COLLECTION PLACÉE SOUS LE HAUT PATRONAGE

DE

L'ADMINISTRATION DES BEAUX-ARTS

ET

COURONNÉE PAR L'ACADÉMIE FRANÇAISE

Tous droits réservés.

BIBLIOTHÈQUE DE L'ENSEIGNEMENT DES BEAUX-ARTS

LEXIQUE

DES

TERMES D'ART

PAR

JULES ADELINE

PARIS

A. QUANTIN, IMPRIMEUR-ÉDITEUR

7, RUE SAINT-BENOIT

NOUVELLE ÉDITION

AVANT-PROPOS

Il n'est pas de science, pas d'industrie, pas de profession, qui n'aient leur langue spéciale, langue technique et forcément ignorée des profanes. De même pour les arts, qui ont également leur langue, ou tout au moins leur vocabulaire à eux, à cette différence près, cependant, que tout le monde aujourd'hui s'intéresse aux choses de l'art et en disserte volontiers : qu'il s'agisse des œuvres de l'architecture, de la peinture et de la sculpture, ou des manifestations plus familières et en quelque sorte plus intimes de l'art décoratif, il n'est personne, artistes, amateurs ou ignorants, qui ne s'empresse d'émettre un avis ou de chercher à se faire une opinion; par suite, il n'y a pas de jour où nous n'éprouvions un embarras en présence d'une expression technique dont nous devinons bien le sens, mais dont nous hésitons à préciser exactement la portée. N'est-il pas, jusque dans la langue usuelle, nombre de mots qui prennent, suivant leur emploi, une signification toute particulière, sur laquelle il importe de ne pas se méprendre ?

Présenter une définition concise du plus grand nombre possible de termes d'art, tel est le but du présent *Lexique*.

Bien entendu, l'auteur n'a pas la prétention que son travail puisse dispenser de recourir aux grands dictionnaires et aux ouvrages spéciaux; mais, n'omettant rien de ce qui se rapporte aux différents arts, le *Lexique* pourra suffire, dans la plupart des cas, aux exigences d'une bonne éducation générale : à ceux qui savent il pourra même rendre le service de venir au secours des hésitations de leur mémoire.

L'illustration, d'ailleurs, complète, chaque fois qu'il est nécessaire, les définitions écrites de près de cinq mille cinq cents mots. Plus de quatorze cents figures, ajoutant l'image même des choses aux explications du texte, suppléent ainsi à ce qu'il pourrait y avoir de trop rigoureux dans la concision même qui nous est imposée par les limites de notre cadre.

<div style="text-align: right;">J. A.</div>

LEXIQUE

DES

TERMES D'ART

A

Abaissé. — Terme de blason. — Se dit lorsqu'une pièce honorable de premier ordre, un chef par exemple, est surmontée d'un autre chef de métal différent.

Abaque. — (Architecture.) — Tablette qui couronne le chapiteau d'une colonne, en augmente la saillie et par suite la renforce pour supporter l'architrave ou les corps de moulure placés au-dessus de cette colonne. On le nomme aussi *Tailloir*.

Dans quelques monuments d'Égypte, on trouve des chapiteaux qui se réduisent à un simple abaque. D'autres monuments, au contraire, offrent au-dessous de l'abaque un chapiteau composé de fleurs de lotus ou de calices épanouis.

Dans l'architecture grecque — et romaine — l'abaque varie de formes et de dimensions dans chacun des ordres. Dans l'ordre dorique l'abaque est d'un profil robuste; il est au contraire très orné dans l'ordre ionique et curviligne dans l'ordre corinthien.

Dans le style gothique l'abaque est de forme bien caractéristique.

A l'époque romane, au XIIe et au XIIIe siècle, l'abaque est carré et déborde les feuillages des chapiteaux.

Au milieu du XIIIe siècle l'abaque devient parfois polygonal et très souvent les feuillages débordent la saillie du tailloir. Il existe aussi, principalement en Normandie, quelques abaques de cette époque de forme entièrement circulaire.

Au XIVe siècle, ils sont moins saillants et, au XVe, ils deviennent encore moins importants.

A la Renaissance, les ordres antiques sont remis en honneur avec certaines modifications; mais les dimensions de l'abaque se rapprochent beaucoup de celles qui leur étaient données dans les ordres grecs et romains.

Abatis. — (Arch.) — Matériaux provenant d'une démolition et restés épars sur le sol.

Abat-jour. — (Arch.) — Ouverture en forme de soupirail destinée à envoyer de la lumière aux sous-sols et à tous autres endroits qui ne peuvent recevoir la lumière que d'en haut. L'embrasure des abat-jour offre toujours par suite une partie fortement inclinée en forme de glacis.

Abat-son. — (Arch.) — Lames en bois recouvertes d'ardoises ou de feuilles de plomb, placées obliquement aux fenêtres des clochers des monuments gothiques, et destinées à renvoyer vers le sol le son des cloches. Les abat-son du XIIe et du XIIIe siècle étaient parfois décorés de lames de plomb découpées et ornementées.

Abat-vent. — (Arch.) — S'emploie parfois comme synonyme d'abat-son (voy. ce mot) et aussi pour désigner les mitres en terre ou les cylindres de tôle placés au sommet des cheminées et destinés à détourner les courants d'air qui pourraient entraver la régularité du tirage.

Abat-voix. — (Arch.) — Couronnement des chaires, affectant la forme soit d'un dais composé de motifs d'architecture, soit de draperies relevées avec figures allégoriques, comme dans les chaires des églises de Belgique, mais ayant toujours pour but de constituer un plafond ou une voûte destinée à renvoyer vers le sol le son de la voix.

Abbatial. — On désigne par palais abbatial, maison ou église abbatiale, les bâtiments faisant ou ayant fait partie de l'ensemble de constructions qui constituait une abbaye.

Abbaye. — (Arch.) — Au moyen âge, les abbayes d'hommes ou de femmes couvraient des étendues de terrain considérables et se composaient de tout un ensemble de bâtiments, parmi lesquels était une chapelle de dimensions parfois beaucoup plus vastes que les églises des localités sur le territoire desquelles ces abbayes étaient situées. On désigne encore dans le langage littéraire et artistique, sous le nom d'abbaye, les églises qui ont appartenu à ces communautés et par extension les églises d'origine très ancienne : « une antique abbaye » est presque un cliché des descriptions romantiques qui ne s'applique parfois qu'à des églises paroissiales.

Abîme. — (Voy. *Cœur*.)

Abreuver. — (Peint.) Étendre sur un panneau une couche de colle qui en pénètre la surface, de telle sorte que les couches suivantes ne peuvent plus être absorbées.

Abside. — (Arch.) — Extrémité d'une église située derrière le chœur et qui, dans la plupart de nos églises qui sont orientées — c'est-à-dire dont l'axe est placé dans la direction de l'ouest à l'est, — est celle du côté du levant.

Absides secondaires. — Les absides secondaires sont de véritables chapelles absidales ; elles affectent souvent la forme circulaire dans les monuments romans des provinces de la France du nord, de l'ouest

et du centre; elles sont polygonales en Provence et triangulaires dans le midi. Les chapelles absidales sont presque toujours en nombre impair, et celle qui est située dans l'axe de l'église et consacrée à la Vierge est souvent de dimensions plus vastes que les autres.

Absidiole. — (Arch.) — Nom sous lequel on désigne parfois les chapelles absidales ou absides secondaires. (Voy. ce mot.)

Absorber. — (Peinture.) — Les toiles (peinture à l'huile) ou les papiers (aquarelle) *absorbent* lorsque leur grain ou leur défaut d'encollage ne permettent pas d'étendre parfaitement les couleurs dont l'intensité disparaît à mesure qu'on en recouvre leur surface.

Académicien. — Se dit des membres d'une société académique, notamment des membres de l'Institut de France.

Académie. — Jardin voisin d'Athènes où Platon enseignait.

— S'est dit, par extension, de compagnies de gens de lettres, d'écrivains, d'artistes.

— S'applique notamment à certaines sociétés artistiques et littéraires de la province et plus particulièrement à chacune des cinq classes de l'Institut de France.

— Se dit aussi des écoles d'art établies soit à Paris, soit en province, où sont professés des cours publics de dessin, de peinture, de sculpture, d'architecture, etc. Une académie dont les cours sont très suivis.

— Se dit enfin d'un dessin, d'une peinture ou d'une maquette en terre représentant une figure d'homme ou de femme, nue ou drapée, et généralement exécutée d'après le modèle vivant. Une académie d'homme; une belle académie de femme. On dit aussi *grandeur d'académie*, et parfois dans le même sens, une figure de proportion académique, pour désigner la dimension habituelle des dessins exécutés dans les écoles d'art.

Académie des beaux-arts. — L'Académie des beaux-arts (voy. *Académie*), autorisée par ordonnance royale en 1648, fut définitivement constituée par Mazarin en 1655. En 1671, une Académie spéciale d'architecture fut fondée par Colbert et, en 1819, les deux institutions réunies formèrent la quatrième classe de l'Institut de France. L'Académie des beaux-arts se compose de quarante membres, de dix membres *libres* et d'un certain nombre d'associés étrangers. Elle donne son avis motivé sur les questions qui lui sont soumises par le gouvernement, décerne les grands prix de Rome, présente une liste de candidats pour la place de directeur de l'Académie de France à Rome, a la haute surveillance de cet établissement, enfin décerne des prix qui résultent de libéralités particulières ou qui sont accordés par le gouvernement.

Académie de France. — Se dit de l'institution établie à Rome par Colbert, en 1666, puis installée en 1804 à la villa Médicis et qui reçoit chaque année, aux frais de l'État, — et pendant une période consécutive de quatre ans, — les peintres, sculpteurs, architectes, graveurs et musiciens ayant obtenu, à la suite d'un concours spécial, le premier grand prix de Rome. Le directeur de l'Académie de France à Rome est nommé par le ministre et les élèves résidents sont astreints à des envois réglementaires d'œuvres originales, de copies ou de restitutions d'après les monuments antiques, qui sont jugés chaque année par l'Académie des beaux-arts.

Académique. — Se dit de figures traitées à la façon d'études, de figures correctes, mais dépourvues d'inspiration, ou d'un style emphatique, manquant de naturel. Des personnages d'une tournure trop académique, auxquels l'artiste a donné la pose conventionnelle des ateliers et non des attitudes vraies, observées sur nature.

Académiser. — Donner à des figures un caractère emphatique et faux. « N'académisez jamais vos figures, a dit Diderot, vous leur donneriez un aspect guindé. »

Académiste. — Se dit des élèves, des artistes qui suivent les cours d'une académie. Se disait autrefois des directeurs d'une école académique.

Acanthe. — (Arch.) — L'acanthe est une plante à feuillage caractéristique qui entre dans la composition de nombreux motifs de décoration architecturale. On l'emploie surtout dans les chapiteaux ; elle sert encore à caractériser l'ordre corinthien, à l'origine duquel se rattache une légende rapportée par Vitruve. Suivant cet auteur, Callimaque, qui vivait plus de 400 ans avant Jésus-Christ, se serait inspiré, pour exécuter ce chapiteau, de feuilles d'acanthe se recourbant contre un tuileau qui couvrait une corbeille placée sur le tombeau d'une jeune fille. Il est probable que cette invention fut plutôt une adaptation de motifs déjà connus en Égypte. Des artistes modernes ont cherché à composer des ornements dans lesquels l'acanthe a été représentée sous tous ses aspects, les feuilles étant vues tantôt en dessus et tantôt en dessous, enroulées, puis retournées. L'acanthe est le feuillage classique de la sculpture d'ornementation.

Accessoires. — (Peint.) — Les accessoires, dans un portrait, par exemple, sont les vêtements, les meubles, le fond de l'appartement où le modèle est placé. En principe, les accessoires sont tous les détails nécessaires à l'intelligence d'une scène, mais dont le rôle n'est que secondaire ; par cela même ils doivent être traités plus sobrement que la partie principale, celle-ci restant le centre d'attraction du tableau. Le peintre qui, dans un portrait de femme, traite les volants d'une robe, les dentelles, avec plus de soin que le visage, donne ainsi trop d'importance aux accessoires.

Au théâtre, on désigne sous ce nom les objets nécessaires à la mise en scène.

Accidents de lumière. — (Peint.) — Combinaisons réelles ou fictives de lumière et d'ombre. Lorsque dans une scène un rayon de lumière met bien en évidence la partie principale du tableau, il est nécessaire de relier cette portion lumineuse aux autres parties du tableau à l'aide de touches plus ou moins vives, effleurant divers objets. Les rayons lumineux, en effleurant ces saillies, produisent des taches plus ou moins brillantes, qui accidentent, c'est-à-dire accusent le pittoresque des silhouettes des objets représentés. De même dans un paysage, les rayons lumineux, accrochant des masses d'arbres ou accentuant le relief du terrain, forment de véritables accidents de lumière.

Accolé. — (Blason.) — Se dit de deux écus joints ensemble par les côtés dextre et sénestre. On accole ainsi les écus pour indiquer l'alliance de deux familles, de deux nations.

Accompagné. — (Blas.) — Se dit lorsqu'autour d'une pièce principale, comme la croix, la bande, le sautoir, ou de toute autre figure comme un croissant, etc., etc., il y a plusieurs autres pièces dans les cantons.

Accosté. — (Blas.) — Se dit de pièces posées à côté d'autres pièces.

Accotoir. — (Arch.) — Dans l'art de construire, ce mot signifie toute saillie de parement ou de moulure ne se profilant pas en retour d'équerre. Mais il sert aussi à désigner dans les stalles des églises les bras sur lesquels s'appuient les personnes assises soit sur la *sellette,* soit sur la *miséricorde.* On nomme même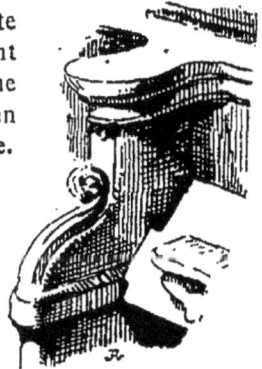

parfois ces accotoirs des *museaux*. Tantôt ces accotoirs offrent des surfaces planes ou sortes de rebords et sont soutenus par des colonnettes, des feuillages en crosse. Tantôt, comme aux stalles de la cathédrale d'Amiens, ces accotoirs sont formés de groupes de figurines.

Accoudoir. — (Arch.) — Rebord de fenêtre ou de siège placé à hauteur d'appui et sur lequel on peut poser les coudes.

Accuser un contour. — (Peint.) — Cette locution s'applique surtout, en peinture et en dessin, aux indications énergiquement accentuées soit des draperies qui recouvrent certaines parties des figures, soit des différents plans d'un paysage. On l'emploie aussi pour indiquer que l'artiste a précisé, par un trait ferme et plein, les vagues indications d'une ébauche esquissée à l'aide de traits légers, indécis et interrompus.

Ache. — Feuillage offrant une certaine analogie avec celui du trèfle, et usité principalement en blason (pour les couronnes de duc, comte, etc.) et dans un certain nombre de chapiteaux de monuments de l'époque gothique.

Achromatisme. — Décoloration résultant du mélange à dose égale des *couleurs primaires*, ou d'une couleur primaire et de sa couleur complémentaire.

Aciérage. — (Grav.) — Procédé inventé par Salmon et Garnier et perfectionné par Jacquin, et consistant à recouvrir les planches de cuivre d'une couche impalpable d'acier à l'aide d'un dépôt galvanoplastique de fer ammoniacal. L'aciérage a pour but d'offrir un métal plus résistant que le cuivre et ne s'usant pour ainsi dire pas à l'essuyage continuel que nécessite le tirage. De plus, l'aciérage peut être renouvelé si l'usure en est constatée ou si l'artiste veut retoucher le cuivre. Le désaciérage et le réaciérage s'opèrent avec une extrême facilité.

Acier damassé. — Acier fondu orné de moirages métalliques dans le style des lames fabriquées à Damas.

Acropole. — (Arch.) — Citadelle des villes de la Grèce. L'acropole était le plus souvent édifiée sur un roc, constituant une fortification naturelle que l'on augmentait encore par la construction de murs d'une solidité à toute épreuve. L'acropole renfermait le temple consacré à la divinité sous l'invocation de laquelle la cité était placée.

Acrostole. — Ornement en forme de volute, sculpté, qui couronnait la proue des galères de l'antiquité. L'acrostole offrait aussi parfois la forme d'un mufle d'animal, d'une arme défensive, casque ou bouclier.

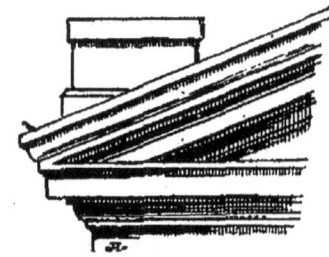

Acrotère. — (Arch.) — Socle que l'on plaçait dans les temples grecs et romains aux extrémités et parfois au sommet des frontons.

Ces acrotères, parfois très importants, se composaient de piédestaux soutenant des groupes de dimensions colossales, et dans quelques monuments de l'époque romane on retrouve encore des exemples d'acrotères posés en amortissement sur les pignons des absides.

Adextré. — (Blas.) — Indique la place d'une pièce au côté dextre de l'écu. Se dit aussi lorsqu'une pièce principale en a une autre secondaire à sa droite. Un lion de gueules adextré de trois roses.

Adossé. — (Blas.) — Se dit de pièces placées dos à dos. Deux lions adossés. Se dit des croissants lorsque leurs flancs sont l'un contre l'autre, les cornes tournées contre les bords de l'écu.

Adoucir. — (Dorure.) — Polir un métal quelconque; préparer, polir à la pierre ponce les pièces à dorer.

— des contours. — On adoucit les contours indiqués avec trop de sécheresse, de façon qu'ils ne tranchent plus d'une manière désagréable et qu'ils se fondent pour ainsi dire avec les tonalités des fonds ou des objets environnants.

Adoucissement. — (Arch.) — Raccord d'une partie saillante avec une partie en retrait à l'aide d'une courbe concave. On désigne aussi par ce mot tout profil de moulure très simple — comme un *chanfrein*, par exemple — ayant pour but de rendre moins brusque la transition entre deux surfaces.

Aérostyle. — (Arch.). — Temple antique dans lequel l'entre-colonnement dépasse une proportion de six modules. (Voy. ce mot.)

Aérosystyle. — (Arch.) — Système d'entre-colonnement appliqué par Ch. Perrault à la colonnade du Louvre et se composant de colonnes couplées, espacées entre elles d'un module, tandis que chaque groupe de deux colonnes est espacé de sept modules.

Affamer. — (Arch.) — Terminer brusquement une moulure par une section oblique, plane ou courbe. Les édifices gothiques offrent de fréquents exemples de moulures affamées. Et aussi diminuer l'épaisseur d'une pièce de bois, d'un pilastre, en rompant les lignes continues d'un profil.

Affleurement. — (Arch.) — Murailles juxtaposées dont les parements sont de même niveau. Nivellement de deux surfaces.

Affronté. — (Blas.) — Se dit, dans un écu, de figures d'animaux se regardant. C'est le contraire d'adossé. Se dit aussi en construction comme synonyme d'affleurement pour désigner deux pièces de bois posées bout à bout et de même niveau.

Agate. — Pierre siliceuse d'une grande dureté. Les variétés d'agate les plus usitées par les graveurs en pierres fines sont les cornalines et les sardoines. Les chrysoprases sont réservées pour les parures et on fabrique à l'aide de l'onyx et des nombreuses variétés d'agate rubanée des vases, des socles, etc., d'une grande richesse.

Agatiser. — (Peint.) — On dit que les touches d'un tableau se sont « agatisées » avec le temps, pour indiquer qu'elles ont pris un ton poli, brillant et fin rappelant celui des pierres précieuses.

Agencement. — Arrangement, disposition des diverses parties d'une œuvre d'art. L'agencement d'un tableau est bizarre lorsque les draperies, les accessoires ne sont pas disposés naturellement. Un agencement aussi naturel que possible, telle doit être la préoccupation de l'artiste.

Agora. — (Arch.) — Place publique où le peuple grec tenait ses assemblées et où se rendait la justice. L'agora formait une enceinte décorée de portiques, d'autels, de statues, etc., etc.

Agrafe. — (Arch.) — Dans le style

des constructeurs l'agrafe est une pièce de fer ou de cuivre destinée à maintenir ou à consolider. Dans le style décoratif l'agrafe est une clef de voûte dont les ornements en volute semblent agrafer, c'est-à-dire entourer les moulures des arcades. Par extension, on donne le nom d'agrafes à des motifs saillants placés au milieu d'un corps de moulure auquel ils semblent s'accrocher.

Aigle. — Se dit des figures d'oiseaux usitées dans les armoiries comme symbole de la puissance, et aussi comme motif

d'ornementation servant à surmonter les enseignes de guerre des Romains, à supporter des lutrins ou pupitres de chœur.

Aigle au vol abaissé. — (Blas.) — Aigle dont les ailes sont représentées avec leurs plumes dans le sens vertical et s'abaissant vers la pointe de l'écu, les plumes des ailes étant presque parallèles.

— **éployée.** — Aigle ou oiseau en général dont les ailes sont déployées et dressées vers la partie supérieure de l'écu. Dans ce cas, les plumes des ailes sont disposées d'une façon presque rayonnante.

Aiglettes. — (Blas.) — Se dit d'oiseaux héraldiques, sortes de diminutifs d'aigles ou aiglons, représentés toujours avec bec et jambes, et parfois becqués et membrés d'autre couleur ou métal que le gros du corps.

Aigue-marine. — Variété d'émeraude d'un ton vert de mer.

Aiguière. — Vase de forme élégante, monté sur un pied et ayant un bec et une anse. Les aiguières étaient destinées primitivement à servir de l'eau sur les tables. Benvenuto Cellini a composé des aiguières qui sont de véritables chefs-d'œuvre, et l'aiguière représentant le combat des Centaures et des Lapithes est célèbre. Les aiguières de prix, qui sont d'une forme très élancée, comportent en outre un plateau au fond duquel un disque très légèrement saillant maintient le pied du vase. On a fabriqué à diverses époques et de nos jours encore non seulement des aiguières en or et en argent; mais pour quelques-unes on s'est servi de matières précieuses, et certains détails d'ornementation ont même été parfois enrichis de pierreries. L'aiguière est un vase décoratif par excellence, et qui se prête admirablement d'ailleurs à toutes les richesses possibles de dessin et de matière première.

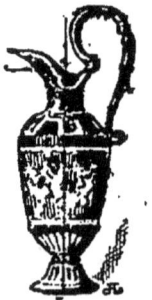

Aiguille. — (Arch.) — Nom donné aux pinacles et aux clochetons de l'architecture gothique qu'on applique aussi aux « flèches » ou clochers de forme pyramidale très élancée. Se dit encore des obélisques égyptiens, ou monolithes en forme de pyramide très allongée. L'aiguille de Cléopâtre, l'aiguille de Saint-Pierre de Rome.

— **des émailleurs.** — (Peint. sur émail.) — Les peintres sur émail étendent leurs teintes à l'aide d'aiguilles pointues et se servent d'une grosse aiguille taillée en *spatule* pour prendre une certaine quantité de leurs couleurs et la déposer à l'endroit où ils veulent exécuter leur travail. Enfin les morceaux de buis à l'aide desquels ils nettoient les travaux boueux et effacent les irrégularités du travail portent aussi le nom d'aiguilles.

Aiguisé. — (Blas.) — Désigne des pièces amincies à l'une de leurs extrémités; ainsi on dit des pals aiguisés. Se dit aussi des pièces formées d'outils coupants, dont le tranchant est d'un autre émail. Des doloires d'azur aiguisées de gueules.

Aiguiser. — (Grav.) — On aiguise les pointes soit sur la meule, soit sur la pierre, soit sur le papier émeri (n° oo). On aiguise les pointes ordinaires en les usant à plat; quant aux pointes sèches (voy. ce mot), on les aiguise par surface plutôt qu'en rond de façon qu'elles permettent de couper franchement le cuivre.

Aile. — (Architecture.) — On désigne en général sous ce nom les bâtiments construits par rapport à un corps de logis principal et s'élevant soit sur le même alignement, soit en retour d'équerre. Dans les édifices grecs

et romains on désignait sous le même

nom (πτέρα et *alæ*) les portiques latéraux des temples.

Aileron. — Se dit parfois des consoles renversées, placées de chaque côté d'une lucarne et destinées à masquer la sécheresse de l'angle droit formé par la toiture et les montants verticaux de cette lucarne. Certaines façades d'églises du XVIIe et du XVIIIe siècle offrent des exemples d'ailerons de dimensions considérables, destinés à relier un rez-de-chaussée très large à un premier étage de largeur beaucoup moindre.

Air. — On dit en parlant d'un tableau qu'il « manque d'air » lorsque les figures peintes avec dureté ne semblent pas se mouvoir dans l'atmosphère. On dit aussi qu'un portrait manque d'air lorsque le visage est mal placé sur la toile, lorsque l'espace laissé à la partie supérieure, entre la tête et l'encadrement, est insuffisant, de sorte que le modèle semble être à l'étroit, gêné, et comme immobilisé dans sa pose.

— **ambiant.** — Atmosphère dans laquelle les figures représentées sur un tableau semblent se mouvoir. On dit qu'une toile manque d'air pour indiquer que la figure paraît plaquée sur la toile et qu'elle ne peut donner l'illusion de la réalité.

Airain. — Synonyme de bronze. Se dit d'un alliage de différents métaux (cuivre, étain et zinc). Cette expression est usitée surtout dans le style poétique.

Aire. — (Arch.) — Surface plane. On désigne parfois, en style d'état des lieux, les planchers sous le nom d'aire basse et les plafonds sous celui d'aire supérieure.

— **(fausse).** — (Arch.) — Remplissage des intervalles de solives sur lequel on place l'aire définitive ou plancher.

Ais. — (Arch.) — Pièce de bois.

Aitres. — (Arch.) — On désignait ainsi autrefois soit le parvis enclos de murs à hauteur d'appui de certaines cathédrales, soit les terrains peu éloignés des églises, entourés de constructions et servant ordinairement de cimetières. Se dit en général des dépendances d'un édifice, et s'écrit *êtres*.

Ajouré. — Se dit de motifs d'ornementation percés à jour, des vides de fenêtres gothiques. Une tour délicatement ajourée, percée de fenêtres situées dans un même axe de façon à permettre d'entrevoir le ciel.

Alabaster. — Vase à parfums, en forme de poire allongée, avec ou sans oreillon ou anse de très petite dimension. Le musée du Louvre possède des vases de cette forme d'origine égyptienne ou phénicienne. On en a trouvé en onyx dans certains tombeaux grecs ou étrusques.

Alandier. — (Art céramique.) — Foyer à combustion renversé. — (Voy. *Fours à alandiers*.)

Albâtre. — Se dit en général d'une sorte de pierre blanche demi-transparente, parfois veinée, susceptible de recevoir le poli et pouvant être rayée par l'ongle.

— **blanc.** — (Voy. *Albâtre gypseux*.)

— **calcaire.** — Se dit d'une variété de chaux carbonatée, d'un blanc laiteux, veiné de jaune, de rouge ou de brun. On lui donne aussi parfois le nom d'albâtre oriental.

— **gypseux.** — Se dit d'une variété de chaux sulfatée ou gypse d'une grande blancheur et demi-transparente.

On lui donne aussi le nom d'albâtre blanc.

Albâtre oriental. — (Voy. *Albâtre calcaire.*)

Albertypie. — Se dit d'un procédé à l'aide duquel on transporte un cliché photographique sur une plaque de verre recouverte de chromate de potasse qui, impressionnée par la lumière, peut être encrée comme une pierre lithographique et fournir des épreuves imprimées au rouleau et à l'encre grasse.

Album. — Un album est un carnet de papier blanc, — ou teinté, — luxueusement, — ou simplement — relié. C'est sur l'album que l'artiste trace rapidement les croquis et les souvenirs de voyage qu'il utilisera lorsqu'il sera de retour à son atelier. Ces renseignements dessinés, complétés par des notes manuscrites, sont journellement consultés par l'artiste pour composer ses œuvres et faire des tableaux dont ses croquis d'album, pris d'après nature, lui fournissent les plus précieux documents.

Alcazar. — (Arch.) — Palais fortifié des rois maures. Les alcazars de Cordoue, de Séville et de Ségovie sont cités comme des modèles du genre. De nos jours, on donne le nom d'alcazars à certains théâtres, cafés-concerts et autres constructions modernes conçues dans un prétendu style arabe, dont l'ornementation est rehaussée de vives enluminures. — (Voy. *Alhambra.*)

Alcôve. — (Arch.) — Emplacement plus ou moins richement décoré dans lequel on a placé un lit qu'on peut entièrement dissimuler, soit à l'aide de portes, soit à l'aide de rideaux, de façon à conserver à l'appartement une forme rectangulaire.

Alérions. — (Blas.) — Petits oiseaux sans pieds ni bec, représentés dans l'attitude de l'aigle éployée ou au vol abaissé. En style de blason, les alérions sont des aiglettes; mais, en ornithologie, on appelle ainsi les martinets noirs.

Alesée. — (Blas.) — Se dit d'une pièce principale, une croix, un sautoir, une fasce, une bande ou un pal dont les extrémités n'atteignent point les bords de l'écu. On disait autrefois dans le même sens : arrêté ou raccourci.

Alette (fausse). — (Arch.) — Pilastre ou support vertical en retraite et soutenant une arcade ou l'extrémité d'une plate-bande.

Alhambra. — (Arch.) — Palais des rois maures à Grenade dont les surfaces murales intérieures sont décorées avec une richesse prodigieuse. Les cours des Abencerages et des Lions, entourées de portiques et de colonnes en marbre, ont une célébrité légendaire. On donne aujourd'hui ce nom à des constructions modernes destinées à servir de théâtres ou de cafés-concerts.

Alidade. — Règle plate en métal pourvue à ses extrémités de deux lames de cuivre placées perpendiculairement au plan de la règle. Ces lames ou pinnules sont percées d'ouvertures longitudinales nommées fenêtres, et dans l'axe desquelles un fil de soie est tendu verticalement. L'alidade se place sur une planchette et le rayon visuel, passant par les deux fils de soie, sert à déterminer une direction.

Alignement. — (Arch.) — Tracé imposé par l'administration et fixant la ligne qui doit servir de base pour élever des constructions en bordure de la voie publique.

Alignements. — Rangée de men- 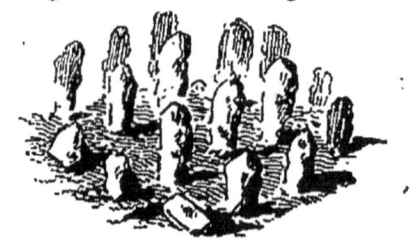 hirs ou de blocs de pierre placés sur

une ou plusieurs lignes parallèles, dont il existait autrefois de très nombreux spécimens en Bretagne.

Allée. — (Arch.). — Couloir situé au rez-de-chaussée servant de passage ou de dégagement.

— couverte. — Monument cel-

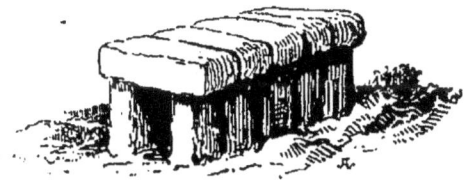

tique formé de rangées parallèles et verticales de pierres brutes supportant des pierres posées horizontalement. Certaines allées couvertes sont divisées par compartiments et fermées à l'une de leurs extrémités.

Allège. — (Arch.) — Mur très peu épais aveuglant les compartiments inférieurs des fenestrages gothiques. Au XVe siècle, les allèges sont parfois décorées d'arcatures simulées. Au XVIe siècle, les allèges sont décorées de bas-reliefs et souvent de

motifs d'ornementation, au centre desquels est un cartouche de forme circulaire, flanqué de figurines d'enfants.

Allégorie. — Se dit de groupes ou de figures peintes ou sculptées, représentant des personnages symboliques. une allégorie de la justice, une figure allégorique de la jeunesse.

Allure. — Se dit du caractère de grandeur de certaines figures. Une statue d'une allure remarquable. Une œuvre de belle allure.

Alternance. — Système d'ornementation qui consiste à décorer une surface à l'aide de deux motifs spéciaux se succédant l'un à l'autre et se répétant à l'infini dans le même ordre. — (Voy. *Répétition, Symétrie, Intersécance.*)

Amaigrir. — (Sculpt.) — On dit qu'un modèle en terre glaise s'amaigrit lorsque ses dimensions se modifient par le séchage.

Amande mystique. — Auréole elliptique enveloppant les représentations de figures divines dans les tableaux des peintres primitifs ou dans les verrières de l'art gothique. On donne aussi à cet encadrement, parfois décoré de rayons, le nom de gloire ou d'auréole elliptique.

Amassette. — (Peinture.) — L'amassette était une petite lamelle de bois, d'ivoire ou de corne à l'aide de laquelle les peintres du siècle dernier ramassaient la couleur sur la palette. Aujourd'hui on se sert généralement du couteau à palette pour cet usage.

Ambon. — (Arch.) — Chaire des

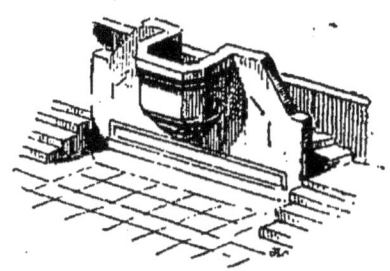

basiliques chrétiennes et tribunes placées l'une en face de l'autre dans la nef pour la lecture de l'épître et de l'évangile. Les ambons ont cessé d'être en usage à la fin de la première moitié du XIIIe siècle.

Ambrassé. — Terme de blason. Se dit d'une variété du tiercé. L'ambrassé est à dextre ou à sénestre suivant que la pointe est tournée du côté droit ou du côté gauche de l'écu.

Ambré. — Ton chaud et coloré de certaines peintures. Une couleur ambrée

peut aller du jaune pâle jusqu'au rouge légèrement carminé.

Ame. — (Sculpt.) — Massif intérieur d'une figure ou armature de fer destinée à soutenir les parties délicates d'une statue. On appelle aussi cette âme *noyau* lorsqu'il s'agit de statues destinées à la fonte, et *armature* lorsqu'on veut préciser le bâti intérieur qui doit soutenir la terre pendant l'opération du modelage ou le plâtre pendant le moulage.

Améthyste. — Pierre précieuse de couleur violette.

Ameublement. — L'ensemble des meubles nécessaires pour orner les appartements. Aux raisons utilitaires se joignent des circonstances particulières de goût et de mode qui font de la fabrication des riches ameublements une branche des plus importantes de l'art décoratif.

Amortissement. — (Arch.) — Motif d'ornementation affectant une forme

pyramidale plus ou moins accentuée et terminant un ensemble architectural.

Amphiprostyle. — (Arch.) — Édifice deux fois *prostyle*, c'est-à-dire ayant à chacune de ses extrémités une façade avec portique et colonnes.

Amphistère. — (Blas.) — Se dit d'une figure représentant un serpent ailé, pourvu d'une queue se terminant elle-même par une autre tête de serpent.

Amphithéâtre. — (Arch.) — Dans l'architecture romaine les amphithéâtres étaient de vastes constructions de forme circulaire ou elliptique au milieu desquelles un espace vide était réservé. L'arène servait aux combats de gladiateurs et d'animaux, les gradins recevaient les spectateurs, qu'un immense velum protégeait contre les ardeurs du soleil. Dans les constructions modernes on désigne sous le nom d'amphithéâtres les grandes salles destinées

soit aux cours publics, soit aux conférences et comprenant des séries de gradins s'élevant les uns au-dessus des autres, et destinés aux auditeurs. Enfin

il existe aussi dans certains théâtres des places d'amphithéâtre, c'est-à-dire consistant en un certain nombre de gradins s'élevant successivement et sur lesquels des sièges sont placés.

Amphore. — Se dit de tout vase antique, le plus souvent de grandes dimensions, pourvu d'anses, et que les anciens destinaient à conserver les liquides. Certaines amphores étaient montées sur des pieds; d'autres en étaient dépourvues. Les vainqueurs des Panathénées recevaient une amphore comme prix, et le même nom d'amphore servait à désigner l'unité de mesure de capacité en usage chez les Romains.

Ampoule. — Se dit de petits vases de verre de forme globulaire. Les ampoules étaient les vases portatifs des anciens.

— On désigne sous le nom de sainte ampoule le vase sacré conservé à Reims et contenant l'huile destinée au sacre des rois de France.

Anaglyphe. — (Sculpt.) — Nom donné par les anciens aux sculptures en bas-relief.

Anatomie. — Au point de vue artistique, l'anatomie est l'étude que les peintres et les sculpteurs doivent faire des formes extérieures et du jeu des muscles. C'est donc l'ostéologie et la myologie qui sont pour les artistes les deux parties les plus importantes de l'anatomie. Toutefois ils doivent posséder en outre les principes élémentaires de la physiologie qui est la science des phénomènes de la vie et des fonctions des organes.

Ancre. — (Blas.) — Lorsque dans un blason figure un navire garni d'une ancre dont les parties sont de couleurs ou d'émaux différents, on doit le spécifier avec grand soin. — (Voy. *Trabe, Stangue, Gumène.*)

— (Arch.) — Pièce de fer le plus sou-

vent en S, parfois aussi en forme de chiffre ou de rinceau, et qui, appliquée verticalement sur la paroi d'une muraille, est reliée par un tirant à des pièces de charpente horizontales. L'ancre sert à combattre la poussée au vide.

Ane (en dos d'). — Se dit de deux surfaces inclinées en forme de V renversé : ∧, surtout lorsque ces surfaces sont légèrement convexes.

Angle. — Espace compris entre deux lignes qui se coupent. Un angle est rectiligne lorsque les lignes qui le forment sont droites, il est dit curviligne quand ce sont des portions de courbes qui le déterminent. L'angle droit mesure 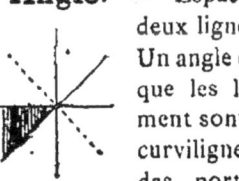 90°, et ses côtés sont perpendiculaires l'un à l'autre; la moitié de l'angle droit (ou angle de 45°) est un des angles les plus fréquemment employés dans l'architecture; tout angle dont la mesure est inférieure à 90° est un angle aigu, et 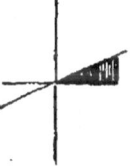 tout angle dont la mesure est supérieure, un angle obtus. On nomme angles complémentaires deux angles dont la somme est égale à un angle droit, et angles supplémentaires, deux angles dont la somme est égale à deux angles droits.

Angle facial. — Angle formé sur la *face* par deux droites partant de la base du nez et se dirigeant l'une à la base de l'oreille, l'autre à la partie la plus saillante du front. Les angles faciaux des statues antiques mesurent 90°. En général, on admet que l'intelligence des sujets est proportionnée à l'ouverture de l'angle facial. Il est du moins un fait incontestable, c'est que plus on descend l'échelle des êtres, plus l'ouverture de l'angle facial diminue.

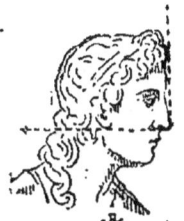

Anile. — (Blas.) — Se dit d'une figure ayant la forme de crochets adossés et liés ensemble par le milieu. La différence entre l'anile et le fer de moulin consiste en ce que, dans ce dernier, la figure affecte la forme de deux croissants adossés, reliés par une partie carrée.

Animalier. — Se dit des artistes peintres ou sculpteurs qui n'exécutent que des animaux.

Animaux héraldiques. — (Blas.) — Les animaux héraldiques au XIIIe, au XIVe et au XVe siècle, ont été dessinés d'une façon toute conventionnelle; mais la simplicité dans le rendu de ces figures était voulue et avait pour but de présenter des silhouettes bien

franches, faciles à distinguer même à distance. Les armoiries du xiv⁰ siècle, selon Viollet-le-Duc, sont celles dont on doit s'inspirer de préférence à toutes autres; c'est là qu'on retrouve les formes traditionnelles les plus pures de cet art décoratif qui dégénéra promptement et dont le xvi⁰ siècle ne nous a laissé que des types défigurés, parce qu'alors on avait une tendance à se rapprocher des physionomies réelles des animaux, qui ne sont nullement de mise dans un art purement de convention comme l'art héraldique.

Animaux symboliques. — (Arch.) — Représentation d'animaux monstrueux et fantaisistes dont on couvrait les surfaces murales aussi bien dans l'antiquité qu'au moyen âge. Il en existe sur des ruines des temples de Bélus, et nos cathédrales gothiques ont des façades entièrement couvertes de figures grotesques dont le sens symbolique, emprunté aux bestiaires, a été interprété de diverses façons par les archéologues.

Anneau. — Se dit des bagues et bracelets à profil peu saillant décorant le fût de certaines colonnettes de l'architecture du xii⁰ et du xiii⁰ siècle.

Annelé. — (Arch.) — Se dit des colonnes décorées d'anneaux.

Annelet. — (Arch.) — Petites moulures saillantes en forme de bague ou d'anneau placées dans les ordres antiques à l'intersection du fût de la colonne et de la courbe d'évasement du chapiteau. Dans les monuments gothiques du xii⁰ et du xiii⁰ siècle on trouve des bagues ou annelets répartis sur le fût des colonnettes en des hauteurs différentes et qui interrompent légèrement les lignes droites de ces colonnettes, et en augmentent pour l'œil l'aspect de résistance.

Annelure. — (Arch.) — Se dit des anneaux décorant le fût d'une colonne; est synonyme de bague, armille, bracelet.

Anse. — Saillie ou enroulement placé au col ou à la panse d'un vase de manière à permettre de le saisir plus aisément. Les anses de certains vases décoratifs, d'un volume souvent considérable, ont aussi pour but, tout en rappelant cette destination, de rompre la sécheresse des contours et sont parfois d'une grande richesse d'ornementation.

— **de panier.** — (Arch.) — Courbe se rapprochant de l'ellipse et formée de trois portions de cercle, employée pour certains couronnements de baies, de voûtes, etc.

Ante. — (Peint.) — Manche d'un pinceau ou d'une brosse. Les antes sont légèrement renflées à leur partie médiane, afin que, tenus en faisceau, les pinceaux restent écartés l'un de l'autre.

— (Arch.) — *Pilastre* renforçant l'épaisseur d'une muraille aux angles d'un édifice. Lorsque des colonnes sont placées en saillie sur une façade, elles sont habituellement reliées à des antes ou pilastres de même largeur appliqués sur cette façade.

Antéfixe. — (Arch.) — Motif d'or- nementation affectant ordinairement la forme d'une palmette — ou parfois d'un masque — destiné à former le couronne-

ment des corniches et à dissimuler les tuiles demi-cylindriques ou les recouvrements saillants des toitures.

Antiplastique. — Dénomination qu'on applique à certaines substances que l'on mélange à la pâte plastique. Ces substances sont le quartz, le sable, le silex, etc., et elles ont pour but de diminuer l'excès de *plasticité* des silicates à base d'alumine qui composent la pâte à l'aide de laquelle on fabrique les pièces de céramique.

Antiquaille. — Terme de mépris employé pour désigner les antiquités de peu de valeur, ou les objets antiques dépourvus d'intérêt.

Antiquaire. — L'antiquaire était autrefois un érudit et un collectionneur d'objets anciens, ce n'est plus maintenant qu'un marchand de curiosités. L'antiquaire comme savant a été remplacé par l'archéologue.

Antiquariat. — Dénomination que des auteurs du xviie siècle appliquent indifféremment aux musées, aux collections et à la science des antiquités.

Antiques. — On désigne sous le nom d'antiques les statues, les bas-reliefs, les pierres gravées, etc., et autres ouvrages de sculpture grecs ou romains. L'étude de l'antique est l'étude de la beauté de la forme et de la pureté des lignes d'après les œuvres de l'antiquité.

Antiquités. — On classe sous ce nom les ruines d'édifices, les monuments, les armes, meubles, bijoux, etc., et tous les vestiges de l'art ancien. Cependant on applique plus spécialement cette dénomination d'*antiquités* aux objets d'art des époques byzantine, romaine, gothique et de la Renaissance, et on réserve la dénomination d'*antiques* pour les œuvres d'art des Grecs et des Romains.

Aplanir. — Transformer une surface rugueuse en surface plane.

Aplomb. — La direction de l'aplomb est celle que donne la pesanteur. On dit qu'une figure est hors de son aplomb lorsque la verticale indiquant le centre de gravité tombe en dehors du milieu de la base de cette figure. Tel est le cas, par exemple, de certaines statues antiques — comme la Vénus de Milo. — On dit enfin qu'un monument n'est pas d'aplomb lorsque les lignes verticales ne coïncident pas avec celle que donne le fil aplomb. Exemple célèbre : la Tour de Pise.

Aplomb d'une figure. — L'aplomb d'une figure humaine est donné par une ligne verticale passant par le milieu du bassin, et divisant en deux parties égales l'horizontale tracée sur le plan où repose la plante des deux pieds.

Apophyge. — (Arch.) — *Congé*, ou profil concave, servant à relier le *fût* d'une *colonne* aux *moulures* saillantes de la *base* ou du *chapiteau*.

Apothéose. — Il existe des séries de médailles, peintures ou sculptures antiques destinées à perpétuer le souvenir des cérémonies plaçant les héros au rang des dieux. Les peintres des temps modernes, eux aussi, ont représenté des apothéoses : on cite l'apothéose de Charles-Quint par le Titien et celui d'Henri IV par Rubens. Parmi les apothéoses dues à des artistes contemporains, il faut placer les apothéoses d'Homère et de Napoléon par Ingres. On désigne aussi sous le nom d'apothéoses certaines décorations théâtrales, fort compliquées et destinées à servir de tableau final dans les féeries ou les pièces à grand spectacle.

Appareil. — On désigne sous ce nom tous les travaux d'étude, de préparation et d'assemblage que nécessite la construction en pierre. On dit que l'appareil d'un édifice est défectueux pour indiquer que la combinaison ou la superposition des joints n'offre point de garantie de durée suffisante. Le contremaître des chantiers chargé des épures ou tracés géométriques suivant lesquels les pierres doivent être taillées, et qui, de plus, doit en surveiller la pose, prend le titre d'appareilleur.

Appareil (grand). — (Arch.) — Appareil dans lequel on n'emploie exclusivement que des pierres de très grandes dimensions rigoureusement taillées d'équerre, dont les assises sont égales et les joints réguliers.

— **cyclopéen.** — (Arch.) — Con-

structions des époques grecque et étrusque formées de blocs polygonaux irréguliers, posés les uns sur les autres. On dit aussi appareil pélasgique.

— **de briques.** — (Arch.) — L'appareil de briques en usage dans les constructions romaines était formé de briques triangulaires dont la pointe était placée à l'intérieur des murs.

— **moyen.** — (Arch.) — Appareil

exclusivement composé de pierres de dimensions moyennes.

— **(petit).** — (Arch.) — Appareil

dans lequel on n'emploie que des pierres symétriques de petite dimension. On désigne sous le nom de petit appareil celui dont les pierres ont une surface horizontale plus grande que leur surface verticale. Les constructions romaines exécutées en petit appareil sont très nombreuses.

Appareil en bossage. — (Arch.) — Appareil dans lequel les arêtes de chaque pierre sont abattues suivant un profil oblique. Les pierres ainsi préparées sont posées les unes à côté des autres et laissent entre elles des vides qui font paraître leur surface saillante ou en bossage. — (Voy. *Bossage*.)

— **en diamant.** — (Arch.) — Usité surtout dans les constructions militaires du moyen âge; la surface extérieure des pierres, au lieu d'être plane, y était taillée en pointe de diamant plus ou moins aiguë.

— **en feuilles de fougère.** —

(Arch.) — Appareil formé de lits de briques ou de pierres alternativement inclinées de droite à gauche. Cet appareil, usité surtout pendant l'époque romaine, n'est autre chose que *l'opus spicatum* des Romains.

— **grecs.** — Les différents genres d'appareils connus et employés par les Grecs étaient, outre *l'appareil cyclopéen* ou *pélasgique*, *l'isodomum* (assises de hauteurs égales), et le *pseudisodomum* (assises inégales); l'ἔμπλεκ-τὸν consistait en une série d'assises transversales destinées à consolider ces appareils.

— **obliqué.** — (Arch.) — Appareil

dont les assises de pierres sont posées en losanges.

Appareil réticulé. — (Arch.) — Appareil formé de pierres taillées carrément ou en losange et disposées de façon que les joints donnent à la muraille un aspect de damier.

— **romain.** — Les appareils en usage dans les constructions romaines étaient : l'*opus incertum* (dans lequel on employait les pierres sans être taillées), l'*opus reticulatum* (pierres posées en damier) et l'*opus spicatum* (pierres ou briques posées de façon à former un angle entre elles).

— **roman.** — En outre des appareils moyens (voy. ce mot), ce sont les appareils obliqués, réticulés et en feuilles de fougère que l'on trouve le plus fréquemment employés dans les constructions de style roman.

Appareilleur. — (Voy. *Appareil.*)

Appentis. — Se dit des combles à un seul versant, et aussi des bâtiments pourvus d'une toiture ainsi disposée.

Applique. — Se dit en général des motifs d'ornementation rapportés et fixés à la surface d'un objet : un panneau en bois décoré d'appliques en bronze ; et aussi, en particulier, de branches de lumières, de candélabres dont la tige horizontale se termine par un motif d'ornementation, et qui sont appliqués, fixés sur des surfaces verticales, au milieu de panneaux, de lambris, de pilastres, etc.

Apprêt. — (Peint.) — Préparation que l'on fait subir à une surface quelconque, muraille, panneau, toile ou papier, pour obtenir un fond propre à recevoir la peinture.

Appui. — Portion de mur comprise entre le sol et le rebord d'une fenêtre. Les murs à hauteur d'appui qui, dans le style gothique, prennent aussi le nom d'*allèges*, sont parfois décorés à l'extérieur de *balustres*, de *meneaux* ou de motifs de sculpture. Se dit aussi d'une tablette servant de rebord à une fenêtre.

— **de stalle.** — Petit pupitre placé sur les côtés des stalles et destiné à poser le livre d'offices.

— **en bahut.** — (Constr.) — Mur d'appui ayant pour profil une portion de cercle.

— **main.** — (Peint.) — Baguette en bois léger, ordinairement d'un mètre de longueur environ, se terminant par une petite sphère de bois que l'on entoure parfois d'un chiffon ou d'une peau. Le peintre tient de la main gauche, avec sa palette et ses pinceaux, l'appui-main, qu'il pose légèrement sur le bord du tableau ou sur la surface de la toile, si celle-ci est de grande dimension. Cette baguette, passant obliquement devant le tableau, sert de point d'appui au poignet de la main droite.

Aptère. — Se dit des temples antiques, dépourvus de colonnes sur leurs faces latérales.

Aquarelle. — L'aquarelle, ou couleur à l'eau, serait, s'il fallait en croire quelques écrivains spéciaux, d'invention moderne. On peut constater en effet que les artistes du XVIIIe siècle n'employaient l'aquarelle qu'à l'état de lavis, de teintes plates, servant à masser des ombres ou des plans déjà indiqués par des hachures qui ne disparaissaient pas dans ce nouveau travail, mais au contraire étaient renforcées par les teintes qu'on leur superposait. La *gouache*, — qui en principe est une couleur à l'eau opaque, tandis que l'aquarelle pro-

prement dite est une couleur à l'eau transparente, laissant travailler le fond du papier, — la gouache était employée au contraire au XVIIIe siècle, et les miniatures des riches manuscrits des siècles précédents sont toutes de véritables gouaches sur parchemin rehaussées d'or.

Aquarellistes. — Artistes qui se livrent à l'aquarelle.

Aqueduc. — Construction souterraine ou aérienne destinée à conduire les eaux. Les aqueducs de construction romaine sont de véritables monuments et leurs arcades, dont quelques-unes existent encore de nos jours, s'agencent parfois à merveille dans les lignes d'un paysage. Les aqueducs modernes, construits d'après les plans des ingénieurs, ne se composent, le plus souvent, que de tubes de fonte de fort diamètre ; on les enterre par crainte de la gelée en hiver et pour que l'eau reste fraîche en été.

Arabesques. — Motifs d'orne-

mentation se composant de rinceaux formés de feuillages, de figures réelles ou fantaisistes, agencés d'une façon capricieuse, s'enlaçant délicatement et décrivant des courbes gracieuses. Dans le style arabe, les arabesques sont formées de motifs empruntés au règne végétal ; dans le style de la renaissance, les arabesques sont d'une richesse et d'une élégance prodigieuses. C'est à tort que l'expression d'arabesque est appliquée aux frises des édifices de l'époque romaine, le mot « rinceaux » est le seul qui puisse caractériser les enroulements réguliers en usage à cette époque.

Araser. — Construire ou détruire une muraille, de façon que les assises conservées offrent la même surface horizontale.

Arbalétrier. — Pièce de bois ou de fer entrant dans la composition d'une ferme de toiture. Les arbalétriers donnent l'inclinaison du toit et supportent les pannes sur lesquelles sont appliqués les chevrons.

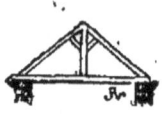

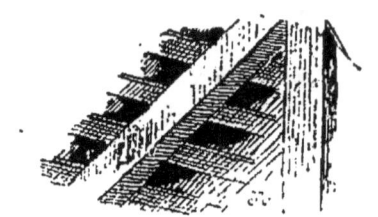

Arbalétrière. — Meurtrière en forme de croix. Ces meurtrières croisées étaient spécialement destinées au tir de l'arc ou de l'arbalète. Elles permettaient d'ailleurs de lancer des traits dans plusieurs directions et étaient fort évasées à l'intérieur.

Arbre généalogique. — (Blas.) — Se dit de dessins ou gravures représentant un arbre de forme conventionnelle qui, avec ses racines, son tronc, ses rameaux et ses feuilles, et par sa disposition et son assiette, sert à expliquer les alliances supérieures et inférieures d'une maison, les descendants et les ascendants d'une famille illustre dont les blasons sont parfois représentés au point de bifurcation des rameaux.

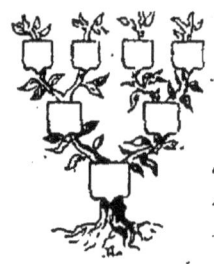

Arbres. — (Blas.) — Les arbres employés comme figures héraldiques se distinguent par leur nom lorsqu'ils sont réels, et on les dit *arrachés* si leurs racines se détachent sur le champ de l'écu. Quelquefois aussi, on les figure d'une façon conventionnelle, comme le créquier, par exemple. Lorsque les rameaux

d'un arbre sont chargés de feuilles, on doit, en blasonnant l'écu, indiquer leur nombre et leur espèce.

Arc. — L'arc est, en géométrie, une portion de cercle. En architecture, un arc est une voûte solide dont la forme est déterminée par un ou plusieurs arcs de cercle.

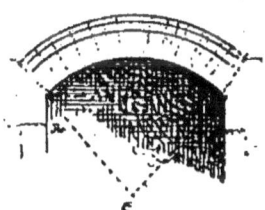

— **à joints horizontaux.** — Arc évidé dans une série de pierres en encorbellement.

— **à joints rayonnants.** — Arc dont les joints suivent la direction des rayons de l'arc.

— **à plein cintre.** — On désigne

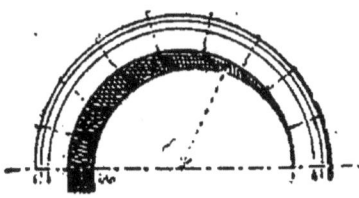

ainsi l'arc formé d'une demi-circonférence.

— **angulaire.** — (Voy. *Arc en fronton.*)

— **aplati.** — Arc à quatre centres déterminés par un carré formé sous la corde de l'arc et dont les côtés sont égaux au tiers de cette corde. — (Voy. *Arc Tudor.*)

— **bombé.** — Arc dont la mesure

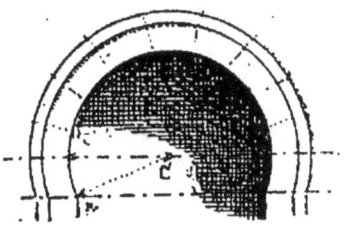

dépasse celle de la demi-circonférence, c'est-à-dire 180°.

— **boutant.** — Arc rampant des monuments gothiques destiné à combattre la poussée au vide et l'écartement des voûtes des monuments de cette époque, en prenant le point d'appui de sa résistance contre des massifs de maçonnerie ou *contreforts*. Les arcs-

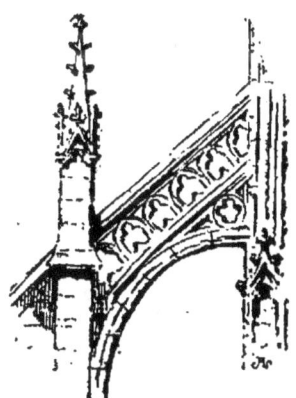

boutants du XIIe siècle sont très simples, et jusqu'au XVe siècle la richesse de leur décoration ne fait qu'augmenter.

Arc brisé. — (Voy. *Arc en fronton.*)

— **byzantin.** — (Voy. *Arc en fer à cheval.*)

— **de décharge.** — Arc placé au-

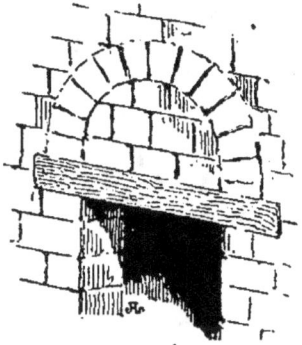

dessus d'une plate-bande en pierre ou d'un linteau de bois ou de fer, et destiné à diminuer la charge du linteau ou de la plate-bande.

— **déprimé.** — Plate-bande reliée

aux pieds-droits par des quarts de cercle.

— **de triomphe.** — Monument commémoratif de victoire se composant

principalement d'une grande arcade en plein cintre entourée de pilastres et décorée de bas-reliefs allégoriques. Parmi les arcs de triomphe de l'époque romaine, il faut citer ceux de Trajan, de Septime-Sévère, d'Auguste et de Constantin, et parmi ceux de construction toute récente, il faut mentionner celui de la place de l'Étoile, élevé à Paris à la gloire de la grande armée, et que décore le superbe bas-relief de Rude.

Arcs de verdure. — Portiques découpés dans les charmilles, en usage dans les jardins du siècle de Louis XIV.

— **d'ogive.** — Se dit, dans les voûtes en arc de cloître, d'arcs reliant les arcs-doubleaux en passant par la clef de voûte.

— **doubleau.** — Arc dont le plan

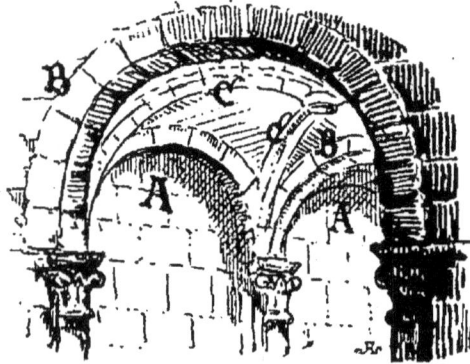

est perpendiculaire aux murs gouttereaux d'un édifice, c'est-à-dire aux murs recevant les écoulements d'eaux. Ainsi, dans une église gothique, les arcs reliant à ces murs les piliers placés de chaque côté de la nef sont des arcs-doubleaux.
— (Voy. *Arc-formeret.*) Les arcs-doubleaux, très peu ornementés au XI^e siècle et de profil très simple, deviennent de plus en plus riches et compliqués à mesure qu'on s'approche du XIV^e siècle.

— **elliptique.** — Arc formé d'une portion d'ellipse.

— **extradossé.** — Arc dont les voussoirs sont à jour, et dont l'intrados et l'extrados (voy. ces mots) sont déterminés par des portions de cercle concentriques.

Arc en accolade. — Arc de l'époque gothique formé de quatre portions d'arc de cercle. Les monuments des XV^e et XVI^e siècles offrent de nombreux exemples de portes et de fenêtres couronnées par des arcs en accolades.

— **en anse de panier.** — Arc

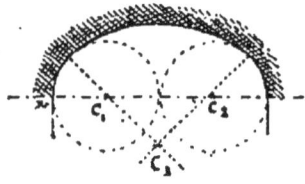

formé de trois portions de cercle se raccordant entre elles.

— **en arceaux.** — Arc décoré d'un ornement formé de filets en creux ou en relief, décrivant un contour de trèfle.

— **en chaînette renversée.** — Arc dont la courbe reproduit en sens inverse la courbe que donne une corde homogène et parfaitement flexible, librement suspendue à deux points situés sur une même horizontale.

— **en fer à cheval.** — Arc formé de plus d'un demi-cercle. On donne aussi à cet arc le nom d'arc byzantin ou d'arc mauresque.

— **en fronton.** — Arc formé de

lignes droites inclinées et présentant un aspect angulaire. On l'appelle aussi arc angulaire, arc en mitre et arc brisé.

— **en mitre.** — (Voy. *Arc en fronton.*)

Arc en ogive. — Arc formé de deux

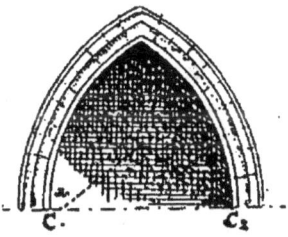

portions de cercle formant un angle à leur intersection. (Voy. *Arc d'ogive*). Les arcs en ogive peuvent être décrits de trois manières principales. Les deux centres peuvent être placés à l'intersection de la courbe même et de la ligne droite servant de base, on a ainsi l'ogive équilatérale; ils peuvent être placés en

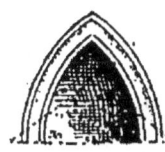

dehors, ce qui détermine l'ogive en lancette, ou à peu de distance l'un de l'autre, ce qui donne le tracé appelé: plein cintre brisé.

— **en talons**. — Nom que l'on

donne parfois à l'arc en accolade (voy.

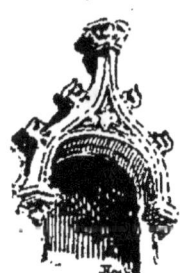

ce mot) parce que le profil de chaque moitié de l'arc reproduit exactement le profil de la moulure nommé talon. Le style gothique de l'époque tertiaire, qu'on appelle aussi gothique fleuri ou flamboyant et qui comprend le XVᵉ siècle et une partie du XVIᵉ siècle, a surtout employé l'arc en talons ou en accolade.

— **en talus**. — Arc compris entre un plan vertical et un plan oblique, la surface murale se profilant en glacis,

comme il arrive fréquemment dans les murs de soutènement ou dans les murailles des châteaux fortifiés.

Arc formeret. — Arc dont le plan est parallèle aux murs gouttereaux d'un édifice. Ainsi, dans une église gothique, les arcades qui font communiquer la nef et les bas côtés sont des arcs-formerets. — (Voy. *Arc-doubleau*.)

— **outrepassé**. — Nom donné à l'arc *surhaussé*.

— **polylobé**. — Arc formé de plusieurs portions de cercle.

— **rampant**. — Arc dont les deux extrémités ne sont pas placées sur une même horizontale. Les arcs rampants ont été surtout employés dans le style gothique,

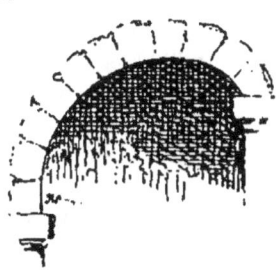

et ce sont eux qui, dans la construction des contreforts, forment les arcs-boutants. (Voy. ce mot.)

— **renversé**. — Arc établi en sens

inverse des arcs ordinaires, destiné à

relier des piles isolées et à former des murs de fondation homogènes réunis par des surfaces concaves.

Arc surbaissé. — Arc formé de moins d'un demi-cercle.

— **surhaussé.** — Arc formé d'un demi-cercle et d'une partie droite. Cette forme est parfois adoptée pour les ouvertures placées à une assez grande altitude, la partie droite étant destinée à racheter la diminution de hauteur due à la perspective.

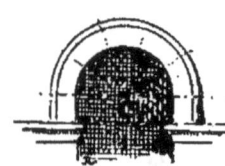

— **trilobé.** — Arc formé de trois portions de cercle.

— **triomphal.** — Arcade en plein cintre des basiliques chrétiennes décorée de peintures et formant l'entrée du sanctuaire.

— **Tudor.** — Arc ogival déprimé,

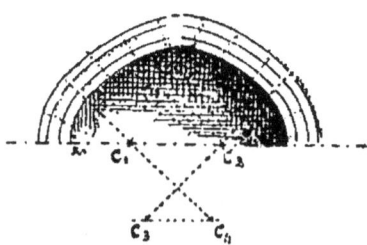

véritable arc aplati (voy. ce mot) spécial aux monuments gothiques anglais, qui prit naissance sous le règne d'Henri VII, de la famille des Tudor.

— **zigzagué.** — Arc dont l'extrados est découpé en zigzags.

Arcade. — (Arch.) — Ouverture

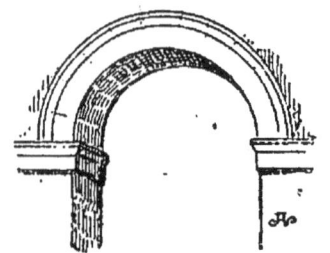

cintrée suivant les différentes formes d'arc.

— **aveugle.** — Arcade dont l'ouverture est bouchée par le parement de la muraille, mais dont le profil d'archivolte forme saillie. On l'appelle aussi arcade simulée.

Arcade (fausse). — (Arch.) — Se dit d'une arcade simulée, d'une ouverture cintrée dont le fond est bouché par une surface verticale.

— **feinte.** — Arcade simulée, entièrement peinte et destinée souvent à rétablir symétriquement une arcade réelle sur une surface plane ou entourée d'une moulure saillante.

— **géminées.** — Ouvertures of-

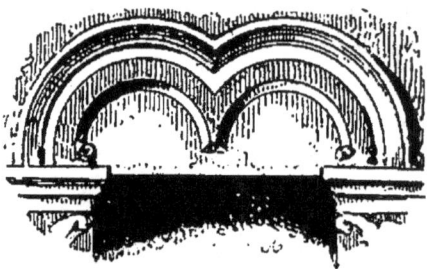

frant l'aspect de deux arcades juxtaposées et de dimensions semblables, et aussi ouverture formée par deux demi-cercles tangents par l'une de leurs extrémités.

— **inscrites.** — Dénomination qui s'applique parfois aux arcades géminées inscrites dans une grande arcade.

— **lobée.** — Arcade découpée et décorée suivant des portions de cercle plus ou moins nombreuses et se rapprochant du demi-cercle. On trouve dans le style roman des arcades trilobées, quintilobées; mais ces lobes ou découpures rentrent plutôt dans l'ornementation de l'archivolte. (Voy. ce mot.)

— **praticable.** — Arcade présentant une ouverture et pouvant servir de passage. On désigne aussi les arcades praticables sous le nom d'arcades réelles.

— **réelle.** — (Voy. *Arcade praticable.*)

Arcature. — (Arch.) — Réunion d'arcades formant un ensemble décoratif. C'est le style ogival qui a fait le plus grand usage des arcatures comme

motif de décoration. Les facades de ces monuments comportent parfois trois ca-

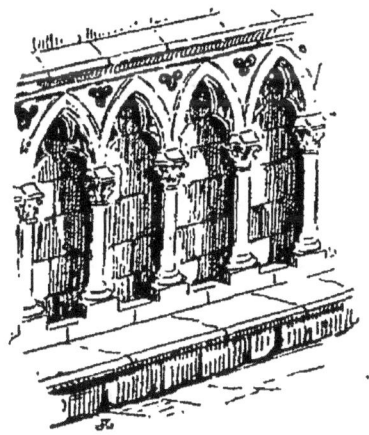

tégories d'arcatures : les arcatures basses, les arcatures de couronnement et les arcatures ornements. (Voy. ces mots.)

Arcatures à claire-voie. — Arcatures placées à peu de distance et en avant d'une muraille et laissant apercevoir par leurs découpures le fond dont elles sont détachées.

— basses. — Arcatures de monuments gothiques placées sur l'appui des fenêtres.

— de couronnement. — Arcatures à jour ou arcatures aveugles, décorant les galeries et surmontant les corniches des tours et clochers des monuments gothiques.

— ornements. — Arcatures décorant les portails, les parements d'autel, etc., etc., et prises dans la masse.

Arceau. — (Arch.) — Portions d'arc déterminant la courbe d'une voûte.

— (Sculpt). — Ornement présentant la forme d'un trèfle à quatre feuilles.

Archaïque. — On dit qu'un monument est d'un style archaïque bien accentué pour indiquer qu'il présente tout le caractère des constructions primitives. Les études archaïques ont pour but de rechercher les méthodes et les procédés des anciens qui permettent de produire des œuvres non pas semblables aux œuvres de l'antiquité, mais offrant avec elles de nombreux points de ressemblance. On dit aussi qu'un tableau est conçu dans un style archaïque pour indiquer qu'il évoque le souvenir d'une œuvre ancienne et fait songer aux productions des générations disparues.

Archaïsme. — Imitation de la manière et des procédés des anciens. L'archaïsme appliqué aux arts du dessin a ses dangers; il ne doit être employé qu'avec mesure et surtout dans les travaux de restauration ou de reconstruction d'œuvres d'art anciennes.

Arche. — (Arch.) — Voûte de pont.

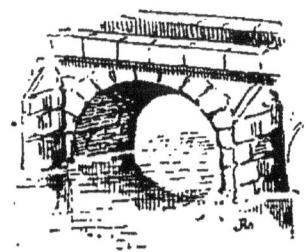

— maîtresse. — (Arch.) — Arche plus élevée et plus large que les autres arches d'un même pont et occupant le milieu de ce pont.

Archéographe. — Savant qui s'occupe de la description des monuments anciens. Les mots archéographe et archéographie (voy. ce mot) ont considérablement vieilli; ils ne sont usités que rarement et ont été remplacés par ceux d'archéologue et d'archéologie. (Voy. ces mots.)

Archéographie. — Science descriptive des anciens monuments et art de reproduire les œuvres antiques à l'aide de la peinture, du dessin ou de la gravure.

Archéologie. — Science de l'antiquité ayant pour but d'étudier tout ce qui est relatif aux arts et aux monuments d'autrefois. L'archéologie étudie les styles de chaque époque et de chaque peuple et a pour but de reconstituer les édifices, l'état social et les us et coutumes des anciens à l'aide de documents exacts fournis par les ruines ou les vestiges des monuments de chaque époque elle-même.

Archéologie de l'art. — Se dit plus spécialement de l'archéologie appliquée à l'étude des monuments de l'art de l'antiquité, du moyen âge et de la Renaissance. Cette science comprend l'étude de l'architecture, de la peinture, de la sculpture, de la gravure, des monnaies ou médailles (ou numismatique), des portraits d'hommes illustres (ou iconographie), et des pierres gravées (ou glyptographie). L'archéologie de l'art comprend toute l'histoire des beaux-arts depuis les temps les plus reculés.

Archéologique. — Qui se rattache à l'archéologie.

Archéologue. — Savant qui se livre à l'étude de l'archéologie.

Archère. — Meurtrière étroite et haute de certains châteaux forts par laquelle les archers lançaient leurs flèches. L'archère ne permettait de lancer un trait que dans un plan vertical, tandis que l'arbalétrière (voy. ce mot) permettait de lancer des flèches dans plusieurs directions rayonnantes.

Archet. — Outil formé d'une tige d'acier flexible, pourvue d'un manche à l'une de ses extrémités, et qui est tendue en arc par une corde à boyau. A l'aide d'un va-et-vient, on communique un mouvement rapide à une tige d'acier trempé destinée à perforer. L'archet est employé surtout dans les travaux de serrurerie, mais les sculpteurs sur pierre, sur marbre et sur bois l'emploient aussi très fréquemment.

Archétype. — Moulage en plâtre d'un bas-relief en pierre ou en métal.

Architecte. — Artiste qui trace le plan d'un édifice et en surveille l'exécution.

Architectonique. — Qui se rattache à l'architecture. Ainsi on dit une conception architectonique et on dit aussi l'architectonique pour désigner l'art de construire. Ce mot est peu usité.

Architectonographe. — (Voy. *Architectonographie*.)

Architectonographie. — Science qui a pour but de décrire les édifices et d'en étudier la construction. Les savants qui s'occupent de ces études prennent le nom d'architectonographes; titre qui correspond assez exactement à celui, autrefois assez usité, d'historiographe des bâtiments.

Architectural. — Qui a rapport à l'architecture.

Architecture. — Art de construire. L'architecture doit en outre se préoccuper de la destination et de la solidité des édifices. Bien que faisant partie du domaine scientifique aussi bien que du domaine de l'art, les études nécessaires pour que l'artiste puisse remplir ces conditions sont subordonnées à la question artistique.

— **civile.** — Art de l'architecture appliqué à la construction d'édifices civils publics ou privés.

— **feinte.** — Peintures décoratives ou décorations théâtrales simulant les reliefs et les vides d'un monument réellement construit et tel qu'il se présenterait aux yeux à la distance où le spectateur est placé de la peinture ou du décor.

— **militaire.** — Art de l'architecture appliqué aux constructions militaires.

— **religieuse.** — Art de l'architecture appliqué à la construction des édifices religieux.

Architecturiste. — Peintre qui n'exécute dans les tableaux que les motifs d'architecture. Les Hollandais Van der Heyden, de Witte étaient des architecturistes, a dit W. Burger. Mais les artistes qui dans nombre de tableaux modernes ne peignent, — soit pour leur propre compte, soit à titre de collaboration — que les parties d'architecture formant fond ou encadrement à la scène

représentée sont aussi des architecturistes. — (Voy. *Perspecteur*.)

Architrave. — (Arch.) — Partie inférieure d'un entablement. L'architrave pose directement sur la saillie des chapiteaux, des pilastres ou des colonnes, et les réunit deux à deux. Dans l'ordre dorique, l'architrave se compose d'une simple plate-bande ; dans l'ordre ionique, elle est formée de trois bandeaux plats légèrement en saillie, etc., etc. ; en général, l'architrave offre toujours des surfaces très simples destinées à faire ressortir la richesse d'ornementation de la frise et à bien accentuer que le but de cette partie de l'entablement est de relier horizontalement les supports verticaux.

Archivolte. — Moulure décorant

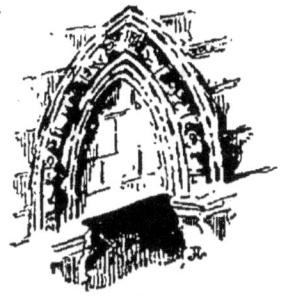

une arcade et suivant exactement le profil de l'arc. Dans l'architecture antique, les archivoltes n'existent parfois que d'un seul côté de l'arcade. Dans l'architecture gothique, l'axe du profil des moulures formant l'archivolte correspond presque toujours avec l'axe de la section de l'arc, ce qui fait que la moulure est reproduite identiquement de chaque côté de l'arcade. Les profils des archivoltes de l'époque gothique sont très

simples au XIIIᵉ siècle, décorés de baguettes au XIVᵉ et très découpés au XVᵉ siècle. Dans le style arabe, les archivoltes sont souvent formées de broderies en stuc qui en découpent la circonférence concave.

Ardent. — (Blas.) — Se dit des pièces représentées enflammées sur l'écu.

Ardoise. — Schiste commun d'un ton bleuâtre, gris noir ou violet tirant légèrement sur le rose, façonné ordinairement en lames rectangulaires offrant deux coins abattus, mesurant 0ᵐ,32 sur 0ᵐ,22 et usité pour recouvrir les toitures des édifices.

— en écailles. — (Arch.) — Ardoises arrondies ou dentelées à angle aigu, usitées principalement pour recouvrir les tourelles, pavillons, pour les toitures circulaires et parfois aussi, au moyen âge principalement, pour protéger de la pluie les poutres verticales d'une maison construite en charpente.

Ardoisière. — Lieu d'extraction des ardoises.

Arène. — (Arch.) — Espace vide réservé dans les cirques romains aux gladiateurs et aux combattants. On désigne aussi parfois sous ce nom les constructions entières destinées à servir de cirque ou d'amphithéâtre ; dans ce cas on dit *arènes* au pluriel.

Aréotectonique. — Application de l'architecture militaire aux travaux de fortification.

Arête. — (Arch.) — Ligne d'angle

formée par l'intersection de deux surfaces.

Arêtier. — (Arch.) — Se dit dans le style roman ou le style gothique d'une moulure se profilant sur l'axe des arêtes, ou intersection des surfaces, des flèches ou clochers. Se dit dans la construction de bandes de métal, zinc ou plomb,

placées à l'angle des toitures, et aussi de tuiles demi-rondes destinées à recouvrir le faîte d'un toit.

Argamasse. — (Arch.) — Plateforme établie au sommet d'un édifice.

Argent. — (Blas.) — L'un des deux métaux employés dans la composition des armoiries; s'indique en gravure en laissant le champ complètement blanc.

Argenture. — Consiste à recouvrir certains objets de blanc de plomb, puis d'argent en feuilles, enfin les brunir et les recouvrir d'un vernis à l'alcool.

Argile. — L'argile ou terre glaise est un silicate d'alumine hydraté ayant l'aspect d'une terre molle de couleur grise ou rougeâtre. L'argile est usitée pour la fabrication des ouvrages de poterie; spécialement préparée, elle sert aux statuaires à exécuter leurs modèles. — (Voy. *Modelage.*)

Armature. — (Arch.) — Barres

de fer destinées à renforcer ou à soutenir. La plupart des architraves, des parties horizontales offrant une grande portée, les saillies en porte-à-faux, etc., sont renforcées à l'aide d'armatures en fer. Assemblage de tringles destiné à maintenir les verrières dans leur position verticale.

— (Sculpt.) — Squelette de fer noyé dans l'intérieur d'une maquette en terre glaise ou d'un modèle en plâtre et servant à en consolider les parties faibles.

Armes. — (Blas.) — Pièces de blason spéciales à une famille, à un dignitaire, à une ville, à une province ou à un Etat. — (Voy. *Armoiries.*)

— **parlantes.** — (Blas.) — Se dit d'armoiries exprimant le nom de celui qui les porte; constituant ainsi une sorte de rébus. Tels sont, par exemple, certains bas-reliefs décorant des façades d'églises; aux environs de Rouen, une église de Long Paon offre sur son clocher une sculpture de la renaissance représentant un paon précédé du mot Long. Telles sont les armoiries du royaume de Grenade (Espagne), qui consistent en une grenade.

— **brisées.** — (Blas.) — Se dit des armoiries des puînés ou cadets de famille où il existe des modifications, des changements, des altérations ou des suppressions.

Armilles. — (Arch.) — Petites moulures ayant l'aspect de trois filets saillants, placées au-dessous de l'échine, sous le tailloir des chapiteaux de l'ordre dorique grec.

Armoiries. — (Blas.) — Les ar-

moiries sont des emblèmes servant de distinction à des familles, des villes ou des corporations. Au XIe siècle, les tournois étant en honneur en Allemagne, les jouteurs adoptaient déjà des couleurs et des emblèmes;

revenus des champs de bataille de l'Orient, les chrétiens occidentaux conservèrent les armoiries prises d'abord pour se faire reconnaître pendant le combat. Voilà comment, a dit Viollet-le-Duc, ces armoiries devinrent héréditaires, comme le nom et les biens du chef de famille. Blasonner des armoiries, c'est les expliquer, et l'art héraldique — langage réservé à la noblesse — pose ses premières règles au XIIe siècle, les développe au XIIIe et les fixe enfin pendant les XIVe et XVe siècles.

Armure. — Ensemble d'armes défensives dont se revêtaient les chevaliers et les combattants au moyen âge.

Armurerie d'art. — Art de fabriquer des armures rehaussées d'or et d'argent, de ciselures, de damasquinures, et des armes incrustées d'ivoire.

Aronde. — (Voy. *Queue d'aronde.*)

Arraché. — (Blas.) — Se dit des têtes de lion, d'aigle, représentées de façon que le poil ou la plume recouvre la chair à l'endroit où elles sont séparées du cou.

Arrachement. — (Arch.) — Démolition d'une portion de maçonnerie de façon à pouvoir relier plus solidement une partie déjà construite à une partie en construction. Se dit

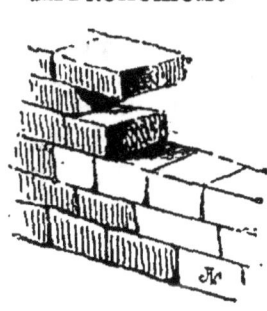

aussi des pierres d'attente réservées ou arrachées pour faciliter la liaison de deux portions de muraille construites à des époques différentes.

Arrangement. — Se dit de la façon dont un peintre dispose ses figures, combine ses groupes ou ses motifs d'ornementation.

Arrêter de blanc. — (Dorure.) — Très forte colle de parchemin saupoudrée de blanc d'Espagne, dont on revêt, à une ou plusieurs couches, les objets à dorer à la détrempe après leur encollage.

Arrière-bec. — (Voy. *Avant-bec, Bec.*)

Arrière-cour. — (Arch.) — Cour de service destinée à éclairer des appartements ou à augmenter les dégagements; en général, cour située loin de la façade principale d'un bâtiment.

Arrière-voussure. — Voûte

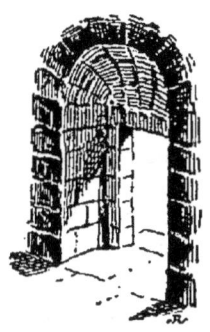 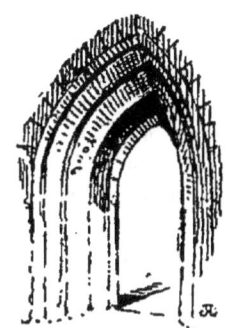

placée en arrière d'une baie se terminant en arcade cintrée ou ogivale, ou en plate-bande, et destinée à renforcer la construction soit réellement, soit pour obtenir un effet décoratif. Le style gothique surtout offre de nombreux exemples d'arrière-voussures de portail richement décorées.

Arrondi. — (Blas.) — Se dit des figures qui, au lieu d'être représentées suivant leur assiette ordinaire, sont contournées en cercle ou en volute. Une corne de cerf arrondie, des serpents arrondis, etc. Se dit aussi du tronc ou d'une branche d'arbre peinte en couleur ou métal autour de son rond. Un pampre arrondi.

Artisan. — On désignait ainsi autrefois les artistes; aujourd'hui, on donne cette appellation aux ouvriers des différents métiers et arts mécaniques qui

exigent une habileté de main spéciale, mais où l'invention personnelle n'a aucune part. L'*artisan* traduit, sous des formes diverses, la pensée de l'*artiste*.

Artiste. — Celui qui pratique l'un des beaux-arts.

Aryballos. — Vase antique servant à puiser les liquides dans des récipients de grande dimension et affectant une forme presque sphérique, avec col peu élancé et anse peu développée.

Askos. — Vase antique de forme hémisphérique, pourvu d'un col et d'une anse demi-circulaire. Vase rappelant la forme des outres en peau de chèvre en usage dans l'antiquité pour renfermer les liquides.

Aspect. — Impression que produit la vue d'un monument, d'une statue, d'un tableau, d'une œuvre d'art en général. On dit qu'une œuvre manque d'aspect pour indiquer qu'elle ne se présente pas d'une façon décisive; on dit au contraire qu'elle est d'un bel aspect pour désigner que l'œuvre a des qualités qui s'imposent au premier coup d'œil.

Asphalte. — Matière bitumineuse employée comme mortier par certains peuples d'Orient, et usitée surtout de nos jours pour le revêtement de certaines surfaces, murailles, chaussées, trottoirs.

Assemblage. — Mode de jonction

tion des pièces de charpente et du bois de menuiserie. Il y a différentes manières d'assembler; on assemble à clef, en crémaillère, à onglet, par mortaise, etc., mais l'étude de ces différents modes d'assemblage fait partie du domaine de la construction bien plus que de celui de l'art.

Assiette. — (Dor.) — Composition sur laquelle on étend l'or.

Assise. — Rangée de pierres de même hauteur ou de briques posées les unes à côté des autres et sur une surface horizontale.

— de parpaing. — Assise for-

mée de pierres dont l'épaisseur est égale à la largeur du mur; les deux surfaces opposées de ces pierres forment les deux côtés verticaux de la muraille.

— en retraite. — Assise dont le plan vertical est en arrière d'une autre surface.

— inclinée. — Rangée de pierres ou de briques de même hauteur posées les unes à côté des autres et suivant des lignes obliques.

— réglées. — Assises formées de pierres de même hauteur.

Astragale. — (Arch.) — Moulure placée à la base des chapiteaux des ordres antiques et dont le profil est une demi-circonférence. Les astragales se nomment aussi *baguettes*, et on les

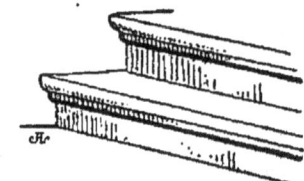

désigne sous le nom de *chapelets* lors-

que, au lieu d'être unis, ils sont ornés d'une série de perles de forme ronde ou allongée. Certains chapiteaux gothiques sont aussi pourvus d'astragale.

On appelle encore astragale la moulure qui existe au bord supérieur des marches. Cet astragale ne s'emploie que dans les escaliers d'intérieur et était beaucoup plus fréquemment usitée au siècle dernier que de nos jours. Son profil, presque invariable, se compose le plus souvent d'un réglet surmonté d'un quart de rond, ou moulure convexe plus ou moins saillante.

Astres. — (Blas.) — Les astres usités comme figures de blason sont : le soleil, qui est toujours *d'or*, les étoiles et le croissant. — (Voy. *Ombre de soleil*.)

Atelier. — Lieu de travail d'un peintre, d'un sculpteur. L'atelier doit prendre jour du côté du nord. Dans cette direction, l'artiste peut travailler à toute heure du jour sans être incommodé par les rayons du soleil ; de plus, la lumière prise de ce côté est plus égale et plus franche que toute autre.

Jour d'atelier. — On appelle ainsi le jour le plus propre à éclairer un tableau, une statue.

— **(style d').** — Le style, ou mieux le langage d'atelier, est un ensemble de mots et de locutions imagées qui constituent une sorte d'argot artistique.

Athénée. — Ensemble de constructions où se réunissaient les savants et les sages de l'antiquité, où les poètes et les rhéteurs faisaient lecture de leurs ouvrages.

Aujourd'hui ce mot, comme ceux d'alcazar, d'alhambra, est absolument dénué de son sens primitif. Suivi d'un qualificatif quelconque (musical, chorégraphique, etc.), il sert à désigner des salles de réunion ; il s'applique le plus souvent à des établissements qui ne relèvent pas de l'enseignement officiel, et où se font des cours, des lectures, des conférences.

Atlantes. — Genre de *cariatides* formé de figures d'hommes debout ou agenouillées, employé dans certains temples grecs. Mot dérivé d'*Atlas*, que les anciens figuraient portant le monde sur ses épaules. Dans les édifices romains, les cariatides portent le nom de Télamons. Le *Tepidarium* des bains de la ville de Pompéi était décoré de cariatides de cette espèce.

Atone. — Se dit d'un regard fixe sans expression.

Atre. — Foyer d'une cheminée.

Atrium. — (Arch.) — Dans les constructions romaines, l'atrium était une cour centrale bordée de colonnes et sur laquelle toutes les pièces avaient issue. C'était une sorte de vestibule à ciel ouvert ou recouvert d'un velum. Dans les constructions byzantines, l'atrium est une cour antérieure précédant un monument. Tel est, par exemple, l'atrium de la mosquée de Sainte-Sophie, qui est bordé de colonnes ioniques et décoré de bassins de jaspe.

Attachement. — Relevé des dépenses journalières d'un travail de construction, matériaux compris et main-d'œuvre.

Attaches. — Les attaches, en anatomie, sont les points où viennent se fixer les muscles et les ligaments. Dans le langage artistique on entend plus spécialement par attaches, la façon — toute superficielle — dont un membre se relie au corps ou ses diverses parties entre elles. On dit qu'un modèle a des attaches délicates, fines, sveltes, etc., pour indiquer que ses membres se rattachent au corps avec distinction. On dit enfin, lorsque ces attaches sont défectueuses, qu'elles manquent de finesse et qu'elles sont vulgaires. On dit aussi

d'une figure peinte, dessinée ou sculptée, que les attaches sont bien ou mal étudiées, qu'elles manquent de distinction, etc., qu'elles sont mauvaises, etc., etc.

Atticurge. — (Arch.) — Support carré, piédestal, pilier ou pilastre.

Attique. — (Arch.) — Partie de l'en-

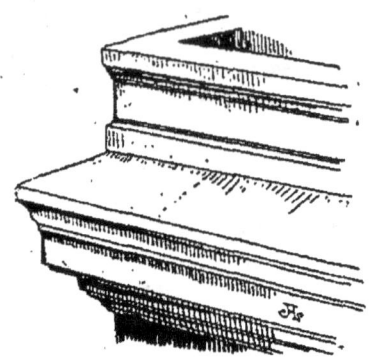

tablement édifiée au-dessus de la corniche et servant à dissimuler la naissance des toitures. On donne aussi le nom d'*attique* au dernier étage d'une façade lorsque cet étage n'a que la moitié ou au plus les deux tiers de l'étage inférieur.

— **faux**. — (Arch.) — Piédestal, continu ou interrompu, régnant à la base d'un entablement et destiné à rehausser des bases que la perspective de corniches saillantes pourrait masquer à l'œil du spectateur.

Attitude. — (Peint.) — L'attitude, la pose, le mouvement d'une figure doivent toujours être vraisemblables, et en même temps cette attitude doit fournir à l'artiste l'occasion de développer de belles lignes.

Attributs. — (Peint.) — Les attributs en peinture sont des accessoires qui servent à caractériser une scène ou une figure. Dans un portrait, le modèle doit être entouré de livres si c'est un écrivain, de tableaux si c'est un peintre, etc., etc. Mais la discrétion et le tact dans l'art de les choisir n'en sont pas moins les premières qualités dans l'art de grouper les attributs. On dit aussi, en style d'art décoratif, un groupe d'attributs, un peintre d'attributs. Dans ce cas, le mot attributs signifie les instruments, les accessoires caractéristiques d'un art, d'une profession, d'un sport même, etc., etc. Les attributs de la peinture, de la sculpture, de la pêche, de la chasse, etc., etc.

Auréole. — L'auréole, en terme d'art, est un cercle lumineux entourant la tête des personnages divins ou des saints représentés sur les tableaux ou sur les verrières. Parfois les sculpteurs placent aussi au-dessus de leurs figures des cercles dorés ou ornés d'étoiles pour représenter les auréoles. Mais la véritable dénomination de ces disques est celle de nimbe.

Auréolé. — (Blas.) — Se dit des figures saintes dont la tête est entourée d'une auréole.

Autel. — L'autel des temples antiques était une table de pierre ou de marbre où on plaçait les offrandes à la divinité et parfois aussi une sorte de piédestal orné de bas-reliefs. L'autel des chrétiens est une table bénite, — qui fut dans le principe la tombe des martyrs, — et sur laquelle le

prêtre célèbre l'office de la messe. Les monuments druidiques sont, eux aussi,

de véritables autels sur lesquels on offrait des sacrifices humains. Les autels du x\e, du xi\e et du xii\e siècle sont très simples. Pendant la période gothique, ils prennent la forme d'édicules ornés de retables, de pinacles et de gâbles. (Voy. ces mots.) Puis, à partir de la Renaissance, ils affectent la forme d'entablement empruntée aux ordres antiques, et aux xvii\e et xviii\e siècles, ils se transforment en véritables portiques avec frontons, consoles, volutes, etc., et sont parfois entièrement dorés. Enfin il existe en Italie — à Saint-Pierre de Rome notamment — des autels couverts de riches baldaquins.

Autographie. — Procédé qui consiste à écrire ou à dessiner sur un papier spécial et à l'aide d'une encre grasse. On décalque par une simple pression le dessin ou l'écriture sur une pierre lithographique, on a ainsi une pierre à l'aide de laquelle on peut obtenir des tirages assez nombreux. L'autographie a l'avantage de pouvoir être exécutée par quiconque sait dessiner à la plume et dans le sens de l'original; mais, excepté celle de quelques rares et habiles spécialistes, elle a l'inconvénient de fournir des épreuves lithographiques souvent boueuses et sans netteté.

Autographié. — Reproduit par l'autographie.

Auvent. — Léger abri formant

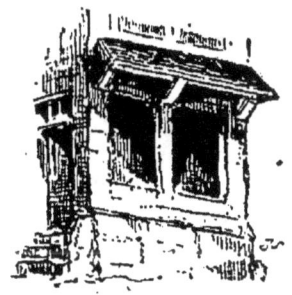

toiture inclinée en appentis et destinée à servir d'abri contre la pluie, et aussi fermeture de baie composée de volets en bois à panneaux pleins.

Avant-bec. — Saillie de forme angulaire établie aux piles d'un pont en pierre, de façon à diviser le

courant de l'eau et à rompre les glaces.

Avant-corps. — (Arch.) — Partie d'un bâtiment faisant saillie sur l'ensemble de la construction. Un pavillon en avant-corps. Se dit aussi des pilastres, des colonnades formant saillie sur une façade.

Avant-lettre. — Se dit par abréviation pour désigner une épreuve de gravure tirée avant l'indication du sujet et des noms d'auteurs. Une belle avant-lettre. — (Voy. *Épreuve*.)

Avant-mur. — (Blas.) — Se dit, sur un écu, d'un pan de muraille joint à une tour. En général, l'avant-mur sert à relier deux ou plusieurs tours symétriquement placées.

Avant-portail. — (Arch.) — Se dit principalement dans le style gothique de portails, ou constructions en forme de jubés ou de clôtures ajourées placées en avant de la façade ou de la porte d'entrée d'un édifice.

Avant-projet. — (Arch.) — Première idée d'un projet de monument étudié seulement au point de vue de l'ensemble, et en négligeant les détails, qui seront étudiés plus tard dans le projet définitif.

Avant-scène. — (Arch.) — Partie du plancher de la scène qui s'étend en avant du plan du rideau. C'est ce que dans le théâtre

antique on nommait le *proscenium*. Mais on désigne plus généralement sous ce nom les loges d'entre-colonnement placées de chaque côté de la scène, comprises entre le rideau et l'orchestre des musiciens. Les avant-scènes sont le plus souvent richement décorées de cariatides et de motifs de sculpture.

Avant-solier. — (Arch.) — Pou-

tre supportant les étages des maisons de style gothique et formant saillie sur la rue. Certaines façades de cette époque offrent des avant-soliers à chaque étage, de telle façon qu'au sommet et dans les ruelles étroites les pignons se touchaient presque. — (Voy. *Encorbellement*.)

Avant-terrasse. — (Arch.) — Terrasse placée en avant d'une autre terrasse située à la même hauteur ou à une hauteur plus élevée.

Avant-toit. — (Arch.) — Saillie d'un toit sur une façade.

Aventuriné. — Se dit d'une sorte de verre tendre tenant en suspension du cuivre cristallisé et aussi d'une variété de quartz parsemée de mica. Se dit enfin d'une sorte de couleur d'un vert tirant sur le jaune.

Avenue. — Plantation d'arbres sur une ou plusieurs lignes parallèles, destinée à la décoration des parcs et jardins et précédant ordinairement l'entrée principale des châteaux du siècle dernier.

Avers. — (Numism.) — Côté d'une médaille, d'une monnaie où l'on frappe la face ou le sujet essentiel. L'avers est opposé au *revers* (voy. ce mot) qui est plus spécialement réservé à l'inscription.

Aveugler. — (Arch.) — Clore une baie à l'aide de maçonnerie ou d'un pan de bois.

Aviver. — (Grav.) — Aviver une taille de burin, c'est lui donner du brillant en la creusant de nouveau à l'aide d'un outil plus aigu.

Axe. — Ligne de milieu, réelle ou fictive.

Azulejo. — Carreau de faïence émaillée de fabrication hispano-moresque employé comme revêtement de murailles dans certains édifices. Le musée de Cluny possède de grandes plaques émaillées de ce genre, antérieures à la fin du XV^e siècle et une grande enseigne de fabrique de ces poteries vernissées espagnoles dites Azulejos et portant l'inscription : *Fabrica de Azulejos*.

Azur. — (Peint.) — Couleur d'un beau bleu rappelant celui du ciel. On tire le bleu d'azur du cuivre, du mercure et du plomb. C'est du verre en poudre qui fournit le régule de cobalt, et pendant longtemps, l'azur de Saxe jouissait d'une grande réputation. Dans la peinture sur émail, l'azur en poudre sert à obtenir un beau ton bleu turquoise.

— (Blas.) — Couleur bleue. S'indique en gravure par des hachures horizontales.

B

Badelaire. — Figure de blason. — Épée courte, large et recourbée.

Badigeon. — Peinture grossière. On badigeonnait jadis nombre d'édifices soit en jaune pâle, soit avec une mixture de chaux et d'ocre, à laquelle on ajoutait de la sciure de pierre. Badigeon s'emploie en mauvaise part pour dénigrer une peinture faite hâtivement et sans soin.

Baguette. — (Arch.) — Moulure dont le profil est un demi-cercle. L'architecture emploie le plus souvent des baguettes unies, mais dans l'ébénisterie, les profils des meubles sont souvent décorés de baguettes ornées de rubans enlacés, de guirlandes de fleurs et surtout de feuilles.

Baguette d'angle. — (Arch.) — Moulure ronde, unie ou ornée, placée sur un angle. Les baguettes d'angle permettent de remplacer les vives arêtes, toujours fragiles, par des surfaces circulaires plus résistantes et moins faciles à détériorer.

Bahut. — Meuble ayant l'aspect

d'un grand coffre et pouvant servir de banc. Le bahut était le meuble domestique le plus usuel du moyen âge. Il affecta d'abord la forme d'un simple coffre orné de ferrures; puis au XIVe et au XVe siècle, il fut décoré de panneaux parfois richement sculptés et élevé sur quatre pieds.

Bahut. — (Arch.) — Chaperon de

mur de forme convexe, et aussi mur très bas supportant un comble et placé souvent, dans les monuments de style gothique, en arrière d'une balustrade pleine ou à claire-voie bordant un chéneau.

Bahutier. — Artisan du moyen âge qui fabriquait des bahuts.

Baie. — (Arch.) — Ouverture rectangulaire ou de forme curviligne pratiquée dans une muraille. La partie inférieure des baies servant de porte d'entrée se nomme *seuil*, et celle des croisées *appui*. Les deux parties latérales se nomment *montants* ou *dosserets*. La partie supérieure porte le nom de *linteau* ou de *plate-bande* lorsqu'elle est horizontale et d'*arc* lorsqu'elle est curviligne.

Baignoire. — Réservoir de forme allongée dans lequel on prend des bains. S'il existe de vulgaires baignoires en zinc, il en existe aussi qui sont de véritables œuvres d'art. Les unes sont en

argent; elles sont ciselées et ornementées avec goût; enfin, d'autres sont en marbre et incrustées au niveau du sol. Dans l'architecture théâtrale, on désigne sous le nom de baignoires les loges de rez-de-chaussée; ces loges, abritées par la saillie des balcons, sont particulièrement sombres et discrètes.

Balancer. — (Peint.) — Synonyme d'équilibrer. On dit dans un tableau que la composition se balance, que les groupes de figures sont balancés, pour indiquer que l'ensemble de l'œuvre est harmonieuse et que les pleins et les vides sont bien équilibrés.

Balcon. — (Arch.) — Plate-forme en saillie extérieure au niveau du sol d'un appartement. Les balcons sont garnis de balustrades en bois, en pierre ou en fer, et sont supportés par des potences en bois ou en fer dans les constructions économiques ou champêtres, et par des consoles en pierre sculptée dans les constructions monumentales. On désigne aussi en architecture théâtrale, sous le nom de balcon, les galeries au pourtour des salles de théâtre.

Baldaquin. — (Arch.) — Dais richement orné, supporté par des colonnes ou appliqué contre une muraille. Le baldaquin de Saint-Pierre de Rome, qui date du XVIIe siècle, mesure près de 30 mètres de haut. A côté de ces baldaquins monumentaux, construits en métal ou en bois, et supportés par des colonnes, il y a aussi des baldaquins exclusivement composés d'étoffes le plus souvent d'une grande richesse et drapées avec goût. Les sièges des prélats et des princes, aussi bien que les autels, sont ornés de baldaquins. On donne aussi ce nom aux petits dais de forme rectangulaire ou circulaire se terminant en plate-forme ou en dôme et ornés de panaches de plumes qui décorent les lits monumentaux du règne de Louis XIV, et surtout ceux plus élégants du XVIIIe siècle.

Balèvres. — Bavures qui existent sur un moulage au point de jonction des différentes pièces du moule. — Saillie d'une pierre sur le parement d'une construction.

Baliveaux. — Pièces de bois servant aux échafaudages.

Balle. — (Grav.) — Sorte de tampon à l'aide duquel les graveurs sur bois encrent leurs planches pour en tirer des épreuves d'essai et qui autrefois avant l'invention des rouleaux était le seul mode d'encrage adopté pour l'imprimerie.

— (Céram.) — Masse de pâte en forme de boule destinée au façonnage d'une pièce.

Balustrade. — (Arch.) — Rebord

de galerie, en pierre, en bois ou en fer.

Les balustrades en bois découpé sont employées pour les balcons et les rampes d'escalier des chalets et des constructions champêtres; celles en fer, dont le siècle dernier surtout nous a laissé de superbes spécimens, complètent de riches décorations de balcons ou d'escaliers et sont parfois des œuvres d'art du plus haut mérite.

Quant aux balustrades en pierre, elles sont usitées dans la décoration des édifices, des places publiques, etc. Les balustrades sont de forme et d'ornementation différentes suivant l'ordre d'architecture qui les encadre. Dans l'art gothique, les balustrades portent plutôt le nom de galerie et se composent de meneaux enlacés suivant le style du fenestrage de chaque époque.

Balustre. — (Arch.) — Ornement

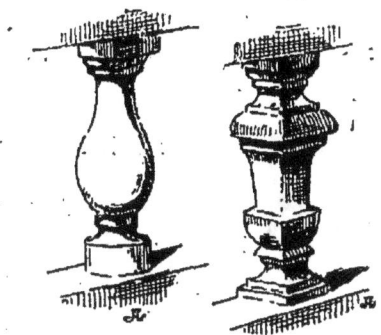

de balustrade offrant l'aspect d'une petite colonne cylindrique terminée au *col* par une demi-sphère ou *panse* à laquelle elle se rattache par un évasement en forme de congé. Des moulures saillantes forment en outre le chapiteau et la base des balustres. Dans les monuments construits sous la Renaissance, on trouve des balustres de forme très variée, parfois même quadrangulaire et dont les faces sont couvertes de sculptures.

— **de fermeture.** — (Arch.) — Balustres de bois de forme très allongée ormant barreaux dans les grilles de clôture du chœur ou des chapelles de certaines églises.

Balustres entrelacés. — (Arch.) — Balustres reliés par un motif d'ornementation.

— **faux.** — (Arch.) — Balustrade non ajourée.

— **ionique.** — (Arch.) — Mode de double enroulement des volutes sur la face latérale du chapiteau ionique.

Bambochade. — (Peint.) — Dessin ou tableau représentant un sujet burlesque. Les bambochades ont été mises à la mode par Pier van Laer, dit *il Bamboccio*, lequel était un peintre du XVIIe siècle dont les œuvres facétieuses étaient renommées; de plus, il était lui-même un grotesque au point de vue de la conformation. Le mot de bambochade est rarement employé de nos jours.

Banc. — (Constr.) — Épaisseur naturelle de la pierre dans la carrière.

— (Arch.) — Siège pour plusieurs personnes formé d'une table de pierre ou de bois, avec ou sans dossier. Les bahuts étaient les bancs des habitations au moyen âge. Quant aux églises, elles ne furent meublées de bancs destinés aux fidèles que vers la fin du XVIe siècle. Dans les parcs et les jardins du XVIIe siècle on trouve des bancs de pierre ou de marbre dont les profils et l'ornementation sont étudiés avec soin. Notre époque, plus pratique et plus économique, a remplacé les bancs monumentaux par des supports en fonte ajourés sur lesquels sont vissées des planches servant de siège et de dossier.

— **d'église.** — (Arch.) — Rangées de sièges parallèles établies dans la nef et les bas côtés des églises, principalement au XVIIIe siècle, et dont il ne reste plus de spécimen que dans de très rares églises de village.

Banc-d'œuvre. — Banc placé dans les églises en face de la chaire. Ces

bancs, réservés aux marguilliers et aux membres des conseils de fabrique, sont parfois formés de stalles juxtaposées et ornées de sculptures.

Banc de moulage. — Banc sur lequel on exécute le moulage des petites pièces destinées à la fonte.

Bande. — (Arch.) — (Voy. *Bandeau*.) — (Blas.) — (Voy. *Figures*.)

Bandé. — (Blas.) — Se dit d'un écu couvert de bandes.

Bandeau. — (Arch.) — Moulure

unie, large et très peu saillante se profilant sur une surface horizontale ou suivant le contour d'une arcade. On emploie aussi le mot de *Bande* pour désigner cette sorte de moulure plate.

Dans l'architecture gothique on trouve de nombreux exemples de bandeaux décorés de sculptures et régnant au pourtour de tout un édifice. Tel est le bandeau de la cathédrale d'Amiens. On donne aussi parfois à ces moulures décorées de feuillages le nom de cordon.

Bandelette. — (Arch.) — Petite moulure unie dont le profil est un rectangle se rapprochant plus ou moins du carré suivant la hauteur et la saillie qu'on veut donner à la bandelette. Les bandelettes servent d'intermédiaire aux moulures ayant des courbes pour profil.

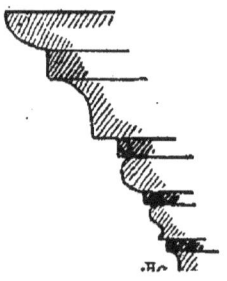

Bander. — (Arch.) — Fermer un cintre, en posant le dernier claveau, c'est-à-dire celui du milieu qui est souvent plus saillant que tous les autres et porte le nom de clef de voûte.

Banderole. — Bandelette d'étoffe mince et flottante, s'enroulant parfois à ses extrémités et sur laquelle on place une inscription, une légende, ou une devise. Les banderoles sont

fréquemment employées dans les compositions décoratives ou allégoriques, soit qu'elles s'enroulent au milieu d'ornements divers, soit qu'on les place entre les mains de personnages les tenant déroulées devant eux. Les banderoles sont aussi désignées parfois sous le nom de rouleaux ou de phylactères.

Bannière. — (Blas.) — Se dit d'une

enseigne de forme carrée, fixée à une hampe verticale par l'un de ses côtés, comme étaient les insignes des chevaliers bannerets, et particulièrement des bannières d'église, de forme rectangulaire, parfois découpées à leur partie inférieure, décorées de peintures ou de broderies et suspendues horizontalement et par le milieu à une hampe verticale.

Banquette. — (Arch.) — Tablette en pierre d'un mur d'appui ou recouvrement en menuiserie de cet appui. Dans l'architecture des jardins, une banquette est une palissade à hauteur d'appui placée dans les allées latérales d'une avenue d'arbres.

Banquier. — (Voy. *Escabeau*.)

Baptistère. — (Arch.) — Édifices circulaires ou polygonaux placés près des anciennes basiliques pour y conférer le baptême. Plus tard les baptistères furent reliés aux églises par des portiques. Depuis le xie siècle, les baptistères sont devenus, sous le nom de *fonts baptismaux*, des cuves en pierre, en marbre ou en métal plus ou moins richement ornées, placées dans une chapelle ou près de l'entrée de l'église et souvent recouvertes d'un baldaquin mobile d'une grande richesse d'ornementation. Parmi les édifices spéciaux destinés à servir de baptistères, il faut placer au premier rang celui de Florence, qui est orné de mosaïques et dont l'entrée est fermée par les fameuses portes en bronze de Lorenzo Ghiberti et d'Andrea de Pise.

Barbacane. — (Arch.) — Petit

château fortifié du moyen âge principalement destiné à défendre l'entrée d'un pont, d'une ville, etc.

Barbotine. — Se dit de la pâte à poterie réduite à l'état de bouillie claire, à l'aide de laquelle on obtient par le coulage des reproductions de certains modèles. On a donné plus spécialement à notre époque ce nom de barbotine à des vases décorés de fleurs et de feuilles en haut relief et diversement colorés, et aussi à certains vases décorés de sujets peints dont l'aspect rugueux, avec épaisseur de pâte, justifie dans une certaine mesure le nom de gouache vitrifiable par lequel on désigne aussi quelquefois ce procédé de décoration.

Bard. — Se dit de civières et de petits chariots servant à transporter des matériaux de construction, des pierres taillées prêtes à poser, des statues, etc.

— (Blas.) — Se dit d'un poisson un peu courbé, employé comme pièce dans certaines armoiries. — On dit aussi bar.

Bardage. — (Arch.) — Se dit de l'ensemble des opérations qui ont pour but de transporter à pied d'œuvre et de mettre en place les matériaux destinés à la construction d'un bâtiment.

Bardeau. — (Arch.) — Au moyen âge on nommait bardeaux les petites planchettes de sapin, de châtaignier ou de chêne, découpées suivant certaines formes et dont on se servait comme revêtement de toiture et pour protéger de l'humidité les poutres à l'extérieur des habitations.

Barder. — (Arch.) — Transporter, mettre en place des matériaux, des statues.

Bariolage. — Assemblage bizarre de tons disparates. C'est un affreux bariolage, dira-t-on d'un tableau ou d'une partie de tableau peinte de couleurs criardes et variées, d'un effet discordant.

Barioler. — Émailler ou peindre de diverses couleurs.

Bariolure. — On dit aussi Bariolage. (Voy. ce mot.)

Barlong. — Se dit de ce qui est de forme allongée. Un carré barlong, c'est-à-dire un rectangle.

Barre. — Terme de blason. — (Voy. *Figures.*)

— **d'appui.** — (Arch.) — Moulure de pierre, de bois ou de fer, placée à hauteur d'appui sur une balustrade, sur un rebord de fenêtre, etc., etc.

Barreau. — (Arch.) — Barres rectilignes de fer ou de bois, à profil cylin-

drique ou rectangulaire, formant par leur assemblage des panneaux de grilles, de balcons, de rampes d'escalier, etc., etc.

Barrière. — (Arch.) — Porte à claire-voie. On désigne aussi sous ce nom les postes spéciaux construits à l'entrée des grandes villes pour la perception des droits d'octroi. Les anciennes barrières de Paris étaient de véritables monuments d'architecture.

Basalte. — Pierre dure et compacte, d'un ton gris noirâtre légèrement cuivré, et employée en Égypte pour l'exécution de certaines statues et la construction des palais et des temples.

Bas côté. — (Arch.) — Nef latérale des églises et ordinairement moins élevée de voûte que la nef principale. Ce n'est qu'à partir du xie siècle que les chœurs des églises ont été entourés de bas côtés. Les bas côtés portent aussi le nom de collatéraux; certaines églises se composent d'une nef et même quelquefois de plus de quatre collatéraux. Ce n'est d'ailleurs que l'exception; les bas côtés des églises ne sont ordinairement qu'au nombre de deux; leur largeur est très variable.

Base. — (Arch.) — Soubassement d'un édifice. Ce soubassement saillant est souvent orné de moulures. Dans le style arabe, les bases des colonnes sont, en général, composées de moulures d'un profil très simple.

— **appendiculée.** — (Arch.) — Dénomination que l'on applique parfois aux empattements. (Voy. ce mot.)

— **attique.** — (Arch.) — Base formée de deux tores au milieu desquels se trouve une scotie. Cette base de style grec est très élégante et très fréquemment employée dans les or-

dres ionique, corinthien et composite.

Base composite. — (Arch.) — Base formée de deux tores, d'une astragale et de deux scoties. — (Voy. Base corinthienne.)

— **continue.** — (Arch.) — Profil

de moulure formant soubassement, régnant sur toute la longueur d'un édifice et suivant la saillie des colonnes ou pilastres qui décorent une façade.

— **corinthienne.** — (Arch.) — Base formée de deux tores, de *deux* astragales et de deux scoties, et fréquemment remplacée par la base attique.

— **de fronton.** — (Arch.) — Moulure d'une corniche se profilant horizontalement à la base d'un fronton.

— **dorique.** — (Arch.) — Base formée de deux filets, d'un tore et d'une plinthe. Bien que cette base porte le nom de base dorique, il faut ajouter qu'on n'en trouve pas d'exemple dans les monuments grecs et qu'elle ne doit être revendiquée que par le dorique romain. Dans les temples grecs d'ordre dorique qui sont d'une grande pureté de lignes, — tel est le Parthénon, — les colonnes, d'une élégance de profil remarquable, n'ont d'autre base que des rangs de degrés régnant au pourtour de l'édifice.

— **gothique.** — (Arch.) — Les bases

gothiques sont de formes très variables.

Ce sont d'abord, pendant l'époque carlovingienne, de lourdes imitations des bases antiques. Mais, dès le xᵉ siècle, on profile des bases avec filets et combinaisons de moulures spéciales. Au xiiᵉ siècle, on remplit le vide laissé entre le tore circulaire et la plinthe carrée par un ornement en feuilles enroulées dési-

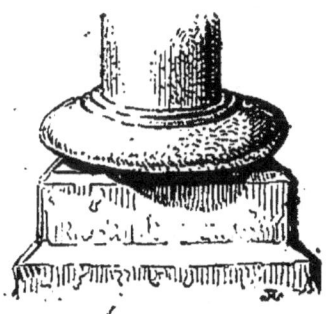

gné sous le nom de *griffe*. Au xiiiᵉ siècle, la griffe disparaît, les plinthes deviennent polygonales et les tores en débor-

dent parfois la saillie. Au xivᵉ siècle, l'ensemble des moulures formant la base

perd de sa hauteur et de sa saillie, et enfin, au xvᵉ siècle, le profil des bases principales est pénétré par les intersections de petites bases partielles et prismatiques. Enfin, au xviᵉ siècle — et avant la franche rénovation des ordres antiques, — on mélange parfois les soubassements romains et les bases gothiques.

Base ionique. — (Arch.) — Base formée d'un tore et de deux scoties séparés par de nombreuses et petites moulures.

— mutilée. — (Arch.) — Base ne

se profilant que sur les faces latérales d'un pilastre.

— toscane. — (Arch.) — Base des colonnes d'ordre toscan, formée d'un filet, d'un tore et d'une plinthe. Selon Vitruve, la base toscane doit avoir une hauteur égale à la moitié de son épaisseur.

Basilique. — (Arch.) — Chez les Grecs et les Romains, la basilique était une salle avec bas côtés, tribune et hémicycle, où l'on rendait la justice et traitait les affaires. Puis on donna ce nom aux églises chrétiennes du ivᵉ au xiᵉ siècle, et qui furent construites avec quelques modifications de détail sur le plan des anciennes basiliques. Aujourd'hui, le mot basilique n'est plus qu'une expression emphatique employée pour désigner les églises catholiques de vastes proportions, sans distinction d'époque de construction.

Basin. — Cadre découpé pour le coloriage des estampes.

Bas-relief. — (Sculp.) — Sculpture exécutée sur une surface plane ou courbe, à laquelle elle adhère. Dans le moyen relief et dans le haut relief, les motifs se détachent successivement davantage ; on arrive ainsi à la *ronde bosse*, où la sculpture n'est plus reliée à aucune surface et permet au spectateur de tourner autour d'elle pour l'envisager sous ses différents aspects.

Basse-cour. — (Arch.) — Dans l'architecture militaire du moyen âge, on désigne par ces mots les cours environnées de tours et de remparts de défense. On appelait aussi, autrefois, la basse-cour un *bayle*.

Basse-fosse. — (Arch.) — Cachot pratiqué dans les soubassements des constructions fortifiées du moyen âge. Certains de ces cachots sont désignés sous le nom de cul-de-basse-fosse.

Basse-lisse. — Procédé d'exécution des tapisseries en laine et en soie dans lesquelles la chaîne est horizontale, tandis que pour les tapisseries de haute-lisse elle est verticale.

Basse-taille. — (Sculp.) — Mot usité dans l'ancien langage pour désigner les bas-reliefs et autres motifs d'ornementation offrant peu de saillie, et pris dans la masse.

Le principal avantage de ce procédé consiste dans la rapidité relative de la main-d'œuvre et, par suite, dans la diminution du prix de revient. D'autre part, il est inférieur à celui de la haute-lisse, au point de vue du style ; mais cette infériorité ne frappe que des yeux exercés, et ce n'est que par des détails tout à fait spéciaux qu'il est possible de distinguer les deux sortes de fabrication. Les métiers de basse-lisse sont exclusivement employés à Beauvais et à Aubusson, tandis que ceux de haute-lisse sont demeurés l'apanage des Gobelins.

Bassin. — (Arch.) — Pièce d'eau dont les contours réguliers sont formés de margelles en pierre ornées de profils. Les bassins entrent pour une grande part dans la décoration des jardins de l'époque de Louis XIV.

— Se dit d'un vase très plat à larges

bords unis ou découpés et de forme circulaire ou ovale.

Bastide. — (Arch.) — S'employait autrefois comme synonyme de bastille, et de nos jours désigne des sortes de villas ou habitations champêtres du midi de la France.

Bastille. — (Arch.) — Se dit en

architecture militaire de constructions fortifiées, soit en bois, soit en maçonnerie, contribuant à la défense des places fortes. S'est dit particulièrement de la citadelle construite à Paris en 1369, agrandie en 1383 et qui, en 1553, comprenait huit tours reliées par des courtines de même hauteur et qui, après avoir servi de prison d'État, fut détruite en 1789.

Bastillé. — (Blas.) — Se dit d'un chef, d'une fasce, d'une bande ou d'une barre crénelée vers la pointe de l'écu. Se dit d'une rangée de créneaux renversés, de fortifications ou de murailles garnies de tours. Une ville bastillée, un chef bastillé de deux, de trois pièces.

Bastion. — (Arch.) — Se dit d'un

ouvrage placé à l'angle d'une enceinte fortifiée et offrant deux faces d'un grand

développement, formant saillie sur la ligne de défense à l'aide de deux ressauts ou flancs.

Bataillé. — (Blas.) — Se dit, en blason, de la couleur du battant d'une cloche, surtout lorsque la cloche est d'un métal et le battant de couleur. Une cloche d'argent bataillée de sable. Des cloches d'or bataillées d'azur.

Bâti. — (Arch.) — Assemblage de pièces de menuiserie établi pour se rendre compte d'un travail ou servir de base au travail définitif.

Batifodage. — (Constr.) — Mélange de terre grasse et de bourre employé pour la confection de certains plafonds.

Bâtiment. — (Arch.) — Construction achevée ou édifice en cours de construction.

— **à hauteur.** — (Arch.) — Se dit d'une construction lorsque les murs en maçonnerie, au pourtour d'un édifice, ont atteint le niveau au-dessus duquel on doit placer les pièces de charpente du comble.

Bâtir. — Élever des constructions.

Bâtisse. — Construction sans caractère architectural.

Bâton. — (Blas.) — Se dit d'une bande très étroite, égale au plus au tiers de la largeur ordinaire de la bande, ou à la moitié de celle de la cotice.

— **noueux.** — (Blas.) — Se dit d'une branche d'arbre écotée, c'est-à-dire dont on a retranché les menus rameaux.

Bâton pastoral. — (Blas.) — Se dit du bâton dont les prieurs timbraient autrefois leurs armoiries. Le bâton pastoral fut primitivement surmonté d'une pièce transversale, c'était le *Tau*. Plus tard, il fut recourbé ou surmonté d'un globe. Le bâton de prieur était porté processionnellement derrière l'écu d'un prieur de couvent.

— **péri.** — (Blas.) — (Voy. *Traverse* et *Cotice*.)

— **rompus.** — (Arch.) — Ornements formés d'une moulure à profil circulaire, interrompue de temps à autre, se brisant à angle aigu ou s'entre-croisant avec une moulure de profil semblable. On leur donne aussi le nom de chevrons lorsqu'ils affectent une disposition angulaire.

— **royal.** — (Blas.) — Se dit d'une lance ornée de banderoles.

Battage. — (Céram.) — Compression de la pâte à l'aide de battes ordinaires ou de battes mécaniques.

Battant. — (Arch.) — Vantail d'une porte ou d'une fenêtre. La feuillure contre laquelle vient s'appliquer ce vantail porte le nom de *battée* ou *battement*. Une porte a un battant, une fenêtre a deux battants.

On dit aussi une porte *battante* pour désigner une porte mobile dépourvue de fermeture. Les tambours avec doubles portes, destinés à éviter les courants d'air, sont pourvus de portes battantes

Batte. — (Céram.) — Plateau de bois auquel est adapté un manche vertical et à l'aide duquel est comprimée la pâte.

— de potier. — (Céram.) — Sorte de cylindre en plâtre garni d'un manche, à l'aide duquel on fait la croûte nécessaire au moulage des plats, assiettes, etc., etc.

Battement. — (Arch.) — Tringle saillante contre laquelle s'applique le battant d'une porte ou d'une fenêtre. On dit aussi *battée*.

Batture. — Procédé de dorure à la colle, au miel et au vinaigre. La batture est aussi l'opération que l'on fait subir, dans les ateliers de reliure, aux volumes, qui sont battus, aplanis et serrés avant d'être reliés, et qui prennent ainsi plus de cohésion en diminuant d'épaisseur.

Bauge. — (Arch.) — Mortier formé d'un mélange de terre, de chaux, d'argile et de paille hachée avec lequel on construit les bâtiments ruraux.

Baume de momie. — (Voy. *Momie*.)

Baverolle. — Drapeau qu'on attachait autrefois aux trompettes comme ornementation, et dont les tableaux des différentes époques (moyen âge et renaissance) offrent de nombreux spécimens.

Bavette. — (Arch.) — Lamelle de métal recouvrant un chéneau.

Bavocher. — (Peint.) — Bavocher, — certains auteurs modernes ont écrit *babocher*, — c'est dépasser irrégulièrement d'un coup de pinceau malhabile ou peu soigneux le trait délimitant la surface sur laquelle la teinte devait être étendue. Dans les aquarelles pittoresques, les bavochures — ou les baboches — peuvent être dissimulées adroitement lors de la reprise des travaux. Dans les lavis d'architecture elles sont irrémédiables et donnent au travail un aspect négligé.

— (Imp.) — Imprimer sans netteté.

Bavochures. — (Voy. *Bavocher*.)

Bavure. — Traces saillantes que laissent sur un objet moulé les intervalles qui existent entre les différentes pièces d'un moule. On dit mieux balèvre.

Bayle. — (Voy. *Basse-cour*.)

Bazar. — (Arch.) — Se dit des marchés orientaux couverts et occupant parfois une surface considérable.

Bec. — (Arch.) — Saillie aux extrémités des piles d'un pont en pierre. Les saillies du côté d'amont prennent le nom d'avant-bec, et celles d'aval celui d'arrière-bec.

— (Arch.) — Filet saillant bordant le dessous d'un larmier.

— (Blas.) — Se dit du *Lambel* se terminant en pointes acérées.

Bec-d'âne. — Outil servant à pratiquer des mortaises et formé d'une tige de métal quadrangulaire, aiguisée en biseau, et dont le tranchant forme la partie la plus large. On dit aussi *bédane*. Une pièce taillée en bédane. Se dit encore d'un outil de serrurier, en forme de ciseau ou de burin grossier, de forme très variable. Se dit enfin des poignées en fer servant à ouvrir une serrure.

Bec-de-cane. — Sorte de serrure sans clef, dont le pêne est mis en mouvement par un bouton.

Bec-de-corbin. — Se dit d'une sorte de ciseau recourbé et aussi d'objets contournés en forme de crochet aigu semblable à un bec de corbeau.

Bec-d'oiseau. — (Arch.) — Ornement usité en Angleterre dans la décoration des monuments romano-byzantins, et consistant en séries de becs-d'oiseaux formant saillie sur une moulure au profil demi-circulaire.

Beffroi. — (Arch.) — Tour dépendant de l'enceinte d'une ville, d'un châ-

teau ou d'une église, et dans laquelle on plaçait, au moyen âge surtout, des veilleurs et une cloche servant à son-

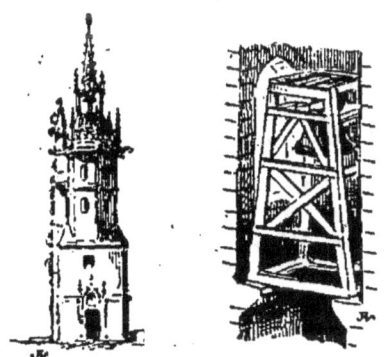

ner l'alarme. On désigne maintenant sous ce nom la charpente intérieure des tours destinée à supporter les cloches, et qui, pour éviter d'ébranler les murailles, ne doit poser que par la base.
— (Blas.) — Se dit du toit découpé en forme de cloches.

Bélier. — (Blas.) — Se dit du bélier héraldique aux cornes en spirales, figuré de profil et passant. Bélier onglé, c'est-à-dire dont les pieds sont d'un autre émail que le corps; bélier sautant, c'est-à-dire dressé sur ses pieds de derrière.

Belvédère. — Terrasse couverte.

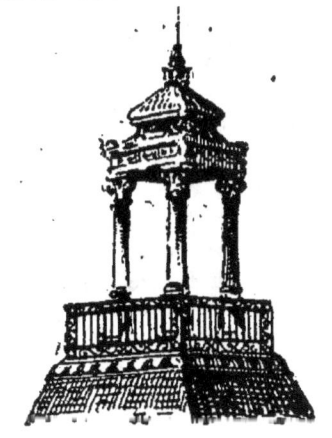

Sorte de pavillon, s'élevant au sommet de la toiture d'un édifice, de façon à dominer et à permettre au spectateur qui y est placé de jouir d'une vue d'une grande étendue.

Bema. — (Arch.) — On désignait ainsi dans l'architecture antique la tribune des orateurs et les avant-scènes des théâtres. Dans les édifices d'Orient on désigne ainsi l'ambon, le sanctuaire et le trône de l'évêque placé au fond de l'abside.

Bénitier. — Bassin ou vase placé à l'entrée des églises, et aussi petite coquille agencée à un motif d'ornementation servant à contenir de l'eau bénite. C'est au IXe et au Xe siècle que les bénitiers ont remplacé dans les églises les piscines consacrées aux ablutions des fidèles. Au XIIe siècle, les bénitiers affectaient la forme d'une simple cuve octogonale, tandis qu'au XIIIe siècle ils étaient agencés contre la muraille de façon à créer de riches motifs de décoration. Au XIVe et au XVe siècle, ils reprennent la forme de cuves circulaires polygonales, supportées sur une colonnette; et pendant la Renaissance ils se composent d'un large bassin dont le support a la forme d'un balustre très élancé. Enfin, il existe aussi dans quelques églises des bénitiers formés de coquilles de très vastes dimensions et scellées dans un pilier ou placées sur des piédestaux de formes diverses.

Berceau. — (Grav.) — Instrument du graveur à la manière noire. Sorte de ciseau terminé par un biseau aigu que l'on promène sur la surface du métal en le berçant, de façon à obtenir une série de pointillés formant

des grains, des aspérités, de petits trous qui retiennent le noir d'impression et permettent d'obtenir une épreuve d'un noir velouté, d'une teinte très égale si le maniement du berceau a été régulier. C'est après cette première opération purement mécanique que le graveur enlève les blancs et les lumières à l'aide de lames coupantes, de même que s'il travaillait à l'aide de la mie de pain sur une feuille de papier couverte de crayon noir ou de fusain.

Berceau. — (Arch.) — Voûte demi-cylindrique.

— **d'eau.** — Voûte liquide formée par la rencontre de jets d'eau obliques.

— **de jardin.** — (Voy. *Berceau de verdure.*)

— **de verdure.** — Voûte de feuillage taillée dans des charmilles ou obtenue en appliquant les rameaux contre un treillage de forme demi-cylindrique.

— **tournant.** — (Arch.) — Se dit d'une voûte ayant un point d'appui sur un mur circulaire et son autre point d'appui sur un pilier cylindrique. On nomme aussi cette voûte, souvent usitée comme coquille d'escalier : *Voûte sur noyau.*

Bercer. — (Grav.) — Déplacer successivement, en l'inclinant de gauche à droite, un outil nommé berceau, de façon à couvrir une plaque de métal d'un grain ou pointillé. — (Voy. *Gravure à la manière noire.*)

Besants. — (Blas.) — Pièce moins honorable ou de second ordre, ayant la forme d'un disque et toujours de *métal*, c'est-à-dire d'or ou d'argent. Il n'entre jamais dans la composition d'un écu plus de huit besants. — (Voy. *Tourteaux.*)

Besants-tourteaux. — (Blas.) — Disques mi-partis de métal et de couleur. (Voy. *Besants* et *Tourteaux.*) On dit, par exemple, Tourteaux-Besants lorsque la couleur est la première. Des Besants-Tourteaux d'argent et de gueules. Des Tourteaux-Besants de sinople et d'argent.

Bestiaire. — Poèmes du XIIe et du XIIIe siècle, qui ont créé une sorte de zoologie mystique, permettant de représenter allégoriquement et sous des formes d'animaux les vertus et les vices de l'homme. Ce sont les Bestiaires qui, suivant certains archéologues, ont inspiré ces multitudes de bas-reliefs énigmatiques qui décorent nombre de monuments gothiques, tandis que d'autres écrivains ne voient là que des œuvres de pure imagination ou des souvenirs très vagues dus à de naïfs imagiers, qui ne pouvaient connaître ces Bestiaires dont l'interprétation est très difficile, d'ailleurs, même pour les érudits.

Béton. — Mélange de cailloux et de mortier de chaux à l'aide duquel on exécute les plates-formes de fondation des constructions.

Biais. — Oblique.

Biaisement. — Direction biaise ou oblique d'une ligne ou d'une surface.

Bibelot. — Par bibelot on entend en général un objet de fantaisie propre à décorer une étagère, une tablette de cheminée, la corniche d'un meuble ou la surface d'une muraille. Pour les amateurs, les bibelots sont, suivant le goût de chacun, des bronzes, des faïences, des armes, des chinoiseries ou des japonaiseries, ou encore mille autres objets. On en encombre tous les coins disponibles, on les superpose, on les échafaude en pyramides; le bibelot est maintenant une des subdivisions de l'empire de la curiosité; il a ses auteurs, sa bibliographie, et, la mode aidant, tout le monde maintenant a — peu ou prou — donné asile dans son intérieur à quelques bibelots.

Bibeloter. — (Argot artist.) —

Au propre, c'est collectionner, chercher ou ranger des bibelots. Au figuré, c'est ne pas faire grand'chose dans son atelier, c'est flâner en remuant divers objets de ci, de là, mais sans faire avancer l'œuvre qui est en train sur le chevalet.

Bibliothèque. — Meuble pourvu de tablettes et plus ou moins richement ornementé, dans lequel on range les volumes.

— Salle dans laquelle des livres sont placés sur des rayons.

— Ensemble de bâtiments renfermant les divers services d'une bibliothèque publique.

Bibloter. — S'il faut en croire Lorédan Larchey, il y aurait une énorme différence entre les mots *bibloter* et *bibeloter*. Le dernier de ces mots signifierait arranger avec soin; le premier, au contraire, signifierait marchander, courir les curiosités, et « quelquefois — brocanter — faire sur toutes sortes de choses de petits bénéfices ». Quoi qu'il en soit, tous deux peuvent trouver place dans l'argot artistique; mais il est bon d'ajouter qu'on n'attache que très rarement des significations désagréables à ces deux mots qu'on emploie indifféremment l'un pour l'autre.

Bicoque. — Se disait autrefois des villes de guerre de peu d'importance et de nos jours s'emploie pour désigner des constructions vermoulues, de chétive apparence

Biffer. — (Grav.) — Annuler une planche gravée sans l'effacer, mais en la couvrant de traits profondément creusés.

Bige. — Char antique attelé de deux chevaux. Se dit aussi en numismatique de certains types de monnaies.

Bigéminée. — (Arch.) — Ouverture divisée en quatre parties égales, réunies deux à deux par un intervalle moindre.

Bigorne. — Se dit des extrémités de l'enclume. C'est sur la bigorne que l'on modèle les pièces en fer forgé. Il y a des bigornes de différentes formes : rondes, carrées, en pointe, etc.

Bigorneau. — Petite bigorne, et aussi petite enclume à bigornes que l'on maintient dans un étau, qui peut se placer sur un établi.

Bilboquet. — Instrument de doreur consistant en un morceau de bois, dont la surface unie est garnie d'écarlate. On l'emploie en haletant dessus pour enlever les bandelettes d'or et pour dorer les parties droites.

— Fragment de pierre provenant de la taille ou de l'évidement d'un bloc.

Billeté. — (Blas.) — Se dit d'un écu ou d'une partie de l'écu semée de billettes.

Billettes. — (Arch.) — Motif d'or-

nementation de moulure de l'époque romane, formé d'une baguette cylindrique, carrée ou prismatique, tranchée par parties égales.

— (Blas.) — Pièces de second ordre ayant la forme de petits rectangles posés sur leur petit côté. On dit que les

billettes sont *renversées* lorsqu'elles sont posées sur leur grand côté. On énonce aussi spécialement en blasonnant l'écu si elles sont ajourées en rond ou en carré.

Bilobé. — Qui a deux lobes.

Bis. — Se dit d'un ton bistré tirant légèrement sur le jaune. Une toile de couleur bise.

Biscuit. — (Céram.) — Se dit des pièces de faïence ou de porcelaine d'un ton blanc mat et dans lesquelles la terre apparaît sans émail ni peinture. Se dit

aussi de la double cuisson donnée à certaines pièces.

Biscuiter. — (Céram.) — Faire cuire des pièces sans glaçure.

Biseau. — Angle formé par deux surfaces à angle droit dont la vive arête a été abattue suivant un angle de 45°, ou suivant toute autre oblique.

Bistre. — (Peint.) — Couleur brune d'un ton légèrement jaunâtre. Les dessinateurs du siècle dernier, qui fabriquaient le bistre d'une façon fort simple, en faisant bouillir de la suie dans de l'eau, nous ont laissé des lavis au bistre dont quelques-uns se sont admirablement conservés.

Bitume. — Les bitumes sont, scientifiquement parlant, des hydrocarbures très riches en hydrogène, tantôt liquides, tantôt mous comme de la poix, tantôt solides. Le bitume employé dans la peinture à l'huile donne une couleur analogue à celle de la sépia ou du bistre. C'est une couleur d'un ton séduisant, mais qui offre l'inconvénient de ne jamais sécher. La plupart des tableaux de l'école contemporaine, ceux surtout de la première moitié de ce siècle, ont déjà eu à souffrir de l'emploi du bitume. Tel est le *Naufrage de la Méduse* de Géricault, par exemple, dont les détériorations vont chaque année en augmentant.

— de Judée. — Le bitume de Judée, qui est le véritable asphalte, entre dans la composition des vernis noirs usités en photographie; il est la base impressionnable à la lumière des procédés de gravure héliographique.

Bitumineux. — On dit qu'un tableau est peint avec des tons bitumineux pour indiquer qu'il offre un aspect brun rougeâtre.

Blaireau. — (Peint.) — Pinceau de poils doux, large, plat, cylindrique ou

de forme spéciale, à l'aide duquel on fond l'une dans l'autre deux couleurs fraîchement posées.

Blaireau. — (Grav.) — Large pinceau à poils très doux à l'aide duquel le graveur nettoie sa planche et enlève soit les grains de poussière, soit les particules de vernis ou de cuivre provenant des tailles.

Blaireauter. — Un tableau blaireauté, c'est, en argot artistique, un tableau d'un faire précis et minutieux, et surtout exécuté avec la préoccupation de faire disparaître l'accent des touches fraîchement posées, et qu'on a pris à tâche de frotter à l'aide du blaireau. Le terme ne s'emploie donc pas en bonne part. Un tableau blaireauté peut néanmoins séduire le vulgaire par son fini apparent.

Blanc. — (Peint.) — Dans la peinture à la détrempe on emploie le blanc d'Espagne, dans la peinture à fresque on se sert des blancs de craie, de chaux, de marbre et de coquille d'œuf, et dans la peinture à l'huile on emploie le blanc de plomb et le blanc d'argent. On donnait autrefois la préférence au blanc de plomb de Venise.

— de plomb. — (Peint.) — On emploie en aquarelle le blanc de plomb en poudre fine mélangée de bleu de cobalt et additionnée d'essence de térébenthine *grasse*, c'est-à-dire ayant été exposée quelques jours à l'air, pour faire des réserves en clair sur des tons plus foncés couvrant déjà le papier. Dans la peinture à l'huile le blanc de plomb, qui n'est autre chose que le carbonate de plomb, offre l'inconvénient de noircir sous l'influence des vapeurs sulfureuses; aussi le remplace-t-on fréquemment par le blanc de zinc. (Voy. ce mot.)

— de zinc. — Oxyde de zinc.

— jaune citron. — Mélange de blanc de plomb et de chromate de zinc.

— jaune orange. — Blanc de plomb (voy. ce mot) additionné d'huile et de sulfure d'antimoine.

— verdâtre. — Mélange de blanc de plomb et d'oxyde de cobalt.

Blanchets. — (Grav.) — Se dit des morceaux de flanelle ou de drap très épais et de couleur blanche qui s'enroulent autour du rouleau de la presse en taille-douce et déterminent une pression élastique pendant le tirage, de façon à appliquer fortement la feuille de papier à la surface de la planche.

Blason. — Se dit de la connaissance des armoiries, de l'art héraldique : la science du blason ; se dit aussi de l'ensemble des pièces et devises composant un écu. Une dalle tumulaire décorée de blasons.

Bleu. — Les couleurs bleues typiques sont : le bleu de Prusse, l'outremer, le cobalt, la cendre bleue et l'indigo.

— de Prusse. — (Peint.) — Le bleu de Prusse usité en aquarelle tire légèrement sur le vert, mais s'étend facilement et reste toujours très transparent. Le bleu de Prusse usité dans la peinture est une des couleurs qui fournit le plus, c'est-à-dire que, mélangée en très petite quantité avec du blanc, elle donne des tons d'une grande intensité.

— d'outremer. — (Peint.) — Le bleu d'outremer employé en aquarelle est une couleur opaque qui s'étend difficilement, mais qui est d'une grande richesse de ton et d'un éclat superbe.

Blindage. — (Arch.) — Se dit des madriers ou fortes planches maintenues par des pièces de charpente inclinées et servant à étayer les tranchées et à prévenir l'éboulement des terres.

Bloc. — (Sculpt.) — Masse de pierre ou de marbre non dégrossie.

— Se dit, en général, des albums à feuillets mobiles. (Bloc pour l'aquarelle.)

— de buis. — Se dit des petits morceaux de buis qui ont été préparés pour la gravure sur bois et que le graveur pose sur un coussin, lorsqu'il les entame à l'aide d'un burin.

— en papier à peindre. — Bloc formé de feuilles de papier à peindre (voy. ce mot) superposées et de même dimension que les toiles de 2, 4, 5, 6, etc. — (Voy. *Toile de mesure.*)

Bloc en toile à peindre. — Bloc formé de morceaux de toile à peindre superposés et le plus souvent taillés de mêmes dimensions que les châssis de format usuel connus dans le commerce sous le nom de toile de 4, 5, 6, etc. — (Voy. *Toile de mesure.*)

— pour l'aquarelle. — Feuillets de papier, rognés sur tous leurs côtés, maintenus par une bandelette de papier sur leur épaisseur, de façon que la feuille reste tendue pendant l'exécution du dessin et puisse être détachée ensuite à l'aide d'un couteau à papier. Le bloc n'est, en somme, qu'un album dont les feuilles peuvent être enlevées sans déchirure.

Blocage. — Maçonnerie de moellons.

Blond. — On dit qu'un dessin est blond, lorsque les noirs sont obtenus sans dureté, quand l'aspect, bien qu'absolument noir et blanc, est doux et moelleux et sans violents contrastes. On dit aussi qu'une peinture est très blonde pour indiquer qu'elle est exécutée dans une tonalité roussâtre, chaude, transparente et légèrement fauve.

Bloquer. — Construire un mur en maçonnerie de moellons.

Boire. — (Peint.) — On dit en aquarelle qu'un papier boit lorsqu'il est ou insuffisamment collé ou absolument sans colle.

Bois. — (Grav.) — Se dit par abréviation (« un bois ») pour désigner une gravure sur bois.

— propres à la gravure. — Les bois qui ne sont pas poreux, tels que le poirier, le pommier, le cormier et le buis, sont les seuls à employer. Les bois secs et durs, tels que le gayac, le palissandre, l'ébène, les bois des Indes s'égrènent facilement et ne doivent jamais être employés. Mais pour les travaux soignés, c'est de buis que l'on se sert de préférence à tout autre bois.

Boiseries. — Panneaux de menui-

serie sculptés, décorés de moulures ou simplement unies. On emploie cependant ce terme de préférence pour désigner les riches lambris des châteaux du moyen âge et de la Renaissance ou les panneaux délicatement sculptés des stalles des églises gothiques.

Boisseaux. — Tuyaux cylindriques en terre cuite ou en fonte servant à établir les canaux ou des conduites de cheminée.

Boîte. — (Arch.) — Entourage formé de planches réservant un vide à l'intérieur pour recevoir l'extrémité d'une poutre.

— **à couleurs.** — (Peint.) — La boîte de couleurs à l'huile est ordinairement presque carrée, elle est divisée en compartiments dans lesquels on place les pinceaux, l'appui-main divisé en trois parties, les tubes de couleurs, les flacons d'huile ou de siccatif avec bouchon vissé ; par-dessus, la palette et de petits panneaux en bois léger sur lesquels on fixe, à l'aide de punaises, de petits morceaux de carton pour faire des études d'après nature.

Boîte d'atelier. — Sorte de table avec tiroirs dont la partie supérieure

forme une boîte destinée à renfermer les tubes de couleur, les pinceaux, etc.

— (Aquar.) — Les boîtes d'aquarelle renferment les couleurs soit en tablettes ou en pastilles, soit en tubes. Les couvercles intérieurs de ces boîtes forment ordinairement palettes.

Boîte de compas. — Petite cassette réunissant des compas à pointe fixe, à pointe mobile, etc., des compas de réduction, des tire-lignes, des rapporteurs, etc., etc.

— **de mathématiques.** — On désigne ainsi parfois les boîtes de compas.

— **de pastels.** — (Voy. *Crayons de pastel.*)

— **pochette.** — Se dit de petites boîtes de couleurs d'aquarelle, et aussi de petits écrins renfermant des compas et des tire-lignes.

Bol d'arménie. — (Dor.) — Terre onctueuse de couleur rouge, qui se trouve en Bourgogne et aux environs de Paris et qui entre dans la composition de l'assiette ou mélange de différentes matières destinées à former une couche préparatoire dont on revêt les objets à dorer.

Bomber. — Rendre une ligne ou une surface légèrement convexe.

Bombylios. — Vase antique de petite dimension dont la forme rappelle celle des cocons des vers à soie, mais en offrant un contour bien plus allongé. On se servait aussi dans l'antiquité de vases de cette forme, mais pourvus d'un orifice tellement étroit que le liquide ne pouvait s'en écouler que goutte à goutte.

Bon creux. — (Sculpt.) — Moule en plâtre d'un objet à reproduire et dont on peut tirer plusieurs épreuves.

Bordé. — (Blas.) — Se dit d'une pièce honorable : une bande ou une barre, par exemple, bordée ou lisérée d'un certain émail. Se dit des meubles ou pièces dont l'écu est chargé et qui sont lisérées tout autour d'un filet d'autre métal ou d'autre couleur que ceux des meubles.

Border. — (Peint.) — Entourer le contour de figures d'un large trait de teinte foncée. Dans la peinture murale, il est utile de border le contour des figures ; cela aide à détacher leur sil-

houette et rentre bien dans le style monumental. On dit aussi *cerner*. Dans un tableau, au contraire, plus les contours sont *flous* et adoucis, plus les figures prennent de relief.

Border. — (Grav.) — Entourer de lamelles de cire obtenues en pétrissant des bâtons de cire malléable les planches de grande dimension destinées à la morsure, ou celles qu'on ne veut pas plonger dans une cuvette pendant cette opération.

Bordure. — Moulure plate ou convexe, unie ou avec ornements, formant le cadre d'un tableau. On désigne aussi sous ce nom les motifs d'ornementation qui servent d'entourage aux tapis, tapisseries, tentures, carrelages et aussi les pavages, tringles de bois, etc., formant encadrements de trottoirs, panneaux, parquets, mosaïques, etc.

 — (Blas.) — Se dit d'une ceinture large au plus du sixième de l'écu et qui l'entoure complètement. La bordure est une espèce de brisure en forme de galon posé à plat au bord de l'écu. La bordure simple, d'une seule couleur ou d'un seul métal, est la brisure du puîné d'une famille. Les bordures componées, chargées, etc., indiquent la quantité de puînés qui se sont rencontrés dans les familles.

Borgne. — Se dit de façades ou de décorations dont l'ornementation non seulement n'est pas symétrique, mais qui de plus offrent une disproportion désagréable à l'œil par leurs dimensions et leurs dispositions dissemblables.

Borne-fontaine. — (Arch.) — Borne en fonte ou en pierre au milieu de laquelle est placé un motif d'ornementation formant cartouche, avec orifice pour l'écoulement de l'eau. Les bornes-fontaines, parfois surmontées de becs de gaz, ont remplacé les petits édicules destinés à servir de fontaines qu'on avait coutume de construire au moyen âge, à la Renaissance et au siècle dernier.

Bossage. — (Arch.) — Saillie ménagée sur le parement d'une muraille et destinée soit à recevoir des motifs d'ornementation spéciaux, soit à former des panneaux en relief unis dont le plan est en avant de celui des joints.

— **à chanfrein.** — Bossage dont les crêtes sont taillées suivant un angle de 45°.

— **à onglet.** — Bossage dont la saillie a pour but de dissimuler les joints dans les rainures creusées en forme de canaux assez profonds.

— **arrondi.** — Bossage dont la saillie est abattue sur les angles à l'aide d'une moulure à profil convexe.

— **continu.** — Décoration de bossages régnant sur toute une façade.

— **en cavet**. — Bossage dont la saillie se termine par une moulure à profil concave — comme un cavet par exemple — inscrit parfois dans de petits filets ou moulures à profil rectiligne.

— **en liaison.** — Bossage dans lequel les pierres de deux dimensions différentes sont vues alternativement par leur petit et leur grand côté.

— **en pointe de diamant.** — Bossage dont les panneaux sont taillés en glacis, de façon à offrir un point ou une arête saillante. Les pointes de diamant peuvent être tracées suivant un carré ou un rectangle. On leur donne le nom de diamants à facettes lorsque les chanfreins (voy. *Bossage* et *Chanfrein*) couvrent les deux tiers au moins de la surface taillée en bossage.

Bossage ravalé. — Bossage dont les surfaces rentrantes sont bordées suivant les joints de filets saillants.

— **rustique.** — Bossage à parements bruts ou simulés tels par la taille.

— **vermiculé.** — Bossage dont

les surfaces sont recouvertes d'une ornementation imitant les stalactites et se découpant en festons irréguliers, ou de gravures en creux d'un contour rendu bizarre par son irrégularité. Dans le premier cas, on désigne parfois ces bossages sous le nom de gouttes de suif.

Bosse. — (Sculpt.) — Les figures en ronde bosse sont celles dont on peut faire le tour; celles en demi-bosse sont des bas-reliefs. Se dit aussi des moulages en plâtre : dessiner d'après la bosse, c'est dessiner d'après des figures en relief et non d'après des modèles graphiques.

Bosselage. — (Art déc.) — Travail en bosse exécuté sur un objet d'orfèvrerie.

Bosseler. — (Art déc.) — Travailler en bosse de la vaisselle, de l'argenterie.

Boucharde. — (Sculpt.) — Outil d'acier terminé par des pointes de diamant aiguës. Il existe de très nombreux modèles de ce marteau carré dont le nombre des dents, l'acuité, etc., varient suivant la nature de la pierre à travailler. La boucharde destinée à travailler le granit est couverte de dents tronquées. La boucharde des marbriers est une sorte de ciseau, mais toujours à pointe de diamant.

Boucle. — (Arch.) — Ornement de moulure à profil plat ou en demi-cercle consistant en une série d'anneaux au centre desquels est parfois une petite

rosace et qui sont bouclés ou enlacés de façon à former un motif d'ornementation sans solution de continuité.

— (Blas.) — Pièce héraldique.

Bouclier. — (Arch.) — Motif d'ornementation usité dans la décoration des frises et des trophées. Certains boucliers sont de forme circulaire; d'autres offrent la forme de losanges à pans coupés; ces derniers sont le plus souvent posés obliquement et reliés à des faisceaux d'armes.

— **naval.** — (Arch.) — Motif d'ornementation se composant d'un bouclier ovale enrichi de rinceaux enroulés.

Boudin. — (Arch.) — Moulure ronde dont le profil est en demi-cercle. La même moulure dans les ordres antiques porte le nom de *Tore*. La dénomina- tion de boudin n'est usitée que pour les monuments gothiques. Les archivoltes de nos édifices du moyen âge sont souvent formées d'un ou de plusieurs boudins séparés par de petites moulures à profil angulaire.

Boudoir. — On appelle ainsi, dans l'appartement d'une dame, une pièce servant de petit salon intime et d'une décoration très élégante et très recherchée.

Boueux. — (Peint.) — Un travail devient facilement sale ou boueux en aquarelle lorsqu'il n'est pas exécuté franchement. Les tons perdent de leur fraîcheur lorsqu'ils ne sont pas obtenus

du premier coup. Certains praticiens prétendent que dans la peinture à l'huile la pâte triturée trop longtemps sur la palette, à l'aide du couteau, perd de ses qualités de légèreté et de transparence et tourne aisément au boueux.

Boule. — On dit parfois un Boule, des Boules, pour désigner par abréviation un *meuble de Boule.* (Voy. ce mot.)

Boule d'amortissement. — (Arch.) — Boule unie ou motif plus ou moins richement ornementé, posé sur un piédouche et terminant un socle, une balustrade ou un piédestal. On donne le nom d'amortissement à tout motif de décoration terminant un ensemble, et on réserve le nom de boule d'amortissement pour ceux qui se rapprochent de la forme sphérique.

— de vernis. — (Grav.) — Le vernis des graveurs a la forme d'une boule que l'on enveloppe de soie avant de la placer au-dessus de la plaque chauffée. Certains vernis se vendent en forme de bâtons — comme de gros bâtons d'encre de Chine assez courts — et d'autres, au contraire, comme le vernis blanc, ont toujours la forme de petites boules parfaitement sphériques.

Boulette. — (Voy. *Moulage à la balle.*)

Boulevard. — Originairement, fortification avancée, construite en terre ; de nos jours, promenade ou avenue plantée d'arbres.

Boulingrin. — Parterre de gazon, décoration usitée dans la composition des jardins symétriques à la française.

Bouquet. — (Arch.) — Motif d'ornementation composé de feuillages et terminant pendant la période gothique les ogives, les pyramides et les clochetons, etc. On désigne aussi ces bouquets sous le nom de *bourgeons.* Au XVIe siècle, ces bouquets disparaissent — principalement du sommet des arcs en accolade — pour faire place à de petites moulures polygonales formant socle et destinées à recevoir une statuette.

Bourgeon. — (Arch.) — (Voy. *Bouquet.*)

Bourse. — (Arch.) — Bâtiments comprenant de vastes salles de réunion où se traitent les affaires financières, commerciales et industrielles.

Bourseau. — (Arch.) — Moulure ronde placée sur l'arête d'un comble et recouverte de zinc ou de plomb. Certains bourseaux sont unis, d'autres sont décorés de câbles, d'oves ou de feuillages d'ornementation.

Bousin. — Matière terreuse et pulvérulente recouvrant la surface des blocs de pierre lorsqu'ils sortent de la carrière, et qu'on enlève avec soin avant de les tailler, qu'ils soient destinés à servir d'assise ou à recevoir une ornementation quelconque, parce qu'elle n'offre pas une résistance suffisante.

Bout. — (Arch.) — Extrémité d'une pièce de bois, d'une pierre, prises dans le sens de leur plus grande longueur.

Boutée. — (Arch.) — Portion de muraille ou construction spéciale soutenant la poussée au vide des terrasses et des voûtes.

Bouterolle. — (Grav.) — Outil des graveurs sur pierres fines se terminant en forme de champignon, et dont l'extrémité, enduite de poudre d'émeri, use par le frottement la pierre à graver.

— (Blas.) — Se dit de la garniture d'un fourreau formant pièce dans un blason. Le plus souvent, les bouterolles offrent la forme d'un fer long et boutonné et sont représentées seules et sans la partie du fourreau à laquelle elles devaient être adaptées.

Boutisse. — (Arch.) — Pierre ou brique posée dans un mur, de façon

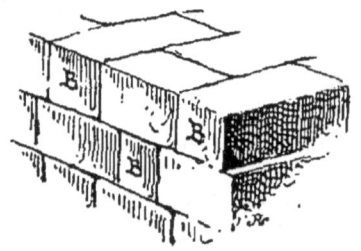

que la face la moins large — un de ses bouts — soit seule apparente.

Bouton. — (Blas.) — Se dit des *Roses* ayant à leur centre un rond ou bouton d'un émail qui diffère de celui de la fleur.

— (Sculpt.) — Motif de décoration fré-

quemment employé dans l'architecture gothique et se composant d'un bouton de fleur, tantôt parfaitement sphérique, tantôt entr'ouvert.

— Se dit aussi des motifs de décoration circulaires, ornés ou unis, formant saillie. Des boutons de porte en cuivre ciselé. — (Voy. *Bulle*.)

Bracelet. — (Arch.) — Motif d'ornementation appliqué sur le fût des colonnes et destiné à briser pour l'œil les lignes de cannelures dans les ordres antiques. La Renaissance avait remis le bracelet en honneur. Dans le style gothique, les bracelets, qui semblent rattacher les colonnettes aux grandes moulures horizontales, décorant les surfaces voisines, prennent souvent le nom d'*Armilles* ou d'*Annelets*.

Branches. — (Voy. *Compas*.)
— **d'arc.** — (Arch.) — Portions d'arc prenant leur point d'appui sur un même sommier.
— **de voussoir.** — (Arch.) — Portions du voussoir de deux voûtes contiguës.

Branche d'ogives. — (Arch.) — Nervures diagonales d'une voûte d'arête en arc d'ogive. — (Voy. *Arc d'ogive*.)

Bras de lumière. — (Art déc.) — Sorte de chandelier à une ou plusieurs branches qu'on applique aux parois verticales d'un appartement. On dit aussi applique.

Bravette. — (Arch.) — Moulure convexe formée de deux arcs de cercle se raccordant en forme de demi-cœur.

Brèche. — Ouverture, le plus souvent irrégulière, pratiquée dans une muraille.

Breloque. — Objet de curiosité ou bijou de petite dimension que l'on porte suspendu aux chaînes de montre.

Bretèche. — (Arch.) — Balcon de bois appliqué au XVᵉ et au XVIᵉ siècle sur la façade de certains hôtels de ville ; — additions de galeries ou de fortifications en charpente fréquemment usitées au moyen âge.

Bretessé. — (Blas.) — Se dit

d'une fasce, bande, barre, etc., crénelée, le terme *bastillé* étant réservé pour le chef, et les pièces bretessées pouvant être doubles, c'est-à-dire crénelées des deux côtés.

Bretteler. — (Sculpt.) — Modeler la terre ou tailler le marbre à l'aide d'un instrument *bretté*, c'est-à-dire garni de dents qui égratignent irrégulièrement la surface sur laquelle on opère.

Brettelures. — Moulures dorées exécutées en trompe-l'œil sur les peintures en décor, et formées de hachures parallèles rappelant assez bien les stries produites sur les pierres par un instrument bretté. — (Voy. *Bretteler*.)

Bric-à-brac. — Réunion des curiosités de tout genre, d'objets d'art et d'ameublement, de valeur et sans valeur que le brocanteur offre pêle-mêle dans

sa boutique. Dans ce fouillis sans nom l'amateur croit parfois trouver des perles fines qu'il paye bravement et qui, chez lui, ne lui font plus l'effet que de vulgaire stras. Le bric-à-brac d'autrefois est l'aïeul du bibelot d'aujourd'hui. — Beaucoup d'ateliers d'artistes sont encombrés de bric-à-brac.

Brins de fougère. — (Arch.) — Décoration de maison gothique formée

de petites poutrelles, de petites lamelles, de briques ou de petits pavés de terre cuite posés obliquement et symétriquement par rapport à des axes horizontaux ou verticaux.

Brio. — (Peint.) — Un tableau a du brio, lorsqu'il paraît avoir été exécuté sans fatigue, avec entrain et comme du premier jet.

Briques. — (Arch.) — Morceaux d'argile séchés et cuits au four, offrant la forme de petits parallélipipèdes rectangulaires. La brique est usitée surtout dans les constructions industrielles, rurales, faites économiquement. Dans les constructions artistiques, le mélange de briques et de pierre a donné cependant d'excellents résultats. Sur les façades des châteaux du temps de Louis XIII, la brique forme des panneaux qui s'encadrent à merveille dans les pilastres de pierre. — La brique estampée d'ornements a récemment fourni d'ingénieux motifs de décoration dans la construction d'annexes au South Kensington Museum de Londres.

— **commune.** — (Constr.) — Brique formée d'argile sablonneuse mélangée de marne argileuse, calcaire ou limoneuse.

Brique creuse. — Brique percée de trous cylindriques, destinés à alléger la construction des cloisons.

— **flottante.** — (Constr.) — Brique fabriquée avec de la magnésie poreuse ou avec des tufs siliceux, ayant la propriété de flotter sur l'eau et que l'on emploie, à cause de leur infusibilité, dans la construction des fourneaux à réverbère.

— **hollandaises.** — Briques à demi vitrifiées par une cuisson prolongée.

— **réfractaire.** — Brique infusible ne contenant pas de fer ni d'oxyde de chaux et destinée à la construction des fours pour la fabrication de la porcelaine, de la faïence, des émaux, etc., etc.

Briquetage. — Construction ou revêtement en maçonnerie de briques.

Brise-glace. — Angle saillant placé en amont des piles d'un pont pour rompre les glaçons au moment de la débâcle. — (Voy. *Avant-bec.*)

Briser un écu. — (Blas.) — Le couvrir de brisures. — (Voy. *Armes brisées* et *Brisure.*)

Brisis. — Angles formés dans un comble orné de mansardes par l'intersection des faux combles et du vrai comble.

Brisure. — (Blas.) — Changement que l'on fait subir aux armoiries pour distinguer les branches d'une même famille. On *brise* un blason soit en changeant les pièces, soit en changeant les émaux et conservant les pièces, soit en modifiant le nombre de ses pièces, soit en ajoutant des pièces nouvelles: le lambel, la bordure, etc., etc., soit enfin en écartelant les armes d'une maison avec celles d'une autre maison.

Brocart. — Étoffe de soie brochée d'or ou d'argent avec motifs d'ornementation composés de rinceaux, d'enroulements et de semis, de feuillages, de fleurs, d'animaux, de figures, etc., etc.

Brocatelle. — Étoffe imitant le brocart, mais beaucoup plus légère et beaucoup moins riche que ce dernier; l'or et l'argent en sont exclus et la soie n'y entre que pour une partie, dans le broché seulement.

Brocatelle. — Marbre du genre des brèches; il y en a de différentes couleurs. La brocatelle de Boulogne est sombre, celle d'Espagne est lie de vin, celle de Moulins gris bleuâtre, celle de Sienne jaune. Mais le ton de ces marbres est loin d'être uni; ils sont au contraire parsemés de taches de nuances très diverses, autrement dit jaspés; la brocatelle d'Andalousie, par exemple, est de couleur rougeâtre, jaspée de jaune, de gris et de blanc.

Brochant. — (Blas.) — Se dit des pièces passant les unes sur les autres.

Broche. — (Art déc.) — Bijou dont la forme varie à l'infini, mais toujours muni d'une longue épingle et qui, dans la toilette de la femme, tient lieu d'agrafe pour attacher un châle, un fichu, fermer un col de corsage, etc.

Broché. — Étoffe avec ornementation façonnée en relief à l'aide d'un procédé spécial de tissage.

Broderie. — (Art déc.) — Ornementation en relief et parfois ajourée, exécutée à la main, après coup, sur une étoffe déjà tissée. Il y a des broderies de soie, d'or, de pierres précieuses, des broderies de toutes sortes de fils, au passé, au plumetis, etc., des broderies blanches, des broderies de couleurs. Tous les peuples de l'antiquité ont pratiqué l'art de la broderie. Aujourd'hui les fragments de broderies anciennes sont classés parmi les objets de haute curiosité. Si depuis les perfectionnements mécaniques la broderie n'intéresse que rarement au point de vue de l'art, elle est devenue une branche d'art industriel d'une grande importance.

— (Arch.) — Expression fort impropre, mais très employée par certains écrivains, pour désigner les découpures des balustrades ou des fenestrages des monuments de l'art gothique.

Bronzage. — (Art déc.) — Opération dont le but est de donner aux objets l'aspect du bronze. Il y a différents procédés de bronzage. Les uns (voy. *Bronze*) se bornent à l'application d'une couche de certains enduits chimiques. Les autres et notamment en ce qui concerne les objets de métal consistent en un dépôt galvanoplastique de véritable bronze qu'on peut renouveler aussi souvent que cela est nécessaire. Ce procédé assure aux objets ainsi revêtus une durée illimitée. On donne au bronzage une patine verte ou colorée suivant le ton du bronze que l'on veut imiter.

Bronze. — (Art déc.) — Alliage de cuivre, d'étain et de zinc, différemment combinés selon la destination de l'objet, et aussi ouvrage d'art coulé en bronze. Le bronze des monnaies ou des médailles porte le nom de billon et il entre parfois du plomb dans les bronzes destinés à la reproduction des œuvres d'art. On dit fréquemment de beaux bronzes, des bronzes antiques pour désigner des statues, des statuettes coulées en bronze. Les bronzes antiques sont des œuvres d'art de la plus haute valeur; quelles que soient leur forme et leurs dimensions, ils témoignent d'une science merveilleuse et de connaissances pratiques fort étendues. Après eux il faut citer les bronzes du XIIe et du XIIIe siècle; les bronzes des Florentins, les bronzes de Donatello, de Ghiberti, qui sont de véritables chefs-d'œuvre; à l'époque de Louis XIV, les grands vases et les sujets du parc de Versailles; enfin au XVIIIe et au XIXe siècle nombre de statues équestres et aussi les bronzes chinois et japonais, dans lesquels les arts de la fonte et de la ciselure ont été portés à leur dernière limite. Aujourd'hui l'industrie des bronzes d'art est une des branches les plus florissantes de l'art décoratif.

— **d'art.** — Statuette ou médaillon, bas-relief, vase en bronze d'une exécution soignée et reproduisant le modèle conçu et exécuté par un artiste. Malheureusement le commerce est infesté de prétendus bronzes d'art qui ne méritent guère cette dénomination.

Bronzer. — (Voy. *Bronzage*.)

Bronzerie. — Art du bronzier. Se dit aussi des ouvrages de bronze.

Bronzeur. — Artisan qui travaille à la fabrication des bronzes, et plus particulièrement celui qui fait le *Bronzage* (voy. ce mot).

Bronzier. — Fondeur en bronze. Fabricant de bronze d'art.

Broquette. — (Peint.) — Clous à tête plate à l'aide desquels on fixe une toile à peindre sur son châssis. — (Voyez *Châssis*.)

Brosse. — (Peint.) — Pinceau d'un

poil ferme, gros et assez dur. La brosse ne se termine pas en pointe, elle sert à poser et à étendre les couleurs.

Brosser. — (Peint.) — Brosser vigoureusement un tableau, c'est l'exécuter avec verve et sans mièvrerie. On dit aussi qu'un décor de théâtre est brossé avec énergie, qu'un morceau de peinture témoigne d'une grande vigueur de brosse pour indiquer que le tableau est exécuté franchement et largement.

Brosseur. — Th. Gautier a qualifié le Tintoret « d'intrépide brosseur ». Un brosseur est un peintre qui fait usage de la brosse avec verve et désinvolture. Cependant si l'expression peut être prise en bonne part, elle peut l'être aussi en sens contraire. L'épithète de « brosseur » adressée à un artiste tend à indiquer que l'artiste a exécuté trop hâtivement une œuvre qui eût demandé des études plus sérieuses et une exécution moins précipitée.

Broyage. — Opération au moyen de laquelle on réduit en poudre plus ou moins fine les matières employées dans certains arts, les argiles dans la céramique, les couleurs dans la peinture. — (Voy. *Broyer*.)

Broye. — (Blas.) — Se dit de différentes découpures, ou festons.

Broyer. — (Peint.) — Les couleurs à l'huile se broient sur une table de porphyre ou de granit à l'aide d'une molette plate et très polie. Autrefois les peintres broyaient eux-mêmes leurs couleurs. S'il faut en croire certains auteurs, il y a des couleurs telles que la laque de Venise, le stil de grain de Hollande, la terre de Vérone, le jaune de Naples, etc., qui ne devraient être broyées qu'au moment de les utiliser.

— (Aquar.) — Les miniaturistes et les peintres sur porcelaine broient les couleurs en poudre qu'ils emploient avec un mélange soit de gomme, soit d'essence. Le broyage se fait sur un carré de glace dépolie à l'aide d'une molette en cristal.

Broyeur d'ocre. — Appellation ironique que l'on donnait autrefois aux peintres médiocres.

Broyon. — (Peint.) — Petite molette de cristal, de porcelaine ou de marbre servant à broyer les couleurs, soit sur une glace dépolie, soit dans un godet de porcelaine.

Le broyon offre le plus souvent la forme d'un tronc de cône dont la partie supérieure est légèrement convexe et où l'on peut appuyer la paume de la main.

Brûle-parfums. — Sorte de vases en métal, de forme très variable, dans lesquels on fait brûler des parfums que l'on projette sur des charbons incandescents. C'est dans l'extrême Orient, l'Inde, la Chine, le Japon que l'on

trouve les brûle-parfums les plus beaux. Certains affectent la forme de chimères, de dragons, d'animaux fantastiques, et par leurs gueules s'exhalent des vapeurs odoriférantes. D'autres, au contraire,

ont la forme de vases perforés d'ouvertures disposées suivant des dessins géométriques.

Brume. — (Peint.) — Ombre légère à demi transparente voilant légèrement l'atmosphère à l'horizon. On dit : un lointain brumeux, un ciel brumeux, une matinée brumeuse.

Brun. — (Peint.) — Couleur d'un ton roux plus ou moins chaud et plus ou moins sombre, obtenue avec des ocres ou verres colorés par des oxydes métalliques. Il y a aussi des bruns dérivés de la houille; ils appartiennent à la série des couleurs d'aniline.

— **rouge.** — (Peint.) — Variété du brun obtenue par un degré différent de calcination des mêmes matières qui fournissent le brun.

— (Aquar.) — Couleur d'aquarelle d'un ton rouge brique légèrement ocreux. Cette couleur est opaque. Lorsqu'on la mélange dans un godet avec d'autres teintes elle se dépose rapidement.

Brunir. — (Art déc.) — Brunir, c'est polir l'or, l'argent, et de la sorte les rendre brillants à l'aide d'une pierre agate ou sanguine, en forme de dent de loup. Le métal bruni miroite; vu sous un certain angle, il paraît d'un ton plus foncé que le métal mat, et même presque noir, d'où l'expression *brunir*.

Brunissage. — Opération qui consiste à faire disparaître, au moyen du *Brunissoir* (voy. ce mot), les aspérités d'un métal et à ramener toutes les molécules de sa surface dans le même plan, qui réfléchit alors toute la lumière. — (Voy. *Brunir*.)

Brunissant. — (Peint.) — On dit que des couleurs sont brunissantes, pour indiquer qu'elles ont une tendance à monter de ton et à devenir plus sombres que lorsqu'elles étaient nouvellement posées.

Brunisseur. — Artisan qui donne le brunissage aux métaux.

Brunissoir. — (Grav.) — Outil d'acier de forme plus ou moins allongée, mais ne présentant pas d'arêtes vives.

On se sert du brunissoir pour effacer des tailles peu profondes. On se sert

aussi à deux mains d'un brunissoir courbe pour brunir le cuivre avant de le graver.

Brunissure. — Art du brunisseur sur métaux, et aussi poli donné aux objets de métal par le brunissage.

Brut. — Ouvrage inachevé ou ébauché. Une surface murale, un parement non taillé, non poli, prennent le nom de surface brute, de parement brut.

Bruxelles. — (Peint. sur émail.) — Petites pinces formées de deux lames plates embrassées par un anneau qui comprime l'objet saisi. Ces pinces servent à saisir les plaques de petites dimensions.

— (Art déc.) — Point de dentelle improprement appelé point ou application d'Angleterre.

Bucrâne. — (Arch.) — Crâne de bœuf dont les cornes sont enguirlandées de feuillages et qu'on employait comme ornement de frises dans les ordres antiques. Les bucrânes sont placés ordinairement dans les métopes ou intervalles qui séparent deux triglyphes. Il y a des bucrânes avec ou sans bandelettes en guirlandes, et leur représentation dans l'architecture antique avait pour but de rappeler les victimes offertes en sacrifice.

Buffet. — (Art déc.) — Meuble dans lequel on dépose les vaisselles, l'argenterie et les cristaux de table. Les buffets sont aussi de véritables dressoirs sur lesquels on place des objets, mais avec cette différence toutefois que le dressoir pouvait ne comporter que des gradins, tandis que le buffet comporte toujours une sorte d'armoire basse fermée par des portes plus ou moins richement ornées.

Buffet d'eau. — (Arch.) — Muraille verticale contre laquelle sont appliqués les uns au-dessus des autres des gradins et des vasques d'où l'eau déborde dans un réservoir inférieur.

— d'orgue. — (Art déc.) — Construction en charpente recouverte de menuiserie supportant et renfermant le mécanisme et les tuyaux des orgues d'église. Les buffets d'orgue du XV^e et du XVI^e siècle étaient souvent ornés de peintures. Au $XVII^e$ et au $XVIII^e$ siècle, ils prirent un caractère décoratif d'une ampleur remarquable ; posés en encorbellement sur des statues ou des colonnes, ils étaient décorés de sculptures avec une abondance extraordinaire.

Buire. — (Art déc.) — Vase à col

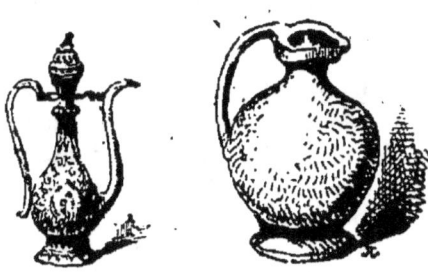

plus ou moins élancé et de forme semblable à celle des burettes. Il y a des buires en terre d'un profil robuste, et des buires persanes en métal d'une grande élégance.

Buis. — (Grav.) — Le buis est un arbuste (famille des Euphorbiacées, tribu des Buxacées) dont le bois est très dense, très ferme, d'un grain égal, serré et d'une belle couleur jaune brillant. Les souches — ou *broussins* — sont veinées et très recherchées pour les ouvrages d'art. Pour la gravure sur bois, on se sert de petits blocs de buis de la hauteur des caractères d'imprimerie. Pour les gravures de grande dimension, on juxtapose de petits blocs de buis à l'aide d'un collage et on les maintient serrés par des vis à écrou qui les traversent de part en part et permettent de les séparer au besoin, lorsque — comme dans les gravures destinées aux journaux illustrés — on veut, pour hâter l'achèvement du travail, distribuer chaque petit bloc à un graveur différent, ce qui ne nécessite que des retouches de raccord. On trouve quelques pieds de buis dans le Jura, mais c'est l'Orient qui produit la plus grande partie de ce bois, destiné à la gravure.

Bulle. — (Arch.) — Tête de clou, richement ornée de sculptures et employée dans la décoration des portes d'architecture monumentale. Les bulles peuvent servir de mode d'assemblage ou simplement de motif d'ornementation. Les bulles des portes du Panthéon sont de dimensions gigantesques. On donne aussi le nom de bulles aux clous de métal placés comme ornements sur des objets en cuir, coffrets, baudriers, etc.

Burelé. — (Blas.) — Se dit de l'écu ou de toute pièce honorable qui se compose de *Burelles* (voy. ce mot).

Burelle. — (Blas.) — Fasces diminuées ou petites bandes alternant au nombre toujours pair de six, huit et plus, et d'émaux différents.

Burette. — Vase à goulot, à col plus ou moins élancé, à panse évasée et parfois pourvue d'anses. Les burettes destinées au service de table sont le plus souvent en cristal. Toutefois il existe des burettes en faïence de Rouen, de Marseille, etc. 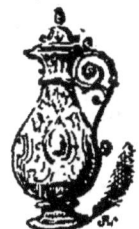 Enfin les deux burettes destinées à contenir le vin et l'eau pour le sacrifice de la messe sont ordinairement en métal, très finement travaillées et placées dans un plateau de forme ovale.

Burin. — (Grav.) — Instrument d'acier tranchant à l'une de ses extrémités. Il y a des burins carrés et des

burins en losanges. Les burins carrés donnent une taille large et peu profonde qui se traduit à l'impression par des teintes grises, parce qu'elles reçoi-

vent peu de noir. La pointe du burin est la partie aiguisée, les ventres sont les deux côtés inférieurs. Les burins sont montés dans un manche garni d'une virole, dont on coupe un côté pour pouvoir tenir l'instrument bien à plat sur le cuivre. Pour creuser une taille on fait glisser le burin horizontalement; pour rentrer une taille, on la prend du côté opposé à celui dont elle a été creusée. Enfin, pour exécuter des tailles courbes, on fait tourner de la main gauche la planche posée sur un coussinet en même temps que la main droite décrit un mouvement semblable.

— (Grav.) — On appelle *Gravure au burin* celle qui s'exécute avec cet outil sur une planche de cuivre ou d'acier. Par extension, on dit aussi de la planche terminée et des épreuves qui en ont été tirées : « Un burin, un beau burin. »

Buste. — Partie supérieure du corps humain et aussi représentation peinte, dessinée, gravée ou modelée de la tête, des épaules, de la naissance des bras et d'une partie de la poitrine. Un portrait en buste représente la tête et le haut du corps du modèle sans les mains. Un buste en sculpture est dit « coupé à l'antique », lorsque, le cou étant nu ainsi que la naissance de la poitrine, celle-ci est coupée verticalement. Dans les bustes modernes on montre une partie des bras et le modèle est costumé, parfois drapé dans un manteau qui cache la partie inférieure de la poitrine. On dit aussi que dans un tableau telle ou telle figure a un buste mal proportionné; que, dans une sculpture, on ne sent pas le buste sous les vêtements, pour désigner le défaut de proportion ou d'exécution correspondant à cette partie du corps.

Buste à l'antique. — (Voy. *Buste.*)

— **géminé.** — (Sculpt.) — Buste à deux faces, représentant deux personnages de visage différent et comme placés dos à dos, mais souvent confondus à la jonction des parties supérieures de la tête et de la coiffure.

Butée. — (Arch.) — Massif de maçonnerie servant à contre-balancer la poussée au vide d'une voûte. On dit aussi boutée.

Byzantin (art). — Art qui prit sa source à Byzance et ajouta un sentiment chrétien aux réminiscences de l'art grec et de l'art romain. La voûte romaine est restée le principe de l'architecture byzantine, qui supprima les entablements, éleva des coupoles cintrées et décora les chapiteaux d'arabesques. Le style byzantin eut une grande influence sur l'art du moyen âge. Les mosaïques et les peintures sur fond d'or, les ivoires d'origine byzantine parvenus jusqu'à nous donnent une haute idée de cet art exceptionnellement riche et brillant qui, pendant de nombreuses années, imposa une forme très caractéristique aux œuvres de l'époque (328-1204).

Byzantines. — (Num.) — Monnaies frappées depuis Constantin jusqu'à la chute de l'empire d'Orient.

C

Cabane. — (Art des jardins.) — Maisonnette servant d'abri, couverte en chaume, d'un aspect rustique et champêtre, et qu'on élève parfois comme décoration pittoresque sur les pelouses des parcs ou des jardins de style anglais.

Cabaret. — Petit meuble ou plateau destiné à recevoir un service à café, à thé ou à liqueurs, et dont la forme, variable à l'infini, se prête à tous les genres de décoration.

Cabinet. — Sorte de bahut ou de meuble à tiroirs dont on se servait surtout du XVIe au XVIIIe siècle pour serrer les bijoux et classer des médailles et des objets de curiosité.

— Ensemble de collections privées ou publiques d'objets d'art et de curiosités, de tableaux, de peintures, de gravures, de médailles. On dit encore le Cabinet des médailles, le Cabinet des estampes. Autrefois, ce mot était synonyme de collection. Les légendes gravées de certaines planches du siècle dernier mentionnent que tel ou tel sujet fait partie du cabinet de M. X., pour indiquer que l'original était dans la collection de M. X.

— **de verdure.** — (Art des jardins.) — Petit lieu couvert ou entouré de charmilles dans un jardin. Il y a un cabinet de verdure dans le parc de Versailles.

— **secret.** — (Arch.) — Salle voûtée donnant lieu à un écho qui permet de percevoir des sons même très faibles, d'une extrémité de la salle à l'autre, sans que ces sons puissent frapper l'oreille des auditeurs placés au milieu.

Câble. — (Arch.) — Moulure ronde, saillante ou incrustée, ornée de stries en spires parallèles, produisant l'aspect d'un fort cordage. Cette moulure était fréquemment employée pour la décoration

des chapiteaux byzantins; les corniches des monuments du même style en offrent aussi de nombreux exemples.

Cabochon. — (Orf.) — Pierre précieuse conservée dans sa forme primitive, polie et non taillée. On nomme *cabochons chevés* les cabochons qui sont transparents et cela parce que la partie intérieure, rendue invisible par le montage, a été évidée.

Cabochons. — (Grav.) — Très petites vignettes gravées sur bois ou reproduites par des procédés de gravure en relief, destinées à servir d'en-tête et de culs-de-lampe aux articles de journaux ou à séparer les alinéas.

Cachet. — Plaque de métal ou pierre

fine assez épaisse, de forme circulaire,

carrée ou ovale, gravée en creux, et permettant d'obtenir des empreintes en relief à l'aide de cire fondue. Ces empreintes portent aussi le nom de cachet, et on désigne par le même mot les manches auxquels sont adaptées ces plaques gravées. Un cachet en bois sculpté, une réduction de statuette servant de cachet. Ce mot s'emploie enfin dans un sens figuré pour désigner le caractère distingué des personnes ou des objets. Ainsi on dit qu'une figure a du cachet, qu'elle manque de cachet, etc. Mais l'expression est plus que familière et rarement usitée.

Cadenas. — (Art déc.) — Riche coffret dans lequel on enfermait les couverts des princes et du roi.

Cadran. — (Arch.) — Disque plus ou moins ornementé, suivant le style de chaque époque et sur lequel les heures sont tracées. Les cadrans donnent lieu à d'ingénieux motifs de décoration circulaire. Parmi les cadrans monumentaux, ceux du palais de Justice de Paris, attribué à Germain Pilon, et du Gros-Horloge de Rouen, qui date de la Renaissance, sont à citer comme des modèles du genre.

Cadre. — (Arch.) — Bordure saillante entourant carrément ou circulairement un motif d'ornementation peint ou sculpté, ou même un panneau uni. Se dit aussi de la surface plane, verticale, ménagée au pourtour d'un bas-relief : un motif de sculpture dont les saillies excèdent celles du cadre.

— (Art déc.) — Moulures de bois peintes ou dorées formant entourage — en carré ou en ovale — et qui sont destinées à isoler les peintures, dessins ou gravures. Les cadres des tableaux ont varié suivant les époques. Autrefois, ils étaient pris dans la masse du bois et sculptés plus ou moins richement. Il existe de merveilleux encadrements de styles Louis XIV, Louis XV et Louis XVI que les amateurs ont remis en honneur et qui, redorés à neuf, ou mieux, nettoyés avec soin, — ce qui laisse au vieil or terni toute sa finesse de ton, — sont mis au premier rang dans les galeries. De nos jours, les cadres, fabriqués à l'aide de moyens mécaniques, se composent de moulures en bois à profil uni sur lequel on applique des cannelures, des feuillages, des guirlandes et autres motifs d'ornementation en pâte. Le tout est doré par les procédés ordinaires. Mais depuis quelques années, on a vu paraître aux Salons de Paris non seulement des cadres avec divers tons d'or, or jaune, or rouge, or vert, — plus ou moins habilement combinés, — mais aussi des encadrements où l'or s'alliait au bronze, au vieil argent. Puis sont venus les cadres en velours et en peluche aux tons pâlis et avivés par des baguettes d'or; les cadres en cuir décorés de fines arabesques dorées — semblables à des reliures — et enfin les cadres en étoffes japonaises, ou en cuir, décorés d'appliques en bronze niellé d'or ou de platine. Tout récemment enfin, des fabricants ont essayé de mettre à la mode des bordures formées d'une large moulure sur laquelle, disposés d'une façon ou régulière ou fantaisiste, s'étendaient des bouquets de feuilles et de fleurs naturelles, métallisées et dorées directement sur nature. Les cadres des dessins, gravures, etc., mis sous verre, comportent en plus de la moulure une surface unie ou marge destinée à rehausser la valeur des tons. Pour les

aquarelles on choisit de préférence des marges blanches ; les dessins monochromes sont ordinairement réenmargés de papier bleuté. L'art de l'encadreur consiste à fixer les dimensions d'une bordure, d'une marge, de façon à faire valoir une œuvre d'art le plus possible.

Caducée. — Attribut de Mercure, se composant d'une verge autour de laquelle s'enlacent deux serpents et qui se termine par deux ailes. — Symbole de paix. —. Bâton couvert de velours et fleurdelisé que portaient dans les grandes cérémonies le roi d'armes ou le héraut d'armes. Se dit aussi des baguettes de héraut, formées d'un bâton d'olivier orné de guirlandes.

Cadus. — Se dit des grandes jarres en terre cuite en usage dans l'antiquité. On a trouvé aussi des jarres de poterie portant ce nom, d'une forme plus effilée. Ce vase (« cadus » « κάδος ») était destiné à garder le vin, et celui désigné par le mot « capis » servait à puiser le vin dans un récipient de plus grande dimension.

Cage d'escalier. — (Arch.) — Espace vide compris entre les murailles d'un édifice et réservé pour la construction d'un escalier.

— de clocher. — (Arch.) — Ensemble de la charpente d'un clocher, et aussi vide intérieur formé par les quatre murailles verticales servant de base à ce clocher.

— d'un édifice. — (Arch.) — Ensemble des murs extérieurs déterminant la forme d'une construction.

Cailloutage. — (Arch.) — Agglomération ou juxtaposition de cailloux ronds ou irréguliers, mais toujours d'un égal et très petit volume, employés en pavage dans le revêtement de surfaces verticales, dans l'assise d'une construction.

Cailloutage. — (Céram.) — Variété de faïence fine qui tire son nom du caillou entrant dans sa composition. Pendant longtemps, on l'a désignée sous le nom impropre de *porcelaine opaque*.

Cailloux. — Pierres qui ont l'apparence du cristal comme les cailloux du Rhin et dont l'emploi est fréquent dans la bijouterie.

Caisse. — (Arch.) — Compartiment creux placé entre les modillons de l'entablement corinthien et souvent décoré de rosaces.

Caissons. — (Arch.) — Compartiments

ornés de moulures à leur pourtour et d'un motif de sculpture à leur partie centrale, employés dans la décoration des plafonds et des voûtes. Les caissons ont eu comme point de départ les vides qui existent entre les solives entrecroisées des plafonds ; ils devinrent bientôt des motifs de décoration pour des surfaces dont la nudité ne pourrait s'harmoniser avec certains ensembles d'architecture. Un grand nombre de voûtes sont décorées de caissons et, à l'époque de la Renaissance, on exécuta des plafonds en bois, formés de caissons octogonaux ou hexagonaux, décorés de rinceaux et d'arabesques au centre desquels on adaptait des pendentifs sculptés qui étaient parfois d'une extrême richesse.

Calamistré. — Se dit de teintes léchées, de tons polis, de touches lustrées à l'excès. Cette expression, peu usitée, a pour étymologie le *calamistrum*, ustensile de toilette des anciens, fer creux destiné à friser et à boucler les cheveux, à soigner la chevelure.

Calcédoine. — (Art déc.) — Agate d'un blanc laiteux, mélangée ou veinée de diverses couleurs. Usitée par les graveurs en pierres fines.

Calcographe. — Instrument servant à faciliter le tracé des images fournies par la chambre claire et celui des dessins représentant des objets vus en perspective.

Cale. — Petit fragment de bois plat qui sert à redresser l'aplomb de certains objets, à remuer et à poser les pierres de façon à protéger leurs arêtes et que l'on introduit aussi sous la plinthe des statues pour en faciliter le déplacement.

Calibre. — (Arch.) — Découpure

de tôle reproduisant le profil d'une moulure en sens inverse et que l'on « traîne » sur le plâtre humide pour obtenir les moulures en relief. On donne aussi le nom de calibre aux profils en tôle ou en bois à l'aide desquels on trace sur la pierre les parties à évider pour réserver la saillie des moulures.

Calice. — Vase sacré qui sert à la messe pour la consécration du vin. Le calice, en forme de coupe profonde montée sur un pied, est une des pièces d'orfèvrerie religieuse qui ont le plus vivement sollicité l'imagination décorative des artistes. Certains calices sont ornés de pierres précieuses et d'émaux.

Calix. — Se dit de vases à boire en forme de coupe en usage chez les Grecs, montés sur un pied et pourvus le plus souvent d'anses ou d'oreillons.

Calfeutrer. — (Arch.) — Boucher les fentes d'une muraille ou d'un panneau de menuiserie.

Calligraphie. — Art de l'écriture. C'est dans les manuscrits du moyen âge et de la Renaissance, et aussi dans quelques précieux recueils du XVIIe et du XVIIIe siècle, qu'il faut chercher les chefs-d'œuvre de la calligraphie française. Les peuples de l'extrême Orient ont également produit de véritables merveilles calligraphiques.

Callipyge. — Surnom d'une statue de Vénus conservée au palais Farnèse; signifie littéralement *aux belles fesses*.

Calotte. — (Arch.) — (Voy. *Voûte en calotte* et *Calotte sphérique*.)

— sphérique. — Se dit d'une portion de sphère limitée par un plan qui coupe celle-ci, et dont le volume ne peut excéder la demi-sphère. Se dit aussi des voûtes offrant cette forme : une voûte en calotte.

Calque. — Il y a différents procédés usités pour obtenir des calques. Les calques sont indispensables au graveur lorsque celui-ci veut donner une reproduction exacte de l'œuvre qu'il se propose d'interpréter. Il est nécessaire aussi parfois que l'artiste calque un premier croquis dans lequel il trouve certaines qualités et qu'il ne pourrait identiquement reproduire s'il n'avait recours à cet artifice. Dans l'œuvre des maîtres, on trouve de nombreux calques et décalques, d'idées premières, reprises et modifiées sans cesse par leurs auteurs. On peut calquer de plusieurs manières : soit en plaçant l'original sur une vitre en lui superposant une feuille de papier peu épais si cet original est lui-même sur papier et en suivant les contours

avec un crayon, soit en le plaçant sur une table sous une feuille de papier transparent et en traçant les contours avec le crayon ou avec la plume; soit enfin en plaçant l'original sur une planchette et sous une feuille de *papier-glace* ou de gélatine blanche, parfois légèrement colorée en jaune. Dans ce dernier cas, au lieu de suivre les contours de l'objet à calquer avec un crayon ou une plume, on les trace avec une pointe un peu coupante qui entame la gélatine. Le travail achevé, on enlève les barbes de gélatine formées par la pointe qui a coupé la surface, et l'on fait apparaître les traits en passant à la surface de la feuille de papier-glace du crayon en poudre. On essuie, et les traits seuls retiennent la poussière de crayon.

On peut se servir aussi de papier à décalquer. Une des faces de ce papier est enduite d'une couche de matière colorante qui dépose facilement. On applique ce côté teinté sur une feuille de papier blanc et sur le tout le modèle à reproduire. Avec une pointe émoussée, on suit en appuyant légèrement sur le modèle même les traits que l'on veut garder et qui se trouvent retracés sur la feuille de dessous par le seul fait de la pression. Mais ce mode de décalque très expéditif offre l'inconvénient d'endommager l'original.

Calvaire. — (Arch.) — Croix de pierre ou de fer plus ou moins richement ornée, élevée parfois sur une plate-forme, à laquelle on accède par des degrés. Il y a des calvaires — principalement en Bretagne — qui forment de véritables monuments; ils sont supportés par des arcatures et entourés de statues nombreuses. On donne aussi ce nom aux tableaux représentant des scènes de la Passion.

Camaïeu. — (Peint. Grav.) — Peinture monochrome à l'imitation des camées, c'est-à-dire dans laquelle les objets se détachent ton sur ton, en clair sur un fond plus sombre ou réciproquement, mais toujours en n'employant qu'une seule couleur : le rouge, le bleu, le noir, etc., etc. On dit aussi que les peintures, imitant des bas-reliefs, c'est-à-dire modelées avec des gris de valeurs diverses, des blancs et des noirs, sont des peintures en camaïeu; mais dans ce dernier cas, on doit les désigner de préférence sous le nom de *grisailles*.

Par extension, on nomme gravures en camaïeu des épreuves tirées en couleur, mais avec une encre d'un seul ton, la dégradation des tons étant obtenue par le travail des hachures.

— Ce mot, pris en mauvaise part, sert aussi quelquefois, dans l'esprit de quelques critiques, à désigner des peintures très fades et de ton monotone.

Camail. — (Blas.) — Sorte de lambrequin en forme de manteau court placé sur l'écu des chevaliers. Ce mot désigne aussi le casque formé d'une calotte de fer et d'un camail de mailles, des armoiries des chevaliers au moyen âge.

Cambré. — Courbé, arqué, contourné en arc. Cambrer un profil, en accentuer la courbe; une figure bien cambrée, décrivant une ligne courbe gracieuse.

Cambrure. — (Arch.) — Courbe d'une voûte ou d'une pièce de bois découpée en forme de cintre.

Camée. — Pierre dure à une ou plusieurs couches diversement et naturellement colorées. Les graveurs en pierres fines utilisent ces différentes couches pour détacher en silhouette certaines figures sur un fond teinté. Les gravures sur camée sont de la véritable sculpture en relief, tandis que par gravure en pierres fines on entend désigner plus spécialement la gravure en creux. Les camées sont de dimensions très variables, et le plus souvent les figures ou les sujets représentés se détachent en blanc sur un fond rouge de ton plus

ou moins sombre ou inversement. On donne aussi le nom de *camée* à toutes les pierres précieuses taillées en relief, tandis qu'on réserve celui d'*intaille* aux pierres précieuses taillées en creux.

Camion. — Sorte de grand godet profond, de vase cylindrique où l'on délaye les couleurs destinées à badigeonner, à couvrir de vastes surfaces.

Campane. — (Arch.) — Se dit de l'ensemble d'un chapiteau corinthien.

Campanes. — (Sculpt.) — Pendentifs en forme de clochettes usités dans la sculpture sur bois comme motif de décoration des trônes épiscopaux, dais, couronnements d'autels, etc., etc.

Campanile. — (Arch.) — Construction en charpente et à jour terminant un comble, destiné ordinairement à recevoir le clocher de l'horloge. Il y a des campaniles de très grande dimension, tel est le campanile de l'Hôtel de Ville de Paris. On appelle aussi campaniles les clochers et les tours des églises d'Italie.

Campanulé. — (Arch.) — Se dit de la masse des chapiteaux ou des motifs d'ornementation dont le profil rappelle celui d'une cloche renversée ou non.

Campé. — On dit que dans un tableau, un dessin, une sculpture, une figure est bien campée pour indiquer qu'elle est fièrement dessinée, qu'elle est bien dans son véritable aplomb et qu'elle présente des lignes à la fois robustes et élégantes.

Camper. — Dessiner, poser une figure dans une esquisse avec crânerie, vérité et justesse de mouvement.

Canal. — (Arch.) — Évidement des larmiers, des volutes, et en général surfaces obtenues en creusant des corps de moulures. Un larmier décoré de canaux. Certains canaux profondément creusés sont bordés d'un listel ou filet saillant.

Canal. — (Art des jardins.) — Bassin peu large et d'un grande longueur servant d'ornement dans les jardins de style français et que bordent souvent de vastes parterres de gazon et de longues avenues.

Canapé. — Grand siège pour deux personnes au moins, pourvu de dossier et d'accoudoirs.

Canaux. — (Arch.) — Parties creuses des triglyphes. Les triglyphes séparent les métopes d'une frise (voy. ces mots) et chaque triglyphe offre une surface creusée de deux canaux et deux demi-canaux.

Cancel. — (Arch.) — Clôture séparant le chœur de la nef et aussi sanctuaire de l'église. — (Voy. *Chancel*.)

Cancerlin. — (Blas.) — Se dit des couronnes posées en bande et se terminant au bord de l'écu. On dit aussi crancelin. Ce mot, d'origine allemande, signifie guirlande ou chapeau de fleurs. Les armoiries allemandes offrent de nombreux exemples de crancelin.

Candélabre. — (Art déc.) — Chandelier à plusieurs branches. Il existe des candélabres d'autel d'une grande richesse d'ornementation. D'autres, au contraire, datant de l'époque gothique, sont fort simples. On donne aussi le même nom aux chandeliers de bronze à plusieurs branches qui avec la pendule composent, à notre époque, ce que l'on appelle une garniture de cheminée. Les candélabres monumentaux qui n'ont parfois qu'un seul foyer de lumière peuvent atteindre des dimensions considérables

Certains candélabres modernes ne mesurent pas moins de quatre mètres de haut. Il en existe des modèles variés, composés par les architectes les plus en renom, et se terminant par des lanternes de forme hexagonale ou circulaire que surmontent encore des couronnes ajourées. Le fût de certains de ces candélabres est orné de motifs de sculpture d'une exécution soignée. Enfin il y a des candélabres plus riches encore, formés de statues de marbre ou de bronze, et qui trouvent leur place dans les vestibules des hôtels, des palais, au pied de l'escalier. Chez les Romains, les candélabres se composaient ordinairement d'un balustre très allongé, posant sur un trépied, et se terminant par un disque horizontal servant de porte-lampe. Des représentations de candélabres servent fréquemment de motif d'ornementation dans les frises des entablements.

Candélabre. — (Arch.) — Couronnement en forme de balustre figurant une torchère, placé au sommet de contreforts, ou sur les pans coupés d'une tour carrée que domine une coupole.

Cane (bec de). — Poignée mobile plus ou moins ornée qui sert à manœuvrer le mécanisme d'une serrure de porte. Se dit aussi de la serrure dont le pêne est manœuvré à l'aide d'un bouton de ce genre.

Canéphore. — (Arch. — Art. déc.) — Statue décorative portant un vase, une corbeille, parfois employée en guise de cariatide. Les canéphores de la villa Albani à Rome sont célèbres ; le tombeau de Dreux de Brézé (XVIe siècle), dans la cathédrale de Rouen, est décoré de quatre canéphores supportant l'entablement de la partie supérieure.

Canette. — (Blas.) — Se dit d'un oiseau représenté de profil, avec ou sans plumes, ou d'une cane avec ou sans bec et pattes, et le plus ordinairement en nombre sur l'écu.

Canevas. — (Dessin.) — Donnée première d'un sujet. Ensemble de lignes destiné à servir de base à une composition et à en indiquer les points principaux. — Grosse toile claire qui sert de support pour la tapisserie à l'aiguille.

Canif. — Couteau à très petite lame, qui doit toujours être maintenue très coupante, à l'aide duquel on taille les crayons. Dans la gravure sur bois, le canif est l'outil avec lequel on creuse certains vides de la planche qui n'exigent pas une grande pureté de contours. A l'époque de la Renaissance, le canif ou *canivet* servait à découper de curieux volumes dans lesquels les caractères, au lieu d'être imprimés, étaient détachés à jour avec une patience et une perfection inouïes.

Caniveau. — (Arch.) — Conduit servant à l'écoulement de l'eau.

Cannelé. — (Blas.) — Se dit des pièces dont le contour est denté, les pointes des dents tournées à l'extérieur, comme un profil de cannelures.

Cannelée. — (Arch.) — Surface décorée de cannelures.

Canneler. — (Arch.) — Orner de cannelures.

Cannelures. — (Arch.) — Moulures creuses également profondes et équidistantes pratiquées sur le fût d'une colonne, la face d'un pilastre, la panse d'un balustre, d'un vase, etc.

— **à côte.** — Cannelures séparées par des listels.

— **à vive arête.** — Cannelures

dont les courbes déterminent en leur point de rencontre un angle aigu.

— **câblées.** — Cannelures dont le vide est rempli par un câble.(Voy. ce mot.)

— **en gaine.** — Cannelures dont les bords, au lieu d'être parallèles, convergent vers une base plus étroite que le sommet. Ces cannelures sont usitées pour décorer des gaines servant de piédestaux, faire jouer la lumière sur les surfaces et accentuer la dimension de hauteur.

— **en zigzag.** — Cannelure tracée suivant une ligne brisée.

— **ornée.** — Cannelure dans le vide de laquelle on a placé des motifs d'ornementation formés de brindilles de fleurs et de feuillages. Les monuments du XIIe siècle en offrent de nombreux exemples. Les cannelures des colonnes des édifices de la Renaissance sont très souvent ornées de bouquets de feuilles de laurier, de culots, de coquilles et de rinceaux qui sont parfois d'une grande richesse.

Cannelure plate. — Cannelure dont la section est déterminée par une ligne droite, et aussi cannelure creusée plus ou moins profondément suivant un rectangle.

— **rudentée.** — Cannelure dont le vide est rempli par une baguette plate ou convexe. Certaines cannelures rudentées offrent une très petite baguette simple ou taillée en manière de corde ou de roseau, autour de laquelle des tiges de feuillage décrivent des spirales.

— **torse.** — Cannelure creusée en spirales.

Cannetille. — (Art déc.) — Fil plus ou moins gros et tortillé, de laiton, d'or et d'argent, avec lequel on rehausse certaines étoffes ou broderies.

Canon. — Ce mot, qui signifie *règle*, s'appliquait dans l'antiquité aux statues, aux monuments destinés à servir de types, et aussi à une partie de figure. — Longueur du doigt, hauteur du visage, etc., etc., — prise comme unité de mesure et servant à déterminer les proportions exactes à donner à toute figure semblable.

Canope. — (Arch.) — On donne le nom de canopes à des vases égyptiens qui servaient à renfermer les viscères des morts. Ils portent des inscriptions gravées qui sont des formules de bénédiction. Quelquefois le couvercle des canopes est orné d'une tête humaine; plus souvent, on les trouve couverts par des têtes symboliques de cynocéphale, d'épervier et de chacal.

Canthare. — (Art déc.) — Se dit

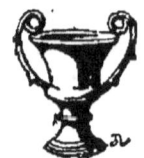 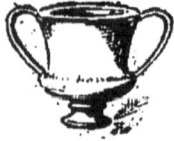

de certains vases grecs, de coupes con-

sacrées à Bacchus, munies de deux anses et de proportions très variables.

Canton. — (Blas.) — Partie carrée de l'écu plus petite que le quartier et qui se place à l'un des angles. Le canton ne couvre en général que la neuvième partie de l'écu. Il sert de brisure et a souvent été pris pour marque de bâtardise. Dans quelques armoiries, le canton est de même dimension que le quartier, mais cette proportion est exceptionnelle.

Cantonné. — (Blas.) — On emploie ce mot lorsque des pièces sont posées dans les vides laissés entre les bras d'une croix, d'un sautoir. Se dit aussi de toute pièce principale placée au centre, et des meubles posés aux quatre angles de l'écu.
— (Arch.) — Se dit des décorations de pilastres ou de chaînes de pierre saillantes appliquées aux angles des constructions.

Caparaçon. — Armure ou étoffe richement brodée dont on couvrait les chevaux aux époques du moyen âge et de la Renaissance.

Capitale. — (Art déc.) — Lettre ornée, de grandes dimensions, commençant le premier mot d'un chapitre. La plupart des capitales des éditions de luxe sont accompagnées d'une décoration d'ornements et de figures.

Capitole. — (Arch.) — Citadelle et temple de Jupiter, à Rome. — Plus tard, on a souvent appelé de ce nom le temple principal des villes de l'époque romaine.

Caprices. — Suite de dessins ou de gravures dont les motifs bizarres et les compositions originales sont plutôt du domaine de la fantaisie et de l'imagination que de celui de l'observation. Les *Caprices* de Goya sont des recueils de gravures représentant de véritables scènes de fantasmagorie, des hallucinations.

Caractère. — On désigne à la fois par ce mot et l'originalité d'une œuvre d'art et son effet d'ensemble. On dit qu'un paysage a du caractère pour indiquer que les lignes en sont grandioses; qu'une œuvre manque de caractère lorsqu'elle est banale ou commune et ne s'impose pas à l'attention du spectateur.

Carat. — Poids spécial dont la tradition s'est perpétuée dans l'orfèvrerie et la bijouterie et dont on se sert pour peser les perles et les diamants. Le poids du carat est de quatre grains et le grain, qui était le plus petit des anciens poids, pèse 53 milligrammes. — On donne également le nom de carats aux petits diamants.

Caravansérail. — (Arch.) — Bâtiment des pays orientaux destiné aux voyageurs et disposé en quadrilatère et encadrant une vaste cour.

Cariatide. — (Arch. — Art déc.) — 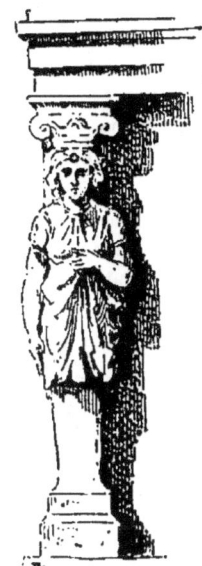 Statue d'homme ou de femme servant de support et remplaçant dans un ensemble architectural soit une colonne, soit un pilastre. Les cariatides du Pandrosium d'Athènes représentent des figures de femmes supportant sur leurs têtes des corbeilles de fruits. Parmi les plus belles cariatides de la Renaissance il faut citer celles du Louvre, qui sont dues au ciseau de Jean Goujon et, parmi celles du XVIIe siècle, les cariatides de l'hôtel de ville de Toulon exécutées par le statuaire Puget.

Caricatural. — On dit qu'un dessin est caricatural lorsqu'il peut être classé dans les caricatures; mais on se sert aussi du même mot pour indiquer l'aspect ridicule de certaines figures mal dessinées, peintes ou sculptées.

Caricature. — Interprétation de la réalité outrée volontairement dans

le sens du ridicule et du grotesque. La caricature a été dans tous les temps un moyen de satire.

Caricaturiste. — Artiste qui dessine ou modèle des caricatures.

Carmin. — (Peint.) — Couleur d'un rouge rosé très vif. Le carmin en aquarelle sert à fournir de riches tons violets lorsqu'on l'additionne de bleu d'outremer, de bleu de Prusse ou d'indigo. Quelques gouttes de carmin ajoutées à une solution d'encre de Chine lui donnent un ton plus chaud.

Carminée. — (Peint.) — Teinte carminée, teinte de carmin, teinte d'un beau rose vif.

Carne. — (Arch.) — Angle et arête vive d'une tablette de pierre ou de bois.

Carnation. — (Peint.) — Couleur des chairs.

— (Blas.) — Se dit des figures représentées sur l'écu avec leurs couleurs naturelles.

Carpe. — (Voy. *Main*.)

Carrare. — Se dit par abréviation pour désigner le marbre blanc (provenant des carrières de Carrare, en Italie), d'une beauté et d'un éclat exceptionnels, usité par les statuaires.

Carré. — Figure plane dont les quatre côtés sont égaux et les quatre angles droits. On donne parfois aussi ce nom à de petites moulures plates séparant des moulures à profil convexe ou concave.

Carreau. — (Dessin.) — Mettre au carreau, procédé pour reproduire un modèle soit de la même grandeur, soit en réduction, soit en augmentation de l'original. Pour cela, on divise le modèle en un certain nombre de carrés égaux et la surface sur laquelle on veut le reproduire en un même nombre de carrés de dimensions égales, moindres, ou supérieures, suivant le but proposé. En général, les grandes peintures murales, les tableaux importants sont dessinés par ce procédé, par la mise au carreau d'esquisses petites, mais qui, par cela même, permettent à l'artiste de mieux se rendre compte de l'effet d'ensemble. Pour la mise au carreau, travail fort long et qui doit être exécuté avec une scrupuleuse exactitude, les peintres se font souvent aider par leurs élèves, et se bornent à rectifier les erreurs de transcription.

Carreau. — (Arch.) — Plaques de marbre, de pierre, de céramique décorée ou unie, à l'aide desquelles on exécute des revêtements de muraille, des carrelages, pavages et dallages. Le plus souvent, les carreaux sont carrés ou rectangulaires; mais il y en a aussi de triangulaires, en forme de losange, d'hexagone, d'octogone, permettant des combinaisons très variées.

Carrelage. — (Arch.) — Pavage

ou revêtement exécuté à l'aide de carreaux. (Voy. ce mot.)

Carrément. — (Dessin.) — Tracer carrément le contour d'une figure, c'est indiquer le mouvement et l'attitude par une série de lignes brisées, tangentes aux points saillants extrêmes. Cette manière de dessiner habitue l'œil à simplifier les lignes d'ensemble d'une figure; mais l'expression est peu usitée.

Carrière. — Lieu d'extraction des pierres à bâtir.

Cartel. — (Art déc.) — Encadrement de pendule, surtout de style rocaille, destiné à être appliqué contre une muraille. Se dit aussi de cartouches de petite dimension. Un tableau accompagné d'un cartel explicatif. Se dit enfin en blason pour désigner un écu: un cartel d'armoiries.

Cartisane. — Petit fragment de parchemin à l'aide duquel on obtenait du relief dans les anciennes broderies de fils de soie, d'or ou d'argent.

Carton. — Se dit, dans certains volumes, de feuilles d'impression exécutées après coup pour remplacer des pages défectueuses. Se dit aussi parfois des cartes de détail placées dans les angles d'une grande carte géographique. On dit aussi papillon dans ce sens.

— Grand portefeuille où l'on renferme les dessins et les gravures.

— (Arch.) — Feuille de carton découpé servant à tracer un profil de moulure.

— **bitumé.** — (Constr.) — Carton recouvert de bitume et usité pour recouvrir les toitures des petits bâtiments de peu d'importance, des hangars volants, ou des constructions momentanées.

— **cuir.** — Carton dans la pâte duquel on a mélangé des rognures de cuir et qui sert à fabriquer des ornements par un procédé de moulage spécial.

— **de Bristol.** — Le carton de Bristol, ou plus simplement le bristol, est un carton très blanc, de pâte très fine, très satinée. Il est usité surtout pour l'encadrement, et c'est à l'aide de feuilles de bristol qu'on ajoute de la marge aux aquarelles ou aux dessins. De plus on se sert de bristol aussi complètement blanc que possible pour exécuter les dessins à la plume que l'on fait réduire par les procédés de gravure en relief adoptés aujourd'hui. On peignait autrefois sur bristol des aquarelles et des miniatures dans lesquelles on cherchait un fini extrême auquel se prêtait admirablement sa surface unie.

— **de collage.** — Carton léger, formé à l'aide de feuilles de papier collées dans toute leur étendue.

— **de peintre.** — (Peint.) — On nomme *cartons*, en peinture, les études faites par les artistes avant d'entreprendre l'exécution d'un tableau et surtout d'une fresque. La peinture à fresque devant être exécutée sur un enduit frais, qui ne permet point les retouches, les peintres étaient obligés de faire des dessins en grandeur d'exécution qu'ils n'avaient plus qu'à décalquer sur l'enduit. Le papier fort dont ils se servaient se nomme en italien *cartone*. De là est venue l'habitude de désigner sous le nom de cartons les études préparatoires des artistes.

Carton lithographique. — Carton ayant reçu une préparation spéciale et destiné à remplacer les pierres lithographiques.

— **pâte.** — (Art déc.) — Le carton-pâte se fabrique avec du papier gris, désigné sous le nom de fluant, et des papiers spongieux et mélangés à de la colle de Flandre. Les ornements en carton-pâte, lorsqu'ils sont achevés, doivent être exposés à un feu très doux jusqu'à complète siccité. Ils sont ensuite maintenus par des fils de fer jusqu'au moment de leur emploi. Après la pose, qui se fait à l'aide de petites pointes, on coupe les morceaux de fil de fer qui ont servi à maintenir l'écartement des ornements en carton-pâte. — (Voy. *Carton-pierre.*)

— **pierre.** — (Art déc.) — Pâte de rognure de papier et de colle de Flandre additionnée de matières durcissantes, avec laquelle on exécute les moulages d'ornements. Néanmoins le carton-pierre résiste peu de temps à l'humidité. On en augmente la durée par l'application de fréquentes couches de peinture à l'huile. Il n'est utilisé à l'extérieur que pour des travaux provisoires. Dans les travaux intérieurs, au contraire, on emploie presque exclusivement le carton-pâte pour la décoration des plafonds, corniches, etc. Ces pâtes sont d'un prix de revient très peu élevé et offrent plus de solidité que les ornements en plâtre.

Cartonnage. — Opération qui consiste à recouvrir un tableau à rentoiler de papier collé que l'on fait adhérer à la peinture. On peut alors enlever la toile qui servait de support primitif et la remplacer par une autre toile ou un panneau neuf.

— (Rel.) — Se dit d'une sorte de

reliure formée d'un carton peu épais et recouvert de toile ou de papier.

Cartonnier. — Meuble destiné à supporter des cartons en forme de boîtes carrées, dont deux côtés sont pourvus de charnières et dans lesquels on classe et conserve des manuscrits, des autographes, des notes, papiers et documents de toute nature.

Cartons. — Se dit de certains supports pour études ou pochades peintes à l'huile. On les trouve chez les marchands de couleurs tout préparés dans un certain nombre de dimensions fixes, depuis le *carton de 1*, mesurant 21 centimètres 1/2 sur 16, jusqu'au *carton de 40*, qui mesure 1 mètre sur 81 centimètres.

Cartouche. — (Art déc.) — Motif d'ornementation offrant à sa partie centrale un espace vide destiné à recevoir des inscriptions, des chiffres, des emblèmes, etc. Les cartouches sont parfois composés de moulures, mais plus généralement d'enroulements et de découpures autour desquels s'agencent des guirlandes, des fleurs ou des feuillages. A l'époque gothique, les cartouches affectent la forme de banderoles dont les extrémités s'enroulent en sens inverse. Les plus beaux et les plus riches cartouches datent de la Renaissance. Ceux des XVII^e et XVIII^e siècles sont parfois trop exubérants, mais ils témoignent toujours d'une grande imagination. On donne aussi le nom de cartouches aux contours demi-elliptiques, simples ou accouplés, renfermant des inscriptions hiéroglyphi-

ques, qui sont placés sur les monuments égyptiens.

Cascade. — (Art des jardins.) —

Chute d'eau artificielle. Tantôt on dispose la chute de la cascade sur des assises de rocher successives, comme à Versailles, au bosquet des Bains d'Apollon; tantôt, comme à Saint-Cloud, sur une construction de gradins régulièrement étagés.

Casino. — (Arch.) — Ensemble de bâtiments construit dans les villes d'eaux ou dans les stations de bains de mer pour servir de lieu de réunion et renfermant des salles de bal, de concert, de jeux, etc.

Casque. — (Blas.) — Le casque est la plus noble pièce des armoiries et se place sur le haut de l'écu. Il est *taré* (voy. ce mot) de front ou de profil, suivant le rang, et toujours tourné à dextre, sauf dans les armes des bâtards où il regarde à sénestre.

— **de baron.** — (Blas.) — Casque d'argent à cinq barreaux, taré de deux tiers.

— **de bâtard.** — (Blas.) — Casque d'acier poli, la visière close et abattue, taré de profil et tourné à sénestre.

— **de comte.** — (Blas.) — Casque

comte. duc. écuyer.

d'argent à sept barreaux, taré de deux tiers.

Casque de duc. — (Blas.) — Casque d'argent, taré de front, bordures et clous d'or et visière fermée de neuf grilles.

— d'écuyer. — (Blas.) — Casque d'acier poli, clos et fermé, et taré de profil.

— de gentilhomme. — (Blas.)

gentilhomme. marquis. empereurs.

— Casque d'acier à trois barreaux taré de profil.

— de marquis. — (Blas.) — Casque d'argent à sept barreaux, taré de front.

— des empereurs et rois. — (Blas.) — Casque d'or damasquiné, la visière ouverte et sans grille, et taré de front.

— des princes et ducs souverains. — (Blas.) — Casque d'or damasquiné, la visière moins ouverte que dans celui des rois et taré de front.

Casse. — (Arch.) — Se dit des espaces intermédiaires des modillons dans les corniches d'ordre corinthien. On dit aussi *Caisse*.

Cassolette. — (Arch.) — Vase à parfums, couronné ou non de flammes et de fumée, formant motif d'amortissement sur un fronton, ou placé au milieu de rinceaux dans certains bas-reliefs qui décorent la frise des entablements d'ordre ionique et corinthien.

— Bijou de petite dimension où l'on enferme des parfums.

Catacombes. — Souterrains ayant servi de sépulture, d'ossuaire, etc., etc. C'est dans les catacombes de Rome que se réfugiaient les chrétiens pour y célébrer les cérémonies du culte. Il existe aussi des catacombes à Syracuse, à Palerme, à Agrigente, en Toscane et en Étrurie. Les catacombes de Paris sont d'anciennes galeries d'exploitation de carrières de pierre, mais elles contiennent une immense quantité d'ossements, régulièrement empilés, provenant de différents cimetières, entre autres ceux des Innocents, de Saint-Eustache, ainsi que de ceux qui entouraient les églises détruites à diverses époques. C'est enfin dans les catacombes de Paris qu'ont été placés les restes des victimes d'août 1788, d'avril 1789 et septembre 1792.

— (Art déc.) — On a retrouvé dans les catacombes de Rome un grand nombre de peintures qui sont les premiers essais de l'art chrétien. On ignore absolument quels furent leurs auteurs. Ce sont des représentations hiératiques, symboliques, dont la valeur était non le signe, mais la chose signifiée; tel est le *poisson*, ichtus, pour le Christ, l'*ancre* pour l'espérance, la *colombe* pour l'âme, etc. « En groupant ces signes, dit M. de Rossi, l'illustre archéologue et historien des catacombes, on arrivait à une véritable écriture mystérieuse, connue seulement des initiés. »

Catafalque. — Estrade plus ou moins richement décorée qu'on élève dans les églises pour y placer un cercueil pendant la cérémonie funèbre.

Catalogue. — Classification alphabétique ou par écoles des œuvres d'art faisant partie d'un musée ou d'une collection privée, ou encore d'œuvres diverses réunies pour une exposition publique ou une vente.

— raisonné. — Catalogue qui non seulement donne une classification des objets, mais encore les décrit, les discute et en fait l'historique.

Cataloguer. — Dresser le catalogue d'une collection d'œuvres d'art.

Pour cataloguer les œuvres d'art aussi complètement que possible, il faut non seulement énoncer le titre de chaque objet, mais en donner les dimensions, les décrire, indiquer le nom de l'auteur et la provenance, en dresser en quelque sorte la généalogie, et enfin reproduire en fac-similé, s'il est possible, les signatures ou marques qui existent sur cet objet.

Cathédrale. — (Arch.) — Eglise épiscopale d'un diocèse. Quand les fonctions épiscopales y sont exercées par un archevêque, elle prend le nom de métropole ou cathédrale métropolitaine. En Orient, le plan de la cathédrale était une croix grecque, c'est-à-dire quatre nefs d'égale longueur, se coupant à angle droit ; en Occident, une croix latine, c'est-à-dire une longue nef et un transept sensiblement plus court avec un nombre de nefs toujours impair. L'architecture des cathédrales forme un des chapitres les plus importants de l'histoire de l'art. Les cathédrales de France citées comme types sont, pour le portail, celle de Reims (XIIIe siècle) ; pour la nef, celle d'Amiens (1218-1238) ; pour le chœur, celle de Beauvais (1225) et pour les clochers, celle de Chartres (1240). A ces cathédrales on peut ajouter aussi celles de Cahors et du Mans (Xe et XIe siècles) ; celles d'Angoulême et de Carcassonne, d'Angers, de Noyon et d'Autun (XIe et XIIe siècles); celle de Rouen (XIIe au XVe siècle) ; celle de Paris (1160-1235) et de Laon (XIIIe siècle), etc.; enfin celle d'Albi (XIVe siècle), exécutée avec un parti pris architectural qui lui donne l'aspect d'une véritable forteresse.

Caudé. — (Blas.) — Se dit de la queue des comètes figurant comme pièce de blason. Une comète caudée d'or. Les comètes représentées sur les blasons offrent souvent aussi l'aspect d'une étoile à huit branches ou *raie*, l'une de ces branches étant plus longue que les autres et ondoyante.

Caulicoles. — (Arch.) — Tiges prenant naissance entre les replis des feuilles d'acanthe du chapiteau corinthien et s'enroulant sous les volutes soutenant la saillie du tailloir.

Cavalier. — (Dessin d'architecture.) — Le plan *cavalier* ou perspective *cavalière* consiste à présenter les objets sous un angle visuel tel que serait celui d'un observateur placé sur un point très élevé. On pénètre ainsi dans l'intérieur d'un ensemble de constructions, on embrasse leurs dispositions d'un coup d'œil et l'on peut même en apprécier l'effet pittoresque. — (Voy. *Géométral*.)

Cave. — (Arch.) — Lieu souterrain et voûté.

Caveau. — (Arch.) — Cave voûtée de petite dimension et aussi case souterraine destinée à recevoir les cercueils dans les cimetières.

Caver un cuir. — (Art déc.) — Frapper, imprimer en creux des lettres ou des ornements sur le cuir.

Cavet. — (Arch.) — Moulure concave ayant le plus souvent pour profil un quart de cercle. Le cavet est surtout une moulure de corniche. Le même profil, usité dans les bases ou socles, reçoit le nom de congé et d'adoucissement lorsque l'une des extrémités de la courbe se raccorde avec une surface plane.

Cazette. — (Céram.) — Étui ou sorte de boîte en terre cuite dans laquelle on place les pièces que l'on soumet à la cuisson. — (Voy. *Encastage*.)

Ceinture. — (Art déc.) — Se dit dans les meubles de certaines surfaces décorées de motifs d'ornementation. Ainsi, par exemple, la ceinture d'une table est la partie verticale régnant au-dessous de la tablette horizontale, et

formant une sorte de frise d'entablement que soutiennent les pieds.

Ceinture de colonne. — (Arch.) — Moulure carrée ou filet relié par un congé, placé au sommet et à la base du fût de la colonne; et aussi rangée de feuillage d'ornementation séparant la portion cannelée de la portion unie des colonnes torses fréquemment usitées au xviie et au xviiie siècle pour la décoration des maîtres autels.

— **de volute.** — (Arch.) — Moulure s'enroulant autour du coussinet formé par les volutes des chapiteaux de l'ordre ionique. On nomme aussi cette moulure *Écharpe*.

Céladon. — Se dit d'une couleur d'un vert pâle.

Célébé. — Se dit de certains vases grecs d'une forme élégante et pourvus de deux anses et d'un pied. On dit aussi *Kélébé*. Il y a des Kélébé unis; d'autres, au contraire, offrent une panse richement décorée.

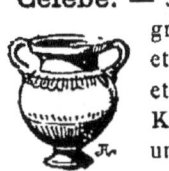

Cella. — (Arch.) — Sanctuaire des temples antiques. On donne également ce nom aux différentes pièces d'une maison romaine, et à certains compartiments diversement chauffés qu'on avait installés dans les établissements de bains dans l'antiquité.

Cendal. — (Art déc.) — Étoffe de soie usitée au moyen âge pour faire des bannières et de riches vêtements, etc.

Cendre bleue. — (Peint.) — Couleur usitée dans la peinture en détrempe. Ces cendres de provenance diverse, que l'on trouve en pierre tendre dans les mines de cuivre, sont réduites en poudre et broyées à l'eau. Quelques-unes donnent aux lumières, pour les décorations théâtrales, des teintes vives; d'autres, au contraire, sont grises et ternes.

— **d'outremer.** — (Peint.) — Couleur d'un beau bleu vif.

— **verte.** — (Peint.) — Couleur usitée dans la peinture en détrempe, formée d'une espèce d'ocre ou rouille de cuivre ayant l'inconvénient de pousser au brun.

Cène. — Se dit des fresques, tableaux, bas-reliefs, représentant le Christ soupant avec ses apôtres, la veille de sa Passion.

Cénotaphe. — Monument élevé à la mémoire d'un mort, mais dans lequel les restes mortels ne sont pas placés.

Centaure. — (Myth.) — Être fabuleux, moitié homme et moitié cheval, que les Égyptiens, les Étrusques, les Grecs et les Romains, etc., ont souvent introduit dans la composition de leurs bas-reliefs, et dont ils ont fait le motif principal de nombreux groupes. Les artistes de la Renaissance et des temps modernes, eux aussi, ont représenté souvent cette figure mythologique, dont le torse humain, placé sur un corps de cheval, permet d'obtenir des lignes de grande tournure. Il existe sur quelques vases antiques des figures de centaures dans lesquelles les membres antérieurs ont forme humaine.

Centauresse. — (Myth.) — Femelle du Centaure. Être fabuleux, moitié cheval et moitié femme.

Centre. — Se dit en géométrie d'un point situé à égale distance de tous les points d'une ligne ou d'une surface courbe, d'une circonférence ou d'une sphère; cette distance constante portant le nom de rayon. Se dit au figuré de la partie centrale d'un tableau, de l'endroit où se concentrent un effet de lumière, l'intérêt d'une scène; un centre lumineux, une

composition dont le centre n'est pas suffisamment indiqué.

Cépeau. — Souche en bois destinée à supporter les coins de monnaies frappées au marteau.

Cérame. — (Céram.) — Nom donné par les anciens à des vases de terre cuite. — (Voy. *Grès*.)

Céramique. — (Art déc.) — Art de fabriquer des objets de toutes formes en terres de toutes sortes, et de les décorer à l'aide de la peinture ou de la plastique, ou des deux moyens réunis. La différence des terres et des procédés décoratifs a engendré la différence des produits. Par le nom général de céramique on désigne donc : 1º les *Briques, Tuiles, Terres cuites* et *Poteries communes;* 2º les *Faïences;* 3º les *Grès cérames;* 4º les *Porcelaines.* (Voy. ces mots.) La céramique occupe, en conséquence, une place considérable dans les arts décoratifs. Elle participe à la fois de l'architecture, de la sculpture et de la peinture.

— Le mot céramique s'emploie aussi d'une façon générale pour désigner non plus l'art que Bernard Palissy appelait « l'art de terre », mais ses produits eux-mêmes.

— **allemande.** — Fabrique de Bayreuth. Poterie mince, sonore, bien travaillée, à émail bleuté relevé de dessins délicats en bleu gris peu vif. — Fabrique de Nuremberg. Style archaïque. Travail très fini. Décoration empruntée aux animaux du pays qui fournissent quelquefois le motif du corps entier de la pièce. — Porcelaine de Saxe: boîtes à pendules, à montres, tabatières ornées de peintures d'une extrême finesse, fleurs, figurines, vases réticulés, groupes de petits sujets aimables ou bouffons, animaux, candélabres, lustres, etc.

— **anglaise.** — Dérivée du Delft. XVIIe siècle, vases de pharmacie, carreaux de revêtement à paysages en bleu, poteries de Fulham, faïences de Lambeth, de Liverpool. XVIIIe siècle, fabrique du célèbre Joshua Wedgwood, vases, camées, médaillons, cachets de style grec; imitation du vase antique dit de *Portland* à figures blanches sur fond vert; imitations égyptiennes en biscuit noir rehaussé de bas-reliefs rouges et blancs; bas-reliefs et camées d'après Flaxman sur fond bleu grisâtre, ornements blancs.

Céramique arabe. — Du VIIIe au XIVe siècle. Plaques de revêtement. Céramiques à glaçures bleues et vertes rehaussées de noir. Assemblage par segments géométriques. Mosaïques, vases d'usage et de décoration à ornementation géométrique avec quelques figurations d'animaux.

— **assyrienne et égyptienne.** — Les Égyptiens ont fabriqué des pièces en pâte tendre décorées pour la plupart d'ornements noirs en zigzag ou d'émail bleu presque mat. Les briques de fabrication assyrienne trouvées dans les ruines des temples de Babylone sont très variées de couleurs et recouvertes d'une glaçure vitrée.

— **celtique.** — Les poteries gauloises, bretonnes, etc., consistent généralement en vases de terre grise ou noirâtre, de fabrication très grossière et décorées d'ornements tracés en creux à l'aide d'un stylet que l'on faisait pénétrer dans la pâte molle.

— **chinoise.** — L'art céramique chinois remonte, dit-on, à la plus haute antiquité. Poterie de grès et porcelaine. La Chine inventa le craquelé. Le décor le plus ancien est le camaïeu bleu. La porcelaine polychrome a été classée en plusieurs familles par certains auteurs. Toutefois cette classification, purement conventionnelle et que de récentes découvertes ont fait abandonner, présente cet avantage — au point de vue décoratif — de bien caractériser le parti pris de polychromie adopté par les Chinois. Aussi croyons-nous utile de reproduire ici ce mode de classement : *Famille chrysantemopalonienne :* décor de chrysantèmes et de pivoines. *Fa-*

endroit de tapisseries plus ou moins riches. Au xv⁰, au xvi⁰ et au xvii⁰ siècle on affectionnait les chaises à dossiers très élevés et au xviii⁰ siècle ces dossiers devinrent ovales Notre époque a vu inventer les chaises en fer dont les sièges étaient formés d'un treillis de fil de fer et qui ont remplacé les sièges rustiques en bois ou en pierre. Comme ameublement d'intérieur et depuis le style Empire, qui n'était lui-même qu'une fausse adaptation des formes antiques au mobilier moderne, notre époque n'a produit rien de nouveau et s'est contentée de réminiscences plus ou moins heureuses de sièges des époques antérieures.

Chaise. — (Arch.) — Assemblage de poutres en carré servant de base à la cage d'un clocher en charpente.

— à porteurs. — Véhicule fort usité au xvii⁰ et au xviii⁰ siècle consistant en une caisse vitrée contenant un siège et portée par deux hommes au moyen de bretelles et de deux longues barres. Il existe des chaises à porteurs ornées de peintures et de motifs de sculpture rehaussés de dorures qui en font de véritables chefs-d'œuvre d'art décoratif.

— curule. — Siège incrusté d'ivoire réservé aux grands magistrats de la République romaine affectant la forme de pliant en bras d'X.

Chalcographe. — Se dit parfois des artistes graveurs, mais surtout des graveurs en taille-douce.

Chalcographie. — Art de graver, collection d'œuvres gravées, et aussi établissement où s'impriment, se conservent et se vendent des épreuves de gravures. La chalcographie du Louvre fait partie des Musées nationaux et possède des planches dues aux principaux graveurs de toutes les époques et dont elle met en vente à des prix modiques des épreuves tirées au fur et à mesure des demandes.

Chalcographier. — (Grav.) — Graver sur métaux et principalement sur cuivre.

Chalcographique. — Se dit des collections exclusivement composées d'œuvres gravées.

— (Grav.) — Se dit de procédés de gravure en taille-douce, de planches gravées sur cuivre, de collections de gravures ; Musée chalcographique.

Chalcotypie. — (Grav.) — Procédé de gravure en relief sur cuivre, inventé par l'Allemand Heims en 1851.

Chalet. — (Arch.) — Habitation champêtre ornée de balcons, de galeries en bois découpé, à l'imitation des maisons suisses construites en planches et en troncs d'arbre et recouvertes d'une toiture faisant saillie sur les façades.

Chaleur de coloris. — (Peint.) — Qualité de coloration due à l'emploi de tons chauds, transparents et d'un effet brillant.

Chamarrures. — Ornements bizarres et de mauvais goût.

Chambranle. — (Arch.) — Bordure peu saillante, unie ou formée d'un ensemble de moulures, suivant les contours d'une ouverture rectangulaire réelle ou simulée, d'une porte, d'une fenêtre, etc., etc.

— à crossettes. — (Arch.) —

Chambranle dont les moulures forment ressaut à la partie supérieure de l'encadrement d'une baie.

Chambranle à cru. — (Arch.) —

 douce que l'on représente toujours vu de dos en pal, et la tête dans le haut de l'écu. La cotte d'armes de la statue de Ph. de Chabot, par Jean Cousin, au Louvre, est blasonnée d'armoiries parlantes, représentant des chabots.

Chaîne. — (Arch..) — Pilier de pierre ou de brique n'ayant que peu ou point de saillie, et destiné à consolider un mur. Les chaînes sont toujours des assises disposées en *harpes*, afin de se relier solidement à la maçonnerie des murailles que l'on construit en même temps ou postérieurement.

— **d'encoignure**. — (Arch.) — Chaîne placée à l'angle d'une construction.

Chaînette. — Courbe que donne un fil flexible sous l'influence de la pesanteur lorsque ses deux extrémités sont suspendues à deux points pris sur une même horizontale. Cette courbe en sens inverse est fréquemment employée dans le tracé des arcs, voûtes, etc.

Chaire à prêcher. — Sorte de tribune avec siège, élevée au-dessus du sol et du haut de laquelle les prédicateurs instruisent les fidèles. Dans certaines églises d'Italie, il existe des chaires de marbre ou de bronze soutenues par des colonnettes. Dans les églises du moyen âge, on ne fit usage pendant longtemps que des chaires en bois mobiles et de construction fort simple. Au xvᵉ siècle, on se servit de chaires fixes et appliquées aux piliers des églises ou contre les murailles. Puis elles furent surmontées d'abat-voix en forme de dais ou de pyramides de forme très élancée. Au xvɪᵉ, au xvɪɪᵉ et au xvɪɪɪᵉ siècle, les chaires furent conçues dans le style particulier de chaque époque, et quelques-unes peuvent être citées comme des modèles de fantaisies allégoriques et théâtrales. Les chaires de certaines églises de Belgique sont aussi des merveilles d'exécution et de bizarrerie. Enfin de nos jours, on pastiche fort ingénieusement les chaires du xɪɪɪᵉ, du xɪvᵉ et du xvᵉ siècle.

Chaire épiscopale. — Siège d'un évêque placé dans le chœur de l'église cathédrale, depuis le xɪɪᵉ siècle. Il existe dans certaines églises d'Italie des chaires ornées de mosaïques. La chaire d'Avignon est en marbre blanc veiné, et la cathédrale de Toul possède une chaire en pierre du xɪɪɪᵉ siècle. A partir du xɪvᵉ siècle les dais en étoffes furent remplacés par des couronnements sculptés; au xvᵉ siècle, les chaires furent comprises dans les stalles entourant le chœur, seulement la stalle ou chaire épiscopale était souvent plus richement décorée que les autres. Au xvɪɪᵉ et au xvɪɪɪᵉ siècle, on édifia souvent des chaires épiscopales avec dais et panaches en bois sculpté.

— **extérieure**. — Chaires en pierre construites en plein air, dans certains cimetières ou certains cloîtres, ou adossées aux murs extérieurs d'une église. Telles étaient les chaires de Saint-Lô (xvᵉ siècle), du cloître de Saint-Dié (xvɪᵉ siècle), du préau des Carmes, etc. La chaire du réfectoire de Saint-Germain-des-Prés était une chaire intérieure, mais elle était construite en pierre et faisait corps avec l'édifice.

Chairs. — Se dit de la couleur du corps humain et de la façon dont elle est imitée, dont elle est rendue. On dit les chairs de Rubens, les chairs du Corrège, etc. Le mot n'implique pas forcément l'idée de couleur, on dit aussi que certains statuaires excellent dans le rendu des chairs, pour indiquer qu'ils ont su, à l'aide d'un modelé d'un travail savant, donner au plâtre ou au marbre l'apparence de la vie. L'Académie des beaux-arts emploie dans le même sens le mot *charnure*.

Chaise. — Aujourd'hui siège à dossier et sans bras. Au xɪɪɪᵉ siècle, on se servait fréquemment au contraire de chaises avec bras et sans dossier qu'on plaçait en avant de murailles couvertes en cet

Gubbio, de Deruto, de Ferrare, etc.

Céramique japonaise. — Trois genres distincts de produits céramiques : 1° la faïence (*Awata yaki, Satsuma, Awagi yaki*) ; 2° le grès cérame à pâte tendre (*Banko yaki*) ; 3° la porcelaine (*Arita, Seto, Kirgonitzu yaki*). Le Satsuma montre un décor de figures, de fleurs, d'oiseaux, de semis d'or et d'argent sur un fond blanc crémeux très finement craquelé qui fait songer à un travail de bijouterie d'une exquise perfection. Les grès cérames avec ou sans glaçure fournissent des tasses, des théières, des statuettes, des figures grotesques, des pièces marbrées, d'autres d'un brun violacé à dessins blancs incrustés. La porcelaine est une variété de la porcelaine de Chine, mais facile à distinguer par le caractère du décor, qui n'est jamais d'une symétrie absolue et qui, de plus, est d'un dessin et d'un éclat admirables, et surtout conçu avec une entente remarquable de l'art décoratif.

— **persane.** — Faïences émaillées, fond blanc, vert jaune ou bleu pâle, décor bleu turquoise ou bleu de cobalt ; figures géométriques, fleurs, oiseaux, papillons, petits quadrupèdes, lapins, lièvres, gazelles, antilopes, cavaliers portant un faucon sur le poing, etc. Harmonie incomparable dans une tonalité très fine.

— **romaine.** — Poterie domestique d'une rare perfection, d'un rouge de cire à cacheter ou rosâtre, à lustre brillant, vitreux, très mince et dont un grand nombre de spécimens sont parvenus jusqu'à nous dans un état de conservation merveilleux. Plastique monumentale supérieure : antéfixes, métopes, bas-reliefs, etc.

Céramiste. — Artiste en céramique.

Céramographie. — Traités historiques et techniques de l'art céramique.

Cercle. — (Blas.) — Se dit des anneaux ou des boucles sans ardillon représentées sur un écu.

— Se dit en géométrie d'une surface plane limitée par une courbe nommée circonférence et dont tous les points sont équidistants d'un point fixe appelé centre.

Cercle de pierres. — (Archéol.) — Monument ancien formé de blocs placés circulairement.

— **perlé.** — (Blas.) — Couronne de comte et de vicomte.

Cerner. — Préciser, accuser un contour plus que de raison. Les contours d'une figure, lorsqu'ils sont cernés, c'est-à-dire accusés par un trait trop foncé, diminuent le relief. Le cernement n'est indispensable que dans les peintures murales ; là, au contraire, il remplit le rôle du réseau de plomb dans les vitraux et aide à faire vibrer les teintes plates des figures.

Cérographie. — Peinture à la cire.

Céroplastique. — (Sculpt.) — Art du modelage en cire. Les peuples de l'antiquité connaissaient la céroplastique. Certains artistes de la Renaissance ont aussi pratiqué le modelage en cire et leurs figures étaient souvent coloriées et rehaussées de tons d'or. Cet art, dont le portrait de Louis XIV vieux, par Benoît, est peut-être le chef-d'œuvre, a été cultivé en France jusqu'à la fin du XVIIIe siècle. La céroplastique a reçu de nos jours des applications plus scientifiques qu'artistiques. A côté de pièces anatomiques remarquables, il suffit de rappeler les figures des musées de cire, dont l'exécution n'a aucun rapport avec celle des œuvres d'art. Toutefois quelques artistes contemporains ont tenté de remettre en honneur, aux Salons de Paris, les sujets et les bas-reliefs en cire coloriée et dorée.

Céruléen. — (Peint.) — Azuré, d'une teinte d'un beau bleu clair et transparent.

Céruse. — (Peint.) — Carbonate de plomb pur avec lequel on fabrique le blanc de céruse dit aussi blanc d'argent.

Cervelas. — Marbre rouge veiné de blanc.

Chabot. — (Blas.) — Poisson d'eau

mille verte : vert de cuivre, sujets historiques, décors agrestes, rochers, graminées, œillets, marguerites, papillons, insectes. *Famille rose :* rouge carminé dégradé, dérivé de l'or, pendentifs, arabesques, bouquets de fleurs, figures d'un caractère familier. Pièces réticulées, ciselées, percées à jour comme une dentelle. Pièces frêles, délicates, transparentes, qui ont reçu le nom de *coquille d'œufs.*

Céramique étrusque. — Les vases de fabrication étrusque sont en pâte tendre et formés le plus souvent d'une terre d'un ton rouge plus ou moins sombre, sur lequel se détachent en noir ou en blanc des figures et des scènes empruntées à la mythologie ou à l'histoire des temps héroïques. Silhouette très caractéristique.

— **française.** — Dérivée de la Renaissance italienne. D'abord décoration de simples terres à vernis de plomb. Fabriques de Beauvais, terres vernissées en vert pâle, teinte uniforme; Saintes, la Chapelle-des-Pots, vert vif jaspé de flammules foncées; Sadirac, vaisselle verte; Paris, émail gris bleuté à jaspures plus vives. Puis, terres émaillées : faïences rustiques de Bernard Palissy, sujets mythologiques, figures populaires, plats d'apparat décorés de poissons, reptiles, coquilles, feuillages en relief moulés sur nature et coloriés de teintes chaudes, brunes, blanches, bleues, vertes, jaunes; Normandie, épis de faîtage; faïence fine d'Oiron à pâte dure et sonore, décor brun, noir et brun clair en niellures sur fond ivoiré, ornements en relief ou en ronde bosse, figures, mascarons, blasons, pièces petites et légères, coupes, aiguières, biberons, flambeaux. Fabriques de Nevers, Rouen, Moustiers, Marseille, Strasbourg-Haguenau, Lunéville, Rennes, Sinceny, Chauny, Paris, Sceaux. Porcelaines de Saint-Cloud, Sèvres, Chantilly, Vincennes.

— **gallo-romaine.** — Les vases de cette époque sont d'une fabrication plus soignée que ceux de l'époque celtique, d'un profil plus élégant et décorés d'ornements en relief.

Céramique grecque. — Les vases de fabrication grecque sont de forme très simple et décorés de palmettes, de méandres, de grecques, d'inscriptions, de sujets historiques se détachant en noir ou en blanc sur fond rouge ou en rouge sur fond noir ou brun.

— **hispano-mauresque.** — Caractérisée par l'élégance des formes et par le charme des tons lustrés à reflets métalliques. Fabriques de Malaga, à décor bleu et reflets cuivreux; de Valence, à reflets métalliques plus ardents, variés du jaune doré au cuivre rouge le plus vif; de Majorque, qui a donné son nom aux majoliques italiennes. Il existe aussi des poteries *siculo-moresques,* de forme orientale, à décor entièrement bleu, recouvert d'ornements vermiculés à reflets auréo-cuivreux.

— **hollandaise.** — Fabrique de Delft. Éclat et netteté des couleurs dont le contour ne se confond pas avec le vernis. Peintures riches qui brillent de l'éclat du bleu, du rouge et de l'or. Le *Delft doré* est devenu le type du plus remarquable produit de la Hollande.

— **indoue.** — Dérivée de l'art persan. Émaillerie de grands morceaux destinés à l'art monumental et exécutés avec des tons vifs et variés. Porcelaine bleue à rinceaux découpés, encadrant des bouquets, des oiseaux. Porcelaine polychrome d'une perfection qui rappelle la pureté de l'émail cloisonné et les incrustations d'or et de pierreries.

— **italienne.** — Du XI^e au $XIII^e$ siècle, poterie monumentale, couverte d'émail. Puis, poterie à reflets métalliques. Décor bleu et blanc de Lucca della Robia sur terres cuites modelées, représentant des sujets religieux. Vaisselle émaillée, connue sous le nom de *majolique* à reflets merveilleux, nacrés, dorés. Célèbres fabriques de Sienne en Toscane; de Faenza, Forli, Rimini, Ravenne, Bologne, Imola dans les Marches; de Pesaro, de Castel-Durante, de

Chambranle dépourvu de socle ou de plinthe. On dit aussi chambranle *posé à cru* pour désigner les chambranles cloués

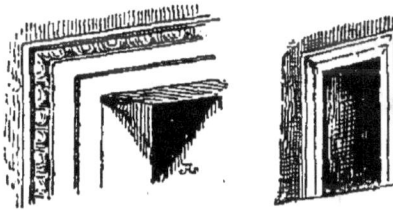

au-dessus d'une plinthe ou d'un socle dont le profil n'offre pas de ressauts par rapport au profil du chambranle.

Chambre. — (Arch.) — Pièce d'un appartement, d'une maison, et principalement celle où l'on place un lit.

— **à feu.** — (Arch.) — Chambre où se trouve une cheminée.

— **claire.** — (Dess.) — Prisme à

l'aide duquel on projette sur une feuille de papier une image des objets extérieurs. Toute la difficulté à se servir de la chambre claire consiste en ce que le dessinateur doit avec le même rayon visuel regarder l'image à travers le prisme et suivre aussi la pointe de son crayon pour relever le contour de ces images. On donne aussi le nom de *camera lucida* à cet appareil inventé par Wollaston en 1804, très perfectionné depuis, et qui peut rendre aux artistes de grands services.

— **noire.** — (Photog.) — Caisse

rectangulaire dont les côtés sont formés de soufflets en cuir qui permettent d'augmenter ou de diminuer la distance entre les deux faces verticales dont l'une porte l'objectif et dont l'autre est occupée par la glace dépolie. En allongeant plus ou moins le soufflet et suivant la distance à laquelle on se trouve de l'objet à reproduire, on obtient une image de cet objet d'une netteté absolue. C'est ce qu'on appelle mettre au point, et, pour obtenir une image photographique, il suffit de substituer à cette glace un châssis spécial renfermant une plaque sensible.

Chambre noire ou obscure. —

(Dess.) — Appareil servant à obtenir un dessin qui est un véritable calque réduit des objets eux-mêmes. Il y a deux sortes principales de chambres obscures. L'une se compose d'une boîte en bois hermétiquement close dans laquelle un homme peut être assis à l'aise et devant une tablette supportant une feuille de papier blanc. Dans le toit de cette véritable cabane se trouve une ouverture renfermant un miroir posé obliquement, recueillant les rayons lumineux et les forçant à traverser une lentille de façon qu'ils viennent déposer sur le papier blanc placé devant l'artiste une image réelle des objets. On en peut alors suivre les contours avec le crayon. L'autre système de chambre noire, plus portatif et plus commode, se nomme chambre en *pavillon*, parce que l'appareil d'optique est placé au sommet d'un trépied au-

tour duquel sont des rideaux de tente qui enveloppent l'artiste, de façon à le placer dans l'obscurité et à lui permettre de recueillir bien exactement l'image projetée sur la planchette où est posée la feuille de papier blanc.

Chamois. — (Art déc.) — Couleur jaune clair.

Champ. — (Peint.) — Le fond sur lequel on exécute une peinture, un dessin, une aquarelle ou une miniature. Les matières propres à servir de champ sont nombreuses, telles sont : la toile, le papier, le bois, le marbre, l'albâtre, la coquille d'œuf redressée par l'humidité (spécialement pour la miniature), le vélin, l'ivoire, etc.

— (Blas.) — Fond de l'écu.

Champ (de). — (Arch.) — Poser une pierre dans le sens de la longueur et de façon qu'elle pose sur le côté étroit.

Champ (du). — (Blas.) — Se dit d'une pièce de même émail que celui du champ ou fond de l'écu.

— **prendre du champ.** — Se reculer à une certaine distance d'un objet pour en mieux saisir l'ensemble ; on dit aussi recul, dans ce sens, prendre du recul, manquer de recul.

Champagne. — (Blas.) — Tiers de l'écu pris à la partie inférieure. La champagne est une espèce de rebattement, c'est-à-dire une de ces figures peu usitées en France, mais fréquemment employées, au contraire, dans les armoiries allemandes, de même que la plaine, la pointe-en-pointe, le gousset, etc.

Champêtre. — (Arch.) — Se dit des constructions légères, servant d'habitations d'été et placées au milieu de parcs, de forêts, ou dans un site pittoresque.

Champi. — (Dess.) — Papier que l'on tend sur un châssis, pour servir de fond aux dessins d'architecture.

Champignon. — Sorte de dôme recouvert d'imbrications sur lequel bouillonne l'eau des fontaines jaillissantes.

Champlevage. — Opération qui a pour but d'évider les poinçons des monnaies et de creuser les plaques de métal destinées à être émaillées ou incrustées d'autres métaux.

Champlevé. — Se dit principalement d'une plaque de métal creusée ou évidée. — (Voir *Émail*.)

Champlever. — (Émail.) — Creuser suivant un contour donné, dans le champ d'une plaque de métal destinée à être émaillée, une concavité pour recevoir l'émail. Les bords du champlevé doivent être aussi nets et aussi perpendiculaires que possible, de façon que l'on puisse champlever de nouveau à une très petite distance pour couler un autre émail et que les deux émaux soient séparés à leur surface par un mince filet de métal à arêtes vives.

Chancel. — (Arch.) — Dans les églises catholiques, parties du chœur voisines de l'autel où se tiennent les diacres et sous-diacres assistant le prêtre qui officie. Le chancel est quelquefois fermé par une balustrade. — Lieu également fermé d'une balustrade où l'on déposait le sceau de l'État. On dit aussi cancel.

Chandelier d'eau. — (Arch.) — Balustre supportant une vasque, ou servant de base à un jet s'élançant du centre de la vasque.

Chanfrein. — (Arch.) — Petite surface d'une muraille ou d'un panneau en menuiserie, formée fneabattant un angle droit, de façon à supprimer une arête fragile ou susceptible de blesser : l'angle droit est remplacé par deux angles obtus égaux.

— (Arm.) — Pièce d'armure protégeant la tête d'un cheval de guerre depuis les oreilles jusqu'aux naseaux.

Changement à vue. — (Art théâtral.) — Changement de décoration s'exécutant sans que le rideau soit baissé.

Chantier. — (Arch.) — Endroit à ciel libre ou couvert, où se préparent les matériaux destinés à une construction, où l'on ébauche à l'avance des motifs de sculpture difficiles à exécuter sur place, après la pose.

Chantignole. — (Arch.) — Petite pièce de bois supportant les pannes ou pièces horizontales d'un comble et posant sur les arbalétriers. La chantignole est une sorte de tasseau en forme de coin, que l'on cloue pour empêcher le glissement des pièces qui soutiendront les chevrons. On dit aussi échantignolle.

Chantourner. — (Arch.) — Évider, découper différentes matières et spécialement le bois, suivant un contour donné.

Chape. — Vêtement ecclésiastique ordinairement fait d'une étoffe rigide plus ou moins riche. Sorte de long manteau sans plis que portent les officiants catholiques. Se dit au figuré de toute sorte de couvercles, d'enveloppes.

— (Sculpt.) — Enveloppe de plâtre réu- nissant diverses pièces d'un moule. Ces pièces et la chape elle-même sont parfois garnies de points de repère saillants, de telle façon que les pièces ajustées les unes dans les autres deviennent solidaires et que le moule peut être déplacé sans danger. Se dit en architecture de l'enduit de l'extrados d'une voûte; ce mot chez les graveurs sert à désigner la double pièce de cuivre enveloppant le touret des graveurs en pierres fines.

Chapé. — (Blas.) — Se dit de l'écu ouvert en chape, c'est-à-dire du milieu du chef au milieu des flancs. Le chapé est dit chaussé lorsqu'un losange tenant lieu de champ touche de ses quatre pointes les extrémités de l'écu, l'une au chef, l'autre à la pointe et les deux autres au flanc.

— (Blas.) — Se dit lorsque l'écu est divisé en chevron, ce chevron formant manteau ou chape et couvrant ainsi une partie de l'écu. Le chapé peut être chaussé, crénelé, enté ou écartelé.

Chapeau. — (Blas.) — Se dit des chapeaux réservés aux cardinaux, princes du saint-siège, archevêques et évêques, et qui surmontent leurs armoiries. Ce chapeau est rouge pour les cardinaux, vert pour les archevêques et évêques, et noir pour les abbés. De plus, ils sont ornés de glands ou houppes pendantes reliées par des cordons et qui, tombant de chaque côté de l'écu, sont au nombre de quinze pour les cardinaux, de dix pour les archevêques et de trois pour les abbés.

Chapelet. — (Arch.) — Moulure décorée de perles, de petites rosaces ou de grains reliés les uns aux autres.

Chapelle. — (Arch.) — Édifice religieux de petite dimension isolé ou annexé et faisant partie d'une église. Certaines chapelles isolées, élevées dans les enceintes des palais, des châteaux, sont de véritables merveilles d'architecture et sont dites englobées; telles sont: la Sainte

Chapelle du palais de Justice (1245-1247), celle du château de Vincennes, et la chapelle Sixtine située dans les dépendances du Vatican et qui renferme le *Jugement dernier*, de Michel-Ange. Les chapelles annexées sont très rares dans les édifices de styles latin et byzantin. Elles apparaissent dans le style romain sous le nom de chapelles absidales (voy. ce mot) et augmentent rapidement en nombre et en étendue. Au XIIe siècle, les chapelles carrées à l'extérieur sont parfois de forme polygonale à l'intérieur. Au XIIIe siècle, sous la dédicace de la Vierge, on construisit fréquemment des chapelles de vastes dimensions, placées en prolongement et dans l'axe des églises. Certaines églises possèdent des chapelles, non seulement autour du chœur, mais encore autour des bas côtés.

Chapelle des morts. — (Arch.) — Chapelle que l'on construisait au moyen âge au centre des charniers ou des cimetières et qui se réduisaient parfois à un simple dais de pierre supporté par des colonnettes et abritant un autel.

— **sépulcrale.** — (Arch.) — Chapelle annexée à une église, ou chapelle souterraine (voy. *Crypte*) destinée à recevoir des sépultures.

Chapelles absidales. — (Arch.) — (Voy. *Absides secondaires*.)

Chaperon. — (Arch.) — Pierres, briques ou tuiles inclinées, couronnant le sommet d'un mur de clôture.

— (Blas.) — Se dit de l'habillement de tête de l'époque gothique représenté comme pièce d'armoirie. Le chaperon consistait en une sorte de capuchon se terminant en pointe. Cette longue pointe pouvait être remontée autour de la tête. On trouve dans plusieurs armoiries des figures chaperonnées. Tel est ordinairement l'épervier et même parfois le lion.

Chapier. — Meuble composé d'énormes tiroirs demi-circulaires pivotant autour d'un axe central et dans lesquels on place les chapes qui, étendues, se développent suivant un demi-cercle.

Chapiteau. — (Arch.) — Motif d'ornementation comprenant diverses moulures formant saillie, et placé au sommet d'une colonne, d'un pilier ou d'un pilastre.

— **angulaire.** — Chapiteau placé

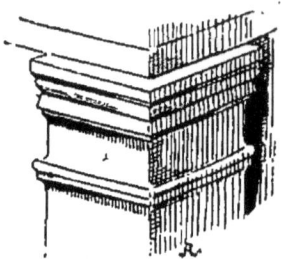

à l'angle d'un pilastre supportant un entablement se retournant à angle droit.

— **byzantin.** — Les chapiteaux des premiers temps de l'art byzantin de forme très simple, cubiques parfois, sont décorés de palmettes, de fleurs et d'entrelacs. Les chapiteaux de la décadence, au contraire, sont décorés de motifs d'ornementation purement géométriques, formés de combinaisons de droites ou de courbes. Enfin quelques chapiteaux de ce style offrent des exemples de volutes décorées de rosaces. Mais, en général, l'ornementation sculptée en est très peu saillante, et parfois le tailloir est biseauté.

— **composite.** — Chapiteau corinthien dont les volutes très développées se rapprochent beaucoup de celles du chapiteau ionique, avec cette différence toutefois que le chapiteau est absolument symétrique sur ses quatre faces. Il existe des types très différents les uns des autres de ce chapiteau, qui a été fort en honneur chez les architectes de la Renaissance italienne.

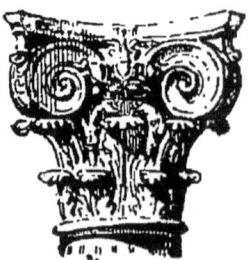

— **corinthien.** — Les chapiteaux

corinthiens sont d'une grande richesse et caractérisés par des rangs de feuilles d'acanthe superposés et alternés par des volutes d'angle supportant les saillies du tailloir. Celui-ci n'est plus carré, mais bien à pans coupés ; ses faces principales décrivent une ligne courbe concave. Il existe une variété considérable de chapiteaux corinthiens, non seulement dus aux artistes grecs et romains, mais encore à ceux de la Renaissance et même à nombre d'architectes contemporains, car l'ordre corinthien est un des plus fréquemment employés dans la décoration des édifices. En général, les chapiteaux corinthiens grecs sont plus décoratifs que les chapiteaux romains, et les premiers surtout offrent des lignes d'une ampleur remarquable.

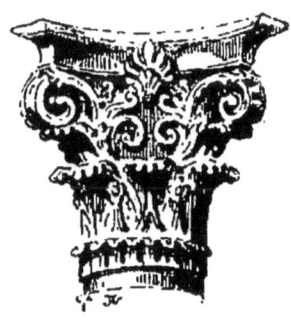
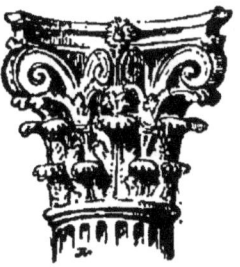

Chapiteau d'armoire. — Moulure en couronnement ou en attique terminant un meuble.

— **de balustre.** — Moulures ornant la partie supérieure d'un balustre.

— **de lanterne.** — Motif d'ornementation terminant une lanterne, ou toiture d'une lanterne édifiée au sommet d'un dôme ou d'un comble de forme pyramidale.

— **de moulure.** — Chapiteau sans ornementation sculptée, formé d'un profil de moulures se retournant sur les angles.

— **de niche.** — Couronnement en forme de dais terminant une niche en saillie sur un ensemble architectural et trop peu profonde pour contenir la statue. Celle-ci portait alors sur un cul-de-lampe.

Chapiteau de triglyphe. — Couronnement de triglyphe formé d'un cavet surmonté d'un bardeau ou moulure plate.

Chapiteau dorique. — Ce chapiteau, d'un profil très sobre dans les édifices grecs, se compose d'une gorge, d'une échine et d'un tailloir.

Dans les constructions romaines, on a remplacé l'échine par une moulure en quart de rond ; l'abaque ou tailloir est augmenté d'un talon, et les rainures très fines et très délicates, qui séparaient l'échine de la gorge, ont été changées en astragales. Ces modifications ont rendu le chapiteau dorique romain beaucoup moins élégant que le chapiteau dorique grec qui doit toujours être regardé comme le véritable type. La hauteur totale du chapiteau dorique doit être égale à la longueur du rayon de base de la colonne.

— **égyptien.** — Les formes principales des chapiteaux de style égyptien sont celles d'un simple cube sans moulures, d'un vase ou cloche de forme évasée ou d'un vase à profil renflé. Ils sont en outre décorés de motifs d'ornementation sculptés et peints de couleurs vives représentant soit des fleurs de lotus, soit des figures hiératiques, soit des cartouches remplis d'hiéroglyphes.

— **indien.** — Les motifs d'ornementation des chapiteaux indiens sont d'une richesse et d'une variété inépuisable. Ils peuvent cependant se résumer à trois types où dominent, s'agencent et se réunissent les groupes de figures, les animaux, les fleurs et les feuillages. Le profil de la masse d'ensemble est parfois très sobre : une sphère aplatie que surmontent des consoles diminuant la portée des linteaux, tel est le plus souvent le principe du chapiteau indien

Chapiteau ionique. — Ce chapiteau se caractérise par les enroulements de volutes placés au-dessous du tailloir. Les profils des chapiteaux ioniques grecs sont beaucoup plus délicats que ceux de l'époque romaine. Ces derniers sont aussi plus chargés de détails d'ornementation. La Renaissance, le XVII^e et le XVIII^e siècle ont produit aussi 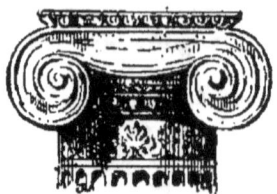 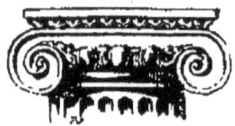 de très beaux chapiteaux ioniques, surtout au point de vue de la richesse des sculptures. Entre autres théories sur l'origine des volutes, il faut rapporter ici celle qui les compare aux replis d'un coussinet interposé entre le fût de la colonne et le tailloir. Théorie qui peut à la rigueur se justifier par l'aspect latéral de ces enroulements.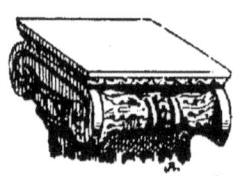

— **latin.** — Les chapiteaux des basiliques chrétiennes du VIII^e au X^e siècle ne sont le plus souvent que de lourdes et grossières imitations des chapiteaux antiques, et sont parfois décorés de palmettes ou d'ornements d'une exécution très sommaire et d'un dessin barbare.

— **mauresque.** — (Arch.) — Les chapiteaux mauresques ou de style arabe offrent le plus souvent la forme de cubes se reliant par des courbes arrondies avec le fût cylindrique de la colonne. Ils sont ornés d'astragales et de tailloirs, et leurs surfaces sont décorées de rinceaux et de motifs d'ornementation obtenus par des combinaisons géométriques.

Chapiteau néo-grec. — Chapiteau de colonnes ou de pilastres conçus dans un style d'architecture d'origine moderne, qui consiste principalement à couper brusquement les moulures et à décorer les surfaces planes ainsi obtenues de fleurons ou de maigres ornementations en gravure.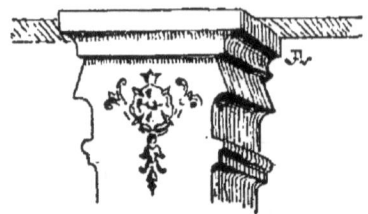

— **ogival.** — Les chapiteaux qui terminent les piliers des édifices de style ogival sont des frises de couronnement saillantes, régnant à la naissance des arcs et suivant tous les ressauts des colonnettes, plutôt que des chapiteaux proprement dits. 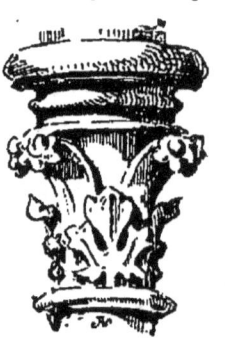 Au XII^e siècle, il se compose de rangées alternées de bourgeons qui se développent peu à peu en forme de crochet et sont dans leur complet épanouissement, au XIII^e siècle, où ils forment bouquet. A la fin du XIV^e siècle, les chapiteaux prennent dans les monuments si peu d'importance qu'on les distingue à peine : le chapiteau disparaît complètement au milieu 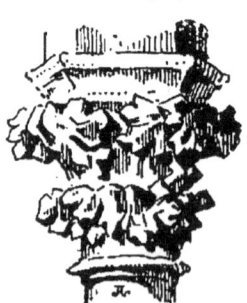 du XV^e siècle, les nervures des arcades se prolongeant sur les piliers, sans solution de continuité. Ce qui caractérise

surtout les chapiteaux de l'époque ogivale, c'est l'exécution des feuillages qui n'est jamais conventionnelle et se rapproche au contraire le plus possible de la reproduction exacte des végétaux choisis et pris presque tous dans la flore locale.

Chapiteau persan. — La saillie des chapiteaux de style persan offre souvent comme point d'appui des têtes de chevaux, de licornes ou de taureaux se terminant en volutes, surmontant des fûts cylindriques et cannelés ou ressemblant à des panaches superposés.

— **plié.** — Chapiteau placé dans

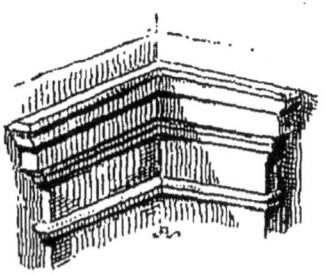

un angle rentrant et se profilant sur deux surfaces qui se coupent à angle droit.

— **renaissance.** — Les chapiteaux usités à l'époque de la Renaissance sont tous empruntés aux ordres antiques, mais avec les modifications de dimension et de détails qui leur donnent un caractère tout spécial; il faut ajouter que d'ailleurs ils sont en général plus abondamment décorés de motifs de sculpture.

— **roman.** — Les chapiteaux romans du xie siècle sont de forme évasée, parfois surmontés de doubles tailloirs et historiés. (Voy. ce mot.) Au xiie siècle, on commença à sculpter des chapiteaux ornés de feuillage et d'un

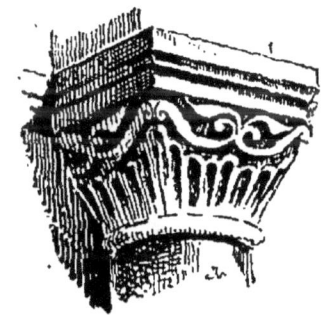

profil beaucoup plus élégant. Il y a

aussi des chapiteaux de cette époque formés d'une simple corbeille à godrons. D'autres sont décorés de figures grotesques et symboliques, mais le plus souvent agencées au milieu de grands feuillages contournés et agrafés en volutes.

Chapiteau toscan. — Ce chapiteau n'est qu'un chapiteau dorique avec l'élégance en moins. Il ne convient qu'à la décoration de soubassement et de genre rustique, et se compose d'un quart de rond, d'un tailloir et d'un astragale, séparant le chapiteau du fût de la colonne. Il a été fréquemment usité néanmoins par quelques architectes de la Renaissance.

Chapitre. — (Arch.) — Lieu où se réunissent les chanoines d'une église cathédrale ou collégiale.

Char. — (Art déc.) — Voiture de l'antiquité à caisse ouverte par derrière et montée sur deux roues. Le char, dans l'art allégorique de nos jours, a une signification triomphale.

— **funèbre.** — (Art déc.) — Se dit d'une voiture d'apparat sans forme déterminée, construite d'après des dessins spéciaux d'architectes ou de peintres, sur laquelle on transporte le corps dans

une cérémonie funèbre. Tels sont : le char du retour des cendres de Napoléon Ier, qui offrait un ensemble architectural d'une grande tournure, et les chars funèbres formés de caissons d'artillerie, ornés de drapeaux et supportant un cercueil couvert de draperies.

Charbon. — (Dessin.) — (Voy. *Fusain.*)

— (Photog.) — Le procédé de fixage « au charbon » des épreuves photographiques, sans être absolument inaltérable, puisque le charbon en poudre est fixé à l'aide d'une substance agglutinante, donne des épreuves dont la durée est bien supérieure à celles obtenues avec le papier aux sels d'argent. Il a l'inconvénient de donner à l'épreuve un aspect lourd et sans transparence dans les ombres.

Charbon de saule. — (Grav.) — On se sert de fragments de charbon de saule, taillés en biseau et imprégnés d'huile ou d'eau pour user légèrement la surface d'une planche aux endroits que l'on veut baisser de ton et rendre moins vigoureux.

Charbonner. — (Dessin.) — Tracer un dessin, ébaucher une composition à grands coups de fusain.

Chardon. — (Arch.) — Fers aiguisés et recourbés surmontant des grilles ou bordant des revêtements de fossés de façon à défendre une entrée. — Ornement qui entrait dans la décoration des chapiteaux du XVe siècle.

— (Blas.) — Se dit d'une représentation d'herbe épineuse, munie de piquants, usitée comme figure d'armoirie. Cette figure est en général fort peu employée. Toutefois on en trouve des exemples dans les armoiries de certaines familles, telles que les Cardon, les Baillot, de Dijon.

Charge. — Composition et plus souvent portrait où on accentue, où on *charge* certaines particularités naturelles, de façon à arriver au grotesque : les *charges* de Callot sont célèbres ; on fait la *charge*, c'est-à-dire la caricature de quelqu'un, en exagérant outre mesure quelques-uns de ses traits.

— (Arch.) — Maçonnerie posée sur les solives d'un plancher pour y établir le carrelage.

Chargé. — (Blas.) — On désigne ainsi toutes les pièces sur lesquelles on en a superposé d'autres ; ainsi des fasces de gueules peuvent être chargées de sautoirs.

Charger. — (Peinture sur émail.) — Poser à l'aide de la spatule l'émail en poudre sur la plaque de métal.

Charge sur charge. — (Blas.) — Se dit lorsqu'une pièce en recouvre une autre. Une croix chargée d'un écusson, par exemple.

Charnier. — (Arch.) — Galeries ou endroits couverts, annexés aux cimetières, où l'on déposait au moyen âge les ossements des morts.

Charnière. — (Arch.) — Pièces de métal ou ailettes mobiles autour d'un axe commun ou charnon, qui leur permet de décrire un mouvement de rotation.

— (Grav.) — Outil des graveurs en

pierres fines servant à faire des trous et à creuser de grandes parties.

Charnure. — (Voy. *Chairs.*)

Charpente. — (Arch.) — Ossature, en bois, en fer, en fonte, de toutes les constructions en général, qu'elles soient fixes ou provisoires.

— La charpente d'une figure sculptée, peinte ou dessinée est l'ossature ou le squelette de cette figure. On dit qu'une

figure est mal charpentée lorsque le dessin en est incorrect.

Charpenté. — Se dit d'une figure construite plus ou moins solidement, d'une composition plus ou moins heureusement agencée.

Charpenterie. — (Arch.) — Art de la charpente, et aussi charpentes mises en œuvre.

Chartrier. — (Arch.) — Construction spéciale ou salle agencée pour recevoir les chartes, titres et autres pièces manuscrites ayant un intérêt historique et une grande valeur.

Châsse. — (Art déc.) — Coffre ou

coffret de métal précieux et richement sculpté dans lequel on conserve les reliques des saints. Les châsses antérieures au XIIIe siècle, consistant en simples coffres de bois recouverts de lamelles de métal, étaient de grande dimension et pouvaient recevoir le corps entier d'un saint. A partir du XIIIe siècle les châsses exécutées en or, en argent, en vermeil ou en cuivre émaillé, prirent la forme de petites églises, de chapelles en miniature. Enfin, au XVe siècle les châsses furent enrichies de statuettes et parfois surmontées de flèches à jour, et au XVIIe et au XVIIIe siècle on a exécuté des châsses avec enroulements en volutes et profils renflés. Il existe aussi des spécimens de châsses en bois sculpté et doré; ces dernières étaient fort souvent placées sous un dais et au-dessus de l'autel.

Chasser. — (Constr.) — Frapper à coups de marteau ou de maillet.

Chasse-rond. — Outil servant à creuser les moulures à profil concave.

Chasse-roue. — (Arch.) — Borne en fonte ou pièce de fer contournée, scellée dans les murs à l'entrée des portes cochères, à la hauteur d'une marche de trottoir, et destinée à éloigner les roues de voiture des arêtes, à protéger les embrasures des portes et les battants ouverts de ces mêmes portes.

Châssis. — (Peint.) — Assemblage de menuiserie sur lequel on fixe, à l'aide de petits clous ou broquettes, la toile que l'on fait déborder sur l'épaisseur du châssis. Les écharpes du châssis sont les traverses maintenant l'écartement des angles.

Les châssis ordinaires sont simplement cloués et consolidés par une ou plusieurs traverses lorsque leurs dimensions l'exigent. Les châssis à clefs sont pourvus de petits coins en bois placés dans les angles des assemblages et au bout des traverses. Ces coins permettent, suivant qu'ils sont plus ou moins enfoncés, d'obtenir une tension plus ou moins grande.

— (Dessin.) — Le châssis pour la mise au carreau se compose d'un carré de bois à jour, divisé en un certain nombre de carrés égaux, à l'aide de fils verticaux et de fils horizontaux. On place l'œuvre que l'on veut copier derrière ce châssis et l'on trace sur le papier un nombre égal de carreaux de dimension plus ou moins grande suivant que l'on veut augmenter ou diminuer la reproduction de l'original.

Châssis. — (Grav.) — Le châssis des graveurs se compose d'un encadrement carré dont le vide est rempli soit par du papier à décalquer, soit par de la gaze, ou par un verre dépoli. Ce châssis incliné est interposé entre la lumière du jour ou la lumière artificielle et la planche à graver. Il a pour but de rendre la lumière plus diffuse et de briser les rayons lumineux qui, frappant directement le cuivre ou l'acier, feraient miroiter le métal et empêcheraient de bien juger de l'état du travail.

— (Arch.) — Encadrement de bois ou de fer, destiné à recevoir des panneaux fermant une baie. Cadres de bois sur lesquels on tend les dessins.

— **à fiches.** — (Arch.) — Encadrement de porte ou de croisée fixé par des charnières à l'intérieur d'un châssis dormant.

— **à guillotine.** — (Arch.) — Châssis de fenêtre glissant de bas en haut dans des rainures verticales. Telles étaient les fenêtres des anciennes maisons d'habitation et telles sont encore les fenêtres des habitations anglaises.

— **à polir.** — (Photogr.) — Cadre qui servait à maintenir les plaques de

verre pendant leur nettoyage, lorsqu'on faisait usage de glaces que l'opérateur devait collodionner et sensibiliser lui-même.

— **à rideau.** — (Photog.) — Châssis négatif (voy. ce mot) dans lequel le volet est remplacé par une suite de lamelles de bois très étroites, collées et juxtaposées sur une toile et qui se replient sur le châssis en pivotant autour d'un cylindre.

Châssis à tabatière. — (Arch.) — Châssis destiné à donner du jour dans un grenier, s'adaptant à la toiture et mobile autour d'un

de ses côtés comme charnière. Les châssis à tabatière portent aussi le nom de châssis de combles.

— **à volet.** — (Photog.) — Châssis négatif dont l'ouverture du côté de la plaque sensibilisée est fermée d'un volet à charnière qui, après avoir été tiré, soit de bas en haut, soit de côté, peut, à l'aide d'une brisure, se replier sur la chambre noire.

— **de pierre.** — (Arch.) — Dalle évidée en carré à sa partie centrale et bordée intérieurement d'une feuillure sur laquelle vient poser une autre dalle.

— **dormant.** — (Arch.) — Encadrement fixe et placé à demeure dans une ouverture.

— **multiplicateur.** — (Photogr.) — Châssis qu'on substitue dans la chambre noire à la glace dépolie et qui, grâce à un système spécial de volet, permet d'obtenir plusieurs épreuves juxtaposées.

— **négatif.** — (Photogr.) — Étui à volet dans lequel on place les glaces sensibilisées pour les introduire dans la chambre noire.

— **positif.** — (Photogr.) — Cadres de bois munis d'une glace très épaisse et dans lesquels on expose à la lumière les clichés négatifs en les plaçant sur une feuille de papier sensibilisé destinée à donner une épreuve positive.

— **stéréoscopique.** — (Photogr.) — C'est un châssis permettant d'obtenir simultanément deux épreuves prises

chacune sous un point de vue différent, à l'aide de deux objectifs.

Chasuble. — (Art déc.) — Vêtement sacerdotal que le prêtre met par-dessus l'aube pour dire la messe. — (Voy. *Chasublerie*.)

Chasublerie. — (Art déc.) — Art de fabriquer les chasubles et vêtements sacerdotaux.

Châtain. — Couleur d'un brun roux sombre. Ce mot ne s'emploie jamais au féminin.

Château. — (Arch.) — Demeure féodale fortifiée et aussi palais et habitation seigneuriale. Les châteaux forts du xi^e au xii^e siècle comprenaient un donjon entouré de fossés. Au $xiii^e$ siècle les enceintes de murailles se développent et sont flanquées de tours ; les résidences seigneuriales fortifiées comprennent de luxueux bâtiments d'habitation. Au xv^e siècle, on ne construit que des demeures princières et somptueuses, mais plus de forteresses. Les châteaux de la Renaissance sont de véritables palais, parmi lesquels il faut citer les châteaux de Gaillon, de Blois, de Chenonceaux, du Louvre, de Madrid, de Fontainebleau, etc. Quant aux châteaux construits pendant le siècle de Louis XIV, ceux de Versailles, de Meudon, de Marly, etc., sont, ou étaient de merveilleux édifices.

— (Blas.) — Se dit d'une figure représentant des tours reliées par des courtines. Il y a des châteaux *simples, fermés* ou *sans porte*.

— **d'eau.** — (Arch.) — Fontaine avec jets et chutes d'eau. — Réservoirs destinés à alimenter plusieurs fontaines.

— **essoré.** — (Blas.) — Château dont le toit est d'un émail différent.

— **maçonné.** — (Blas.) — Château dont les joints de pierres sont indiqués par un émail différent de celui du champ de l'écu.

— **sommé.** — Château garni de tourelles.

Châtelet. — Petit château fortifié.

Chatoiement. — (Peint.) — Se dit de la brillante tonalité et du vif éclat de certains morceaux de peinture.

Chaton. — Se dit d'un entourage en métal, ajouré ou plein, en forme de disque généralement, sur lequel on fixe les pierres précieuses que l'on veut monter sur des bagues ou anneaux.

Chatoyant. — Brillant, — qui a des reflets éclatants, variés et lumineux.

Chaud. — (Peint.) — On dit qu'une couleur est chaude, lorsque les tons rouges et jaunes dominent et donnent des effets transparents et vigoureux. Les bleus et les violets, au contraire, sont toujours très froids, bien qu'ils n'excluent ni la finesse ni la distinction dans la tonalité. Les aquarelles franchement coloriées à l'aide de la terre de Sienne, du carmin, sont d'un aspect très chaud. On dit aussi que dans un tableau tel ou tel morceau est chaud de ton, lorsqu'il est vivement coloré et d'un aspect brillant.

Chaufferette à sécher. — (Peint. sur émail.) — Sorte de tiroir de métal rempli de charbon incandescent sous lequel on place les plaques pour les faire sécher avant de les passer au feu.

Chausse. — (Blas.) — Se dit d'un chevron renversé dont la pointe touche celle de l'écu. Le chaussé est l'inverse du chapé. La chausse est rarement employée dans les armoiries françaises. On en trouve au contraire de fréquents exemples en Autriche, en Allemagne, etc.

Chausse-trape. — (Blas.) — Se dit d'un fer à quatre pointes aiguës usité comme figure de blason.

Chaussé. — (Blas.) — (Voy. *Chausse*.)

— (Blas.) — Se dit de l'écu divisé par deux diagonales jointes au milieu de la pointe. Le chaussé est l'opposé du chapé.

Chaux. — Base de tous les mortiers que l'on obtient de qualités différentes, suivant la provenance de la pierre à chaux.

Chef. — (Blas.) — Se dit de la partie supérieure de l'écu. Le chef peut être *abaissé* ou *cousu, rompu, soutenu, surmonté*, etc., etc. On dit aussi un *chef-barre*, un *chef-chevron*, un *chef-pal*, lorsque ces pièces sont jointes sans division.

— **diminué.** — (Blas.) — Chef dont la largeur n'est pas celle du tiers de l'écu.

Chef-d'œuvre. — OEuvre d'art capitale et supérieure. OEuvre principale d'un artiste. — Pièce ou objet que l'ouvrier aspirant à la maîtrise devait présenter avant d'être admis comme maître dans une corporation.

Cheminée. — (Arch.) — Les cheminées constituaient autrefois un important motif de décoration d'appartement. Aujourd'hui, adossées aux murailles ou dissimulées dans leur épaisseur, elles n'offrent le plus souvent qu'un encadrement de marbre plus ou moins richement sculpté et surmonté de panneaux enrichis de glaces ou de toiles peintes. Les cheminées du moyen âge sont, au contraire, de véritables monuments. Au-dessus des tablettes, supportées par des chambranles de dimensions parfois assez considérables pour qu'un homme pût y tenir debout aisément, les hottes ou tuyaux apparents,

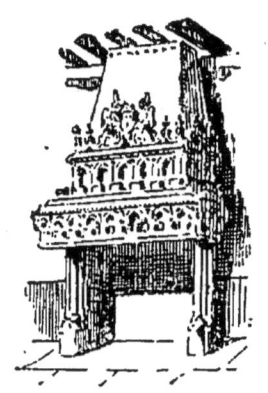

de forme pyramidale étaient décorés de bas-reliefs, d'arcatures, de crêtes et de mille autres motifs délicatement sculptés, parfois peints et rehaussés de dorures. Très simples et ayant des profils robustes au XIIe et au XIIIe siècle, les cheminées, au XVe et au XVIe, sont d'une prodigieuse richesse. Au XVIIe et au XVIIIe siècle, elles sont décorées de pilastres, d'enroulements, et les hottes ont été remplacées par des panneaux verticaux. Enfin, parmi les cheminées modernes et d'une dimension exceptionnelle, il faut citer celles du foyer du grand Opéra.

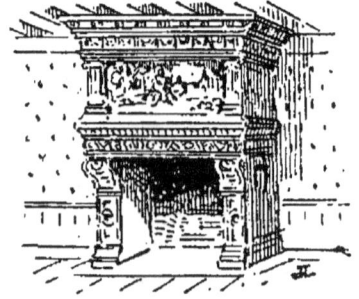

Chemise. — Enduit de plâtre dont on enveloppe le moule de potée après le recuit, dans l'opération de la fonte.

— Enveloppe en fer tourné et non trempé des matrices et des poinçons gravés.

Chéneau. — (Arch.) — Réservoir destiné à recueillir les eaux pluviales à la base d'une toiture et à les diriger vers un tuyau de descente. On a des exemples de chéneaux de constructions antiques, creusés dans des blocs de marbre ou de pierre.

Certaines églises du moyen âge possèdent des chéneaux placés en surplomb des façades et que soutiennent des arcades saillantes. A partir du XIIIe siècle, les chéneaux sont pourvus de gargouilles

saillantes et quelques-uns déversent les eaux par des conduits pratiqués sur les arcs-boutants reliant les contreforts. Les chéneaux des grands édifices du XIIIᵉ et du XIVᵉ siècle ont été creusés dans des blocs de pierre dure.

Plus tard on a exécuté des chéneaux en terre cuite, en bois recouvert de plomb, en bronze même. Les chéneaux du Louvre, ceux du grand Opéra — ces derniers surtout — sont d'une grande richesse d'ornementation.

Chenet. — (Art déc.) — Ustensile de cheminée, en métal fondu ou forgé, et servant à soutenir les morceaux de bois dont ils activent ainsi la combustion. Il existe des chenets du XVᵉ et du XVIᵉ siècle qui sont ornés de figures et de blasons. La collection Soltykoff, le musée de Cluny, etc., renferment des spécimens de chenets qui sont de véritables œuvres d'art, où le fer, le bronze, le cuivre, l'or même sont travaillés avec une délicatesse et une richesse qui témoignent d'un sens décoratif exquis.

Cherché. — Se dit d'un contour, d'une silhouette ou d'un effet qui n'est ni banal ni vulgaire, qui résulte d'observations exactes, et, de plus, a un caractère marqué de style ou de distinction.

Chercher. — Essayer l'agencement d'une composition, exécuter divers croquis, en vue du meilleur arrangement possible.

Chercheur. — Se dit d'un artiste qui produit des œuvres témoignant de l'activité de son esprit, de ses recherches, et parfois d'une heureuse originalité.

Chérubin. — (Art déc.) — Tête d'ange émergeant de deux ailes, employée comme motif de décoration peinte ou sculptée.

Au XVIIᵉ et au XVIIIᵉ siècle surtout ces figures furent fréquemment employées et parfois on en trouve sur certains monuments dont les proportions sont colossales.

Cheval. — (Blas.) — (Voy. *Figures.*)

— **marin**. — (Art déc.) — Animal fabuleux représenté avec l'avant-train d'un cheval et une queue de poisson.

Chevalement. — (Arch.) — Ensemble de pièces de charpente servant d'étais.

Chevalet. — (Peint.) — Le chevalet est le support d'un tableau en cours d'exécution. Le chevalet le plus simple se compose de deux tringles reliées en haut et en bas par des traverses et offrant l'aspect d'un triangle de forme très allongée. Une autre traverse nommée queue et formant trépied est placée en arrière et peut, à l'aide d'un quart de cercle et d'une vis de pression, s'écarter plus ou moins pour donner plus ou moins d'inclinaison au chevalet.

Autrefois, les deux montants étaient percés de trous dans lesquels on plaçait des chevilles. Ces chevilles servaient de point d'appui au tableau. Maintenant, elles sont remplacées par une tablette mobile qu'on descend ou qu'on abaisse au moyen d'un arrêt posant sur les dents d'une crémaillère. On se sert plus fréquemment, de nos jours, d'un autre système de chevalet qui consiste en une sorte de bâti vertical reposant solidement sur deux traverses à angle droit formant potence,

garnies de roulettes et offrant ainsi une large assise à l'ensemble. Sur ce bâti se meut verticalement, à l'aide d'une vis sans fin et d'un écrou, une tablette sur laquelle pose le tableau et que l'on hausse ou que l'on baisse à volonté au moyen d'une simple manivelle. Enfin, on désigne sous le nom de *chevalets de campagne* de petits chevalets très légers, articulés et se repliant de façon à tenir le moins de place possible et à ne pas trop surcharger en voyage le bagage de l'artiste qui doit se composer en outre de la boîte, d'un parasol et d'un pliant.

Chevalet. — (Sculpt.) — Les sculpteurs se servent aussi de chevalets pour modeler des bas-reliefs. Ces chevalets sont entièrement semblables au simple chevalet des peintres et toujours pourvus de chevilles. Mais ils sont en outre beaucoup plus massifs et solides, car ils doivent supporter le poids, parfois assez considérable, de planchettes chargées de terre glaise.

— **d'atelier.** — (Peint.) — Se dit indifféremment soit du chevalet ayant la forme d'un trépied, soit du chevalet droit muni d'une crémaillère.

— **de campagne.** — (Peint.) — Chevalet léger, soit en hêtre, soit en noyer, garni de pivots, de ressorts, de broches et de coulisses, pouvant se démonter ou se replier et se transporter aisément.

— **de table.** — Petit chevalet, soit en bois blanc, soit en chêne, ou en bois plus riche, parfois décoré de sculptures ou drapé d'étoffes et destiné à être posé sur une table pour supporter des cadres de petite dimension, des épreuves de gravures, des photographies.

— **pour la morsure.** — (Grav.) — Les graveurs qui se servaient autrefois surtout d'eau-forte à couler, laquelle exige un mouvement continuel, plaçaient leur cuivre sur un petit chevalet ; un auget servait de réceptacle au liquide qui s'écoulait ensuite dans une terrine où on le reprenait pour en arroser de nouveau le cuivre. Un dessinateur-graveur du siècle dernier avait aussi inventé une « machine à ballotter », mue par un mouvement d'horlogerie et destinée à agiter continuellement un cuivre placé dans une cuvette remplie d'eau-forte à couler.

Chevet. — (Arch.) — Fond de la grande nef d'une église qui, suivant l'époque, est construite sur un plan circulaire ou polygonal. Dans les églises latines et romanes, le chevet se présente sous l'aspect d'une demi-tour ronde ou d'un demi-polygone. Au XIII° siècle, les chevets sont polygonaux, mais flanqués de chapelles à leur base. Parmi les chevets célèbres, il faut citer ceux des cathédrales de Paris, de Reims, d'Amiens, etc.

Chèveteau. — (Arch.) — Solive d'enchevêtrure.

Chevêtre. — (Arch.) — Pièce de bois dans laquelle on emboîte les solives d'un plancher. — (Voy. *Enchevêtrure*.)

— **faux.** — (Arch.) — Pièce de bois dont les dimensions sont plus faibles que celles du chevêtre.

Cheville. — (Arch.) — Tige de bois ou de fer servant à maintenir et à fixer les assemblages des pièces de charpente ou de menuiserie.

Chevillé. — (Blas.) — Se dit de la ramure d'un cerf par rapport à l'émail ou au nombre des andouillers, ou cornichons ou dagues, figurant des cornes de cerf séparées.

Cheviller. — (Constr.) — Assembler à l'aide de chevilles.

Chevron. — (Arch.) — Pièce de

charpente soutenant les lattes, ou les voliges sur lesquelles on pose les tuiles, les ardoises ou le zinc d'une toiture.

Chevron. — (Blas.) — Meuble d'écu formé de deux pièces assemblées en forme de compas et ne touchant pas au sommet de l'écu. Quand le chevron est seul et sans être accompagné, il doit occuper le tiers de l'écu. Le chevron peut être abaissé, accompagné, appointé, brisé, contre-chevronné, etc., etc.

Chevronné. — (Blas.) — Se dit d'une pièce chargée de chevrons, ou de tout l'écu s'il en est rempli.

Chic. — Mot d'argot artistique très fréquemment employé, s'appliquant à toute chose et servant généralement à indiquer soit une exécution habile, soit un effet ou une impression exempte de banalité. Dans un autre sens, dire d'une œuvre qu'elle est *faite de chic*, c'est faire une critique en indiquant que l'artiste a travaillé sans le secours du modèle, sans consulter la nature.

Chicorée. — (Peint.) — Les aquarellistes de 1830 désignaient sous ce nom une couleur d'un ton jaune roux « que les marchands ne vendaient pas », mais qu'on obtenait en évaporant le résidu de l'ébullition pendant quatre heures consécutives d'un vulgaire paquet de racine de chicorée brûlée et en poudre délayée dans un litre d'eau. Cette couleur servait à obtenir des tons bitumineux, des tons de sépia, semblables à ceux de la peinture à l'huile alors fort à la mode.

Chicot. — (Blas.) — Tronc d'arbre coupé et sans feuilles.

Chiffre. — Entrelacement d'initiales.

Chimère. — Monstre fabuleux à tête de lion, à corps de chèvre et à queue de dragon. Des animaux fantastiques à tête d'oiseau, corps de lion, figure humaine, corps ailé, et nombre d'autres animaux également chimériques ont été employés au moyen âge comme motifs de décoration peinte ou sculptée. Les chimères de la Renaissance sont surtout disposées en cariatides, comme supports de meubles, etc. On trouve aussi des bordures de vitraux, de tapisseries, offrant de beaux spécimens de chimères agencées au milieu de feuillages et se terminant en enroulements capricieux.

Chine appliqué. — (Voy. *Papier de Chine.*)

Chine volant. — (Voy. *Papier de Chine.*)

Chinoiseries. — Se dit des objets d'art et de curiosité provenant de la Chine. Se dit aussi de certaines peintures ou tentures décoratives composées dans le goût des peintures chinoises ou représentant des personnages en costume chinois.

Chipolin. — (Peint.) — Nom qu'on donnait autrefois au procédé de peinture à la « détrempe vernie ». (Voy. ce mot.)

Chiqueté. — (Art déc.) — (Voy. *Marbre feint.*)

Chœur. — (Arch.) — Partie de l'église réservée au clergé. Dans les églises latines, le chœur était établi dans la croisée. A partir du xii^e siècle, le chœur prit de l'extension et fut placé précédant le sanctuaire sous le chevet de l'église. Au $xiii^e$ et au xiv^e siècle, on en ferma l'entrée par un jubé et on l'entoura de clôtures. C'est au pourtour intérieur de ces clôtures qu'on appliquait les stalles, tandis que l'extérieur était décoré d'arcatures renfermant parfois des bas-reliefs peints et dorés. Les chœurs des cathédrales d'Amiens, de Paris, de Saint-Denis, de Beauvais sont de véritables merveilles ; toutefois une exception spéciale doit être faite encore en faveur de ce dernier, qui à lui seul est un monument d'une prodigieuse hauteur.

Choragique. — (Arch.) — (Voy. *Monuments choragiques.*)

Choragium. — Magasin de costumes et d'accessoires des théâtres antiques.

Chou. — (Sculpt.) — (Voy. *Feuilles de chou.*)

Chouette. — Monnaie athénienne

ayant pour type une chouette, oiseau consacré à Minerve.

Chrisme. — Monogramme du Christ peint ou gravé sur des monuments religieux. Ce monogramme se composait d'un X et d'un P entrelacés, premières lettres du mot ΧΡΙΣΤΟΣ (Christ, en grec). Ce monogramme est souvent compliqué par l'addition des lettres A et Ω dans les angles latéraux du X. Au ve siècle, le P disparaît. A la même époque, on commence à substituer les trois lettres I. H. S. au XP.

Christ. — Crucifix et aussi image de Jésus sur la croix. On dit le *Christ* de Van Dyck, le *Christ* de Prudhon, pour désigner les tableaux connus d'artistes célèbres. On dit aussi le Christ de Rouen, le Christ d'Amiens, etc., etc., pour désigner le grand crucifix de la cathédrale de Rouen; la superbe statue du portail d'Amiens, etc., etc.

Chromatique. — Partie de l'optique qui comprend la dispersion, la décomposition, la recomposition de la lumière, les raies spectrales, la théorie des couleurs, les propriétés particulières des rayons colorés. — Se dit aussi du mode d'employer et de distribuer les couleurs en peinture.

Chromolithographe. — Artiste qui exécute des chromolithographies.

Chromolithographie. — Procédé d'impression lithographique en plusieurs couleurs et aussi épreuves obtenues par ce procédé. On dessine sur autant de pierres qu'il doit y avoir de couleurs, et, grâce à des tirages successifs, encrés de couleurs différentes, dont les travaux se combinent ou se superposent, on obtient des reproductions de tableaux, d'aquarelles ou de miniatures. C'est en l'appliquant à ce dernier genre que la chromolithographie a donné les meilleurs résultats.

Chromolithographique. — Se dit de tout ce qui a rapport à la chromolithographie : procédés, encre, épreuves, etc.

Chromotypie. — Art d'imprimer en plusieurs couleurs à l'aide des procédés typographiques. On dit aussi typochromie.

Chromotypographie. — Procédé d'impression en couleur analogue à la chromolithographie, avec cette différence que les tirages se font *typographiquement*, c'est-à-dire sur des gravures en relief.

Chryséléphantine. — (Sculpt.) — Se dit des œuvres de sculpture exécutées en ivoire, en or et en métaux précieux. Les statues chryséléphantines étaient fort en honneur en Grèce. La Minerve du Parthénon, le Jupiter olympien étaient des statues chryséléphantines de dimensions prodigieuses. De nos jours le statuaire Simart, d'après les conseils du duc de Luynes, a tenté de restituer la Minerve du Parthénon, et l'œuvre a figuré à l'Exposition universelle de 1855.

Chrysocale. — (Art déc.) — Alliage de cuivre, de zinc et d'étain d'une belle couleur jaune et se prêtant facilement à l'application de la dorure.

Chrysoclave. — (Voy. *Orfroi*.)

Chrysographe. — Enlumineur ou calligraphe du moyen âge qui traçait en lettres d'or ou d'argent des initiales, des légendes de miniatures et parfois des manuscrits entiers.

Chrysographie. — Art de tracer des caractères à l'aide d'une encre d'or ou d'argent sur parchemin parfois teinté de couleur pourpre. La chrysographie fut en grande vogue jusqu'au xe siècle. Au xie, au xiie et au xiiie siècle, les lettres d'or furent d'un usage moins fréquent; mais au xive, au xve et au xvie, elles revinrent en honneur.

Chrysolithe. — Pierre précieuse de couleur jaune.

Chrysoprase. — Agate verte nuancée de jaune.

Chute d'eau. — (Art des jardins.

— Masse d'eau tombant d'une certaine hauteur que l'on dispose tantôt en large

nappe d'eau formant rideau et tantôt en cascade. — (Voy. ce mot.)

Ciboire. — (Art déc.) — Vase sacré en forme de calice couvert, en or ou en métal doré à l'intérieur, où se conservent les hosties consacrées, — et aussi baldaquin couvrant le tabernacle. Il y avait au moyen âge des ciboires en forme de tour ou de colombe que l'on conservait au-dessus de l'autel sous un baldaquin. — (Voy. *Ciborium*).

Ciborium. — Baldaquin recouvrant un autel ou le tabernacle du maître autel. Il existait dans certaines basiliques chrétiennes des ciboria en or et en argent affectant la forme d'élégants édicules dont les ouvertures étaient fermées par des rideaux de riches étoffes. D'autres ciboria étaient construits en marbre ou en pierre. Certaines églises romanes ont conservé l'usage du ciborium, qui s'est maintenu jusqu'au milieu du XIIIe siècle, époque où il disparaît des églises ogivales.

Ciel. — Portion d'un tableau représentant les nuages et l'espace céleste. On dit qu'un ciel est fin pour indiquer qu'il est peint dans des tonalités très délicates et très cherchées ; on dit qu'un ciel est lourd, lorsqu'il est trop monté de ton, trop vigoureux ; on dit qu'un ciel est beau, qu'il a de l'ampleur, lorsque le dessin et le contour des nuages témoignent d'une grande recherche de style.

Cierge d'eau. — (Arch.) — Jets d'eau grêles et peu abondants placés sur une même ligne droite ou courbe et contribuant, malgré leur maigreur, à enrichir l'effet d'ensemble d'un château d'eau.

Ciment. — (Arch.) — Mélange de corps durs concassés et de chaux, ou de sable, de pouzzolane et de chaux servant à rendre des matériaux solidaires les uns des autres, à jointoyer, etc., etc.

— **romain.** — (Arch.) — Ciment obtenu par la cuisson et le concassage de pierres spéciales. Délayées dans de l'eau, elles forment une pâte molle qui durcit rapidement à l'air.

Cimenté. — (Arch.) — Se dit de matériaux réunis par du ciment.

Cimier. — (Blas.) — Se dit de ce qui surmonte certaines armoiries. Plusieurs armes ont pour cimier des casques avec lambrequins. Les armoiries des ecclésiastiques ont

d'ordinaire pour cimier des chapeaux.

Cinabre. — (Peint.) — Couleur rouge écarlate.

Cinq-feuilles. — (Arch.) — Motif d'ornementation inscrit dans une rosace à cinq divisions ou lobes. Dans le style gothique on dit plus spécialement quintefeuille. Le cinq-feuilles est fréquemment usité comme bouton central de rosace.

Cintre. — (Arch.) — 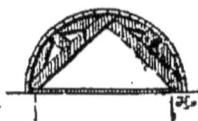 Courbures d'une voûte ou d'une arcade intérieure, et aussi échafaudage en charpente destiné à la construction d'une voûte

— (Art théâtral.) — Arcades terminant les galeries supérieures d'une salle de théâtre et supportant le plafond, et aussi espace régnant au-dessus et dans toute l'étendue supérieure de la scène depuis le haut du rideau jusqu'aux combles. C'est là qu'est établi en partie le matériel nécessaire à la manœuvre des décors.

— **surbaissé.** — (Arch.) — Cintre dont la hauteur de flèche est moindre que la demi-corde de l'arc.

— **surhaussé.** — (Arch.) — Cintre dont la flèche est supérieure à la demi-corde de l'arc qui le sous-tend.

Cipolin. — (Art déc.) — Variété de marbre zébré de larges ondulations blanches et vertes. Sa structure foliacée le rend difficile à travailler en sculpture; mais, susceptible d'un beau poli, on l'emploie pour former des revêtements. Son nom lui vient de l'italien *cipoleino*, petit oignon. La couleur et la forme de ses rubans rappellent, en effet, le ton et la disposition des bandes concentriques de l'oignon coupé verticalement.

Cippe. — (Arch.) — Colonne funéraire de petite dimension; pilastre destiné à recevoir les inscriptions commémoratives. Se dit aussi de certains piédestaux décorés de motifs de sculpture.

Circonscrire. — Tracer une figure géométrique autour d'une autre figure, de façon à établir des points de contact entre les deux figures.

Circonvolution. — (Arch.) — Dénomination qui s'applique soit à chaque portion d'enroulement de la volute ionique, soit à chaque tour de spire superposé d'une colonne torse.

Circulaire. — Qui a la forme d'un cercle ou d'une portion de cercle.

Cire à border. — (Grav.) — Cire verte ou cire à modeler dont les graveurs se servent pour border leurs planches, afin de les transformer en véritables cuvettes. La cire à border a l'inconvénient d'être gluante et de s'attacher aux doigts lorsqu'elle est trop ramollie. On en fait de petites baguettes qu'on aplatit avec le pouce et on soude ces rebords placés verticalement sur le cuivre, en passant à l'extérieur une clef ou un morceau de fer chaud qui fait fondre la cire et bouche ainsi tous les interstices par lesquels l'acide s'écoulerait.

— **a modeler.** — (Sculpt.) — Cire jaune additionnée de colophane, de térébenthine et d'huile, parfois teintée soit avec du vermillon, soit avec du brun rouge. La cire à modeler est plus ou moins facile à pétrir suivant la quantité d'huile dont elle est additionnée, et est plus dure en été qu'en hiver.

Cirque. — (Arch.) — Vaste enceinte où le peuple romain assistait aux courses de chars et aux jeux ou spectacles publics. — De nos jours, édifices circulaires destinés aux spectacles équestres.

Ciseau. — (Sculpt.) — Instrument de fer ou d'acier aiguisé en biseau. Il y a des ciseaux droits et des ciseaux coudés. Se dit aussi du travail et de l'art du statuaire. Un sculpteur a le ciseau délicat quand son œuvre est exécutée avec un sentiment de grande distinction. On dit de même le pinceau, le ciseau,

dans un sens absolu, pour caractériser par leurs instruments la peinture et la sculpture.

Ciseau-ébauchoir. — (Sculpt.) — Ciseau à manche dont les sculpteurs en stuc se servent pour ébaucher leurs ouvrages.

Ciseler. — (Sculpt.) — Travailler, à l'aide du ciselet, sur un objet de métal, préciser et accentuer le modelé, en réparant les imperfections résultant de la fonte.

Ciselet. — Ciseau d'acier carré, non tranchant, assez long, dont l'artiste se sert à l'aide d'un léger marteau. Par une série de petits coups précipités, il marque la surface du métal d'une quantité de très petits méplats qui accentuent le modelé et donnent de l'accent aux détails.

Ciseleur. — Artiste qui cisèle les métaux.

— **réparateur.** — Artisan qui achève une pièce dont les dessins ne sont pas sortis du moule avec la netteté voulue.

Ciselure. — Art de modeler le métal à l'aide du ciselet et du marteau. Le graveur décore, en la creusant, la surface d'un métal; le ciseleur le sculpte, le repousse, modèle une forme.

— **prise sur pièce.** — Travail d'art qui consiste à tailler le métal en bloc comme on taille la pierre et à en tirer une forme quelconque. On ne prend sur pièce que les métaux durs, le fer, l'acier.

— **repoussée.** — A pour objet de tirer d'un métal en feuille un sujet, ronde bosse ou bas-relief.

— **sur fondu.** — La pièce sortant de la fonte est toujours imparfaite. Outre qu'il faut rabattre les coutures produites par la jonction des diverses parties du moule, il faut aussi faire disparaître les grains du métal, accuser les détails, adoucir les contours, donner le charme, la souplesse, la vie aux formes. Tel est l'objet de la ciselure sur fondu.

Citadelle. — (Arch.) — Château fort élevé à proximité d'une ville pour la défendre.

Cité. — Ville et aussi enceinte spéciale et quartier d'ancienne origine où se trouve la cathédrale, etc., etc.

— **lacustre.** — Se dit en archéologie des villages de l'époque antéhistorique, placés sur des îles de construction artificielle.

Citerne. — (Arch.) — Réservoir d'eau souterrain.

Citerneau. — (Arch.) — Petit réservoir communiquant avec une citerne et où les eaux pluviales s'épurent et se filtrent.

Clair-étage. — (Voy. *Clairevoie.*)

Claire-voie. — (Arch.) — Rangées de fenêtres placées aux étages supérieurs de la nef des édifices gothiques (on dit aussi clair-étage dans ce sens). Clôture formée de barreaux espacés les uns des autres, et, enfin, vides ménagés dans des cloisons ou des planchers.

Clair-obscur. — Art de distribuer la lumière et l'ombre dans un tableau et surtout d'envelopper les figures ou certaines parties de la scène représentée de demi-teintes transparentes ou d'ombres d'un ton très fin. Rembrandt surtout a excellé dans le rendu des effets de clair-obscur. Cette dénomination s'applique aussi, mais fort rarement, à des dessins en camaïeu. On disait autrefois un dessin au clair-obscur, un tableau au clair-obscur, pour désigner un dessin, un tableau exécuté par teintes monochromes et sans autre effet que l'opposition des teintes claires et des teintes foncées.

Clairs. — (Peint.) — Dans un tableau, les clairs sont les endroits où la lumière frappe vivement. On dit aussi qu'une peinture est dans une

gamme claire, qu'un morceau est peint de tons clairs pour indiquer que cette peinture ou ces morceaux sont exécutés d'une façon brillante et lumineuse.

Clair-voir. — (Arch.) — Motifs de sculpture découpés à jour et placés dans les panneaux d'un buffet d'orgue.

Clariné. — (Blas.) — Se dit des figures d'animaux représentées avec une clochette ou campane au cou. Une vache de gueules clarinée d'azur.

D'après certains auteurs, ce terme de blason serait une sorte d'onomatopée rappelant le son clair et argentin des clochettes.

Clarté. — Transparence, limpidité, éclat lumineux. Se dit d'un ciel, d'un lointain baignés de lumière.

Classé. — Se dit des monuments classés, figurant sur la liste officielle des monuments historiques. — (Voy. *Monument historique*.)

Classicisme. — Se dit de tendances artistiques vers le style classique et aussi de l'ensemble des œuvres des artistes classiques.

Classico-romantique. — Se dit des œuvres mitigées tenant à la fois du classique et du romantique.

Classique. — Au sens absolu du mot, on donne le nom de classique à la plus belle époque de l'antiquité grecque, où des maîtres tels que Phidias et Polyclète en sculpture, Ictinus en architecture, surent allier dans leurs œuvres le respect de la vérité, l'observation de la nature et le culte de la beauté. Si la littérature classique comprend aussi les lettres latines du siècle d'Auguste, dans les arts du dessin, au contraire, l'art romain est considéré comme un art de décadence. Par analogie, on désigne sous le même nom les écoles qui prennent pour modèles les monuments de l'art grec, en observent la règle, s'en inspirent, et même parfois se bornent à les copier servilement, sans se pénétrer des principes qui les ont engendrés. — Cet abus de l'imitation, à diverses époques, a donné lieu à de violentes réactions et provoqué des discussions esthétiques retentissantes : telles sont les querelles des anciens et des modernes sous Louis XIV, des classiques et des romantiques (voy. ce mot) sous la Restauration. — On donne enfin le nom de classique à des maîtres tels que Raphaël, par exemple, dont le talent, sans être le résultat de l'imitation de l'art grec, en évoque le souvenir par l'extrême pureté et l'exquise perfection du dessin.

Clausoir. — (Arch.) — Se dit d'une clef de voûte.

Claustral. — (Arch.) — Se dit des édifices dépendant d'un cloître.

Claveau. — (Arch.) — Pierre taillée en forme de coin dont la juxtaposition sert à former des voûtes ou des plates-bandes. Les claveaux ont six faces ; les faces supérieures et inférieures se nomment *extrados* et *intrados*, les deux faces verticales se nomment *têtes* et les deux faces latérales que des joints de mortier réunissent aux autres claveaux se nomment *lits*. Les claveaux sont toujours en nombre impair, et le claveau du milieu, de dimension plus considérable parfois, porte le nom de *clef*.

— **à crossettes.** — Se dit des claveaux dont la partie supérieure se

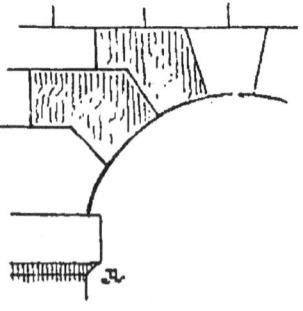

prolonge suivant une assise horizontale à laquelle ils se relient.

Claveau à joint perdu. — Claveau dont le joint vertical à l'extérieur prend une autre direction à l'intérieur de la maçonnerie.

— **engrené.** — Claveaux placés sur deux rangs et s'emboîtant les uns dans les autres.

Clavette. — (Arch.) — Tige de métal servant à maintenir un boulon, à fixer des panneaux de vitrail, etc. Les clavettes passant à travers les pitons servent

à serrer les bords des panneaux contre les traverses sans fêler les verres. Leur extrémité supérieure se termine parfois en crosse afin de les enlever plus aisément.

Clef. — Petites lamelles de bois taillées en coin et qui, introduites dans les mortaises des châssis, les empêchent de s'écarter et contribuent à maintenir les toiles à peindre parfaitement tendues.

— **à crossette.** — (Arch.) — Clef offrant deux saillies sur ses lits (voy. *Claveau*) et au-dessus de l'extrados des autres claveaux.

— **de voûte.** — (Arch.) — Cla-

veau placé dans l'axe d'une voûte. On dit aussi *clef*. (Voy. *Claveau*.) On désigne aussi sous ce nom, dans les édi-

fices de style gothique, les rosaces placées aux clefs de voûte. Ces clefs, formées de feuillages inscrits dans un cercle au XIIIe siècle, et qui, au XIVe, devinrent assez volumineuses, furent remplacées au XVe et au XVIe siècle par des rosaces plates, ajourées et bordées de redents.

Clef passante. — (Arch.) — Clef plus haute que les claveaux et faisant partie de l'assise horizontale supérieure avec laquelle elle se relie.

— **pendante.** — (Arch.) — Les clefs pendantes sont des claveaux dont la saillie inférieure dépasse la courbure de la voûte, et qui sont destinées à recevoir un motif d'ornementation en forme d'a-

grafe. Tout spécialement dans les édifices de style gothique, on désigne sous ce nom de véritables pendentifs placés aux clefs de voûte, décorés de rosaces, de rinceaux et dont quelques-unes sont parfois de dimensions considérables.

Clichage. — (Grav.) — Opération qui consiste à reproduire, à l'aide d'un métal fusible, sur lequel s'exécutent ensuite les tirages, des bois gravés ou des dessins photographiés.

Cliché. — Relief en métal obtenu par le clichage, sur lequel s'exécute le tirage d'une gravure. On donne aussi le nom de clichés aux épreuves photographiques sur verre en les désignant sous les noms de *négatifs* ou de *positifs*, selon qu'ils reproduisent un objet en transposant ou non les blancs et les noirs.

Clicher. — Obtenir un cliché par l'opération du clichage.

Clicheur. — Ouvrier qui exécute les clichés. Industriel qui dirige un atelier de clichage.

Cligner. — Fermer les yeux à

demi en regardant une œuvre d'art ou la nature, de façon à ne saisir que l'ensemble des principales lignes et à noyer les détails dans une légère pénombre.

Clinquant. — Lame métallique et brillante, très mince, employée pour simuler l'or dans les broderies, les tapisseries, etc. — Au figuré, ce qui brille, mais n'a pas de valeur.

Cliquart. — (Arch.) — Calcaire grossier employé dans la construction des fondations.

Cliver. — Tailler, diviser les diamants, les cristaux par lames parallèles.

Cloche. — (Arch.) — Se dit de la masse générale sur laquelle sont appliqués les ornements d'un chapiteau qui offre une certaine analogie avec celle d'une cloche renversée. On dit aussi corbeille, campane.

Clocher. — (Arch.) — Tour dans laquelle sont placées les cloches d'une église. Au XIe siècle, les clochers, élevés sur un plan quadrangulaire, étaient formés d'étages légèrement en retraite, percés de baies, renforcés aux angles par des contreforts et se terminant par une pyramide à base carrée. Au XIIe et au XIIIe siècle, les clochers, quadrangulaires à leur base ou portés sur des coupoles, deviennent rapidement octogonaux et se terminent soit en plate-forme de tour — ce qui est assez rare — bordée de balustrades dominées par des clochetons, soit en pyramides octogonales. Aux XIVe, XVe et XVIe siècles, on suit les mêmes principes, et les aiguilles ou pyramides terminant les clochers deviennent de plus en plus légères et de plus en plus ajourées. Enfin les clochers, suivant l'époque et suivant les vicissitudes de reconstruction des églises, sont ou compris dans le plan de l'édifice ou placés en dehors de ce plan. Il existe aussi nombre d'églises dont les façades sont ornées de deux tours ou clochers dissemblables; d'autres enfin offrent des tours carrées : la cathédrale de Paris, celle d'Amiens entre autres, qui ne sont que des bases de clochers inachevés et auxquels manque encore la flèche octogonale qui eût dû les terminer.

Clocheton. — (Arch.) — Pyramide à plusieurs pans, en forme de petit clocher, terminant une tourelle, un contrefort, flanquant les angles d'un grand clocher, etc. Certains clochetons fort rares de la fin du XIe siècle sont carrés; ceux du XIIe sont plus sveltes et souvent octogonaux. A partir du XIIIe et du XIVe, ils deviennent plus élancés, plus élargis, et leurs arêtes sont garnies de crochets. Au XVe, toutes leurs nervures sont garnies de crochets très rapprochés, et on applique ce mode de terminaison aux membres de moulures verticaux des boiseries, aux barreaux des grilles. Les clochetons disparaissent à l'époque de la Renaissance et sont remplacés par de petits lanternons d'un profil tout particulier et qui servent d'amortissement aux lucarnes, contreforts, etc. — (Voy. *Pinacle*.)

Clochette. — (Arch.) — Se dit des petits motifs d'ornementation en forme de tronc de cône terminant les triglyphes. Se dit aussi des ornements de style chinois suspendus aux entablements et aux saillies des chapiteaux et des toitures à bord retroussé.

Cloison. — (Arch.) — Muraille peu épaisse en maçonnerie ou panneau établissant une séparation à l'intérieur d'une construction.

— **de moulage.** — (Sculpt.) — Se

dit des lamelles de terre glaise que le mouleur fixe verticalement sur l'objet à reproduire, de façon à déterminer le contour de chaque pièce.

Cloisonné. — (Voy. *Émail cloisonné et champlevé*).

Cloître. — (Arch.) — Ensemble de bâtiments dépendant d'un monastère

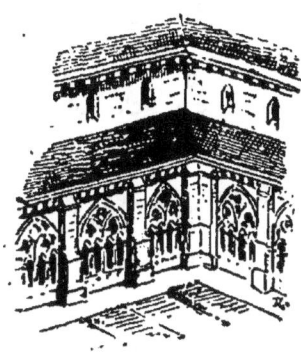

attenant à une église, et particulièrement galerie couverte, bordée d'arcades à jour, servant de promenoir aux religieux, au pourtour d'un jardin ou d'une cour. Autour de certaines cathédrales, on trouvait parfois des cloîtres offrant l'aspect d'un quartier,

avec rues et places enfermées dans une enceinte.

Clotet. — (Arch.) — Petite cellule de religieux. Petite cloison fixe ou mobile servant à protéger des courants d'air.

Clôture. — (Arch.) — Muraille ou grille formant l'enceinte d'un espace de terrain.

Clôture de chœur. — (Arch.) — Mur d'enceinte ou grilles ajourées séparant de la nef et du *déambulatoire* le chœur d'une église.

Clou (tête de). — (Art déc.) — La tête de clou est un mode de décoration très simple, parfois employé pour orner les panneaux de portes en bois, et souvent aussi de petits meubles, tels que coffrets, cabarets, etc. Dans ce cas, on se sert de clous d'acier.

Cobalt. — Très beau bleu fourni par l'oxyde de cobalt.

Cochet. — (Arch.) — Petit coq de clocher servant de girouette.

Cœur. — (Blas.) — Milieu de l'écu. On dit aussi *Abîme*.

— Image symbolique d'une des trois vertus théologales : la Charité. Les deux autres, la Foi et l'Espérance, ont pour symboles la Croix et l'Ancre. — (Voy. *Cœur enflammé.*)

Cœur (en). — Motif d'ornementation, détail d'architecture, sculpture, découpure dont le contour, offrant une certaine ressemblance avec celui du cœur humain, est formé d'une combinaison de quatre courbes ou portions de cercle.

— **allongé.** — (Arch.) — Ouverture en forme de cœur pratiquée dans une balustrade ou dans une baie de style ogival. — (Voy. *En cœur.*)

— **de cheminée.** — (Arch.) — Partie verticale de la cheminée, au fond de l'âtre, où est scellée la plaque de fonte devant laquelle on alimente le foyer.

— **enflammé.** — Figure de cœur surmontée d'une flamme et servant de motif religieux de décoration. On place aussi un cœur enflammé entre les mains de figures peintes ou sculptées représentant de saints personnages ; il symbolise alors l'amour de Dieu. — Le cœur enflammé est également dans la symbolique de l'art chrétien inspiré par la société de Jésus, l'image du sacré cœur de Jésus.

L'art jésuite représente souvent Jésus-Christ écartant ses vêtements pour montrer au milieu de la poitrine un énorme cœur enflammé.

Coffret. — Petit coffre exécuté ou décoré à l'aide de matières précieuses : bois odoriférants, métaux ciselés, or, argent, émaux, pierreries, etc. Il suffit de citer comme exemples le coffret dit cassette de saint Louis, et la charmante

cassette de Catherine de Médicis, qui appartiennent tous les deux au musée du Louvre. Au moyen âge et à l'époque de la Renaissance, on fabriquait aussi de petits coffrets en fer dont les panneaux disposés à jour laissaient entrevoir des cuirs ou des étoffes de couleurs diverses.

Coiffe. — (Arch.) — Voûte des absides construites du XVIe au XVIIe siècle.

Coilanaglyphe. — Ce mot barbare et peu harmonieux sert quelquefois à désigner les ouvrages de sculpture taillés dans une matière pleine, que l'on évide de telle sorte que le relief des figures affleure à peine le niveau des surfaces planes contiguës. C'est le cas d'un grand nombre de bas-reliefs pris dans l'épaisseur de la pierre qui forme bordure et dont la saillie dépasse celle des figures les plus saillantes.

Coin. — Morceau d'acier gravé en creux dont on se sert par le frappage pour obtenir, sur des monnaies ou des médailles, des empreintes en relief. Ces coins étaient primitivement obtenus à l'aide de poinçons en relief — pour les lettres, par exemple — que l'on enfonçait successivement les uns

à côté des autres, ce qui nécessitait des raccords au burin. On les fabrique maintenant en relevant un seul poinçon sur la matrice en acier. A l'aide de ce poinçon et par le moyen du balancier, on obtient

les coins en nombre aussi grand qu'on le désire. Les graveurs, pour exécuter un coin, le maintiennent à l'aide de vis de pression dans une boîte en métal de forme cylindrique, et le tout est posé sur un coussin.

Coin (à fleur de). — On dit d'une monnaie, d'une médaille, dont l'empreinte est parfaitement nette, qu'elle est à fleur de coin, c'est-à-dire qu'elle n'est pas fatiguée, usée par le frottement.

— **de face.** — Coin destiné à frapper la face ou le côté principal d'une médaille ou d'une monnaie. On dit aussi *Coin d'avers*.

— **de pile.** — Coin destiné à frapper le côté opposé à la face d'une médaille ou d'une monnaie.

— **émoussé.** — (Arch.) — Listel dont les angles sont abattus et arrondis.

Col. — (Arch.) — (Voy. *Balustre*.)

Colarin. — (Arch.) — Filet saillant placé au sommet d'un fût de colonne.

Colifichet. — Ornement ou motif de décoration sans importance, futile, de dimensions mesquines, d'un goût médiocre.

Colisée. — (Arch.) — Amphithéâtre de l'ancienne Rome, de dimensions colossales et de forme elliptique.

Collaboration. — Participation à la conception ou à la réalisation d'une

œuvre d'art. La collaboration est fréquente entre architectes, entre architectes et sculpteurs, notamment dans l'exécution d'une statue, d'une fontaine, etc. Elle est fréquente aussi entre artistes d'industries différentes concourant à l'exécution d'un même objet, d'un meuble, par exemple, qui exige l'intervention et l'entente du sculpteur, de l'ébéniste, du peintre sur émail, du ciseleur, du tapissier, etc. Mais, dans ce dernier cas ou dans les cas analogues, la conception de l'œuvre appartenant en général à un seul artiste ou chef d'industrie, les collaborateurs reçoivent plutôt le nom de coopérateurs. C'est sous ce titre que, sur la désignation de l'exposant principal, ils sont récompensés dans les expositions spéciales et dans les expositions universelles.

Collage. — Le collage — on dit aussi encollage — a pour but de rendre le papier propre à recevoir un lavis de couleur quelconque. Pour coller ou encoller le papier, on l'imbibe, à l'aide d'une éponge, d'un mélange de savon blanc et de colle de Flandre additionné d'alun en poudre et de quelques gouttes d'alcool.

Collatéraux. — (Arch.) — (Voy. *Bas côté.*)

Colle à bouche. — Colle gélatineuse, dure et soluble, que l'on humecte de salive et dont on enduit les bords des feuilles de papier que l'on tend sur une planchette; ou les extrémités de deux feuilles de papier que l'on veut juxtaposer ou superposer.

— **de gants.** — (Peint.) — Colle dont on se sert dans la peinture en détrempe et dans la peinture à l'huile pour préparer les toiles. On l'obtient en faisant dissoudre dans l'eau chaude des rognures de peau et elle prend la consistance d'une gelée par le refroidissement. La colle de parchemin et la colle de Flandre sont obtenues de la même façon, mais la première est plus fine et la seconde plus grossière; celle-ci ne s'emploie que pour les travaux peu soignés.

Colle de pâte. — Colle faite de farine délayée dans de l'eau et qui sert à coller en plein, c'est-à-dire entièrement et non sur les bords seulement, des dessins sur un carton ou un châssis tendu de toile.

— **de peau.** — (Voy. *Colle de gants.*)

— **de poisson.** — Gélatine extraite de l'esturgeon, employée pour l'encollage des toiles peintes, stores, etc., et dans certains genres de peinture à la colle.

— **forte.** — Gélatine fondue au bain-marie avec laquelle on opère pour le collage de panneaux de menuiserie, des cuirs ou étoffes usités pour la reliure.

Collection. — Se dit d'un ensemble de tableaux, de dessins, de gravures ou d'objets d'art et de curiosité appartenant à la même personne et le plus souvent réunis par elle.

Collectionner. — Former une collection, rechercher les œuvres d'art ou les objets de curiosité.

Collectionneur. — Celui qui collectionne.

Collégial. — (Voy. *Église collégiale.*)

Coller. — Fixer à l'aide de gomme des gravures ou des dessins sur des marges blanches ou teintées destinées à en faire valoir l'effet. Dans le même sens on dit aussi monter un dessin, faire monter une gravure, tendre des dessins d'architecture sur un châssis.

Collier. — (Arch.) — Astragale ornée de perles enfilées. Moulure de chapiteau ornée de perles ou d'oves.

Collodion. — (Photographie.) — Solution de coton-poudre dans de l'éther dont on formait la pellicule sensibilisée des glaces photographiques avant l'invention des glaces préparées au gélatino-bromure.

Collodionner. — (Photogr.) — Couvrir une plaque de verre d'une couche mince de collodion. Les plaques collodionnées ont été remplacées par les

glaces préparées au gélatino-bromure, et l'on ne collodionne plus maintenant que certaines épreuves photographiques sur papier afin de leur donner du brillant.

Colombage. — (Arch.) — Disposition en enfilade de solives dont les vides sont remplis de briques, de carreaux de terre cuite et de plâtre, suivant l'épaisseur voulue de la muraille ou de la cloison ainsi formée. On donne aussi aux murailles en colombage le nom de murailles fourrées.

Colombier. — (Arch.) — Bâtiment cylindrique ou prismatique en forme de tour ou de tourelle, recouvert d'une toiture généralement conique. Certains colombiers de la Renaissance construits en brique et pierre sont décorés de carreaux et de panneaux en faïence.

Colonnade. — (Arch.) — Ensemble de colonnes symétriquement placées sur une ou plusieurs rangées. Les colonnes sont surmontées d'entablements ou d'arcades suivant le style de l'édifice. On donne aussi le nom de colonnades à certains portiques ; cette sorte de décoration était d'un usage fréquent dans l'architecture antique. Dans les temps modernes, à Rome, la colonnade de Saint-Pierre, œuvre de Bernin, double portique entourant la place qui précède l'église, et, à Paris, la colonnade du Louvre, œuvre de Perrault, simple décor appliqué devant une façade, sont à citer comme modèles de colonnades.

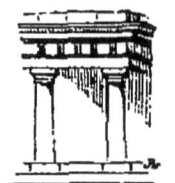

Colonne. — (Arch.) — Support cylindrique, posé verticalement, formé généralement de trois parties: une base, un fût ou partie cylindrique et un chapiteau.

Colonnes accouplées ou couplées. — (Arch.) — Colonnes placées

deux par deux, l'une à côté de l'autre, sans tenir compte des règles qui fixent la dimension des entre-colonnements. Cette disposition a pour but, non seulement d'augmenter en certains endroits la résistance réelle des supports, mais de rendre encore cette résistance plus apparente. Parfois le tailloir (voy. ce mot) se prolonge sans solution de continuité au-dessus des deux chapiteaux.

— **adossée.** — Colonne en partie noyée dans la muraille verticale contre laquelle elle est placée. — On dit aussi *Colonne engagée* ou *Colonne liée*, et spécialement *Demi-colonne*, lorsque la colonne est engagée jusqu'au centre et que la saillie se mesure par une demi-circonférence.

— **annelée.** — Colonne décorée d'anneaux en relief. On dit aussi *Colonne bandée*.

— **à pans.** — (Voy. *Colonne polygonale*.)

— **astronomique.** — Colonne terminée en plate-forme servant d'observatoire.

— **attique.** — Colonne décorant un étage placé en attique au-dessus d'un grand entablement.

— **bandée.** — (Voy. *Colonne annelée*.)

— **bellique.** — Colonne du temple de Janus à Rome, devant laquelle on proclamait la déclaration de guerre.

Colonne cannelée. — Colonne dont le fût est creusé ou orné de cannelures. — (Voy. ce mot.)

— **cantonnée.** — Colonne engagée dans un angle pour renforcer un pilier et soutenir une voûte à sa retombée.

— **cochlide.** — Colonne creuse dans laquelle on a pratiqué un escalier à vis. La colonne Trajane, la colonne Vendôme, celle de Juillet sont des colonnes cochlides.

— **composite.** — Colonne surmontée d'un chapiteau composite. — (Voy. *Composite*.)

— **corinthienne** — Colonne élevée suivant les proportions de l'ordre corinthien. — (Voy. *Corinthien*.)

— **corollitique.** — Colonne dont le fût est décoré de guirlandes qui l'entourent en spirale.

— **couplées.** — (Voy. *Colonnes accouplées*.)

— **cylindrique.** — Colonne dont le diamètre est constant et le profil limité par deux parallèles.

— **d'assemblage.** — Support en forme de colonnes formé de pièces de bois rapportées ou de pièces de fer autour desquelles sont posés des manchons de plâtre ou de stuc simulant une colonne de pierre ou de marbre.

— **diminuée.** — Colonne dont le diamètre à la base est plus grand que le diamètre au chapiteau. Les colonnes des temples doriques grecs offrent de très remarquables exemples de colonnes diminuées. La colonne diminuée ou en tronc de cône a été surtout abandonnée au XVIIe et au XVIIIe siècle et remplacée par la colonne renflée.

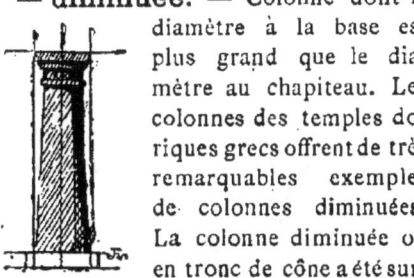

— **dorique.** — Colonne élevée suivant les proportions de l'ordre dorique. — (Voy. *Dorique*.)

— **doublées.** — Colonnes voisines placées l'une devant l'autre, c'est-à-dire dans le même plan perpendiculaire à une façade.

Colonnes en faisceau. — Colonnettes réunies, juxtaposées ou soudées les unes aux autres et formant pilier dans le style gothique. Il y a des colonnes en faisceau dont le plan offre des combinaisons très compliquées de portions de cercle et de parties carrées servant à mieux détacher les colonnettes les unes des autres.

— **engagée.** — (Voy. *Colonne adossée*.)

— **en tambours.** — Colonne formée d'une superposition de disques dont la hauteur est inférieure au diamètre. — (Voy. *Colonne en tronçons*.)

— **en tronçons.** — Colonne formée d'une superposition de disques dont la hauteur est supérieure au diamètre.

— **feuillée.** — Colonne dont le fût est recouvert d'imbrications.

— **flanquée.** — Colonne entourée de pilastres.

— **fuselée.** — Colonne dont le profil est renflé en forme de fuseau allongé. On dit aussi *renflée*. Le profil de la colonne renflée est celui qui est le plus fréquemment adopté, et le profil fuselé n'est que l'exagération de ce tracé. Il y a aussi des colonnes qui ne sont renflées qu'à partir du tiers de leur hauteur.

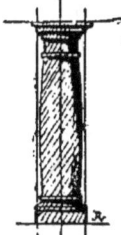

— **gemellée.** — Support formé de deux colonnes de même diamètre, juxtaposées ou soudées dans toute leur hauteur.

— **gothique.** — Se dit parfois du faisceau de colonnettes formant pilier, usité dans les édifices gothiques.

— **gnomonique.** — Colonne dont le fût à sa section horizontale supporte le style ou gnomon d'un cadran solaire, ou remplit lui-même cet office.

— **groupées.** — Groupe d'au moins trois colonnes posées sur un socle commun.

Colonne hermétique. — Colonne couverte d'hiéroglyphes et placée dans l'endroit le plus mystérieux des temples égyptiens. — On donne aussi ce nom aux colonnes surmontées d'une tête d'homme en guise de chapiteau. — (Voy. *Hermès*.)

— **historique.** — Colonne édifiée en mémoire d'un grand fait historique.

— **hydraulique.** — Effet d'eau rappelant la forme d'un fût de colonne cylindrique.

— **ionique.** — Colonne élevée suivant les proportions de l'ordre ionique. — (Voy. *Ionique*.)

— **liée.** — (Voy. *Colonne adossée*.)

— **manubiaire.** — Colonne dont le fût est décoré de trophées.

— **médiane.** — Colonnes placées au milieu d'un portique et séparées par un entre-colonnement plus considérable que les autres entre-colonnements de la même rangée.

— **méniane.** — Colonne dont le chapiteau est surmonté d'une galerie ou balcon.

— **milliaire.** — Colonne placée sur le bord des routes romaines et indiquant les distances de mille en mille pas.

— **moulée.** — Colonne coulée en plâtre, ciment, etc., dans un moule pratiqué à cet effet.

— **nichée.** — (Arch.) — Colonne incrustée dans une muraille verticale, mais de façon qu'un vide soit ménagé dans toute la hauteur entre le fond de la niche et le fût de la colonne.

— **ovale.** — Colonne aplatie dont le fût a pour section une ellipse.

— **pastorale.** — Colonne dont le fût imite un tronc d'arbre.

— **pœstumnienne.** — Colonne élevée dans les proportions des colonnes doriques du temple de Pœstum.

— **polygonale.** — Colonne dont le fût est prismatique. On dit aussi *colonne à pans*.

— **renflée.** — (Voy. *Colonne fuselée*.)

— **rostrale.** — Colonne dont le fût est orné de proues de galères.

Colonne rustique. — Colonne dont le fût est décoré de bossages en saillie.

— **sépulcrale.** — Colonne commémorative édifié sur une sépulture.

— **serpentine.** — Colonne formée de serpents enlacés.

— **statuaire.** — Colonne surmontée d'une statue.

— **torse.** — Colonne dont le fût décrit plusieurs spirales. D'après Vignole, cette colonne ne devrait décrire dans toute sa hauteur que six tours de spire. On rencontre cependant de très fréquents exemples de colonnes torses dont le nombre de spirales est bien supérieur à celui indiqué par Vignole. La colonne torse est surtout fréquemment appliquée à la décoration des meubles, aux ouvrages d'ébénisterie, etc.

— **toscane.** — Colonne élevée suivant les proportions de l'ordre toscan. — (Voy. *Toscan*.)

— **triomphale.** — Colonne érigée en mémoire d'une grande victoire.

— **vespasienne.** — Petit édifice en forme de colonne creuse, à l'intérieur desquels sont établis des urinoirs publics.

— **zoophorique.** — Colonne dont le chapiteau est surmonté d'une statue d'animal réel ou fabuleux.

Colonnette. — (Arch.) — Colonne dont le diamètre proportionnellement à la hauteur est très petit. Les colonnettes, fréquemment usitées dans les constructions de style gothique, servent à soutenir des arcatures et, par leur réunion en faisceau, forment les gros piliers des édifices.

Colorant. — Qui donne de la couleur.

Coloration. — (Peint.) — Effet d'ensemble que produit la totalité des couleurs employées dans une peinture. En disant qu'une coloration est violente, audacieuse, triste, fine, délicate, etc., on caractérise la sensation qu'elle fait éprouver.

Coloré. — Se dit des œuvres peintes qui ont du brillant, de l'éclat, dont les tons sont vifs et chauds. — Par exten-

sion, se dit aussi d'un dessin, d'une gravure et même d'un monument d'architecture où les seuls effets de blanc et de noir, de lumière et d'ombre, habilement combinés, produisent la même sensation d'éclat chaud et harmonieux.

Colorer. — (Peint.) — C'est non seulement modeler à l'aide de couleurs différentes, mais c'est aussi obtenir un effet brillant à l'aide de savantes oppositions de noir et de blanc. Une gravure, une lithographie, sans autre ton que le blanc et le noir, peuvent être plus colorées qu'un tableau si elles produisent un effet plus brillant que ce dernier.

Coloriage. — (Voy. *Colorier*.)

Colorier. — Colorier, c'est recouvrir de couleur des surfaces délimitées par un contour soit dessiné, soit gravé. Fréquemment les planches gravées jointes aux ouvrages scientifiques sont coloriées à l'aquarelle et à la main, d'après des modèles. Ce mode de coloriage, trop souvent imparfait, tend à disparaître. Il est remplacé par la chromolithographie et la chromotypographie. Pour les publications à bon marché, on a trouvé un procédé de coloriage ou d'enluminage au patron qui réduit le travail à un simple tour de main, mais ne peut s'appliquer qu'à des surfaces d'une certaine étendue où il donne des résultats suffisants. Il consiste dans l'emploi de divers patrons en basin ou en toile découpés comme des vignettes et aussi nombreux qu'il y a de couleurs à appliquer. L'opérateur, à l'aide de points de repère, pose son patron découpé sur la gravure à colorier, passe rapidement sur le tout une éponge imprégnée de la couleur convenable qui ne s'étend que sur l'espace vide laissé à découvert par le patron découpé. On répète cette opération autant de fois qu'il est nécessaire après ou avant séchage complet, ce qui permet parfois d'obtenir des effets de fondu. Malgré cette manutention, le prix de revient de ce coloriage reste encore très peu élevé.

Coloris. — (Peint.) — Imitation par divers procédés de la couleur naturelle aux objets qu'on veut peindre. Effet résultant de l'ensemble ou de la juxtaposition des tons employés.

Coloriste. — (Peint.) — Se dit d'un peintre qui, cherchant de préférence les grands effets de coloris, excelle à donner à ses œuvres l'éclat en même temps que l'harmonie. Les peintres de l'Ecole vénitienne sont de grands coloristes, il suffit de citer Titien et Véronèse; après eux, Ribera et Velasquez, pour l'Ecole espagnole ; Rubens et Rembrandt, pour les Ecoles flamande et hollandaise ; l'Ecole française contemporaine se glorifie d'Eugène Delacroix.

— (Art déc.) — Artisan qui enlumine, qui colorie au pinceau des épreuves de planches gravées ou lithographiées.

Colossal. — Se dit de monuments, de statues, d'œuvres d'art de dimensions extrêmement grandes.

Colosse. — Statues de dimensions colossales, tels que certaines figures égyptiennes d'Osiris, de sphinx. La statue d'Apollon érigée à Rhodes dans l'antiquité était un colosse. Telle est encore l'énorme statue de *l'Indépendance* exécutée de nos jours par le statuaire Bartholdi et destinée à l'Amérique.

Comble. — (Arch.) — Faîte ou partie la plus élevée d'une toiture. — Ensemble de la charpente supportant une toiture. La hauteur des combles est très variable. Elle varie le plus souvent entre le tiers et le quart de la largeur des bâtiments, mais elle dépasse parfois dans le style gothique la hauteur des façades.

— (Blas.) — Synonyme de *chef diminué*. — (Voy. ce mot.)

— **faux.** — (Arch.) — Partie supérieure d'un comble brisé.

— **à bât d'âne.** — Comble compris entre deux pignons de maçonnerie dont la hauteur dépasse celle de la toiture.

Comble à deux égouts. — Comble à deux pentes conduisant les eaux à deux égouts différents.

— **aigu.** — Comble des édifices construits du xve au xvie siècle, dont la hauteur est considérable et dont les pentes sont très raides.

— **à la Mansard.** — Comble dans

lequel sont ménagées des fenêtres ou lucarnes verticales dites mansardes.

— **à la Philibert Delorme.** — Comble sans ferme.

— **brisé.** — Comble à deux pentes, conduisant les eaux au même égout.

— **droit.** — Comble à pentes rectilignes.

— **en appentis.** — (Voy. *Comble simple.*)

— **en croupe.** — Comble se terminant en pan coupé ou suivant un demi-cône comme les combles d'abside d'églises.

— **en pavillon.** — Comble dont les pentes offrent l'aspect d'un cône.

— **en terrasse.** — Toiture dont la pente est très faible et qui se rapproche le plus possible du plan horizontal.

— **pyramidal.** — Comble en forme de pyramide.

— **retroussé.** — Comble à tirant surélevé.

— **simple.** — Comble à une seule pente.

Comète. — (Blas.) — Se dit des rayons ondoyants figurant comme pièces d'armoirie. Ces rayons, disposés en pals, sont comètes lorsqu'ils sont mouvants du chef, et flamboyants lorsqu'ils sont mouvants de la pointe de l'écu.

Commande. — Se dit des œuvres d'art dont l'exécution est demandée à des artistes par des amateurs, par des municipalités ou par l'État, et qui doivent répondre à certaines conditions déterminées à l'avance.

Commémoratif. — Se dit des œuvres d'art destinées à rappeler un souvenir.

Commissaire-priseur. — Officier ministériel chargé de la vente aux enchères publiques des œuvres et objets d'art. Il est généralement assisté par un expert et quelquefois par plusieurs, quand la vente comprend des séries d'ouvrages de diverses sortes. — (Voy. *Expert.*)

Commun. — Se dit d'œuvres d'art ou de figures manquant de distinction tant au point de vue de la ligne que de la couleur, ou dans le choix du motif.

Compas. — Instrument servant à mesurer des dimensions, à décrire des courbes. Les compas, ordinairement en métal, sont formés de deux branches ou jambes, jointes par un rivet à leur partie supérieure et terminées en pointe à leur partie inférieure. L'une de ces pointes est mobile et peut être remplacée

par un tire-ligne ou par un porte-crayon que maintient une vis de pression. Il existe des compas de grande dimension en bois pour le tracé des épures sur le tableau. Les sculpteurs font usage de compas de fer dont les deux branches se meuvent sur un arc de cercle; ils emploient parfois aussi des compas à branches inégales et recourbées qui leur permettent de relever les mesures des surfaces concaves.

Compas à balustre. — Compas de petite dimension pourvu d'une petite tige en forme de balustre placée au sommet pour servir à le manier plus aisément. Dans certains compas à balustre, l'une des branches — à usage de tire-ligne — est montée sur un ressort et maintenue à l'ouverture voulue par une vis de pression.

— **à pointes sèches.** — Compas dont les deux branches sont aiguisées en pointe et qui ne sert qu'à porter des mesures sur un dessin.

— **à repousser.** — (Grav.) —

Compas dont les branches se recourbent en crochet, l'une étant armée d'une pointe émoussée et l'autre d'une pointe coupante, destinée à marquer exactement à l'envers du cuivre le point où il doit être repoussé.

— **de calibre.** — (Voy. *Compas sphérique.*)

— **d'ellipse.** — Compas destiné à tracer les courbes elliptiques.

— **d'épaisseur.** — (Voy. *Compas sphérique.*)

— **de proportion.** — (Voy. *Compas de réduction.*)

— **de réduction.** — Compas formé de deux branches assemblées par un boulon mobile, et dont chaque branche se termine en pointe à ses deux extrémités. On dit aussi compas de proportion parce que, suivant la position du bouton mobile, l'écartement des deux pointes supérieures est une réduction, dans un rapport proportionné, de l'écart compris entre les deux pointes inférieures.

— **de trisection.** — Compas servant à diviser les angles en trois parties égales.

— **sphérique.** — Compas à branches courbes. On dit aussi *compas d'épaisseur* et *compas de calibre*.

Compasser. — Mesurer ou diviser à l'aide du compas.

Compétent. — Se dit de tout homme, amateur, collectionneur, critique, expert, qu'un goût naturel et des études spéciales ont mis en état de juger et d'apprécier sainement les œuvres d'art.

Complémentaire. — Se dit de la couleur qui, suivant les lois de l'optique, forme du blanc en se combinant avec une autre couleur. Le rouge est la couleur complémentaire du vert, le bleu a pour complémentaire l'orangé, le violet a pour complémentaire le jaune, et réciproquement.

Complet. — Se dit des œuvres d'art qui ne laissent rien à désirer, qui ont toutes les qualités possibles.

Complexe. — Se dit d'œuvres d'art comprenant différentes parties, plusieurs éléments, et dont l'exécution exige la réunion de qualités parfois très diverses.

Compliqué. — Se dit de certaines œuvres d'art, de compositions confuses, embarrassées ou encombrées de détails et d'accessoires prétendant exprimer des intentions trop subtiles.

Componé. — (Blas.) — Se dit d'une bande composée de damiers ou carreaux alternant de couleur et de métal, ordinairement au nombre de cinq. On dit aussi qu'une bordure est componée lorsqu'elle est composée de deux émaux séparés ou divisés par petits rectangles.

Composé. — Se dit d'un motif d'œuvre d'art dont l'artiste a tiré les éléments soit de son imagination, soit de sa mémoire secondée par des études et croquis antérieurs. On dira « un paysage composé », par opposition à un « paysage pris sur nature ». (Voy. aussi *Composer, Composition*, pour d'autres acceptions de ce mot.)

Composer. — Combiner les nombreux éléments d'une œuvre d'art de telle sorte que le sujet se présente d'une

façon mmédiatement intelligible; que l'arrangement des figures, la disposition des groupes, l'équilibre des pleins et des vides, la pondération des masses d'ombre et de lumière offrent un ensemble de lignes élégantes, de colorations harmonieuses concourant à l'unité de l'œuvre.

Composité. — Ordre d'architecture antique dont le caractère est spécialement déterminé par le chapiteau à volutes et à feuilles d'acanthe que produit la combinaison des chapiteaux ionique et corinthien.

Composition. — La composition d'une statue, d'un tableau est bonne ou mauvaise, suivant que l'agencement des lignes, des groupes se présente d'une façon plus ou moins heureuse, que les attitudes sont plus ou moins vraisemblables, que la scène se comprend plus ou moins aisément. Une vue de ville, par exemple, se compose bien lorsque la succession des édifices présente une silhouette élégante et pittoresque; un paysage, un site est bien composé lorsque les bouquets d'arbres, les lointains, les premiers plans représentent des masses bien pondérées et agréables à l'œil.

Concentration d'effet. — Disposition des lumières et des ombres au moyen de laquelle l'artiste a cherché à attirer l'attention sur un point principal, de préférence à d'autres portions de l'œuvre qui sont parfois volontairement négligées ou sacrifiées.

Conception. — Faculté de concevoir, de comprendre et de créer une œuvre d'art. On dit que la conception d'une œuvre est hardie, qu'elle est heureuse, qu'elle manque de développement, etc., etc.

Concevoir. — Se dit de la façon dont un artiste a compris un sujet, en a combiné l'exécution.

Concours. — Épreuve en vue d'un classement par ordre de mérite à laquelle ont été conviés par programme spécial des artistes qui auront à traiter un sujet déterminé.

Conduit à vent. — (Arch.) — Tuyaux formant prise d'air extérieur et destinés à amener de l'air frais à l'intérieur des appartements et à activer le tirage des cheminées, etc.

Conduite. — (Arch.) — Petit aqueduc ou tuyau servant à l'écoulement des eaux.

Cône. — Volume limité par la rotation d'un triangle rectangle tournant autour d'un de ses petits côtés comme axe. On donne aussi le nom de cône de lumière au faisceau de rayons lumineux divergents s'échappant par une ouverture de forme circulaire.

Confessionnal. — (Arch.) — Sorte de réduit clos propre à la confession et dont l'usage ne remonte pas au delà du XVIe siècle. Au XVIIe et au XVIIIe siècle, l'art décoratif a tiré un grand parti des confessionnaux pour la décoration intérieure des églises. Certaines églises de Belgique possèdent des confessionnaux en bois, décorés de cariatides, couverts de dais sculptés d'une grande richesse d'ornementation.

Congé. — (Arch.) — Raccord entre deux surfaces de saillie différente, obtenu à l'aide d'une partie concave ayant généralement pour profil un quart de cercle. Il y a aussi des congés formés d'une courbe très allongée, à laquelle on donne souvent le nom d'adoucissement.

Conique. — Qui a la forme d'un cône.

Connaisseur. — Se dit de tout homme compétent (voy. ce mot) en matière d'art, capable de porter un jugement sûr et motivé en telle ou telle branche des beaux-arts. On peut se connaître *en* tableaux anciens et ne point se connaître *aux* curiosités.

Connaître à ou en (se). — (Voy. *Connaisseur*.)

Conque. — (Arch.) — Voûte en cul-de-four ou en forme de demi-coupole.

— (Art déc.) — Ornement en forme de coquille marine.

Conseil supérieur des beaux-arts. — Conseil institué au ministère de l'instruction publique et réorganisé par décret du 15 novembre 1880, comprenant, outre de hauts fonctionnaires qui sont membres de droit, six peintres, deux sculpteurs, deux architectes et un graveur, nommés annuellement par le ministre. Ce conseil est appelé à donner son avis sur les questions relatives aux beaux-arts, sur les expositions, les bourses de voyage, etc., etc.

Conservateur. — Fonctionnaire chargé de la conservation des musées et des collections publiques d'œuvres d'art.

Conservation. — Se dit des fonctions d'un conservateur et de l'ensemble des services placés sous sa direction.

Console. — Meuble de support en

forme de table étroite, soutenu par des pieds, des colonnettes, des enroulements, suivant le style de l'époque, et destiné à prendre une place fixe devant un panneau de fenêtre, devant une glace, etc. Il existe des consoles de style Louis XIV et Louis XV qui sont de véritables chefs-d'œuvre de sculpture et d'art décoratif.

— (Arch.) — Motif d'architecture

ormant saillie, destiné à supporter des portions de moulures plus saillantes encore, corniche, balcon, etc., et le plus souvent décoré à chaque extrémité de volutes se recourbant en sens inverse.

Console arasée. — Console dont les enroulements dans les volutes ne font pas saillie sur les faces latérales.

— à enroulements. — Console ornée de volutes dont les enroulements font saillie sur les faces latérales. C'est la forme de volute la plus usitée.

— en encorbellement. — Console formée de plusieurs assises de pierres formant saillie les unes au-dessus des autres.

— plate. — Console découpée suivant un profil concave peu accentué, ou même de forme absolument rectangulaire.

— rampante. — Console placée suivant l'inclinaison d'une moulure.

— renversée. — Console employée quelquefois comme support, mais surtout pour remplir un vide entre deux surfaces en retraite l'une au-dessus de l'autre ou pour relier deux membres d'architecture en formant une sorte d'amortissement. Le grand enroulement occupe la partie inférieure de la console qui est placée verticalement et non horizontalement. L'usage de la console renversée ne se rencontre jamais dans les édifices de style classique ; il date des époques de décadence.

Consonance. — Système d'ornementation qui consiste à rappeler dans un motif de décoration une forme ou une couleur dominante. — (Voy. *Contraste*.)

Construction. — Art d'employer les matériaux suivant leur qualité et leur nature, de façon à réunir dans un édifice la solidité et la convenance.

Continuateur. — Se dit d'artistes qui suivent les traditions, adoptent la manière de ceux qui les ont précédés et semblent ainsi, par des productions de même genre, continuer les œuvres des devanciers qu'ils ont pris pour modèles.

Contourné. — (Blas.) — Figure héraldique placée en sens inverse de sa position habituelle. Figure qui est tournée à sénestre, ce qui est contre l'ordinaire, toutes les figures d'animaux devant avoir la tête et le reste du corps tourné à dextre, et les choses inanimées qui ont quelque partie plus recommandable que les autres devant être posées de même.

Contraste. — (Peint.) — Opposition voulue entre plusieurs parties d'une peinture pour les faire valoir et mettre en évidence leurs qualités différentes.

— (Ornementation.) — Système d'ornementation qui consiste à opposer dans un motif de décoration les couleurs claires aux couleurs sombres et les lignes droites aux lignes courbes. — (Voy. *Consonance*.)

— des couleurs. — Lorsque deux bandes de papier de même couleur, mais d'intensité différente, sont juxtaposées, le côté de la bande la moins foncée contigu à la bande qui l'est le plus paraît plus clair qu'il ne l'est réellement, et le côté de la bande la moins claire qui lui est contigu paraît plus foncé. La juxtaposition des couleurs en change donc l'apparence optique. Chaque couleur, en outre, tend à se colorer de la couleur complémentaire propre à la couleur qui lui est contiguë. La découverte de cette loi du contraste simultané des couleurs est due à M. Chevreul. Elle se complète par une autre remarque : si deux corps contiennent une couleur commune, l'effet de leur juxtaposition est d'atténuer l'intensité de l'élément commun.

Contraste simultané des couleurs. — Les lois d'optique qui régissent ce contraste ont été formulées ainsi : 1° chaque couleur tend à colorer de sa couleur complémentaire les couleurs avoisinantes ; 2° si deux objets contiennent une couleur commune, l'effet de leur juxtaposition est d'en atténuer l'élément commun.

Contraster. — Mettre en contraste, faire valoir par des oppositions réciproques.

Contre-arcature. — (Arch.) — Arcades ou festons découpés en sens opposés.

Contre-balancer. — Disposer en peinture, en sculpture, des groupes, des figures, des effets d'ombre et de lumière dont les mouvements et les masses s'équilibrent en se pondérant.

Contre-bandé. — (Blas.) — (Voy. *Contre-pallé*.)

Contre-bouter. — (Constr.) — Soutenir une partie de construction à l'aide de pièces de bois ou de massifs de maçonnerie servant de point d'appui.

Contre-bretessé. — (Blas.) — Se dit lorsque les bretesses ou créneaux sont placés de façon que les vides soient opposés aux pleins. Les exemples de contre-bretessé sont assez rares dans les armoiries françaises ; ils sont fréquents, au contraire, dans les armoiries allemandes.

Contre-calquer. — Reproduire un dessin à l'aide d'un calque, mais en sens contraire de l'original. On dit aussi décalquer.

Contre-chevronné. — (Blas.) — (Voy. *Contre-pallé*.)

Contre-clef. — (Arch.) — Claveaux placés de chaque côté d'une clef de voûte.

— extradossée. — (Arch.) — Cla-

veau placé contre la clef et de même hauteur qu'elle.

Contre-cœur. — (Arch.) — Plaque de métal posée au fond de l'âtre d'une cheminée. — Espace intérieur compris entre l'âtre et les jambages.

Contre-corbeau. — (Arch.) — Modillon en usage dans l'architecture du XIII^e siècle, placé entre des modillons ou corbeaux supportant la retombée d'une arcature, et servant de point d'appui aux deux petites arcades inscrites dans la grande.

Contre-émail. — (Art déc.) — Émail appliqué sur des surfaces concaves.

Contre-épreuve. — (Gravure.) — Épreuve d'une gravure la reproduisant en sens inverse. On obtient une contre-épreuve en appliquant sur l'épreuve originale, lorsqu'elle est encore fraîche, une feuille de papier qui, par le foulage, s'empare de l'encre et, par conséquent, reproduit le sujet à l'envers. On dit aussi qu'un sujet est dessiné, peint ou gravé en contre-épreuve lorsqu'il est représenté en sens contraire de l'original.

Contre-épreuver. — Tirer des contre-épreuves. On dit aussi contre-tirer.

Contrefaçon. — Reproduction, imitation frauduleuse de pièces gravées, ou d'une œuvre d'art quelconque.

Contrefaire. — Reproduire, copier, imiter une œuvre d'art dans l'intention de faire prendre la copie pour l'original.

Contre-fascé. — (Blas.) — (Voy. *Contre-pallé*.)

Contre-fleurdelisé. — (Blas.) — Fleurs de lis opposées les unes aux autres.

Contrefort. — (Arch.) — Massif de maçonnerie servant de point d'appui et destiné à augmenter la résistance des murailles verticales. Les contreforts sont usités surtout dans l'architecture gothique. Ils étaient indispensables pour soutenir les murailles élevées des églises, et les constructeurs de cette époque ont relié ces massifs par des arcs-boutants. (Voy. ce mot.) Les contreforts qui, primitivement, se composaient d'une masse carrée dont la surface était inclinée pour rejeter les eaux pluviales,

offrirent ensuite des pans coupés, décorés de pinacles et, au XIV^e siècle, ils se terminent en clocheton.

Contre-fruit. — (Arch.) — (Voy. *Fruit*.)

Contre-hacher. — Croiser des hachures en sens contraire.

Contre-hachure. — Hachure croisant d'autres hachures.

Contre-hermine. — (Blas.) — (Voy. *Hermine*.)

Contre-heurtoir. — (Arch.) — Plaque de métal sur laquelle frappe le heurtoir.

Contre-imbrication. — (Arch.) — Motifs de décoration en forme d'écailles en retraite — et non en saillie — les unes sur les autres.

Contre-jour. — Disposition de la lumière qui, étant à l'opposé d'un objet, le laisse dans l'ombre. — Lumière que produisent les rayons lumineux réfléchis par des surfaces claires, de façon à diminuer l'intensité des ombres produites par les rayons lumineux directs. — (Voy. *Places à contre-jour*.)

Contre-lobe. — (Arch.) — Petites découpures en forme d'arcatures placées à l'intérieur d'une arcade.

Contre-marche. — (Arch.) —

Surface verticale déterminée par la hauteur des marches.

Contre-marque. — (Numism.) — Signe gravé ou frappé sur une monnaie postérieurement à l'opération du frappage.

Contre-moulage. — Contrefaçon d'un moulage.

Contre-moule. — (Sculpt.) — Enveloppe d'un moule destiné à en augmenter la solidité.

Contre-pallé. — (Blas.) — On dit *contre-pallé*, *contre-fascé*, *contre-bandé*, *contre-chevronné*, lorsque les *pals*, les *fasces*, les *bandes*, les *chevrons* sont opposés, c'est-à-dire lorsque ces figures, divisées par un trait, se chevauchent de manière que le métal soit opposé à la couleur, et *vice versa*.

Contre-partie. — Vide formé par les découpures d'une incrustation en marqueterie. — Se dit aussi de scènes ou figures dont la composition et les attitudes sont disposées en sens inverse de scènes ou de figures déjà exécutées.

Contre-pilastre. — (Arch.) — Pilastre placé en face d'un autre pilastre.

Contre-planche. — (Grav.) — Seconde planche destinée à imprimer certaines parties de gravure réservées, laissées intactes sur la première.

Contre-poinçon. — (Voy. *Poinçon*.)

Contre-profil. — Profil d'une moulure en sens contraire du profil découpé, c'est-à-dire reproduisant les contours de la moulure elle-même, et non le vide nécessaire pour l'obtenir.

Contre-retable. — (Arch.) — Murailles auxquelles sont adossés les retables. — Partie supérieure des retables.

Contresens. — Interprétation erronée d'un sujet, opposée à son véritable sens.

Contre-taille. — (Grav.) — Les gravures au burin s'exécutant à l'aide de tailles ou hachures qui servent à modeler les objets, on donne le nom de contre-tailles à des hachures coupant ces tailles primitives, soit perpendiculairement, soit obliquement. Dans la gravure sur bois, l'aspect des contre-tailles est très difficile à rendre, puisqu'il faut creuser avec l'outil non pas les hachures, comme dans la gravure en taille-douce, mais bien l'espace blanc compris entre ces hachures.

Contre-tailler. — (Grav.) — Tracer des contre-tailles sur une planche.

Contre-tirer. — (Grav.) — Tirer une contre-épreuve.

Contre-vair. — (Blas.) — Se dit lorsque les vairs ont le métal opposé au métal et la couleur opposée à la couleur ; tandis que le vair ordinaire a le métal opposé à la couleur et l'un et l'autre alternativement.

Contrevent. — (Arch.) — Volet de bois ou de fer destiné à fermer une ouverture. Pièce de charpente reliant les fermes d'un comble et le consolidant.

Contre-zigzag. — Motif d'ornementation formé de chevrons juxtaposés et opposés par le sommet.

Coopérateur. — Artiste qui concourt à l'exécution d'une œuvre d'art décoratif sans avoir participé à la création d'ensemble. — (Voy. *Collaboration*.)

Copie. — Reproduction d'une œuvre d'art.

Copier. — Exécuter des copies de tableaux et aussi imiter les œuvres, le genre, la manière d'un artiste.

Copieur. — Artiste qui copie ou imite sans l'avouer l'œuvre d'autres artistes.

Copiste. — Artiste qui copie, reproduit, soit à titre d'étude personnelle, soit dans tout autre but avoué, l'œuvre d'un autre artiste.

Coptographie. — Art de décou-

per des morceaux de cartes de façon que, vivement éclairés, ils projettent sur une surface blanche des ombres reproduisant des figures, des objets de toute nature.

Coq. — (Arch.) — Girouette en plomb ayant la forme d'un coq et placée au sommet des édifices religieux.

— (Art déc.) — Sorte de platine découpée à jour, en général très richement ornée, servant à couvrir et à protéger le balancier des anciennes montres.

Coquerelles. — (Blas.) — Noisettes dans leurs fourreaux, jointes ensemble au nombre de trois. Les coquerelles se rencontrent presque toujours en nombre dans les armoiries. Trois coquerelles de gueules.

Coquet. — Se dit de scènes élégantes, de figures gracieuses, d'un ensemble exécuté dans une tonalité fraîche et gaie.

Coquille. — (Peint.) — On donne ce nom aux moules servant ordinairement de réceptacle aux poudres d'or, d'argent, de bronze, employées dans la peinture à la gouache.

— (Arch.) — Voûte en quart de sphère, parfois décorée de cannelures et for-

mant la partie supérieure d'une niche en plein cintre.

— (Sculpt.) — Ornement que l'on place aux angles de moulures ayant un quart de rond pour profil.

— (Blas.) — Figure usitée dans les armoiries. Les coquilles sont en général représentées arrondies par le bas, retroussées par le haut, quelquefois avec deux petites pointes en forme d'oreilles, et rayées sur le dessus. Les petites coquilles portent aussi le nom de coquilles de Saint-Michel, et les plus grandes, toujours pourvues d'oreilles, portent le nom de coquilles de Saint-Jacques.

Coquille d'escalier. — (Arch.) — Intrados de la voûte rampante formée par les marches d'un escalier.

Cor. — Figure de blason.

Corail. — Production marine calcaire d'un beau rouge usitée dans la bijouterie. — Couleur d'un beau rouge clair, éclatant et vif.

Corbeau. — (Arch.) — Pierre saillante destinée à supporter une corniche, la retombée d'un arc, la saillie d'une galerie. Les corbeaux des x^e, xi^e et xii^e siècles sont décorés de figures

d'hommes et d'animaux, de représentations de sujets symboliques. Au $xiii^e$ siècle, les corbeaux disparaissent des corniches et sont employés seulement comme supports de balustrades, de mâchicoulis, de retombées d'arcs-doubleaux, ou pour servir de point d'appui à des pièces de charpente. Il y a de nombreux

exemples de corbeaux en bois dans les constructions civiles du moyen âge, et le plus souvent ces corbeaux, placés à la partie supérieure de l'édifice, servent à soutenir la saillie de la corniche. — (Voy. *Encorbellement.*)

Corbeille. — (Arch.) — Masse de chapiteau corinthien sur laquelle sont appliquées les feuilles d'acanthe. — Motif d'ornementation placé au-dessus de certaines cariatides dites *canéphores*.

Corde. — Ligne droite qui joint les extrémités d'un arc de cercle.

Cordelière. — (Arch.) — Moulure ronde, convexe, en forme de petit câble.

Cordon. — (Arch.) — Moulure peu saillante, régnant au pourtour d'une façade ou d'un appartement. — Ban-

deau horizontal accusant à l'extérieur une division d'étage.

— (Blas.) — Se dit de la marque distinctive des armoiries ecclésiastiques consistant, soit en un cordon avec houppes attaché au chapeau placé en cimier, soit en un câble à nœuds ou cordelière entourant l'écu. L'usage de ces cordons d'argent, façonnés comme les ceintures des religieux de l'ordre de Saint-François, remonte à Anne de Bretagne.

Cordonné. — (Arch.) — Se dit de surfaces murales ou de parties d'édifice reliées par un cordon.

Corindon. — Alumine chimiquement pure. Pierre précieuse, dure et transparente.

Corinthien. — (Arch.) — Ordre antique d'une grande richesse, dont le caractère est surtout déterminé par un chapiteau décoré de deux rangées de feuilles d'acanthe, entre lesquelles s'insèrent de petites volutes. — (Voy. *Chapiteau.*)

Corne. — (Blas.) — Toque ducale avec rang de perles surmontant les armes des doges de Venise.

— **d'abaque.** — (Arch.) — Angle saillant du tailloir dans les chapiteaux d'ordre corinthien et dans certains chapiteaux ioniques de la Renaissance, du XVIIe et du XVIIIe siècle, dont les quatre faces sont symétriques. — (Voy. *Chapiteau dorique.*)

Corne d'abondance. — Motif d'ornementation formé d'une corne d'où sortent des fleurs, des fruits et parfois des objets de toute nature.

— **de bélier.** — (Arch.) — Volute ornementée de certains chapiteaux ioniques.

— **de vache.** — (Arch.) — Évidements sur les vives arêtes d'une voûte.

— **de volute.** — (Arch.) — Motif d'ornementation usité dans certains chapiteaux corinthiens et qui, semblant prendre naissance dans les enroulements des volutes, se projette brusquement en dehors du plan de cet enroulement à la hauteur de l'œil de la volute.

Cornet. — Vase d'ornement en forme de petite corne tronquée.

Corniche. — (Arch.) — Partie supérieure d'un entablement formant sail-

lie sur la frise. Large moulure formant couronnement d'une façade, d'une portion de façade, régnant autour d'un appartement, au-dessous du plafond, dominant une porte, une fenêtre, une armoire, etc. Se dit aussi, dans l'architecture gothique, de hautes moulures

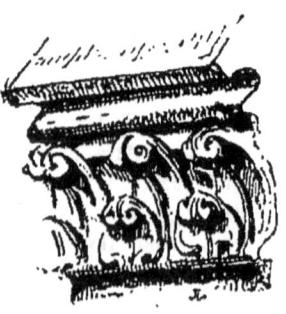

décorées ou non de feuilles entablées et régnant au pourtour d'une façade, à la

hauteur d'un étage, à la naissance d'une tour, etc.

Corniche architravée. — Corniche posée directement sur l'architrave, la frise n'existant pas dans l'entablement.

— **cintrée.** — Corniche suivant le profil d'un fronton circulaire ou décrivant une ligne courbe.

— **continue.** — Corniche en saillie continue sur toute la largeur d'une façade et que ne viennent rompre les lignes d'aucun motif de sculpture ni d'aucun membre d'architecture vertical.

— **coupée.** — Corniche dont la saillie est interrompue par des motifs de sculpture, par des pilastres, etc.

— **en chanfrein.** — Corniche sans moulure, formée d'un simple biseau sur l'angle de la saillie.

— **mutilée.** — Corniche dont la saillie est coupée au droit d'un larmier.

— **rampante.** — Corniche suivant les pentes d'un fronton triangulaire.

Cornier. — (Arch.) — Membre d'architecture qui est à la corne, à l'angle d'un bâtiment.

Cornière. — (Arch.) — Pièce de métal coudée servant à consolider les angles formés par des pièces de bois ou de fer posées à angle droit. Se dit aussi des

pièces de ferronnerie servant à consolider les angles des coffrets. Certains coffrets en bois du moyen âge sont garnis de cornières très délicatement ouvrées, découpées et fixées à l'aide de clous à têtes rondes ou carrées.

Corps. — Avoir du corps se dit des figures peintes et des peintures elles-mêmes, dont la consistance est sensiblement apparente. « Telle figure a du corps ; ces personnages, ce tableau manquent de corps, n'ont pas une suffisante apparence de solidité. »

— (Grav.) — Se dit au point de vue des dimensions de la partie du burin aiguisée en losange.

— **de logis.** — (Arch.) — Masse principale d'un bâtiment et aussi pavillons ou ailes dépendant d'une construction.

Corps d'un édifice. — (Arch.) — Ensemble de la maçonnerie.

— **percé.** — (Peint.) — Couleur claire posée sur une autre couleur claire.

— (Grav.) — Façon de rendre en gravure les effets de transparence produits par des glacis, par des couleurs apparaissant les unes sous les autres.

Correction. — Se dit principalement, au point de vue du dessin, de la pureté, de l'exactitude absolue de la forme. Le dessin d'un tableau peut être d'une correction parfaite et parfaitement insignifiant. La correction chez certains artistes est quelquefois une qualité négative.

Cosmorama. — Exhibition de tableaux reproduisant des vues de diverses contrées, exécutés, soit à la gouache, soit à l'aquarelle, soit à l'huile, et montrés à travers des lentilles. Le premier cosmorama a été établi à Paris, en 1808, par l'abbé Gazzera.

Costume. — Ce mot désigne d'une façon générale l'ensemble des vêtements, armes et accessoires appartenant à une époque, à un peuple, où l'artiste place l'action de son œuvre. « Ne pas soigner le costume ; observer rigoureusement le costume ; le rendu des costumes est merveilleux, etc. »

Cote. — (Arch.) — Indication précisant une longueur, une altitude, des dimensions, ou écrite en chiffres sur un croquis ou sur un plan dessiné à une échelle connue. Lorsque les cotes d'un

plan précisent des longueurs, on place les chiffres au milieu d'une ligne ponctuée dont les extrémités, terminées en flèche, indiquent les limites.

Côte. — (Arch.) — Saillie divisant

verticalement la surface convexe ou concave d'un dôme ou d'une voûte. — Listels formant intervalles entre les cannelures des colonnes.

Cotice. — (Blas.) — La *Bande diminuée* porte le nom de *cotice*.

— alesée. — (Blas.) — Cotice ne touchant pas les bords de l'écu. Dans ce cas elle est dite : *bâton péri en bande*.

Coticé. — (Blas.) Se dit lorsque les bandes d'un écu excèdent le nombre de neuf.

Cotonneux. — (Peint.) — Se dit d'une exécution molle, sans fermeté ni consistance.

Côtoyé. — (Blas.) — Se dit parfois pour accosté, mais s'emploie surtout pour désigner la disposition de pièces nombreuses placées régulièrement de chaque côté d'un pal, d'une bande, etc. Une bande côtoyée de trèfles, de fleurs de lis.

Cou. — (Arch.) — Dégagement entre deux moulures rondes.

Couche. — (Peint.) — Couleur ou impression préparatoire d'une seule teinte passée à plat et en une fois sur une surface. On dit qu'une couche de couleur est mince lorsqu'elle laisse transparaître soit le fond, soit la couche précédente.

Coucher. — (Aquar.) — Coucher une teinte en aquarelle, c'est l'appliquer par coups de pinceau égaux posés obliquement, et en allant de gauche à droite. Chaque coup de pinceau se fond ainsi de lui-même avec le coup de pinceau précédent.

— de soleil. — (Peint.) — On désigne souvent dans le langage courant un tableau par l'effet même que le peintre a voulu reproduire. « Un coucher de soleil de Claude Lorrain, un clair de lune de John Crome, une bataille de Casanova. » Il suffit d'indiquer ici une fois pour toutes cette façon abrégée de parler sans y revenir à tous les mots qui exigeraient pareille remarque.

— l'assiette. — (Dorure.) — Passer une ou plusieurs couches d'une préparation spéciale composée de bol d'Arménie, de sanguine, de mine de plomb et d'huile d'olive sur l'objet à dorer.

Coulage. — (Céram.) — Procédé de façonnage qui consiste à couler de la pâte liquide dans des moules en plâtre. Une partie de la pâte adhère aux parois du moule et l'excédent de liquide s'écoule par un orifice spécial. L'opération doit être répétée un certain nombre de fois suivant l'épaisseur que l'on veut donner à la pièce.

— du noyau. — (Sculpt.) — Former le noyau (voy. ce mot) d'une statue destinée à la fonte au moyen de la cire coulée dans un moule. Lorsque l'opération est terminée et le moule démonté, la statue apparaît en cire et absolument semblable au plâtre ou modèle du statuaire.

Coulée. — Action de fondre une statue.

Couler des tailles. — (Grav.) — Conduire des tailles suivant des lignes parallèles.

Couleur. — Dans le sens général : impression produite sur l'œil par les substances colorées. — Dans un sens plus spécial : effet produit par l'ensemble des couleurs distribuées dans un tableau. « Les Vénitiens ont le génie de la couleur. » — (Voy. *Coloriste*.)

— (Grav.) — Lorsqu'une gravure produit un effet brillant, par des oppositions de noir et de blanc vives, chaudes et harmonieuses, on dit qu'elle a de la couleur.

— amies. — (Peint.) — Couleurs dont le mélange s'opère aisément et qui produisent des tons harmonieux.

— blanches. — (Peint.) — (Voy. *Couleurs légères*.)

— bois. — La couleur bois est d'un ton brun plus ou moins jaunâtre. Dire qu'une figure est couleur bois, c'est indiquer qu'elle est peinte d'un ton désagréable, lourd et faux. — La couleur bois plus ou moins foncée est fréquemment usitée dans l'art industriel pour

donner aux bois blancs et communs l'aspect de bois durs et précieux.

Couleur bronze. — Couleur d'un ton verdâtre ou roux avec des reflets verdâtres.

— **cendrée.** — Couleur d'un ton gris très fin et très harmonieux.

— **chair.** — Couleur d'un ton rouge pâle, mélangé de rose, de blanc, de jaune et parfois légèrement gris bleuâtre dans les parties ombrées.

— **changeante.** — Couleur qui varie suivant l'angle sous lequel elle est regardée.

— **complémentaires.** — Couleurs dont la combinaison reproduit la lumière blanche. Selon les lois de la physique, la couleur complémentaire du rouge est le vert, celle de l'orangé le bleu, celle du jaune le violet et réciproquement. Il va sans dire que dans la pratique le mélange des couleurs complémentaires ne produit point de blanc, mais un noir ou plutôt un gris normal.

— **composites.** — Elles sont au nombre de trois. Chacune d'elles est formée par le mélange de deux des trois couleurs primitives : l'orangé, par le rouge et le jaune ; le vert, par le bleu et le jaune ; le violet, par le rouge et le bleu.

— **de feu.** — Nuance d'un rouge éclatant, ardent.

— **dégradées.** — (Voy. *Couleurs noyées*.)

— **de jais.** — Noir intense et brillant.

— **du prisme.** — Se dit des sept couleurs simples, violet, indigo, bleu, vert, jaune, orangé, rouge, formées par la décomposition d'un rayon de lumière blanche à l'aide du prisme.

— **en poudre.** — Couleurs préparées pour la peinture à la gouache.

— **feuille morte.** — Jaune brun tirant plus ou moins sur le roux.

— **fondues.** — Effet obtenu en peinture par le passage d'une couleur ou d'un ton à un autre, au moyen de nuances ou de teintes insensiblement dégradées.

Couleur générale. — Se dit de la tonalité d'ensemble d'un tableau.

— **génératrices.** — Elles sont au nombre de trois : le rouge, le jaune et le bleu. On dit aussi couleurs primitives, primaires ou mères.

— **grise.** — Couleur tirant sur le gris. (Voy. ce mot.)

— **héraldiques.** — (Blas.) — Elles portent le nom commun d'émaux. Il y a cinq émaux : l'azur ou bleu, le gueules ou rouge, le sable ou noir, le sinople ou vert et le pourpre.

— **jaune serin.** — Jaune pâle tirant légèrement sur le vert.

— **légères.** — Couleurs qui, additionnées de blanc, restent claires. On dit aussi *couleurs blanches*.

— **lilas.** — Violet pâle légèrement bleuâtre ou rosé.

— **livide.** — Teinte plombée, légèrement bleuâtre, violâtre ou verdâtre, tirant sur le noir.

— **locale.** — Couleur spéciale à chaque objet. — Ton général, sur lequel on exécute le modelé. L'école romantique étend le sens de cette expression jusqu'à lui faire signifier l'exactitude des sites, des costumes, des accessoires. Lorsque Decamps montra pour la première fois de vrais Turcs d'Asie Mineure au lieu de Turcs portant des vestes ornées d'un soleil dans le dos, il fit de la couleur locale.

— **marron.** — Brun rouge.

— **matrices.** — Couleurs en nombre variable qui entrent dans la composition d'une autre couleur.

— **mauve.** — Violet pâle légèrement bleuâtre.

— **moist.** — Couleur pour l'aquarelle, renfermée dans des godets ou de petits tubes et ayant la consistance d'une pâte molle.

— **noyées.** — Couleurs juxtaposées ou non, diminuant d'intensité jusqu'au blanc. On dit aussi *couleurs dégradées*.

— **ocreuse.** — Jaune, d'un ton ocreux, jaunâtre ou légèrement rougeâtre.

Couleurs pesantes. — Couleurs de teintes foncées, et, spécialement dans l'aquarelle, couleurs lourdes déposant au fond du godet dès qu'elles sont délayées.

— **ponceau.** — Rouge vif, clair, très légèrement carminé, éclatant, rappelant le ton du coquelicot.

— **pourpre.** — Rouge foncé tirant légèrement sur le violet.

— **primaires.** — (Voy. *Couleurs génératrices.*)

— **puce.** — Rouge brun.

— **rabattues.** — (Teint.) — Couleurs mélangées avec du noir, trop fréquemment employées aux Gobelins dans la traduction en tapisserie des tableaux.

— **rompues.** — Couleurs vives ou tranchantes, affaiblies ou atténuées par leur mélange avec d'autres couleurs.

— **spectrales.** — Couleurs obtenues par un rayon lumineux, traversant un prisme de cristal.

— **tranchantes.** — Couleurs vives, se détachant parfois avec dureté les unes sur les autres.

— **vert de mer.** — Vert, mélangé de bleu.

— **vierge.** — Couleur employée pure, sans mélange.

Coulisse. — (Art théâtral.) — Rainures pratiquées dans les planches d'une scène de théâtre et dans lesquelles glissent des châssis de décoration verticaux. Et aussi châssis verticaux sur lesquels sont peintes des décorations. Des coulisses représentant un palais, une chaumière, un bouquet d'arbres, etc. L'intervalle entre deux coulisses se nomme plan.

Couloir. — (Arch.) — Passage servant de dégagement pour passer d'une pièce dans une autre. — Passages circulaires régnant au pourtour des galeries des différents étages d'un théâtre.

Coupage. — (Céram.) — Division de la pâte en fragments qu'on mêle et qu'on déplace pour les réunir de nouveau en les mélangeant.

Coup de jour. — (Peint.) — Touche de lumière réelle, rayon lumineux vif et éclatant, accentuant le modelé d'une figure peinte ou sculptée.

Coup de pouce. — L'habileté de main et particulièrement l'adresse de la touche, de l'accent dans le modelé, qui caractérisent l'individualité d'un peintre ou d'un statuaire. D'une œuvre d'élève, revue, terminée par un artiste, on dira que celui-ci y a mis le coup de pouce du maître.

Coupe. — (Art décor.) — Vase très peu profond et très large, avec ou sans anses, monté sur un pied. On fabrique des coupes en cristal, en porcelaine, mais surtout en métal. Les coupes données en prix dans certains concours sont parfois des œuvres d'art de grand mérite et d'une extrême richesse d'ornementation.

— (Dessin d'archit.) — Dessin représentant l'intérieur d'un édifice que l'on 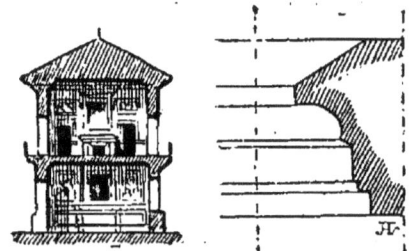 suppose coupé suivant un plan vertical dans le sens de la longueur ou de la largeur, de façon à laisser voir l'épaisseur des murs des voûtes, des combles et les aménagements intérieurs. Se dit aussi de la section faite suivant une ligne donnée, de façon à indiquer le profil d'une moulure.

— (Arch.) — Inclinaison des joints de voussoirs. — Se dit aussi, mais assez

rarement, de la partie concave d'une voûte hémisphérique.

Coupe. — (Grav.) — La coupe est à la gravure sur bois ce que la taille est à la gravure sur métal. C'est ainsi qu'on désigne le premier travail des graveurs creusant à l'aide de l'outil les blancs qui limitent une hachure. La recoupe est la seconde opération de ce genre de gravure. Un bois est exécuté avec une grande franchise de coupe, lorsque les hachures ont été franchement attaquées.

— **des pierres.** — (Arch.) — Art de tailler les pierres en vue de l'emplacement qu'elles doivent occuper dans une construction. La stéréotomie, ou art du trait, enseigne les principes de la coupe des pierres.

— **fausse.** — (Arch.) — Joint oblique ou assemblage de pièces de charpente fait suivant un angle autre que le droit ou l'angle de 45°.

Coupé. — (Blas.) — Le coupé — une des quatre partitions principales de

l'écu — divise le champ en deux parties égales, soit par une ligne horizontale, soit par une ligne oblique.

Couper. — (Grav.) — Entailler le cuivre avec le burin.

Coupole. — (Arch.) — Se dit indifféremment, mais à tort, d'un dôme et de l'intérieur d'un dôme. La dénomination de coupole ne doit être appliquée qu'à la voûte intérieure, s'élevant sur un plan différent de celui du dôme qui en est l'enveloppe extérieure. Entre les deux, il existe parfois un espace vide

considérable. La coupole du Panthéon de Paris et celle de Saint-Pierre de Rome, celle de Sainte-Sophie, à Constantinople, sont des types du genre. — La coupole ne suppose pas rigoureusement le dôme et le dôme peut couronner des surfaces planes, comme au pavillon central de l'École militaire, à Paris, aux pavillons du Louvre, etc.

Cour. — (Arch.) — Espace découvert dépendant d'une habitation et entouré de portiques, de murailles ou de bâtiments.

Courant de comble. — (Arch.) — Longueur d'un comble.

Courbe. — Ligne qui n'est ni droite ni composée de lignes droites.

— **des pressions.** — (Arch.) — Courbe réunissant les points où passent les résultantes de la pression et de la poussée horizontale des matériaux formant une voûte.

— **rampante.** — (Arch.) — Limon courbe d'un escalier.

Couronne. — Ornement de tête circulaire porté, soit comme parure, soit comme signe de dignité. On donne parfois ce nom à l'auréole. — (Voy. ce mot.)

— (Arch.) — Se dit quelquefois d'un larmier.

— (Blas.) — Les couronnes se placent au-dessus de l'écu.

— **architecturale.** — Se dit parfois des balustrades entrecoupées de pinacles terminant certaines tours de l'époque gothique, comme celles de l'église Saint-Ouen, de Rouen, par exemple.

— **d'archiduc.** — (Blas.) — Cercle à huit fleurons autour d'une toque et surmonté d'un demi-cercle garni de perles, supportant un globe dominé par une croisette.

— **de baron.** — (Blas.) — Cercle sur le plat duquel sont placés « en

Cour. de Baron. Cour. de Comte.

barre » des cordons de petites perles.

Couronne de comte. — (Blas.) — Cercle surmonté de seize perles.

— **de lumière.** — Cercle de métal chargé de bougies et suspendu aux voûtes comme un lustre.

— **de marquis.** — (Blas.) —

C. de Marquis. C. de Vicomte. C. ducale.

Cercle portant quatre fleurons entre chacun desquels est une perle.

— **des dauphins.** — (Blas.) — Cercle de huit fleurs de lis, fermé de quatre dauphins soutenant une double fleur de lis.

— **de vicomte.** — (Blas.) — Cercle surmonté de quatre grosses perles.

— **de vidame.** — (Blas.) — Cercle surmonté de quatre croix pattées.

— **ducale.** — (Blas.) — Cercle à huit grands fleurons refendus.

— **impériale.** — (Blas.) — Couronne d'or en forme de mitre avec

C. impériale. C. royale.

diadème supportant un globe surmonté d'une croix.

— **royale.** — (Blas.) — Cercle de huit fleurs de lis d'or, fermé d'autant de quarts de cercle soutenant une double fleur de lis.

Couronnement. — (Arch.) — Partie supérieure d'un édifice, d'un meuble, etc.

Cours d'assise. — (Arch.) — Rangée de pierres de même hauteur.

— **de pannes.** — (Arch.) — Rangée de pannes placée sur un comble dans le sens de la longueur. — (Voy. *Pannes.*)

— **de plinthe.** — (Arch.) — Plinthe continue, marquant une hauteur d'étage au pourtour d'un édifice.

Court. — Aspect d'une figure dont la taille, peu élevée, est de proportions défectueuses.

Courtine. — (Arch.) — En archi-

tecture militaire, partie de parapet reliant deux tours. — En architecture civile, se dit, mais assez rarement, d'une façade terminée par deux pavillons.

Coussin. — (Dorure.) — Morceau de bois rectangulaire avec rebords peu élevés en parchemin et formant une sorte de cuvette dans laquelle on place les feuilles d'or sur un fond de ouate.

Coussinet. — (Grav.) — Coussin de cuir ou de peau rempli de sable et assez plat, sur lequel le graveur au burin pose sa planche. Ce coussinet permet au graveur, qui doit tourner fréquemment son cuivre ou son acier, de remuer aisément la planche, en la prenant par un angle, et de plus il offre un soutien résistant sans dureté pendant le travail de l'artiste.

— (Arch.) — Face latérale du chapiteau ionique à volutes. On le nomme aussi balustre ionique ou oreiller.

Cousu. — (Blas.) — Se dit d'un chef, d'une fasce, d'une bande, d'un chevron, etc., quand ils sont de métal sur métal ou de couleur sur couleur.

Couteau. — (Dor.) — Couteau à lame large et mince avec lequel on divise les feuilles d'or.

— **à palette.** — (Peint.) — Primitivement le couteau à palette se composait d'une lame de corne ou de métal flexible, dont les peintres se servaient pour réunir les couleurs sur la palette et les mélanger, avant de les poser sur la toile avec le pinceau ou la brosse. Mais l'importance du couteau à palette s'est considérablement accrue en ces der-

niers temps. Certains peintres de l'école contemporaine ont exécuté des morceaux entiers au couteau seul, à l'exclusion du pinceau. A leur suite, beaucoup d'artistes ne se sont plus servis que du couteau pour peindre principalement les ciels, les premiers plans, les terrains, etc. Aussi la lame du couteau à palette traditionnel s'est-elle peu à peu changée en couteau triangulaire ou en truelle, suivant les manières de procéder de chacun.

Coutil. — Toile à peindre d'un grain particulier.

Couture. — Bavure laissée par les joints des diverses parties du moule sur une sculpture coulée.

Couverte. — (Céram.) — Glaçure ou enduit vitreux dont on recouvre les pièces céramiques à certain degré de la cuisson.

Couverture. — (Arch.) — Chaumes, tuiles, ardoises, feuilles métalliques, matériaux quelconques dont on recouvre les combles des constructions.

— **d'autel.** — (Art déc.) — Étoffe d'une grande richesse, brodée d'or et de soie, parfois enrichie de pierreries qu'on étendait sur l'autel au temps de la primitive église.

Couvre-joint. — (Arch.) — Lamelle de bois servant à clore l'interstice de deux planches juxtaposées. On donne parfois aussi ce nom au ciment avec lequel on remplit les joints d'un dallage. Des couvre-joints solides, qui résistent à l'usure.

Couvrir. — (Grav.) — (Voy. *Recouvrir*.)

— **une toile**. — (Peint.) — Peindre, mais peindre rapidement. — Ne se prend pas toujours en bonne part. — Bien des artistes, cependant, lorsque les linéaments de leur composition sont arrêtés et qu'ils commencent à peindre des figures, couvrent vivement la toile de teintes neutres pour servir de fond provisoire à ces figures et n'avoir pas sous les yeux le ton crayeux de la toile préparée par le marchand de couleurs.

Coyau. — (Arch.) — Petite pièce de bois posée dans une toiture à la base des chevrons et sur la saillie de l'entablement déterminant une brisure qui a pour but d'éloigner les eaux pluviales des murailles verticales. On dit aussi *coyer*.

Craie. — (Peint.) — Calcaire blanc, pulvérulent, usité dans la peinture en détrempe. — On se sert aussi de la craie en guise de crayon pour tracer les linéaments d'une composition sur la surface à peindre.

Crampon. — (Archit.) — Pièce de

métal noyée dans la maçonnerie et servant à relier des pierres superposées ou juxtaposées.

Cramponné. — (Blas.) — On désigne ainsi le sens (à dextre ou à sénestre) dans lequel est placée une potence formant pièce principale d'un écu et dont l'extrémité est en forme de crampon.

On donne aussi ce nom à toute pièce se terminant en crampon : des mâcles cramponnés, des croisillons cramponnés.

Crancelin. — (Blas.) — (Voy. *Cancerlin*.)

Crânerie. — Façon résolue d'attaquer et de conduire jusqu'à son terme sans hésiter l'exécution d'une œuvre d'art.

Craquelage. — (Céram.) — Procédé de glaçure qui laisse voir dans l'émail des fendillements se croisant dans tous les sens.

Craquelé. — (Céram.) — Fendillements irréguliers couvrant la surface émaillée de certaines pièces et recherchés dans la fabrication comme moyen décoratif. Les craquelés du Japon sont fort estimés. Le craquelé truité ou tressaillé porte le nom de *tsoui-yeou*, et dans certaines pièces de fabrication chinoise on trouve des craquelés remplis de différentes couleurs.

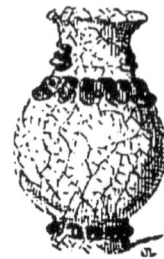

Craqueler. — (Céram.) — Fendiller irrégulièrement la couverte émaillée de certaines pièces.

Cratère. — Vase antique en forme de cône tronqué à fond hémisphérique et à deux anses. On appelait aussi cratères les coupes à boire. Il y avait dans l'antiquité des cratères en métal, argent ou bronze, de vastes dimensions.

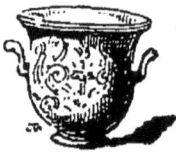

Crayon. — Les crayons ordinaires sont formés d'une baguette de minerai tendre dit : mine de plomb, enfermé dans un petit bâton de bois. On taille le bois du crayon avec le canif et on aiguise la mine de plomb en la frottant obliquement sur une feuille de papier émeri n° 00. Maintenant, on se sert presque exclusivement de porte-mines qui évitent la première opération et ne laissent dépasser la mine qu'au fur et à mesure qu'elle est usée. Les crayons de graphite de Sibérie sont d'une grande finesse de grain et comportent plusieurs marques ou numéros suivant leur degré de dureté. Les crayons noirs ou *crayons Conté* sont formés d'argile et de plombagine; les *crayons sanguines*, d'argile ocreuse; les *crayons blancs* sont de simples bâtonnets de craie. Enfin, il existe aussi des crayons de différentes couleurs nommés *pastels durs*.

Crayon. — (Dess.) — On dit parfois en parlant d'un dessin exécuté au crayon Conté : c'est un beau, un mauvais crayon; de même en parlant d'un dessin à la mine de plomb : c'est une jolie, une médiocre mine de plomb. — On désigne aussi certains dessins d'artistes sous le simple nom de *crayons*; par exemple, des beaux portraits de la Renaissance que nous a laissés Dumonstier : « les crayons de Dumonstier ».

— **aurore.** — Crayon formé d'un petit cylindre d'oxyde rouge de plomb.

— **Conté.** — Crayon d'un très beau noir mat formé d'un mélange d'argile pure et de plombagine dont le secret est inconnu et n'a pu encore être imité.

— **de bistre.** — Crayon formé d'un mélange de terre d'ombre calcinée et d'argile.

— **de couleur.** — Crayon formé d'argile diversement colorée.

— **de pastel.** — Crayon à base de terre de pipe ou de gomme arabique, suivant que les couleurs à mélanger sont tendres ou sèches. Une boîte de pastels comprend ordinairement une trentaine de crayons durs, demi-durs et tendres donnant pour chaque couleur la dégradation des teintes depuis le blanc jusqu'au ton naturel.

— **lithographique.** — Crayon gras formé d'un mélange de savon, de cire, de suif et de noir de fumée; il est peu résistant et très difficile à tailler.

— **noirs.** — Crayons faits avec du schiste ou des pierres tendres.

— **rouges.** — Crayons formés d'argile ocreuse contenant du fer oxydé rouge. On donne le nom de crayon sanguine au crayon d'un rouge brique un peu sombre.

Crayonner. — Tracer une ébauche au crayon, dessiner à grands traits, esquisser.

Crayonneur. — Se dit d'un mau-

vais dessinateur, de celui qui dessine grossièrement.

Création. — Se dit d'une œuvre originale. « C'est une création. »

Crédence. — Meuble à tablettes superposées. Sur les crédences des églises du moyen âge, parfois de forme circulaire, on plaçait les vases nécessaires aux cérémonies religieuses. Plus tard, à l'époque de la Renaissance et au XVII siècle, elles devinrent de véritables œuvres d'art, décorées de riches sculptures ; on

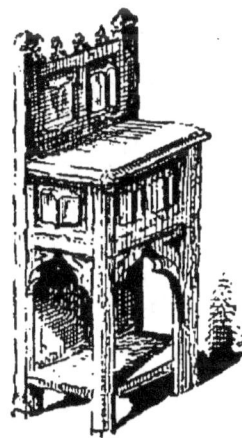

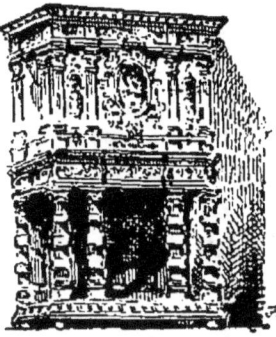

les garnissait de pièces de vaisselle d'or et d'argent.

Créneau. — (Arch.) — Dentelures pratiquées au couronnement des murs fortifiés, formées de merlons ou parties saillantes alternant avec des archières

ou parties vides, par lesquelles les défenseurs d'une place précipitaient sur l'ennemi des projectiles de toute nature. Suivant les époques et les styles, il y a des créneaux carrés, — ce sont les plus fréquents, — des créneaux découpés en ogive, échancrés, en degrés d'escalier, comme les créneaux arabes, surmontés de pyramides, de profils semblables à ceux de certains chaperons de murs. C'est au moyen âge que les créneaux

ont été le plus fréquemment employés. On en trouve aussi au couronnement d'édifices religieux. Au XIII° siècle, les créneaux étaient parfois munis de volets, et des hourds, formant galerie saillante, y prenaient leur point d'appui. Au XIV° et au XV° siècle, les créneaux furent souvent entourés de hourds de pierres. Il en existe au XVI° siècle entièrement en bois usités comme motifs de décoration.

Crénelage. — (Numism.) — Se dit des crans réguliers pratiqués sur la tranche des pièces de monnaie.

Crénelé. — Muni de créneaux. — Se dit aussi des découpures rectangulaires et régulièrement espacées pratiquées sur un objet quelconque.

Crépi. — (Arch.) — Enduit de mortier, de chaux et de plâtre dont on revêt une muraille. — Couche de mastic ou de plâtre projetée irrégulièrement de façon à présenter une surface rugueuse.

Crépin. — Enduit de crépi.

Crépine. — (Art déc.) — Bandes à jour en passementerie de soie, d'or ou d'argent, et bordées par une frange.

Crépissage. — Premier enduit appliqué sur les murailles destinées à être peintes à fresque. — (Voy. *Enduit*.)

Crépon. — Étoffe de laine non croisée tissée en blanc pour être teinte. — Images japonaises imprimées sur un papier grenu semblable au papier du Japon (voy. ce mot), ce qui leur donne une grande résistance et une certaine tendance à s'étendre sous un léger effort.

Crépuscule. — Moment de la

journée qui précède ou suit immédiatement le lever ou le coucher du soleil.

Créquier. — (Blas.) — Se dit d'un arbre imaginaire usité comme pièce de blason et dont la forme rappelle celle d'un chandelier à plusieurs branches. Un créquier de sinople à sept branches, un créquier de gueules à cinq branches.

Crête. — (Arch.) — Ornement en plomb découpé, posé verticalement sur un faîte. Certaines églises, certains monuments civils du moyen âge et de la

Renaissance offrent des combles décorés de crêtes d'une grande richesse d'ornementation et que rehaussaient parfois encore des touches de dorure. — Ensemble des tuiles ou des ardoises faîtières d'un toit.

Creuser. — (Grav.) — Dans la gravure au burin, creuser une taille, c'est en augmenter la profondeur à l'aide d'un outil plus acéré. Dans la gravure sur bois, c'est défoncer les blancs, c'est-à-dire augmenter la profondeur des creux déjà indiqués.

Creux. — (Peint.) — Se dit d'un modelé insuffisant donnant l'aspect d'une surface mince, sans consistance, sous laquelle il n'y a rien.

— (Sculpt.) — Moule de l'objet que l'on veut reproduire en plâtre. — (Voy. *Bon creux* et *Creux perdu.*)

—perdu. — (Sculpt.) — Moule en plâtre d'un objet dont on ne peut tirer qu'une seule épreuve, parce que, pour la dégager, il en faut briser le moule en creux.

Crevé. — (Grav.) — Accident qui résulte de hachures tracées trop près les unes des autres sur le vernis, et qui,

sous l'influence du bouillonnement de l'acide, ne résistent pas à la morsure. Le vernis se détachant, tout l'espace compris entre les hachures extrêmes « crève », et l'acide mord une surface plus ou moins large, au lieu de mordre seulement les traits séparés tracés par l'artiste. On peut encore tirer quelque parti du « crevé » dans les eaux-fortes traitées d'une manière pittoresque ; mais dans les planches d'un travail régulier, le « crevé » est un accident auquel on ne peut remédier qu'en faisant replaner le cuivre et en recommençant le travail.

Criard. — Se dit de tons qui, par une mauvaise entente de leur distribution, paraissent trop vifs, trop crus.

Critique. — Écrivain qui examine, discute, juge les œuvres d'art et en raisonne. — Articles de journaux ou travaux publiés par ces écrivains.

Crochet. — (Arch.) — Ornement saillant, fréquemment usité dans l'art gothique, et dont l'extrémité se recourbe ou s'enroule en forme de feuillage ou de bourgeon. Les crochets du XIIIe siècle

offrent des tiges assez longues et portent parfois le nom de *crosses végétales*. Ils décorent non seulement les remparts

des pignons et des gables, mais encore les corniches, et portent alors le nom

de *feuilles entablées*. Au XIVᵉ siècle, les crochets se redressent et prennent des formes plus variées, plus touffues. Au XVᵉ, ils deviennent encore plus riches, plus exubérants, et ne sont employés alors que pour décorer les nervures des gables ou des clochetons, jamais les corniches ou moulures horizontales.

Croisée. — (Arch.) — Ouverture donnant du jour dans un édifice. — Partie d'une église gothique en avant du chœur, où la nef principale et le transept se croisent à angle droit.

— **d'ogive.** — (Arch.) — Croisement des nervures d'une voûte d'arête.

Croiser des tailles. — (Grav.) — Couper une suite de tailles par des contre-tailles. — (Voy. ce mot.)

Croisettes. — (Blas.) — Se dit de petites croix figurant en grand nombre sur un écu.

Croisillon. — (Arch.) — Bras horizontal d'une croix ordinairement plus court que le bras vertical. — S'emploie aussi comme synonyme de *croisée* et de *transept*.

Croissant. — (Blas.) — Le croissant est *montant*, lorsque ses pointes sont tournées vers le haut ou chef de l'écu. Il est *renversé*, ou *couché*, lorsque les cornes regardent la pointe de l'écu ; *tourné*, lorsqu'elles regardent le flanc dextre ; *contourné*, lorsqu'elles regardent le flanc sénestre. Enfin les croissants plus ou moins nombreux sur le champ de l'écu sont *tournés en bande, adossés, appointés, affrontés* ou *mal ordonnés*.

Croix. — (Arch.) — Se dit de l'ensemble de la grande nef, du chœur, du sanctuaire et du transept formant une croix dans les édifices religieux de style gothique.

— Figure de blason. — La réunion du pal et de la fasce. C'est une des douze pièces de division appelées honorables ordinaires et qui, étant seule, doit remplir de chacune de ses branches le tiers de la surface de l'écu. Lorsque la croix est cantonnée, elle doit être représentée plus étroite.

Croix ancrée. — (Blas.) — Croix dont les extrémités se recourbent en crochets, en ancres de navire. Les croix ancrées sont fréquemment usitées dans les armoiries, un certain nombre de chevaliers à leur retour de Terre-Sainte ayant changé leurs armes et ayant remplacé les figures d'animaux par une croix.

— **anillée.** — (Blas.) — Croix dont les extrémités se terminent en aile de moulin. On dit aussi *croix nellée*, ou même *nelle, nille* ou *nigle*. Cette croix est une sorte de croix ancrée, mais fort déliée et parfois les branches et leurs extrémités sont ajourées.

— **ansée.** — (Blas.) — Croix à branches en forme de T. On lui donne aussi le nom de croix potencée et de croix de Saint-Antoine. D'argent à la croix potencée de sable. Certaines armoiries sont chargées de croix potencées en nombre.

— **bastonnée.** — (Blas.) — Croix formée de bâtons entre-croisés, — parfois de métal ou d'émail différent, — et laissant entrevoir par leurs vides le champ de l'écu. On la nomme également *croix clavelée*.

— **bourdonnée.** — (Blas.) — Croix dont les extrémités sont terminées en bourdon de pèlerin. Le bourdon de pèlerin consistait en un long bâton, à l'ex-

trémité duquel était une gourde, ou dont la partie supérieure s'arrondissait en forme de pomme.

Croix câblée. — (Blas.) — Croix faite de cordes ou de gros câbles tortillés.

— **clavelée.** — (Blas.) — (Voy. *Croix bastonnée.*)

— **cercelée.** — (Blas.) — Croix dont les extrémités, divisées par leur milieu, se recourbent en crosse des deux côtés. Dans certaines armoiries, on trouve des croix cercelées et de plus nellées. — (Voy. *Anillée.*)

— **cléchée.** — (Blas.) — Croix ajourée dont les extrémités, légèrement évasées, sont garnies de trois perles. On dit en blason qu'une pièce est cléchée lorsqu'elle laisse voir le fond de l'écu par certaines découpures. Il n'y a d'exception que pour les *macles*, que l'on dit percées.

— **de chemin.** — (Arch.) — Calvaires édifiés sur les routes, à certains carrefours, à l'entrée des villes, des villages, et dont les plus beaux spécimens datent du XIVe et du XVe siècle.

— **de consécration.** — (Arch.) — Croix peintes sur les murailles des églises au moment de la consécration et dont il existe des types très variés du XIIe au XVe siècle.

— **de Lorraine.** — Croix à double croisillon horizontal. Le croisillon supérieur est plus petit que l'autre. On lui donne aussi le nom de croix patriarcale, de croix double ou de croix recroisée. Dans les armoiries françaises, on désigne cette croix sous le nom de croix de Lorraine; dans les armoiries flamandes, allemandes, suédoises, polonaises, on la désigne sous le nom de croix patriarcale.

— **de Malte.** — Croix à branches égales, très évasées au sommet, limitées par des lignes droites et pouvant s'inscrire dans un carré. Les chevaliers de Malte, héritiers des hospitaliers de Saint-Jean de Jérusalem, portaient cette croix comme décoration distinctive de leur ordre.

Croix de Saint-André. — Croix dont les branches sont présentées en forme d'X. La croix de Saint-André, usitée comme figure de blason, est d'une application très fréquente dans la construction en charpente. On fait surtout usage de pièces de bois ou de fer disposées en croix de Saint-André pour maintenir l'écartement et les mouvements d'oscillation des pans de bois ou de pièces assemblées suivant une forme rectangulaire.

— **écotée.** — (Blas.) — Croix formée de branches d'arbre dont les rameaux sont coupés.

— **en tau.** — (Voy. *Croix ansée.*)

— **fichée.** — (Blas.) — Croix dont le bras vertical, plus allongé que le bras horizontal, est affilé à son extrémité inférieure comme pour être « fiché » dans le sol. On dit aussi croix au pied fiché. La partie supérieure peut affecter différentes formes, croix recroisettée, en tau, etc., etc. Elles sont employées, dans les armoiries, seules ou en nombre.

— **florencée.** — (Blas.) — Croix dont les bras se terminent par des fleurs de lis. On lui donne aussi le nom de croix fleurdelisée, parce que ses branches se terminent comme le bâton ou sceptre de l'escarboucle de Clèves. Les croix florencées se rencontrent fréquemment dans les armoiries espagnoles. On réserve l'expression de croix fleuronnée pour les croix dont les branches se terminent en trèfle.

— **fourchetée.** — (Blas.) — Se dit de croix dont les extrémités sont

découpées comme les fourchettes à l'aide desquelles on soutenait autrefois les mousquets.

Croix frettée. — (Blas.) — Croix renforcée à l'aide de frettes.

— **funéraires.** — (Arch.) — Croix édifiées sur des sépultures.

— **grecque.** — Croix à quatre branches égales. On représente parfois cette croix inscrite dans un cercle. Les vêtements de plusieurs saints personnages sont fréquemment ornés de bordures formées de croix grecques disposées ainsi. Le plan de la plupart des églises orientales a la forme d'une croix grecque.

— **gringolée.** — (Blas.) — Croix dont les extrémités se terminent par des têtes de serpent. On emploie aussi cette expression pour désigner les sautoirs et autres pièces se terminant de même. On dit aussi croix givrée.

— **latine.** — Croix dont la branche inférieure est plus grande que les trois autres. Presque toutes les églises romanes et gothiques sont construites en forme de croix latine. Le pied de la croix forme la nef longitudinale, le chœur occupe le sommet et les croisillons constituent le transept ou nef transversale.

— **nellée.** — (Blas.) — (Voy. *Croix anillée.*)

— **ondée.** — (Blas.) — Croix chargée d'ondes, et dont les branches se contournent en ondes.

— **pattée.** — (Blas.) — Croix dont les extrémités sont évasées. Dans certaines armoiries, on trouve des croix pattées dont les branches sont trois fois plus larges à leur extrémité qu'à leur racine, et qui sont évidées en ovale sur les flancs.

Croix processionnelle. — Croix avec ou sans figure de Christ, généralement en métal et placée à l'extrémité d'une hampe. La croix processionnelle, comme son nom l'indique, est usitée dans les cérémonies du culte catholique. Certaines croix processionnelles sont exécutées en métal précieux et parfois rehaussées de pierreries. Il existe encore à l'abbaye de Saint-Denis une croix processionnelle du XIIe siècle, en bois de chêne recouvert de plaques d'argent ou de cuivre doré. Aux premiers temps de l'Église, les croix processionnelles, gemmées et ornées de fleurs, étaient garnies de flambeaux à l'extrémité de leurs traverses et portaient, suspendus par des chaînettes, l'A et l'Ω.

— **recercelée.** — (Blas.) — Se dit de croix bordées d'un filet d'un émail ou d'une couleur différant de celui ou de celle de la croix, ce filet contournant la croix dans toutes ses parties, mais étant placé à une petite distance du bord extérieur.

— **recroisettée.** — (Blas.) — Croix dont chaque bras est lui-même traversé par un croisillon. On lui donne aussi le nom de croix croisée, parce qu'elle a la forme de quatre croix grecques réunies entre elles par un carré.

— **tréflée.** — (Blas.) — Croix dont les extrémités sont ornées de trèfles. (Voy. *Croix florencée.*) On dit aussi croix fleuronnée. On trouve dans certaines armoiries des exemples de cette croix fleuronnée et même couverte d'un semis d'hermine.

Cromlech. — Monument celtique formé de menhirs rangés en cercle, au

milieu duquel se dresse parfois une

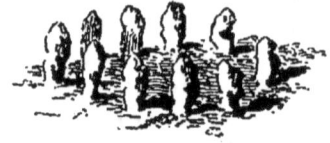

pierre du soleil (*hyrmensul*) ou une sphère druidique (*feyra*).

Croquade. — Croquis spirituel librement, vivement enlevé.

Croquer. — Dessiner rapidement. — Saisir exactement une ressemblance, en exécutant un portrait. — Croquer les figures d'ensemble d'un paysage, croquer une attitude en quelques minutes.

Croquis. — (Dess.) — Dessin sommaire exécuté ou d'après nature, ou pour fixer une idée pittoresque. S'il est fait d'après nature, tout en étant aussi précis que possible, les indications doivent être très sobres de détail, car le croquis n'est pas une œuvre achevée. La première pensée d'une composition se traduit presque toujours sous forme de croquis; souvent même ce premier jet de l'idée est plus vif et plus séduisant que la réalisation définitive.

— **coté.** — (Arch.) — Croquis dont les dimensions principales sont indiquées à l'aide de cotes. — (Voy. *Cote*.)

Crosse. — Insigne de la dignité abbatiale et épiscopale ayant la forme d'un bâton recourbé en croc. Les crosses des premiers temps de l'Église étaient en bois et parfois en forme de T ou en *tau*. Il y avait aussi des crosses d'ivoire. Au XIIe siècle, la forme des crosses s'allongea et elles furent exécutées en métaux précieux, ciselées et ornementées. Au XVe et au XVIe siècle, elles étaient encore plus riches d'ornementation peut-être ; mais, à partir du XVIIe siècle, elles affectent la forme un peu cambrée en arrière qu'elles ont encore conservée de nos jours.

Crosse végétale. — (Arch.) — (Voy. *Crochet*.)

Crossette. — (Arch.) — Ressaut d'un claveau se prolongeant au-dessus du claveau même. On donne également ce nom au ressaut de moulures qui forme l'entourage d'une baie ornée d'un chambranle.

Croupe. — (Arch.) — Comble surmontant le chevet d'une église. — Partie

de la charpente supportant les petits égouts d'un toit à plusieurs pentes.

— **biaise.** — (Arch.) — Croupe dont les lignes sont posées obliquement par rapport aux façades.

Croustillant. — (Peint.) — Se dit du rendu de certains morceaux d'un aspect vif et séduisant. — Les sujets gaillards, peu décents, graveleux, sont dits croustilleux et non croustillants.

Croûte. — Terme d'argot. — Tableau sans aucune valeur.

Cru. — (Peint.) — Un ton est cru lorsqu'il est dur, aigre, discordant et cause, au milieu des tons qui l'environnent, la sensation que produit à l'oreille une note fausse dans un orchestre.

Crucifère. — (Arch.) — Se dit de toute partie d'édifice et en général de tout objet qui porte une croix.

Crucifiement. — Représentation du supplice de la croix.

Cruciforme. — En forme de croix.

Crudité. — (Peint.) — (Voy. *Cru*.)

Crypte. — (Arch.) — Chapelle souterraine servant de sépulcre, et par extension, église souterraine édifiée en mémoire des premières églises chrétiennes. Au xiiie siècle, elles étaient d'une étendue considérable ; mais, au xive, elles disparurent. Il existe encore des cryptes remarquables dans les églises de Saint-Denis, de Chartres, de Strasbourg, de Saint-Gervais, à Rouen, et l'église moderne du Sacré-Cœur, en construction à Paris, s'élève au-dessus d'une vaste crypte.

Cube. — Corps solide régulier à six faces égales et carrées, et placées perpendiculairement l'une à l'autre. Cuber une muraille en maçonnerie, c'est évaluer le volume en mètres et fractions de mètre cube.

Cuir. — (Art déc.) — Entourage de cartouche rappelant un morceau de cuir découpé qui serait contourné en volute. Au xvie, et surtout aux xviie et xviiie siècles, on fit un fréquent usage des découpures en forme de cuir.

— **de Cordoue.** — (Art déc.) — Cuirs décorés de motifs d'ornementation en relief gravés et parfois peints et rehaussés de dorures. On fabrique de nos jours des imitations de cuirs de Cordoue à l'aide d'estampages de planches gravées reproduisant exactement les détails d'ornementation des anciens cuirs et destinés à servir de tenture ou à recouvrir des sièges.

Cuisson. — (Céram.) — Opération par laquelle on soumet à l'action du feu, pour les durcir, les pièces de poterie moulées. La cuisson est simple lorsque la pâte et la glaçure exigent le même degré de cuisson, ces pièces ne passant au feu qu'une fois. La cuisson est double lorsqu'on procède à deux opérations : le but de la première étant de cuire la pâte — qui devient alors le biscuit, — et la seconde d'obtenir la glaçure, cette glaçure cuisant à une température inférieure à celle de la pâte.

Cuit. — (Peint.) — Se dit de tons très chauds qui semblent, en quelque sorte, avoir été dorés, cuits et recuits par la lumière.

Cuivrage. — (Grav.) — Les planches de zinc, s'usant très vite à l'essuyage, sont revêtues de cuivre par un procédé de dépôt galvanoplastique analogue à celui de l'aciérage. — (Voy. ce mot.)

Cuivre. — (Grav.) — Planche de cuivre rouge, planée et polie, dont les bords sont taillés en biseau et les coins légèrement arrondis, sur laquelle les graveurs exécutent leurs travaux. — On dit souvent : *Tel cuivre* est réussi en parlant de la gravure elle-même.

— **jaune.** — (Grav.) — Le cuivre jaune est parfois utilisé pour la gravure à la manière noire, parce que le grain de cet alliage est plus résistant que celui du cuivre rouge.

Cuivriers. — On désignait ainsi au siècle dernier les artisans qui préparaient les cuivres destinés aux graveurs. On leur donne aujourd'hui le nom de planeurs.

Cul-de-basse-fosse. — (Arch.) — (Voy. *Basse-fosse*.)

Cul-de-four. — (Arch.) — Voûte en forme de demi-coupole.

Cul-de-lampe. — (Grav.) — Vignette terminant un chapitre et dont la forme générale s'inscrit dans un triangle placé la pointe en bas. Se dit aussi par extension de toutes compositions occupant un blanc de page au-dessous d'un texte, quelle que soit d'ailleurs la forme de la vignette.

— (Sculpt.) — Motif d'ornementation

de plafond ou de clef de voûte en forme de pendentif. A l'époque gothique, les

culs-de-lampe se détachant des nervures et des clefs de voûte supportent des retombées d'arc. Ils étaient parfois rehaussés de peintures et de dorures. Au XIIIe siècle, ils étaient formés de feuillages ; au XIVe et au XVe, le plus souvent de figures allégoriques. Au XVe,

employés comme supports d'arcs, les culs-de-lampe sont d'une richesse prodigieuse. A l'époque de la Renaissance, ils se composent presque uniformément d'une sorte de chapiteau circulaire terminé par un culot.

Cul-de-sac. — Impasse. — Rue n'ayant qu'une seule issue.

Culée. — (Arch.) — Massif de maçonnerie servant à recevoir la retombée d'une voûte de pont.

— d'arc-boutant. — (Arch.) — Massif destiné à retenir la poussée d'une voûte.

Culot. — (Sculpt.) — Ornement en forme de calice donnant naissance à des rinceaux, à des feuillages, à des enroulements, etc. Les culots, formés ordinairement de feuilles d'acanthe, varient suivant les styles et les époques, sans cesser d'appartenir au même type général. — Le mot culot désigne aussi la

partie la plus basse de certains vases, lampes, bénitiers, etc.

Culotté. — (Terme d'argot.) — On dit qu'un tableau est culotté pour indiquer que le temps l'a revêtu d'une teinte générale jaune foncé et bistré. Ce mot de l'argot artistique est évidemment inspiré du ton bistré que donne aux pipes savamment fumées un « culottage » habile.

Curieux. — Se disait encore au siècle dernier des amateurs et des collectionneurs d'objets d'art et de « curiosités. »

Curiosité. — Goût, passion des amateurs et des collectionneurs pour les objets d'art. — Se dit aussi de ces objets eux-mêmes : « Le goût, le commerce de la curiosité. » Le mot s'emploie également au pluriel : Les objets anciens, rares, précieux, curieux, sont des « curiosités ».

Curviligne. — Formé de lignes courbes.

Cuvettes. — (Grav.) — Au lieu de border les planches à l'aide de cire, lorsqu'elles sont de petites dimensions, les graveurs préfèrent en recouvrir l'envers de petit vernis et les placer dans une cuvette de porcelaine ou de gutta-percha, au fond de laquelle ils versent l'eau-forte à la hauteur d'un centimètre environ au-dessus de la planche.

Cyclopéen. — Style d'architecture d'une époque très reculée, remarquable par l'emploi de blocs de pierre énormes. Les monuments cyclopéens sont appelés aussi pélasgiques. D'une construction gigantesque présentant un grand caractère de résistance et de puissance qui paraît avoir exigé des efforts considérables, on dit par analogie : c'est un travail cyclopéen.

Cylindre. — Solide obtenu par la révolution d'un rectangle autour de l'un des côtés. On donne aussi le même nom aux pierres de cette forme ayant servi d'amulettes ou de cachet. Des cylindres assyriens, babyloniens, persépolitains.

Cylindrique. — Qui a la forme d'un cylindre. On dit aussi, mais très rarement, cylindriforme.

Cymaise. — (Arch.) — Moulure de forme ondulée, placée au sommet de certaines corniches ou sur les lambris à hauteur d'appui, et ayant généralement l'aspect d'un talon et quelquefois celui d'une doucine. On dit aussi *cimaise*.

Cymaise. — (Peint.) — La grande ambition de tous les peintres exposant au Salon est de voir leurs tableaux placés sur la cymaise, c'est-à-dire à hauteur d'appui et bien en vue. On dit dit ainsi : « obtenir les honneurs de la cymaise ».

D

Daguerréotype. — Procédé, inventé de 1813 à 1829, par Niepce et Daguerre, à l'aide duquel on fixait les images de la chambre noire sur des plaques d'argent sensibilisées à la vapeur de l'iode. Ces images étaient développées (voy. ce mot) aux vapeurs de mercure et fixées à l'hyposulfite de soude. Par le daguerréotype on obtenait directement des épreuves positives, mais il fallait répéter l'opération sur le modèle autant de fois qu'on désirait d'épreuves. Les finesses du modelé étaient bien supérieures à celles des photographies; cependant le miroitement du métal rendait les épreuves difficiles à voir. Pour l'aspect d'ensemble on ne peut mieux comparer les épreuves au daguerréotype qu'à l'effet produit par des images peu éclairées, reflétées dans un miroir. — Par abréviation, on disait aussi un daguerre.

Daguerréotyper. — Reproduire par le daguerréotype. — On dit parfois de peintures, ou de reproductions d'une exactitude de détails méticuleuse, qu'elles sont daguerréotypées.

Dais. — (Arch.) — Motif d'ornementation de l'époque gothique, formant voûte et placé au-dessus des statues adossées à un mur, ou des évidements en forme de niche pratiqués pour recevoir une statue. Au XIIe et au XIIIe siècle, les dais reproduisent en élévation des édifices minuscules conformes au style de l'époque. Au XIIIe, ils sont surmontés d'arcatures à jour, flanqués de pinacles, de clochetons et d'arcs-boutants; leur luxueuse décoration augmente au XIVe et au XVe siècle. Dans certains édifices, au château de Blois, par exemple, des statues équestres sont couronnées de dais formés de deux arcades ogivales se développant sur une surface relativement considérable. Enfin, au XVIe, les dais sont encore très riches, mais affectent parfois la forme de lanternons avec volutes et enroulement superposés étagés et en retraite les uns sur les autres, et se terminant parfois par une élégante statuette. On décorait aussi la partie supérieure des sièges réservés aux personnages de distinction de morceaux d'étoffes drapées formant une sorte de toiture; on donne également le nom de dais à l'abri mobile décoré de panaches et d'étoffes richement brodées sous lequel se plaçaient les rois et que portaient parfois de hauts dignitaires. Le dais n'est plus usité de nos jours que dans les cérémonies du culte catholique.

Dallage. — Se dit d'une surface horizontale recouverte de matériaux susceptibles d'être taillés en lamelles et de résister au frottement et à l'usure.

Certains dallages de l'époque romaine sont formés de plaques de marbre et de porphyre; au moyen âge, on rehaussait certains dallages d'incrustations de pierre ou de mastics diversement colorés.

Dalle. — (Arch.) — Pierre large et peu épaisse servant à paver. — Réservoir plat à la base des toits, destiné à conduire l'eau jusqu'aux tuyaux de descente.

— tumulaire. — Se disait surtout au moyen âge des grandes dalles de pierre destinées à recouvrir les sépultures. Ces dalles étaient parfois décorées de dessins gravés en creux et d'une extrême richesse, et lorsqu'elles représentaient des personnages de distinction, les visages, les mains, les blasons étaient formés d'incrustations de marbre. On dit aussi, dans ce sens, pierre tombale.

Dallé. — (Arch.) — Pavé avec des dalles de pierre ou de marbre.

Daller. — (Arch.) — Exécuter la pose d'un dallage.

Dalmatique. — Vêtement qui recouvre l'aube et porté par les diacres et sous-diacres assistant le prêtre qui officie. La dalmatique est un vêtement sans manches, mais couvrant l'épaule et la partie supérieure des bras.

Damas. — Étoffe de laine ou de soie, en général décorée de riches et grands dessins dans toute la largeur du tissu.

Damasquinage. — Suite d'opérations qui ont pour but de damasquiner. On dit aussi damasquinerie.

Damasquine. — (Art déc.) — Dessins décoratifs métalliques, appliqués à la surface d'objets en fer ou en acier. Les dessins étant creusés à l'eau-forte, on recouvre entièrement la pièce de mixtion de colle d'or, et on y fait adhérer des feuilles minces d'or ou d'argent. La pièce séchée, on enlève, à l'aide d'une lame aiguisée, tout ce qui dépasse les dessins gravés en creux. — On damasquine aussi en matant des lames de métal de façon à imiter le moirage des damas, en bleuissant l'acier sur lequel on a réservé des dessins au pinceau, enfin en traçant des dessins d'or ou d'argent sur un fond bleu d'acier.

Damasquiné. — Se dit d'ornements variés, rappelant le brillant de rinceaux métalliques se détachant sur un fond sombre ou miroitant.

Damasquiner. — Faire sur acier des incrustations d'or ou d'argent. — (Voy. *Damasquine*.)

Damasquinerie. — Art de damasquiner. On dit aussi *damasquinure* et *damasquinage*.

Damasquineur. — Artiste qui exécute des damasquinages.

Damasquinure. — (Voy. *Damasquinerie*.)

Damassade. — Étoffe damassée de soie et de fil.

Damassé. — Se dit des étoffes de Damas ou fabriquées à la façon des étoffes de Damas. — Linge ouvré à dessins.

Damier. — (Arch.) — Décoration des surfaces murales de l'époque romane consistant en une disposition spéciale de matériaux blancs et noirs, et aussi en pierres saillantes, carrées, rectangulaires, superposées, espacées, donnant ainsi des ombres portées symétriques destinées à rompre la monotonie des surfaces ou des moulures. Se dit également des carrelages formés de pavés carrés, alternativement blancs ou noirs, ou même de deux couleurs différentes.

Danse macabre. — Série de figures, de groupes, peints, sculptés, dessinés ou gravés, représentant la Mort, qui, sous l'aspect d'un squelette ou d'un écorché, fait danser et entraîne des personnages de toutes les conditions, depuis le pape jusqu'au mendiant, depuis la reine jus-

qu'à la plus humble et misérable vieille. Les artistes allemands ont excellé dans la composition des danses macabres. La danse macabre ou danse des morts de Bâle était célèbre et celle d'Holbein est justement considérée comme un chef-d'œuvre.

Danser. — (Arch.) — Se dit de compositions mal équilibrées, et surtout de façades dans lesquelles, par défaut de symétrie ou par suite de l'absence d'un parti pris de grandes lignes, la stabilité de l'édifice n'est pas suffisamment affirmée.

Dard. — (Arch.) — Motif d'ornementation en forme de flèche acérée, séparant deux oves consécutives. Parfois, ces dards sont légèrement fleuronnés. Toutefois, leur profil angulaire et la régularité de l'arête sont indispensables pour donner de la fermeté à la moulure.

Dauphin. — Se dit de la représentation conventionnelle d'un mammifère cétacé, à tête volumineuse. Les dauphins

sont usités surtout dans la décoration des fontaines. Ils sont usités aussi comme figures de blason et, dans ce cas, représentés le plus souvent de profil et contournés en demi-cercle.

Dé. — (Arch.) — Cube de pierre

formant la partie principale d'un piédestal. — Pierre taillée en forme de cube ou de tronc de pyramide placé sur le sol pour recevoir des supports verticaux en fer ou en bois.

Déambulatoire. — (Arch.) — Dénomination primitive des bas côtés des églises. — (Voy. *Bas côtés*.)

Débillarder. — (Arch.) — Abattre les arêtes d'une pièce de bois.

Décadence. — On dit que l'art est en décadence pour indiquer qu'il ne produit plus que des œuvres inférieures à celles d'une date encore récente. L'expression s'applique aussi — mais parfois à tort — à certaines œuvres conçues et exécutées en dehors des lois et des traditions de l'art classique.

Décalcomanie. — Art de décorer des surfaces unies au moyen de dessins imprimés avec des couleurs spéciales, qui, humidifiées, se décalquent à l'aide d'une simple pression en se détachant des feuilles de papier sur lesquelles elles étaient appliquées.

Décalque. — Décalquer, c'est reporter le calque d'un dessin sur une nouvelle surface. On peut cependant décalquer sans avoir fait le calque préalable. Tel est le cas d'une gravure, par exemple, derrière laquelle on placerait une feuille de papier noirci posée sur un feuillet de papier blanc. En suivant les contours de la gravure à l'aide d'une pointe émoussée d'acier ou d'ivoire, on obtient sur le papier blanc un tracé noir qui est un véritable décalque. On arrive au même résultat à l'aide d'un calque de la gravure, ce qui a l'inconvénient de constituer un travail de plus pour l'artiste, mais l'avantage de ne pas abîmer la gravure. Les décalques sont obtenus ainsi dans le même sens que l'original. Dans le dernier cas cependant le décalque pourrait être en sens inverse, si on prenait soin de retourner le calque lui-même en sens inverse avant de commencer à décalquer chaque trait. Mais lorsque le calque est fait sur papier glacé ou papier gélatine, — ce qui est le procédé habituellement employé par les graveurs qui ont besoin

de retourner leurs sujets sur leurs planches afin qu'à l'impression ils se retrouvent dans le sens de l'original, — le décalque est toujours pris en sens inverse puisqu'il faut retourner le calque pour que, sous l'effet d'une pression exercée soit avec le brunissoir, soit avec la main, les traits creusés à la pointe déposent leur poudre de crayon. — (Voy. *Calque*.)

Décaper. — Nettoyer une surface métallique au moyen d'un acide.

Décharge. — (Arch.) — Construction, refend de pièce de charpente destinée à soulager, à supporter en partie le poids d'un édifice, d'une voûte, etc.

Déchiqueté. — Taillé, découpé en dents petites, nombreuses et irrégulières.

Décimètre. — Dixième partie du mètre. — (Voy. *Double décimètre*.)

Décintrage. — (Arch.) — Opération qui a pour but de décintrer, d'enlever le cintre qui a servi à édifier une voûte. — (Voy. *Décintrement*.)

Décintrement. — (Arch.) — Le décintrement d'une voûte se fait soit en chassant à petits coups les billes ou coins qui supportaient le cintre, soit en éventrant les sacs de sable qui remplissaient le même office et qui, en se vidant, produisent un abaissement régulier du cintre, soit enfin à l'aide de verrins ou très grosses vis munies d'écrous que l'on descend graduellement. Le décintrement des voûtes doit être régulièrement fait et facile à enrayer pour prévenir la disjonction des matériaux. S'il s'agit d'un pont, il doit avoir lieu avant la construction du parapet et des tympans que les tassements de la voûte pourraient disjoindre.

Décintrer. — (Arch.) — Oter le cintre d'une arcade.

Déclinatoire. — Boussole servant à orienter un plan.

Déclivité. — Pente, inclinaison.

Décoloration. — Absence de couleur, affaiblissement de couleur, destruction ou perte de couleur.

Décoloré. — Se dit d'une œuvre fade, monotone, pâle, terne, ou sans éclat.

Décoloris. — Absence d'effet, disparition de la couleur. On dit mieux *décoloration*.

Décor. — On désigne indistinctement sous le nom de décor : la peinture décorative, la peinture d'ornementation et la décoration de théâtre. Par le groupement de certains objets heureusement choisis et habilement agencés on peut aussi réaliser dans un coin d'atelier, dans un appartement, un décor pittoresque. — On dit encore « le décor d'un vase », pour désigner les partis pris suivant lesquels les ornements ont été disposés à la surface de ce vase ; et enfin un tableau est traité de décor, pour indiquer que l'œuvre n'est point d'une exécution très finie, qu'elle est au contraire traitée largement à la façon de décorations théâtrales.

— (Arch.) — Enduit de plâtre dont on revêt les façades. — Ensemble de la décoration d'un édifice. On dit que le décor d'une maison est très riche pour indiquer que ce décor comporte un grand nombre de moulures et de motifs d'ornementation.

Décorateur. — Artiste qui s'occupe de peinture et de sculpture décoratives, c'est-à-dire d'œuvres conçues spécialement en vue de la place qu'elles doivent occuper dans un ensemble donné. A côté de cette haute acception du mot, il faut en joindre plusieurs autres. On appelle décorateurs les peintres qui exécutent les décorations théâtrales et aussi ceux qui exécutent le décor — c'est-à-dire les peintures imitant le bois, le marbre, le bronze — et agrémentent les surfaces murales de filets, de rinceaux et autres motifs d'ornementation.

Décoratif. — Se dit des sujets qui concourent à la décoration d'un lieu, d'une matière, d'un objet quelconque en respectant la nature, le caractère et la destination de cet objet, de cette matière ou de ce lieu.

— On appelle art décoratif, l'art appliqué à la décoration des objets de luxe ou des objets usuels, des habitations de la personne humaine, ayant pour but, non la création d'œuvres d'art isolées comme le tableau, la statue, mais celle d'œuvres d'art ayant une destination déterminée, des sculptures, des peintures d'ornementation, des meubles, des bijoux, des costumes, etc.

Décoration. — On entend par décoration d'une façade les principaux motifs d'ornementation qui y sont placés. L'art de la décoration consiste aussi à embellir certains locaux, au moyen de tapisseries, d'œuvres d'art, d'arbustes, de plantes exotiques, concourant à former un brillant ensemble et à leur donner un air de fête. Enfin on désigne sous le nom de décorations théâtrales tout cet ensemble de rideaux, de châssis, de toiles peintes, à l'aide desquels on décore la scène et on représente des paysages, des intérieurs, des vues de villes, des châteaux, suivant les nécessités des pièces que l'on joue.

Décoré. — Orné, couvert, enrichi de motifs d'ornementation.

Décorer. — Orner, couvrir d'ornementation, embellir de décorations peintes, sculptées ou gravées, enjoliver d'objets d'art habilement disposés et agréablement présentés.

Découpage. — (Grav.) — Se dit des épreuves des clichés en relief ou de gravures sur bois découpées et superposées sur le cliché ou le bois suivant la vigueur des noirs que l'on veut obtenir au tirage, de façon que la feuille de papier à imprimer soit plus fortement appuyée aux endroits ainsi surélevés, à l'aide de hausses, qu'aux autres endroits, où, pour ainsi dire, elle effleure à peine les tailles encrées. On donne aussi le nom de découpage à l'opération qui a pour but de séparer plusieurs clichés en relief obtenus par une même réduction (procédé Gillot) et qui doivent être évidés pour recevoir des lignes de texte ou montés séparément sur des blocs de bois de même hauteur que les caractères d'imprimerie.

Découpage. — (Arch.) — Art de découper des planches de bois mince suivant des profils et des dessins donnés, de façon à en former des motifs de décoration de balustrades, de crêtes, de rampes, etc., destinés surtout à des constructions champêtres en style de chalets.

— Depuis quelques années le découpage des métaux joue également un certain rôle dans la décoration.

Découpé. — Dessiné, profilé. — Se dit aussi de figures peintes dont le contour est trop sec, et de motifs de sculpture et d'ornementation percés à jour, divisés, offrant des contours tailladés.

Découpure. — Objet découpé.

Découvrir. — (Grav.) — Mettre à nu une partie d'une planche gravée à l'eau-forte, enlever le vernis sur un point, soit à l'aide du grattoir, soit avec une goutte d'essence de térébenthine, de façon à juger de l'état d'achèvement du travail.

Décrire. — (Dess.) — Tracer une courbe.

Décrochement. — (Arch.) — Se dit principalement dans le style gothique de la façon dont les corniches, mou-

lures ou lignes horizontales, déterminant des hauteurs d'étages, d'ouvertures ou de combles, sont reliées suivant les nécessités ou le niveau du terrain, à d'autres horizontales à l'aide d'une partie verticale.

Décrotter. — Nettoyer les fragments de pierre, de marbre ou de verre,

employés dans les dallages en mosaïque.

Dédicace. — (Grav.) — Légende gravée sur certaines planches du XVIIe et du XVIIIe siècle principalement, encadrant parfois des armoiries et relatant l'hommage du graveur au possesseur d'un tableau, ou le témoignage de reconnaissance envers un personnage occupant une haute situation.

Dédié. — Se dit d'œuvres offertes à certaines personnes ou mises sous leur patronage par une dédicace manuscrite, imprimée ou gravée.

Dédorer. — Enlever la dorure d'un objet.

Défets. — Se dit d'épreuves imprimées en typographie ou en taille-douce et de feuilles de texte dépareillées qui ne peuvent servir à former un exemplaire complet d'un ouvrage.

Défeuillé. — Se dit, dans certains paysages d'hiver, d'arbres dépouillés de leurs feuilles.

De fond. — (Arch.) — Se dit de façades, de refends qui, posant sur une voûte ou sur le sol et régnant à tous les étages d'une construction, sont situés dans un même plan vertical.

Dégagement. — (Arch.) — Mode de communication existant entre deux pièces contiguës.

Dégager. — (Grav.) — Repasser la pointe à l'intérieur d'un trait gravé.

Dégourdi. — (Céram.) — Commencement de cuisson.

Dégradé. — (Photog.) — Se dit, par abréviation, pour désigner une épreuve en dégradé. Dans ces épreuves, les contours du portrait, au lieu d'être inscrits dans un ovale ou un rectangle, se fondent insensiblement et par dégradation des teintes avec le blanc du papier.

Dégrader. — (Peint.) — La dégradation d'un ton consiste à le conduire jusqu'au blanc par une succession de teintes intermédiaires dont l'intensité diminue régulièrement. Lorsqu'on veut par exemple modeler en teintes plates un cylindre, la partie lumineuse étant figurée par une ligne complètement blanche, et la partie dans l'ombre par une ligne complètement noire, il faut, pour indiquer la forme cylindrique, que les teintes contiguës se succèdent régulièrement dégradées du noir au blanc. Dans le lavis on procède du blanc au noir, c'est-à-dire en posant d'abord la teinte la plus faible.

Dégraisser. — (Dor.) — Nettoyer l'apprêt blanc d'un objet à dorer avec un linge mouillé et une brosse très douce, ou mieux une éponge.

Degré. — (Arch.) — Marche d'un escalier et aussi ensemble de plusieurs marches ou degrés : « le degré du palais ».

Dégrossir. — (Sculpt.) — Faire tomber à grands coups, à l'aide de la masse et du ciseau, les morceaux d'un bloc de pierre ou de marbre, de façon à se rapprocher des formes du modèle que l'on veut reproduire. On obtient ainsi une première silhouette grossière, plus grande que celle de l'original.

Del. — Abréviation du mot *Delineavit* qui suit le nom de l'auteur d'un dessin reproduit en gravure ou en lithographie.

Délayage. — (Aquar.) — Action de détremper, délayer les couleurs d'aquarelle, soit dans des godets, soit sur une palette de porcelaine.

Délayer. — (Peint.) — Toutes les couleurs d'aquarelle et l'encre de Chine surtout doivent être délayées dans quelques gouttes d'eau avant d'être employées. Pour la gouache on se sert d'eau gommée. On délaye les couleurs soit dans des godets de faïence, soit sur des palettes de porcelaine, soit enfin sur des glaces dépolies. L'encre de Chine, délayée dans des godets, se coagule facilement ; pour obtenir des teintes pures qui ne déposent pas de points noirs sur le papier, on filtre à l'aide d'un linge très fin l'encre délayée. Certaines couleurs d'aquarelle se délayent plus ou moins vite et fournissent plus ou moins, c'est-à-dire que leur intensité est en raison inverse de leur dureté.

Délicatesse. — Se dit, dans les œuvres d'art, d'un faire délicat, recherché, de tons doux, harmonieux et fins, de qualités d'exécution produisant une impression agréable.

Délinéation. — Contour d'une figure, silhouette d'un groupe de figures, d'une partie de paysage. « La délinéation des nuages, des montagnes, etc. »

Déliter. — (Arch.) — Poser une pierre, dans la construction d'une assise, sur le côté opposé au lit.

Délits. — (Voy. *Veine*.)

Delta. — Triangle entouré de rayons dans lequel est inscrit le nom de Jéhovah en caractères hébraïques.

Démembré. — (Blas.) — Se dit de figures d'oiseau sans pattes ni cuisses. Un aigle démembré. Cette pièce est fréquemment employée dans les armoiries allemandes.

Demi-bosse. — (Sculpt.) — (Voy. *Bas-relief*.)

Demi-canal. — (Arch.) — Se dit du canal placé à l'extrémité du triglyphe. Chaque triglyphe est décoré de deux canaux et de deux demi-canaux, ce qui fait en tout trois glyphes ou traits gravés en creux. Les demi-canaux se terminent parfois à leur partie supérieure par un arc de cercle.

Demi-ceint. — (Arch.) — Se dit d'un fût de colonne à moitié engagé dans une muraille.

Demi-cercle. — Moitié de circonférence, moitié de cercle.

Demi-colonne. — (Arch.) — (Voy. *Colonne adossée*.)

Demi-concamération. — (Arch.) — Forme d'une voûte construite suivant une moitié de courbe.

Demi-croupe. — (Arch.) — Portion de toiture formant retour en appentis.

Demi-cylindrique. — Se dit des corps ou des surfaces qui n'ont pour développement que la moitié de celle du cylindre.

Demi-dolmen. — Dolmen dont la table repose à terre par l'une de ses extrémités. C'était du haut de ces demi-dolmens, quand ils étaient de grande dimension, que l'on précipitait les victimes. — (Voy. *Dolmen imparfait*.)

Demi-droit. — Angle égal à la moitié d'un angle droit, c'est-à-dire angle de 45 degrés.

Demi-ferme d'arêtier. — (Arch.) — Moitié d'une ferme de comble placée dans le plan de l'arêtier.

Demi-ferme de croupe. — (Arch.) — Moitié d'une ferme de comble placée au milieu de la croupe.

Demi-figure. — (Voy. *Figure*.)

Demi-lune d'eau. — (Arch.) — Bassin de forme demi-circulaire et décoré de jets, de vasques, et parfois d'un entourage architectural.

Demi-majolique. — (Céram.) — Poteries vernissées fabriquées en Toscane, avant que la glaçure stannifère fût connue, et qui sont facilement reconnaissables à des figures dont le contour est tracé en bleu ou en noir et dont les chairs sont blanches tandis que les vêtements sont teintés.

Demi-métope. — (Arch.) — Portion de métope à l'extrémité d'une frise ou sur l'angle d'une partie d'entablement formant saillie sur un entablement continu.

Demi-nature. — Se dit de figures peintes ou sculptées, qui auraient une hauteur de quatre-vingts centimètres environ, c'est-à-dire la moitié de la hauteur d'un homme de taille moyenne, si elles étaient exécutées en pied.

Demi-porcelaine. — (Céram.) — Se dit improprement d'une variété de faïence fine.

Demi-reliure. — Reliure d'un volume dont le dos et les coins seulement sont en peau et dont les plats sont en toile ou en papier.

Demi-teinte. — Coloration intermédiaire entre celle des parties vivement éclairées et celle des parties placées dans l'ombre. Les demi-teintes servent à harmoniser un ensemble, à rendre la transition moins brusque entre la lumière et l'ombre. On dit aussi qu'un tableau, qu'une figure est dans la demi-teinte, pour indiquer que l'œuvre est exécutée dans une tonalité très douce, qui n'offre rien d'éclatant ni de heurté.

Demi-ton. — Tonalité intermédiaire entre deux tons de deux valeurs différentes bien accentuées.

Demi-translucide. — Se dit d'objets ne laissant que difficilement traverser les rayons lumineux.

Demi-transparence. — Se dit de pierres précieuses, de pièce de céramique dont la transparence est incomplète.

Demi-vol. — (Blas.) — Se dit d'une seule aile d'oiseau, les plumes tournées vers le flanc sénestre de l'écu. On ne spécifie pas en blasonnant le genre de l'oiseau. Certains blasons offrent trois demi-vols en la même assiette. Un demi-vol de pourpre, d'azur, etc.

Démolition. — (Arch.) — Destruction, renversement d'un édifice. Se dit aussi des matériaux provenant d'une démolition.

Démoulage. — (Sculpt.) — Opération qui consiste à débarrasser un objet en relief du moule où il a été coulé. C'est après le démoulage que l'on peut retirer les bavures, ainsi que la saillie des jets, remédier aux défauts, ciseler, si on le juge à propos, en un mot, parfaire l'exécution de la pièce.

Démouler. — (Sculpt.) — Retirer une pièce moulée de l'intérieur du moule.

Denché. — (Blas.) — Dents aiguës suivant lesquelles sont découpées les pièces de l'écu. On dit aussi *Denté, Dentelé* et *Endenté*. La différence entre le *denché* et *l'engrelé* consiste en ce que, dans le premier cas, les pointes sont assez grosses et taillées droites, tandis que dans le second elles sont à pointes minces et à intervalles évidés.

Dendrite. — Pierre arborisée. — On donne le même nom aux dessins qui figurent sur cette pierre.

Dent. — Découpure.

Dent-de-chien. — (Art déc.) — Motif d'ornementation formé de fleurons à quatre feuilles avec filets aigus, saillants et semblables à des dents de chien.

Dent-de-scie. — (Art déc.) — Motif d'ornementation en forme de dent pointue, particulier aux monuments de l'époque romane et des premières années du style ogival.

Denté. — (Blas.) — (Voy. *Denché* et *Dentelé*.)

Dentelé. — Se dit des objets, des parties de monument découpés en formes de dents, et se dit en blason des pièces découpées en dents dont les pointes sont assez grosses et qui sont taillées droites. — (Voy. *Denché*.)

Dentelle. — Tissu à jour formé de mailles très fines sur lesquelles courent des motifs d'ornementation. Certaines dentelles anciennes de Malines, d'Alençon, certains points de Venise ou d'Angleterre sont recherchés et classés parmi les objets d'art et de haute curiosité.

— (Arch.) — Se dit improprement des découpures et des ornements déchiquetés dans l'architecture de style gothique.

— (Typographie-Reliure.) — Ornements très fins imitant le dessin de dentelle, frappés en or sur les cuirs. Vignettes formant entourage ou tête de page en typographie.

Dentelure. — Découpure en forme de dents.

Denticule. — (Arch.) — Motif d'ornementation destiné à rompre les traits de lumière horizontale d'une moulure d'entablement et à projeter des ombres découpées au-dessous de la saillie produite par la corniche des enta-

blements d'ordre ionique et corinthien. Les denticules sont formés de découpures rectangulaires pratiquées sur un large listel. Ils ont d'ordinaire une hauteur double de leur largeur et sont séparés les uns des autres par un vide ou *métatome* d'une largeur égale à la moitié d'un denticule.

Denticulé. — Orné de denticules, de très petites dents. Se dit aussi en blason d'une bordure de dents carrées semblables à des denticules et placées au pourtour et à l'intérieur d'un écu.

Dépeindre. — Se disait autrefois pour peindre.

Déposition de croix. — (Peint.) — Se dit des tableaux religieux représentant Joseph d'Arimathie et les disciples détachant le Christ de la croix.

Dépouille. — Pour détacher un objet en relief du moule où il a été fondu ou coulé sans briser celui-ci, il faut que les parties creuses du moule soient taillées perpendiculairement et non en talus. On dit alors que le moule est préparé en *dépouille*, c'est-à-dire qu'il est facile de dépouiller, d'enlever l'empreinte. C'est ainsi que l'on

peut enlever le moule qui a été obtenu sur la première rosace, tandis que dans le second cas il faut briser la rosace pour détacher le moule ou réciproquement. La première rosace seule est donc préparée en dépouille. De même lorsque les trois pièces d'un moule sont numérotées 1, 2, 3, c'est la pièce portant le n° 1 et servant de clef qui permet d'enlever les autres pièces sans les briser, parce qu'elle est préparée en dépouille.

Déraser. — (Arch.) — Raser, abaisser la hauteur d'une muraille, d'un édifice.

Désaciérage. — (Grav.) — (Voy. *Aciérage*.)

Désargenter. — Retirer, enlever la couche d'argent qui recouvre certains objets de bronze ou de cuivre.

Desceller. — (Arch.) — Enlever de son scellement.

Descente. — (Arch.) — Se dit d'une rampe d'escalier et aussi de la voûte rampante sous laquelle on a établi un escalier.

— de croix. — Se dit des peintures représentant le Christ descendu de la croix. — (Voy. *Déposition*.)

Description. — Se dit de courtes notices placées dans les catalogues d'œuvres ou d'objets d'art, après la désignation de l'objet. Les catalogues de peintures ou gravures qui accompagnent les biographies de certains artistes sont parfois accompagnés de descriptions. Si ce sont des pièces gravées, on décrit les divers états de ces gravures. — (Voy. *État*.)

Désinvolture. — Attitude libre et dégagée de certaines figures peintes ou sculptées. On dit qu'une figure manque de désinvolture pour indiquer qu'elle est lourde et sans grâce.

Dessertir. — Enlever une pierre fine, une mosaïque, une petite miniature de sa monture d'orfèvrerie.

Dessin. — Mode de représentation des objets à l'aide de traits au crayon ou à la plume. — On désigne aussi par ce mot l'art même du dessinateur; on dit, par exemple, qu'une figure est d'un

beau dessin. On se sert enfin du mot dessin par opposition à celui de couleur, pour indiquer la prédominance du trait sur le coloris.

Dessin. — (Arch.) — On dit d'un édifice qu'il a été construit d'après les dessins de tel ou tel architecte, pour indiquer que l'édifice a été construit sur les plans tracés par cet architecte.

— **à main levée.** — Se dit de dessins d'édifices, de machines, d'ornements exécutés sans le secours de la règle ni du compas, et traités parfois avec une grande liberté de main, soit à la plume, soit au crayon.

— **au trait.** — Dessin qui, ne représentant que les contours des objets, n'indique pas leur modelé ou relief à l'intérieur du contour par des effets d'ombre et de lumière.

— **aux deux crayons.** — Dessin au crayon noir sur papier teinté avec rehauts de crayon blanc, et aussi dessin sur papier blanc dans lequel on se sert de crayon noir pour les draperies et de sanguine pour les chairs.

— **aux trois crayons.** — Le dessin aux trois crayons, très usité au siècle dernier, s'exécutait sur papier teinté. Pour les figures, on traitait les vêtements et les parties dans l'ombre, avec le crayon noir ; les carnations avec des hachures de sanguine, et les points lumineux, par des touches de crayon blanc. Le dessin aux trois crayons n'est donc qu'une sorte de pastel très simplifié. Il eut son heure de vogue et certains artistes, aujourd'hui oubliés, s'y étaient fait une grande réputation.

— **courants.** — (Arch.) — Se dit d'ornements peints ou sculptés se répétant sans interruption sur toute la longueur d'une moulure.

— **d'après la bosse.** — Dessin d'après un plâtre, un marbre, un bas-relief ou une figure en ronde bosse.

— **d'après le modèle.** — Dessin reproduisant un sujet dessiné, lithographié ou gravé.

— **d'après nature.** — Dessin d'après le modèle vivant, d'après un site, d'après les objets réels.

Dessin d'architecture. — Dessins reproduisant des édifices, principalement en élévation ou en coupe, par les procédés géométriques.

— **de fabrique.** — Se dit des dessins qui sont exécutés en vue de la fabrication des étoffes décorées, des papiers peints, etc.

— **de machine.** — Se dit des dessins au trait ou lavé, ayant pour but de représenter des machines, des pièces de mécanique, etc. — On dit aussi dessin industriel.

— **d'imitation.** — Se dit du dessin — et surtout des cours de dessin professés dans les écoles — ayant pour but de reproduire et d'enseigner les moyens de reproduire les figures, les paysages et les ornements. Ce terme s'emploie par opposition à ceux de dessin d'architecture et de machine.

— **figuratif.** — (Voy. *Plan figuratif*.)

— **géométrique.** — (Voy. *Dessin linéaire*.)

— **graphique.** — (Voy. *Dessin linéaire*.)

— **industriel.** — (Voy. *Dessin de machine*.)

— **lavé.** — Dessin ombré au lavis (voy. ce mot), et spécialement dessin d'architecture ou de machines exécuté à teintes plates ou fondues.

— **leucographique.** — Dessin en blanc sur fond noir semblable aux figures qu'on trace à l'aide de la craie sur une ardoise ou un tableau noir.

— **linéaire.** — Dessin au trait, épure géométrique représentant un édifice en plan, coupe et élévation, et aussi un fragment d'édifice, de machine, un détail de construction, etc. Quelquefois les dessins linéaires sont lavés à l'encre de Chine ou à l'aquarelle. Dans ce cas, les ombres sont tracées géométriquement et les rayons lumineux suivent des directions parallèles et se dirigent le plus souvent de gauche à droite et sous un angle de 45 degrés.

Dessin ombré. — Dessin dans lequel, après avoir indiqué les contours au trait, on accuse la forme et le modelé à l'aide de hachures, de l'estompe et même de touches de lavis.

— **sans maître.** — Titre d'un recueil de planches *d'après les maîtres*, publié par M^me E. Cavé vers 1859 et formant un cours de dessin que l'on pouvait suivre sans l'aide du professeur.

Dessinateur. — Artiste qui exécute des dessins. — Artiste qui exécute des modèles décoratifs pour divers genres d'industrie.

Dessiné. — Représenté par le dessin. — Ce mot sert aussi à indiquer une œuvre d'un contour savant : « C'est dessiné », dit-on en parlant d'un tableau, d'une figure. — (Voy. *Se dessiner*.)

Dessiner une académie. — Dessiner une figure nue et entière, soit d'après un plâtre, soit d'après le modèle vivant.

Dessous. — (Peint.) — Tons préparatoires posés par le peintre de façon à faire valoir des touches ultérieures. On dit que les dessous d'un tableau sont excellents, qu'ils sont à peine recouverts, etc.

— (Arch.) — Étages placés sous la scène d'un théâtre.

Dessus. — (Arch). — Étages placés au-dessus de la scène d'un théâtre et servant à agencer la partie supérieure des décors. On dit aussi *cintre*.

— **de glace.** — (Voy. *Dessus de porte*.)

— **de porte.** — Panneaux peints ou sculptés, décorant la surface placée au-dessus d'une porte, entre la partie supérieure de la baie et le plafond de l'appartement.

On dit aussi des *dessus de glaces* pour désigner les motifs de décoration placés au-dessus des glaces dans des conditions semblables.

Destination. — Se dit de la place pour laquelle les œuvres d'art sont exécutées. Il y a des statues qui sont d'un effet médiocre aux expositions et qui, mises en leur place, sont au contraire d'un grand effet. Il en est de même de certaines peintures, des plafonds par exemple, qui ne peuvent être appréciés le plus souvent à leur juste valeur que lorsqu'ils occupent leur destination.

Détaché. — (Peint.) — Se dit de figures peintes qui semblent se mouvoir à l'aise sur la toile et venir en avant ; des lointains ou des détails situés à des plans reculés, et dont les différentes distances sont bien marquées.

Détail. — Se dit en général des parties secondaires, vêtements, attributs, etc., des accessoires dont l'exécution en peinture et en sculpture ne doit pas primer celle des parties principales. Dans certains genres, dans les tableaux de chevalet, par exemple, les détails doivent être plus soignés, parce que l'œuvre est destinée à être vue de près ; dans les peintures murales, au contraire, le rendu méticuleux des détails nuirait à l'effet d'ensemble. — En architecture, on désigne sous le nom de détails les motifs d'ornementation exécutés d'après les dessins de l'architecte et qui donnent du caractère au monument.

Détrempe. — (Peint.) — Procédé de peinture à l'aide de couleurs détrempées dans de l'eau préparée à la colle pour les grands ouvrages, et à la gomme pour les petits. La peinture à la détrempe peut être retouchée à sec. Mais de nos jours elle est surtout usitée pour les décorations théâtrales et pour les dessins de fabrique.

— **commune.** — Peinture grossière dont on revêt les murailles et se composant d'un mélange de blanc d'Espagne, d'eau et de colle chaude, auquel on ajoute parfois d'autres couleurs.

— **vernie.** — Procédé de peinture à la détrempe assez compliqué qui comporte plusieurs couches d'encollage à titre de préparation et que l'on recou-

vre de deux ou trois couches de vernis à l'alcool lorsque le travail est terminé.

Devanture. — (Arch.) — Façade d'un édifice.

Développement. — (Peint.) — Se dit de lignes bien développées, de contours offrant de belles proportions. Cette figure présente de beaux développements.

— (Arch.) — Plans, coupes et élévations développant, représentant un édifice sous tous ses aspects. — Extension de surfaces courbes sur des surfaces voisines et surtout transformation fictive ou réelle de surfaces courbes en surfaces planes de façon à exécuter des ornementations peintes qui sont ensuite appliquées sur les surfaces courbes à la place qui leur est destinée.

Développer. — (Arch.) Représenter sur un seul dessin les diverses faces d'un bâtiment. Déterminer sur une surface plane une superficie égale à celle d'une surface courbe.

— (Photog.) — Faire apparaître dans le laboratoire obscur et à l'aide de certains réactifs l'image obtenue sur la glace sensibilisée qui a été exposée dans la chambre noire.

Dévers. — Qui n'est ni droit ni d'aplomb. Une surface déversée.

Devis. — (Arch.) — Description détaillée des travaux et estimation des dépenses nécessaires pour édifier une construction, exécuter un travail.

Devise. — (Blas.) — Fasce diminuée d'un tiers de sa largeur.

Dextre. — (Blas.) — Le dextre est le côté droit de l'écu. Lorsqu'on regarde un blason, le côté dextre est donc celui qui se trouve du côté gauche du spectateur.

Dextrochère. — (Blas.) — Gan-

telet d'armes qui figure dans les armoiries de connétable, et aussi pièce d'un écu représentant un bras droit, nu, vêtu ou armé. — Chez les Romains, bracelet que l'on portait au poignet droit.

Diablerie. — Se dit de peintures, de dessins ou de gravures dans le genre de Teniers et de Callot représentant des scènes fantastiques, des démons, des monstres, etc.

Diaconicum. — (Arch.) — L'une des absides latérales des basiliques chrétiennes où était logé le trésor. On le désignait aussi sous le nom de *secretarium*.

Diadème. — Bandeau d'étoffe qui ceint le front des souverains. Le bandeau fut, selon les temps, plus ou moins richement orné. — Parure de tête que portent les femmes. Elle se compose habituellement d'un cercle.

Diagonale. — Ligne joignant les sommets de deux angles non adjacents.

Diagramme. — Se dit du tracé géométrique déterminant la forme d'un objet. Le diagramme d'un vase, c'est-à-dire son contour, son profil déterminé par une série de lignes droites ou courbes et abstraction faite de toute décoration de l'objet.

Diagraphe. — Instrument inventé au XVIe siècle par l'architecte Cigosi, perfectionné par Gavard (1830) et servant à tracer sur une feuille de papier les tableaux ou objets tels qu'ils apparaissent et d'autant plus petits que l'opérateur est plus éloigné d'eux. Le principe de l'appareil se compose d'une lunette à l'aide de laquelle on suit les contours à reproduire, tandis qu'un curseur adapté à cette lunette et muni d'un crayon trace sur le papier des lignes semblables à celles observées et suivies par le rayon visuel. Le diagraphe a été appliqué par Gavard à la reproduction des principaux tableaux du musée de Versailles.

Diagraphie. — Art de dessiner à l'aide du diagraphe.

Diagraphique. — Se dit de dessins ou d'appareils ayant rapport au diagraphe ou à la diagraphie.

Diamant. — Pierre précieuse la plus dure, la plus brillante de toutes. Incolore

et d'une limpidité parfaite, elle acquiert par la taille la propriété de jeter des feux de toutes couleurs et du plus vif éclat.

— Se dit aussi d'un outil formé d'une pointe de diamant adaptée à l'extrémité d'une sorte de manche et qui sert à couper les feuilles de verre. On sépare un cliché photographique réunissant plusieurs sujets à l'aide du diamant.

Diamant (pointe de). — (Arch.) — Pierres taillées à facettes, comme le diamant, servant à décorer certains parements à bossages. — (Voir *Bossage*.)

Diamétral. — Qui a rapport au diamètre.

Diamètre. — Ligne droite passant par le centre d'une circonférence, par l'axe d'une sphère.

Diaphane. — Transparent qui laisse passer des rayons lumineux. Se dit aussi pour vaporeux, un ciel diaphane ; des ombres diaphanes.

Diaphanéité. — Transparence. La diaphanéité des chairs.

Diaphanographe. — Appareil servant à dessiner une image à travers une vitre.

Diaphanographie. — Se dit de photographies sur verre montées dans des bordures spéciales permettant de les suspendre contre les vitres d'une fenêtre et qui, vues par transparence, produisent l'effet de vitraux monochromes. La plupart de ces diaphanographies sont reproduites par l'impression photoglyptique. (Voy. ce mot.)

Diaphragme. — (Phot.) — Petite plaque de tôle mince percée d'une ouverture circulaire et que l'on introduit dans un objectif pour donner plus de netteté à l'image produite dans la chambre noire. Plus l'ouverture du diaphragme est petite, plus l'image est nette, mais plus aussi le temps de pose doit être prolongé.

Diapré. — Se dit d'un objet décoré, orné de vives couleurs.

— (Blas.) — On dit qu'une pièce de blason est diaprée de telle ou telle couleur lorsqu'elle est couverte d'ornements ou d'arabesques. Le diapré affecte parfois la forme de guirlandes de fleurs, de broderies d'un même émail. On en trouve de fréquents exemples dans les armoiries allemandes, sur le champ ou les pièces.

Diastyle. — (Arch.) — Édifice dont les colonnes sont distantes de six modules d'axe en axe.

Didactique. — Se dit des écrits, des ouvrages traitant de l'art et ayant pour but l'enseignement.

Diglyphe. — (Arch.) — Ornement composé de deux cannelures creuses, comme le triglyphe l'est de trois. On rencontre souvent le diglyphe sur le profil des consoles.

Diminution des colonnes. — (Arch.) — Forme conique que prennent les fûts de colonnes dont le diamètre, à la hauteur du chapiteau, est moindre que le diamètre de la base.

Diorama. — Le diorama inventé en 1822 par Daguerre et Bouton consistait en tableaux peints sur des toiles de coton et des deux côtés. Les tableaux étaient placés à une certaine distance du spectateur qui restait dans l'obscurité. On projetait sur la peinture un rayon de lumière que l'on pouvait tamiser, colorer, varier de façon à obtenir successivement des effets de soleil, de crépuscule, de clairs de lune, etc. Enfin on ajoutait encore à l'illusion en éclairant soit tour à tour, soit en même temps, les deux côtés de la toile suivant qu'ils avaient été peints pour représenter des sujets différents ou pour ajouter des figures, par exemple, à une vue peinte du côté opposé.

Dioramique. — Qui a rapport au diorama.

Diota. — Vase antique, à deux anses, sorte d'amphore de petite taille.

Diptère. — (Arch.) — Se dit d'un édifice, d'un temple entouré d'un double rang de colonnes.

Diptyque. — Panneau peint ou sculpté se pliant en deux parties à l'aide de charnières placées dans l'axe. Il y a des diptyques d'ivoire qui sont de véritables chefs-d'œuvre et dont la valeur est inestimable. Tels sont, à la Bibliothèque nationale, ceux d'Autun (x^e siècle) et de Sens, représentant le *Triomphe de Bacchus*, et servant de couverture à un manuscrit du $xiii^e$ siècle.

Disciple. — On dit d'un artiste qui s'inspire des traditions d'un maître ancien, qu'il se fait, qu'il est le disciple de ce maître. On dit moins bien dans le même sens « élève ». On n'est l'élève que du maître dont on a reçu directement les conseils.

Discordance. — Se dit du défaut d'accord, de convenance entre des couleurs juxtaposées, et d'un manque dans un ensemble dont l'harmonie est ainsi détruite.

Disposition. — Position relative, arrangement d'une scène, d'un groupe de figures, d'une masse d'arbres, de mouvements de terrain dans une composition.

Disproportion. — Défaut, inexactitude de rapport dans un tableau entre les dimensions des figures et les accessoires, les édifices, les fonds, les détails du paysage.

Disque. — Objet de forme plate et circulaire.

Disséquer. — Étudier, critiquer, analyser une œuvre d'art dans tous ses détails.

Distance. — (Perspect.) — La distance d'un tableau est l'écartement de l'œil du spectateur à ce tableau. Cette distance, portée à gauche et à droite du *point de fuite*, détermine *les points de distance*. (Voy. ce mot.)

Divergent. — Se dit de rayons, de lignes, qui vont en s'écartant l'un de l'autre.

Divisions de l'écu. — (Blas.) — Se dit de la division fictive du champ d'un écu en neuf parties égales, les trois parties médianes portant le nom de *Chef*, *Centre* et *Pointe*, tandis que les parties situées à gauche et à droite du *Chef* ou de la *Pointe* 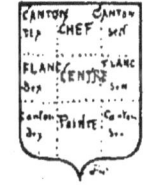 portent le nom de *Canton Dextre* ou *Sénestre* et celles situées de chaque côté du centre, ceux de *Flanc Dextre* ou *Sénestre*. Ces divisions servent à préciser l'emplacement d'une pièce. Une figure en chef, en pointe, etc.

Dodécaèdre. — Corps solide à douze faces.

Dodécagone. — Figure polygonale ayant douze angles et douze côtés.

Dolium. — Vase en terre, de forme presque sphérique, et parfois de très grande dimension. Parfois le dolium offre une large ouverture. On fabriquait dans l'antiquité des vases en terre cuite de cette forme, à l'intérieur desquels un homme eût pu tenir à l'aise.

Dolmen. — Monument celtique formé d'une table de pierre supportée par une ou plusieurs pierres fichées verticalement dans le sol. — (Voy. *Lichaven trilithe*.)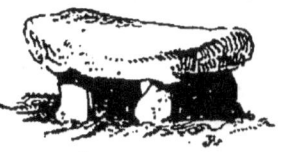

— **imparfait.** — Dolmen dont la table repose sur le sol par une de ses extrémités et est soutenue du côté opposé par une pierre verticale.

Dôme. — (Arch.) — Construction extérieure, enveloppe d'une voûte élevée sur un plan polygonal, circulaire ou elliptique surmontant un ensemble architectural.
— Nom qu'on donne en Italie aux églises cathédrales : le dôme de Milan, de Florence, etc.

Dôme à pans. — (Arch.) — Dôme édifié sur un polygone. Les combles du Louvre offrent de nombreux exemples de dômes à pans et même de dômes élevés sur plan carré, et dont les arêtes sont décorées de motifs d'ornementation en plomb repoussé.

— **en cul-de-four.** — (Arch.) — Dôme ayant pour intrados une surface courbe assujettie à une génératrice donnée.

— **surbaissé.** — (Arch.) — Dôme dont la surface apparente est inférieure à celle de la moitié d'une sphère.

— **surhaussé.** — (Arch.) — Dôme formé de plus d'une demi-sphère et dont les surfaces se prolongent à la base, suivant des lignes droites ou courbes.

Dominant. — Se dit des colorations, des tons qui ont le plus d'importance dans un tableau.

Donateur. — Très fréquemment autrefois les personnes pieuses qui faisaient don à une église d'un tableau ou d'un vitrail se faisaient représenter dans l'œuvre même, soit seuls, soit avec leur famille, agenouillés devant la figure sainte représentée. « La Vierge au donateur. »

Donjon. — (Arch.) — Tour fortifiée placée, au moyen âge, soit à l'intérieur, soit à l'angle d'une enceinte qu'elle dominait, et destinée à recevoir le trésor, les archives du château. Le donjon était le dernier retranchement des assié-

gés et, l'enceinte prise, nécessitait parfois un nouveau siège. Les donjons furent d'abord construits, suivant l'usage normand, sur plan carré ou rectangulaire, puis, au xie siècle, en forme de quatre-feuilles ou de combinaisons variées de portions de cylindres, enfin de forme cylindrique. Au xiie siècle, les moyens de défense des donjons et leurs fortifications furent particulièrement développés. Au xiiie siècle, ils offrent parfois de grandes salles voûtées avec galeries et arcatures; au xive, au xve, ils cessent d'être des tours de défense et deviennent des demeures seigneuriales d'une grande richesse.

Donnée. — Se dit de l'idée fondamentale d'une œuvre. Un tableau dont la donnée n'est pas heureuse. Une donnée qui demandait à être traitée avec plus de soin, avec plus de développements.

Donner quartier. — (Arch.) — Retourner une pierre carrée, une poutre d'une face sur une autre.

— **des mesures.** — (Arch.) — Assigner des proportions, donner des dimensions d'après lesquelles on doit construire.

Doré. — Se dit d'objets recouverts d'or en feuilles, d'or moulu, et aussi d'objets décorés de motifs dorés.

Dorer. — Pour dorer avec l'or en feuilles, on fait d'abord subir aux objets de longues préparations qui sont mentionnées dans cet ouvrage, où chaque expression technique est placée à son ordre alphabétique; puis on vide un livret d'or sur le coussin et, à l'aide du pinceau, on pose chaque feuille à la surface de l'objet à dorer, préalablement humecté avec de l'eau fraîche ou recouvert d'une couche de mixtion spéciale destinée à rendre le métal adhérent. On dore aussi par les procédés galvanoplastiques.

Dorique. — (Arch.) — Se dit d'un ordre d'architecture antique ou imité de

l'antique, d'une grande élégance et cependant robuste, dont l'ornementation est très sobre et dont les colonnes n'ont parfois pas de base. Le dorique romain est beaucoup plus lourd que le dorique grec.

Dormant. — (Arch.) — Se dit des encadrements fixés, scellés dans une muraille et à l'intérieur desquels se meuvent des portes ou des fenêtres. On désigne sous le nom de châssis dormant, de verre dormant, les châssis et les verres fixés dans un encadrement et ne pouvant s'ouvrir.

Dorsal. — Pièce d'étoffe richement brodée ou tapisserie suspendue verticalement derrière un siège sans dossier ou ornant un dossier. Ces draperies étaient fréquemment usitées au moyen âge et à l'époque de la renaissance. Certaines stalles sont ornées de sculptures simulant des dorsaux.

Dorure. — Art d'appliquer sur les métaux, le marbre, la pierre, le bois, etc., l'or en feuille et l'or moulu. — Se dit aussi de l'or appliqué sur les objets.

— **à la grecque.** — Procédé qui consiste à passer les ors mats à l'huile, à vernir à la gomme laque et au vernis gras, et à faire sécher au réchaud du doreur. Ce procédé est surtout usité pour la dorure des meubles.

— **à l'huile.** — Procédé qui consiste à recouvrir les objets à dorer de préparations à l'huile grasse avant d'étendre l'or couleur, puis à appliquer les feuilles d'or et finalement la couche de vernis destinée à préserver l'or de l'atteinte de l'air.

Dorure au feu. — Procédé de dorure qui consiste à placer au-dessus d'un foyer ardent ou dans une étuve chaude les objets recouverts d'or en feuilles ou d'or moulu.

— **au mercure.** — Procédé qui consiste à arroser les objets d'un amalgame d'or.

— **au trempé.** — Procédé de dorure qui consiste à plonger les objets à dorer dans des bains de chlorure d'or.

— **en détrempe.** — Procédé de dorure qui permet d'obtenir des effets très variés, mais très peu solides. — (Voy. *Dorure à l'huile, Encollage, Arrêter de blanc, Retoucher, Poncer*, etc.)

— **galvanique.** — Procédé qui consiste à plonger les objets, soit à chaud, soit à froid, dans des bains spéciaux de chlorure d'or et à les soumettre à l'action d'un courant électrique.

— **mate.** — Procédé qui consiste soit à mater les objets dorés au mercure, soit à leur donner le même aspect au moyen d'acides, soit enfin à les recouvrir d'une couche d'argent ou de cuivre avant de les plonger dans le bain d'or.

— **sur verre.** — Procédé qui consiste à appliquer au pinceau une couche de chlorure de platine mélangée d'essence de térébenthine, et à plonger ensuite au bain d'or l'objet passé au moufle. — (Voy. ce mot.)

Dos. — Partie du corps de l'homme et des animaux qui s'étend des épaules aux reins. Par analogie, partie postérieure de certains objets : le dos d'une chaise, d'un bahut.

— **d'âne.** — Se dit d'une surface

offrant deux plans en pente, réunis au sommet et aboutissant par l'extrémité opposée à un plan horizontal.

Dosage. — Opération qui a pour but de mélanger en quantités convena-

bles, soit en poids, soit en volume, les matériaux qui entrent dans la fabrication de la faïence.

Dosseret. — (Arch.) — Pilastre saillant servant de support à la naissance d'un arc-doubleau.

Dosserets. — Se dit de deux parties verticales formant avec la partie horizontale, ou linteau, l'encadrement d'une baie. Les dosserets peuvent n'offrir que des surfaces planes, ou bien, au contraire, se profiler avec des contours variables, suivant le style de chaque époque, le caractère de la construction, etc.

Dossier. — Partie verticale ou légèrement oblique d'un siège sur lequel on appuie le dos. Le dossier d'une chaise, un fauteuil à dossier renversé. Se dit des tapisseries ou panneaux ornés décorant le chevet d'un lit.

Doubleau. — (Arch.) — Solive ou arc destiné à renforcer, à doubler la résistance d'un plafond ou d'une voûte. Cette sorte d'arc ou saillie a engendré les arcs-doubleaux. (Voy. ce mot.)

Double décimètre. — Règle plate divisée en centimètres (de 1 à 20) et en millimètres, taillée en biseau et munie d'un petit bouton saillant qui la rend plus maniable.

Doubler. — (Arch.) — Se dit d'un édifice d'une construction que l'on répète symétriquement.

Doucine. — (Arch.) — Moulure formée de deux portions de cercle, la portion concave occupant la partie supérieure de la moulure et la partie convexe la partie inférieure. La doucine, qui porte aussi le nom de *petite* *onde*, à cause de sa forme onduleuse, est une moulure fréquemment employée dans les entablements et couronnements en saillie.

Doucine renversée. — (Arch.) — Doucine où la portion de cercle convexe occupe la partie supérieure (voy. *Doucine*) et que l'on emploie comme moulure de piédestal ou de soubassement.

Douelle. — (Arch.) — Surface intérieure d'une voûte, portion cintrée d'un voussoir. Les tailleurs de pierre donnent le nom de douelle plate ou de douelle courbe aux panneaux à l'aide desquels ils exécutent, suivant un profil donné, la partie plate ou la partie concave, cintrée, d'un voussoir.

Douille. — Partie d'un jalon en bois ou en fer se terminant en pointe, pour être plus aisément enfoncée dans le sol.

Drageoir. — Coupe dans laquelle on servait des dragées, des bonbons, des sucreries. Le drageoir pouvait être en verre, en cristal, en porcelaine, en métal précieux, et plus ou moins décoré. Il y avait des drageoirs du moyen âge qui étaient de véritables merveilles d'orfèvrerie d'art; l'usage des drageoirs s'est conservé jusqu'au XVIIe siècle.

Dragon. — Animal fabuleux ayant des griffes de lion, des ailes d'aigle et une queue de reptile. Les dragons représentés dans les sculptures des monuments byzantins symbolisaient ordinairement les calamités publiques, peste, famine, etc. De toutes les figures fabuleuses, le dragon est une de celles dont les artistes se sont le plus fréquemment servis. L'animal se prête en effet à des fantaisies d'imagination sans bornes. L'art chinois et l'art

japonais ont créé des dragons qui sont de véritables merveilles, au double point de vue de la composition et de l'exécution. — Figure de blason.

Dramatique. — Se dit, en peinture principalement, de certaines compositions, de certaines scènes mouvementées qui excitent une vive émotion chez le spectateur et le passionnent.

Dramatiser. — Rendre une scène conçue dans une intention dramatique. Accentuer le caractère dramatique d'un sujet. — Ne se prend pas toujours en bonne part.

Drapé. — Façon dont les figures peintes ou sculptées sont habillées, arrangées, ou recouvertes de draperies plus ou moins habilement agencées.

Draper. — Agencer des draperies sur le modèle vivant ou sur le mannequin. — Reproduire, peindre, dessiner ou modeler ces draperies.

Draperie. — Se dit en général des étoffes ou des vêtements de coupe très ample et formant des plis. Dans la plupart des antiques, les draperies, laissant une partie du corps et certains membres nus, offrent l'aspect de draperies d'étoffe fine et souple, comme mouillée, adhérant au corps et ne produisant que de petits plis. Au XII^e siècle, les imagiers adoptèrent un parti pris de draperies à plis serrés, égaux et régulièrement disposés. Au $XIII^e$, les draperies tombent raides et droites. Au XIV^e, elles sont plus savantes et se brisent à angle droit sur les pieds des statues. Au XV^e, elles deviennent plus maniérées, mais accusent plus franchement les formes du corps. Au XVI^e, elles prennent une ampleur remarquable; enfin au $XVII^e$ et au $XVIII^e$ siècle, elles jouent un rôle important dans l'allure décorative des figures peintes ou sculptées. Les draperies se chiffonnent, s'envolent, portent des ombres énergiques qui accentuent le modelé des figures. Au XIX^e siècle, pour étoffer un peu le costume moderne, les sculpteurs sont encore obligés de recourir à l'ample manteau des siècles précédents

Draperie collante. — Se dit des draperies mouillées, collées à la chair, accentuant la forme du nu et ne produisant que de petits plis peu saillants. On dit aussi draperie *mouillée*.

— **mal jetée.** — Draperies mal agencées, trop lourdes, tombant en plis disgracieux.

— **mouillée.** — Mode de draperie usité par les statuaires de l'antiquité et aussi par l'école de David. Dans l'antiquité, on choisissait en général de préférence, pour draper les modèles, des étoffes laineuses un peu épaisses, mais souples, flexibles, ne formant que des plis larges et des cassures peu nombreuses, accentuant bien le mouvement. Quelquefois aussi, on employait pour les tuniques des étoffes fines qui formaient naturellement une multitude de très petits plis.

— **simulée.** — Motif de décoration peint qui consiste à représenter des bandes d'étoffes relevées de place en place, attachées à des patères et tombant en plis réguliers. Parfois ces draperies sont enrichies de bordures, et dans certaines peintures murales les plis sont indiqués par un simple trait et ne sont pas modelés.

Dresser. — (Arch.) — Élever une statue sur son piédestal. Combiner les plans destinés à la construction d'un édifice.

Dressoir. — Meuble avec tablettes superposées en étagères et sans portes. Les dressoirs du moyen âge servaient

à exposer les belles pièces de vaisselle d'or et d'argent. Les buffets n'ont remplacé les dressoirs qu'à dater du xvie siècle.

— (Grav.) — Instrument des graveurs en pierres fines, formé d'une plaque de fer poli sur laquelle on adoucit la pierre à l'aide de l'émeri.

Drille. — (Sculpt.) — Instrument auquel, à l'aide d'un arrêt et d'un archet, on communique un vif mouvement de rotation alternative qui fait avancer un trépan, et qui sert à perforer le marbre.

Droit. — Qui va d'un point à un autre sans dévier d'aucun côté.

— **au droit.** — (Arch.) — Se dit de l'espace déterminé par des perpendiculaires élevées aux deux extrémités d'une même ligne droite.

— **de reproduction.** — Droit de reproduire par la gravure ou la photographie, dans une intention commerciale, une œuvre d'art peinte, dessinée ou sculptée ; droit d'éditer des épreuves en plâtre, en marbre, en terre cuite ou en bronze reproduisant un modèle de statuaire. L'acquisition d'une œuvre originale n'implique le droit de reproduction que dans les cas où l'œuvre est un portrait ou lorsque l'artiste n'a pas fait des restrictions en ce sens au moment de l'acquisition. En dehors de ces deux circonstances, l'auteur peut céder le droit de reproduction d'une de ses œuvres à une personne et vendre l'œuvre à une autre. Le droit de reproduction et les avantages pécuniaires qui peuvent en résulter font partie de la propriété artistique.

Drôlatique. — Se dit de figures, de scènes amusantes, originales, plaisantes, drôles.

Druidique. — (Arch.) — Se dit des monuments élevés à l'époque des druides, ou anciens prêtres gaulois et bretons.

Dryade. — Figure mythologique. Nymphe des bois et des arbres.

Dur. — Se dit d'un contour sec, d'un modelé brutal, d'un effet trop heurté. — En parlant d'un dessin, on dira qu'un artiste a le coup de crayon, le pinceau trop dur, pour indiquer que les traits sont trop fortement marqués, que le modelé n'est pas moelleux.

Durable. — Se dit des œuvres d'art auxquelles leur mérite assigne une durée illimitée, qui resteront dans l'avenir, transmettront à la postérité le nom de leur auteur et seront classées parmi les documents importants de l'histoire de l'art.

Dureté. — Se dit d'oppositions de couleurs trop vives, d'un manque d'harmonie et de moelleux dans le modelé, dans les contours.

E

Eau. — (Blas.) — Figure naturelle. L'élément aquatique est représenté en blason par des *Ondes*, des *Sources*, des *Rivières*, etc.

Eau-forte. — (Grav.) — Acide nitrique mélangé d'eau dont les graveurs se servent pour faire mordre leurs planches. — On dit aussi *une eau-forte* pour désigner l'épreuve même d'une planche gravée à l'eau-forte.

— **à couler.** — (Grav.) — L'eau-forte à couler était fabriquée au siècle dernier par les graveurs eux-mêmes, et se composait de vinaigre distillé, de sel ordinaire, de sel ammoniac et de vert-de-gris. — On faisait bouillir ce mélange et on l'employait lorsqu'il était refroidi. Mais pour que l'eau-forte à couler attaque le cuivre, il faut remuer constamment la planche et que le liquide soit toujours en mouvement, de façon qu'il pénètre dans les plus petites tailles. Cette eau-forte donne des tons gris très fins. Elle était surtout employée pour faire mordre les planches couvertes de vernis dur. — (Voir ce mot.)

— **de départ.** — Cette eau-forte, employée surtout par les orfèvres, se compose d'un mélange de vitriol, de salpêtre et d'alun calciné.

Eaux. — Les eaux sont un des moyens décoratifs les plus magnifiques de l'art des parcs et des jardins. On les distribue en pièces d'eau, bassins, cascades, chutes, jets isolés, jets en colonnade, jets obliques, etc. Le parc de Versailles est un modèle inépuisable des ressources décoratives que l'on peut trouver dans une savante entente de la distribution des eaux. — On dit d'une façon absolue « les eaux », les eaux de Saint-Cloud, les grandes eaux, les petites eaux de Versailles.

Eaux. — (Peint.) — Un des éléments les plus importants de la peinture de paysage.

Ébarber. — (Grav.) — Enlever à l'aide d'un grattoir spécial, nommé aussi *ébarboir*, les barbes ou saillies irrégulières de métal bordant les tailles faites au burin ou les traits obtenus avec la pointe sèche.

Ébarboir. — (Grav.) — Sorte de grattoir à lame quadrangulaire très affilée et surtout sans morfil, c'est-à-dire sans parties ténues restées adhérentes au tranchant après le repassage et qui empêcheraient d'enlever les barbes de métal résistantes. L'ébarboir est employé pour enlever les aspérités produites sur le papier glacé en exécutant un calque, et surtout pour faire disparaître les barbes résultant sur une planche du travail à la pointe sèche. Dans ce dernier cas, le maniement de l'ébarboir est assez délicat. De plus, en ébarbant plus ou moins complètement certaines hachures, on peut obtenir à l'encrage, à l'essuyage et au tirage, des effets de modelé très variables et des tons plus ou moins énergiques.

Ébauchage. — (Céram.) — Première forme donnée manuellement à la masse d'argile que l'on veut transformer en pièce de poterie.

Ébauche. — Travail préparatoire. On ébauche une peinture en traçant les contours au crayon et en couvrant la

toile suivant la nature des travaux à exécuter ultérieurement. On ne prépare pas, on n'ébauche pas les parties lumineuses de la même façon que les ombres. Non seulement il faut tenir compte des effets que produiront les tons appliqués sur la toile au fur et à mesure que l'artiste avancera dans son travail, mais il faut aussi en ébauchant veiller à ne pas couvrir des parties du tableau qui jusqu'à la fin doivent rester transparentes et laisser voir le grain de la toile. Plus l'ébauche est légère, plus il est aisé d'obtenir un bon résultat. — L'ébauche en sculpture est la première idée d'une statue ou d'un bas-relief, dans laquelle l'artiste se contente d'indiquer sommairement les attitudes et les lignes enveloppantes des figures. Parfois le statuaire reprend cette ébauche et pousse davantage l'exécution en précisant les détails. Parfois aussi il laisse sa première ébauche telle quelle et recommence à nouveau en d'autres dimensions. On dit aussi : c'est une ébauche, ce tableau est traité comme une ébauche, pour indiquer que l'œuvre n'est pas achevée et a été maintenue à l'état d'indications sommaires.

Ébaucher. — Commencer l'exécution d'une peinture, d'une sculpture, d'une gravure, distribuer les masses d'ombre sur une planche en se réservant de modifier, d'achever ce premier travail au moyen de travaux ultérieurs.

Ébauchoir. — (Sculpt.) — Instru-

ment pour travailler la terre glaise ou la cire. Les ébauchoirs sont de formes et de dimensions très variables. C'est le plus souvent une courte baguette de fer, de buis ou d'ivoire arrondie et légèrement cintrée à l'une de ses extrémités et aplatie à l'autre.

Ébène. — Bois de l'ébénier, arbre des forêts de l'Asie et des îles de Ceylan et de Madagascar dont l'aubier, d'un blanc très pur, contraste avec le cœur qui est d'un beau noir. On fabrique avec l'ébène, bois très dur, très lourd et très compact, des meubles d'art, des encadrements et des panneaux de portes sculptés, etc., etc. Se dit aussi d'un noir intense, rappelant le ton du bois de l'ébénier.

Ébéniste. — Industriel qui fabrique, artisan qui exécute les meubles. Dans la fabrication des meubles de luxe, cet artisan est parfois un véritable artiste.

Ébénisterie. — Art de fabriquer les meubles de luxe.

Ebrasement. — (Arch.) — Se dit

de la surface intérieure formée par l'ouverture d'une baie. L'ébrasement peut être droit ou oblique.

Écacher. — (Grav.) — Ancien mot employé par les graveurs pour désigner l'opération qui consiste à affaiblir à l'aide du brunissoir des tailles trop profondes et à effacer, à tasser en quelque sorte le métal, de façon à rétrécir les parties déjà creusées.

Écaillage. — (Peint.) — Se dit des peintures, — toiles ou panneaux — dont la surface se brise en lamelles et se détache. L'écaillage des tableaux tient surtout au vernis, à une mauvaise préparation des dessous, à de mauvais mélanges de couleurs et aussi au peu de soin avec lequel certaines toiles ont été roulées.

Écaillage. — (Céram.) — Se dit d'un accident qui se produit à la cuisson, quand la couleur de porcelaines ou de faïences décorées de peintures se soulève, entraîne l'émail et se détache en lamelles. L'écaillage tient soit à l'excès de feu, soit à de mauvais mélanges de couleurs, soit enfin à l'épaisseur excessive des couches de couleur.

Écaille. — (Sculpt.) — Motif d'ornementation formé de dentelures circulaires de portions d'arcs de cercle ou de lamelles à pans coupés servant ordinairement à décorer des parements de murailles inclinées, à simuler une toiture. — (Voy. *Ardoises en écaille*.)

Les écailles apparaissent au XIIe siècle et sont alors soit carrées, soit en forme de billettes, soit aussi en plein cintre. Au XIIIe siècle, elles sont de formes assez variées, et dans certains monuments de la Renaissance on en trouve de jolis spécimens presque toujours découpés en demi-cercle.

Écailler (s'). — Se dit d'un marbre, d'un tableau, d'une poterie dont la surface se détache en lamelles. — (Voy. *Écaillage*.)

Écarlate. — Couleur rouge vif et très éclatant que donne la cochenille traitée par le chlorure d'étain et la crème de tartre.

Écartelé. — (Blas.) — Combinaison du *Parti* et du *Coupé*. (Voy. ces mots.)

L'écartelé est de 4, 6, 8, 10, 12, 16 quartiers et plus encore. La combinaison du *Tranché* et du *Taillé* (voy. ces mots) donne l'écartelé en sautoir.

Échafaudage. — (Peint.) — Les échafaudages s'emploient pour les peintures murales et consistent en planchers superposés, reliés entre eux par des escaliers. On donne aussi parfois ce nom aux grandes échelles sur lesquelles on adapte un banc à différentes hauteurs et qui permettent au peintre de se déplacer suivant les dimensions de sa toile.

Échafauder. — (Arch.) — Élever les échafaudages nécessaires à la construction d'un édifice. On dit qu'un étage s'échafaude.

Échampir. — (Peint.) — Imiter le relief en façon de trompe-l'œil. Les peintures décoratives de la Bourse de Paris, par Abel de Pujol, sont échampies. — Fréquemment on échampit les lettres des enseignes.

— Terminer les contours, les détacher du fond.

Échancré. — Évidé, taillé en pointe.

Échantignolle. — (Arch.) — Fragment de la charpente d'un comble formant tasseau et soutenant les pannes. On dit aussi chantignole. (Voir ce mot.)

Échappade. — (Grav.) — Trait malencontreux tracé par le burin déviant d'un contour et s'échappant de la main du graveur.

Échappée. — (Peint.) — Se dit d'une perspective — de ciel ou de lointain — entrevue par un espace libre, réservé à cet effet.

— (Arch.) — Espace vide ménagé dans une cour pour permettre aux voitures de circuler et de tourner.

— d'escalier. — (Arch.) — Espace vertical compris entre le dessus d'une marche et le dessous de la marche exactement correspondante placée à l'étage supérieur ou à la révolution suivante.

Écharpe. — Se dit d'une pièce de bois placée diagonalement dans un assemblage de charpente ou de menuiserie et servant à relier et à consolider les pièces assemblées carrément. — (Voy. *Châssis*.) — Se dit aussi de larges bandes d'étoffes à bouts flottants et des parties verticales et taillées en biais des pentes ou draperies fixées à l'entrée d'une alcôve ou pour orner l'intérieur d'une baie de fenêtre.

Échauguette. — (Arch.) — Guérite de pierre surmontée d'une toiture conique et posée en encorbellement, soit sur les murailles, soit au sommet des tours dans les châteaux du moyen âge. Les échauguettes datent du xiie siècle. Au xive, elles sont spécialement construites en vue de la défense et prennent alors un grand développement et une importance exceptionnelle. Au xvie siècle, on les dispose même pour qu'elles puissent recevoir de petites bouches à feu. Le principe des échauguettes a été conservé jusqu'au xviie siècle.

Echelle. — Proportion adoptée pour exécuter une réduction ou un grandissement. L'échelle est une ligne graduée contenant les multiples et les

sous-multiples d'une unité de longueur, que l'on choisit plus petite ou plus grande que l'unité métrique, suivant que l'on veut reproduire les objets en réduction ou en grandissement.

— **campanaire.** — Ensemble de lignes horizontales et de lignes verticales donnant, au moyen de points convenus, l'épaisseur que doit avoir le bord d'une cloche suivant son poids, servant aussi à indiquer aux fondeurs les proportions de cette cloche.

Échelle de front. — (Persp.) — Ligne horizontale sur laquelle les distances égales sont représentées par des longueurs égales.

— **de pente.** — Ligne qui indique une différence de niveau entre plusieurs points figurés en dessin sur une même surface plane. Elle est formée par un double trait couvert de graduations notant cette différence de niveau.

— **de proportion.** — (Dessin linéaire.) — Règle de buis, d'ivoire ou de cuivre, portant des divisions, ou simplement trait horizontal tracé dans un angle du dessin et sur lequel on établit l'échelle servant à rapporter, c'est-à-dire à transformer les longueurs réelles des objets, en les représentant par un certain nombre de divisions. L'échelle de proportion peut être *simple* ou *progressive*. (Voy. ces mots.)

— **des plans.** — Ligne divisée et subdivisée servant à indiquer le rapport entre les distances réelles et les distances ou les dimensions marquées sur une carte.

— **fuyante.** — (Persp.) — Ligne joignant le point de vue à un des points de la ligne de terre et sur lesquels les distances égales sont représentées sur le tableau par des longueurs diminuant au fur et à mesure qu'on se rapproche du point de vue.

— **progressive.** — Échelle dont les parties décimales sont portées sur des parallèles différentes, ce qui évite la confusion des points de subdivision.

— **simple.** — Échelle de proportion tracée entre deux parallèles.

— **usuelles.** — Il est certaines échelles presque universellement adoptées par l'usage. Ainsi, pour les plans des études de détails, on exécute les dessins au cinquième, au dixième ou au vingtième, c'est-à-dire que dans le premier cas une longueur de 1 mètre est

représentée sur le plan par vingt centimètres ou $\frac{1}{5}$, dans le second par dix ou $\frac{1}{10}$; enfin par cinq ou $\frac{1}{20}$. Pour les plans d'ensemble d'un bâtiment, on exécute les dessins à l'échelle de $\frac{1}{100}$ ou un centimètre pour mètre. Pour les plans généraux on adopte aussi une échelle de $\frac{1}{500}$. Enfin, pour les cartes, on se sert d'échelles à $\frac{1}{10.000}$, $\frac{1}{20.000}$, $\frac{1}{25.000}$, $\frac{1}{40.000}$, $\frac{1}{150.000}$ et aussi $\frac{1}{80.000}$, qui est la proportion adoptée pour la carte de France dressée par l'état-major.

Echeneau. — Nom donné pendant l'opération de la fonte d'une statue au bassin recevant le métal liquide et le communiquant aux jets de la figure à couler.

Échiffre. — (Arch.) — Mur soutenant un escalier et aussi charpente d'un escalier formant limon et supportant la rampe.

Échine. — (Arch.) — Moulure saillante placée sous le tailloir du chapiteau dorique grec, décrivant une courbe très peu renflée et d'un profil convexe très délicat, et formée dans sa plus grande partie d'une portion de courbe à grand rayon.

Échiqueté. — (Blas.) — Se dit d'un écu divisé en échiquier. L'échiqueté se compose ordinairement de six rangs de carreaux; lorsqu'il y en a moins, on doit le spécifier en blasonnant. Un échiqueté d'or et de gueules. On disait autrefois échiqué. Un échiqué d'hermine et d'azur.

Échoppe. — Constructions basses et légères, petites boutiques d'installation pittoresque, adossées parfois au pied des grands édifices, dont elles font valoir par contraste les grandes proportions et l'ornementation luxueuse.

— (Grav.) — Instrument formé d'une grosse pointe taillée en biseau et servant à graver les traits larges. Les hachures obtenues à l'aide de l'échoppe et mordues à l'acide ne donnent parfois à l'impression que des tons gris. Pour obtenir des hachures larges et profondes, se traduisant sur le papier par des traits d'un noir vigoureux, certains graveurs préfèrent avoir recours à des morsures très prolongées.

Échopper. — Travailler avec l'échoppe et aussi enlever au ciseau les traces des jets sur un objet dont la fonte en métal vient d'être achevée.

Écimer. — (Arch.) — Détruire, enlever le sommet d'un édifice.

Éclairage. — Distribution de la lumière dans un tableau. — Se dit aussi de la manière dont les œuvres elles-mêmes sont éclairées dans les salles d'exposition ou ailleurs. En général, l'éclairage d'en haut est celui qui doit être adopté pour les tableaux, c'est le mode d'éclairage qui produit le moins de reflets à la surface des toiles.— Pour la sculpture, l'angle formé avec l'horizon par les rayons lumineux doit, autant que possible, ne pas être supérieur à 45°.

Éclaircie. — Se dit, dans la peinture de paysages principalement, d'un lointain, d'une perspective ensoleillée, entrevue à travers des bouquets d'arbres ou des masses de rochers, d'une partie de ciel lumineuse circonscrite par des nuages lourds et chargés.

Éclaircir. — (Peint.) — Rendre un ton moins sombre, une teinte moins foncée.

Éclairé. — Se dit de la façon dont les figures peintes ou sculptées reçoivent les rayons lumineux.

Éclat. — Se dit des qualités brillantes, du coloris d'un tableau, de la vivacité des tons, etc.

Éclatant. — Luxueux, brillant.

Éclaté. — (Blas.) — Se dit lorsque la division de l'écu, au lieu d'être en ligne droite, offre un contour irrégulier, une ligne brisée, comme si une partie de l'écu avait été brisée avec force, avait volé en éclats. On rencontre

souvent l'éclaté dans les armoiries allemandes.

Écloppé. — (Blas.) — Se dit lorsque la division de l'écu forme ressaut au lieu d'offrir une ligne rigoureusement droite. Cette sorte d'armoirie a servi parfois à désigner les bâtards et était, suivant certains auteurs, une des six marques de bâtardise.

Éclectique. — Se dit d'un amateur d'art ou d'un artiste partisan de l'éclectisme. — (Voy. ce mot.)

Éclectiquement. — Se dit d'une œuvre conçue, d'une collection formée avec un goût éclectique.

Éclectisme. — Esthétique ou système d'appréciation et d'inspiration qui consiste à ne pas s'attacher exclusivement aux traditions d'une école au mépris de toutes les autres, mais au contraire à admirer sans exception les chefs-d'œuvre de chaque époque et de chaque école. C'est faire preuve d'éclectisme que d'admirer Raphaël et Téniers, et aussi de collectionner des tableaux et des meubles, des dessins et des bibelots; que de s'inspirer de la façon dont les anciens drapaient leurs figures, dont les Vénitiens peignaient leurs tableaux, et du charme avec lequel les Hollandais retraçaient des scènes d'intérieur.

Écoinçon. — (Arch.) — Triangle formé de deux lignes droites et d'une ligne courbe, existant entre une arcade, une rosace et la partie carrée dans laquelle une courbe circulaire ou elliptique est inscrite. Les écoinçons d'un plafond. Parfois ces écoinçons sont décorés de motifs d'ornementation, de rinceaux, etc. Parfois aussi les peintres décorateurs utilisent ces espaces triangulaires pour placer des figures allégoriques. Dans le style gothique, on trouve aux angles des rosaces formant verrière, des écoinçons ajourés. Enfin on donne aussi ce nom aux ouvrages de menuiserie ou de maçonnerie formant angle.

École. — On donne le nom d'école à la suite des artistes célèbres nés dans un pays, ou qui, sans y être nés, y ont longuement résidé en travaillant dans le goût de ce pays. Les mots École française désignent donc les œuvres produites par l'ensemble des artistes français. On dit de même : l'École italienne, l'École anglaise, l'École hollandaise, l'École espagnole, l'École allemande, etc. Dans ce sens, le mot école s'entend plus spécialement de la peinture, autrement on spécifie en disant : École de sculpture ou de gravure florentine, par exemple. — On dit aussi qu'un tableau est de l'école d'un maître, pour indiquer qu'il est exécuté dans le même genre que les tableaux de ce maître; qu'il est dû à ses élèves ou à des artistes vivant à des époques plus voisines de la nôtre, mais qui tendent à se rapprocher de sa manière de faire, à retrouver son style.

— **allemande.** — Au premier rang et du plus vif éclat brillent aux xv^e et xvi^e siècles les noms des peintres graveurs : Martin Shongaüer, Albrecht Dürer, Lucas Cranach et Hans Holbein, maîtres d'une imagination puissante, s'exprimant par des moyens d'une réalité prodigieuse.

— **anglaise.** — Elle ne date guère que du $xviii^e$ siècle, avec Hogarth, le satirique, puis les portraitistes Reynolds et Gainsborough. Au xix^e siècle, elle se développe dans les genres les plus divers : portrait, sir Thomas Lawrence; paysage, J. Constable, J. Crome, R.-P. Bonington, Turner; genre anecdotique,

David Wilkie, W. Mulready; animaux, sir Edwin Landseer; histoire, Daniel Maclise.

École bolonaise. — La science et le sentiment de la peinture décorative la conduisent à l'art académique; xve et xvie siècles : le Francia, le Primatice; xvie et xviie : les Carrache (Louis, Augustin, et le plus célèbre, Annibal), le Dominiquin, le Guide, l'Albane, le Guerchin.

— **de Crémone.** — (Voy. *École lombarde.*)

— **de Mantoue.** — (Voy. *École lombarde.*)

— **de Milan.** — (Voy. *École lombarde.*)

— **de Modène.** — (Voy. *École lombarde.*)

— **de Parme.** — (Voy. *École lombarde.*)

— **des beaux-arts.** — École officielle de l'enseignement des beaux-arts en France, fondée en 1648 par Mazarin et successivement installée à Paris, au Collège de France, au Palais-Royal, au Louvre, au collège des Quatre-Nations, et, depuis 1816, dans l'ancien couvent des Petits-Augustins. Les élèves français et étrangers, âgés de moins de trente ans, y sont admis à la suite d'épreuves. Les cours comprennent l'étude de la peinture, de la sculpture, de la gravure, de l'anatomie, de la perspective, de l'histoire et de la théorie de l'art. A diverses époques sont institués des concours d'émulation dont les plus importants sont ceux pour les grands prix de Rome. — (Voy. *École française.*)

— **espagnole.** — Les peintres les plus célèbres de cette école de réalistes coloristes sont, au xvie siècle : Alonso Berruguete, Luis de Moralès, Alonzo Sanchez Coello, Jose Ribera; xvie et xviie : F. de Herrera, Diego Velasquez, Alonzo Cano, Francisco Zurbaran, Murillo; xviiie : Goya.

— **ferraraise.** — Se rattache à l'école bolonaise; xve et xvie siècles : Lorenzo Costa.

École flamande. — Elle est justement célèbre par la richesse de son coloris. Elle compte près de quatre grands siècles d'art. xive et xve : les frères Van Eyck (Jan et Hubert), Memling; xvie : B. Van Orley, Jan Mabuse et Porbus; xviie : Pierre-Paul Rubens, Van Dyck, Franz Hals, F. Snyders, David Téniers le jeune.

— **florentine.** — Berceau de la Renaissance. Elle se développe pendant trois siècles, réunissant à la fois l'élégance cherchée du dessin et le don de la couleur. xiiie siècle : Cimabue; xive : Giotto, Orcagna; xve : Masaccio, Filippo Lippi, Sandro Botticelli; xvie : Luca Signorelli, Léonard de Vinci, Michel-Ange, Andrea del Sarte, le Sodoma, Bronzino. — Dans la classification du Louvre, l'école de Sienne est fondue avec l'école florentine.

— **française.** — Le génie de l'École française est surtout dans la clarté et l'intelligence des compositions. Si l'on prend pour point de départ de l'École française les miniatures de Jean Foucquet, xve siècle, et les portraits à l'huile de Clouet, dit Janet, l'École française va se développant sous l'influence de l'École de Fontainebleau, où François Ier avait réuni Léonard de Vinci, André del Sarte, le Primatice et Benvenuto Cellini, qui ne produisirent pendant une assez longue période que des pasticheurs des maîtres italiens. Jean Cousin, qui fut à la fois peintre, sculpteur et architecte; l'émailleur Léonard Limousin et Bernard Palissy, l'auteur et l'inventeur des rustiques « figulines », doivent aussi occuper une place prépondérante dans l'histoire de l'art français. Après eux viennent : Quentin Varin, le maître de Poussin; Simon Vouet, Pierre Mignard, Valentin, L. de la Hire, S. Bourdon, J. Callot, les frères Le Nain, Le Bourguignon, Lesueur, N. Poussin, Stella, Claude Lorrain, Ch. Lebrun, Jean Jouvenet, J.-B. Monnoyer, qui emplissent le xviie siècle. — Au xviiie, N. Largillière, H. Rigaud, Desportes, les Coy-

pel, de Troy, Le Moyne, Restout, Vanloo, Subleyras, Tournières, Rattier, Tocqué, Natoire, Oudry, Watteau, Lancret, Pater, F. Boucher, Fragonard, Vien, Greuze, Chardin, J. Vernet. La fin du xviii^e siècle voit s'accomplir la réforme de Louis David dont l'école enjambe sur le xix^e siècle, où nous citerons Girodet, Gérard, Gros, Prud'hon, C. Vernet, Géricault, Ingres, Léopold Robert, Paul Delaroche, Ary Scheffer, Decamps, Delacroix, Marilhat, H. Vernet, Charlet, Raffet, H. Bellangé, Huet, Corot, Diaz, Th. Rousseau, Troyon, Couture, Fromentin, Courbet, Regnault, J.-F. Millet, pour ne nommer que les artistes disparus.

En sculpture, et à partir de la Renaissance, car les noms des tailleurs d'images du moyen âge nous sont pour la plupart demeurés inconnus ; il faut citer Jean Bologne (de Douai), Michel Anguier, Girardon, Coysevox, Puget, les Coustou, Bouchardon, Falconet ; Pajou, Caffieri, Chaudet, Cartelier, Pradier, David d'Angers, Rude, Jouffroy, Perraud, Dantan, Barye et Carpeaux.

Enfin, parmi les graveurs célèbres, rappelons les noms de Callot, des Audran, A. Bosse, Edelinck, Nanteuil, Tardieu, Cochin, Bervic, Boucher-Desnoyers, Rousseaux et J. Jacquemart.

École française — ou *Académie de France* à Rome. École fondée par Colbert en 1666 et établie depuis 1804 dans la villa Médicis. Elle est dirigée par un artiste français et reçoit aux frais de l'État les lauréats des grands concours. Les prix de Rome de peinture, de sculpture et de gravure sont astreints à une résidence de quatre ans ; les prix de Rome de la section de musique ne passent que deux ans en Italie et un an en Allemagne.

— **génoise.** — Elle se rattache à l'École milanaise. xvi^e siècle : Gaudenzio Ferrari ; xvii^e : Pierre de Cortone.

— Dans la classification du Louvre, l'École piémontaise est fondue avec l'École génoise.

École hollandaise. — Elle est l'expression la plus complète de l'art de la Réforme. xvi^e siècle : Lucas de Leyde ; xvii^e : Rembrandt, Gérard Dow, Ruysdael, Paul Potter, A. Cuyp, A. Van Ostade, Terburg, Metzu, van den Velde, Wouwermans, van der Meer de Delft.

— **italienne.** — La renaissance de l'art en Italie date du xiii^e siècle. L'histoire de la peinture italienne, qui est une des plus illustres manifestations du génie humain, se subdivise en un certain nombre d'écoles, que nous énumérons à leur ordre alphabétique en nommant leurs plus illustres représentants.

En sculpture, après les noms de Jean de Pise, de Michel-Ange, de Lorenzo Ghiberti, de Donatello et de Luca della Robbia, il faut encore citer ceux d'Andrea Verrocchio, de Bernin et de Canova. Parmi les architectes italiens, brillent au premier rang les noms d'Arnolfo di Lapo, de Brunelleschi, de Bramante et encore celui de Michel-Ange, car l'École italienne compte de nombreux artistes qui furent à la fois peintres, sculpteurs et architectes. — Parmi les graveurs italiens, quelques-uns, tels que Baccio Baldini, Mantegna, Marc-Antoine Raimondi, exécutèrent des gravures au burin d'un style grandiose et superbe ; Hugo da Carpi essaya le premier des gravures en couleurs à l'aide de plusieurs planches gravées. Enfin, si on ajoute à ces gravures les eaux-fortes spirituelles de Tiepolo et les splendides planches de Piranèse, on voit que l'histoire de la gravure tient une large place en Italie où naquit la gravure en taille-douce par la découverte de Maso Finiguerra ; en 1452, gravant une paix, il eut l'idée d'appliquer une feuille de papier humide sur cette gravure en creux ou nielle dont les tailles avaient été remplies de noir de fumée. Telle fut l'origine des épreuves de gravure en taille-douce.

— **lombarde.** — Elle est formée des écoles de Mantoue, Modène, Parme,

Crémone et Milan. xvᵉ et xviᵉ siècles : Andrea Solario, Bernardino Luini, le Corrège, le Parmesan, le Caravage.

École napolitaine. — Elle n'a pas de caractère propre et ne se compose jusqu'au xviiᵉ siècle que de peintres étrangers. Cependant il faut citer au xvᵉ siècle Antonello de Messine qui apprit de Jean van Eyck le procédé de la peinture à l'huile, retourna à Messine et finalement vint s'établir à Venise. — xviiᵉ siècle : Aniello Falcone, Salvator Rosa, le Calabrèse, Luca Giordano.

— **ombrienne.** — Cette école a engendré l'école romaine. — Sentiment religieux, recherche du dessin. xvᵉ siècle : Gentile da Fabiano ; xvᵉ et xviᵉ : le Pérugin, maître de Raphaël.

— **piémontaise.** — (Voy. *École génoise.*)

— **romaine.** — Issue de l'École ombrienne, célèbre au xviᵉ siècle par la science de la composition et la perfection du dessin : Raphaël Sanzio, Jules Romain ; xviiᵉ : Sassoferrato, Carle Maratte.

— **siennoise.** — (Voy. *École florentine.*)

— **vénitienne.** — Célèbre par la richesse et la puissance du coloris. xvᵉ siècle : les Bellin (Jean et Gentile), Mantegna, Carpaccio, le Giorgione ; xviᵉ : le Titien, le Tintoret, Paul Véronèse ; xviiiᵉ : Tiepolo, Canaletti, Guardi.

Écorché. — Statue ou dessin représentant une figure humaine ou un animal dont la peau a été enlevée de façon à bien faire ressortir les muscles, les veines et les articulations. Michel-Ange a fait deux modèles d'écorchés qui sont d'une grande beauté. Cependant les écorchés (figures d'hommes) qui sont universellement adoptés comme modèles sont l'écorché de Houdon, représentant l'homme au repos, et celui de Salveyre le représentant dans la pose du *Gladiateur*. Enfin il existe un écorché de cheval modelé par Géricault.

Écorcher une figure. — Se dit de la façon dont on diminue les noyaux des figures que l'on veut couler en métal ou en plâtre et dont il faut préalablement diminuer l'épaisseur d'une certaine quantité.

Écorné. — Ébréché, avarié sur les angles.

Écornure. — Fragment d'un objet écorné et aussi brèche existant à l'angle ou sur l'arête vive d'un objet.

Écran. — Meuble monté très légèrement, formé ordinairement d'un panneau d'étoffe brodé ou décoré de peintures et servant à atténuer la lumière ou la chaleur vive d'un foyer. Il existe des écrans de tapisserie d'une grande beauté. Ceux de la Chine et du Japon, souvent laqués et incrustés, sont des objets de haute curiosité précieusement recherchés des collectionneurs.

— **à main.** — On désigne ainsi de petits écrans très légers pourvus d'un manche. Il y a des écrans à main formés d'une fine armature de bois ou de fil de fer sur laquelle est tendu un morceau de satin que l'on décore de peintures à la gouache. Les Japonais fabriquent en quantité considérable les écrans, à l'aide de tiges de bambou refendues et étendues en éventail et qu'ils décorent d'images en couleur d'un grand caractère décoratif.

— (Peint. Photog.) — Châssis de toile blanche à demi transparents servant à tamiser la lumière dans les ateliers de peintres et de graveurs. Châssis

mobiles usités dans les ateliers de photographie et que l'on dispose de façon à atténuer les ombres trop noires par des reflets.

Écran. — (Arch.) — Clôtures ajourées formant séparation entre la nef et le chœur des églises, ou entre la nef et certaines chapelles.

Écrasé. — Se dit de proportions trop courtes. Une figure écrasée, un édifice écrasé, manquant de hauteur, trop bas, ou dont le rez-de-chaussée est surmonté d'étages, de combles de dimensions trop considérables.

Écrit. — Indiqué, marqué. Dire que, dans une œuvre d'art, les lointains sont trop écrits, c'est dire qu'ils sont trop accentués, qu'il eût fallu les indiquer au contraire d'une manière plus vague.

Écru. — Ton jaunâtre très pâle d'une étoffe de fil ou de soie qui n'a pas été soumise à l'opération du blanchiment. Se dit, par analogie, d'un papier, d'une toile à peindre, d'un ton tirant légèrement sur le jaune pâle.

Ectypes. — Relief obtenu à l'aide de moules en creux. Reproductions d'inscriptions antiques par le moulage. Se dit aussi de la copie, de l'empreinte d'une médaille.

Écu. — (Blas.) — L'écu en blason est le champ qui renferme les armoiries. Il est simple ou composé. Dans le premier cas, il n'a qu'un seul émail sans divisions ; dans le second, il peut avoir plusieurs émaux.

— **accolés.** — (Blas.) — Les femmes mariées portent des écus accolés, l'un donnant les armes de l'époux, l'autre les leurs propres.

— **en abîme.** — (Blas.) — Se dit d'une division en forme d'écu et de très petite dimension, et placée au centre de l'écu. L'abîme est le cœur de l'écu. *Mis en abîme* signifie que ce qui est placé ainsi ne touche ni ne charge aucune pièce. D'azur à trois fleurs de lis d'or et une tête de léopard mise en abîme.

Écu en accolade. — (Blas.) — Forme adoptée au XVIe et au XVIIe siècle. Les proportions géométriques de l'écu sont de sept parties en largeur et de huit en hauteur. Les quarts de cercle formant l'accolade doivent avoir pour rayon une longueur égale à la moitié de l'une de ces parties.

— **en losange.** — (Blas.) — Forme adoptée dès le XIVe siècle pour les écus des filles nobles. Sa proportion géométrique doit être de sept parties de haut sur huit de large. Les Flamands se servent souvent d'écus en losange, mais formés d'un carré posé diagonalement.

— **ogival.** — (Blas.) — Forme adoptée pendant les XIIIe, XIVe et XVe siècles. On trouve aussi des écus carrés ou écus en bannière. L'écu carré est presque généralement adopté en Espagne. En Allemagne, on adopte de préférence les écus échancrés et de contours très variables. Enfin en Italie on se sert particulièrement de l'écu ovale que l'on inscrit le plus souvent dans un cartouche.

Écume. — Se dit de la surface exposée à l'air d'un liquide en fusion. Dans l'opération de la fonte des statues, on enlève l'écume du bronze à l'aide d'un *ringard* avant de verser le métal en fusion dans le moule.

Écusson. — (Arch.) — Cartouche ou tablette destinée à recevoir des armoiries, des inscriptions ou parfois de simples motifs d'ornementation. Se dit aussi des panneaux sur toile, attributs ou emblèmes employés comme motifs de décoration mobile et temporaire. Un édifice

dont la façade est décorée d'écussons avec faisceaux de drapeaux.

Écusson. — (Blas.) — Petit écu. Écu terminé en pointe.

— (Numism.) — Synonyme de pile ou de revers. Se dit du côté d'une monnaie où sont représentées des armes.

— Se dit des cartouches destinés à recevoir des armoiries, ou des blasons figurant au centre d'une légende, dans la dédicace d'une gravure, dans un livre illustré, etc.

Édicule. — (Arch.) — Petit édifice. Réduction minuscule d'un monument.

Édifice. — (Arch.) — Construction monumentale.

— **de corne en coin.** — (Arch.) — Édifice dont l'orientation est irrégulière.

— **en cloître.** — (Arch.) — Construction dont les bâtiments sont édifiés au pourtour d'une cour carrée.

Édifier. — (Arch.) — Bâtir, construire, élever un monument.

Éditer. — Publier une gravure, mettre en vente des reproductions d'une statuette, etc.

Éditeur. — Celui qui publie des reproductions d'œuvres de peinture, de sculpture, de gravure ou de lithographie dont il est possesseur ou dont il a acquis le droit de reproduction.

Effacé. — On efface les traits inutiles dans un croquis au crayon, soit avec de la gomme élastique, soit avec de la mie de pain. On dit qu'un dessin, qu'un crayon est effacé pour indiquer que, par suite du frottement, la netteté de l'ensemble a disparu, que les contours sont devenus flous et parfois même imperceptibles.

Effet. — Impression produite en peinture par les oppositions d'ombre et de lumière. On dit qu'un tableau a de l'effet, qu'il manque d'effet, que l'effet est heureux, qu'il est cherché, etc.

— **(mettre à l').** — Faire le modelé d'un dessin qui n'était exécuté qu'au simple trait. Indiquer les ombres, produire dans un tableau la sensation de la lumière frappant vivement certains objets, accentuer le modelé des figures, les détacher du fond, leur donner du relief.

Effet de nuit. — Représentation peinte, dessinée ou gravée de paysages, de marines, de vues de villes, de scènes ou d'épisodes enveloppés par les ténèbres de la nuit ou éclairés par un rayon de lune.

Effigie. — Figure, image et aussi profil en buste reproduit sur une monnaie ou une médaille. Dans un sens plus général, tout portrait d'une personne.

Efflorescence. — Se dit par amplification du prodigieux développement d'un style, d'un motif d'ornementation très touffu. L'efflorescence de l'art gothique, etc.

Effrayé. — (Blas.) — Se dit d'un cheval nu, sans harnais, représenté rampant ou cabré. Quelques auteurs ont caractérisé cette posture par le mot gai. Un cheval effrayé d'or, un cheval gai d'argent. Pour l'âne, on emploie la même expression. Quand le chat est représenté rampant, on le dit effarouché.

Égipan. — Divinité mythologique des montagnes et des bois représentée avec des cornes et des pieds de chèvre. On la retrouve dans toutes les bacchanales.

Église. — (Arch.) — Temple chrétien.

— **basse.** — (Arch.) — Église de peu de hauteur, au-dessus de laquelle il en existe une autre, comme à la Sainte-Chapelle du palais de Justice de Paris. — (Voy. *Crypte.*)

— **collégiale.** — (Arch.) — Église qui possédait un chapitre de chanoines, mais n'était pas le siège d'un évêché.

— **conventuelle.** — (Arch.) — Église d'un couvent.

— **en croix grecque.** — (Arch.) — Église dont le plan a la forme d'une croix à quatre branches égales.

— **en croix latine.** — Église bâtie sur un plan en forme de croix

dont la traverse, plus courte que les montants, a seule les bras égaux.

Église en rotonde. — Église bâtie sur plan circulaire.

— métropolitaine. — Église qui est le siège d'un archevêque.

— simple. — Église dépourvue de bas côtés. — (Voy. ce mot.)

Égout. — (Arch.) — Pente d'un toit. Partie de toiture dépassant une façade et destinée à rejeter les eaux.

— Nom donné dans l'opération de la fonte d'une statue aux tuyaux de cire qui, par leur fusion, forment dans le moule des canaux par où le métal s'écoule.

Égratigné. — (Peint.) — Se dit des minces filets de lumière qui semblent s'accrocher aux rugosités de certains morceaux de peinture. Et aussi d'un rendu spécial de muraille dont la surface semble labourée, creusée de petits traits irréguliers.

— (Grav.) — Se dit d'une planche en taille-douce gravée peu profondément avec des pointes très fines et ne donnant, par suite, que des épreuves très grises. On dit aussi que certaines planches gravées au burin sont finement égratignées pour indiquer que certaines tailles sont très fines et très serrées.

Égrener. — (Dor.) — Polir une pièce passée au jaune, en faire disparaître le grain, les aspérités.

Égrisage. — Action de polir le marbre avec le grès, afin de faire disparaître les traces des coups de ciseau, d'égriser les pierres précieuses.

Égrisée. — Poudre de diamant dont on se sert pour la taille des pierres précieuses.

Élargir. — (Grav.) — Laisser un espace assez considérable entre les hachures et les tailles.

Électrotype. — Cliché de cuivre reproduisant une gravure en relief et obtenu par dépôt électro-métallique.

Électrotypie. — Art de reproduire les gravures en relief à l'aide d'une couche de cuivre obtenue par dépôt électro-métallique.

Éléphantine. — Se dit de la sculpture en ivoire. Quand à l'ivoire s'ajoutent des parties de métal précieux, d'or notamment, on dit aussi « statuaire chryséléphantine ». Simart fit, en 1855, pour le duc de Luynes, une restitution de la Minerve chryséléphantine du Parthénon, œuvre de Phidias.

Élève. — Celui ou celle qui suit les cours des écoles et fréquente les ateliers. On dit quelquefois d'un artiste qui a adopté les traditions et produit des œuvres dans le style d'un de ses devanciers, qu'il est élève de tel ou tel maître. Un élève de Raphaël, de Rubens. — (Voy. *Disciple*.)

Élever. — Construire, bâtir.

Ellipse. — Courbe plane dont chaque point a cette propriété que la somme des distances de ce point aux deux foyers de l'ellipse est constante, quelle que soit la position du point. L'ellipse, qui est un cercle allongé, résulte de la section d'un cône droit par un plan oblique par rapport à l'axe.

Ellipsographe. — Instrument servant à tracer des ellipses. Il est formé de deux rainures posées en croix, dans lesquelles glisse une tige munie d'un stylet et pourvues de deux curseurs exécutant leur course chacun sur un des bras de la croix.

Ellipsoïdal. — Qui a la forme d'un ellipsoïde.

Ellipsoïde. — Solide formé par la révolution d'une demi-ellipse tournant autour de l'un de ses axes.

Elzevier. — Se dit des volumes imprimés ou publiés par les Elzevier (dynastie d'imprimeurs et de libraires, originaire de Liège, de 1540 à 1712) et aussi des volumes et caractères imitant le genre de ces volumes pris comme types.

Émail. — L'émail est en général une matière vitrifiée, rendue plus ou moins opaque et diversement colorée, par l'introduction de diverses chaux ou oxydes métalliques.

Émail. — (Art céramique.) — Glaçure opaque et stannifère des faïences.

— **blanc.** — (Céram.) — L'émail de la faïence blanche est composé d'oxydes d'étain et de plomb, de sable quartzeux, de sel marin et de sel de soude.

— **blanc.** — (Peinture en émail.) — Les peintres travaillent sur un fond d'émail blanc qu'ils épargnent ou réservent pour obtenir des clairs.

— **brun.** — (Céram.) — L'émail de la faïence brune est composé de minium, de manganèse et de brique fusible réduite en poudre.

— **champlevé.** — Émail déposé dans les cavités d'un métal *creusé* à cet effet. (Voy. *Émail cloisonné*.) Les émaux champlevés ont succédé, au XIIIe siècle, aux émaux cloisonnés, parce qu'ils demandent moins de travail et d'adresse. En 1346, il y avait des fabricants d'émaux communs. Dans les émaux provenant du Mans et de l'Allemagne, les couleurs vertes et jaunes dominent. La couleur bleu lapis domine, au contraire, dans les émaux limousins.

— **cloisonné.** — Émail obtenu en divisant une surface de métal à l'aide de lamelles *rapportées*, formant des creux où l'on dépose l'émail en poudre colorée, et que l'on expose ensuite à une température suffisante pour fondre l'émail. Les émaux cloisonnés se fabriquaient dès le VIe siècle. L'autel donné par Justinien à l'église Sainte-Sophie est décoré d'émaux cloisonnés. Les émaux cloisonnés s'exécutaient en général sur plaques d'or. — L'extrême Orient, la Chine et le Japon ont produit des œuvres du plus rare mérite en cloisonné.

— **de basse-taille.** — Émail sur métal précieux obtenu en ciselant légèrement des plaques en métal, recouvertes ensuite d'émail en poudre, de nuances peu variées.

— **des orfèvres.** — Émail champlevé à l'outil et généralement au burin.

— **des peintres.** — Peintures sur plaques de métal, généralement de petites dimensions. — (Voy. *Émaux peints*.)

Émail en relief. — Émail sortant de la fusion et dont la surface irrégulière n'a pas été polie, ou usée par le frottement jusqu'à ce qu'elle soit bien dressée.

— **en taille d'épargne.** — Émail dont on a gravé en creux les vides compris entre les contours du dessin.

Émaillage. — Action d'émailler et aussi ouvrage émaillé.

Émaillé. — Orné d'émail et aussi décoré, parsemé de couleurs éclatantes, de tons vifs. Un bijou richement émaillé, une tapisserie, une corbeille de fleurs émaillée des plus vives nuances.

Émaillerie. — Art de l'émailleur.

Émailleurs. — Les principaux artistes auxquels sont dus des émaux célèbres dans le monde de la curiosité sont, pour le XIIIe siècle, Elbertus de Koeln et Jean Bartholus; pour le XIVe, Ugolino de Sienne, Franucci et Andrea d'Ardilo; pour le XVe, Pierre Verrier; pour le XVIe, Jean et Hardan Penicaud, Maso Finiguerra et Léonard Limosin; pour le XVIIe, Petitot et Joseph Limosin; pour le XVIIIe, Dinglinger, Rode et Bouillet, et pour le XIXe, Augustin, de Courcy et Claudius Popelin.

Émailloïde. — Objet en métal, peint de couleurs vitrifiables et passé au feu, de façon à simuler le brillant de l'émail.

Émaillure. — Application de l'émail.

Émanche. — (Blas.) — Pièce formée de pointes triangulaires recouvertes des bords sur les angles de l'écu. On dit aussi emmanche et emmanchure. — (Voy. ces mots.)

Émarger. — Enlever les marges d'un dessin, d'une estampe, ou seulement les diminuer.

Émaux. — (Blas.) — Les émaux comprennent les métaux, qui sont l'or et l'argent; les couleurs qui sont le gueules, l'azur, le sinople, le pourpre et le sable; les pannes ou fourrures, qui sont l'hermine et la contre-hermine, le vair et le contre-vair. On ne met jamais couleur sur couleur, le pourpre excepté, ni métal sur métal.

Émaux de Limoges. — La caractéristique des émaux de Limoges, c'est qu'ils laissent dominer le bleu lapis comme ton général avec un émail vert d'eau, et un émail rosé pour les colorations des chairs. De plus, un guillochage en creux marque toutes les tailles d'épargne ; les cheveux sont rendus à l'aide de tailles au burin remplies d'émail rouge. Tels sont les caractères des émaux de Limoges antérieurs à 1151. Au XIe et au XIIe siècle, les chairs sont teintées et le métal doré. A la fin du XIIe siècle, les figures sont mi-parties émaillées et épargnées et les carnations sont blanches. Au XIIIe siècle, la silhouette des figures est épargnée dans le métal, les détails sont gravés en creux, l'émail est bleu verdâtre, bleu et jaune, ou bleu d'azur. Au XIIIe et au XIVe, les émaux sont uniformes dans leurs teintes. Les plaques du Reliquaire de Charlemagne (musée du Louvre) offrent tous les caractères des émaux de Limoges. Mais jusqu'au XVe siècle, il est difficile d'assigner une date précise à ces émaux à cause de la préoccupation d'archaïsme que l'on retrouve dans toutes les compositions.

— **de niellure.** — Plaques de métal gravées en creux et émaillées en noir.

— **de plique.** — Émaux cloisonnés montés comme des pierres fines sur des pièces d'orfèvrerie. Le bouclier de Charles IX (musée du Louvre) est décoré d'émaux cloisonnés de ce genre.

— **durs.** — Émaux employés dans la fabrication de la porcelaine pour servir de fonds.

— **fusibles.** — Les émaux fusibles employés pour les fonds dans la fabrication de la porcelaine contiennent de l'oxyde de plomb en forte proportion.

— **gaulois.** — Ces émaux datent du IVe au VIIIe siècle. Ils consistent principalement en fibules émaillées dont un certain nombre d'échantillons font partie des collections du Louvre. Il existe aussi des bijoux émaillés du IXe et du Xe siècle.

— **peints.** — Les émaux peints datent de 1520 environ. On passe d'abord une couche d'émail foncé sur le métal, puis une couche d'émail blanc laissant transparaître le noir comme un gris. Sur la pellicule blanche on trace le dessin avec une pointe, on indique les masses par des hachures et on enlève en dehors des contours l'émail blanc là où le fond doit rester foncé. En passant au feu, cette seconde couche d'émail entre en fusion et le dessin est fixé. Les émaux de ce genre de Pierre Raymond (Limousin, 1541) ont une grande célébrité.

Émaux translucides sur relief. — Émaux de petites dimensions sur or ou sur argent. Le tabernacle d'Orvieto est, dit-on, le plus bel émail translucide connu. A Cologne, on conserve une crosse du XIVe siècle ornée d'émaux translucides. A partir du XVIe siècle, Benvenuto Cellini applique les émaux translucides à ses pièces d'orfèvrerie. Dans les émaux translucides on ne trouve que six couleurs, le bleu, le vert, le gris, le tanné, le pourpre et le noir. Le blanc, le jaune et le bleu n'y figurent pas, parce qu'ils ne peuvent être obtenus qu'à l'aide de l'acide stannique, qui reste opaque.

Embase. — Moulure, partie renflée saillante servant à séparer deux surfaces juxtaposées. Par exemple, l'embase d'une clef est une petite moulure placée au sommet de la tige près de l'anneau.

Embasement. — Base en saillie régnant d'une façon continue autour d'un édifice.

Embastillé. — (Arch.) — Se dit des villes fortifiées entourées de bastilles, de forteresses.

Embastionné. — (Arch.) — Se dit des villes ayant une enceinte fortifiée formée de bastions.

Embâtonner. — (Arch.) — Remplir les cannelures d'une colonne jusqu'à une certaine hauteur avec des tiges cylindriques figurant des bâtons.

Embellissement. — Ornements, et aussi action d'orner, de décorer d'ornements.

Emblématique. — Qui sert d'emblème.

Emblème. — Figure symbolique, et aussi attribut servant à caractériser certaines figures allégoriques.

Embordurer. — Placer un tableau dans une bordure, dans un cadre.

Embouté. — (Blas.) — Se dit d'une pièce qui se termine par une virole de métal.

Emboutir. — Travailler une feuille de métal au marteau pour la rendre concave sur une face et convexe sur l'autre.

— (Peint. sur émail.) — Donner de la convexité aux plaques de métal.

Embrasé. — Se dit de ciels d'une coloration vive et éclatante.

Embrassé. — (Blas.) — Se dit d'un écu partagé en trois triangles dont celui du milieu est de couleur et les deux autres de métal, ou réciproquement.

Embrasure. — (Arch.) — Ouverture pratiquée dans un mur pour l'établissement d'une baie de porte ou de fenêtre, et aussi surfaces biaises au pourtour de cette baie. Dans ce cas, synonyme d'ébrasement (voy. ce mot); mais ordinairement *embrasure* sert à désigner le vide de la baie, et *ébrasement* les surfaces perpendiculaires ou obliques à l'ouverture.

— (Arch. militaire.) — Ouverture pratiquée dans les murailles d'un château fort, dans les ouvrages de fortification pour permettre de lancer des projectiles sur l'ennemi. Les embrasures n'apparaissent dans les châteaux du moyen âge qu'à la fin du xve siècle; elles étaient fort évasées afin de permettre de diriger les bouches à feu dans toutes les directions.

Embrèvement. — Mode d'assemblage avec lequel on relie deux pièces de bois qui sont découpées et taillées de façon à se pénétrer et à s'incruster l'une dans l'autre.

Embrumé. — Se dit d'un lointain chargé de brouillard, estompé par la brume.

Embu. — (Peint.) — On dit qu'un tableau est plein d'embus lorsqu'il présente de grandes parties ternes et opaques. Un tableau s'emboit, des couleurs s'emboivent quand les couleurs ternissent en s'imbibant de dessous trop frais. L'embu indique que les touches d'un tableau ne sont pas sèches, aussi faut-il éviter de procéder au vernissage avant que les embus aient une tendance à diminuer.

Émeraude. — Pierre précieuse diaphane de couleur verte. — Se dit aussi de certains tons d'un beau vert transparent.

Émeri. — Corindon granulaire pulvérisé qui sert à dégrossir et à polir les ouvrages de verrerie. Les graveurs en pierres fines font usage de poudre d'émeri pour leurs ébauches et les sculpteurs sur bois emploient le papier d'émeri pour donner le dernier poli aux objets sculptés. Les dessinateurs et les graveurs se servent aussi de feuilles de papier recouvertes de poudre d'émeri pour aiguiser la mine de plomb de leurs crayons ou leurs pointes d'acier.

Emmanche. — (Blas.) — Figure pointue en forme de dent.

Emmanché. — (Blas.) — Se dit d'un écu dont les pièces découpées en dents s'emmanchent l'une dans l'autre. Certains auteurs écrivent aussi enmanches. L'emmanché est une sorte d'endenté, mais dont les dents sont plus massives et plus courtes.

Emmanchement. — Se dit de la manière dont les membres sont attachés dans les figures dessinées, peintes ou sculptées.

Emmanchure. — (Blas.) — Se dit d'une division angulaire, d'une seule pièce, placée soit à dextre, soit à sénestre. Une emmanchure d'or à dextre, une emmanchure d'or à sénestre. Cette figure n'est employée que fort rarement.

Emmarchement. — (Arch.) — Ensemble des marches d'un escalier, et aussi entaille dans une muraille ou limon destinée à supporter l'extrémité d'une marche. — (Voy. *Ligne d'emmarchement.*)

Emmitrée. — Se dit de certaines tours ou clochers de monuments gothiques dont le couronnement affecte la forme d'un mitre.

Emmurer. — Entourer de murs.

Empannon. — (Arch.) — Chevron raccourci, nécessité par la construction de croupes (voy. ce mot); il est assemblé, à sa partie supérieure, avec l'arêtier, et, à sa partie inférieure, avec la plate-forme.

— **délardé.** — (Arch.) — Empannon d'une croupe en biais dont les faces latérales sont perpendiculaires au plan du toit.

— **de long pan.** — (Arch.) — Empannon placé sur le plus grand côté d'une toiture.

— **déversé.** — (Arch.) — Empannon d'une croupe en biais dont les faces latérales ne sont pas perpendiculaires au plan du toit.

Empâté. — (Peint.) — Se dit des portions de tableaux exécutées d'une touche grasse et abondante, où la couleur forme épaisseur.

Empâtement. — (Peint.) — Application abondante, à la surface d'une toile, de pâte, ou de couleur à l'huile très épaisse. L'empâtement a pour but de donner du relief, de l'éclat, de la solidité aux objets représentés. On dit de vigoureux empâtements, des empâtements solides. Il est à remarquer toutefois que les empâtements servent surtout à accuser les parties lumineuses. Les ombres doivent toujours être traitées légèrement sous peine de perdre leur transparence (voy. *Frottis*). C'est aussi grâce à des empâtements spéciaux, appliqués sur la toile par des procédés particuliers, que certains artistes ont réussi à imiter les terrains rocailleux, les murailles rugueuses, etc.

Empâtement. — (Grav. au burin.) — Préparation des chairs au burin à l'aide de tailles suivies, ou quittées et surtout à l'aide de points ronds ou longs.

Empâter. — Placer les tons, les juxtaposer lorsque la pâte est encore fraîche, de façon à pouvoir les fondre aisément, les dégrader, les mélanger. — Se dit aussi d'une façon spéciale de peindre largement à l'aide de touches abondantes. — Imiter en gravure par des tailles et des points l'empâtement des tableaux.

Empattement. — (Arch.) — Saillie continue au soubassement d'une muraille. La base d'une colonne est aussi un empattement; il en est de même de la base d'un piédestal, d'un pilastre, etc. — Motif d'ornementation formé de pattes ou de feuilles enroulées destinées à relier une plinthe carrée existant à la base d'une colonne, à la moulure placée immédiatement au-dessus. Certaines colonnes ont quatre empattements. D'autres en ont huit. Ces empattements sont fréquents à la base des colonnes au XIIe et au commencement du XIIIe siècle et portent aussi le nom de griffes.

Empourpré. — Coloré en rouge.

Empreinte. — Reproduction en creux ou en relief directement obtenue sur un objet. L'empreinte d'une médaille, par exemple, est le moule en creux de cette médaille. L'empreinte d'une dalle tumulaire, d'une intaille est une épreuve en relief de cette pierre gravée en creux. — Moule obtenu avec de la cire, du plâtre ou du soufre. On peut aussi prendre des empreintes en terre glaise, principalement pour des motifs de sculpture; dans ce cas, on les nomme estampages. — (Voy. *Estampage.*)

En bannière. — (Blas.) — Se dit des écus de forme carrée comme les bannières des temps féodaux.

Encadrement. — Art d'encadrer et aussi bordure servant d'entourage. L'encadrement est destiné à isoler le tableau des surfaces environnantes. Les encadrements de la Renaissance et des styles Louis XIV, Louis XV et Louis XVI sont en bois sculpté. Les encadrements modernes sont en carton-pâte et la seconde moitié du xixᵉ siècle a vu inaugurer tout un nouveau système d'encadrement, où la peluche, le velours, le satin, le drap, et même les produits japonais ont joué un rôle important. — (Voy. *Cadre.*)

— (Arch.) — Profil ou ornement saillant formant cadre autour d'un cartouche, d'une baie de porte ou de fenêtre, etc.

Encadreur. — Artisan qui fabrique des cadres.

Encaissé. — Resserré, placé à un niveau inférieur, entouré de bords escarpés.

Encartage. — Intercalation de feuilles mobiles sans rapport avec le texte de l'ouvrage — annonces, prospectus d'ouvrages — à l'intérieur d'une brochure, d'un volume, d'un journal.

Encastage. — (Céram.) — Procédé d'enfournement des pièces dans des étuis en terre ou cazettes. Dans l'encastage en charge, les pièces sont placées dans des étuis les unes au-dessus des autres. Dans l'encastage avec supports, les pièces sont soutenues au moyen de supports en terre cuite, de façon à éviter les points de contact avec les étuis ou les pièces elles-mêmes.

Encastrer. — (Arch.) — Enchâsser à l'aide d'une feuillure, d'une entaille.

Encaustique. — (Peint.) — Procédé de peinture usité chez les anciens et consistant dans l'emploi de couleurs délayées avec de la cire fondue et maintenue chaude pendant toute la durée du travail. On désigne aussi sous le nom d'encaustique la préparation dont on revêt les marbres ou les plâtres pour les teinter légèrement et les protéger contre l'humidité.

Enceinte. — (Arch. militaire.) — Ensemble de tours fortifiées reliées par des courtines entourant une ville, une place forte.

— **druidique.** — (Voy. *Cromlech.*)

Encensoir. — Vase sacré en métal à couvercle ajouré, et suspendu à de longues chaînes, dans lequel on brûle de l'encens. Les formes des encensoirs ont varié suivant les styles et les époques. Les encensoirs de style gothique étaient décorés de fenestrages en ogive avec meneaux. Au xviiᵉ et au xviiiᵉ siècle, ils se terminaient en dôme ou offraient l'aspect de vases à profil renflé et étaient parfois décorés, au point d'attache des chaînes, de figures de chérubins.

Encercler. — Entourer d'un cercle.

Enchaîner. — Relier un objet à un autre.

Encharbonné. — Sali de tons noirs et sales.

Enchâssé. — Enfermé, encastré, entouré, placé dans une châsse.

Enchaussé. — (Blas.) — Écu taillé obliquement du milieu d'un côté à la pointe du côté opposé.

Enchevêtrure. — (Arch.) — Assemblage de charpente ménageant dans un plancher une place vide pour le foyer ou le tuyau d'une cheminée. Il se compose d'une forte solive ou *chevêtre*

reliée par deux pièces de bois et forme les trois côtés d'un encadrement ayant pour quatrième côté la muraille à laquelle la cheminée est adossée.

Enclave. — (Arch.) — Portion d'édifice ou d'appartement enfermée, entourée dans un ensemble de bâtiments ou d'appartements.

Enclavé. — (Blas.) — Se dit, dans les armoiries allemandes, de partitions se découpant en échancrures carrées qui s'emboîtent les unes dans les autres. D'or coupé enclavé de gueules. Un tranché enclavé à plomb, — c'est-à-dire que les lignes de division étant obliques, les créneaux ou enclaves sont perpendiculaires — ou parallèles aux côtés de l'écu.

Encoche. — Petite entaille.

Encoignure. — Angle formé par deux murs se rencontrant à angle droit, ou formant un pan coupé. Meuble construit sur plan triangulaire destiné à remplir dans un appartement l'angle intérieur formé par deux murailles.

Encollage. — (Dor.) — Colle de parchemin dont on enduit à une ou plusieurs couches les objets à dorer à la détrempe. — (Voy. *Collage.*)

Encoller. — Couvrir d'une couche de colle les toiles destinées à la peinture à l'huile, les bois destinés à la dorure, etc.

Encorbellement. — (Arch.) — En général, construction en saillie, placée en porte-à-faux, soutenue soit à l'aide d'assises elles-mêmes en saillie les unes sur les autres, soit à l'aide de poutres ou de consoles appuyées sur une muraille. La plupart des maisons gothiques offrent des façades en encorbellement ; chaque étage forme encorbellement sur celui qui est placé au-dessous de lui, et, grâce à ce système, certaines ruelles étant fort étroites et les pignons sur rue parfois fort élevés, les hautes maisons de chaque côté d'une rue se rapprochaient presque jusqu'à se rejoindre. On remarque dans un grand nombre d'édifices de l'époque gothique des galeries, des passages, des arcades, des tourelles en encorbellements, c'est-à-dire reposant sur des corbeaux, des consoles, des moulures ornées ou autres motifs d'ornementation, en saillie sur la surface murale inférieure.

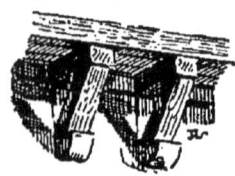

Encourtiner. — Relier par des courtines les tours d'une enceinte fortifiée. — Décorer une baie à l'intérieur d'un appartement avec des courtines ou rideaux, des tapisseries, etc.

Encre. — Liquide d'un noir plus ou moins intense formé d'un mélange de noix de galle, de sulfate d'indigo, de couperose verte et de gomme arabique.

— **à vignettes.** — Mélange de noir de fumée et d'huile contenant de la résine en dissolution et utilisée pour le tirage en typographie des vignettes gravées sur bois.

— **de Chine.** — Encre formée d'un mélange de noir de fumée, de gélatine et de matières odoriférantes. L'odeur particulière de l'encre de Chine tient à une addition de camphre, de Bornéo et de musc en poudre. On emploie le noir de fumée pour l'encre fine et le noir de liège ou de marc de raisin

pour les encres communes. — L'encre de Chine est la couleur la plus solide que l'on connaisse. C'est la seule et véritable encre indélébile, puisqu'elle est à base de charbon. Elle était autrefois utilisée exclusivement dans les lavis d'architecture qui, de nos jours, sont traités en aquarelle. Les contrefaçons de la véritable encre de Chine sont nombreuses. Les dragons et les chimères, les caractères dorés et les inscriptions sur fond d'azur, des bâtonnets que le commerce met en vente, ne sont point de sûrs garants, bien au contraire, de l'authenticité de la fabrication. Certaines encres de Chine offrent des tons roux et prennent un aspect brillant lorsqu'on les emploie à l'état d'*encre pochée*, c'est-à-dire aussi noire que possible. D'autres, au contraire, sont d'un aspect grisâtre, tirant sur le bleu légèrement violacé et donnent des tons d'une grande finesse. Ces dernières teintes restent mates sur le papier, quel que soit leur degré d'intensité, et ces encres sont de beaucoup préférables aux encres donnant des tons roux. Elles se rapprochent d'ailleurs des encres de Chine véritables, ainsi qu'il est facile de s'en convaincre en comparant les teintes qu'elles fournissent avec celles des peintures chinoises ou japonaises.

Encre de couleur. — Mélanges de poudres colorées et de vernis de natures diverses, usitées dans les impressions typographiques et lithographiques, ainsi que dans l'impression en taille-douce.

— de report. — Encre composée d'un mélange de suif, de savon sec, de cire jaune et de noir servant, à l'aide de papier de Chine collé, à tirer des épreuves d'une lithographie, d'une gravure sur bois ou même d'une taille-douce que l'on décalque par la pression sur une pierre lithographique. Par ce moyen, on peut obtenir une nouvelle pierre après les préparations semblables à celles des pierres originales et tirer de nouvelles épreuves. Les reports de lithographie sont, en général, inférieurs aux pierres originales; quant aux reports de gravure sur bois, ou à ceux de gravures en taille-douce, ce ne sont que de très lointaines reproductions des originaux, et la grande économie de tirage peut seule faire excuser, pour ces dernières surtout, l'insuffisance du procédé.

Encre lithographique. — Encre composée d'un mélange de savon, de suif et de noir de fumée qui se délaye dans l'eau pure et doit être employée immédiatement, car elle dépose, épaissit et se décompose rapidement.

— pour la taille-douce. — Mélange de noir de fumée et de vernis à l'huile de lin. Cette encre, qui s'emploie à chaud, est d'un ton très intense.

Encrer. — (Grav.) — Étaler l'encre à l'aide du tampon sur une planche en taille-douce; passer un rouleau imprégné d'encre à la surface d'une gravure en relief, d'une pierre lithographique sur laquelle on a exécuté un dessin à la plume ou au crayon lithographique.

Endenchées. — (Blas.) — (Voyez *Denchées*.)

Endiablé. — Se dit de la verve d'un artiste qui a le diable au corps, qui ne recule devant aucune hardiesse. — Exécution énergique, audacieuse à l'extrême.

Endroit. — Désigne le côté d'une feuille de papier vergé où la marque et le nom du fabricant se présentent de façon à pouvoir être lus dans le sens ordinaire par transparence. Les imprimeurs en typographie n'attachent aucune importance à l'endroit et à l'envers du papier. Il n'en est pas de même des imprimeurs en taille-douce, qui choisissent de préférence l'endroit du papier pour exécuter leur tirage.

Enduit. — (Arch.) — Couche de mortier, de ciment, de plâtre, etc., que l'on applique sur les murs, les cloisons, les voûtes et les plafonds.

— (Peint.) — Préparation dont on revêt les murailles sur lesquelles on veut peindre à fresque. Cet enduit se compose d'un mélange de chaux et de sable

de rivière, ou mieux de pouzzolane. On doit peindre sur l'enduit frais, et par suite il faut faire enduire chaque matin la surface que l'on se propose de couvrir dans la journée.

Énergique. — Se dit d'une œuvre vigoureusement peinte, d'un dessin, d'un contour ferme, solide, vivement accentué.

Enfaîteau. — (Arch.) — Tuile à demi cylindrique employée pour couvrir

le faîte ou la ligne de jonction des deux pentes d'un toit.

Enfaîtement. — (Arch.) — Plaques de plomb ou de zinc recouvrant le sommet d'un comble. Les enfaîtements sont parfois surmontés de crêtes ajourées et d'épis. Il existe au sommet de certains édifices gothiques de très beaux spécimens d'enfaîtement, dont les bords inférieurs sont découpés en flammes. Certains pavillons du Louvre sont aussi décorés d'enfaîtements couverts de riches motifs d'ornementation. Les combles des édifices de la Renaissance offrent presque tous de magnifiques exemples de ce mode de décoration.

Enfaîter. — (Arch.) — Couvrir, décorer le faîte d'une construction.

Enfilade. — (Arch.) — Se dit de bâtiments, d'appartements contigus, se prolongeant en ligne droite, à la file les uns des autres ; se dit d'une perspective de portiques, de colonnades qui se succèdent suivant une ligne droite se dirigeant vers l'horizon.

Enfoncement. — Creux, éloignement, profondeur, perspective lointaine.

Enforcir. — (Arch.) — Consolider.

Enfourchement. — (Arch.) — Angle formé par la rencontre des douelles, c'est-à-dire des surfaces inférieures d'une voûte.

Enfournement. — (Céram.) — Art de charger les fours de poteries. L'enfournement « en charge » consiste à empiler les pièces les unes au-dessus des autres, celui « en échappades » consiste à placer les pièces sur des plaques de terre cuite soutenues de distance en distance par des piliers ; dans l'enfournement « en cazette », qui est réservé aux pièces de prix, celles-ci sont déposées isolément dans des boîtes de terre cuite qu'on place en piles verticales et dont les dimensions varient suivant celles des pièces à cuire.

Enfumage. — (Grav.) — On enfume ou on noircit les cuivres dont le vernis coloré ne ferait pas ressortir avec assez de netteté les traits gravés. Pour cela, le vernis étant encore chaud, on expose le cuivre à la flamme du flambeau résineux dont le noir de fumée s'incruste dans le vernis et donne à la planche, lorsqu'elle est refroidie, une teinte d'un beau noir. Pour que l'enfumage soit réussi, il faut que la couche de noir soit très légère, sans trace de passage de la flamme ; il faut de plus que l'opération soit faite rapidement, sans quoi le vernis serait brûlé et ne résisterait plus à la morsure.

Enfumé. — Se dit de vieilles épreuves de gravure d'un ton jaune sale, presque noir, formé de poussière et de fumée ; et de tableaux qui ont été exposés à la fumée, de façon à leur donner un aspect de vieilles toiles, ou dont les vernis ont noirci et se sont incrustés de poussière.

Engainé. — (Sculpt.) — Se dit des statues dont l'extrémité inférieure est enfermée dans une gaine commençant ordinairement au-dessous des hanches et qui va en se rétrécissant jusqu'à la base. Un grand nombre de cariatides sont formées de figures engainées. Cette disposition, qui permet de faire valoir la beauté du torse de certaines figures, permet aussi de donner à la partie inférieure des formes architecturales qui s'harmonisent à merveille avec les moulures de base, les soubassements, etc.

Englanté. — (Blas.) — Se dit, en blasonnant un écu, d'un rameau de chêne chargé de glands. On emploie ce terme lorsque le gland n'est pas de même émail que les feuilles. Un chêne de sinople englanté d'or.

Engobe. — (Céram.) — Pâte blanche appliquée à la surface de certaines poteries et aussi substances terreuses employées pour la décoration des poteries colorées.

Engobe artificiel. — (Céram.) — Engobe formé de terres incolores et d'oxydes métalliques.

— naturel. — (Céram.) — Engobe formé de matières terreuses mélangées naturellement avec les oxydes colorants.

Engober. — (Céram.) — Recouvrir d'engobes une pièce de poterie.

Engommage. — (Céram.) — Opération qui a pour but de revêtir d'une couche de gomme les poteries délicates avant la cuisson, de façon qu'elles n'aient aucune adhérence avec leur support.

Engoûlé. — (Blas.) — Se dit lorsqu'une pièce ou figure se termine par deux têtes d'animaux qui semblent la dévorer. On dit aussi engoulant. Une bande engoulée de deux têtes de lions. Cette pièce est fréquemment employée dans les armoiries allemandes.

Engrainer. — (Dor.) — Passer à la prêle le mordant qui a servi à jaunir. — (Voy. *Prêle* et *Mordant*.)

Engraisser. — Tracer sur un dessin un deuxième contour en dehors du premier de façon à augmenter le volume d'une figure.

— (Céram.) — Ajouter à la base de certaines poteries des saillies destinées à les consolider.

Engravure. — (Voy. *Gravure sur bois en creux*.)

Engrêlé. — (Blas.) — On désigne ainsi le contour d'une pièce découpée en dents très aiguës et très nombreuses. L'engrêlé diffère de l'endenché en ce que les pointes sont plus petites, et que de plus les vides entre les pointes de l'engrêlure offrent des contours circulaires.

Engrener. — (Voy. *Engrainer*.)

Engueulement. — (Arch.) — Entailles d'un arbalétrier dans lesquelles se place l'arête du poinçon. — (Voy. *Arbalétrier*.)

Enguiché. — (Blas.) — Se dit des instruments, trompe, cor, dont l'embouchure est d'un autre émail que l'instrument lui-même.

Enguirlander. — Entourer de guirlandes; orner, décorer de riches et gracieux motifs d'ornementation.

Enhachement. — (Arch.) — Portion de terrain avançant suivant une ligne irrégulière et le plus souvent en forme de créneau, sur le terrain contigu. Dans les anciennes constructions, dans les vieilles maisons et souvent par suite d'acquisitions successives, on trouve des corps de logis formant enhachement.

Enjolivement. — Ornement gracieux et élégant.

Enjoliver. — Décorer d'ornements.

Rendre un sujet d'une façon séduisante, y introduire de gracieuses inventions.

Enjolivure. — Petit enjolivement.

Enlevage. — Opération qui a pour but de détacher et de fixer sur une toile neuve la peinture d'un tableau qu'on veut rentoiler et qui avait été momentanément fixée par un cartonnage. — (Voy. ce mot.)

Enlevé. — Se dit d'un tableau dont l'exécution est franche, primesautière, libre, vive; d'un dessin largement fait, d'un croquis hardi, prestement et facilement exécuté. Se dit aussi dans une aquarelle des blancs qui n'ont pas été épargnés (voy. ce mot) et sont au contraire obtenus par grattage. Des lumières bien enlevées. Des enlevés qui dénotent une grande habileté de main.

Enlever (s'). — Se détacher. Un ton s'enlève sur un autre, c'est-à-dire s'en détache, tranche, est visiblement distinct et différent de tout autre ton.

Enlevure. — (Peint.) — Se dit des parties d'un tableau qui se gonflent et se détachent d'une toile ou d'un panneau.

— (Sculpt.) — Se dit d'une saillie, d'un relief.

Enluminé. — Orné, décoré d'enluminures. Vivement coloré, revêtu d'un ton vif et éclatant.

Enluminement. — Résultat de la décoration au moyen d'enluminures; un très bel enluminement de livres d'Heures.

Enluminer. — Colorier et exécuter des enluminures.

Enlumineur. — Artiste qui exécute des enluminures. Les plus belles œuvres des enlumineurs ont été produites au xve et au xviie siècle. Chez les Grecs et les Romains, il y avait aussi des enlumineurs. On conserve au Vatican un Virgile du ive siècle; les manuscrits exécutés par les enlumineurs byzantins étaient, dit-on, de véritables merveilles. L'évangéliaire de Charlemagne (viiie siècle) est conservé au Louvre. L'art de l'enlumineur, qui n'avait fait que décroître au xe siècle, prit au xiiie siècle plus de variété et de richesse. Parmi les enlumineurs les plus célèbres, il faut placer au premier rang Jehan Foucquet (1416-1485), auteur des *Heures d'Anne de Bretagne*, et plus tard, au xviie siècle, Robert, qui exécuta en 1641 les guirlandes de fleurs formant l'entourage d'un texte écrit par Jarry, merveilleux manuscrit intitulé la *Guirlande de Julie* et offert par le duc de Montausier à Julie de Rambouillet.

Enluminure. — Art d'enluminer. Se prend aussi en mauvaise part et sert à désigner une œuvre d'un coloris brutal.

Ennéapyle. — Enceinte fortifiée de l'Acropole d'Athènes. Ainsi nommée parce qu'elle avait neuf portes.

Énoncer un blason. — C'est décrire le blason en énonçant d'abord le champ, puis les figures principales et celles qui les accompagnent ou ne sont que secondaires, ensuite leur nombre, leur position et leurs émaux. Le chef et la bordure se désignent en dernier lieu, ainsi que leurs figures.

Enquérir. — (Blas.) — Se dit d'armes blasonnées contrairement aux règles de l'art héraldique et qui forcent à s'enquérir de leur origine.

Enrayure. — (Arch.) — Assemblage de pièces de charpente suivant les rayons d'un cercle.

Enrichir. — Décorer, garnir de riches ornements, de motifs de décoration somptueux et variés. Enrichir de figures un ouvrage de librairie, c'est l'illustrer de vignettes; c'est aussi ajouter à des exemplaires des épreuves de gravures, de dessins, de façon à rendre le volume plus riche et plus somptueux.

Enrochement. — (Arch.) — Soubassement formé de quartiers de rochers ou d'énormes pierres noyées au fond de l'eau et servant d'assises à une jetée, aux piles d'un pont.

Enroulement. — (Arch.) — Motif d'ornementation formé de volutes enroulées en spirales, de cartouches dont les

découpures s'enroulent sur elles-mêmes en sens divers. Les chapiteaux ioniques et corinthiens, beaucoup de consoles sont décorés d'enroulements. Les styles rocaille et rococo ne sont que la conséquence du système d'ornementation en enroulement poussé à l'extrême. Les supports des anciennes enseignes offrent de nombreux exemples d'enroulements et en général il en est de même de toutes les œuvres de ferronnerie.

Enrubanné. — Garni, décoré, agrémenté de rubans flottants, en longues boucles, en touffes, etc.

Enseigne. — Les enseignes du moyen âge et de la Renaissance consistaient le plus souvent en potences de fer supportant un panneau de tôle. Quelques-unes étaient décorées d'enroulements avec une profusion extrême, aussi en est-il conservé des spécimens dans les collections et les musées. Indépendamment de ces enseignes en fer, il existait aussi, au XVIIe et au XVIIIe siècle, de curieux bas-reliefs et de très intéressantes peintures sur panneaux qui représentaient parfois des scènes très compliquées, des intérieurs de boutiques, qu'animaient une foule de petits personnages fort intéressants à consulter pour l'histoire du costume et celle des arts et métiers. Parmi des enseignes dues à des maîtres de l'art, il faut citer une *Chaste Suzanne*, de Jean Goujon, qui existait, dit-on, rue aux Fèves à Paris, l'enseigne du marchand de tableaux Gersaint, par Watteau, un *Cheval blanc*, de Géricault, etc.

Ensoleillé. — Se dit d'un paysage d'une tonalité éclatante, d'un ciel lumineux, que semblent colorer les chauds reflets du soleil.

Entablement. — (Arch.) — Partie horizontale composée, dans les ordres antiques, d'une architrave, d'une frise et d'une corniche. L'entablement est soutenu par les colonnes et sa hauteur varie de 4 à 5 modules ou diamètres du fût de la colonne suivant l'ordre auquel il appartient. Lorsque plusieurs ordres antiques sont superposés, les ordres intermédiaires n'ont que des entablements sans corniche; celle-ci est réservée pour le dernier étage de l'édifice. Dans les monuments modernes il est d'usage de surmonter les colonnes ou les pilastres, d'un entablement dont on modifie la hauteur suivant l'emplacement disponible, de façon seulement à respecter l'harmonie des proportions. On simule aussi des entablements au sommet des façades, bien qu'il n'y ait aucun pilastre pour les justifier. Ces entablements, que terminent des corniches fort saillantes, sont de simples partis pris de décoration et servent parfois à masquer la pente des toitures, les gouttières, etc. On désigne aussi sous le nom d'entablement les moulures formant le couronnement d'un meuble.

Entabler. — (Arch.) — Ajuster à demi-épaisseur.

Entaille. — (Grav.) — Instrument en bois formé d'une sorte de cadre dans lequel on place les blocs de buis qui, à cause de leurs petites dimensions, seraient d'un maniement difficile.

Entailler. — Évider, creuser dans la masse.

Entamer. — Commencer un travail, se mettre à l'exécution d'une œuvre d'art.

Ente. — Manche de pinceau. On dit aussi ante.

— (Arch.) — Pilastre saillant.

Enté. — (Blas.) — Se dit des pièces de blason qui s'engrènent les unes dans

les autres par des découpures de forme ronde, ou en pointe ou en onde. Dans ce dernier cas on dit enté-ondé.

Entente de la composition. — Façon intelligente, savante, dont un artiste distribue les groupes d'une composition représentant une scène. Un peintre qui a l'entente de la composition.

Enterrage du moule. — Dans l'opération de la fonte, le moule de potée, après le recuit, est d'abord revêtu d'une chemise de plâtre, puis enterré de façon qu'il ne soit pas ébranlé par la pression du métal en fusion.

Entoilage. — Action de mettre sur toile, de tendre une toile sur un châssis.

Entoilé. — Se dit d'une estampe, d'un dessin, d'un plan collé sur une toile.

Entoiler. — Monter, coller sur toile.

Entourage. — Cadre d'un tableau, bordure, marge d'un dessin. Se dit aussi d'accessoires, de figures secondaires dans une composition. « Le morceau principal est bon, mais l'entourage est défectueux. »

— **de page.** — Dessin, gravure concourant à illustrer un livre, et dans lesquels un espace vide ou blanc, limité par un contour régulier ou irrégulier, est réservé pour placer un texte.

Entrain. — Se dit de certaines qualités de vivacité, de rapidité d'imagination et d'exécution qu'un artiste semble avoir fait passer dans son œuvre. Un peintre qui a plus de science que d'entrain.

Entrait. — (Arch.) — Se dit, dans un comble, de la pièce de bois horizontale. Dans certaines églises gothiques à charpente de comble apparente, les entraits

sont parfois décorés, aux extrémités scellées dans les murs, de motifs de sculptures consistant le plus souvent en têtes d'animaux fantastiques.

Entre-colonnement. — (Arch.) — Intervalle qui existe entre deux colonnes. L'entre-colonnement se mesure de l'axe d'une colonne à l'axe de la colonne voisine et varie suivant chaque *ordre*. (Voy. ce mot.) Dans l'ordre toscan, l'entre-colonnement n'est que de

6 modules (voy. *Modules*) et 8 douzièmes de module ou parties ; dans l'ordre dorique, il est de 7 modules 8 parties ; dans l'ordre ionique, de 11 modules et demi. Pour l'ordre corinthien, l'entre-colonnement varie entre 6, 9 et jusqu'à 12 modules, suivant qu'il s'agit de portiques avec ou sans piédestaux.

— **médian.** — (Voy. *Colonne médiane*.)

Entrecoupe. — (Arch.) — Espace vide existant entre deux voûtes ayant le même point d'appui.

Entrecoupé. — Interrompu.

Entre-croisé. — Croisé en sens divers.

Entre-deux. — Meuble, plus ou moins richement orné, en forme de console ou de petite armoire, destiné à prendre place contre un panneau existant entre deux ouvertures. — On donne aussi ce nom aux planchettes assez épaisses que l'on

intercale entre des volumes ou des paquets d'épreuves soumis à l'action de la presse.

Entrée. — (Arch.) — Décoration d'une porte d'entrée sur une façade. Une entrée monumentale précédée d'un péristyle ; une entrée décorée de statues, de torchères. — Se dit aussi des plaques de fer ou de cuivre, découpées ou richement ornementées et entourant dans une serrure l'ouverture par laquelle on introduit la clef.

— de chœur. — (Arch.) — Décoration séparant le chœur de la nef d'une église.

Entrelacé. — (Blas.) — On désigne ainsi les pièces de blason agencées les unes dans les autres. Les croissants de Diane de Poitiers sont un exemple de pièces entrelacées.

Entrelacement. — Motifs d'ornementation dont les lignes se croisent, s'entrelacent.

Entrelacs. — (Arch.) — Ornements formés de feuilles, de rinceaux, de fleurs, décrivant des lignes courbes qui se croisent et s'enchevêtrent. Motifs formés par des combinaisons de lignes brisées ou de lignes courbes. Certains entrelacs portent le nom de nattes. Les entrelacs sont surtout employés dans les travaux de serrurerie. Cependant on trouve des motifs d'entrelacs typiques dans chaque style d'architecture, excepté toutefois dans l'art ogival. L'art antique, l'art grec et la Renaissance, l'art

arabe surtout, ont des motifs d'ornementation en entrelacs bien caractéristiques. Il en est de même des Chinois et des Japonais, qui excellent à disposer d'une façon très ingénieuse des bois légers en entrelacs extrêmement variés.

Entrelacs. — (Art déc.) — Les entrelacs sont une forme d'ornement qui trouve son application dans tous les arts décoratifs.

Entre-modillon. — (Arch.) — Espace vide existant entre deux modillons.

Entre-sol. — (Arch.) — Étage intermédiaire, peu élevé de plafond et situé entre le rez-de-chaussée et un premier étage, ou parfois entre deux grands étages.

Entre-taille. — (Grav.) — Tailles d'une largeur inégale exécutées en amincissant les extrémités du trait et en lui laissant une plus grande épaisseur dans sa partie médiane. L'entre-taille s'obtient donc, en gravure sur bois, en diminuant un trait gravé assez large, et dans la gravure au burin, au contraire, en creusant avec l'outil, en élargissant une hachure très mince déjà gravée.

Entretoise. — (Arch.) — Pièce de bois ou de fer destinée à relier en travers deux autres pièces de bois ou de fer.

Entrevous. — (Arch.) — Espace entre deux solives de plancher.

Entrevoûter. — (Arch.) — Garnir de plâtre des entrevous. (Voy. ce mot.)

Envelopper. — Voiler, adoucir le modelé de certains morceaux de peinture. On dit qu'une figure demanderait à être plus enveloppée, pour indiquer qu'elle devrait être modelée avec moins de sécheresse, que les contours devraient être noyés dans l'ensemble, paraître entourés d'atmosphère.

Environné. — (Blas.) — Synonyme d'*accompagné*. (Voy. ce mot.)

Épaisseur. — (Peint.) — Se dit d'une surabondance dans la pâte. Des épaisseurs inutiles, nuisibles à la finesse du modelé.

Épannelage. — (Arch.) — Taille préparatoire des moulures, de façon à en indiquer la forme générale à l'aide de plans

Épanneler. — (Sculpt.) — Enlever à l'aide de la masse et du ciseau, et parfois de la scie pour les grandes surfaces, les parties d'un bloc de pierre ou de marbre qui excèdent les contours d'une figure, d'un profil, ces contours étant tracés approximativement et toujours très en dehors des lignes définitives.

Épanouissement. — Entier développement d'un style, d'une école, du talent d'un artiste.

Épargne (en taille d'). — (Voy. Émail en taille d'épargne.)

Épargner. — Réserver. On épargne les parties lumineuses dans l'aquarelle, et les blancs ainsi épargnés sont toujours d'un bien plus grand éclat que les rehauts de gouache ou les *enlevés* (voy. ce mot). On épargne aussi les blancs dans les gravures en taille-douce en réservant le cuivre ou l'acier en cet endroit, c'est-à-dire en n'y faisant passer aucune taille.

Éparpiller. — Disperser, répandre çà et là l'intérêt d'une œuvre d'art, les lumières d'un tableau, d'une gravure. Se prend en mauvaise part, car l'œil, attiré à la fois en divers endroits, ne sait où se fixer.

Épaté. — Écrasé ; se dit de figures de proportions trop courtes.

Epaulement. — (Arch.) — Mur destiné à soutenir des terres.

Épée. — Figure de blason.

— A toutes les époques, l'épée, qui par excellence est l'arme de vaillance et de noblesse, a été l'objet de recherches décoratives et a fourni d'admirables motifs d'ornementation.

— **flamboyante.** — Épée à lame ondulée dont sont armés les anges et les archanges dans certains tableaux religieux.

Éperon. — (Arch.) — Pilier saillant servant à soutenir une construction, et aussi massif de maçonnerie s'avançant en pointe à la base d'une pile de pont et servant à briser le courant. On dit aussi avant-bec.

Éperon. — (Art déc.) — Pointe de fer ou d'airain, placée à la proue des galères antiques et qui est fréquemment employée comme motif d'ornementation. Il y a des éperons à une ou plusieurs pointes. Dans les colonnes rostrales les proues de navire sont presque toujours armées d'éperons.

— Figure de blason.

Épervier. — (Blas.) — Figure d'oiseau représentée avec ou sans chaperon, les deux pattes posées sur une tige horizontale. L'épervier se place au dernier rang des oiseaux de fauconnerie, mais est représenté ordinairement comme le faucon, avec longes et grillets aux pattes.

Épi. — (Arch.) — Assemblage de chevrons autour du poinçon d'un comble conique ou pyramidal.

— **de toiture.** — (Arch.) — Motif d'ornementation en terre vernissée ou en plomb. Les épis en terre furent usités du XIIIᵉ au XIVᵉ siècle et remplacés à cette époque par des épis en faïence émaillée. Les plus beaux épis de ce genre sont formés, en général, d'un petit socle quadrangulaire, décoré parfois de masques humains et au-dessus duquel sont placés une pomme

de pin, une corbeille de fleurs, des feuillages diversement colorés, un oiseau posé sur une petite boule. Les épis en plomb étaient ou fondus ou repoussés au marteau. A partir du XVe siècle, en combinant les deux procédés, on obtint d'excellents résultats. La Renaissance a produit de très beaux épis, formés de chapiteaux décorés de feuillages et surmontés de vases d'un joli contour. On trouve encore de beaux épis du temps au château de Chenonceaux, aux cathédrales de Paris et d'Amiens. Enfin, au XVIIe siècle, on donna aux épis la forme de colonnettes, de vases à balustres et de chimères. On fabrique aujourd'hui des épis en plomb d'un bon style archaïque ; mais, par économie, on les exécute plus volontiers en zinc, ce qui leur enlève toute chance de durée.

Épiderme. — Surface extérieure, couche superficielle des pierres, marbres, etc. Le temps ronge l'épiderme des marbres les plus durs.

Épieu. — Figure de blason. — Arme de chasse ou de guerre formée d'un gros bâton se terminant par une pointe acérée.

Épigraphe. — Inscription placée sur les édifices dans une intention commémorative. — (Voy. *Inscription*.)

Épisode. — Scène, groupe de figures représentées dans quelque partie d'un tableau et dont la relation avec le sujet principal est peu importante. Se dit aussi des sujets représentant un fait particulier se rattachant à un ensemble d'événements. Un tableau qui représente un *Épisode de la campagne de Russie*, par exemple.

Épisodique. — Qui a le caractère de l'épisode.

Épistyle. — (Arch.) — Architrave ou poutre horizontale posée sur les chapiteaux de colonnes, de manière à les relier entre eux et à servir de support au couronnement d'un édifice.

Épitaphe. — (Arch.) — Table de marbre, de pierre ou de métal sur laquelle est gravée une inscription funéraire, et aussi inscription funéraire placée sur un monument.

Épointé. — (Grav.) — Pointe à graver qui a besoin d'être aiguisée.

Époque. — (Numism.) — Se dit du millésime de l'année où une monnaie ou médaille a été frappée.

Épreuve. — (Grav.) — Feuille d'essai imprimée sur une planche gravée, sur une pierre lithographique, qui permet à l'artiste de juger du degré d'achèvement de son travail et des retouches qui pourraient être nécessaires, bien que, pour les épreuves lithographiques au crayon, les retouches soient très difficiles après la préparation indispensable au tirage. On désigne aussi sous le nom d'épreuves toute estampe imprimée d'une planche gravée ou d'une lithographie. (Voy. *Premières épreuves*.) Se dit aussi des feuilles imprimées sur lesquelles les auteurs corrigent les fautes d'impression et modifient, retouchent leur texte avant l'impression définitive.

— **à la cire.** — (Grav.) — Epreuves d'essai obtenues par le graveur lui-même pour le guider dans ses travaux de retouches et obtenues en appliquant sur une planche dont les traits ont été remplis de noir de fumée une feuille de papier enduite de cire blanche sur laquelle on exerce une pression à l'aide du brunissoir.

— **avant la lettre.** — (Grav.) — Épreuves de planches en taille-douce ou de lithographies tirées avant que le titre et les noms d'auteur et d'imprimeur aient été gravés ou écrits à l'encre lithographique aux emplacements réservés à cet effet. On désigne même parfois ces épreuves sous le titre « d'épreuves avant toute lettre », pour bien préciser que les épreuves ne portent aucune mention gravée, soit en caractères d'imprimerie, soit même de la main du graveur, et qu'elles ont ainsi tout le caractère d'épreuves d'artistes. — On dit aussi familièrement par abréviation une « avant-lettre ».

Épreuve avant toute lettre.
— (Voy. *Épreuve avant la lettre.*)

— **avec la lettre.** — (Grav.) — Épreuve de gravure en taille-douce portant gravés sur les marges et en caractères d'imprimerie ou en écriture anglaise ou gothique d'une exécution régulière, le titre du sujet et les noms des auteur, graveur, éditeur et imprimeur de la planche.

— **avec la lettre blanche.** — (Grav.) — Se dit d'épreuves dans lesquelles les caractères des légendes ou des inscriptions ne sont indiqués que par des contours.

— **avec la lettre grise.** — (Grav.) — Se dit d'épreuves où les caractères de légendes sont remplis de hachures. — (Voy. *Épreuves avec la lettre blanche.*)

— **avec la lettre noire.** — (Grav.) — Épreuve où les caractères d'inscription sont complètement achevés et poussés jusqu'au noir.

— **biffées.** — (Grav.) — Épreuves qui reproduisent les biffures destinées à annuler une planche gravée et qu'elles détériorent d'ailleurs complètement. Mais ces épreuves biffées sont très recherchées par les amateurs, parce qu'elles sont la preuve irrécusable qu'il est impossible d'obtenir des épreuves semblables à celles de premier tirage, qui deviennent ainsi des pièces rares.

— **boueuse.** — (Grav.) — Épreuve dont les blancs ne sont pas suffisamment éclatants et dont les demi-teintes sont engommées de noir, de façon à ôter de la transparence à la gravure.

— **d'artiste.** — (Grav.) — Épreuve d'une gravure en taille-douce tirée avec ou sans la signature autographe de l'artiste. (Voy. *Épreuve avant la lettre.*) Quelquefois les épreuves d'artiste se distinguent encore, soit par des marges irrégulières, la gravure n'étant pas bien placée au centre de la planche ; soit par des traits carrés, — c'est-à-dire des traits entourant le sujet — d'un tracé irrégulier, soit enfin par des griffonnages ou des essais de pointe en marge.
— (Voy. *Épreuves de remarque.*)

Épreuve de remarque. — (Grav.) — Épreuve de gravure en taille-douce donnant un état particulier de la planche. La remarque peut consister, soit en des croquis tracés par le graveur sur les marges ou sur les parties blanches de l'épreuve, soit dans l'absence de certains travaux en différentes parties de la planche. Ainsi, par exemple, des épreuves d'une planche dessinée et mordue à l'eau-forte et avant toute retouche à la pointe sèche ou toute remorsure sont des épreuves de remarque. Ces remarques précisent les états différents de la gravure jusqu'à son entier achèvement.

— **des gravures en médailles.** — Ces épreuves s'obtiennent, soit en cire, — ce sont les plus agréables à voir, — soit en plâtre, soit en étain. Ces épreuves servent à guider l'artiste dans son travail.

— **grise.** — (Grav.) — Épreuve trop pâle.

— **naturelle.** — (Grav.) — Épreuve donnant le résultat exact du travail sans aucunes « ficelles », ni retroussage (voy. ce mot), et obtenue en essuyant très également la planche dans toute sa surface, après en avoir encré les tailles.

— **négative.** — (Photog.) — Cliché obtenu en exposant des glaces sensibilisées dans la chambre noire. Dans les négatifs, les lumières et les ombres du modèle apparaissent transposées.

— **neigeuse.** — (Grav. sur bois.) — Épreuve dont les tailles et les traits sont confondus de façon qu'on n'aperçoive que des traits interrompus et en quelque sorte vermiculés.

— **positive.** — (Photog.) — Épreuve obtenue à l'aide d'un cliché, soit sur

papier, soit sur verre, et dans laquelle les blancs et les noirs correspondent aux lumières et aux ombres de l'original.

Épreuves volantes. — (Grav.) — Epreuves de gravures sur bois, en taille-douce, ou de lithographies tirées sur papier de Chine ou du Japon, non collées sur papier fort ou fixées par deux coins seulement sur des feuilles de bristol.

Épure. — (Arch.) — Dessin géométrique au trait, représentant le plan, la coupe, l'élévation, les détails d'un édifice. Les épures, toujours exécutées à l'échelle, sont le plus souvent cotées, c'est-à-dire couvertes de chiffres précisant les dimensions, de façon à ne laisser aucun doute à ceux qui exécutent d'après les épures.

Épurer. — Rendre plus net, plus précis, plus pur. Épurer un contour, le retoucher, le corriger, le débarrasser des faux traits, des coups de crayon inutiles.

Équarrir. — Tailler carrément.

Équarrissage. — Action de rendre carrés les bois destinés à la construction, à l'aide de la scie ou de la hache. On dit aussi équarrissement.

Équarrissement. — (Voy. *Équarrissage.*)

Équation du beau. — Formule mathématique résultant des relations qui existent entre les dimensions des édifices. Il y a eu toute une théorie des proportions à donner aux édifices développée et publiée sous ce titre. Étant donnés les trois termes, la hauteur, la profondeur et la largeur d'un édifice, l'auteur tendait à prouver que, en subordonnant ces dimensions à des rapports de nombres correspondant à des nombres de vibrations de sons justes, on déterminait aisément les proportions exactes à donner à un édifice.

Équerre. — (Arch.) — Pièce de fer plate formant angle droit et destinée à consolider ou à relier des assemblages en bois.

Équerre à coulisse. — Tige métallique divisée, garnie de deux autres tiges perpendiculaires, l'une fixe, l'autre mobile et servant à mesurer le diamètre des corps cylindriques.

— **à dessiner.** — Planchette mince en forme de triangle ayant un angle droit et percée d'une ouverture circulaire, ou œil, destinée à permettre de la faire glisser facilement sur le papier. On se sert de l'équerre et de la règle pour tracer des perpendiculaires, et de deux équerres pour tracer des parallèles.

— **à fronton.** — Équerre à dessiner ayant un angle droit et affectant la forme d'un triangle rectangle semblable à celui du demi-fronton des monuments antiques.

— **à 45°.** — Équerre à dessiner ayant un angle droit et deux angles de 45°. C'est à l'aide de cette équerre, dont on se sert fréquemment avec le T et la planchette, que l'on trace, dans les dessins d'architecture, la saillie des profils, les retours d'équerre, les onglets et souvent, dans le tracé des ombres, la direction des rayons lumineux qui, suivant une convention généralement adoptée pour les projets, se dirigent suivant un angle de 45° et de gauche à droite.

— **d'arpenteur.** — Cylindre ou prisme octogonal percé de fentes longitudinales et servant à tracer sur le terrain, à l'aide de jalons, des lignes droites et des perpendiculaires. Les ouvertures opposées sont formées soit d'une fente étroite, soit d'une ouverture rectangulaire partagée en deux par un fil de soie. Le rayon visuel passant par

cette fente, et le fil de soie couvrant un jalon posé en un point quelconque, ces trois points servent à déterminer la position d'une ligne droite.

Équerre de tailleur de pierre. — Equerre évidée dont les côtés intérieurs servent à vérifier la taille des pierres. On donne le nom d'équerre à chapeau aux équerres formées de deux branches d'épaisseur inégale, mais assemblées perpendiculairement et suivant le même plan comme axe.

— **double.** — Équerre formée de deux règles plates placées perpendiculairement l'une sur l'autre.

— **fausse.** — Équerre formée de branches mobiles de façon à permettre de tracer à volonté des angles droits, des angles aigus et des angles obtus.

— **(faux).** — Se dit d'assemblages à angle aigu ou obtus et non à angle droit. On dit aussi un assemblage en faux-équerre.

— **graphomètre.** — Se dit des équerres d'arpenteur (voy. ce mot) servant à la fois d'équerre et de graphomètre, et formées d'un cylindre dont la partie inférieure est mobile, à l'aide d'une vis s'engrenant sur un pignon denté. Les fentes pratiquées sur le cylindre remplacent les pinnules du graphomètre et permettent de viser dans toutes les directions perpendiculaires ou obliques par rapport à une ligne donnée. — (Voy. *Pinnules.*)

— **octogonale.** — Équerre d'arpenteur (voy. ce mot) en forme de prisme octogonal.

— **triple.** — Equerre à trois faces formée de règles assemblées suivant un angle trièdre dont tous les angles sont droits.

Équerre (d'). — A angle droit. On dit aussi *en équerre*.

— (Blas.) — Se dit d'une pièce de l'écu en forme d'équerre. Certains auteurs disent aussi escarre. Une escarre d'argent posée au quartier; une équerre d'or mouvant du flanc dextre et de la pointe. L'équerre est souvent employée dans les armoiries allemandes.

Équestre. — Se dit des statues représentant un personnage monté sur un cheval. Une statue équestre de Louis XIV. Envoyer au Salon une figure équestre.

Équiangle. — Se dit d'une figure dont tous les angles sont égaux.

Équilibre. — Se dit de la position naturelle, stable d'une figure, et aussi de l'heureux agencement d'une composition dans laquelle les groupes, les masses, les pleins et les vides sont bien répartis et pondérés.

Équilibrer. — Combiner, pondérer les masses d'un groupe, d'une composition.

Équipollé. — (Blas.) — Se dit d'une division de l'écu en neuf carreaux disposés en échiquier, surtout lorsque les quatre points placés aux angles et le point du milieu sont de même émail. Cinq points d'argent équipollés à quatre de sable. Les points équipollés peuvent être ou non chargés de figures.

Éraflures. — (Peint. sur émail.) — Hachures irrégulières dont on couvre une surface champlevée, afin que les inégalités rendent l'émail plus adhérent au métal.

Érection. — Action d'élever un édifice, de placer une statue sur son piédestal, de dresser un obélisque, une colonne.

Ériger. — (Arch.) — Fonder, bâtir, construire un édifice, élever une statue, un monument commémoratif.

Escabeau. — Siège de bois fort

usité au moyen âge, ayant la forme d'un banc sans bras ni dossier et très court. On s'en servait parfois comme de table, et on le recouvrait d'une pièce d'étoffe que l'on nommait « banquier ». Se dit aussi de petits bancs.

Escabelle. — Petit escabeau. — (Voy. ce mot.)

Escalier. — (Arch.) — Assemblage de marches ou de degrés servant à relier des appartements ou des terre-pleins de niveau différent et permettant d'y accéder. Les escaliers par où l'on montait au sommet des édifices religieux du moyen âge étaient souvent installés dans des tourelles intérieures ou extérieures et ajourées. Ils étaient parfois pratiqués dans l'épaisseur des murailles. Les escaliers des châteaux de la Renaissance sont de véritables merveilles au double point de vue de l'art et de la construction ; il suffit de citer le célèbre escalier de Chambord et l'escalier extérieur du palais de Fontainebleau.

Au XVIIe et au XVIIIe siècle, on trouve aussi des escaliers d'une habileté de coupe et d'une hardiesse remarquables. Enfin, au XIXe siècle, l'escalier du grand Opéra doit être cité pour son superbe développement, la beauté et la richesse des matériaux qui y ont été employés.

— **à cordons.** — Escalier dont les marches, très larges, sont inclinées et bordées de sorte de bourrelets ou cordons en pierre dure peu saillants, et que l'on peut monter à cheval ou en voiture. Tels sont l'escalier de la place du Capitole à Rome et celui qui donne accès à l'un des pavillons du Louvre, dans la cour des anciennes écuries.

— **à paliers de repos.** — Escalier placé dans une cage rectangulaire ou à coins arrondis et dont les révolutions sont séparées par des surfaces planes. Plus les paliers de repos sont nombreux, moins un escalier est pénible à gravir.

Escalier circulaire. — Escalier à limon cintré, avec ou sans vide ; — et aussi escalier dont les marches ne se

profilent pas suivant une ligne droite, mais suivant une courbe. Ce dernier cas se présente fréquemment dans les esca-

 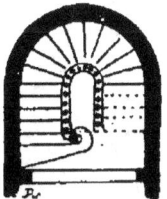

liers extérieurs ou perrons, donnant accès à une entrée placée à quelque hauteur au-dessus du sol.

— **de dégagement.** — Escalier destiné au service, aux fournisseurs, aux domestiques ; — et aussi escalier de moindre importance que l'escalier principal et fait pour faciliter une circulation rapide.

— **dérobé.** — Escalier dissimulé.

— **d'honneur.** — Escalier de palais ou d'hôtel luxueusement décoré, servant aux réceptions et donnant accès aux salles de fêtes.

— **en colimaçon ou en escargot.** — (Voy. *Escalier tournant.*)

— **en vis.** — (Voy. *Escalier tournant.*)

— **hélicoïdal.** — (Voy. *Escalier tournant.*)

— **rampe sur rampe.** — Escalier dans lequel il n'existe pas de vide entre les limons, les limons étant placés sur un même plan perpendiculaire au sol. Un grand nombre de maisons du XVIIIe siècle possédaient

de très beaux spécimens d'escaliers de ce genre.

Escalier suspendu. — Escalier dont les marches ne sont fixées que d'un seul côté dans la muraille, et dont l'autre côté est libre, suspendu. Il existe un très beau spécimen de ce genre d'escaliers suspendus, construit au XVIIIe siècle par l'architecte Le Brument, à l'hôtel de ville de Rouen. Les escaliers suspendus construits en pierre exigent une connaissance approfondie de l'art de l'appareilleur.

— **tournant.** — Escalier dont les

marches contournent un noyau plein généralement cylindrique, ou au milieu

duquel est aménagé un espace vide. On dit aussi escalier en vis, escalier en colimaçon ou en escargot, escalier hélicoïdal, escalier en vis de Saint-Gilles, sur plan carré, rectangulaire ou circulaire.

Escarboucle. — Pierre précieuse. Variété de grenat rouge d'un éclat très vif.

Escarpe. — (Arch.) — Surface extérieure d'une muraille inclinée en talus. Et surtout dans les for-

tifications, revers du fossé placé du côté des remparts regardant l'assiégeant; la face opposée porte le nom de contre-escarpe.

Escarpement. — Pente roide et abrupte.

Espace. — Se dit en général d'une étendue, d'une superficie limitée ou illimitée. On dit que dans un tableau une figure manque d'espace pour indiquer qu'elle est placée dans un cadre de dimensions trop restreintes, dans lequel elle est étouffée et semble à l'étroit.

Espagnolette. — (Arch.) — Système de fermeture de croisées se composant d'une tringle en fer munie de crochets à ses extrémités et que l'on meut à l'intérieur, au moyen d'une poignée, de façon à retirer ou à introduire les crochets dans les gâches pratiquées en haut et en bas des châssis, selon que l'on veut ouvrir ou fermer la fenêtre.

Esplanade. — Emplacement vide, vaste place de grande dimension située en avant d'un édifice. — Espace libre et légèrement déclive existant à l'intérieur d'un château fort entre les constructions habitées et les murs de l'enceinte fortifiée.

Esquisse. — Forme première d'une idée de tableau, de composition, de statue. L'esquisse est surtout une œuvre d'imagination; elle doit être exécutée rapidement, avec verve, avec fougue. « Les esquisses ont souvent un feu que le tableau n'a pas », a dit Diderot. L'esquisse a la chaleur d'une improvisation, le tableau est l'ouvrage du travail, de l'étude, de la patience et de l'expérience. Lorsqu'un tableau n'est pas suffisamment étudié, l'exécution suffisamment poussée, on les caractérise avec une intention critique en disant : « Ce n'est qu'une esquisse. » — Les esquisses se tracent soit à la plume, soit au crayon; quelquefois on les rehausse de tons d'aquarelle ou d'indications à

l'huile. (Voy. *Esquisse peinte*.) — Les sculpteurs exécutent leurs esquisses en terre ou en cire.

Esquisse peinte. — Se dit d'une esquisse peinte à l'huile; d'un croquis au crayon, au fusain, auquel l'artiste a ajouté des indications de colorations, de modelé, posées d'une touche large et libre. Certaines esquisses peintes ont parfois la valeur de véritables tableaux.

Esquisser. — Exécuter une esquisse, dessiner à grands traits, indiquer sommairement l'agencement d'une composition.

Essai. — Titre que l'on donne à certains ouvrages élémentaires, ou ne traitant une question qu'à un point de vue très restreint. Essai sur la peinture, essai sur l'art antique.

— (Numism.) — Premières pièces frappées sur des coins nouveaux.

Essence de térébenthine. — (Voy. *Térébenthine*.)

Essente. — (Arch.) — Petites planchettes taillées comme des ardoises et servant à protéger les poutres d'une façade contre l'écoulement des eaux. Les maisons du moyen âge étaient le plus souvent recouvertes d'essentes, et quelquefois ces essentes étaient peintes ou découpées de façon à permettre certaines combinaisons géométriques. Il existe encore d'anciennes maisons gothiques et de petites maisons de campagne dont la charpente est couverte d'essentes.

Essentage. — (Arch.) — Se dit des surfaces recouvertes d'essente. On dit aussi aissante et aissantage.

Essorant. — (Blas.) — Se dit des oiseaux prenant leur essor. Une oie accolée et couronnée *s'essorant* d'argent. Le mot essoré s'applique aussi à la couverture des églises, tours, etc., qui sont d'un autre émail que l'édifice.

Une église d'argent *essorée* de gueules.

Essonier. — (Blas.) — Synonyme de *Trescheur*. (Voy. ce mot.)

Estacade. — (Arch.) — Barrage formé de pieux et servant, soit à garantir à la base les piles d'un pont, soit à relier des jetées, soit à défendre l'entrée d'un port, d'un fleuve, d'un canal.

Estampage. — Procédés à l'aide desquels on imprime, soit des gravures sur du papier, soit des ornements et des motifs de décoration en métal ou en pâte. L'impression des gravures portait autrefois le nom d'estampage, d'où le nom d'estampe. On fabrique, par estampage, les ornements en carton-pâte, les découpures et les reliefs d'objets en métal, depuis les crêtes décoratives jusqu'aux bijoux microscopiques, des cuirs où l'on imprime des dessins gravés en creux sur des plaques de cuivre. On donne donc le nom général d'estampage à toutes les empreintes d'un modèle, d'un objet, gravé, sculpté ou modelé en creux. Des voyageurs ont relevé ainsi, au moyen de papier humide, nombre d'inscriptions cunéiformes, d'hiéroglyphes, de bas-reliefs sur les monuments assyriens et égyptiens, et dans ce cas ce procédé spécial s'appelle lottinoplastie, du nom de son inventeur.

— (Sculpt.) — Moule en creux obtenu en appliquant de la terre glaise avec le pouce sur l'objet à mouler. Cet estampage, détaché avec précaution, donne un moule en creux, à l'aide duquel on obtient un relief en plâtre reproduisant exactement l'original.

— (Céram.) — Application de poinçons spéciaux ou molettes pour obtenir des ornements en creux sur une pièce moulée. On désigne aussi cette opération sous le nom de *moletage*.

Estampe. — Épreuve de gravure ou de lithographie.

Estampé. — Se dit d'objets fabriqués à l'aide d'estampages.

Estamper. — Obtenir des reliefs à l'aide d'une matrice gravée en creux, ou réciproquement.

Estampeur. — Artisan qui exécute des estampages.

Estampille. — Se dit d'un sceau, d'une marque appliquée sur une œuvre d'art. Se dit aussi de détails caractéristiques dans une œuvre : « tel dessin porte l'estampille du maître », c'est-à-dire qu'il est, seulement à le voir, d'une authenticité indiscutable.

Estampiller. — Marquer d'une estampille.

Esthétique. — Philosophie de l'art. Les traités d'esthétique sont excessivement nombreux; ils peuvent cependant se diviser en deux catégories bien distinctes. L'une, essentiellement spéculative, appuie ses théories sur des systèmes métaphysiques; l'autre, expérimentale et pratique, étudie les chefs-d'œuvre de l'art, afin d'en tirer des enseignements et d'en conclure des lois.

Esthétiquement. — D'une manière esthétique, qui a rapport à l'esthétique.

Estimation. — Se dit du prix, de la valeur qu'un expert assigne à une œuvre d'art, avant une vente aux enchères, par exemple.

Estompe. — (Dessin.) — Morceau de peau ou de papier roulé en cylindre lié avec du fil et taillé en pointe émoussée aux extrémités. On emploie l'estompe pour fondre ensemble des hachures de crayon, et même pour poser

directement sur le papier des tons noirs ou gris obtenus à l'aide d'un crayon mou et très pulvérulent nommé *sauce*. L'inconvénient de l'estompe est de donner au dessin un aspect cotonneux et mou.

Estompé. — Se dit de dessins ombrés à l'aide de l'estompe, et aussi d'effets d'un beau noir velouté rappelant celui du crayon sauce. Certaines planches gravées à l'eau-forte donnent des épreuves dont quelques parties sont fortement estompées. — Se dit aussi des ombres dégradées et d'un ton moelleux enveloppant un lointain, une silhouette d'édifice. Des clochers estompés par la brume.

Estomper. — Modeler, poser des ombres à l'aide de l'estompe.

Estomper (s'). — Se dit d'un dessin estompé, recouvert d'une ombre douce et moelleuse, de tons qui semblent adoucir, qui gazent, voilent certaines parties d'une œuvre, certains plans d'un lointain. Ces montagnes s'estompent bien dans les vapeurs du soir.

Étage. — (Arch.) — Divisions horizontales pratiquées à l'aide de planchers dans une construction.

— carré. — (Arch.) — Étage dont le plafond est horizontal. — (Voy. *Étage en galetas*.)

— en galetas. — (Arch.) — Étage dont le plafond est incliné ou à pans suivant la forme des combles.

— souterrain. — (Arch.) — Se dit de pièces, de salles situées au-dessous du niveau du sol.

Étagé. — Disposé par rangs superposés.

Étai. — (Arch.) — Pièce de charpente servant de soutien.

Étalon. — (Arch.) — Tracé du plan d'un bâtiment sur le sol même où il doit être construit et de grandeur d'exécution, et aussi dimension fixe indiquée comme point de comparaison.

Étampage. — Procédé par lequel on imprime des ornements en relief sur une feuille de métal en la comprimant entre deux moules où ces ornements ont été préalablement gravés. L'un des moules est gravé en creux, l'autre en relief, de manière qu'ils puissent s'emboîter l'un dans l'autre.

Étampe. — Poinçon gravé à l'aide duquel on obtient des empreintes sur les métaux.

Étamper. — Travailler avec l'étampe.

Étançon. — (Arch.) — Étai de forte dimension.

État. — (Grav.) — Condition d'une planche avant son entier achèvement. (Voy. *Premier état.*) Il y a des épreuves de premier état, de second, de troisième état suivant le degré d'achèvement de la planche. — (Voy. *État définitif.*)

— **d'eau-forte pure.** — (Grav.) — Épreuves de gravures au burin qui ne donnent que les travaux préparés à l'eau-forte par le graveur pour se guider dans son travail. — Se dit aussi des épreuves de certaines eaux-fortes avant qu'elles aient été retouchées à la pointe sèche.

— **définitif.** — (Grav.) — État d'une planche complètement achevée et propre au tirage ; on dit aussi parfois dans les catalogues de gravures *État de tirage.*

— **de tirage.** — (Voy. *État définitif.*)

Étau à manche. — (Grav.) — Petit étau à manche de bois dont les graveurs à l'eau-forte se servent pour tenir leurs planches lorsqu'ils les font chauffer pour les recouvrir de vernis.

Étêté. — (Blas.) — Se dit des animaux représentés sans tête. Un aigle étêté de sable. Un poisson étêté. On trouve de fréquents exemples d'animaux étêtés dans les armoiries polonaises et silésiennes.

Étayer. — (Arch.) — Poser des étais.

Éteindre. — En peinture, adoucir, atténuer l'éclat trop vif d'un ton, d'une lumière.

Éteint. — Se dit de nuances adoucies, affaiblies, de tons dont l'éclat a été atténué.

Étendard. — Enseigne de guerre, drapeau de riche étoffe, servant de motif de décoration.

Étendue. — Dimensions superficielles.

Ethnographe. — Peintre ou statuaire de sujets *ethnographiques.* (Voy. ce mot.)

Ethnographique. — Se dit de tout ce qui a rapport à la science des peuples, au point de vue de leurs caractères distinctifs ; — se dit aussi de certaines œuvres d'artiste qui reproduisent exactement des types de races et de peuples étrangers. Les scènes d'Orient et d'Algérie de Decamps, ainsi que celles de Fromentin et de Gérôme sont des peintures ethnographiques.

Étincelant. — Vif brillant, qui a de l'éclat.

Étoffé. — Se dit de draperies tombant en plis abondants.

Étoffes. — Draperies des figures peintes ou sculptées. Dans un portrait, le visage, les mains peuvent être bien modelés et les étoffes laisser à désirer, et réciproquement.

Étoile. — Figure de blason. — L'étoile compte ordinairement cinq rayons ou *raies*. Si les pointes sont au-dessus de ce nombre, elles doivent être spécifiées en blasonnant l'écu.

— (Arch.) — Se dit d'ornements peints, sculptés ou gravés offrant des rayons pointus en nombre variable ; se dit aussi, dans l'architecture romane, de sortes de fleurons se rapprochant de l'étoile à quatre branches, et soit disposés sur des surfaces taillées en pointe de diamant, soit juxtaposés de façon à former des motifs de décoration continus.

Étonnement. — (Arch.) — Ébranlement. — Se dit aussi des lézardes existant dans une maçonnerie et résultant soit d'un choc, soit d'un ébranlement.

Étonner. — (Céram.) — Faire chauffer au rouge les pâtes destinées à la fabrication des poteries et les plonger brusquement dans l'eau froide.

Étranglé. — (Arch.) — Rétréci. Se dit aussi de moulures dont le profil est diminué.

Étrésillon. — (Arch.) — Étai trans-

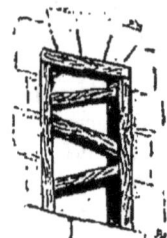
versal que l'on pose dans les tranchées des fondations ; pièce de charpente destinée à consolider des vides pendant la reprise en sous-œuvre d'une partie déjà construite. Étrésillonner les fenêtres d'une façade. Des ouvertures solidement étrésillonnées.

Étrier. — Figure de blason, et aussi pièce de fer contournée destinée à supporter des pièces de charpente dont l'appui sur un point fixe paraît insuffisant.

Étude. — Croquis d'une exécution précise et cherchée, dessins, peintures d'après nature, d'après le modèle vivant. C'est à l'aide de ces études que le peintre compose et exécute ses tableaux. Les études sont des renseignements précieux que l'artiste conserve.

Études. — Dessins, gravures ou reliefs destinés à servir de modèle aux élèves. Des études de marine, des études d'animaux, des études de feuillages.

Etudié. — Se dit de morceaux de peinture ou de sculpture qui dénotent de la part de leur auteur une étude, une connaissance et des recherches approfondies. « Ces draperies sont très étudiées. Les premiers plans de ce paysage sont bien étudiés. »

Eurythmie. — En architecture, beauté des proportions; en peinture, en sculpture, élégance de la composition, équilibre harmonieux des lignes d'une figure, des groupes dans un ensemble.

Éventail. — (Art déc.) — Peinture, dessin, gravure sur parchemin, sur vélin, sur soie, destinés à être montés en éventail. S'il existe des dessins d'éventail d'une banalité parfaite et dont la seule valeur commerciale est celle de la monture, par contre, il en est d'autres qui sont classés dans les collections et conservés sous verre sans que jamais on les fasse monter. Un grand nombre d'artistes contemporains célèbres ont exécuté des aquarelles ou des gouaches qui sont de petites merveilles en ce genre. Il faut citer particulièrement les curieuses images ou peintures des éventails décorés par les artistes japonais, qui excellent dans cette branche toute spéciale de l'art décoratif.

Évents. — Dans l'opération de la fonte, ouvertures ménagées dans le moule de potée et destinées à permettre à l'air de s'échapper, lorsque le métal en fusion se répand dans les canaux ou jets (voy. ce mot) pratiqués à cet effet.

Évidage. — (Céram.) — Découpage des vides et des ouvertures dans les objets moulés.

Excavation. — (Arch.) — Creux pratiqué ou existant naturellement dans le sol.

Exécuter. — Peindre, dessiner, sculpter. « Cette œuvre a été rapidement exécutée. »

Exécution. — Partie technique d'un art. Habileté de main, connaissance approfondie du métier. Un tableau mal composé peut être exécuté avec une habileté supérieure. Les qualités de l'exécution sont absolument distinctes de celles de la composition, et nombre d'artistes qui n'ont jamais fait preuve d'ingéniosité dans le choix de leurs sujets sont quelquefois des exécutants de première force.

— (Arch.) — Construction d'un édifice. Dans les concours, l'artiste qui obtient le premier prix d'exécution est chargé de construire le monument, d'exécuter l'œuvre mise au concours. Se dit aussi pour indiquer la dimension de l'œuvre définitive : « un modèle au quart, au tiers d'exécution, grandeur d'exécution. »

Exèdre. — (Arch.) — Se dit de bancs de forme demi-circulaire rappelant

la disposition des salles servant de lieu de réunion aux philosophes et aux rhéteurs de l'antiquité. Dans les basiliques chrétiennes, on établissait de chaque côté

du siège épiscopal, élevé de plusieurs degrés et placé dans l'axe de l'abside, des exèdres, que certains auteurs désignent aussi par le mot *subsellia* et qui étaient destinés à l'assemblée des prêtres.

Exempt. — Se dit des artistes déjà récompensés qui, suivant certains règlements des Salons ou des expositions des beaux-arts, sont exempts de l'examen du jury d'admission.

Exercice. — Modèle qu'un élève doit copier pour se familiariser avec certaines difficultés. Essais de composition sur des sujets donnés, destinés à habituer les jeunes artistes à composer des tableaux, à agencer des groupes.

Exergue. — Partie réservée sur le champ d'une monnaie ou médaille, hors-d'œuvre, en dehors du sujet, pour recevoir une inscription, une devise, une date. Se dit aussi de cette inscription elle-même. Certaines médailles ont des exergues différents sur chaque face. Parfois aussi et sur une même face, il y a deux exergues disposés symétriquement par rapport au diamètre de la médaille.

Exhausser. — (Arch.) — Élever à un niveau supérieur, surmonter une façade d'un nouvel étage.

Exhibition. — Exposition.

Expert. — Se dit de ceux qui étant, se croyant ou se disant connaisseurs (voy. ce mot.) en œuvres et objets d'art, font profession de ces connaissances réelles ou supposées. Les catalogues de ventes aux enchères publiques fourmillent de témoignages de la fréquente ignorance des experts, même en fait d'œuvres modernes. Les tribunaux, dans certains cas litigieux, nomment des experts et les choisissent parfois parmi les artistes.

Exposant. — Se dit des artistes qui prennent part à une exposition.

Exposition. — La première exposition des beaux-arts fut organisée au Palais-Royal par l'Académie de peinture en 1673, puis dans la grande galerie du Louvre en 1699, et enfin dans le grand Salon carré. De là est venue la dénomination de *Salon* qui est appliquée de nos jours encore aux expositions annuelles des beaux-arts. Il y eut des Salons de 1707 à 1727; puis, après une interruption, Louis XV les rétablit annuellement de 1737 à 1751. Alors ils n'eurent plus lieu que tous les deux ans. Jusqu'en 1791, ces expositions n'étaient ouvertes qu'aux membres de l'Académie. En 1793, elles redeviennent annuelles jusqu'en 1802, et de 1802 à 1833 biennales. Elles sont définitivement annuelles depuis 1863. A partir de 1867, les Salons ont toujours eu lieu au palais de l'Industrie ou palais des Champs-Élysées. Sauf en 1848, où tous les ouvrages déposés furent admis, il y eut toujours un jury nommé, suivant les époques, soit par l'Etat, soit par les artistes. Depuis 1881, l'organisation des Salons a été abandonnée par l'Etat et remise aux mains des artistes constitués en société, sous le nom de Société des artistes français.

— internationales. — Expositions auxquelles toutes les nations sont invitées à prendre part. Les expositions internationales ne sont pas nécessairement universelles; les jurys de ces expositions sont ordinairement composés d'artistes ou de membres délégués des différentes nations.

Exposition nationale des beaux-arts. — Nom donné à une exposition organisée par l'État. L'exposition nationale, qui a porté aussi le nom de « Salon triennal », a eu lieu pour la première fois en 1883. Elle était ouverte aux œuvres les plus remarquables des artistes français et étrangers exécutées depuis le 1er mai 1878. La prochaine aura lieu en 1886.

— **triennale.** — (Voy. *Exposition nationale.*)

— **universelles.** — Expositions où sont admis tous les produits du génie humain. Les expositions universelles ne sont pas nécessairement internationales.

Expression. — Se dit de l'interprétation d'une figure exprimant bien le caractère du sujet. On dit aussi figure d'expression, en style d'école, pour désigner une tête d'un caractère accentué, exprimant un sentiment donné.

Extérieur. — (Arch.) — Façade d'un monument. L'extérieur d'un château, d'une cathédrale.

Extrados. — (Arch.) — Surface

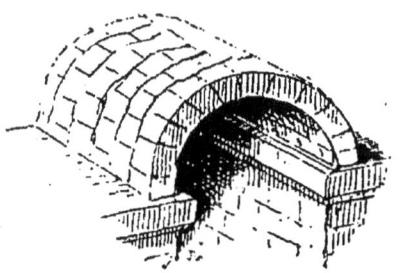

convexe extérieure d'une voûte, d'un arc; ligne courbe supérieure formée par le dessus des voussoirs.

Extrados de niveau. — (Arch.) — (Voy. *Extrados horizontal.*)

— **en chape.** — (Arch.) — Extrados formé de plusieurs surfaces inclinées.

— **horizontal.** — (Arch.) — Extrados terminant une voûte par une surface horizontale. On dit aussi extrados de niveau.

— **parallèle.** — (Arch.) — Extrados dont la courbe est parallèle à celle de l'intrados.

Extradossé. — Se dit des voûtes dont l'extrados offre une surface régulièrement taillée et non une surface brute.

Extrémités. — Se dit des bras, des jambes et surtout des mains et des pieds de la figure humaine. « Des extrémités mal dessinées, des extrémités d'un beau dessin, des extrémités peintes avec une science et une habileté consommées. »

Ex-voto. — (Arch.) — Tablette de marbre portant une inscription, ou seulement inscription sur les murailles d'un édifice religieux relatant l'accomplissement d'un vœu, ou destinée à conserver le souvenir d'une grâce obtenue. Dans les chapelles voisines de la mer, on rencontre beaucoup de tableaux qui représentent des navires en détresse avec des apparitions de la Vierge dans les nuages. Mais ces peintures n'ayant, même d'intention, aucun rapport avec l'art, nous n'avons pas à nous y arrêter. Ce sont cependant des *ex-voto*. — Le mot s'emploie, par suite, en mauvaise part, pour désigner des tableaux sans aucun mérite, absolument nuls.

F

Fabrique. — (Peint.) — Constructions, édifices représentés dans un paysage. Un paysage avec fabriques. Ne s'emploie maintenant que bien rarement. Le mot a disparu à peu près avec le paysage historique.

Façade. — (Arch.) — Surface extérieure d'un édifice. Se dit surtout de la face principale, de celle qui est le plus en vue, la plus richement ornementée, où se trouve la principale entrée.

— **composite.** — (Arch.) — Façade décorée d'entablements de divers ordres.

Face. — (Peint.) — Partie antérieure de la tête, depuis le menton jusqu'au front ; le reste de la tête prend le nom de crâne.

— (Arch.) — Moulure plate, surface large et unie : les faces d'une architrave.

— (Numism.) — Côté d'une monnaie ou médaille portant une figure. On dit aussi *avers*. (Voy. ce mot.)

Facette. — Petite surface plane.

Façonnage. — (Céram.) — Il y a différents procédés de façonnages : 1° celui dans lequel on opère sur les pâtes molles placées sur le tour ; 2° celui qui consiste à couler la pâte dans des moules en terre poreuse ; 3° enfin celui par lequel on travaille la pâte durcie au moyen du tour à guillocher et de la molette.

Fac-similé. — Reproduction exacte obtenue quelquefois par l'intermédiaire d'un artiste, mais le plus souvent par des procédés mécaniques, photographie, héliogravure, etc. Au siècle dernier on gravait en taille-douce des fac-similés de dessins de maîtres, et on imitait les rehauts, et jusqu'aux taches et au ton des papiers à l'aide de tons superposés. Aujourd'hui les procédés de gravures en relief et en taille-douce, dérivés de la photographie, permettent d'obtenir des fac-similés d'une rigoureuse exactitude. On donne aussi le nom de fac-similé aux reproductions d'écritures, d'autographes, de signatures, de marques et de monogrammes jointes à certaines publications.

Fac-similer. — Reproduire en fac-similé.

Factice. — (Arch.) — Se dit des imitations en corps solides de pierre, de bois, de marbre, obtenues par des procédés spéciaux.

Facture. — Exécution d'une œuvre d'art. Manière dont un tableau est peint, dont une statue est modelée. La facture de ce dessin est habile, cet artiste a des qualités de facture remarquables.

Faictier. — Se disait autrefois des tapisseries de dais.

Faïence. — Poterie de terre vernissée ou émaillée. La faïence était dès la plus haute antiquité connue des Chinois, des Arabes, des Perses et des Assyriens. Il existe de superbes faïences mauresques à l'Alhambra de Grenade (XIIIe et XIVe siècles), et le musée de Sèvres renferme des pièces plus anciennes encore, qui dateraient, dit-on, du IXe siècle. En Allemagne, dans un couvent de Leipzig construit en 1207, on a retrouvé des briques émaillées, et le tombeau d'un duc de Silésie à Breslau est tout entier en terre cuite émaillée (1290). Les poteries de Nuremberg sont célèbres. Au XVe siècle, les potiers allemands importent la faïence à Delft ; en 1650, près

de cinquante manufactures existaient en France, en Angleterre, en Suède et en Danemark. Toutes les fabriques de faïence n'ont prospéré que jusqu'au XVIIIe siècle. Notre époque cependant a repris le goût des décorations polychromes en honneur aux siècles derniers. — (Voy. *Céramique*.)

Faïence commune. — Faïence ordinairement poreuse, rouge ou jaunâtre, avec couverte opaque blanche ou diversement colorée.

— de Henri II. — Faïence de la Renaissance, rarissime, essentiellement composée d'argile plastique et de silex ou de quartz broyé fin, avec une glaçure plombifère et dont il n'existe que cinquante-cinq spécimens, dont vingt-huit en France, vingt-six en Angleterre et un seul en Russie. Toutes ces pièces ont été trouvées en Vendée et en Touraine. Ce sont des coupes, des aiguières, etc., aux armes de François Ier, de Diane de Poitiers, de Henri II, etc. Ces faïences ont été fabriquées à Oiron (Deux-Sèvres) par les potiers F. Charpentier et Jean Bernard, depuis l'année 1525 environ, jusqu'à la fin du règne de Henri II.

— fine. — Faïence formée de silice, d'alumine, et parfois de chaux. La pâte en est poreuse, blanche, absorbante et opaque. Le vernis est transparent et à base de protoxyde de plomb.

Failli. — (Blas.) — On désigne ainsi les pièces rompues. On décrit en outre la place que les fragments occupent sur l'écu, soit à dextre, soit à sénestre. Se dit particulièrement d'un chevron dont les branches sont séparées en deux.

Faire corps. — Se relier, se rattacher à un ensemble.

— fuir. — (Peint.) — Donner de la profondeur aux lointains, faire reculer les arrière-plans.

— tableau. — Se dit d'une scène, d'un groupe heureusement composés, dont l'agencement est bien combiné.

Cela ne fait pas tableau, se dit d'une composition mal venue, mal présentée.

Faisceau. — (Arch.) — Réunion de colonnettes dont sont formés certains piliers des édifices gothiques.

Faîtage. — (Arch.) — Pièce de charpente formant la partie supérieure d'un comble.

Faîte. — (Arch.) — Sommet d'un édifice et aussi pièce de charpente sur laquelle posent les chevrons au sommet d'un comble.

Faîteau. — (Arch.) — Ornement destiné à dissimuler, à décorer les extrémités d'un faîtage.

Faîtière. — (Arch.) — Se dit des tuiles recourbées servant à recouvrir un faîte, et aussi des lucarnes pratiquées près du faîte d'un édifice. Les lucarnes faîtières sont ordinairement de très petite dimension.

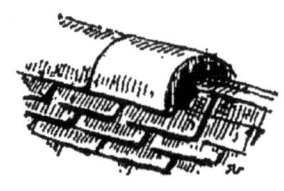

Quant aux tuiles faîtières, dans les constructions rustiques surtout, elles sont réunies à l'aide d'un joint de plâtre saillant, parfois taillé en biseau.

Fané. — Se dit de couleurs passées, défraîchies, de tons qui ont perdu leur éclat. Certaines nuances de couleurs fanées sont parfois d'un joli effet.

Fanfreluche. — Ornements brillants et abondants. Il y a des portraits de femmes de Boucher, des pastels du XVIIIe siècle, où le rendu des fanfreluches est prestigieux.

Fantaisie. — Se dit des œuvres de pure imagination, et aussi en mauvaise part, de celles qui ne sont pas suffisamment étudiées sur nature : c'est de la fantaisie, c'est-à-dire cela manque d'étude.

Fantaisiste. — Se dit des artistes qui ne se laissent guider que par leur fantaisie et ne produisent leurs œuvres que d'imagination. En général, ces œuvres ne sentent nullement la banalité ni la convention, mais elles frisent souvent

la bizarrerie et parfois l'extravagance.

Fantascope. — Appareil d'optique servant à projeter des images sur un écran, sur des tableaux ou sur des nuages de vapeur.

Fantasmagorique. — Se dit d'un effet produit par des moyens qui trompent l'esprit, comme la fantasmagorie trompe l'œil.

Fantastique. — Se dit de certaines œuvres fantaisistes, extravagantes, d'effets de lumière bizarres, imprévus, de scènes étranges où les fantômes et les apparitions tiennent une large part.

Fasce. — Terme de blason. — Une des pièces principales du blason. Elle sert à diviser le chef de la pointe e doit être égale au tiers de l'écu. Lorsqu'elle est plus étroite, elle porte le nom de fasce en devise ou celui de devise.

Fascé. — (Blas.) — Se dit d'un écu couvert de fasces.

Fatiguer. — (Peint.) — Fatiguer la pâte, c'est, en mélangeant les couleurs sur la palette, les remuer trop longtemps avec le couteau avant de s'en servir. La pâte fatiguée perd sa fraîcheur de ton. On fatigue également la pâte, sur le tableau même, par l'incertitude de l'effet cherché.

Fauoille. — (Blas.) — Petite faux à couper le blé usitée comme figure dans certaines armoiries. En blasonnant un écu on doit spécifier si les faucilles sont *emmanchées* et comment elles sont *rangées* et en quel nombre. Deux faucilles emmanchées d'argent; rangées en fasce; les pointes en bas, vers le chef, etc., etc.

Faucon. — (Blas.) — Figure de l'oiseau de chasse servant au plaisir des souverains et le plus noble de la fauconnerie. Le faucon se représente souvent *perché* et *grilleté*. Dans certaines armoiries même on trouve des faucons portant au cou, attaché par un ruban, un manteau avec semis de fleurs de lis.

Faudesteuil. — (Voy. *Fauteuil*.)

Fauteuil. — Siège avec bras et dossier. Les fauteuils ou faudesteuils du moyen âge avaient la forme d'un simple pliant et étaient faciles à transporter. Plus tard ils furent décorés de tapisseries et, au xive siècle, parfois surmontés d'un dais. Au xve et au xvie, l'ornementation des bras prit un grand développement. Enfin au xviie et au xviiie siècle

surtout, les fauteuils affectèrent un ensemble de forme curviligne d'une grande délicatesse de contours et surtout d'une commodité parfaite. Sous le premier Empire, les fauteuils furent décorés de têtes de sphinx et conçus dans un prétendu style antique. De nos jours les fauteuils sont copiés sur des meubles de toutes les époques, mais il n'existe pas de forme spéciale au xixe siècle.

Faux (porte à). — (Arch.) — Se dit de parties de construction qui ne portent pas d'aplomb sur la partie inférieure. En porte à faux. Un porte à faux. Une façade établie en porte à faux. Dans les portes décoratives du xviie et du xviiie siècle, les architectes excellaient à combiner des pans coupés en porte à faux surmontant parfois des voûtes en trompe.

Feint. — (Arch.) — Se dit d'une moulure, d'une ouverture simulée, soit en relief, soit à l'aide de la peinture, dans un but de décoration ou de symétrie architecturales.

Fendillé. — Couvert de petites fentes, de gerçures. Certains tableaux à l'huile se fendillent au bout de plusieurs années.

Fenestrage. — (Arch.) — Disposition générale des fenêtres dans un édifice. Se dit d'une rangée de fenêtres très rapprochées l'une de l'autre. — Se dit aussi de l'action de pratiquer des fenêtres et d'y placer des châssis vitrés.

Fenestré. — (Arch.) — Percé de fenêtres.

Fenêtre. — (Arch.) — Ouverture destinée à faire pénétrer la lumière et l'air dans un édifice. A l'époque romane,

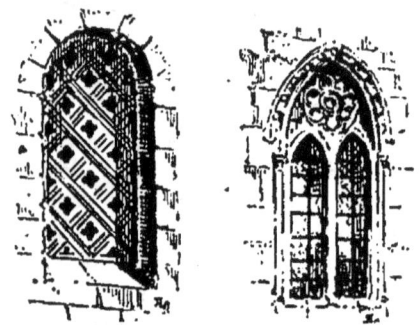

les fenêtres sont à plein cintre et fermées de châssis de pierre, de bois et de marbre dans lesquels s'enchâssent de petites vitres rondes, carrées ou polygonales. Au XII^e siècle, les fenêtres sont souvent géminées avec une ouverture ronde ou en forme de trèfle à l'intervalle supérieur. Au XIII^e siècle, les fenêtres sont plus élégantes et les courbes plus gracieuses; puis les meneaux augmentent en nombre et par suite la richesse des lobes. (Voy. *Meneau, Lobes*.) Au XV^e et au XVI^e siècle, les nervures flamboyantes apparaissent; à la Renaissance, les fenêtres sont surbaissées, divisées par des meneaux dont les nervures sont parfois ornées de redents à la partie supérieure de la fenêtre. Enfin, au XVII^e et au XVIII^e siècle, les subdivisions en meneaux de pierre disparaissent, et les entourages des fenêtres sont formés de pilastres et de colonnes.

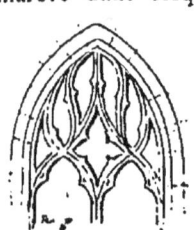

Fenêtre à croisée. — (Arch.) — Fenêtre dont le vide est divisé en quatre parties par deux montants en pierre se croisant à angle droit. On trouve aussi dans certains édifices des exemples de fenêtres à doubles croisées, et divisées en six compartiments par un meneau vertical et deux parties horizontales superposées et placées à la partie supérieure de la fenêtre, les deux compartiments supérieurs formant souvent imposte.

— **à l'italienne.** — (Arch.) — Fenêtre à trois compartiments en arcades verticales supportées par des colonnettes.

— **atticurgue.** — (Arch.) — Fenêtre rétrécie par en haut, dont les montants, au lieu d'être verticaux, se dirigent obliquement l'un vers l'autre.

— **dormante.** — (Arch.) — Fenêtre qui ne s'ouvre pas.

— **feinte.** — (Arch.) — Fenêtre peinte sur une surface murale ou dont le décor en relief est appliqué sur la paroi d'une muraille.

— **gisante.** — (Arch.) — (Voy. *Fenêtre mezzanine*.)

— **mezzanine.** — (Arch.) — Fenêtre dont la largeur est plus grande que la hauteur. On dit aussi *fenêtre gisante*. Fenêtre de forme presque carrée éclairant un entresol.

— **rampante.** — (Arch.) — Fenêtre dont l'appui n'est pas horizontal

ou dont la fermeture n'est pas placée suivant une ligne verticale. Dans le premier cas, la fenêtre rampante est dite aussi fixe ou dormante. Dans le second cas seulement, les volets peuvent se développer, et les montants, les encadrements latéraux ne sont pas verticaux.

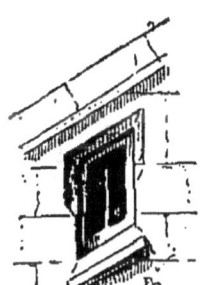

Fenêtre rustique. — (Arch.) — Se dit parfois de fenêtres entourées de chambranles à bossages saillants.

Fer. — (Voy. *Ferronnerie.*)

— **à cheval.** — Se dit d'un contour circulaire formé de plus d'une demi-circonférence.

— **d'amortissement.** — (Arch.) — Tige de fer fixée au sommet d'un comble pour maintenir des crêtes, des épis ou autres motifs de décoration de toiture.

— **de moulin.** — (Blas.) — Fer posé au milieu de la meule en forme de deux demi-cercles adossés, avec vide ménagé au milieu. On lui donne aussi le nom de croix de moulin. Il ne faut pas confondre le fer de moulin avec l'*anile*. (Voy. ce mot.)

— **froid.** — Motifs d'ornementation frappés sur une reliure, de façon à produire des dessins en creux et qui ne sont pas recouverts de dorure.

Fermail. — Agrafe, fermoir, boucle du moyen âge.

— (Blas.) — Boucle garnie de ses ardillons. Elles sont ordinairement de forme circulaire; mais, lorsqu'elles sont en losange, on doit toujours le spécifier en blasonnant.

Fermaillet. — Fermail de petite dimension, et chaîne d'or à fermail qui était usitée comme ornement de coiffures par les dames nobles du XVe et du XVIe siècle.

Ferme. — Décoration de théâtre montée sur un châssis, et qui se détache de la toile du fond. En général, décoration qui s'élève des dessous. — En architecture, on appelle ainsi un assemblage de bois de charpente ou de pièces de fer portant le faîte d'un comble, par l'intermédiaire de pièces longitudinales appelées pannes, placées parallèlement les unes aux autres.

 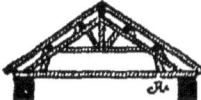

— **brisée.** — (Arch.) — Ferme d'un comble formant mansarde. Le type de ces fermes peut être comparé à une ferme ordinaire, mais inscrite dans un triangle dont la hauteur serait aussi petite que possible et dont l'ensemble serait surélevé à l'aide de jambes de force.

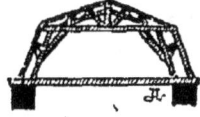

Fermette. — (Arch.) — Ferme de faux comble ou de lucarne.

Fermoir. — Agrafe servant à maintenir un livre fermé. Les reliures des manuscrits précieux sont ordinairement ornées de riches fermoirs. Il y a des fermoirs décorés de petites figurines d'une exécution très soignée. D'autres, au contraire, sont formés de rinceaux, de motifs enlacés, etc., etc.

— (Grav.) — Outil des graveurs sur bois formé d'une lame tranchante ou d'une pointe d'acier. Les fermoirs les plus fins se composent d'une simple aiguille.

Fermoir. — (Sculpt.) — Ciseau à

manche de bois, s'évasant par le bout et taillé en biseau.

Ferronnerie. — Se dit en général des objets en fer. La ferronnerie d'art a produit au moyen âge de véritables merveilles. Pendant la Renaissance, au XVIIe et au XVIIIe siècle, les œuvres de ferronnerie étaient aussi d'une prodigieuse richesse. Nombre de balcons et de grilles de ces différentes époques sont conservés dans les collections. Aujourd'hui, la ferronnerie d'art, bien que disposant de moyens mécaniques perfectionnés, ne fait souvent qu'imiter les belles œuvres des siècles précédents.

Ferrure. — (Arch.) — Pièce de fer destinée à servir de charnière à une porte, et aussi à garnir, ferrer, consolider un objet en menuiserie. Les ferrures des portes des églises gothiques sont des chefs-d'œuvre d'art industriel, et parmi ces ferrures, il faut placer au premier rang celles des portes de Notre-Dame de Paris.

Fers. — Motifs d'ornementation dorés décorant les plats et le dos d'une reliure. Des fers d'une grande délicatesse.

Feston. — (Arch.) — Dans l'architecture ogivale, les festons consistent en une suite de découpures, de lobes ou de dentelures. Dans les autres styles d'architecture, les festons forment des motifs de décoration très variés et se composent le plus souvent de feuillages, de fleurs, de branches enlacées, enroulées et entrecroisées.

Festonné. — Orné de festons, découpé en festons.

Feu. — Figure naturelle de blason. — L'élément du feu est représenté en blason par une flamme, un flambeau, des brandons, des charbons ardents, etc.

Feuillage. — (Sculpt.) — La reproduction et l'agencement des feuillages, soit réels, soit fantaisistes, est un des motifs d'ornementation les plus fréquemment employés en architecture. Les feuillages sont, en général, dans les anciens styles d'architecture, empruntés à la flore du pays. Ainsi sur les monu-

ments d'Égypte on trouve les feuillages de palmier et de lotus, sur les monuments grecs et romains ceux de l'acanthe, du laurier, de l'olivier. Dans les monuments romano-byzantins, les feuillages ne sont le plus souvent que des imitations barbares et grossières des

feuillages antiques. Mais, à l'époque gothique, les sculpteurs prennent pour modèles les plantes des campagnes qui environnent les églises en construction. Au XIIe siècle, les feuillages sont déjà variés, mais encore un peu fantastiques, tandis qu'au XIIIe les motifs de décora-

tion formés de feuillage sont étudiés sur nature avec conscience et agencés avec une élégance remarquable. Les feuillages le plus fréquemment employés à cette époque sont le lierre, la vigne, le chêne, le fraisier, le pommier, le marronnier, le figuier, le persil, la chicorée, les mauves frisées, l'hépatique, le céleri, le chou, le

houx, le chardon, etc., et certaines feuilles d'eau d'un profil bien caractéristique. A la Renaissance, les guirlandes de fleurs et de fruits s'ajoutent aussi aux feuillages. Au xviie et au xviiie siècle, des guirlandes de feuillages — soit de chêne, soit d'olivier — sont employées comme des motifs de décoration et occupent parfois sur les façades des surfaces considérables. Depuis le xvie siècle, l'acanthe classique et traditionnelle a été remise et est restée en honneur. De nos jours, il est bien rare de voir introduire, dans les motifs de décoration formés de feuillages, des formes nouvelles. On reproduit en général et plus que jamais les feuillages classiques de l'antiquité.

Feuille. — (Sculpt.) — Motif d'ornementation reproduisant des feuilles appliquées sur le profil d'une moulure et répétées à l'infini, ou décorant la corbeille d'un chapiteau, etc., etc.

— **d'acanthe.** — (Sculpt.) — Ornement formé de feuilles dont les bords supérieurs s'enroulent légèrement en volutes et dont la présence caractérise les chapiteaux d'ordre corinthien et composite.

— **d'angle.** — (Sculpt.) — Feuille placée à l'angle formé par deux moulures, à l'angle d'une corniche de plafond, etc. La nervure médiane principale de ces feuilles s'applique sur l'angle de la moulure, et le dessin des feuilles d'angle se reproduit symétriquement sur chaque face de moulure.

— **d'ardoise.** — Lamelle d'ardoise souvent encadrée dans une bordure de bois blanc et placée dans les ateliers sur laquelle l'artiste trace à la craie des notes ou des croquis.

— **d'eau.** — (Sculpt.) — Feuille ondée ou à bords unis, sans découpure, servant à décorer des moulures, des surfaces d'une certaine dimension, et dont on se sert fréquemment aussi en ferronnerie pour enrichir les volutes de fer des grilles des balcons ; dans ce dernier cas, on emploie aussi des feuilles à découpures plus accentuées, qui, par les mouvements que l'artiste leur imprime, atténuent la sécheresse des spirales et des enroulements.

Feuille de laurier. — (Sculpt.) — Motif d'ornementation formé de feuilles de laurier souvent disposées par trois feuilles.

— **de persil.** — (Sculpt.) — Petites feuilles minces découpées qui entrent comme les feuilles d'acanthe dans la composition du chapiteau corinthien.

— **d'éventail.** — Morceau de papier, de parchemin ou de satin découpé suivant deux portions de cercles concentriques limités par deux rayons. On exécute sur les feuilles d'éventail des aquarelles ou des gouaches qui, au moment du montage, sont pliées suivant les rayons.

— **de vigne.** — (Sculpt.) — Feuille employée pour couvrir la nudité des statues. A toutes les époques, on a su arriver bien mieux au même résultat par certaines dispositions de draperies volantes ou d'accessoires.

— **d'olivier.** — (Sculpt.) — Motif d'ornementation formé de feuilles d'olivier ordinairement agencées en bouquet de cinq feuilles.

— **galbée.** — (Sculpt.) — Feuille ébauchée et qui n'a pas encore été refendue, c'est-à-dire dont on n'a pas encore exécuté les découpures, mais dont le profil, dont la saillie est bien accusée.

Feuille refendue. — (Sculpt.) — Feuille dont les bords sont découpés. On dit aussi feuille de refend.

— de chardon. — (Sculpt.) — Motif d'ornementation employé dans certains chapiteaux du XVe siècle.

— de chou. — Motif d'ornementation employé au XVe et au XVIe siècle. Les crochets décorant les gâbles sur les arêtes des pignons sont formés de feuilles de chou frisé dans l'exécution desquelles les statuaires du moyen âge ont fait preuve d'une remarquable habileté de ciseau. — (Voy. *Crochet*.)

— de refend. — (Arch.) — Feuilles dont les bords sont découpés comme dans les feuilles d'acanthe, de persil, etc. On dit aussi feuilles refendues.

— entablées. — (Arch.) — Se dit

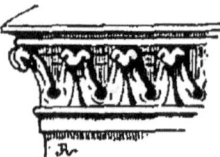

particulièrement, dans l'architecture gothique, de rangées de feuilles dont les extrémités se recourbent en crochet (voy. ce mot), et qui sont disposées entre deux moulures.

— tournante. — (Sculpt.) — Feuille appliquée sur une moulure, sur une surface de forme circulaire.

— volante. — (Grav.) — Se dit des épreuves de gravures, d'eaux-fortes montées sur une marge, sur une feuille de papier ou de carton mince. Cette feuille libre, détachée, volante, en un mot, peut être intercalée dans un volume, dans un album.

Feuillé. — Se dit de la façon dont le feuillage des arbres est interprété, représenté dans les paysages de l'ancienne école. D'après le système de cette école, chaque essence d'arbre devait se reconnaître, surtout par le feuillé. Il en résultait nécessairement que l'artiste était obligé dans son tableau d'exagérer singulièrement la dimension des feuilles, afin qu'on pût les distinguer. Pour les paysagistes de l'école moderne, le rendu du feuillé n'est plus si minutieux, car dans bien des cas

les arbres d'essence différente sont suffisamment caractérisés par leur port et leur silhouette générale.

Feuillure. — (Arch.) — Entaille pratiquée le long d'une planche, d'une tablette de pierre et destinée à recevoir une saillie de même dimension.

Feyra. — (Voy. *Cromlech*.)

Fiasque. — Vase en usage en Italie. Sorte de flacon de forme élégante, longue et étroite. Une fiasque d'un joli contour.

Fibule. — Sorte de broche, d'agrafe, etc. Les fibules antiques et celles du moyen âge étaient en

or, en argent ou en ivoire, parfois ornées de pierres précieuses et ciselées avec soin. Le Louvre et un certain nombre de musées et de collections renferment des fibules antiques d'un beau travail. On donne aussi dans l'antiquité le nom de fibules aux agrafes ou fermoirs de ceinturon assez semblables, dans ce cas, aux boucles aujourd'hui encore en usage, car ces fibules étaient pourvues d'un ardillon mobile autour d'une brochette.

Ficelles. — On donne familièrement le nom de ficelles en art aux mille et un petits secrets de métier. Ce sont aussi les trouvailles heureuses, dues au hasard parfois, parfois aussi à de persévérantes recherches. Au premier abord, par exemple, un fond de tableau paraît d'une exécution impossible; en l'étudiant de près, on voit que grâce à une « ficelle » l'artiste l'a peint fort simplement. Ce sont des ficelles, que ces guipures collées sur des fonds bitumineux et qui, brusquement enlevées, laissent apparaître en blanc tout un réseau microscopique que le

pinceau le plus habile ne saurait tracer. Ce sont des « ficelles », ces mélanges d'eau acidulée dont le statuaire arrose ses draperies, de façon que le fond des plis soit coloré et que cette coloration en accentue les reliefs. Ce sont encore des « ficelles », que cette façon de vernir des planches à l'aide d'une brosse à cirage, procédé trouvé par un graveur célèbre cherchant à imiter les cuirs des reliures. Le grand art n'admet pas les « ficelles » ; aussi tiennent-elles une place considérable dans les œuvres de notre époque.

Fiche à vase. — (Arch.) — Charnière en fer dont la tige se termine par une sorte de bouton à profil d'urne ; lorsque le bouton est parfaitement sphérique, on dit aussi fiche à bouton. Les portes, les armoires, les ouvrages en menuiserie du siècle dernier offrent des fiches à vase d'un dessin remarquablement élégant et décorées d'urnes avec socle et support d'un joli profil, et parfois de grande dimension.

Fiel de bœuf. — Liquide vert qui, après avoir été purifié, est mélangé aux couleurs d'aquarelle soit sous forme de liquide, soit sous forme de tablettes pour leur donner plus de solidité et qui sert de fixatif pour les dessins au crayon que l'on veut enluminer.

Figure. — Se dit d'une représentation d'homme, de femme ou d'animal dessinée, peinte ou sculptée. Orner un paysage de figures, c'est y ajouter des personnages et des animaux ; n'exécuter que de mauvaises figures, ne pas savoir peindre la figure, c'est ne pas savoir dessiner une figure humaine. Une figure de *grandeur nature* est une représentation d'homme ou de femme de grandeur naturelle ; une *demi-figure* est celle qui représente un personnage jusqu'à la ceinture seulement, et une figure *deminature* est une représentation à moitié de la taille ordinaire. Enfin une *figure d'académie* désigne la dimension ordinaire des figures peintes et modelées dans les écoles des beaux-arts et dont la proportion est un peu au-dessous de la deminature.

Figure criophore. — Le mot Κριοφόρος signifie littéralement porteur de béliers. C'était le surnom donné par les Tanagriens à Mercure, qui les avait guéris de la peste en portant un bélier autour des murailles. On trouve dans l'art grec, dans l'art gréco-romain et même dans l'art chrétien des exemples de figures criophores.

— **d'académie.** — (Voy. *Figure.*)

— **de femme.** — La proportion des figures de femme doit être de sept têtes. — (Voy. *Figure d'homme, figure d'enfant.*)

— **d'enfant.** — La proportion des figures d'enfant doit être de six têtes. — (Voy. *Figure d'homme, figure de femme.*)

— **d'expression.** — (Voy. *Expression.*)

— **d'homme.** — La proportion ou la hauteur d'une figure d'homme, d'après les observations universelles et la moyenne des proportions dans la structure humaine, doit être de huit fois la hauteur de la tête. — (Voy. *Figure de femme, figure d'enfant* et *Aplomb d'une figure.*)

— **drapée.** — Figure revêtue de vêtements, d'une toge, d'un manteau, d'une draperie. (Voy. ce mot.)

— **monumentale.** — Figure peinte ou sculptée dont les proportions sont de beaucoup au-dessus de celles de la nature et qui mesure de deux à cinq mètres et davantage suivant l'emplacement qu'elle doit occuper dans un édifice ou sur un piédestal au milieu d'une place de vastes dimensions. La statue de la Liberté par M. Bartholdi est l'œuvre la plus colossale qui ait jamais été réalisée dans ce genre. Elle mesure 46 mètres de la base au sommet du flambeau.

— **nue.** — Figure d'homme ou de femme sans vêtements ni draperies.

Figurer. — Symboliser, représenter par des figures allégoriques.

Figures. — (Blas.) — Les figures usitées dans le blason sont : 1° les figures

humaines; 2° les animaux; 3° les plantes; 4° les astres et enfin 5° les éléments, le feu, la terre et l'eau. Les figures humaines sont ou de couleurs naturelles, ou d'un métal ou d'un émail quelconques. On doit soigneusement décrire, en les blasonnant, leurs vêtements, leurs gestes, leur coiffure, etc. Parmi les représentations d'animaux il faut placer en première ligne le lion et le léopard qui sont héraldiques, c'est-à-dire soumis à des formules fixes comme forme et comme attitude; puis le loup, le taureau, le cerf, le bélier, le sanglier, l'ours, le lièvre, etc., etc., pour les quadrupèdes; et, parmi les oiseaux, l'aigle, les aiglettes, le corbeau, les merlettes, le cygne, les alérions, etc. Parmi les poissons, les reptiles et les insectes auxquels le blason a emprunté des figures, il faut citer le bar, le dauphin, le chabot, a truite, etc.; le serpent, le lézard, la tortue, etc.; les abeilles, les taons, etc. Le blason emploie aussi des figures fantastiques et, parmi elles, le griffon, la salamandre, la licorne, la sirène, le dragon, le serpent ailé, etc. En principe, les animaux regardent la droite de l'écu toutes les fois qu'on se borne à les désigner sans particularité. S'ils regardent la gauche de l'écu, on doit ajouter à leur désignation qu'ils sont *contournés*.

— On désigne aussi comme figures ou pièces ordinaires du blason : 1° les figures héraldiques; 2° les figures naturelles et 3° les figures artificielles. Les figures héraldiques se divisent en pièces honorables de premier et de second ordre. Les pièces de premier ordre occupent dans leur largeur le tiers de l'écu (sauf le franc-quartier, le canton et le giron qui n'en occupent que le quart). Ces pièces sont le Chef, la Fascé, la Champagne, le Pal, la Bande, la Barre, la Croix, le Sautoir, le Chevron, le Franc-quartier, le Canton, la Pile ou Pointe, le Giron, la Pairle, la Bordure, l'Orle, le Trescheur ou Essonnier, l'Écu en abîme et le Gousset.

Figures artificielles. — (Blas.) — Les figures artificielles qui entrent dans les armoiries sont : 1° les instruments de cérémonies sacrées ou profanes; 2° les vêtements; 3° les ustensiles vulgaires; 4° les armes; 5° les bâtiments ou nefs, ou gallée; 6° les tours, les châteaux; 7° les instruments des arts et métiers.

Figurine. — Figure de petite dimension, statuette.

Figuriste. — Mouleur en plâtre qui reproduit des figures. Se dit par opposition à l'ornemaniste, au sculpteur, au mouleur qui n'exécute que l'ornement.

Filer. — (Arch.) — Indiquer les joints et les assises à l'aide de lignes tracées sur la muraille. Quelquefois les filets sont peints de plusieurs couleurs et au centre de chaque pierre on ajoute encore un fleuron.

— les eaux. — (Grav.) — Faire mordre de façon que l'eau-forte couvre et attaque les traits les plus minces.

Filet. — (Arch.) — Moulure carrée à laquelle on donne aussi parfois le nom de listel. Les filets servent à séparer les moulures concaves ou convexes, et leurs nombres et leurs proportions varient

selon l'ordre antique auquel ils appartiennent, suivant le style, suivant les époques.

Filetage. — (Arch.) — Se dit de la façon d'exécuter des décorations peintes formées de filets de couleur sur des tons unis.

Fileter. — Tracer, pousser des filets. — (Voy. *Filetage*.)

Fileur. — Peintre en bâtiments qui exécute les filets sur une surface, imite les joints, contourne les profils de moulure, etc., etc.

Filigrane. — Se dit d'objets en

orfèvrerie formés de fils de métal entrelacés et soudés. Les bijoux, les objets d'orfèvrerie des xie et xiie siècles, et aussi ceux du xiiie siècle, sont décorés d'ornements en filigrane d'une rare perfection. Dans les châsses surtout, les filigranes se prêtaient admirablement au rendu des crochets, des festons, des lignes principales de ces monuments en diminutif dont l'architecture était fort soignée.

Filigrane du papier. — Marque qui existe dans les papiers vergés et qui est très visible par transparence. Les filigranes représentaient d'ordinaire des objets usuels : un pot, une couronne, un écu ; le nom de ces objets est resté aux papiers du format auquel ils étaient destinés. Parfois aussi ces filigranes représentent des armoiries, des animaux héraldiques et consistent aussi en inscriptions, en noms de fabricants, etc. Enfin certains filigranes portent la date de fabrication. Pour certains imprimés spéciaux, billets de banque, titres, on fabrique un papier filigrané dont le dessin, très compliqué, a été combiné dans le but de rendre la contrefaçon impossible.

Fils. — (Voy. *Veine*.)

Fini. — Se dit de l'exécution d'un tableau, lorsqu'il est terminé complètement et dans lequel aucun détail n'a été négligé. Comme exemple de fini, il faut citer la fameuse toile de Gérard Dow, la *Femme hydropique*. La miniature, les dessins de petite taille exigent un fini très soigné. Aux œuvres de grande dimension, au contraire, un fini trop poussé ne donne que de la sécheresse.

Finir. — Terminer, achever un tableau, une statue, en exécuter les détails avec grand soin.

Fioritures. — Ornements, embellissements, enroulements agencés autour d'un motif d'ornementation, enrichissant un entourage de cartouche, une vignette, une lettre initiale.

Fixage. — (Phot.) — Opération qui a pour but de fixer, de rendre solides, durables, les clichés photographiques et les épreuves sur papier tirées à l'aide de ces clichés.

Fixatif. — On désigne sous ce nom des liquides spéciaux se composant, en général, d'une dissolution de gomme ou de colle dans de l'alcool. A l'aide d'appareils semblables aux pulvérisateurs usités pour les parfums, on projette ces liquides soit directement à la surface des pastels, des fusains, des dessins au crayon ; soit mieux encore à l'envers de ces mêmes dessins, si on a eu soin de choisir un papier légèrement poreux et que le liquide puisse facilement traverser.

Flabelliforme. — (Sculpt.) — Motif d'ornementation formé de palmettes ou de feuilles en forme d'éventail ou de flabellum. (Voy. ce mot.)

Flabellum. — Grand éventail circulaire formé de plumes de paon ; sorte de chasse-mouche en usage en Asie, chez les Romains, dans les églises d'Orient, et qui ne disparut de l'église latine qu'au xive siècle ; il est encore employé dans certaines cérémonies où figure le pape.

Flagellation. — Se dit des tableaux et des bas-reliefs représentant la flagellation du Christ.

Flambeau résineux. — (Grav.) — (Voy. *Enfumage*.)

Flamboyant. — (Voy. *Gothique flamboyant*.)

Flamme. — (Arch.) — Motif d'ornementation sculpté ou en plomb repoussé terminant des candélabres, des torches, des vases, des épis.

Flan. — (Numism.) — Disque de métal que l'on va transformer en monnaie par le frappage.

Flanc. — (Arch.) — Se dit de la muraille commune à un édifice et à un pavillon contigu.

— (Blas.) — Côtés de l'écu.

Flanqué. — (Arch.) — Orné, décoré, appliqué aux angles.

Flanqué. — (Blas.) — Figure divisant l'écu du côté des flancs, soit par deux demi-ovales ou quarts de rond, soit par deux demi-losanges prenant naissance à l'angle supérieur du chef et finissant au bas de l'écu. On dit aussi flanché. D'azur, de gueules, de sable flanqué d'argent.

Flanquer. — (Arch.) — Construire un bâtiment, une annexe aux angles d'un autre édifice.

Flavescent. — D'une couleur blonde, jaune d'or.

Flèche. — Se dit, en géométrie, de la hauteur d'un arc ou de la perpendiculaire abaissée du milieu de cet arc sur sa corde.

— (Arch.) — Se dit d'un clocher pyramidal de forme très aiguë, parfois en pierre, mais le plus souvent en bois recouvert de plomb. L'une des flèches de pierre de la cathédrale de Chartres (XIIe siècle) est octogonale et mesure 112 mètres de hauteur. Les flèches de Saint-Denis et de Sens sont du XIIIe siècle et la flèche de Strasbourg du XIVe. Il existe encore à Amiens (XVIe siècle) une charmante flèche en charpente recouverte de plomb. Viollet-le-Duc et Lassus ont réédifié avec le plus grand talent les flèches de la cathédrale de Paris (XIIIe siècle) et de la Sainte-Chapelle (XVe siècle). Enfin la cathédrale de Rouen est surmontée d'une flèche colossale en fonte flanquée de clochetons en cuivre, qui mesure plus de 150 mètres de hauteur.

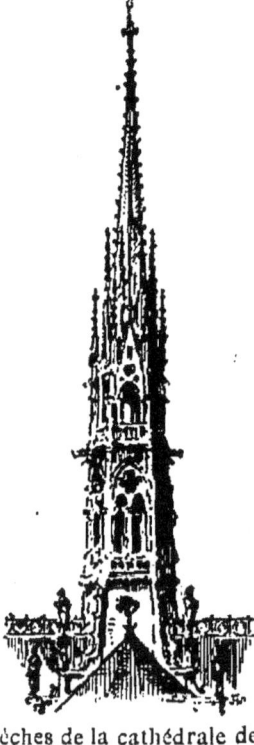

Flèche. — Figure de blason.

Fléchière. — (Arch.) — Motif d'ornementation formé de feuilles d'eau aiguës comme des fers de lance ou de flèche et que l'on rencontre dans les monuments romano-byzantins.

Fleur. — La représentation de la fleur est l'objet d'études spéciales et exclusives de la part de certains artistes.
— (Voy. *Peintre de fleurs.*)

— **de coin.** — (Numis.) — Se dit de pièces frappées à l'aide de coins neufs. Se dit aussi, par extension, d'objets d'art d'une exécution soignée, d'antiquités d'une conservation parfaite, de bibelots de toute nature, exempts de restaurations maladroites.

— **de lis.** — (Blas.) — Fleur qui entre dans les compositions de certaines armoiries, comme symbole de la grandeur et de la souveraineté, et dont la forme a varié suivant les époques. Les deux types les plus accentués sont ceux des règnes de saint Louis et de Louis XIV, le premier étant d'une grande élégance, d'un dessin presque maigre, le second étant au contraire trapu et formé de feuilles lourdes et larges.

— **de lis au pied nourri.** — Fleur de lis dont la queue a été enlevée.

— **de lis florencée.** — Fleur de lis ornée de boutons entre les fleurons, ou dont les lignes principales sont agrémentées de rinceaux et d'enroulements, de façon à les transformer en une sorte de riche fleuron. Les fleurs de lis florencées sont

souvent appliquées comme motifs de semis de décoration de tentures. Dans certains pavages, on trouve aussi des exemples de fleurs de lis ornées de brindilles de feuillage.

Fleur de soufre. — (Grav.) — La fleur de soufre est employée pour obtenir des morsures très légères. On couvre certains plans d'un mélange de fleur de soufre et d'huile. Ce mélange, qui dépolit la surface du métal, produit à l'impression des tons semblables à ceux d'un lavis, plus ou moins énergiques, suivant que la morsure a été plus ou moins longue.

— du chapiteau. — (Arch.) — Se dit de la petite rosace placée au milieu du tailloir des chapiteaux corinthiens.

Fleurdelisé. — Orné, semé de fleurs de lis.

Fleuri. — (Arch.) — (Voy. *Roman* et *Gothique fleuri*.)

Fleuron. — (Arch.) — On désigne, en général et dans tous les styles, par fleuron un ornement sculpté re-

présentant une feuille ou une fleur et, particulièrement dans le style gothique, un motif d'ornementation décorant les sommets

des gâbles, des pignons, des dais, etc. Les fleurons apparaissent au XIIe siècle;

au XIIIe, ils offrent des sections carrées et se divisent en quatre membres de feuillages avec bouton supérieur. Au milieu du XIIIe, les fleurons deviennent plus importants et portent deux rayons de feuillages, et à la fin du XIIIe ils sont plus refouillés. Au XIVe, les fleurons deviennent d'une plus grande hardiesse encore; au XVe, ils sont souvent dépouillés de leurs feuillages; enfin, au XVIe siècle, ils sont remplacés par des tiges prismatiques prenant naissance entre les crochets qui s'élèvent sur les rampants.

Fleuron. — (Arch.) — On donne dans le style classique le nom de fleuron aux petites rosaces, petits boutons plus ou moins ornés formant des motifs de décoration isolés, aux ornements sculptés représentant une fleur entourée de feuillages.

— (Grav.) — Gravure en taille-douce ou sur bois, ou encore cliché en relief destiné à illustrer un volume, à prendre place au bas d'un chapitre, au milieu d'un titre, etc. Se dit d'un sujet, d'une vignette ou d'un motif purement ornemental.

Fleurs. — (Blas.) — On désigne les fleurs en blason par le nombre de leurs feuilles. Elles sont comme les fruits:

feuillées ou *soutenues* selon qu'elles sont représentées sur l'écu avec deux feuilles ou avec les branches aux extrémités desquelles elles s'épanouissent. On dit des trèfles, des quatre-feuilles, des quinte-feuilles suivant le nombre des feuilles de chaque fleur héraldique. Avant le xve siècle, les fleurs employées le plus fréquemment dans la composition des blasons étaient la rose, le pavot, le trèfle et la fleur de lis.

Flinquer. — (Peint. sur émail.) — Opération qui consiste à piquer irrégulièrement avec le burin la surface à émailler.

Floche. — Ornement en soie ou en étoffe velue, veloutée, effilée en forme de houppe.

Flore. — Se dit des motifs d'ornementation empruntés au règne végétal. La flore grecque se borne presque à l'acanthe. La flore gothique, au contraire, est considérable. Au commencement du xiiie siècle elle comprenait le lierre, la vigne, le houx, les mauves, l'églantier, etc.; à la fin du xiiie, les imagiers y avaient encore ajouté le chêne, le prunier sauvage, le figuier, le poirier, le feuillage des grands arbres et celui des feuilles d'eau au profil si grandiose. Au xive, ils adoptèrent de préférence l'ellébore noire, les chrysanthèmes, la sauge, le grenadier, le fraisier, le géranium, les fougères. Au xve siècle, la passiflore, les chardons, les épines et l'armoise furent le plus souvent reproduits.

Flots grecs. — (Arch.) — Ornement formé par la répétition d'une courbe en S couchée, terminée à l'une de ses extrémités par une volute d'où part la courbe suivante. On donne aussi à cet

ornement le nom de *Postes*. Il y a dix manières principales de modifier le dessin et la combinaison de cet ornement. Les flots primitifs, les flots simplifiés, les flots doublés, les flots rubannés, les flots affrontés, les flots opposés, les flots alternés, les flots reliés ou enlacés, les

flots ornés et fleuronnés et les flots transformés en éléments séparés.

Flou. — Effacé. Se dit d'œuvres dont les contours ou le modelé sont vaguement indiqués. « Un dessin flou. » Se dit, en photographie, d'une épreuve manquant de netteté, dont la mise au point a été manquée.

Foie de soufre. — Mélange de fleurs de soufre, d'ammoniaque et de sable, sur lequel on verse du vinaigre. Cette réaction détermine des vapeurs auxquelles les peintres du siècle dernier exposaient leurs couleurs pour s'assurer qu'elles ne noirciraient pas avec le temps.

Foncé. — Se dit d'une teinte, d'un ton de couleur sombre.

Foncer. — Augmenter l'intensité d'une teinte, rendre plus sombre.

Fond. — Se dit, en peinture, des lointains. « Un fond qui manque de profondeur, le fond d'un paysage. » — Désigne aussi le champ de la toile, du panneau, du papier sur lequel se détache le sujet principal d'une peinture. Tel portrait s'enlève sur un fond neutre, tel autre sur un fond garni d'accessoires. Se dit particulièrement, en photographie, des toiles peintes en décor devant lesquelles on fait poser. Un fond rustique, un fond de salon, un fond de serre, etc., etc.

Fond de cuve. — (Arch.) — Se dit d'un angle rentrant et arrondi.

— dégradé. — Se dit, en photographie surtout, de fonds sur lesquels se détache un portrait et qui, au lieu d'être d'un ton uni dans toute leur étendue, se dégradent du noir au blanc, le plus grand noir étant opposé au blanc du visage et les gris et les blancs finissant par se confondre avec les marges blanches qui entourent le portrait.

Fond grainé. — (Grav.) — Fond d'une planche gravée en manière de crayon et dans laquelle on a obtenu une teinte plus ou moins grise à l'aide de points et sans le secours des hachures.

Fondant. — (Céram.) — Émail incolore qui est fondu avec les couleurs et leur sert de véhicule.
— (Peint. sur émail.) — Verre aussi net, clair et transparent que possible, servant à fixer, par la fusion, les couleurs superposées à un émail blanc, formant fond.

Fondation. — (Arch.) — Tranchée creusée pour établir les murailles servant de fondation, et aussi portion souterraine des murs ou fondements d'un édifice. Les fondations varient suivant la nature des terrains sur lesquels on construit.

Fondement. — (Arch.) — Se dit des travaux de maçonnerie jusqu'à ras de terre nécessaires à la stabilité d'une construction.

Fonderie. — Établissement où l'on coule les statues en bronze ou en fonte de fer.

Fondre. — (Peint.) — Adoucir des teintes sur le bord, de façon qu'elles diminuent graduellement d'intensité et se confondent avec une autre teinte, une autre couleur dégradée de même façon. On fond les couleurs dans la peinture à l'huile en juxtaposant des touches et en les réunissant et les mélangeant légèrement à l'aide d'une brosse douce que l'on passe à leur surface. Dans les aquarelles et les lavis, on fond les teintes en les continuant à l'aide de pinceaux chargés de couleur de plus en plus étendue d'eau et finalement chargés d'eau pure.

Fontaine. — (Arch.) — Construction destinée à donner issue à des jets d'eau, et composée parfois de vasques débordantes et de réservoirs. Dès l'époque gothique on construisait des fontaines qui offraient l'aspect de petits édicules en forme de pyramide. A la Renaissance et aux siècles suivants, les fontaines furent souvent agencées au milieu d'un portique ou surmontées d'un encadrement, d'un cartouche de grande dimension. Parmi les fontaines monumentales il faut citer celles de Rome; à Paris, celles de la place de la Concorde exécutées, en 1850, d'après les dessins de Hittorf, et la fontaine Louvois, œuvre de Klagmann et de Visconti (1839).

Fontaine. — Pièce de céramique ou d'orfèvrerie formant réservoir d'où l'eau s'écoule par un robinet dans un petit bassin. Il existe des fontaines en faïence de Rouen, qui sont décorées avec un art infini.

Fonte. — La fonte d'une statue a pour but d'obtenir une épreuve en métal d'un modèle de sculpture. L'opération de la fonte comporte une grande quantité de détails. On trouvera la définition de chaque terme technique à son ordre alphabétique. — (Voy. *Noyau, Coulage du Noyau, Réparage, Enterrage*, etc.)

Fonts baptismaux. — Sorte de cuve ou de bassin où l'on conserve l'eau bénite servant à la cérémonie du baptême. Les fonts baptismaux de l'époque romano-byzantine et de l'époque gothique étaient en grès, en pierre, en cuivre et en plomb. La plupart étaient recouverts d'un couvercle (voy. *Baptistère*). Les fonts baptismaux les plus curieux au point de vue de l'art sont ceux des cathédrales d'Hildesheim (XIIIe siècle) et de Strasbourg, ainsi que le bassin persan conservé au Louvre et dans lequel, d'après la tradition, les enfants de saint Louis auraient été baptisés.

Forcé. — Se dit dans une figure peinte ou sculptée d'une attitude fausse, d'un mouvement exagéré, mal rendu.

Forces. — (Blas.) — Instruments qui servent à couper les cuirs et à tondre les draps et dont il existe deux figures bien distinctes. Elles se représentent le taillant en haut. On doit spécifier en les blasonnant si elles sont renversées, rangées en pal, en bande. On trouve de fréquents exemples de forces de tondeur dans les armoiries allemandes.

Forger. — Travailler les métaux à la forge en les exposant à l'action du feu et en les frappant du marteau. Il existe des pièces de fer forgé qui sont considérées comme des chefs-d'œuvre d'art décoratif. Telles sont les pentures de Notre-Dame de Paris.

Format. — Dimension des feuilles de papier et des volumes. S'emploie aussi comme synonyme de dimension : un dessin, une gravure de grand format.

Forme. — Se dit en peinture, en sculpture, de la recherche du contour. Préférer la forme à la couleur, c'est préférer le dessin au coloris.

— (Arch.) — Lit de sable sur lequel on place le carrelage d'un plancher.

— **de vitres.** — (Arch.) — Panneau formé de fragments de vitraux et destiné à prendre place dans les lobes des fenêtres ogivales.

— **méplate.** — Se dit des plans bien accentués déterminant un modelé.

Formeret. — (Arch.) — Se dit des nervures des voûtes gothiques parallèles à l'axe de la nef d'une église. Les formerets ont été surtout usités au xiiie siècle.

Fortifier. — Donner de l'ampleur à un contour, augmenter l'intensité d'un ton, aviver la touche.

Forum. — (Arch.) — Place publique de l'ancienne Rome où avaient lieu les assemblées du peuple, les élections, etc. ; le *Forum* occupait l'emplacement compris entre le Capitole et le mont Palatin ; il était entouré de temples. S'est dit peu à peu, par analogie, des places publiques des diverses villes soumises à la domination romaine.

Foudre. — Attribut de Jupiter ayant la forme d'un fuseau allongé, d'où s'échappent des éclairs que figurent des traits en zigzag, terminés en pointe de flèche. Les foudres sont fréquemment employés en sculpture comme motif de décoration.

Fouetter. — (Arch.) — Jeter le plâtre à la surface d'une muraille pour faire un enduit.

Fouillé. — (Sculpt.) — Se dit d'une œuvre dont les parties creuses sont délicatement travaillées. — Se dit aussi d'une œuvre d'art très médité qui dénote de la part de l'auteur des études, des recherches, et dont l'exécution est poussée jusqu'aux dernières limites du rendu.

Fourchette. — (Arch.) — Se dit des lignes de réunion des deux noues d'une lucarne et de la pente d'un comble.

Fourneau d'émailleur. — Fourneau en terre réfractaire, coiffé d'un couvercle placé sur un trépied ou sur un massif à hauteur d'appui, et dans lequel on introduit des moufles renfermant les plaques couvertes d'un émail en poudre dont on veut opérer la fusion.

Fourrures. — (Blas.) — (Voy. *Pannes.*)

Fours à alandiers. — (Céram.) — Fours cylindriques, verticaux, à foyers à combustion renversée, destinés à la cuisson des faïences, des grès et des porcelaines.

Foyer. — (Arch.) — Grande salle qui dans les théâtres sert de promenoir et de lieu de réunion pendant les

entr'actes. La plupart des théâtres possèdent un foyer destiné au public et un foyer réservé aux artistes.

Fragment. — Se dit de restes de statues, de morceaux d'architecture et de motifs d'ornementation. — Se dit aussi des parties d'une œuvre. Une œuvre dont l'ensemble est défectueux peut offrir de beaux fragments si on les examine isolément.

Frais. — Se dit d'un tableau qui vient d'être achevé, de touches récemment posées, des parties d'un tableau qui ne sont point suffisamment sèches pour qu'il puisse être procédé sans inconvénient au vernissage. Se dit au figuré de tons gais, séduisants, pleins de fraîcheur. Une draperie d'un ton très frais.

Fraise. — Large collerette plissée, ou tuyautée dont la mode fut importée en France par Catherine de Médicis et qui ne cessa d'être en usage que sous le règne de Louis XIII.

Franc-canton. — (Blas.) — Se dit d'une pièce plus grande que le canton.

Franchise de coupe. — (Grav.) — (Voy. *Coupe*.)

Franc-quartier. — (Blas.) — Premier quartier d'un écu qui serait écartelé en croix. Canton dextre de l'écu du côté du chef. Canton d'honneur. Le franc-quartier est souvent un peu moindre qu'un quartier d'écartelage. Il sert comme canton de brisure dans un écu chargé des alliances d'une famille. On doit d'abord blasonner l'écu, puis ensuite le franc-quartier. D'argent, etc., etc., au franc-quartier de:..., etc., etc.

Frangé. — Se dit d'ornements déliés, découpés comme des franges. On dit aussi que le contour d'une teinte est frangé, pour indiquer qu'il est bordé d'une façon irrégulière, par un ton plus foncé.

Frappé. — Se dit d'objets fabriqués à l'aide du frappage, des flans (voy. ce mot) qui ont reçu l'empreinte d'un coin.

Fresque. — Peinture murale qui s'exécute sur un enduit frais (en italien *fresco*), mais cependant résistant à l'impression du doigt. On se sert de pinceaux de poil fermes, assez longs et pointus, ou de brosses carrées ou plates, à poils également très longs. Les couleurs sont délayées dans des écuelles de terre. Les teintes appliquées sur l'enduit s'affaiblissant et perdant de leur vivacité à mesure que la chaux s'imbibe, il faut, si l'on veut doubler ou tripler la valeur des teintes, les passer deux ou trois fois immédiatement afin d'éviter les taches. Il n'est possible de retoucher à sec qu'en ajoutant des hachures dont la franchise et l'énergie donnent parfois du ton et du relief à des parties pour lesquelles le modelé par teintes plates serait insuffisant.

Fretté. — (Blas.) — Bandes et barres entrelacées et au nombre de six. Le fretté diffère du losangé en ce que, dans le premier cas, le vide tient lieu du champ de l'écu, tandis que dans le second il n'y a aucun vide entre les losanges qui sont alternativement d'émail ou de couleurs différentes. — (Voy. *Treillissé*.)

Frettes. — (Arch.) — Motifs d'ornementation sur une moulure plate obtenus à l'aide d'une autre petite moulure plate ou demi-ronde formant des

lignes brisées, ou des entre-croisements. Les grecques, les bâtons rompus, les méandres sont composés de frettes. Il existe aussi dans les monuments romans des moulures dont la surface est décorée de frettes crénelées et ondulées.

— (Blas.) — Pièce formée de quatre cotices au moins alésées et entrelacées,

moitié dans le sens de la bande et moitié dans le sens de la barre.

Frise. — (Arch.) — Partie de l'entablement placée entre l'architrave et la corniche. Dans l'ordre dorique, la frise est ornée de métopes et de triglyphes ; elle est décorée de bas-reliefs dans l'ordre ionique et dans l'ordre corinthien. On désigne aussi sous le nom de frise toute composition dessinée, peinte ou sculptée dont la largeur est de dimensions considérables par rapport à la hauteur.

Frisé. — Se dit de motifs d'ornementation composés de feuillages tortillés et contournés.

Frisoir. — Instrument des graveurs en médailles servant à matter. On donne aussi le même nom à l'outil des fourbisseurs qui sert à polir le métal.

Fronteau. — (Arch.) — Petit fronton.

Frontispice. — (Arch.) — Ensemble de la façade principale d'un édifice.

— Se dit d'une composition dessinée ou peinte, destinée à être reproduite par la gravure pour orner le titre ou la première page d'un volume.

Fronton. — (Arch.) — Couronnement d'édifice formé par deux portions de corniches obliques ou une portion circulaire se raccordant à leurs extrémités avec la corniche d'un entablement. La façade des temples antiques se termine toujours en fronton, les deux côtés du fronton accusant la pente des toitures. Les édifices du moyen âge sont aussi décorés de frontons ajourés, mais ces frontons portent toujours le nom de gâbles ou de pignons. Les frontons de la Renaissance sont le plus souvent circulaires ou brisés. (Voy. ces mots.)

Fronton à jour. — Fronton dont le tympan est percé d'une ouverture et dans lequel est disposé un motif d'ornementation encadrant un œil-de-bœuf.

— **à pans.** — Fronton dont le contour est formé de deux corniches obliques et d'une corniche horizontale. Le plus souvent, ces frontons sont décorés à leur sommet d'un motif formant amortissement.

— **brisé.** — Fronton dont les corniches latérales s'enroulent en volutes ou se découpent de chaque côté de l'axe du fronton, de façon à ménager un espace vide où parfois s'élève un piédestal destiné à supporter un buste ou une statue.

— **circulaire.** — Fronton dont la corniche est tracée suivant un arc de cercle. Au XVIIe et au XVIIIe siècle surtout, on a fait un fréquent usage de cette forme de fronton.

— **double.** — Se dit de deux frontons inscrits l'un dans l'autre, le plus grand servant de couronnement à un entablement et le plus petit servant de couronnement à une ouverture, ou à un motif d'ornementation appliqué sur le tympan du grand fronton.

— **entrecoupé.** — Se dit des frontons dont le sommet est interrompu pour recevoir un vase, une statue, un buste, ou tout autre motif d'ornementation.

Fronton glissant. — (Voy. *Fronton sans retour*.)

— **par enroulement.** — Fronton dont les corniches s'enroulent en consoles ayant leur point d'appui sur sa corniche horizontale.

— **sans base.** — Fronton dont la corniche inférieure est supprimée ou interrompue.

— **sans retour.** — Se dit d'un fronton où les moulures de la corniche horizontale ne sont pas profilées suivant les rampants. On dit aussi *fronton glissant*.

— **surbaissé.** — Fronton très plat, dont l'angle supérieur est plus ouvert que l'angle droit. La plupart des temples antiques, dont la largeur de façade était parfois considérable, se terminaient par des frontons surbaissés.

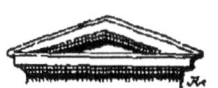

— **surmonté.** — Fronton dont l'angle supérieur est très aigu.

— **triangulaire.** — Fronton ayant la forme d'un triangle équilatéral. Cette forme, ainsi que celle du fronton surmonté, ont été fréquemment employées par les architectes de la Renaissance. Un grand nombre de châteaux de cette époque possèdent des lucarnes à frontons triangulaires ou surmontés.

Frotté. — Se dit dans certains tableaux de morceaux qui sont exécutés à l'aide d'une légère couche de peinture. Les lointains de ce paysage sont à peine frottés, c'est-à-dire sont d'une extrême transparence.

Frotter. — (Dor.) — Frotter avec un linge sec les parties qui doivent rester mates à la dorure.

Frottis. — (Peint.) — Couche de couleur fort mince, posée soit au pinceau, soit à la brosse et laissant apparaître le grain de la toile ou le ton du panneau. Les frottis, par leur légèreté et leur transparence, font valoir les empâtements des lumières.

Fruit. — (Arch.) — Inclinaison donnée au côté extérieur des murailles d'une construction, la surface intérieure

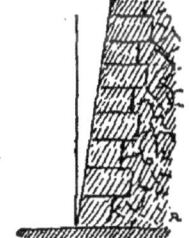 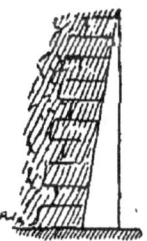

restant cependant et toujours rigoureusement verticale. Dans le cas où la muraille surplombe, cette inclinaison prend le nom de *contrefruit*.

Fruits. — (Sculpt.) — Se dit de la représentation de fruits combinés aux feuillages pour former des motifs d'ornementation. Une guirlande de fruits. Le centre de cette rosace est formé d'une masse de fruits.

— (Blas.) — Les fruits que l'on rencontre le plus fréquemment dans les blasons sont les coquerelles (voy. ce mot), les pommes, les pommes de pin, les raisins, les glands, etc. Lorsque les fruits sont accompagnés de feuilles, on les dit *feuillés*; on dit qu'ils sont *soutenus* lorsqu'ils sont représentés suspendus à leur branche.

Fruste. — Se dit d'une statue, d'un bas-relief, d'une monnaie, d'un fragment d'ornementation dont les reliefs sont effacés, usés par le temps, par le frottement, dégradés, détériorés, à peine visibles.

Fumé. — (Grav.) — Épreuve d'une gravure en relief tirée sur papier de Chine non collé. Pour obtenir ces *fumés*, on encre le bois ou le cliché avec du noir de fumée très fin et on exerce une pression sur le papier humide à l'aide du brunissoir. Pour éviter de déchirer le papier on interpose une carte entre le chine et l'outil. Les fumés sont les véritables épreuves d'artiste des gravures sur bois. En effet, l'encrage fait au rouleau ou au doigt est généralement très soigné; l'on peut ainsi ménager les lointains et donner de l'accent aux premiers

plans en les encrant plus ou moins vigoureusement. En outre, les graveurs tirant eux-mêmes ces épreuves, soit pour se guider dans leurs travaux ultérieurs, soit pour leurs collections particulières, les fumés sont toujours en très petit nombre et par suite fort recherchés des amateurs.

Fusain. — (Dess.) — Le fusain est un arbrisseau (famille des Célastrinées, tribu des Evonymées), qui sert à fabriquer des crayons noirs friables et que le moindre souffle peut effacer sans qu'il en reste de trace sur le papier. On fabrique les *fusains* employés pour le dessin en transformant en charbon le contenu de petits tubes de métal remplis de fragments de fusain. En général, on emploie le fusain pour tracer la première esquisse. Cependant quelques artistes contemporains s'en servent comme d'un moyen d'art complet en lui-même, et exécutent soit sur papier, soit même sur toile lorsque les grandes dimensions l'exigent, des dessins au fusain qui, grâce à l'application de fixatifs (voy. ce mot), peuvent même parfois être conservés sans être mis sous verre. Ces dessins prennent alors le nom absolu de *fusain* : un beau fusain.

Fusées. — (Blas.) — Losanges de forme très allongée, qui s'emploient presque toujours en nombre. On trouve dans certaines armoiries des fusées dont les extrémités, au lieu d'être pointues, sont légèrement arrondies. La fusée est un meuble de l'écu.

Fuselé. — (Blas.) — Se dit d'un écu rempli de fusées.

— (Arch.) — Se dit de colonnes, de supports, de motifs de couronnement taillés en forme de fuseau, c'est-à-dire renflés en général au tiers de leur hauteur. Se dit aussi de petits ornements de moulures en forme de tronc de cône, soudés les uns aux autres par leurs bases.

Fusiniste. — Dessinateur au fusain.

Fût. — (Arch.) — Partie de la colonne, tige de forme cylindrique ou prismatique placée entre la base et le chapiteau. Les fûts sont unis ou décorés de cannelures; d'autres sont ornés d'imbrications, de feuillages en spirales, etc.; le demi-diamètre du fût à sa base porte le nom de *module* et sert d'échelle pour déterminer la dimension des autres parties de l'entablement et de la colonne. (Voy. ces mots.)

Fuyant. — Se dit, dans un tableau, de lointains qui paraissent s'enfoncer dans les profondeurs de la perspective.

— Se dit aussi, dans les plafonds, de surfaces qui, par suite de leur tracé, semblent se dérober à l'œil du spectateur.

G

Gabarit. — (Arch.) — Modèle en bois ou en fer et de grandeur d'exécution nécessaire pour construire une voûte, profiler une moulure, etc.

Gâble. — (Arch.) — Sorte de fronton triangulaire et toujours très allongé, fréquemment usité dans l'architecture romane et l'architecture gothique. Les gâbles de l'époque romane servent à masquer les combles et n'offrent alors qu'une surface plane terminée par une croix. A l'époque gothique, les gâbles, couronnés de bouquets, de crochets et de fleurons, servent non seulement à masquer la pente des combles, mais aussi à terminer les arcatures ogivales des portails; parfois plusieurs gâbles sont élevés sur différents plans en saillie les uns sur les autres, de façon que les silhouettes de ces gâbles superposés se détachent les unes au-dessus des autres.

Gâblet. — (Arch.) — Gâble de petite dimension servant, dans les ornements de l'époque gothique, à couronner une niche de statue, à terminer de petites arcades ogivales.

Gâche. — (Arch.) — Pièce de fer destiné à recevoir le pêne de la serrure d'une porte fermée.

Gâchis. — (Arch.) — Mortier de chaux, de sable, de ciment et de plâtre.

Gaine. — (Arch.) — Piédestal s'évasant de bas en haut, servant à poser un buste, ou se reliant insensiblement à la naissance d'un buste ou d'une statue à mi-corps. Les piédestaux en forme de gaine servent parfois à poser des statuettes, des bustes, des objets d'art. Lorsqu'ils se relient au buste à l'aide d'un profil spécial, on donne à l'ensemble le nom de terme, d'hermès ou de figure engainée.

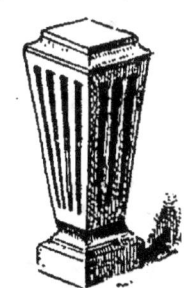

Galant. — (Peint.) — On a donné le nom de « peintres de fêtes galantes » aux artistes qui peignaient des pastorales élégantes, gracieuses, comme Watteau, Pater, Lancret. On dit aussi : peintres de galanteries. Les galanteries de Boucher.

Galanteries. — (Voy. *Galant*.)

Galbe. — (Sculpt.) — Ligne, contour d'un profil, d'un édifice, d'une figure. Se dit aussi d'un ensemble de proportions et de contours. Le galbe n'existe que dans les objets en ronde bosse, ou tout au moins en relief. Le galbe est une combinaison de lignes élégantes et gracieuses.

Galbé. — (Arch.) — Se dit d'une colonne dont le fût est renflé à la partie médiane.

Galber. — (Sculpt.) — Donner du galbe à un profil de moulure, à un enroulement de feuillages, en accentuer le contour, les reliefs, en accuser la forme sinueuse et ondulée.

Galerie. — (Arch.) — Salle de grande dimension, dont la longueur est

au moins le double de la largeur. Les galeries des palais et des châteaux sont décorées avec somptuosité ; telles sont les galeries du Louvre, de Versailles, de Fontainebleau, qui sont des merveilles du genre. Dans l'architecture gothique, on désigne spécialement sous le nom de galerie les divisions par étages des façades ou des intérieurs d'églises ; ces divisions s'accusent par des arcatures ou des balustrades. Certaines galeries gothiques sont de même largeur que les collatéraux. Aux XIIIe, XIVe et XVe siècles, elles ne présentent parfois que de simples passages pratiqués dans l'intérieur des murs. Les galeries extérieures des façades des cathédrales de Reims, de Paris et d'Amiens sont ornées de statues et les galeries supérieures, placées en encorbellement au sommet des tours, étaient destinées à recevoir les charpentes des hautes toitures effilées en usage à cette époque.

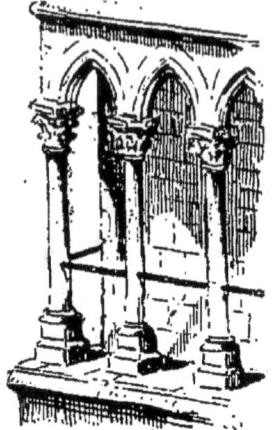

Galerie. — (Arch. théâtrale.) — Balcons supérieurs établis au pourtour d'une salle de théâtre.

— (Art déc.) — Se dit d'ornements ajourés, placés à la partie supérieure d'un meuble ; un bahut orné d'une galerie sculptée.

— Ensemble d'une collection de tableaux, de statues, d'objets d'art et de curiosité.

— Titre que l'on donne quelquefois à certains recueils de gravures, représentant des scènes ou des personnages historiques, classés suivant l'ordre chronologique.

Galgal. — Monuments celtiques offrant l'aspect de monticules factices de forme pyramidale ou conique, auquel on donne aussi le nom latin de *Tumulus*.

Gallo-romain. — Se dit, en archéologie, des objets appartenant à la période historique pendant laquelle les Gaules étaient placées sous la domination romaine et qui eut son apogée du Ve au IXe siècle.

Galon. — (Arch.) — Motif d'ornementation formé d'une rangée de perles appliquées sur une bandelette, ou d'une bandelette découpée et couverte de stries, mais en général d'un profil peu saillant.

Galuchat. — (Art déc.) — Peau de raie teinte en vert dont on fit grand usage au XVIIIe siècle pour couvrir des étuis, fourreaux, gaines, etc.

Galvano. — Se dit par abréviation d'un cliché de vignette sur bois obtenu par les procédés galvanoplastiques. Un galvano.

— cérame. — Se dit des vases de porcelaine ou de faïence décorés d'application métallique à l'aide de procédés galvanoplastiques.

Galvanographie. — Se dit d'un procédé électrographique, inventé par le professeur Kobell, de Munich, à l'aide duquel on obtient des planches gravées dont les épreuves ont l'aspect de gravures à la manière noire.

Galvanoplastie. — Procédés de reproduction de statues, de bas-reliefs, de gravures en relief par des moulages en creux sur lesquels on dépose une couche de métal au moyen d'un courant électrique, de façon à obtenir un relief dont l'épaisseur et la solidité sont proportionnelles au temps pendant lequel l'objet a été plongé dans le bain. On emploie aussi les procédés galvanoplastiques pour superposer intimement deux métaux l'un à l'autre. C'est ainsi qu'on recouvre d'une couche de cuivre des candélabres en fonte, qu'on dépose sur certains alliages des couches d'or, d'argent, etc. On donne aussi parfois à l'en-

semble de ces opérations le nom de procédés électro-métalliques.

Gamme des couleurs. — Se dit de la série des couleurs classées par gradation naturelle et par nuances successives. La gamme des couleurs ne se compose pas seulement des sept couleurs du prisme avec des dégradations de nuances aussi nombreuses que possible. Il y a aussi des gammes intenses, grises, neutres, vigoureuses. C'est le degré d'intensité et l'éclat de chaque ton qui caractérisent une gamme. L'harmonie d'une œuvre court grand risque d'être compromise quand on y introduit un ton dont l'intensité n'est pas la même que celle de la gamme employée pour les autres parties du tableau.

Garance. — Belle couleur rouge vif, semblable à celle que l'on tire de la racine de garance (famille des Rubiacées, tribu des Aspérulées).

Garde. — (Art déc.) — Partie de l'épée, du poignard, du sabre, dont l'office est de couvrir la main ; très richement décorée de nielles, de damasquine, de sculpture et de ciselure dans les armes de luxe de toutes les époques. Les gardes de sabres japonais, en particulier, offrent des merveilles d'invention décorative en métal précieux incrusté sur fer ou sur acier. — Se dit des feuilles blanches placées en avant et à la fin d'un volume broché. Dans les volumes reliés, le feuillet de garde est parfois en riche étoffe. Un volume relié en maroquin avec gardes de moire.

Garde-main. — Papier que l'on met sous la main, quand on dessine, afin de préserver le travail de tout frottement. Sur ces garde-mains, l'artiste improvise souvent des croquis précieux, des premières pensées, de mouvement et même de compositions.

Garde-Meuble. — Se dit particulièrement de l'administration et des magasins où se conservent les meubles et tapisseries appartenant à l'État. Ces objets servent à meubler les résidences des grands fonctionnaires, les administrations de l'État, à décorer les châteaux et palais nationaux. L'administration du Garde-Meuble a depuis quelques années organisé des expositions spéciales et pris part à certaines expositions d'art décoratif. Les bâtiments occupés par le ministère de la marine, sur la place de la Concorde, et qui ont été construits en 1760 par l'architecte Gabriel, ont gardé de leur ancienne destination le nom de Garde-Meuble.

Garde-vue. — (Grav.) — Morceau de carton doublé de vert que les graveurs placent sur leur front, et qui, formant saillie comme une visière, abrite les yeux des rayons lumineux et rend la vision plus distincte.

Gargouille. — (Arch.) — Conduits placés à la base des toitures dans les édifices gothiques et destinés à projeter loin des murailles les eaux pluviales. C'est à partir du XIIe siècle que les gargouilles furent usitées. Elles étaient formées alors de deux assises, l'une formant rigole, l'autre recouvrement, et décorées d'ornements et de sculptures bizarres ; elles représentaient le plus souvent des animaux, des êtres fantastiques, dont la gueule crachait les eaux pluviales, ou des statues accroupies formant saillie dans le vide et tenant entre les mains une corne d'où les eaux s'échappaient. Il existait aussi au XVe et au XVIe siècle des gargouilles en plomb repoussé représentant des chimères, des sirènes, des animaux, etc., non seulement aux façades des châteaux, mais aussi à la base de certains pignons sur rue. Les gargouilles, nécessaires pour l'écoulement des eaux, avaient aussi leur importance au point de vue de l'art ; elles faisaient valoir par leur saillie horizontale dans le vide les grandes lignes verticales des monuments.

Garnissage. — (Céram.) — Pose des garnitures en métal ou en pâte complétant la décoration d'une pièce.

Gauchir. — Se dit des surfaces planes qui se déforment irrégulièrement. Les châssis des toiles gauchissent lorsque le bois est trop frais, ceux sur lesquels on tend les dessins d'architecture sont sujets au même inconvénient. Les panneaux de menuiserie, les tables, dont la siccité n'est pas absolue, ont toujours une tendance à gauchir.

Gaudron. — (Voy. *Godron*.)

Gaufrage. — Action de gaufrer.

Gaufrer. — (Art déc.) — Imprimer au moyen de fers chauds des motifs d'ornementation en creux ou en relief sur des étoffes, du cuir, du papier, du carton, etc.

Gaufrure. — Empreinte obtenue par le gaufrage.

Gélatine. — (Grav.) — (Voy. *Papier glacé*.) — Substance incolore extraite des os et des tissus membraneux, insoluble dans l'eau et se liquéfiant sous l'action de la chaleur. La gélatine joue un rôle très important dans les récents procédés de transformation de la photographie en planches et en clichés gravés en creux ou en relief.

— (Sculpt.) — Les mouleurs l'emploient aussi pour tirer rapidement un grand nombre d'épreuves d'un même modèle, et aussi pour relever l'empreinte d'un buste, d'un bas-relief ou de tout autre objet. Les moules en gélatine présentent l'avantage de pouvoir être détachés plus facilement de l'original, à cause de l'élasticité de la matière employée.

Gélatino-bromure. — (Phot.) — Se dit d'un procédé à l'aide duquel on peut préparer à l'avance des glaces sensibilisées, qui peuvent être conservées indéfiniment dans l'obscurité, avant et après l'exposition dans la chambre noire. Les glaces préparées au gélatino-bromure sont d'une plus grande sensibilité que les glaces préparées au collodion; elles sont plus rapidement impressionnées par la lumière, et, de plus, elles n'exigent pas, comme ces dernières, un développement immédiat pour faire apparaître l'image obtenue.

Gemelles. — (Blas.) — (Voy. *Jumelles*.)

Géminé. — (Arch.) — Se dit de baies, d'arcades, de fenêtres réunies deux par deux et aussi de colonnes ayant un chapiteau commun.

Gemme. — Se dit en général de toutes les pierres précieuses. J. Jacquemart a gravé les *Gemmes et Joyaux de la Couronne*.

Génie. — Se dit des aptitudes d'un artiste dont le talent dépasse la mesure commune : le génie de Raphaël, le génie de Michel-Ange.

— Figures ailées d'enfant ou d'homme représentant un être moral, le génie des arts.

Genre. — Se dit des tableaux où l'on représente des scènes empruntées à la réalité, à la vie intime, à l'histoire familière ou à la fantaisie anecdotique, par opposition aux grandes scènes historiques et religieuses. Le genre comporte toujours une imitation de la nature et une reproduction de types réels. Mais il n'exclut ni la poésie ni l'imagination. Les toiles de Greuze et de Chardin sont des peintures de genre, et notre école française contemporaine fournirait facilement une liste nombreuse d'artistes célèbres qui, tous, se sont fait un nom dans le genre, en traitant les sujets de caractère et de style bien différents.

— **historique.** — (Voy. *Historique*.)

Géométral. — (Perspect.) — Terme abrégé par lequel on désigne le plan de projection horizontale servant au tracé de la perspective. — (Voy. *Vertical*.)

— Un dessin d'architecture ou d'un objet quelconque exécuté en géométral montre le rapport exact des proportions de l'édifice ou de l'objet, contrairement aux dessins ou vues en perspective qui reproduisent les déformations optiques causées par la distance.

Géométrie descriptive. —

Science qui a pour but de représenter les corps solides exactement et sous leurs vraies dimensions au moyen de leur projection sur des plans qui sont ordinairement un plan vertical et un plan horizontal.

Géorama. — Relief représentant une partie de la surface du globe terrestre. — Se disait aussi d'une sorte de panorama inventé en 1823 et disposé à l'intérieur d'une sphère creuse et transparente, à la surface de laquelle étaient peints des paysages empruntés aux diverses contrées du globe.

Gerçure. — Sorte de fentes, de crevasses superficielles qui apparaissent à la surface des voûtes, des panneaux peints à l'huile et qui ont eu à souffrir de l'humidité, de la chaleur, des intempéries du temps, en raison proportionnelle du mauvais emploi des couleurs et des vernis.

Geste. — Se dit de l'attitude d'une figure peinte ou sculptée, de la position du corps, de celle des membres. Dire que le geste d'une figure est mauvais, c'est indiquer ou que la figure est mal dessinée, que les membres ne sont pas de proportions exactes, qu'ils décrivent des lignes désagréables à l'œil, ou que l'attitude n'exprime pas d'une façon suffisante une pensée ou un sentiment. On dit aussi un geste malheureux pour qualifier une attitude invraisemblable qui n'est pas en situation, qui ne répond nullement au but que l'artiste se proposait.

Gigantesque. — Se dit d'œuvres d'art prodigieuses, de dimensions considérables ou d'un mérite et d'une valeur exceptionnels.

Gillotage. — (Grav.) — On donne en général le nom de gillotage, du nom de l'inventeur Gillot, à tous les procédés qui consistent à mettre en relief sur zinc par les acides un dessin tracé à l'encre grasse, de façon à le transformer en cliché dont on peut tirer des épreuves par les procédés ordinaires d'impression typographique.

Girandole. — Chandeliers à plusieurs branches, candélabres servant de porte-lumière dans les salles de fêtes. Se dit aussi du dessin de certains bijoux en forme de grappes ou de pendeloques enrichies de pierres précieuses.

Giron. — (Arch.) — Partie horizontale de la marche d'escalier sur laquelle on pose le pied.

— (Blas.) — Figure triangulaire à une pointe longue en forme de marche d'escalier à vis, finissant au cœur de l'écu. Le giron, que quelques auteurs écrivent guiron, s'emploie rarement seul. D'argent au giron de gueules. — (Voy. Gironné.)

Gironné. — (Blas.) — Combinaison des quatre partitions principales de l'écu : le parti, le coupé, le tranché et le taillé. (Voy. ces mots.) Le gironné simple est de huit pièces. Dans tout autre cas, on le désigne ainsi : gironné de six, de dix, de douze, de seize pièces.

Girouette. — (Arch.) — Feuille de métal mobile placée au sommet d'une toiture autour d'une tige verticale et indiquant la direction du vent. Certaines girouettes dominent une rose des vents. Au moyen âge, les girouettes carrées étaient réservées aux châteaux des chevaliers bannerets; les simples chevaliers n'avaient droit qu'à une girouette en pointe. Il existe aussi de curieuses girouettes décorées d'armoiries et de semis de fleurs de lis.

Givre. — (Blas.) — Sorte de couleuvre; on dit aussi *Guivre*.

Givré. — (Blas.) — Qui se termine en tête de serpent.

Glaçage. — Opération qui a pour

but de faire disparaître les rugosités des papiers destinés à l'impression. Pour obtenir de bonnes épreuves de gravures en relief, il est indispensable de procéder au glaçage des papiers.

Glacé. — Se dit de surfaces recouvertes d'un vernis transparent, de papier ayant subi l'opération du glaçage, et dont la surface est brillante, et aussi de teintes légères, transparentes, posées sur un autre ton : un bleu glacé de jaune.

Glacer. — Peindre par glacis, c'est-à-dire poser des tons très transparents qui atténuent la valeur des tons précédemment posés, ou leur donnent de l'éclat.

Glacis. — (Peint.) — Teinte légère, c'est-à-dire formée de couleurs broyées à l'huile, mais additionnées d'huile décolorée pour en augmenter la transparence et qui, superposée à des tons déjà posés, adoucit les tonalités et rend le modelé plus harmonieux.

— de corniche. — (Arch.) — Se dit de la surface inclinée réservée au-dessus de la saillie d'une moulure, d'une corniche. Les glacis ont pour but d'empêcher les eaux pluviales de séjourner sur les saillies et de les forcer à s'écouler jusqu'aux moulures en creux nommées coupe-larmes.

Glaçure. — (Céram.) — Enduit vitreux destiné à rendre les poteries imperméables. La glaçure leur donne en outre un aspect brillant et diversement coloré. Les glaçures peuvent être appliquées de plusieurs façons, en saupoudrant, immergeant, arrosant ou volatilisant la matière de l'enduit destiné à être vitrifié par la cuisson.

Glaise. — Terre grasse et compacte, sorte de marne argileuse chargée de fer, de sable et de calcaire, avec laquelle les statuaires exécutent leurs modèles et leurs maquettes. Elle doit être maintenue à un certain degré d'humidité, elle est alors facile à pétrir et cependant suffisamment résistante sous les doigts. Lorsque le travail est interrompu, les modèles de terre glaise sont enveloppés de linges mous et mouillés, sur lesquels on projette de l'eau de temps à autre à l'aide d'une seringue spéciale dont l'extrémité se termine en pomme d'arrosoir. Les modèles en terre qu'on laisse sécher à l'air diminuent de volume et se brisent ou se désagrègent, surtout lorsqu'ils sont garnis d'armatures intérieures.

Gland. — (Art déc.) — Motif d'ornementation sculpté ayant la forme du fruit du chêne. Ouvrage de passementerie composé de franges pendantes surmontées d'une tête hémisphérique ou à profil de scotie et dont l'ensemble est plus ou moins contourné ou richement décoré. Souvent on termine par des glands les cordelières servant à relever les tapisseries ou les draperies.

Glatynotypie. — (Phot.) — Procédé de tirage d'épreuves positives à l'aide des sels de platine. Les épreuves ainsi obtenues sont généralement d'un ton bleuâtre assez froid.

Glauque. — Se dit d'un ton vert pâle tirant sur le bleu.

Globe. — Sphère, corps sphérique. Se dit en terme de blason d'une figure représentant le monde sous forme de boule.

Gloire. — Figure allégorique, femme drapée, ailée, tenant à la main une trompette, une branche de laurier ou les tablettes de l'immortalité. — Cercle de lumière que l'on place autour de la tête des saints. — Représentation du paradis chrétien. — (Arch.) — Rayons de bois doré autour d'un triangle ou delta dans lequel est tracé le mot Dieu en caractères hébraïques décorant certains portiques d'autel du XVIIe et du XVIIIe siècle.

Glyphe. — (Arch.) — Traits gravés en creux, canaux servant, soit de

motifs d'ornementation, soit à rompre des surfaces unies.

Glyptique. — Art de graver les pierres fines et aussi les coins destinés à frapper les médailles et les monnaies. Ce sont les Grecs qui ont produit les œuvres de glyptique les plus remarquables. La Bibliothèque nationale possède de ces pierres gravées, qui sont de véritables chefs-d'œuvre. Elles sont ordinairement de forme ovale et très peu épaisses. La glyptique fut remise en honneur par les Italiens au xvi^o siècle, et depuis 1805 il a été fondé, à l'École des beaux-arts, un grand prix de Rome pour la gravure en pierres fines et en médailles.

Glyptographe. — Auteur d'ouvrage de glyptographie.

Glyptographie. — Description des pierres gravées. Se dit aussi d'un procédé d'impression d'épreuves photographiques dont l'aspect est à peu près celui des épreuves photolithographiques.

Glyptothèque. — Collection de pierres gravées. Les glyptothèques de Vienne et de Munich sont des collections précieuses au point de vue de l'histoire de l'art.

Gnomes. — Êtres fantastiques, nains bizarres, rentrant dans le domaine de la féerie et de la fantaisie.

Gnomon. — Le gnomon était un cadran solaire. D'après Viollet-le-Duc, au $xiii^e$ siècle, on aurait établi des gnomons jusque sur les grands chemins. Au xiv^e et au xv^e siècle, on en plaça, par exemple, aux angles des cathédrales de Chartres et de Laon.

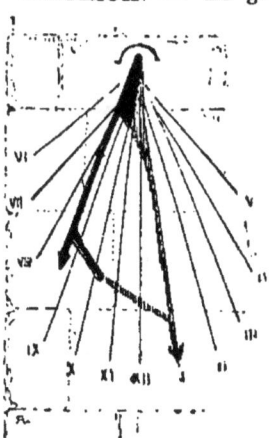

Gobelins. — Se dit de la manufacture nationale établie à Paris sous le règne de Louis XIV et des tapisseries fabriquées dans cette manufacture. On fabriquait autrefois aux Gobelins des tapisseries sur des métiers de basse lisse et de haute lisse. Depuis 1825, on emploie plus généralement ces derniers métiers. Les reproductions exécutées par les ateliers de tapisserie des Gobelins sont célèbres dans le monde entier. Quant aux tapis, ils servent à l'ornement des palais et des châteaux de l'État. Les produits de la manufacture des Gobelins sont remarquables par la perfection des procédés, la beauté et le fini du travail, et aussi par l'excellence des laines teintes. On y exécute toutes les nuances et tous les tons nécessaires à l'interprétation des tableaux et modèles peints que l'on reproduit en tapisserie ou en tapis.

Gobetis. — (Archit.) — Se dit du plâtre jeté à la truelle ou au balai à la surface d'une muraille et lissé à la truelle ou à la main, de façon à le faire pénétrer dans les joints. Le gobetis n'est autre chose qu'un crépi.

Godet. — (Peint.) — Petits vases en fer-blanc fixés sur une plaque de

métal repliée de façon à pouvoir s'adapter au bord de la palette et dans lesquels on met de l'huile, de l'essence ou du siccatif. — Les godets usités pour l'aquarelle sont de petits disques de porcelaine concaves, en

forme de calotte sphérique. On fait aussi des godets rectangulaires à coins arrondis ou non, disposés l'un à côté de l'autre sur une tablette de faïence ou de porcelaine et qui permettent de délayer

et d'employer, pures ou mélangées, plusieurs couleurs en même temps. Enfin certains godets, creusés dans un bloc de

cristal et spécialement destinés à l'encre de Chine, sont parfois recouverts d'un plateau de verre, de façon à préserver les teintes de la poussière et de l'évaporation.

Godron. — Motif d'ornementation en forme de moulures ovales ou de cannelures en relief, servant à décorer la panse rebondie d'un vase ou des surfaces convexes. On donne aussi

le même nom à certains motifs d'ornementation très saillants appliqués sur des moulures, principalement pour la décoration des combles.

Godronner. — Décorer une surface de godrons.

Gonfanon. — Bannière, oriflamme,

écharpe ou bandelette, se terminant par plusieurs pointes et suspendue à un fer de lance ou à la partie supérieure d'un étendard. Les bannières carrées d'église sont souvent découpées ainsi, en trois ou quatre pendants demironds. On dit aussi *Gonfalon* et *Gonferon*.

Gomme arabique. — Gomme recueillie sur des acacias d'Afrique et d'Australie dont on fait, par dissolution dans l'eau, une colle toujours prête à être employée et à laquelle on ajoute parfois un peu de miel, pour éviter qu'elle ne s'écaille en séchant. Une légère couche de gomme arabique sur les couleurs à l'aquarelle produit l'effet d'un brillant vernis, mais a le défaut de s'écailler rapidement.

Gomme élastique. — Petits morceaux de caoutchouc servant à effacer les traits de crayon à la mine de plomb. Certaines gommes sont additionnées de sandaraque et s'emploient de préférence pour effacer les traits d'encre. Cette gomme, assez dure, imprègne en même temps le papier ainsi frotté d'une poudre qui permet de dessiner à nouveau au même endroit sans que l'encre soit absorbée.

— gutte. — Suc gommo-résineux solide, produit par le *Hebradendron cambgioides* (famille des Guttifères) et formant dans l'eau une émulsion d'une belle couleur jaune doré. Elle sert, en aquarelle, à obtenir des verts de tonalité différente, suivant qu'elle est mélangée de sépia, d'encre de Chine, de bleu de Prusse ou d'indigo. Mélangée avec du carmin, elle donne un vert orangé.

Gondolé. — Se dit du bois déjeté, du papier mal tendu, auquel l'eau du lavis, de l'aquarelle, fait perdre momentanément la forme plane.

Goniomètre. — Instrument servant à mesurer, à relever les angles.

Gorge. — (Arch.) — Partie supérieure de la colonne, au-dessus de laquelle se profile l'échine du chapiteau dorique grec. Moulure à profil concave et aussi sorte de doucine à profil très accentué

usitée dans le style gothique. Partie de cheminée comprise entre les chambranles et le couronnement du manteau.

Gorgone. — (Art déc.) — Motif de décoration représentant une tête de femme, vue de face, coiffée de serpents et la bouche ouverte, semblable à la tête de Méduse que portait le bouclier de Minerve.

Gothique. — Se dit en peinture et en sculpture des œuvres du moyen âge et qui sont caractérisées par des figures grêles, dont les attitudes et les mouvements affectent une certaine roideur, mais qui, en revanche, sont d'une finesse d'exécution et d'une perfection de détails admirable. De plus, les figures gothiques sculptées, ayant toujours été faites pour l'emplacement qu'elles occupent, s'encadrent parfaitement dans les moulures ou dans les niches, sans en excéder les limites. — On désigne aussi sous le nom de gothique les monuments de style ogival. Le style gothique a succédé au style roman. Les plus beaux, les plus purs édifices du style gothique furent édifiés pendant le XIIIe siècle.

Gothiques (âge des monuments). — (Arch.) — L'âge des monuments de style gothique et de style roman peut se résumer facilement en quelques lignes. Du IVe au XIe siècle, le style latin domine ; puis pendant le XIe et la première moitié du XIIe, le style roman lui succède. Dans la seconde moitié du XIIe siècle, on voit se développer le style romano-ogival, qui est un style de transition entre le roman et le gothique. Le XIIIe siècle est caractérisé par le style gothique à « lancette » ; le XIVe, par le style gothique « rayonnant » ; le XVe et le commencement du XVIe, par le style « flamboyant ». Tels sont les trois caractères dominants du style gothique de ces trois dernières époques que quelques auteurs désignent parfois sous les noms de primaire, secondaire et tertiaire.

— flamboyant. — Se dit d'une époque de l'art gothique (XVe et XVIe siècles), caractérisée surtout par des créneaux, des balustrades aux contours en forme de flammes ondulantes, s'enlaçant et s'entre-croisant.

— fleuri. — (Arch.) — Se dit des dernières années du style gothique, où, à la veille de la Renaissance, les ornements deviennent d'une exubérance et d'une abondance prodigieuses, où les crochets, jusque-là formés de simples feuillages, semblent s'épanouir en bouquets.

Gothique. — (Calligr.) — Se dit de caractères de forme anguleuse usités au moyen âge et aujourd'hui encore en usage en Allemagne. Certains manuscrits du moyen âge sont exécutés en caractères gothiques d'une rare perfection, enrichis de lettres initiales peintes à la gouache et parfois rehaussées de dorure.

Les manuscrits sont ordinairement exécutés en caractères gothiques d'une grande pureté de contours, d'une régularité absolue. Pour les actes, au contraire, les comptes et dépenses, comme écriture courante on avait adopté une sorte de gothique cursive qui pouvait être rapidement tracée. Bien que n'offrant au premier abord que peu de différence, les caractères gothiques ont varié suivant les époques, et la gothique du XIIIe siècle est bien différente de celle qui était en usage au XVIe.

Gouache. — Mode de peinture à l'eau, dans laquelle on emploie des couleurs pâteuses, détrempées dans l'eau gommée, additionnée de miel. La gouache donne des tons opaques. Dans cette sorte de peinture, le blanc du papier ne joue aucun rôle. On couvre le papier comme on couvre une toile dans la peinture à l'huile, en empâtant, en posant les lumières et non en les réservant comme dans l'aquarelle. Les miniatures des missels du moyen âge étaient peintes à la gouache. On exécute à la gouache des éventails et des écrans. On

se sert aussi du blanc de gouache pour rehausser certains dessins de touches lumineuses. L'inconvénient de la gouache est de s'écailler et de noircir légèrement à l'air.

Gouaché. — Se dit de rehauts, de touches lumineuses, posés à la gouache sur un dessin, sur un croquis.

Gouacher. — Peindre à la gouache.

Gouge. — (Sculpt.) — Ciseau creusé en demi-cylindre, taillé en biseau très coupant, dont se servent les sculpteurs sur bois. Il y a des gouges de toute dimension et de formes très différentes.

Goujon. — (Arch.) — Cheville en fer servant à relier deux pièces superposées.

Gousse. — (Arch.) — Motif d'ornementation en genre de gousse de fève dans les chapiteaux d'ordre dorique.

Gousset. — (Blas.) — Se dit d'une sorte de rebattement ou blason irrégulier prenant son commencement à l'un des angles du chef et se reposant au bas dudit chef, le reste descendant en ligne perpendiculaire comme un pal jusqu'à la pointe de l'écu.

— (Arch.) — Pièce de bois posée obliquement, reliant deux poutres assemblées, maintenant leur écartement et donnant de la solidité à l'ensemble. Les goussets sont fréquemment employés dans la charpente des combles pour relier deux pièces assemblées perpendiculairement.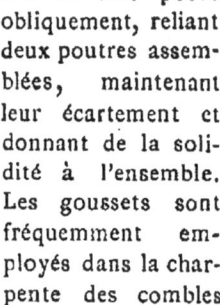

Gouttereau. — (Arch.) — Se dit des murs d'édifices gothiques supportant les gouttières ou percés de claires-voies, de fenêtres, formant l'étage supérieur d'une grande nef d'église.

Gouttes. — (Arch.) — Motifs d'ornementation en forme de tronc de cône, placés soit au revers du larmier d'une corniche, soit à la base du triglyphe dans des entablements d'ordre dorique.

Gouttière. — (Arch.) — Canaux horizontaux et tuyaux de descente verticaux, disposés pour recevoir les eaux pluviales à la base des toitures et les conduire jusqu'au niveau du sol. Dans certains édifices modernes, on a placé des gouttières monumentales, formées de tubes en fonte, décorés de cannelures, de rosaces, etc.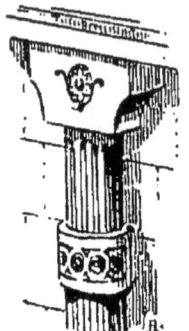

— (Grav.) — Sorte de bec saillant, de petit canal que l'on ménage sur les planches bordées de cire, de façon à permettre de faire écouler l'eau-forte lorsqu'on cesse la morsure.

Gradation. — Système d'ornementation qui consiste à juxtaposer à un motif de décoration celui qui offre avec lui le plus d'analogie, de forme ou de couleur, tout en suivant une certaine progression ascendante ou décroissante.

Gradine. — (Sculpt.) — Ciseau à plusieurs dents. C'est avec la gradine qu'on travaille le marbre, soit pour en enlever d'assez gros morceaux, soit pour détacher et modeler des parties comme la barbe, la chevelure, pour le rendu desquelles les dents donnent une première série de stries qui servent de base au travail.

Gradins. — Marches, degrés s'élevant graduellement les uns au-dessus des autres. — Se dit aussi en général de

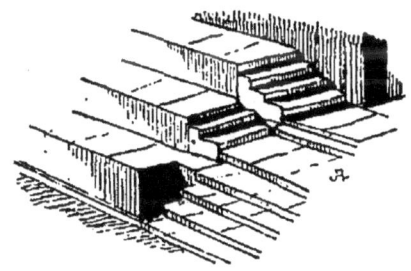

constructions, d'étages, de galeries, d'édifices, placés en retrait les uns au-dessus des autres.

Gradué. — Divisé en degrés. — Divisions successives dont la mesure est augmentée ou diminuée, suivant une certaine proportion.

Graffiti. — Inscriptions de dessins manuscrits et gravés au stylet sur des monuments. Ce mot ne s'emploie qu'en archéologie. — Il sert aussi à désigner un mode de décoration se composant de dessins noirs sur fond blanc, ou réciproquement, obtenus à l'aide de contours accentués par des hachures. On en fait soit des tableaux spéciaux en stuc avec incrustations, soit des arabesques destinées à enrichir des pilastres, des archivoltes ou des frises.

Grain. — (Peint.) — Se dit de la surface plus ou moins rugueuse d'une toile, d'un carton, d'un panneau, d'un papier. Pour l'aquarelle, on se sert de papier à grain fin ou à gros grain, selon la nature des sujets.

— (Grav.) — Se dit de l'effet produit par des tailles entre-croisées.

— **d'orge.** — (Arch.) — Cavité destinée à dégager le profil des moulures exécutées en menuiserie.

Grainer. — Indiquer des ombres sur un dessin au crayon à l'aide de points réguliers ou non au lieu de hachures.

Graineter. — Couvrir à l'aide de procédés spéciaux le papier ou le cuir de grains, de rugosités saillantes.

Grainure. — (Grav.) — Opération qui a pour but de couvrir de grains la surface d'une plaque de métal sur laquelle on veut graver à la manière noire. Pour cela, on se sert du berceau. (Voy. ce mot.) On balance cet instrument sur toute la surface de la planche en remontant, et ensuite de long en large. Après avoir promené ainsi le berceau dans tous les sens, on peut tirer une épreuve de la planche pour en juger la grainure. Celle-ci, pour être réussie, doit donner un noir velouté très égal dans toute son étendue.

Grandeur nature. — Se dit en art de toute imitation, d'un être ou d'un objet reproduit dans ses dimensions réelles.

— **d'exécution.** — Se dit des modèles de sculpture, plans et dessins d'architecture ou de mécanique représentant des objets dans la vraie dimension où ils doivent être exécutés.

Grand feu. — (Céram.) — Se dit de la température nécessaire pour faire entrer en fusion certaines couleurs. Les couleurs qui nécessitent le grand feu sont, pour la porcelaine dure : le bleu de cobalt, le vert de chrome, les bruns de fer, de manganèse et de chromate, les jaunes d'oxyde de titane et les noirs d'urane ; et, pour la porcelaine tendre : les violets, les rouges et les bruns de manganèse, de cuivre et de fer. Les autres couleurs, qui s'altéreraient à une température aussi élevée et qui se vitrifient à une température inférieure à celle de la fusion de l'argent, portent le nom de couleurs de moufles. Les couleurs de moufles dures portent aussi le nom de *demi-grand feu*, et une fois cuites, elles peuvent recevoir une surdécoration de couleurs, de la dorure brunie, etc., sans qu'il se forme de nouvelles combinaisons ; les autres couleurs ou couleurs de moufles tendres sont très nombreuses.

Grandir. — Amplifier, reproduire en plus grand les contours d'un dessin, d'un croquis, d'un carton. Grandir un tableau, le reproduire sur une toile de dimension plus grande à l'aide de la

mise au carreau. Grandir une figure, en augmenter la proportion.

Grandisseurs. — (Peint.) — Dénomination spéciale des artistes qui grandissent les esquisses originales d'un peintre pour les reporter sur une toile, sur une surface de vaste dimension, comme un panneau décoratif, une coupole, un fond de panorama, par exemple.

Granit. — Pierre dure composée de mica, de quartz et de feldspath. Les Égyptiens ont exécuté des statues colossales en granit rose. En Bretagne, il existe encore des calvaires en granit gris. Enfin on donne le nom de petit granit à une sorte de marbre de Belgique renfermant de nombreux fossiles.

Granitelle. — Se dit d'une sorte de granit gris, que les Romains employaient dans leurs constructions, et aussi d'un marbre offrant l'apparence du granit.

Granuleux. — Se dit de la surface de certaines toiles, de certains panneaux très rugueux destinés à la peinture à l'huile.

Graphique. — Se dit du dessin qui représente les objets par des lignes et suivant des procédés géométriques.

Graphiquement. — Par des procédés graphiques.

Graphite. — Plombagine d'une grande finesse. Le graphite de Sibérie, mélangé avec du sulfure d'antimoine, de la gomme et de la colle de poisson, sert à fabriquer des crayons sous forme de petites baguettes cylindriques que l'on fixe dans de petites tiges de bois de cèdre, de genévrier ou de cyprès.

Graphomètre. — Instrument servant à relever les angles et à mesurer les distances sur le terrain, se composant d'un demi-disque en cuivre divisé en degrés, pourvu d'une alidade fixe et d'une alidade mobile, permettant de viser dans toutes les directions comprises dans un même plan horizontal.

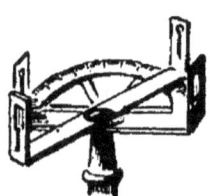

Gras. — Onctueux, moelleux, exempt de sécheresse. Un contour gras, un tableau grassement peint.

— **(crayon).** — (Lith.) — Le crayon gras est noir, tendre et mou ; on s'en sert pour dessiner sur la pierre lithographique, et aussi pour contresigner des épreuves d'artiste, tirées sur papier, parce qu'il pénètre dans la pâte et ne peut être effacé.

Gratte-boesse. — Brosse en laiton ou en verre filé, avec laquelle les doreurs étendent l'amalgame d'or et de mercure, et qui sert aussi à nettoyer, à brosser, les pièces d'orfèvrerie. Gratte-boesser, c'est se servir de la gratte-boesse ; le gratte-boessage des pièces d'orfèvrerie s'exécute à la main pour les pièces artistiques, et mécaniquement pour les objets livrés au commerce, mais toujours en ayant soin de maintenir humide la surface de l'objet, à l'aide de solutions mucilagineuses.

Graticuler. — Mettre au carreau (voy. ce mot), soit pour réduire un tableau, soit pour grandir un carton destiné à une peinture murale. Le mot n'est plus usité. On disait aussi *craticuler*.

Grattoir. — (Grav.) — Instrument en acier très coupant, à l'aide duquel on ébarbe les traits creusés à la pointe sèche. On le nomme aussi *ébarboir* (voy. ce mot). Les graveurs sur bois se servent également d'un grattoir à creuser, à l'aide duquel ils polissent le bloc de bois avant de travailler les lointains et les points lumineux, et d'un grattoir à ombre dont les angles sont à peine arrondis. Dans l'aquarelle on emploie aussi le grattoir pour enlever (voy. ce mot) des lumières, des points blancs, et dans certains dessins le maniement du grattoir joue un rôle considérable.

Grattoir. — (Constr.) — Dans le ravalement des constructions on se sert

aussi de grattoirs de différentes formes. Particulièrement, les peintres se servent

de grattoirs triangulaires qui permettent d'atteindre au fond des moulures creuses.

Gravé. — Se dit d'un tableau, d'une statue, d'un dessin reproduits par la gravure.

Graver. — Creuser, reproduire par la gravure, soit sur métal, soit sur bois, des sujets destinés à être imprimés. Sculpter des pierres fines. Décorer des cristaux d'ornements en creux.

— **en taille d'épargne.** — (Grav.) — Se dit de la gravure sur bois, dans laquelle on enlève le fond en réservant un relief, en épargnant les tailles.

— **en taille-douce.** — (Voy. *Burin, eau-forte, gravure au lavis, manière noire,* etc.)

Graveur. — Artiste qui grave en taille-douce, qui grave sur bois, qui grave des pierres fines ou sculpte des coins destinés à frapper des monnaies ou médailles.

Gravure. — Art du graveur et aussi estampes imprimées sur une planche gravée.

— (Arch.) — Ornements indiqués par des tailles en creux, dont on fait grand usage dans le style néo-grec pour agencer des rinceaux autour de fleurons en relief et dont la tradition remonterait à l'architecture égyptienne.

— **à l'eau-forte.** — Voy. (*Eau-forte.*)

— **au lavis.** — Le procédé de gravure au lavis, dû à Xavier Le Prince, a pour but d'imiter les dessins au lavis. Après avoir gravé les contours à l'eau-forte, on lave avec une encre spéciale d'abord, puis au vernis, les plans que l'on fait mordre ensuite en y semant une poudre qui forme un grain destiné à retenir l'encre. On renouvelle l'opération autant de fois qu'il est nécessaire, en procédant de la teinte la plus faible à la plus forte, comme lorsqu'on ébauche un dessin. On obtient ainsi d'excellents fac-similés de sépias et de lavis à l'encre de Chine. Malheureusement, le cuivre, préparé de la sorte, ne peut fournir qu'un nombre d'épreuves relativement restreint.

Gravure au vernis mou. — (Voy. *Vernis.*)

— **carrée.** — Gravure au burin, dont les tailles se croisent perpendiculairement.

— **en bois mat et de relief.** — On désignait ainsi autrefois principalement les gravures des grosses lettres d'affiches et les masses de rentrées, — c'est-à-dire les grandes parties de fond, — destinées aux camaïeux et aux toiles peintes.

— **en cachets.** — La gravure en cachets se rapproche beaucoup de la gravure en médailles. L'artiste place le cachet dans une poignée garnie de ciment et de cire, qui lui permet de le manier plus aisément, et le grave avec les instruments usités par les graveurs en médailles. Il y a cette différence toutefois que le graveur de cachets ne travaille qu'en vue d'obtenir un seul coin, tandis que les graveurs en médailles, au contraire, produisent des matrices à l'aide desquelles on peut se procurer autant de coins qu'on le désire.

— **en camaïeu.** — Nom donné parfois à la gravure en imitation de lavis.

— **en couleur.** — La gravure en taille-douce en couleur s'obtient par le tirage successif de plusieurs planches de même dimension, s'imprimant chacune avec des couleurs spéciales qui, par leur superposition, forment des tons intermédiaires. Les planches sont gravées comme les planches à la manière noire, et la grande difficulté est que les points de repère soient rigoureusement observés, de façon que, lors des impressions

successives, les couleurs viennent s'appliquer exactement à l'endroit qu'elles doivent occuper et sans dépasser les contours.

Gravure en manière de crayon. — Ce genre de gravure, usité surtout au siècle dernier, avait pour but d'imiter le dessin au crayon. On commençait par vernir le cuivre comme pour la gravure à l'eau-forte, seulement au lieu de travailler à l'aide de pointes ordinaires, on se servait de pointes spéciales, de pointes doubles et triples, de poinçons, de mattoirs, de roulettes, etc., enfin de toute une série d'instruments destinés à imiter les pointillés du crayon.

— **en médaille.** — Procédé qui consiste à graver sur un morceau d'acier un modèle que l'on reproduit indéfiniment par le frappage.

— **en pierres fines.** — Procédé qui consiste à reproduire en creux ou en relief sur les pierres fines un modèle donné.

— **large.** — Gravure au burin dont les tailles sont très espacées.

— **leucographique.** — Procédé de gravure au trait en creux sur des plaques de zinc. Les planches ainsi mordues à l'eau-forte et offrant des traits en creux laissent apparaître le dessin en blanc lorsque le rouleau de la presse typographique passe à leur surface. Ces planches, montées sur de petits morceaux de bois, se tirent donc comme des gravures sur bois ou des clichés et produisent à l'impression des taches noires au milieu desquelles le dessin se détache en blanc. (Voy. *Dessin leucographique.*) Ce procédé, insuffisant pour reproduire des œuvres d'art, est excellent et peu coûteux pour la reproduction de figures techniques destinées à illustrer des ouvrages scientifiques.

— **en losanges.** — Gravure au burin dont les tailles, se croisant obliquement, laissent apparaître dans leur intervalle des losanges blancs.

— **pointillée.** — La gravure pointillée se rapproche beaucoup de la gravure en manière de crayon. Les procédés sont les mêmes. Seulement, dans la première, le pointillé est parfois renforcé de hachures, tandis que dans la seconde le graveur les exclut afin de fac-similer le plus exactement possible l'aspect que donnent des traits de crayon.

Gravure serrée. — Gravure au burin dont les tailles sont très près l'une de l'autre.

— **sur bois** *en creux.* — Ce procédé est le contraire du procédé ordinaire. Il sert à obtenir des creux à l'aide desquels on se procure les empreintes en relief. On se servait de gravures sur bois en creux au siècle dernier pour les armoiries et les inscriptions en relief des cloches fondues à cire perdue, pour les sceaux, matrices, cachets coulés en métal, etc.

— **sur bois** *en relief.* — (Voy. *Graver en taille d'épargne.*)

— **sur pierre.** — Procédé de gravure à la pointe sur pierre lithographique. La gravure sur pierre se tire comme la lithographie ordinaire. Elle présente l'avantage de permettre des travaux beaucoup plus fins que la lithographie à la plume. Mais elle est beaucoup plus sèche de contour que la gravure en taille-douce. Toutefois, certains graveurs allemands ont atteint dans ce genre des résultats excellents. Le procédé est surtout industriel à cause du bon marché du tirage.

Gréco-romain. — Se dit des édifices, des monuments construits à l'époque romaine suivant le principe des ordres grecs avec certaines modifications de détail ou d'adaptation.

Grecque. — Motif d'ornementa-

tion formé de lignes brisées à angle droit et décrivant des portions de car-

rés ou de rectangles non fermés, reliés entre eux par des portions de lignes droites.

Grelé. — (Blas.) — Se dit d'une couronne surmontée d'un rang de perles.

Grelot. — (Blas.) — Se dit d'une 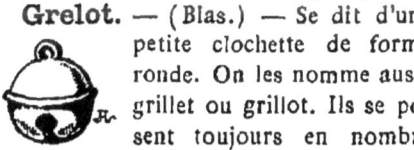 petite clochette de forme ronde. On les nomme aussi grillet ou grillot. Ils se posent toujours en nombre dans l'écu, et quand il n'y a pas de nombre, on dit semé.

Grenat. — Pierre précieuse de couleur rouge comparable au rouge de la grenade.

Grené. — Sorte de grain que donne un crayon un peu gros, frotté sur le papier et dont le noir, s'attachant aux rugosités du papier, forme une alternance de points noirs et blancs irrégulièrement semés. On emploie le grené pour adoucir les transitions trop brusques entre les hachures. On dit aussi *grainé*.

Grener. — Indiquer la place des ombres dans un dessin, ou renforcer des hachures à l'aide de petits points. On dit aussi *grainer*.

Grenu. — Se dit des surfaces qui offrent beaucoup de petites aspérités irrégulières. Un cuir grenu. Un papier grenu.

Grès. — Pierre dure formée d'une agglomération de grains de quartz.

— **cérame.** Se dit de certaines poteries opaques, imperméables, dures et sonores. Les grès communs se fabriquent à l'aide d'une pâte d'argile, de sable quartzeux et de silicates doubles. La pâte des grès fins ne diffère pas sensiblement de la pâte des faïences fines. On fabriquait du grès-cérame en Allemagne dès le VIIIe siècle. Les grès anglais sont d'une qualité de fabrication remarquable. Les Chinois et les Japonais ont produit des vases et des statuettes en grès-cérame fort recherchés des collectionneurs.

Gribouillage. — Se dit d'un croquis informe, de contours difficiles à déchiffrer. On donne aussi le nom de gribouillage à certaines œuvres sans valeur. On n'en recueille pas moins précieusement jusqu'au moindre gribouillage sorti de la main des maîtres.

Gribouiller. — Couvrir une feuille de papier, une toile, de contours indécis, de dessins informes exécutés rapidement. Se dit aussi des œuvres confuses, mauvaises, indéchiffrables et incompréhensibles.

Griffe. — (Arch.) — Feuille d'ornementation légèrement enroulée et servant à relier la moulure convexe et circulaire placée à la base des colonnes romanes et des faisceaux de colonnettes du moyen âge au socle carré placé immédiatement au-dessous de cette moulure. Les griffes remplissent ainsi le vide formé par l'écoinçon. Dans certains cas, la griffe a son point de départ sur le tore et remplit le petit triangle formé par l'angle saillant de la plinthe. Et c'est là le cas le plus fréquent. Dans quelques monuments (XIIIe siècle), on trouve des griffes évidées dans la masse de la plinthe et n'offrant aucun point de contact avec le tore.

Griffon. — Animal fabuleux à tête d'aigle et au corps de lion, employé fréquemment comme motif de décoration. On trouve des représentations de griffons dans un grand nombre de monuments antiques, en Perse, en Assyrie, etc.

Griffon. — (Blas.) — Figure demi-aigle et demi-lion, ayant la tête, le poitrail d'aigle, les jambes de devant garnies de griffes et le derrière en forme de lion avec jambes, pattes, ongles et queue.

Griffonnage. — Se dit surtout d'un croquis à la plume ou au crayon prestement et rapidement enlevé, mais inachevé et d'une exécution sommaire.

Griffonner. — Dessiner rapidement et avec négligence.

Grignotis. — (Grav.) — Se dit de travaux spéciaux, formés de tailles très courtes, mélangées et alternées de points, de traits rompus, tremblés, sinueux et servant à interpréter des feuillés, des terrains accidentés, des étoffes aux plis rugueux, des murailles aux surfaces couvertes d'aspérités, etc. On donne aussi le même nom, dans certaines gravures au burin, à des travaux très délicats, à des tailles irrégulières, très peu profondes, ayant à peine égratigné la surface du métal; un léger grignotis.

Grillage. — (Arch.) — Assemblage de pièces de fer ou de bois destiné à former des clôtures ajourées.

Grille. — (Arch.) — Clôture formée de barreaux de fer ou de bois plus ou moins richement ornementés. Dès le XII^e siècle, on fabriquait des grilles en fer très ornées.

Les motifs d'ornementation principaux consistaient surtout en rinceaux dont les brindilles étaient soudées à des embases et maintenues contre les montants par des embrasses contournées à chaud.

A la fin de ce siècle, on exécutait aussi des grilles en juxtaposant des panneaux d'une riche décoration. Au XIV^e siècle, on ajouta aux rinceaux des ornements découpés dans des feuilles de tôle et contournés. Au XIV^e et au XV^e, on souda ces feuillages aux gros fers. Enfin, à partir du XV^e siècle, la tôle rivée fut généralement employée et aux XVI^e, XVII^e et XVIII^e siècles, les grilles prirent une importance décorative considérable et furent surmontées de couronnements d'une grande richesse.

Grimaçant. — Se dit de certaines sculptures du moyen âge représentant des figures dont le visage est bizarre et dont les traits sont contournés et défigurés.

Gringolé. — (Blas.) — (Voy. *Croix gringolée.*)

Griotte d'Italie. — Marbre rouge parsemé de taches et de veines brunes et blanches, fréquemment employé sur certaines façades monumentales, comme tablette destinée à recevoir les inscriptions dorées.

Grippage. — (Voy. *Gripper.*)

Gripper. — (Céram.) — Se dit du mauvais effet qui se produit à la cuisson des peintures sur porcelaine ou sur faïence, pour l'exécution desquelles on a employé des couleurs délayées avec une trop grande quantité d'essence grasse. La couleur trop graissée grippe au feu.

Gris. — Se dit des nuances obtenues par le mélange de blanc et de noir et aussi d'une couleur foncée. On dit un gris brun, un gris bleu, un gris verdâtre, pour indiquer que ces gris sont d'une tonalité différente, et que dans chacun d'eux dominent le brun, le bleu, le vert, etc.

— (Peint.) — Se dit d'un tableau peint dans une tonalité trop peu accentuée, effacée et pâle.

Grisaille. — (Peint.) — Peinture imitant les bas-reliefs, à l'aide de l'emploi exclusif de blanc et de noir et des différents gris obtenus par leur mélange. — On désigne aussi sous le

nom de grisaille des tableaux ou des esquisses monochromes. Des lavis à l'encre de Chine sont évidemment des grisailles, mais on leur donne rarement ce nom. On réserve la désignation de grisaille pour les peintures à l'effet qui ont pour but de reproduire des bas-reliefs en trompe-l'œil. Tels sont les peintures d'Abel de Pujol à la Bourse de Paris. Bien qu'on se borne à reproduire des œuvres de sculpture absolument blanches, il faut tenir compte des ombres, des reflets, des accidents de lumière, etc. Aussi la palette de grisaille est-elle assez riche en tons *gris*, bleus, roses, jaunes, bruns et même violacés.

Grisâtre. — Qui tire sur le gris. D'un aspect gris.

Grisé. — Se dit, dans une gravure ou dans une épreuve imprimée, d'espaces recouverts de lignes grises formées par de petites hachures régulièrement espacées. Dans certains imprimés, on couvre d'un grisé les espaces sur lesquels on doit placer des indications manuscrites qu'il est ainsi impossible d'enlever au grattoir sans laisser trace de l'opération.

Griser. — Couvrir une surface de grisé, de hachures, donnant à l'impression une série de lignes grises.

Gros-blanc. — (Dor.) — Mastic destiné aux retouches. — (Voy. *Retoucher*.)

— **buisson.** — Se dit d'une sorte de fusain très tendre et d'un beau noir velouté.

— **de mur.** — (Arch.) — Pièce de bois destinée à former l'épaisseur des murs en pisé et à maintenir écartés les côtés du moule pendant l'opération du moulage.

— **murs.** — (Arch.) — Murs extérieurs au pourtour d'un édifice, servant de point d'appui aux voûtes, aux charpentes des planchers et de la toiture, et dont l'épaisseur est supérieure à celle des murs de refend ou de division du même édifice.

— **œuvre.** — (Voy. *Œuvre*.)

Grosserie. — (Orfèv.) — Se dit de la vaisselle d'orfèvrerie.

Grotesques. — Motifs d'ornementation peints, dessinés ou sculptés, reproduisant des sujets bizarres ou formant des arabesques, dans l'entrelacement desquelles apparaissent des figures extravagantes, des personnages, des animaux fantastiques. Les sculpteurs du moyen âge ont exécuté des grotesques avec une rare perfection. Le goût des grotesques se continue pendant la Renaissance. Il existe de curieuses figures grotesques, dessinées par Léonard de Vinci et par Raphaël. Enfin, Callot et Téniers, au XVIIe siècle, ont peint et gravé des scènes fantastiques, dans lesquelles les figures grotesques tiennent une large place.

Grotte. — (Art des jard.) — Caverne artificielle faite de roches rapportées et parfois décorée de statues, comme la grotte du Bosquet ou des bains d'Apollon dans le parc de Versailles.

— **aux fées.** — Dénomination qu'on applique parfois aux allées couvertes (voy. ce mot).

Groupe. — Réunion, agencement de figures ou d'objets formant un ensemble. Les différents groupes d'un tableau doivent présenter des masses bien équilibrées. Un groupe bien étudié.

— (Sculpt.) — Réunion de plusieurs figures concourant à une action commune et dont la silhouette et l'agencement doivent présenter sur toutes les faces un ensemble harmonieux.

— **d'animaux.** — (Sculpt.) — Réunion d'animaux posés sur un même socle et servant de motif de décoration pour les parcs et jardins.

Groupement. — Se dit de la façon dont les figures sont groupées en peinture, en dessin, en sculpture. Le groupement des figures est heureux. Ce groupement laisse des vides qui auraient dû être comblés.

Grouper. — Disposer en groupe. Agencer des modèles de façon à former

un groupe. Dessiner des figures, les juxtaposer, les réunir en groupe.

Guérite. — (Arch.) — Petit réduit, soit en bois, soit en maçonnerie, couvert, placé au sommet des murailles de certains châteaux forts du moyen âge et servant à abriter les soldats de garde. Se dit aussi d'une petite construction en forme de donjon, dominant une vaste étendue et pouvant servir de poste à un veilleur.

Guette. — (Arch.) — Tour des châteaux forts du moyen âge où se tenait le veilleur ou guetteur. — Poteaux, pans de bois inclinés sur leur épaisseur et assemblage de pièces de bois destinées à renforcer une autre charpente.

Gueulard. — Se dit parfois de certaines buires en faïence en forme de casque renversé. Il existe des vases de cette forme en faïence de Rouen qui sont décorés de très riches motifs d'ornementation, avec lambrequins pendants.

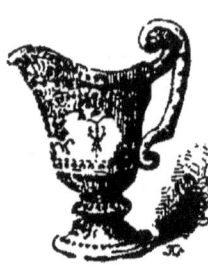

Gueules. — (Blas.) — Couleur rouge. S'indique en gravure par des hachures verticales.

— **de loup.** — (Arch.) — Entaille permettant à deux pièces de bois juxtaposées de pivoter, de s'appliquer l'une sur l'autre.

— **droite.** — (Arch.) — Se dit de la partie concave d'une cimaise.

— **renversée.** — (Arch.) — Se dit de la partie convexe d'une cimaise.

Guichet. — (Arch.) — Se dit d'une porte de petite dimension placée non loin d'une porte de proportions beaucoup plus vastes. Les grandes portes ou grilles ont parfois des guichets pratiqués dans leur propre ouverture. On désigne aussi sous le nom de guichets les grandes arcades de la cour du Carrousel et du Louvre, servant de passage aux voitures et aux piétons.

Guidon. — (Blas.) — Se dit d'une figure en forme de drapeau étroit, long, fendu, à deux pointes et attaché à une hampe en forme de lance. Sous le règne de Charles VII, la bannière et le pennon ayant disparu, le guidon devint l'enseigne de l'infanterie, tandis que la cornette était réservée à la cavalerie.

Guillochage. — (Art déc.) — Se dit du travail obtenu en guillochant.

Guillocher. — (Art déc.) — Exécuter des guillochis, principalement pour les pièces d'orfèvrerie, à l'aide du tour à guillocher.

Guillocheur. — (Art déc.) — Ouvrier qui exécute des guillochis.

Guillochis. — (Art déc.) — Motif d'ornementation formé de traits symétriques, ondés, croisés ou parallèles, — et aussi art de guillocher.

Guimbarde. — Petit rabot à l'usage des sculpteurs et des graveurs et servant à unir les surfaces creuses d'une certaine étendue.

Guipure. — (Art déc.) — Dentelle de fil ou de soie à larges mailles et sans fond. — S'emploie aussi comme le mot dentelle, pour caractériser les motifs de balustrades et les découpures en usage dans l'architecture gothique.

Guirlande. — Motif d'ornementation représentant des feuillages, des fleurs, des fruits, tressés ou reliés par des rubans et qui semblent former une longue bande cylindrique, légèrement renflée à sa partie médiane, souple et flexible, que l'on peut accrocher à de certaines saillies,

enrouler autour des fûts de colonnes, appliquer à la décoration des panneaux, des frontons, etc.

Guitare. — (Arch.) — Charpente formée de pièces courbes, destinée à soutenir la toiture des lucarnes.

Guivre. — (Blas.) — La guivre, sorte de couleuvre ou serpent à queue ondée ou tortillée, porte aussi parfois les noms de vuivre ou de bisse. Le plus souvent elle est représentée en pal, et on la dit rampante lorsqu'elle est posée en fasce.

Gumènes. — (Blas.) — Câbles qui attachent l'ancre au navire.

Gymnase. — (Arch.) — Ensemble de bâtiments et de portiques formant un édifice public où la jeunesse de l'antiquité se livrait aux exercices du corps.

Gypse. — Sulfate de chaux. On lui donne aussi les noms de *sélénite* et de *plâtre*. Lorsqu'il affecte la forme de lames transparentes et jaunâtres, qui décomposent la lumière, les ouvriers carriers lui donnent le nom de *pierre à jésus*, ou de *miroir d'âne*. Les variétés compactes sont appelées *pierre à plâtre des Parisiens*, et les variétés à tissu laminaire et saccharoïde prennent le nom d'albâtre blanc ou d'albâtre gypseux.

H

Hache. — (Blas.) — On se sert en blason de deux sortes de haches comme figures : la hache ou cognée qui sert à tailler et à doler les pièces de bois, et la hache d'armes dont les anciens maréchaux de France accostaient leurs écus.

Haché. — Couvert de hachures.

Hacher. — (Arch.) — Couvrir certaines parties d'un dessin d'architecture de hachures parallèles tracées au tire-ligne.

— (Arch.) — Entailler la surface d'une muraille, la couvrir de stries irrégulières et peu profondes.

Hachures. — (Grav.) — Traits parallèles ou croisés à l'aide desquels on indique le modelé. Ces traits, plus ou moins larges, plus ou moins serrés, permettent au graveur d'interpréter tous les tons, de faire vibrer les lumières, d'accentuer la forme de chaque objet et même d'en préciser la nature. Ainsi c'est à l'aide de hachures délicates et fines que l'on interprète les chairs ; des hachures vigoureuses servent à indiquer les plis des étoffes, etc., etc. On ajoute quelquefois des pointillés au milieu des hachures entre-croisées afin d'éteindre des blancs trop vifs et pour donner plus de fondu au modelé.

— (Arch.) — Lignes parallèles, horizontales, verticales, obliques ou croisées, servant à indiquer dans un dessin d'architecture la masse d'une construction ou les ombres portées sur une façade par les saillies.

— (Topograph.) — Se dit de traits représentant les lignes de pente des montagnes et dont le nombre et la longueur varient suivant l'attitude et la plus ou moins grande obliquité des montagnes. La longueur de ces hachures est en raison

inverse de la rapidité des pentes et indique la distance qui existe entre deux courbes de section consécutives.

Hachures. — (Blas.) — Se dit de traits ou de points à l'aide desquels on représente, suivant des directions et des combinaisons conventionnelles, dans les ouvrages gravés, les couleurs du blason. Cette convention est généralement acceptée.

Hall. — (Arch.) — Salle de grande dimension, ordinairement éclairée par un plafond vitré, servant de salle d'attente, de salle de pas perdus dans certains établissements publics ou privés ; et aussi, dans les châteaux et les demeures princières, très vaste salon de réunion d'une hauteur de plusieurs étages et richement décoré.

Halle. — (Arch.) — Vastes emplacements couverts, destinés à servir de marché. Les Halles centrales de Paris sont le véritable type de ce genre de construction. Ces immenses pavillons en fer et en verre, reposant sur des soubassements en maçonnerie, ont été édifiés d'après les plans de l'architecte Bal-

tard, inspirés d'une invention de Hauréau.

Hallebarde. — (Blas.) — Se dit d'une figure en forme d'arme de hast, avec long fût, longue hampe, et garnie d'une grande pointe et d'un fer à pointes recroquevillées. La hallebarde était l'arme des sergents de bande. On la représente presque toujours dans les armoiries en pal et en nombre. — La hallebarde fut introduite en France au XVe siècle par les Suisses et les Allemands. Quant aux hallebardes de parade, usitées depuis le XVIe siècle, elles étaient parfois d'une grande richesse d'ornementation et décorées de gravures et de damasquinures.

Hamades. — (Blas.) — On désigne ainsi les fasces alésées, c'est-à-dire n'atteignant pas les bords de l'écu et composées de trois pièces. On dit aussi *Hamaides* et *Haméides*. Les armoiries étrangères en offrent surtout de très nombreux exemples.

Hamaide. — (Blas.) — (Voy. *Hamades*.)

Haméides. — (Blas.) — (Voy. *Hamades*.)

Hampe. — Manche d'un pinceau, d'un drapeau, etc.

Hanap. — Coupe à boire de grande dimension ; placée sur un pied. Il y a des hanaps à couvercles richement ciselés, qui sont de véritables chefs-d'œuvre d'art décoratif. Au moyen âge, on fabriquait des hanaps en métal précieux,

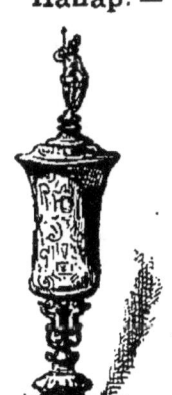

de forme très variée et le plus souvent d'une très grande richesse d'ornementation.

Hanapier. — Se disait des étuis, des écrins, dans lesquels on plaçait les hanaps précieux.

Hanche. — Se dit, en anatomie, de la partie de l'os iliaque qui s'articule avec l'os de la cuisse et surtout, dans le langage courant, de la saillie extérieure de cet os.

Hanché. — Se dit de la façon dont une figure debout est posée sur l'une ou l'autre jambe, de façon à faire saillir une hanche. Une figure hanchée du côté droit. Une figure hanchée à gauche.

Hangar. — (Arch.) — Abri formé par une toiture légère et dont le pourtour n'est garni que de clôtures mobiles.

Happe. — (Arch.) — Sorte de crampon en fer reliant deux pierres ou deux pièces de charpente juxtaposées.

Happer. — Se dit de certains papiers, de certaines toiles sur lesquels la couleur adhère vivement, comme si elle était attirée violemment. Se dit aussi des surfaces revêtues d'une mixture qui aide à l'adhésion des feuilles d'or.

Hardi. — (Arch.) — Se dit d'un plan d'édifice qui témoigne de la part de l'auteur d'une connaissance approfondie des lois de la construction et dans lequel les supports et les points d'appui sont réduits à leur dimension minima.

Harpe. — (Blas.) — Figure de blason de même forme que l'instrument de musique de ce nom, mais parfois rappelant aussi la lyre et se terminant par deux têtes, l'une humaine, l'autre d'animal. Les armes du royaume d'Irlande se composent d'une harpe d'or sur champ de gueules. — Il y a des harpes dont la *colonne* et la *console* — c'est-à-dire la partie supérieure en forme d'S renversée — sont décorées avec une extrême richesse, suivant un parti pris architectural, et ornées de chapiteaux à feuilles d'acanthe et à guirlandes.

Harpes. — (Arch.) — Pierres superposées, formant alternativement des saillies et des creux, et destinées à permettre de relier plus solidement une muraille à construire ultérieurement en prolongement de celle déjà existante. Saillies d'une chaîne de pierre tournées du côté intérieur d'une muraille et destinées à donner plus de cohésion à l'ensemble de la maçonnerie.

Harpie. — (Blas.) — Les harpies se représentent en armoiries sous la forme d'un aigle avec tête et buste de femme. Selon les anciens, les harpies avaient le visage d'une jeune fille, le corps et les ailes d'un vautour, la queue d'un serpent et des griffes aux mains et aux pieds.

Harpon. — (Arch.) — Pièce de fer soudée servant à relier solidement, l'une à l'autre, deux murailles ou deux pièces de charpente.

Haubert. — Sorte de cuirasse ou de cotte de mailles, en usage au moyen âge.

Hausse. — (Grav.) — (Voy. *Découpage*.)

Haussé. — (Blas.) — On emploie ce mot lorsque les pièces occupent sur l'écu une place plus élevée que leur emplacement normal.

Hausse-col. — Pièce d'armure en usage du XV^e au XVI^e siècle, et servant à protéger la jonction du casque et de la cuirasse.

Haute lisse. — Disposition verticale de la lisse du métier à tapisser. Les tapisseries ainsi fabriquées sont appelées de haute lisse ou simplement haute lisse. On écrit aussi *haute lice*. — (Voy. *Basse lisse* et *Lisse*.)

Haut en couleur. — Colorié à l'excès, de couleurs vives ou criardes.

Hauteur. — Dimension d'un objet mesuré suivant une ligne verticale.

— **d'appui.** — Hauteur ordinaire des balustrades des appuis de fenêtre. La hauteur d'appui est quelquefois inférieure à un mètre, mais elle ne dépasse jamais cette dimension.

— **sous clef.** — (Arch.) — Se dit de la distance qui existe entre le sol et la partie inférieure d'une voûte, la mesure étant prise dans l'axe et au point le plus élevé de la surface concave.

Haut-relief. — Morceau de sculpture exécuté de telle façon que les figures placées en avant d'une surface plane n'ont avec cette surface que quelques points de contact, mais en sont, quant au reste, suffisamment détachées.

On peut citer, comme exemples de hauts-reliefs, les quatre groupes monumentaux qui décorent l'Arc de triomphe de l'Étoile. — (Voy. *Bas-relief*.)

Heaume. — (Blas.) — Casque couvrant la tête et le cou et fermé sur le visage par un treillis. C'est la première pièce des armes ; il orne aussi les armoiries. Quelques auteurs donnent aussi au casque, suivant

ses différentes formes, les noms d'Armet, de Cabasset, de Pot, de Bassinet, de Salade, de Morion et de Bourguignote.

Hélice. — Courbe que décrit, à la surface d'un cylindre, un point s'élevant en tournant autour de ce cylindre. On fait une fréquente application de l'hélice dans le tracé des escaliers placés à l'intérieur des cages circulaires et présentant à leur centre un espace vide et cylindrique.

— (Arch.) — Se dit parfois des volutes des chapiteaux corinthiens.

Hélicoïde. — En forme d'hélice.

Héliochromie. — (Phot.) — Se dit de procédés de photographie en couleur aujourd'hui encore très imparfaits. L'idéal serait d'obtenir, au sortir de la chambre noire, un cliché ou une épreuve reproduisant exactement l'image formée sur la glace dépolie. Malheureusement si quelques savants ont pu obtenir certaines couleurs, celles-ci étaient tellement fugaces, qu'il fallait ne regarder les épreuves ainsi colorées qu'à l'abri de rayons lumineux. Les épreuves d'héliochromie telles qu'on en voit aujourd'hui consistent simplement en épreuves photographiques ordinaires, coloriées par des procédés plus ou moins ingénieux.

Héliographie. — Art d'obtenir, à l'aide de la lumière, des épreuves photographiques ordinaires et principalement des épreuves de planches gravées comme les planches en taille-douce.

Héliographique. — Se dit de reproductions, de planches gravées, d'épreuves obtenues par des procédés d'héliographie.

Héliogravure. — Gravure héliographique. Parmi les procédés d'héliogravure les plus répandus, il faut citer au premier rang l'héliogravure Dujardin. Par ce procédé et à l'aide d'habiles retouches, on obtient des fac-similés de dessins au lavis, d'épreuves photographiques qui, reportées sur métal, s'impriment à l'encre grasse comme des planches en taille-douce et peuvent, étant soumises à l'aciérage, fournir des milliers d'épreuves.

Hémicycle. — Salle, chapelle, abside, etc., construite suivant un demi-cercle, et aussi surface murale de cette forme et gradins superposés en demi-cercles concentriques.

— (Arch.) — Se dit du tracé d'une voûte en forme de demi-cercle, et aussi d'un ensemble de pièces de charpente découpées suivant cette courbe et destinées à soutenir les claveaux pendant la construction de la voûte.

Hémisphère. — Moitié d'une sphère. Les coupoles offrent souvent l'aspect d'un hémisphère au sommet duquel est parfois pratiquée une ouverture circulaire.

Hémisphérique. — De la forme d'une demi-sphère.

Hémisphéroïde. — Moitié d'un sphéroïde.

Heptagone. — Polygone à sept côtés.

Héraldique (art). — Art du blason, c'est-à-dire art d'expliquer, d'écrire, de représenter les armes ou armoiries d'une maison noble, d'une province, à l'aide de termes spéciaux, de figures conventionnelles et conformément aux règles généralement adoptées. — (Voy. *Blason*.)

Hermès. — (Sculpt.) — Se dit des statues représentant Mercure. Un Hermès enfant; un Mercure enfant. Se dit aussi des statues de Mercure dont le corps est engagé dans une gaine.

Hermès. — Buste ou figure à mi-corps se prolongeant (sans interruption de moulure ou de socle) en gaine plus étroite à la base qu'au sommet. Les hermès sont fréquemment employés dans la décoration des jardins, comme piliers de grilles monumentales, comme motifs destinés à rompre la monotonie de balustrades ou de soubassements continus, etc.

Hermétique. — (Arch.) — Se dit d'une colonne dont le chapiteau est formé d'une tête humaine.

Hermine. — (Blas.) — L'hermine est une des deux fourrures employées dans la composition des armoiries. Elle est ordinairement blanche avec des mouchetures noires ; tandis que la contre-hermine se compose de mouchetures blanches ou d'argent, sur fond noir ou de sable.

Herminette. — (Sculpt.) — Petite hachette dont une extrémité a la forme de marteau. L'herminette est employée par les sculpteurs pour travailler le plâtre. On donne le même nom à une hachette de charpentier se terminant en large gouge. Enfin il existe des herminettes à l'usage des sculpteurs sur bois, et dont l'une des extrémités est aiguisée en biseau.

Herse. — (Arch. militaire.) — Grille de fer placée dans des rainures verticales et servant à fermer l'entrée des châteaux forts du moyen âge. Chez les Romains, les herses, suspendues à des chaînes et qu'on laissait tomber pour fermer le chemin aux ennemis, portaient le nom de *cataracta*.

Herse. — (Blas.) — Figure représentant la claie garnie de pointes et usitée en agriculture. On désigne spécialement sous le nom de herse *sarrasine* une figure formée de six pals alésés et aiguisés par le bas, avec traverses jointes par de gros clous et rappelant la forme de la herse des châteaux forts du moyen âge.

— (Arch.) — Se dit de l'épure indiquant le tracé géométrique d'un comble.

— Désigne aussi la charpente du comble d'un pavillon carré.

Heures. — Livres de prières. Il existe des livres d'Heures manuscrits dont les merveilleuses enluminures sont des chefs-d'œuvre de Memling et de Jean Foucquet. Il y a aussi des livres d'Heures imprimés dont les pages sont bordées de gravures sur bois avec sujets et motifs d'ornementation d'une extrême délicatesse. Ces livres d'Heures imprimés, activement recherchés aujourd'hui par les collectionneurs, ont eu pour imprimeurs les Simon Vostre, les Hardouin, les Kerver, etc.

Heurté. — Se dit de nuances juxtaposées tranchant trop vivement l'une sur l'autre, d'effets exagérés, de contrastes trop brusques.

Heurtoir. — (Arch.) — Marteau de porte. Il existe des heurtoirs du moyen âge et de la Renaissance qui sont de véritables merveilles de composition et d'exécution. Au XVIIe et au XVIIIe siècle, la forme purement ornementale domine, tandis que précédemment les heurtoirs faisaient souvent l'objet de scènes capricieuses, fantasques et parfois même licencieuses, où la figure humaine et les animaux étaient traités avec une habileté supérieure. Plusieurs artistes célèbres de ces différentes époques ont d'ailleurs fréquemment composé de ces heurtoirs qui, considérés aujourd'hui comme des

œuvres d'art, sont classés avec honneur dans les musées et les collections.

Hexagone. — Polygone à six côtés. On donne souvent aux carreaux de terre cuite une forme hexagonale. Les carrelages exécutés à l'aide de pavés hexagonaux sont formés de carreaux simplement juxtaposés, tandis que dans les carrelages exécutés à l'aide de pavés octogonaux, les vides de chaque angle doivent être remplis par de petits pavés carrés.

Hexaèdre. — Solide à six faces. Le cube, le dé à jouer sont des hexaèdres.

Hexastyle. — (Arch.) — Temple antique présentant six colonnes de façade.

Hiéroglyphes. — Caractères peints ou gravés en usage chez les Egyptiens. Les hiéroglyphes consistent surtout en représentations simplifiées et typiques de figures, d'animaux, d'astres, de plantes, etc.

Hippocentaure. — Se dit parfois pour centaure.

Hippodrome. — (Arch.) — Cirque de grande dimension et de forme oblongue, terminé aux deux extrémités par des hémicycles et disposé pour les exercices équestres. — Par extension, terrain plat où se font les courses de chevaux.

Hippogriffe. — Animal fabuleux. Monstre ailé moitié cheval et moitié griffon.

Hippopode. — Être fabuleux. Figure d'homme à jambes de cheval employée en ornementation et dans la composition des rinceaux de certaines frises.

Hispano-moresque. — (Voy. *Céramique hispano-moresque*.)

Histoire. — (Voy. *Peinture d'histoire*.)

Historié. — Enjolivé, décoré de riches et nombreux motifs d'ornementation.

Historié. — (Arch.) — Se dit des moulures ou des chapiteaux décorés de têtes ou de personnages peints ou sculptés.
— (Art déc.) — Se dit de têtes de pages, de culs-de-lampe et de lettres destinés à l'illustration d'un ouvrage et dont les sujets ont été puisés dans cet ouvrage.

Historier. — Décorer de motifs d'ornementation nombreux, mais de peu d'étendue; enjoliver.

Historique. — Qui a rapport à la peinture d'histoire, aux tableaux de genre dont les sujets sont pris parmi les anecdotes historiques. On dit aussi peinture historique pour peinture d'histoire. — (Voy. *Musée historique*.)

Hoche. — Entaille irrégulière et grossièrement faite.

Honorable. — (Blas.) — Se dit de certaines pièces de l'écu.

Hôpital. — (Arch.) — Ensemble de bâtiments destinés à recevoir et à soigner les malades. Les asiles de vieillards, d'infirmes, etc., prennent de préférence le nom d'hospice, et on désigne parfois indifféremment ces deux sortes d'établissements sous le nom d'hôtel-Dieu.

Hoquette. — Instrument de fer

dont se servent les sculpteurs en marbre.

Horizon. — L'horizon en perspective est toujours situé à la hauteur de l'œil de l'observateur et se représente par une ligne droite parallèle à la ligne de terre. (Voy. ce mot.) La perspective des lignes placées au-dessus se traduit par des obliques descendant vers l'horizon et celle des lignes placées au-dessous par des obliques montant vers l'horizon.

— rationnel. — Horizon factice que l'on détermine et que l'on fixe à l'endroit où se trouverait le véritable horizon visuel.

Horizon visible. — (Voy. *Horizon visuel.*)

— **visuel.** — Terme de perspective par lequel on désigne la ligne où le ciel et la terre semblent se joindre. On dit aussi horizon visible.

Horizontal. — Se dit des lignes, des plans parallèles à l'horizon et perpendiculaires à la verticale du lieu.

Horizontalement. — Parallèlement à l'horizon.

Horizonté. — (Blas.) — Se dit des figures de la lune ou du soleil représentées dans un angle de l'écu.

Hors concours. — Se dit des artistes exposant aux Salons de Paris qui, ayant reçu les plus hautes récompenses, ne peuvent plus concourir que pour les grandes médailles d'honneur.

— **-d'œuvre.** — (Arch.) — Se dit de tout ce qui ne se rattache pas suffisamment à l'ordonnance générale d'une construction.

Hôtel. — (Arch.) — Riche et importante habitation privée. — Édifice destiné à certains établissements publics : l'hôtel des Monnaies. — Établissement où, pour leur argent, les voyageurs sont logés. — Les hôtels servant de demeure particulière et les hôtels destinés aux voyageurs sont souvent, au point de vue purement architectural, de véritables monuments, que parfois rehaussent encore de riches ornementations intérieures.

— **de ville.** — (Arch.) — Édifice où siège l'autorité municipale. Beaucoup d'hôtels de ville sont remarquables par la richesse de leur architecture. Parmi les plus connus à ce titre, nous citerons en France ceux de Lyon, Arles, Toulouse, Aix, Bordeaux, Saint-Quentin, Arras (xvie siècle), Douai. Ceux du Nord sont célèbres. Il suffit de rappeler en Belgique ceux de Bruxelles (1450), Oudenarde, Louvain (1459), Anvers (1560), Maëstricht ; et, en Hollande, celui d'Amsterdam.

Hotte. — (Arch.) — Manteau de cheminée apparent et de forme pyramidale.

Les cheminées du moyen âge offrent de très beaux spécimens de hottes richement décorées d'arcatures et de motifs de sculpture. A l'époque de la Renaissance, les hottes sont verticales, mais parfois plus luxueuses encore.

Hourd. — (Arch.) — Galerie en charpente posée en encorbellement au sommet des tours et des parapets des courtines dans les châteaux forts du moyen âge. Certains hourds étaient construits en maçonnerie et, par suite, permanents, tandis que la plupart des hourds en charpente étaient mobiles. Au xiiie

siècle, la charpente des hourds était à la fois très simple et très solide, et avait pour points d'appui des consoles en pierre. Au xive siècle, les hourds furent en général remplacés par des mâchicoulis. En Allemagne et en Suisse, l'usage des hourds se conserva pendant les xve et xvie siècles.

Hourd. — Se disait des échafaudages et gradins du moyen âge construits à l'occasion de fêtes et d'entrées royales, que l'on décorait de tapisseries.

Hourdage. — (Arch.) — Maçonnerie grossière de plâtras ou de moellons. — On dit aussi *Hourdis*.

Hourder. — (Arch.) — Enduire ou maçonner grossièrement.

Housse. — Ébauche d'une pièce à poterie. — (Voy. *Moulage à la housse.*)

Huche. — Grand coffre ou bahut de forme horizontale et fermé d'un large couvercle pouvant servir de siège.

Huchet. — (Blas.) — Figure d'ar-

moirie ayant la forme d'un petit cornet de chasseur. D'argent au huchet de gueules.

On doit, en blasonnant, spécifier si le huchet est *enguiché*, c'est-à-dire pourvu d'un cordonnet. En général, le huchet est représenté sans *enguichure*.

Huchier. — Se disait, au moyen âge, des artisans qui fabriquaient les huches, les coffres décorés de sculptures plus ou moins grossières. Les huchiers sont les aïeux des sculpteurs sur bois d'aujourd'hui.

Huile. — (Peint.) — On emploie dans la peinture à l'huile : les huiles de lin, pour l'impression seulement ; les huiles de noix, de pavot blanc ou d'œillet, l'huile d'aspic, enfin l'huile grasse (voy. ces mots) pour les couleurs qui exigent une plus grande quantité de siccatif, comme la laque, l'outremer, les noirs, etc.

— **à broyer**. — On broie les couleurs à l'huile dans un mélange d'huile de lin et de mastic en larmes. Au siècle dernier, les artistes, qui broyaient encore leurs couleurs eux-mêmes, composaient individuellement des mélanges particuliers et en étaient très fiers et très jaloux. Les uns se servaient d'huile de lin additionnée de couperose ; d'autres, d'huile de noix mélangée de litharge.

— **à retoucher**. — Comme pour les huiles à broyer, les recettes étaient nombreuses au siècle dernier et variaient suivant les préférences de chaque artiste. L'huile à retoucher se composait en général d'huile d'œillette et de sel de saturne ; ce mélange, réduit à l'état de pâte molle, devait se rapprocher beaucoup de la pâte siccative connue de nos jours.

— **d'aspic**. — L'huile d'aspic est une huile essentielle de lavande dont on se sert dans la peinture à l'huile pour exécuter des retouches et pour nettoyer avec précaution certaines parties de la toile. Les peintres sur émail en font également usage.

Huile de lin. — La meilleure huile de lin venait autrefois de Hollande, et les peintres du siècle dernier, pour la rendre aussi blanche que l'huile d'œillette, l'exposaient au soleil dans des vases de plomb en y ajoutant de la céruse et du talc calciné. L'huile de lin est très siccative.

— **de noix**. — L'huile de noix, moins siccative que l'huile de lin, est aussi plus blanche. On l'emploie de préférence pour délayer les blancs et les gris qui seraient légèrement ternis par la coloration de l'huile de lin.

— **dessiccative**. — (Peint.) — Huile qui accélère la dessiccation des couleurs.

— **de térébenthine**. — On appelait ainsi autrefois l'essence de térébenthine, extraite de la résine du mélèze, du sapin ou du térébinthe de Chypre. Mêlée à l'outremer et aux émaux, elle en facilite l'emploi et s'évapore facilement.

— **d'œillette**. — Cette huile, plus claire que l'huile d'olive, sans saveur ni odeur, s'emploie pour délayer les blancs de plomb dont elle ne ternit nullement l'éclat.

— **grasse**. — L'huile grasse, ou *siccatif*, s'obtient en additionnant à chaud de litharge, de céruse, de terre d'ombre et de talc l'huile de lin.

Huiler. — Enduire d'huile une feuille de papier ordinaire afin de la rendre transparente et de pouvoir l'utiliser dans certains cas pour relever des calques n'exigeant pas une grande finesse de contours.

Huisserie. — (Arch.) — Encadrement en charpente ou en menuiserie d'une baie de porte ou de fenêtre, formé d'un linteau ou partie horizontale et de deux montants, ou poteaux. Lorsque ces parties verticales font saillie, on leur donne aussi le nom de dosserets.

Humérus. — Os du bras s'articulant par l'omoplate à l'épaule et par le coude au cubitus et au radius qui forment l'avant-bras.

Humoristique. — Se dit des artistes qui exécutent des scènes d'humour, des croquis fantaisistes, qui sont classés parmi les humoristes.

Humour. — Verve comique, gaieté facétieuse et originale.

Hyalin. — Transparent et diaphane comme du verre; le cristal de roche, par exemple.

Hyalographe. — Instrument permettant de dessiner mécaniquement la perspective.

Hyalographie. — Art de graver sur verre, soit à l'aide du diamant, de l'émeri ou de l'acide fluorhydrique. — Se dit aussi d'un procédé de dessin mécanique à l'aide duquel on reproduit les objets tels qu'ils sont vus en perspective.

Hydre. — (Blas.) — Figure de blason. Serpent à sept têtes. Hydre de Lerne, animal fabuleux qui vivait dans le marais de Lerne près d'Argos et fut tué par Hercule. On désigne parfois en blason l'hydre sous le nom de couleuvre.

Hydrie. — Vase antique de forme très variable, destiné à conserver l'eau. Il y avait des hydries en terre cuite de forme très élégante, mais plus ou moins

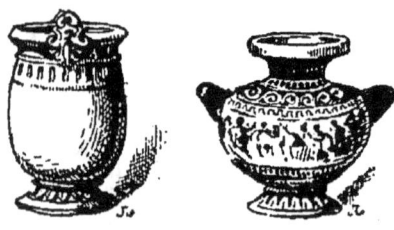

richement décorées. Il en existe aussi en métal. La plupart des hydries étaient pourvues d'anses, et dans certaines collections on conserve même des hydries à trois anses.

Hydrocérame. — Se dit des vases en terre poreuse, laissant perler des gouttelettes de liquide à leur surface et rafraîchissant l'eau par évaporation.

Hydro-métalloplastie. — Se dit de procédés de dorure, d'argenture, de cuivrage, obtenus par de simples immersions dans des bains où le dépôt métallique se produit par affinité chimique.

Hydroplastie. — Procédé de dépôt de couche métallique obtenu sans le secours de l'électricité. — On dit aussi *Hydro-métalloplastie*.

Hyperbole. — Courbe géométrique telle, que la différence des rayons conduits d'un quelconque de ses points à deux points fixes nommés foyers est constante.

Hypèthre. — (Arch.) — Édifice découvert, sans toiture. Il y avait dans l'antiquité de temples hypèthres. Certains auteurs donnent aussi ce nom aux impostes de grande dimension surmontant la porte d'entrée des temples, impostes qui, fermés de grillages, laissaient pénétrer l'air et la lumière à l'intérieur de l'édifice.

Hypocauste. — (Arch.) — Fourneau et conduit souterrain destiné à chauffer les bains antiques.

Hypogée. — Constructions ou excavations souterraines dans lesquelles les anciens plaçaient les morts.

Hyposcenium. — (Arch.) — Orchestre des théâtres antiques.

Hypothénuse. — Côté d'un triangle rectangle opposé à l'angle droit.

Hypotrachelium. — (Arch.) — Naissance du fût de la colonne prise au-dessous de la dernière moulure du chapiteau.

Hyrmensul. — (Voy. *Cromlech*.)

I

Ichnographie. — Art de dessiner à l'aide du compas et de la règle. Se dit aussi de l'art de tracer des plans et des figures techniques.

Ichnographique. — Se dit d'un dessin, d'un croquis, d'un plan exécuté par les procédés de l'ichnographie.

Iconographe. — Se dit du savant qui étudie l'iconographie ou publie des écrits sur ce sujet.

Iconographie. — Art d'étudier et de décrire les peintures, les sculptures et les gravures de l'antiquité et du moyen âge, et spécialement les portraits, images, bustes ou statues. — L'iconographie d'un personnage célèbre est la description de tous les portraits de ce personnage. L'iconographie de Voltaire, de Napoléon.

Iconographique. — Qui se rapporte à l'iconographie.

Iconologie. — Science des attributs des personnages mythologiques. Connaissance des figures emblématiques et aussi interprétation et description des œuvres d'art. — Il y a également une iconologie sacrée relative aux personnages des Écritures, de la Vie des saints, etc.

Icosaèdre. — Corps solide offrant vingt faces planes. La surface de l'icosaèdre régulier est composée de vingt triangles équilatéraux. Un grand nombre de cristaux sont souvent taillés en forme d'icosaèdre.

Idéal. — L'idéal en art est la perfection suprême ou typique qui n'existe que dans l'imagination de l'artiste. Mais l'idéal est individuel. Chaque artiste poursuit à sa manière la recherche de l'idéal. Cependant l'idéal entraine avec ui l'idée de perfection du type proposé, quel qu'il soit. Atteindre l'idéal, c'est pour un artiste se rapprocher le plus possible de la perfection, en s'appuyant sur l'étude de la nature et en l'interprétant d'une façon individuelle. L'idéal de Michel-Ange était bien différent de celui de Rembrandt et de Velasquez, aussi tous les trois ont-ils laissé des chefs-d'œuvre de caractères bien tranchés.

Idéaliser. — Rendre idéal, poétiser une scène, l'interpréter avec un sentiment élevé, donner à une figure des lignes d'une grande pureté, des attitudes nobles, retracer un portrait en embellissant, en ennoblissant les traits du modèle.

Idéaliste. — Se dit des artistes qui, dans leurs œuvres, témoignent de leur recherche de l'idéal. — (Voy. ce mot.)

Idéographie. — Mode d'expression des idées par des signes représentant les objets dont on parle. Les hiéroglyphes égyptiens sont une sorte d'écriture idéographique.

Idole. — Statue souvent peinte ou dorée représentant des divinités. Certaines idoles indiennes sont des œuvres d'art d'une beauté remarquable et d'un travail admirable.

If. — Triangle en charpente légère porté sur un pied et muni de tablettes horizontales, sur lequel on dispose des lampions ou verres de couleurs destinés aux illuminations. Les relations de fêtes de la fin du siècle dernier, qui sont illustrées de charmantes gravures dans le goût de l'époque, montrent que l'on faisait un fréquent usage de ce mode d'il-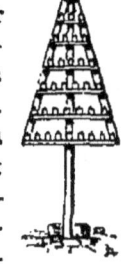

lumination qui, dans l'obscurité, produisait l'effet d'une sorte d'arbre lumineux, taillé en pointe et de forme semblable à celle des ifs du parc de Versailles, régulièrement et symétriquement taillés.

Illustrateur. — Artiste qui exécute des illustrations, des vignettes destinées à illustrer des livres ou des journaux. Depuis Holbein jusqu'à Gustave Doré, la liste des illustrateurs de talent serait longue. Les frontispices d'Audran, les compositions d'Oudry, les vignettes de Cochin, de Lemire, d'Eisen, de Gravelot, de Saint-Non, les dessins de Gigoux, Charlet, Raffet, Bellangé, Decamps, Gavarni, de Devéria, de Johannot, de Bida, de Nanteuil, de Ciceri, sont des œuvres de petit format, mais parfois plus étudiées que bien des tableaux.

Illustration. — Se dit des ornements coloriés des anciens manuscrits et surtout aujourd'hui des vignettes intercalées dans un texte ou tirées hors texte et reproduisant des scènes dont le sujet est pris dans l'ouvrage qu'elles accompagnent. Depuis les livres d'Heures, la chronique de Nuremberg (xve siècle) et la Danse des Morts, jusqu'aux éditions de Curmer, de Mame, de Hachette, de Didot, de Quantin, le nombre des volumes illustrés est considérable. Suivant le goût de chaque époque, les illustrations ont été exécutées soit en taille-douce, soit en lithographie, soit sur bois. Aux illustrations imprimées en noir se sont parfois ajoutées des illustrations en couleurs exécutées en chromolithographie ou en chromotypie. Aujourd'hui, il faut constater une tendance à l'illustration à l'aide de croquis, de dessins d'artistes reproduits en fac-similé par des procédés de gravure héliographique. Enfin certains ouvrages sont aussi illustrés de gravures en taille-douce tirées en couleur.

Illustrer. — Exécuter des dessins, des gravures destinés à l'illustration d'un ouvrage. Illustrer un volume. Représenter les scènes principales de l'ouvrage, exécuter des compositions de bordures, de têtes de pages, de culs-de-lampe ou de lettres ornées.

Image. — Dénomination générale qu'on applique à toute reproduction imprimée par un moyen quelconque d'un dessin, d'une peinture ou d'une sculpture. — Se dit aussi en mauvaise part pour désigner un mauvais dessin, mal dessiné, mal colorié, comme les images destinées à amuser les enfants. — Se disait autrefois des statuettes placées dans de petites niches, parfois abritées par des volets. Une image de la Vierge. — (Voy. Imagerie.)

Imagerie. — Art des *imagiers* du moyen âge, qui ne se sont que plus tard appelés des *artistes*. On donnait particulièrement à cette époque le nom d'images aux statuettes peintes et dorées, placées sur de petits supports et couronnées de dais. Quelques-unes de ces images étaient agencées en forme de diptyque ou de triptyque. Elles représentaient ordinairement le Christ, la Vierge et les Saints. Au xive et au xve siècle, quelques-unes de ces images s'entr'ouvraient et servaient de reliquaires. Au xvie siècle, les figures peintes sur émail, les émaux de Limoges remplacèrent ces représentations en relief de saints personnages.

Imagier. — Se disait au moyen âge des artistes qui sculptaient et enluminaient des images. Au xiiie siècle, les peintres et les sculpteurs étaient désignés par ce même mot : des imagiers. A cette époque et jusqu'au xvie siècle, les imagiers travaillaient en général suivant leur inspiration propre. Il n'y a nulle comparaison à établir, en ce sens, entre eux et les sculpteurs ornemanistes de notre époque, par exemple, qui ne font que travailler sur un dessin donné, imposé par l'architecte, par le chef des travaux. C'est ce qui explique

l'originalité — et même l'audace — de certains motifs décoratifs de cette époque. Au XVIe et au XVIIe siècle, il y eut bien des sculpteurs, mais non plus des imagiers ; et, depuis, l'expression ne s'applique plus qu'aux fabricants d'images enfantines, de dessins sans valeur. Le mot, qui désignait au moyen âge un véritable artiste, dont les œuvres, pour être naïves, n'en étaient pas moins parfois admirables, n'est plus employé aujourd'hui qu'en mauvaise part.

Imbrication. — (Arch.) — La- melles juxtaposées affectant, soit la forme d'écailles de poisson, soit celles de petites dentelures ogivales ou polylobées, et qui se superposent en partie à la façon des tuiles d'une toiture.

Imbriqué. — (Arch.) — Se dit de surfaces décorées d'imbrications.

Imitation. — Se dit des ouvrages peints, sculptés, qui imitent, simulent certaines matières précieuses. Une imitation de marbre, une imitation de bronze.

— **(arts d').** — On donne souvent ce nom collectif à la peinture, à la sculpture et à la gravure pour les distinguer parmi les beaux-arts de l'architecture et surtout de la musique et de la danse.

Imiter. — Copier, reproduire par imitation. Exécuter des œuvres d'art dans la manière d'un maître, dans le genre d'une école.

Impastation. — Mélange de plusieurs matières diversement colorées, réduit à l'état de pâte et durci à l'air ou au feu. Les ouvrages de poterie, les stucs, par exemple, sont obtenus par impastation.

Impérial. — (Arch.) — Se dit d'un dôme dont les courbes se réunissent de façon à former un angle assez aigu.

Impersonnel. — Se dit d'un talent sans originalité.

Imposte. — (Arch.) — Pierres saillantes terminant un pilier et sur lesquelles repose le premier voussoir d'un arc ; — partie fixe placée au-dessus d'une porte ou d'une fenêtre et comprise dans l'encadrement de la baie. —

Se dit enfin de moulures ornant le contour d'une arcade ou d'une baie.

Impression. — (Peint.) — Couche de couleur très égale et destinée à servir de fond, qu'on étend à la surface des toiles, panneaux ou supports quelconques sur lesquels on veut peindre.

— (Grav.) — Action d'imprimer. L'impression de la gravure sur bois ou sur métal en relief s'exécute à l'aide des presses typographiques. L'impression des gravures sur acier, sur cuivre, s'exécute à l'aide de presses en taille-douce.

— **de la gravure à la manière noire.** — (Grav.) — Les planches gravées à la manière noire (voy. *Grainure, Berceau, Racloir*) présentent de grandes difficultés à l'impression lors de l'essuyage, parce que les blancs sont plus creux que les noirs et qu'ils doivent être parfaitement essuyés *à la main* et même à l'aide d'un linge mouillé formant tampon autour d'un bâtonnet pour les petites surfaces. Les planches gravées à la manière noire ne fournissent que très peu de bonnes épreuves et s'usent facilement.

— **de la gravure sur bois.** — Les épreuves des bois gravés ou des clichés reproduisant ces bois gravés, ou encore des zincs, gillotages ou gravures en relief obtenues par des procédés mécaniques, se tirent à l'aide de la presse typographique. Les vignettes sont bien dressées, posées sur le marbre et encrées au rouleau. Mais préalablement

au tirage et pour produire des différences de ton bien accentuées, on a dû procéder à la mise en train, c'est-à-dire que l'on a posé des hausses en papier découpées aux endroits où l'on veut obtenir des noirs énergiques. Ces hausses ou découpures ont pour objet d'augmenter en certains endroits la pression de la feuille de papier, tandis que les parties délicates, étant seulement effleurées par cette même feuille, ne donnent que des tons gris et légers.

Impression de la taille-douce. — Pour obtenir des épreuves de gravures en creux ou en taille-douce, on encre fortement au tampon la surface de la planche légèrement chauffée, on en essuie la surface, afin qu'il ne reste de l'encre que dans les traits en creux, et on achève en enduisant légèrement les bords du cuivre de blanc d'Espagne, de façon qu'ils ne laissent pas sur le papier ce léger voile d'encre qui existe sur l'ensemble du sujet. La planche ainsi préparée est posée sur la presse où elle s'engage entre deux cylindres. On a eu soin de placer préalablement au-dessus de la planche encrée une feuille de papier humide et une flanelle épaisse. En passant entre les cylindres et sous l'influence d'une forte pression, le papier humide enlève complètement l'encre et on obtient ainsi une épreuve de la planche gravée.

— en détrempe. — (Peint.) — Couche de blanc d'Espagne additionnée de colle qu'on étend à chaud sur la surface à peindre. Après avoir poncé cette première couche, on en passe une seconde plus épaisse qu'on polit également.

— lithographique. — Tirage des épreuves d'un dessin exécuté sur pierre lithographique. L'encre n'adhérant qu'aux places touchées par le crayon ou par l'encre grasse, le râteau fixé à la presse exerce une pression sur la feuille de papier humide ; par cette pression l'encre se détache de la pierre et s'imprime sur le papier.

— sur bois. — (Peint.) — Le panneau, après avoir été encollé, est revêtu de nombreuses couches de blanc et de colle de parchemin destinées à boucher les pores du bois. Après quoi on passe à la surface des panneaux une impression à l'huile d'un ton gris. — (Voy. *Impression à l'huile*.)

Impression sur cuivre. — (Peint.) — Les planches sont d'abord planées et polies, puis revêtues de couches semblables à celles qu'on étend sur les toiles (voy. *Impression sur toile*), mais sur lesquelles on trace une sorte de grain pour retenir les couleurs, soit à l'aide de la paume de la main, soit à l'aide d'un tampon de taffetas.

— sur les surfaces murales. — (Peint.) — On prépare les surfaces murales pour la peinture à l'huile en les imprégnant d'huile bouillante et de couleurs siccatives, additionnées d'huile de lin et de vernis. Quelquefois on fait précéder les premières couches d'huile de l'application d'un enduit de chaux et de marbre en poudre. Quant aux murailles en plâtre, on les badigeonne à chaud d'un mélange de résine et de brique pilée.

— sur toile. — (Peint. à l'huile.) — Au siècle dernier, les peintres appliquaient de préférence sur la toile une couche de brun rouge légèrement additionné de blanc et mélangé d'huile de noix et de litharge. Aujourd'hui, certains peintres préfèrent travailler sur des toiles revêtues d'une impression grise formée d'un mélange de céruse et de noir additionné d'huile de lin et d'huile de noix ; quelques-uns affectent même de laisser le grain apparent en certains endroits. L'impression à l'huile a le défaut de faire perdre de la vivacité au coloris du tableau, mais elle empêche que les toiles ne s'écaillent lorsqu'on les détache du châssis pour les rouler. Cependant Titien et Véronèse ont exécuté nombre de leurs tableaux *à l'huile* sur des toiles sans impression.

Impressionnisme. — Doctrine des peintres impressionnistes. — (Voy. ce dernier mot.)

Impressionniste. — École de peinture contemporaine qui s'efforce de rendre, non la réalité, mais un rapide aspect de la nature. Il est évident que, vue rapidement et d'une certaine façon, la nature peut, dans le paysage surtout, être rendue à l'aide de touches violentes et brutales ; que parfois même la valeur de cette impression d'ensemble et sommaire peut être altérée par un excès de travail à la poursuite des détails. Il y a souvent parmi les ébauches des impressionnistes — il serait injuste de le méconnaître — de charmantes études, d'une grande justesse de ton et d'un grand charme, à l'aide desquelles on pourrait exécuter d'excellents tableaux ; mais, jusqu'à ce jour, cette école n'a pas encore produit d'œuvres réalisant les conditions que notre éducation esthétique nous fait considérer comme essentielles dans un tableau. — (Voy. *Intransigeant*.)

Imprimé. — Se dit des surfaces destinées à être peintes et qui sont revêtues d'un enduit particulier, d'une préparation spéciale. — (Voy. *Impressions*.)

Imprimer. — (Grav.) — Tirer à la presse des épreuves de gravure en creux ou en relief. — (Voy. *Impression*.)

Imprimerie. — Art d'imprimer.

Imprimure. — Se dit parfois de l'enduit des toiles, des panneaux, des surfaces préparés pour être peints.

Improvisation. — Croquis rapidement tracés sous l'impression d'une idée spontanée. Certains albums d'eaux-fortes portent le titre *d'improvisations sur cuivre*, pour indiquer que ce sont des eaux-fortes tracées d'une pointe libre et mordues avec franchise, semblables à des croquis, à des idées de premier jet, à des dessins improvisés et rapidement exécutés.

Inaltérable. — Se dit des décorations peintes sur porcelaine, sur faïence, sur émail, et dont les colorations passées au feu sont inaltérables à l'air. Se dit aussi des épreuves de photogravures tirées à l'aide d'encres grasses, qui ne peuvent jaunir et disparaître comme les épreuves photographiques au nitrate d'argent.

Inauguration. — Se dit de la cérémonie qui consacre la destination et l'usage d'une construction, lorsque le monument est entièrement achevé ou débarrassé de ses échafaudages. L'inauguration d'un musée, d'une fontaine, d'une statue.

Incarnadin. — Couleur rose, plus faible que l'incarnat. — (Voy. ce mot.)

Incarnat. — Se dit d'une belle couleur rose vif, d'un ton chair rosé.

Incliner. — Placer obliquement.

Incrustation. — (Art déc.) — Motifs d'ornementation gravés en creux et dont on remplit le vide avec une matière différente de celle sur laquelle on opère. On fait des incrustations de marbre sur des dallages de pierre ou de marbre de couleurs différentes, des incrustations de cuivre et même de métaux précieux sur des panneaux de menuiserie, de bois sur bois, etc.

Incruster. — Décorer une surface d'incrustations, creuser la surface d'une muraille en pierre, par exemple, pour y placer des tablettes de marbre ; pratiquer des creux dans un panneau de bois et y placer des motifs d'ornementation en métal, en ivoire, et généralement de façon que la surface extérieure des incrustations soit au même plan que la surface environnante.

Incrusteur. — Artisan qui exécute des incrustations. — (Voy. *Incruster*.)

Incunable. — Se dit des volumes imprimés antérieurement aux premières années du xvie siècle (1500 à 1520). Les incunables tabellaires ou xylographiques sont imprimés à l'aide de planches de bois gravées, et les incunables typographiques sont imprimés à l'aide de caractères mobiles.

Incuse. — (Numism.) — Se dit de médailles frappées d'un seul côté par erreur. — Une médaille incuse et par abréviation une incuse.

Indélébile. — Qui ne peut s'effacer. Les épreuves photographiques ordinaires s'altèrent à la lumière, se couvrent de taches et finissent par disparaître ; les épreuves de gravures imprimées à l'aide d'encre grasse sont indélébiles.

Index. — Se dit, dans certains ouvrages, de tables et de nomenclatures analytiques ou alphabétiques.

Indication. — Se dit dans un croquis, dans un tableau, d'un contour indiquant une forme, sans la préciser. C'est une indication, dit-on, pour désigner le contour d'une figure dont l'exécution n'est pas achevée. Dans un tableau, à côté des parties terminées, tout le reste peut parfois ne consister qu'en indications, c'est-à-dire en traits indécis, en tonalités vagues qui demanderaient à être traités plus sérieusement. On dit aussi qu'un artiste se contente d'indications, lorsqu'à l'aide de traits sobres et de colorations très simples et très justes, il indique exactement et sans sécheresse ce qu'il veut représenter.

Indienne. — (Art déc.) — Étoffe de coton peinte à l'imitation des toiles de l'Inde et par voie d'impression.

Indigo. — (Peint.) — Le bleu d'indigo usité en aquarelle donne un ton tirant moins sur le vert que le bleu de Prusse. Le bleu d'indigo est plus terne que ce dernier et légèrement violacé.

Indiqué. — Se dit des parties d'un dessin, d'un tableau, qui sont légèrement esquissées.

Indiquer. — Esquisser légèrement. On se borne à indiquer les lointains d'un paysage, sans cela ils ne paraîtraient pas à leur plan et sembleraient trop rapprochés du spectateur.

Individualité. — Se dit de l'originalité d'un artiste, du caractère personnel, individuel, que cet artiste communique à ses œuvres. Une individualité bien accentuée, une scène dont le rendu manque d'individualité, qui est banale.

Ingriste. — Disciple de l'école d'Ingres. Le mot, s'il n'a pas eu les honneurs de l'Académie, a d'ailleurs été employé fréquemment par les académiciens, car maintes fois Charles Blanc a qualifié ainsi Lehmann, Flandrin et quelques autres.

Initiale. — Lettre commençant un chapitre. Les initiales des anciens manuscrits étaient enrichies de peintures, quelques-unes formaient le sujet de jolies miniatures, de véritables petits tableaux d'une perfection de travail inimaginable. Dans certains volumes imprimés, les initiales sont parfois de charmantes vignettes gravées avec soin et composées avec goût. — (Voy. *Lettrines, lettres ornées, lettres grises.*)

Inscription. — (Arch.) — Mots gravés sur des tablettes de marbre ou sur des emplacements réservés dans les entablements, indiquant la destination d'un monument ou destinés à perpétuer le souvenir d'un fait, à préciser une date.

Inscrire. — Tracer une figure géométrique dans une autre figure géométrique, mais de façon qu'il existe entre elles des points de contact.

Institut. — Réunion des cinq académies : Académie française, Académie des beaux-arts, des sciences, des inscriptions et belles-lettres et des sciences morales et politiques. On dit d'un membre de l'Académie des beaux-arts, un peintre, un sculpteur, membre de l'Institut. — (Voy. *Académie des beaux-arts.*)

Instruments. — (Arch.) — Dénomination générale qu'on applique aux boîtes de compas, équerres, règles, etc., dont se servent les architectes et aussi aux graphomètres, boussoles, niveaux, etc., servant à opérer sur le terrain.

Intaille. — Pierre fine gravée en creux. — (Voy. *Camée.*)

Interfolier. — Placer des feuillets de papier blanc entre les pages d'un volume, entre les gravures d'un album, avant de les faire brocher ou relier.

Intérieur (tableaux d'). — On

appelle ainsi des tableaux de genre représentant des vues intérieures de palais ou d'églises, et aussi des scènes intimes se passant dans une habitation.

Intermédiaire. — Se dit en peinture d'une valeur de ton intermédiaire entre deux tons juxtaposés.

Interprétation. — Façon dont chaque artiste rend, exprime, interprète, selon son sentiment personnel, la nature qui se dérobe à toute reproduction rigoureusement exacte. L'art est toujours forcément l'interprétation de la nature, mais une interprétation plus ou moins heureuse.

Interprété. — Se dit de la façon dont on a exécuté, dont on a peint, sculpté une figure, un sujet, une scène, un groupe. L'artiste a bien interprété cette scène. Ce paysage, cet effet de lumière, sont mal interprétés.

Intersécance. — Système d'ornementation qui consiste à faire intervenir régulièrement, mais non alternativement, un motif de décoration entre des motifs répétés. — (Voy. *Alternance*.)

Intersection. — Point commun à deux lignes qui se coupent. Ligne commune à deux surfaces qui se rencontrent.

Interstice. — Intervalle de peu de largeur.

Intrados. — Surface concave formée par la réunion des claveaux à la partie inférieure d'une voûte.

Intransigeant. — Dénomination que se sont appliquée pendant quelque temps certains artistes impressionnistes contemporains qui ont, sous ce titre, organisé des expositions particulières.

Invention. — Se dit de la manière dont un artiste a composé une scène, a imaginé un sujet. Un tableau qui manque d'invention, dont le sujet est pauvrement agencé, mal compris. Une invention charmante, c'est-à-dire une excellente idée, une scène spirituelle et bien traitée.

Ionique. — Se dit d'un ordre antique dont le chapiteau est orné de volutes. Les colonnes ioniques grecques — et de l'Asie mineure — sont d'une élégance et d'une délicatesse de profil admirables. Les ordres ioniques romains sont plus lourds et moins gracieux. Au XVIIe et au XVIIIe siècle, les architectes firent un fréquent usage dans leurs façades des colonnes d'ordre ionique. 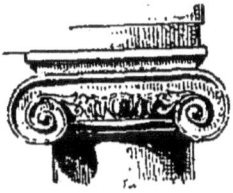 En général, lorsque les ordres ioniques sont employés dans la décoration des façades, ils sont utilisés, soit comme soubassement, soit comme premier étage; mais ils sont presque toujours surmontés d'entablements corinthiens.

Isabelle. — Couleur intermédiaire entre le blanc et le jaune dans laquelle celui-ci domine.

Isographie. — Art de fac-similer, de reproduire exactement les écritures, les manuscrits, les autographes.

Isolé. — (Arch.) — Détaché, placé en avant. On dit une colonne isolée, pour indiquer que la colonne se détache d'un ensemble et est placée à un plan différent de cet ensemble, auquel cependant elle peut être reliée par un soubassement ou un entablement supérieur. — On dit aussi qu'un château comprend des pavillons isolés pour désigner des constructions de même style ou d'époques différentes situées à peu de distance l'une de l'autre, mais rentrant parfois dans les lignes d'un plan d'ensemble.

Isolement. — (Arch.) — Disposition isolée de monuments ou de parties de monument dépendant du même ensemble; monument adossé à un édifice de façon qu'il puisse être facilement déplacé et n'ait que très peu de points de contact avec les murailles auxquelles on l'adosse.

Issant. — (Blas.) — Se dit de figures représentées sur le haut de l'écu,

de façon que la partie supérieure seule de la figure soit visible, la partie inférieure étant dissimulée.

Italie. — (Voy. *Ecole italienne*.)

Italique. — Se dit de caractères d'imprimerie inventés par Alde Manuce et dont l'axe et la direction, au lieu d'être verticaux, obliquent légèrement à droite. Les caractères italiques, couchés, inclinés dans le sens de l'écriture anglaise, sont employés dans les textes imprimés pour attirer l'attention des lecteurs ; ils remplissent l'office des mots soulignés dans un manuscrit.

Ivoire. — Substance osseuse formant les dents et les défenses de l'éléphant, avec laquelle on exécute des objets d'art. On dit communément un ivoire pour désigner un objet sculpté en ivoire. Les anciens exécutaient des statues d'ivoire de dimensions prodigieuses et avaient trouvé le moyen d'amollir cette matière. Les ivoires byzantins consistent surtout en bas-reliefs, en diptyques, en reliquaires, crosses, boîtes à hosties. Au moyen âge et principalement au xv^e siècle, on sculptait des retables en ivoire ; au xvi^e et au $xvii^e$ siècle, on exécuta surtout des crucifix. Les ivoires anciens d'un beau travail sont recherchés des collectionneurs. La collection Sauvageot au Louvre renferme de très curieux spécimens de sculpture sur ivoire de différentes époques.

J

Jacquemart. — Figurines en bois sculpté ou en plomb placées de chaque côté d'une horloge et frappant les heures à l'aide d'un marteau sur des cloches ou des timbres. Les jacquemarts des horloges de Dijon et de Compiègne jouissent d'une certaine célébrité. — On dit aussi jaquemart.

Jais. — Variété de lignite d'un noir vif, intense et brillant avec laquelle on exécute des ornements de toilette et de costume. On fabrique du jais artificiel à l'aide de verre coloré en noir.

Jalon. — Tige de bois ou de fer qu'on enfonce dans le sol. Les jalons sont parfois pourvus à leur extrémité su-

périeure d'une fente dans laquelle on place un petit carton de couleur vive, ce qui permet de les mieux voir à distance ; dans certains cas, les tiges fort courtes

des jalons sont supportées par de petits blocs de bois bien dressés. Les jalons servent à fixer des points, à déterminer des lignes sur le terrain, pour aider au levé des plans, aux tracés, aux alignements, aux nivellements, etc. Dans certains cas et lors du percement des nouvelles voies, on place au sommet des toitures des jalons destinés à servir de points de repère, et formés de longues perches à l'extrémité desquelles flotte un petit drapeau.

Jalousie. — (Arch.) — Volet de fermeture ajouré, en bois ou en fer, et formé d'un encadrement dans lequel sont placées des lames horizontales espacées et inclinées de façon à permettre de regarder de l'intérieur à l'extérieur d'un appartement sans pouvoir être vu du dehors. — (Voy. *Persienne*.)

Jambage. — (Arch.) — Montants verticaux encadrant une baie de porte ou de fenêtre. Se dit aussi des montants verticaux supportant le manteau des cheminées. Certaines cheminées du moyen âge offrent des jambages formés de faisceaux de colonnettes.

Jambe. — La jambe de l'homme est formée de deux os, le tibia placé en dedans et le péroné placé en dehors.
— (Arch.) — Chaîne de brique ou de pierre élevée dans l'épaisseur d'un mur pour en consolider et en relier la maçonnerie.
— **boutisse.** — (Arch.) — Pierre placée en travers d'une muraille, dans le sens de son épaisseur et de sa plus longue dimension.
— **de force.** — (Arch.) — Pièce de bois renforçant une pièce de charpente, en diminuant la portée, ou soutenant

une muraille ayant besoin d'être consolidée. La jambe de force est presque toujours posée obliquement. Dans les travaux de consolidation, elle est parfois maintenue à l'aide de cales enfoncées au marteau, qui donnent de la raideur surtout dans les travaux d'étayement.

Jambe d'encoignure. — (Arch.) — Poteau situé à l'angle d'une construction en charpente.

— étrière. — (Arch.) — Sommet d'un mur préparé pour servir de double point d'appui.

— sous poutre. — (Arch.) — Chaîne de pierre placée dans une muraille verticale à l'endroit où doit être posée une pièce de charpente horizontale.

Jambes. — (Voy. *Compas.*)

Jambette. — (Arch.) — Petite pièce de charpente renforçant un arbalétrier, un faîtage, soutenant la portée,

augmentant la résistance d'une poutre. Les jambettes ne sont autre chose que de petites jambes de force.

Japonaiseries. — Se dit des objets d'art et de curiosité provenant du Japon.

Japonisant. — Se dit des artistes ou des collectionneurs, fervents admirateurs ou disciples des artistes et de l'art japonais.

Japonisme. — Se dit des œuvres de certains artistes contemporains, qui se sont inspirés des compositions japonaises, du parti pris, des effets de perspective, des colorations et des tonalités en usage chez les peintres japonais.

Japonner. — (Art céram.) — Donner à certaines pièces de porcelaine à l'aide d'une cuisson spéciale l'apparence de porcelaine du Japon.

Jaquemart. — (Voy. *Jacquemart.*)

Jardinière. — Vases de faïence, de porcelaine ou de métal plus ou moins richement décorés et destinés à recevoir des plantes ou des fleurs.

Jardins (architecture des). — Art de dessiner les jardins. Dans cet art, deux principes opposés sont en présence. Le système français, ou système d'André Le Nôtre, se propose les ordonnances symétriques, une régularité majestueuse. Les accidents du terrain étant tout d'abord soigneusement nivelés ou transformés en terrasses échelonnées ou en rampes douces, le tracé des avenues, des bassins, des plates-bandes, des labyrinthes, des portiques, des salles de verdure était obtenu à l'aide de combinaisons de lignes droites et de portions de cercle. De plus, les arbres étaient découpés suivant des formes artificielles, taillés en cône, en pyramides, en murailles de charmille, de façon à présenter des silhouettes géométriques. Le système anglais, dont William Kent consacra le principe, a pour but, au contraire, de dissimuler les combinaisons du dessinateur sous les apparences de la nature agreste. Par ses éléments pittoresques, par le choix varié des essences, l'agencement des jardins anglais se rattache bien plutôt à l'art du jardinier paysagiste qu'à l'art de l'architecte.

— suspendus. — Terrasses couvertes de jardins, étagées en amphithéâtre et construites à Babylone par Sémiramis et Nabuchodonosor.

Jarre. — (Art céram.) — Vase à large panse, en terre vernissée, pourvu ou non d'anses. Il y a des jarres de très grande dimension. Dans l'antiquité et en Orient, les jarres en terre étaient parfois suspendues par les anses à de

bâtons que des esclaves portaient sur leurs épaules.

Jaspe. — Variété de quartz dur et opaque dans lequel on taille ou l'on sculpte des vases décoratifs, des colonnes, et aussi des motifs de bijouterie.

Jaspé. — Se dit des objets décorés ou peints de tons bizarres, de pointillés irréguliers imitant l'aspect et les couleurs du jaspe. — Se dit particulièrement de la décoration des tranches de volumes reliés qui, sans être marbrées ou dorées, sont couvertes de pointillés irréguliers, et des papiers décorés dans le même esprit pour servir de gardes à l'intérieur des reliures et de couverture à des volumes brochés.

Jasper. — Imiter les différentes teintes du jaspe qui est rouge, jaune ou vert, suivant les matières terreuses qu'il contient.

Jatte. — (Céram.) — Vase de forme ronde, sans rebord et sans anses saillantes.

Les jattes de la Chine et du Japon, qui parfois sont de très grande dimension, sont souvent posées sur des socles en bois de fer. Parfois aussi ces jattes sont décorées de montures en bronze.

Jaunâtre. — De couleur jaune, se dit d'une tonalité tirant sur le jaune.

Jaune. — (Peint.) — Les couleurs jaunes — sauf les terres de Sienne qui sont des ocres ou des argiles colorées d'oxyde de fer — sont toutes à base de plomb et, par suite, noircissent facilement.

— **de chrome.** — (Peint.) — Le jaune de chrome, en aquarelle, est une couleur fort brillante, parfois un peu pulvérulente. Il existe aussi un jaune de chrome orangé, c'est-à-dire légèrement additionné de rouge. Le jaune de chrome employé dans la peinture à l'huile n'est autre chose que du chromate de plomb.

— **de Naples.** — (Peint.) — Couleur jaune tirant légèrement sur le vert, formée de massicot ou oxyde de plomb.

Jaune de Turner. — (Peint.) — Couleur jaune formée d'un mélange de litharge et de sel marin.

— **indien.** — (Peint.) — Couleur d'aquarelle d'un ton jaune très éclatant.

Jauni. — Se dit des tableaux à l'huile exécutés depuis un certain nombre d'années, et dont la tonalité générale a passé au jaunâtre. Ce jaunissement contribue parfois à harmoniser le coloris.

Jaunir. — (Dor.) — Revêtir les objets à dorer d'une couche de mordant destinée à happer l'or et formée d'un mélange à chaud de colle de parchemin et d'ocre.

Jaunissement. — (Voy. *Jauni*.)

Jésus. — Se dit d'un format de papier qui autrefois portait en marge le monogramme J. H. S. — (Voy. *Papier*.)

Jet. — Se dit en art de la vigueur, de la spontanéité, de la verve d'une composition ; — de l'attitude franche, énergique et bien venue d'une figure : une figure d'un beau jet ; — de draperies habilement disposées : des draperies d'un beau jet. — (Voy. *D'un seul jet*.)

— **d'eau.** — Ornement de bassin, de vasque ou de pièce d'eau consistant en un tube vertical ou oblique d'où l'eau s'élance avec plus ou moins de force et à une plus ou moins grande hauteur, suivant l'altitude du réservoir.

— **(d'un seul).** — Se dit d'œuvres exécutées avec sûreté, sans retouches ni travaux complémentaires. Une composition est venue d'un seul jet quand l'imagination de l'artiste n'a pas hésité, que sa main ne s'est pas ralentie un moment pendant le travail de réalisation. — On dit aussi : « couler d'un seul jet », pour indiquer que la fonte d'une statue a été faite en une seule fois, d'ensemble ; que ses différentes parties n'ont pas été fondues séparément et soudées ensuite.

Jeté. — Se dit d'un croquis, d'une

figure habilement et rapidement dessinée, bien campée, bien jetée sur le papier, sur la toile.

Jets. — (Voy. *Pose des jets.*)

— (Arch.) — (Voy. *Marbre peint.*)

Jeu de paume. — (Arch.) — Salle de vastes dimensions destinée au jeu de ce nom, et souvent entourée de galeries au pourtour. Les salles de jeu de paume du moyen âge et de la Renaissance servaient fréquemment de salles de théâtre.

Joaillerie. — Art du joaillier. Art de monter les pierres précieuses sur or ou sur argent.

Joaillier. — Artisan et parfois artiste qui exécute des joyaux.

Joint. — (Arch.) — Petit espace que l'on réserve entre les pierres ou les briques d'une construction et qui est destiné à être rempli de mortier

ou de ciment, de façon à les réunir et à les lier solidement. L'épaisseur des joints est déterminée, au moment de la pose, par de petites cales en bois qui permettent d'introduire le ciment ou le mortier.

— **à anglet.** — Joint formé par la juxtaposition de morceaux taillés suivant un certain angle et non d'équerre. On dit aussi parfois joint en angle, joint angulaire.

— **à onglet.** — Joint formé par des surfaces se rencontrant suivant un angle de 45°. Ce joint n'est usité que pour les incrustations de marbre ou de pierre diversement colorés; dans les travaux de construction, il n'offrirait aucune garantie de solidité; mais il est, au contraire, fréquemment employé en menuiserie. Il rentre alors dans la série des assemblages, et toutes les moulures formant encadrement sont toujours assemblées ainsi; la diagonale obtenue de la sorte porte le nom d'onglet. (Voy. ce mot.)

Joint carré. — Joint formé par des matériaux dont les surfaces sont taillées à angle droit.

— **de douelle.** — Joint placé suivant la longueur d'une voûte.

— **de face.** — Joint placé perpendiculairement à la longueur d'une voûte et du côté de la surface extérieure.

— **de lit.** — Joint horizontal sur lequel on pose une assise.

— **de recouvrement.** — Joint que donne la saillie de marches posées en retraite les unes sur les autres.

— **en coupe.** — Joint incliné suivant la direction d'un rayon.

— **feuillé.** — Joint formé par deux pierres entaillées et posées à recouvrement.

— **gras.** — Joint formé par des pierres dont les surfaces sont taillées suivant un angle inférieur à l'angle droit. Se dit aussi d'un joint trop large.

— **maigre.** — Joint formé par des pierres dont les surfaces sont taillées suivant un angle supérieur à l'angle droit. Se dit aussi d'un joint trop étroit.

— **montant.** — Joint vertical.

— **ouvert.** — Joint obtenu en posant les pierres de chaque assise sur des cales épaisses; — joint agrandi par un tassement imprévu dans la maçonnerie.

— **perdu.** — Joint dissimulé. Dans les travaux de marbrerie, on utilise les joints perdus pour raccorder des plaques de marbre découpées suivant le contour de veines de forme irrégulière.

— **recouvert.** Joint dissimulé par une moulure en saillie.

— **serré.** — Joint dont on a enlevé les cales pour que le tassement s'effectue par le propre poids de la pierre.

Jointoyer. — (Arch.) — Garnir les joints régulièrement à la truelle, les parer, les rendre unis et affleurant bien la surface de chaque assise.

Jouée. — (Arch.) — Se dit de l'épaisseur d'une muraille dans la partie où

Jouée d'abat-jour. — (Arch.) — Parements verticaux et inclinés de la muraille au pourtour d'une ouverture en abat-jour.

— de lucarne. — (Arch.) — Parties verticales latérales et triangulaires comprises entre la toiture d'une lucarne et le toit au milieu duquel elle se détache. On donne le nom d'aileron aux ornements le plus souvent contournés en volutes et destinés à masquer ces jouées. Les jouées sont souvent recouvertes en ardoise, ou mieux de feuilles de plomb ou de zinc.

Jour. — (Peint.) — Se dit de la façon dont les tableaux sont éclairés par la lumière. Un bon jour, un jour favorable, un mauvais jour, un faux jour.

— (Arch.) — Ouverture pratiquée dans une muraille.

— d'aplomb. — Jour donnant des rayons lumineux verticaux.

— d'atelier. — Se dit, dans les ateliers de peintres, des grands vitrages pratiqués du côté du nord. — (Voy. *Atelier*.)

— d'en haut. — Jour donnant des rayons lumineux obliques dirigés de haut en bas.

— d'escalier. — Vide qui existe entre les limons.

— droit. — Jour percé à hauteur d'appui.

— faux. — Jour pris sur un intérieur. — On dit aussi d'un tableau mal placé pour recevoir une lumière franche qu'il est dans un jour faux, ou mieux qu'il est à faux jour, à contre-jour.

Joyaux. — Se dit de riches objets en matière précieuse servant de parures ou d'ornements. — Se dit aussi, au figuré, d'objets d'art d'une exécution admirable et d'une valeur considérable.

Jubé. — (Arch.) — Clôture séparant le chœur de la nef d'une église ; — originairement tribune ou galerie servant de chaire à prêcher. Il existe des jubés en forme de clôture de l'époque gothique et de la Renaissance. Tels sont les jubés des églises d'Albi, de Chartres, d'Amiens, de Reims et de Saint-Étienne-du-Mont, à Paris.

Jumelles. — (Blas.) — On désigne ainsi les fasces, bandes et barres très minces disposées deux à deux. Lorsqu'un écu renferme deux ou trois jumelles, on les place de façon que chaque jumelle soit plus éloignée des autres que les deux pièces qui la composent ne sont distantes entre elles. On dit aussi gemelles.

Jury. — Réunion d'artistes ou d'hommes compétents formant une commission chargée de prendre des décisions à la pluralité des voix. Dans les expositions annuelles ou Salons, le jury est formé d'artistes nommés par les exposants. Dans les expositions nationales, le jury est nommé par l'État, et dans les expositions internationales, chaque nation envoie un ou plusieurs délégués pour former le jury. Enfin, dans les concours spéciaux, le jury est ordinairement nommé, par moitié, par l'administration et par les concurrents.

K

Kaléidoscope. — Appareil inventé en 1817 et formé de miroirs disposés dans un tube de façon à obtenir des images variables. Ces images sont fournies par des fragments de verres colorés irréguliers et mobiles, dont la combinaison, due au hasard, fournit, par la répétition, des figures symétriques qui sont parfois utilisées comme modèles de dessins d'art industriel, pour les étoffes principalement.

Kaolin. — (Céram.) — Silicate d'alumine, produit de la décomposition du feldspath sous la forme d'une matière terreuse et blanche avec laquelle on fabrique la faïence fine appelée porcelaine. Quoique la faïence d'Oiron, dite de Henri II, soit en réalité de la faïence fine, c'est aux céramistes anglais du milieu du xviii siècle que l'on doit la découverte en Europe de cette argile plastique, connue depuis des siècles en Chine et au Japon. Ce n'est qu'en 1824 que cette fabrication fut importée en France par les longs et patients efforts de M. de Saint-Amand, assisté de Brongniart et de Chaptal. Aujourd'hui, les faïences fines de Creil, Montereau, Choisy-le-Roi, Chantilly, Lunéville, Toulouse, etc., rivalisent avec les plus belles faïences anglaises.

Kaolinique. — (Art céramique.) — Se dit des argiles qui viennent du kaolin.

Keepsake. — Se dit, à l'imitation des albums et volumes illustrés publiés en Angleterre, de certains albums publiés en France. On dit aussi de certaines figures, de certaines têtes de femme d'une beauté charmante et légèrement mélancolique, dans le genre de celles que contiennent fréquemment les recueils anglais, une figure de keepsake.

Khmer. — Nom donné à l'architecture de l'ancien Cambodge, dont les monuments, magnifiques par la profusion des détails décoratifs, ont, dans leur originalité absolue, une parenté visible avec l'art hindou.

Kiosque. — (Arch.) — Pavillon décoré et placé dans une situation pittoresque ; — et aussi petite construction circulaire ou polygonale surmontée d'un dôme en diminutif, mais dans le genre des pavillons fréquemment usités en Turquie.

L

Labarum. — (Antiquité et Blason.) — Étendard romain au chiffre du Christ. Avant Constantin, le labarum était décoré d'une figure d'aigle. Le labarum, ou sorte de bannière de guerre des empereurs romains, consistait en une large banderole de pourpre brodée d'or et enrichie de franges et de pierreries.

Labyrinthe. — Palais égyptien formé d'un ensemble de bâtiments et de cours entourés de murailles, disposé de façon à le rendre impénétrable et à égarer les profanes qui s'y aventuraient seuls. — On donne aussi ce nom à une ornementation de jardin qui consiste à élever des charmilles en bordure de chemins aboutissant à un centre, mais communiquant entre eux de manière à égarer le promeneur en lui offrant pour ainsi dire à chaque pas de fausses directions.
— (Arch.) — Motif d'ornementation formé de lignes entre-croisées et déterminant des portions de carrés ou d'angles droits, parfois usité comme décoration de dallage.

Lacé. — Se dit des chapelets et des guirlandes de perles de verre dont on orne certains lustres.

Lâché. — Se dit d'une exécution trop sommaire, d'une œuvre d'art où les négligences sont nombreuses et dénotent une trop grande rapidité d'exécution ou un manque d'études premières.

Lacrymatoire. — Nom de certains vases de forme allongée et de petite dimension dans le genre de ceux où les Romains plaçaient les huiles odorantes destinées à parfumer le bûcher des funérailles.

Lacs d'amour. — (Blas.) — Cordon entrelacé terminé en forme de houppe aux deux bouts.

Lacustre. — (Arch.) — Anciennes villes qui ont été submergées et dont certains vestiges sont retrouvés parfois au fond des lacs. — Cités bâties sur pilotis au bord des lacs en Suisse, en Savoie, etc., antérieurement à l'époque celtique.

Ladère. — Menhir de la Beauce. — (Voy. *Menhir*.)

Lait de chaux. — Mélange de chaux et de colle délayées dans l'eau, usité pour blanchir grossièrement les murailles.

Laiteux. — Se dit de certains tons blancs légèrement opaques. — Se dit aussi de pierres fines parsemées de taches ou recouvertes d'une teinte légère d'un blanc trouble.

Laiton. — Cuivre jaune formé d'un alliage très ductile de cuivre et de zinc, auquel parfois on a ajouté un peu d'étain, de plomb ou de fer.

Lagène. — Vase antique dans lequel on conservait le vin. Les vases de ce nom ont en général une forme sphérique légèrement allongée. Parfois aussi les lagènes avec panse renflée et col très court sont pourvus d'un pied.

Lambel. — (Blas.) — Sorte de brisure formée d'un filet garni de trois pendants s'élargissant par le bas, se posant ordinairement au milieu du chef

et sans toucher les bords de l'écu. Le

« lambel à trois pendants d'argent » sert de brisure dans les armes de France adoptées par la maison d'Orléans.

Lambourde. — (Arch.) — Pièce

de charpente horizontale supportant un parquet.

Lambrequin. — Découpures d'étoffes parfois garnies de franges et de glands, suspendues par la partie supérieure et servant soit de motif d'ornementation, soit à dissimuler le point d'attache d'autres draperies. Au XVIIᵉ et au XVIIIᵉ siècle on fit un fréquent usage des lambrequins. Certaines bases de pilastres de ces époques sont parfois décorées de lambrequins appliqués sur le profil et sculptés dans la masse. On donne aussi ce nom aux découpures en bois ou en zinc placées verticalement au pourtour des toitures, des marquises, à certains toits en appentis.

— (Blas.) — Ornement formé de pièces d'étoffes découpées et encadrant l'écu. Les lambrequins prennent naissance au sommet du casque. Le fond et le gros du corps des lambrequins sont de l'émail du fond ou champ de l'écu, et les bords sont des autres émaux des armoiries. Dans les armoiries allemandes on trouve des lambrequins noués, reliés par des lacets à longs bouts auxquels on donne le nom de hachements.

Lambris. — (Arch.) — Surface plane, quelquefois courbe, unie ou décorée de moulures, recouvrant une muraille, une cloison, et formée soit de panneaux de menuiserie, soit d'un enduit en plâtre appliqué directement sur le mur ou jeté sur des lattes clouées à peu de distance les unes des autres.

— **à serviette repliée.** — Se dit particulièrement à l'époque gothique de lambris en menuiserie décorés d'un motif représentant une sorte de draperie carrée pliée en deux et dont les deux extrémités sont recourbées de façon à rappeler haut et bas le contour d'une courbe en accolade.

— **de marbre.** — Panneaux de marbre de même couleur ou diversement colorés, appliqués sur des surfaces verticales ou horizontales et formant compartiments.

— **de plafond.** — Décoration de plafond, unie ou à moulures, en bois ou en plâtre.

Lambrissage. — Ouvrage en lambris. — Décoration de lambris.

Lame de plomb. — (Arch.) —

Feuille mince placée entre les joints d'un mur ou à la base des statues posées sur des piédestaux, de façon à rendre, en s'écrasant dans les inégalités de la pierre, l'adhérence et, par suite, la stabilité plus complètes.

Lampadaire. — (Sculpt.) — Motif d'ornementation ou figure allégorique en ronde bosse, servant de support à un foyer de lumière. — Se dit aussi et particulièrement de grands candélabres en bronze, de forme élancée, ornés de chaînettes, ou bien en pierre ou en marbre et se terminant ordinairement en trépied, en plate-forme sur laquelle on pose une lampe de grande dimension. On donne aussi le nom de lampadaires aux lampes, lustres, couronnes de lumière, suspendus par des chaînes aux voûtes des basiliques, et dans lesquels, au moyen âge, on brûlait des huiles et des cires odoriférantes.

Lampassé. — (Blas.) — Se dit de la langue des animaux sortie de leur gueule et d'un émail différent. — Quand l'animal est un oiseau, on dit *langué*.

Lampe antique. — Vase de terre cuite ou de métal de forme plate, formant récipient d'huile, et pourvu d'un ou de plusieurs becs où s'appuient les mèches.

Lance. — (Blas.) — Figure représentant la lance usitée dans les joutes et les tournois. Représentée dans la main de Pallas, elle signifiait force et prudence. On en trouve dans certaines armoiries avec ou sans guidon. Elles sont le plus souvent en nombre et posées en pal, en bandes renversées, en sautoir, accostées, etc.

La lance dont on se servait dans les batailles portait le nom de lance à fer émoulu ou lance à outrance, et la lance de tournoi portait les noms de lance courtoise, lance frettée, lance mousse, lance mornée.

Lance. — (Arch.) — Se dit de la forme dont se terminent les barreaux d'une grille. Des lances quadrangulaires, des lances ornées de glands. Les grilles du xviie et du xviiie siècle offrent de très beaux spécimens de fers de lance. Les barreaux des grilles du Palais-Royal de Paris, du jardin des Tuileries, etc., se terminent en forme de lance.

Lancéolé. — (Art déc.) — Se dit de tout ornement qui a la forme d'un fer de lance.

Lancette. — (Arch.) — Ogive en usage au xve et au xvie siècle et de forme très allongée. L'ogive en lancette est formée par deux arcs de cercle dont les centres sont à une grande distance l'un de l'autre.

Lancis. — (Arch.) — Pierres plus longues que le pied-droit dans les jambages d'une ouverture de porte ou de croisée. — Se dit aussi de la façon de reprendre une muraille, en intercalant des matériaux neufs et solides dans les parties dégradées.

Landier. — Chenet de grande dimension. Les landiers étaient souvent des pièces de ferronnerie d'une remarquable composition. Les landiers d'appartement étaient richement ornementés; les landiers de cuisine, plus robustes et moins travaillés, se terminaient parfois par une sorte de plateau sur lequel on posait des plats. On conserve aujourd'hui dans les collections des landiers en fer forgé et des landiers en fer fondu décorés de blasons.

Langué. — (Blas.) — (Voy. *Lampassé.*)

Languette. — (Arch.) — Cloisons de conduites de cheminée; et spécialement en menuiserie, assemblage pratiqué sur toute la longueur d'une planche et destiné à pénétrer dans la rainure correspondante pratiquée dans une autre planche.

Lanterne. — (Arch.) — Sorte d'amortissement en forme de dôme vitré, de campanile ajouré ou de belvédère, élevé au sommet d'un édifice. Telles sont les lanternes de Saint-Pierre de Rome et du Panthéon de Paris. — Et aussi intérieur des tours construites dans les églises gothiques, à l'intersection de la nef et du transept, lorsque ces intérieurs ne sont pas dissimulés par des voûtes. — On donne aussi le même nom à la portion supérieure de quelques clochers gothiques percés de fenêtres sur toutes leurs faces. La lanterne de la flèche de la cathédrale de Rouen. — Enfin ce mot sert à désigner les petites cages vitrées destinées à abriter une flamme des courants d'air. Les candélabres à gaz sont surmontés de lanternes carrées

ou cylindriques. Et il existe des lanternes en fer forgé du XVIIe et du XVIIIe siècle qui sont des merveilles d'art décoratif.

— **d'escalier.** — (Arch.) — Tourelle ajourée abritant le point d'arrivée d'un escalier.

— **des morts.** — Petit édicule généralement en forme de colonne creuse et terminé par un pavillon ajouré. Les lanternes des morts étaient le plus souvent destinées à servir de fanaux de cimetières et parfois aussi à indiquer de loin les établissements religieux. Au XIVe siècle, les lanternes des morts ont cessé d'affecter la forme de colonnes isolées et ont été remplacées par des chapelles ajourées servant à abriter une lampe toujours allumée.

Lanterneau. — (Voy. *Lanternon.*)
Lanternon. — (Arch.) — Se dit d'une petite lanterne ajourée ou non, terminant une cage d'escalier ou servant d'amortissement à un massif d'arc-boutant, — principalement dans le style de

la Renaissance. Il y a deux lanternons placés au-dessus des bâtiments du Louvre, dans l'axe des guichets du Carrousel. — On dit aussi *Lanterneau.* — (Voy. *Lanterne.*)

Lapidaire. — Artisan qui taille et grave des pierres précieuses; et aussi celui qui en fait commerce. — Le style concis et solennel des inscriptions commémoratives, gravées ou sculptées sur les monuments publics, est caractérisé par le mot *lapidaire*.

Lapis ou **lapis-lazuli.** — Bleu d'azur de la lazulite. — (Voy. ce mot.)

Laque. — (Peint.) — Se dit de certaines matières colorantes alumineuses, telles que la laque carminée, la laque verte, etc.

— Vernis très solide et fréquemment

employé, en Chine et au Japon, pour la décoration d'objets et de meubles de toutes formes. C'est une résine recueillie sur certains arbrisseaux, l'*Angia sinensis* et le *Thus vernix*, puis appliquée à l'état liquide et en de nombreuses couches sur les objets à laquer. — Un objet laqué est sommairement désigné sous le nom de laque. Un très beau laque.

Laque carminée. — (Peint.) — En aquarelle, la laque donne à dose égale des tons de moindre valeur que ceux du carmin pur. Dans la peinture à l'huile, la laque carminée sert à obtenir par le mélange certains tons qui s'étendent facilement.

— **de Venise.** — (Peint.) — Ton rouge obtenu par un mélange d'alumine en gelée et d'une solution de gélatine additionnée d'alun, dans une décoction de bois du Brésil.

— **minérale.** — Couleur violette qui entre dans la composition du *pink colour* servant à la coloration des faïences.

Laqué. — Se dit d'objets recouverts de vernis de laque.

Laqueux. — Se dit de tons, de colorations transparentes semblables aux couleurs légères et peu consistantes fournies par les laques alumineuses usitées en peinture.

Large. — Se dit par opposition à mesquin, timide, maigre, étriqué, du faire abondant, généreux, ample d'un artiste. Une touche large. Des draperies larges.

Larmes. — (Arch.) — Petits disques, cônes ou troncs de pyramide formant l'ornement des plafonds, des larmiers d'ordre dorique et terminant les triglyphes, de façon à simuler les gouttes d'eau qui se sont écoulées par les canaux. — (Voy. *Gouttes*.)

— (Blas.) — Figure de blason dont la partie inférieure est arrondie et la partie supérieure flamboyante. On trouve dans certaines armoiries des larmes d'argent, de gueules. Les larmes servent aussi de motif de décoration dans les tentures funèbres, d'attributs dans la décoration des tombeaux.

Larmier. — (Arch.) — Saillie, toiture en appentis de très peu de largeur, destinée à protéger une partie de construction contre l'écoulement de l'eau. Très souvent dans les anciennes maisons il y avait des larmiers au-dessus de chaque ouverture. — Se dit, en architecture classique, de la saillie des moulures formant corniche. La surface horizontale des larmiers est parfois unie, parfois aussi elle est décorée de caissons, de mutules ou de modillons couverts de gouttes ou de larmes. (Voy. ces mots.) Mais elle est presque toujours évidée, de façon que les gouttes d'eau brusquement arrêtées par le coupe-larmes ne puissent, par un effet de capillarité, continuer à dégrader les profils, dont, sans ce ressaut, elles suivraient les contours jusqu'à la base de l'édifice, tandis que ce ressaut force les gouttelettes d'eau à tomber verticalement.

— **de cheminée.** — (Arch.) — Moulure saillante placée au sommet d'un tuyau de cheminée dépassant un comble.

— **de corniche.** — (Arch.) — Dessous d'une corniche creusée en gouttière de façon à arrêter les gouttes d'eau.

Latéral. — (Arch.) — Se dit de tout ce qui est placé sur le côté : des ouvertures latérales, c'est-à-dire pratiquées sur les côtés d'une ouverture principale ; des chapelles latérales, etc.

Lattes. — (Arch.) — Lames minces et longues de chêne ou de sapin, utilisées pour les toitures, les lambris en plâtre, etc.

Lattis. — (Arch.) — Ouvrage en lattes. Disposition des lattes sur un

comble. Le lattis est dit *jointif*, lorsque les lattes se touchent; *écarté*, dans le cas contraire.

Lauré. — Se dit de bustes, de médaillons, de coins de monnaie représentant des personnages dont la tête est ceinte d'une couronne de laurier.

Lauréat. — Celui qui a remporté un prix dans un concours. Le lauréat du prix de Rome. On dit aussi le lauréat du prix du Salon.

Laurier. — (Arch.) — Feuillage d'une espèce particulière disposé en guirlandes, et fréquemment usité comme motif d'ornementation. Dans le blason on représente le laurier sous la forme d'un arbrisseau à feuilles longues et pointues, à tige unie et sans nœuds. Le laurier est le symbole de la victoire, du succès, du triomphe. Dans les panneaux décoratifs on représente souvent des bouquets de laurier, dont les fleurs d'un beau rose font ressortir le feuillage vert foncé, et parfois recouvert d'une efflorescence blanchâtre.

Lavabo. — (Arch.) — Salles spéciales dans les édifices du moyen âge, où l'on installait des piscines et aussi de petits réservoirs disposés sous des arcades richement ornementées. Le lavabo de l'abbaye de Fontenay se composait d'une vasque placée autour d'une colonne centrale supportant les arcs de retombée des voûtes. Le lavabo de Saint-Denis, qui date du XIIIe siècle, est conservé aujourd'hui à l'École des beaux-arts, et celui de Saint-Wandrille (Seine-Inférieure), qui existe encore, est placé dans une arcade couverte de rinceaux d'une extrême délicatesse.

Lavage des pâtes. — (Céram.) — Opération qui consiste à mettre en suspension dans l'eau l'argile plastique de la faïence, de façon que les fragments les plus lourds puissent être séparés de l'argile par la décantation.

Lavatorium. — (Arch.) — Sorte de lavabo formé d'une grande vasque et destiné à laver le corps des religieux défunts. Il y avait un très beau lavatorium à l'abbaye du Mont-Saint-Michel.

Lavé. — Se dit d'un dessin exécuté au lavis.

Laver. — Passer, étendre des teintes plates de couleurs d'aquarelle ou d'encre de Chine additionnées d'eau. Les dessins d'architecture, les dessins de mécanique sont lavés. — Laver, c'est passer une teinte régulière parfaitement unie sur le papier, tandis que dans l'aquarelle proprement dite, dans le dessin artistique, les teintes sont posées librement et sans préoccupation d'étendre la teinte avec une régularité parfaite.

Lavis. — Procédé qui consiste à laver un dessin, c'est-à-dire à le colorier et à l'ombrer, soit à l'aide de teintes plates, soit à l'aide de teintes fondues. — Dessins exécutés par ce procédé. Dans le lavis d'architecture ou de mécanique, le modelé des surfaces convexes s'obtient au moyen de teintes superposées. — Il existe aussi des lavis dus à de véritables artistes et exécutés sur des croquis à la plume ou au crayon. Les teintes franches des lavis servaient, dans le siècle dernier encore, à certains artistes pour indiquer sur leurs esquisses les partis pris de lumière et d'éclairage. Aujourd'hui le lavis n'est plus appliqué qu'aux plans et aux dessins de machines; les façades d'architecture sont maintenant très fréquemment traitées en aquarelle.

Layer. — (Arch.) — Unir le parement d'une pierre à l'aide d'un marteau à dents appelé *laye*.

Lazulite. — Pierre bleue, opaque, veinée de blanc et pointillée de pyrites

ferrugineuses, employée dans les arts décoratifs, notamment en plaques d'ornement sur certains meubles de luxe.

Léché. — Se dit d'une exécution trop finie, d'une œuvre d'art dont les plus petits détails sont exécutés avec trop de minutie, dont le faire est trop précis, trop pénible.

Lécythus. — (Céram.) — Vase athénien en forme de burette cylindrique, à col étroit, terminé par une embouchure évasée contre laquelle s'appuie une anse retombant sur la carène du corps du vase. Ce vase était en général destiné à contenir des parfums.

Légende. — Explications jointes à un plan ou à une carte ; titre, explication d'un sujet de tableau, d'une gravure ; inscription d'une monnaie ou médaille. — Se dit aussi parfois des inscriptions placées dans certaines parties d'un tableau, d'une fresque.

Léopard. — Figure de blason. Le léopard est toujours représenté avec le masque de face et il est ordinairement passant. De plus, pour le lion, l'extrémité de la queue est toujours tournée sur le dos, et pour le léopard l'extrémité en est toujours recourbée en dehors. On dit que le léopard est lionné s'il est rampant.

Lettre (avant). — (Grav.) — (Voy. *Épreuve avant la lettre.*)

— **(avec).** — (Grav.) — (Voy. *Épreuve avec la lettre.*)

— **baveuse.** — (Imp.) — Lettre, surtout en typographie, tirée avec peu de soin et dont les contours ne sont pas nets.

— **grise.** — Se dit des lettres ornées commençant un chapitre et dont les pleins sont couverts de hachures produisant à l'impression une teinte grise.

— **ornée.** — Lettres décorées ou enluminées. Les lettres ornées, usitées le plus souvent comme initiales de chapitres, sont peintes à la gouache dans les anciens manuscrits. Dans l'imprimerie on emploie des lettres ornées dessinées et gravées sur bois — ou reproduites par les nouveaux procédés de gravure chimique — dans la composition desquelles le talent des artistes peut se donner libre carrière. Les lettres ornées les plus simples se composent d'une initiale de grande dimension entourée d'ornements ; d'autres, plus compliquées, forment de véritables vignettes où la lettre est formée par des attributs, des figures, des monuments plus ou moins heureusement agencés.

Lettrine. — Se dit abusivement des vignettes formant de petites lettres ornées, tandis qu'en langage typographique la lettrine n'est qu'une lettre de renvoi.

Leucographie. — (Voy. *Dessin* et *Gravure leucographique.*)

Levage. — (Arch.) — Opération de la pose et de la mise en place d'un échafaudage ou d'une charpente.

Lever un plan. — Mesurer un terrain, prendre les dimensions d'un bâtiment, et, guidé par ces renseignements, chiffrés ou cotés, en tracer la figure sur le papier à l'aide d'une échelle indiquant le rapport qui existe entre les dimensions du dessin et celles des surfaces mesurées.

Lèvre. — (Arch.) — Rebord de la corbeille du chapiteau corinthien sur lequel vient s'appliquer le tailloir.

Lézarde. — (Arch.) — Crevasse, fente longitudinale irrégulière.

Liais. — (Arch.) — Pierre dure des environs de Paris.

Liaison. — (Arch.) — Manière de poser les assises d'une muraille de façon à relier entre elles le plus solidement possible les différentes parties d'une construction. — Qualité des mortiers et ciments destinés à relier les pierres formant une assise.

Libage. — (Arch.) — Moellons taillés en cubes de forme irrégulière, et usités dans la construction des fondations. — Pierre sans parement noyée dans l'épaisseur d'un mur.

Liberté de main. — Se dit de l'aisance savante avec laquelle un maître

manie le pinceau, le crayon, le burin.

Libration. — Se dit, dans une composition, du balancement des lignes, de l'équilibre des groupes, de la pondération des mouvements.

Lice. — (Arch.) — Barrières, garde-fou. — On dit aussi *lisse*.

— (Art déc.) — (Voy. *Haute lisse*, *Basse lisse*.)

Lichaven. — Dolmen n'ayant que deux pierres de support. On donne aussi à ces dolmens le nom de *trilithe*, parce qu'ils sont formés de trois pierres, deux étant posées verticalement et enfoncées dans le sol, la troisième formant table et étant posée horizontalement.

Licorne. — Animal fabuleux, portant une corne sur le front, qui figure dans le blason et parfois dans certains motifs d'ornementation. La licorne est le plus souvent représentée passante; on la dit *saillante* lorsqu'elle est représentée dressée sur ses pieds de derrière, et *en défense* lorsqu'elle a la corne baissée, c'est-à-dire presque horizontale.

Lien. — (Arch.) — Pièce de charpente usitée dans la construction des combles, et reliant le poinçon au faîte.

— **de fer.** — (Arch.) — Pièce de fer droite ou coudée, boulonnée sur des pièces de bois qu'elle réunit fortement et rend solidaires.

Lierne. — (Arch.) — Pièce de bois faisant partie d'un comble conique ou en forme de dôme. — Se dit aussi des

nervures des voûtes ogivales, principalement en usage vers le milieu du XVe siècle.

Lierre. — Feuillage d'une espèce particulière, employé sous forme de guirlandes ou d'autres motifs de décoration. Le lierre est un des attributs de Bacchus, et les guirlandes de lierre sont fréquemment employées dans la décoration des édifices de style rustique et champêtre.

Ligne. — Se dit en art du contour des figures. Une figure d'une grande pureté de lignes, d'un contour superbe. Sacrifier la ligne à la couleur, donner la prédominance au coloris sur le dessin.

— (Arch.) — Distance entre deux points.

— **à plomb.** — Ligne perpendiculaire à la surface des eaux tranquilles considérées sur une petite étendue. Cette ligne indique la direction de la pesanteur.

— **d'about.** — (Arch.) — Ligne d'intersection du lattis *supérieur* d'un comble et d'une sablière. — (Voy. *Ligne de gorge*.)

— **de beauté.** — Se disait, suivant une certaine doctrine artistique, d'une ligne courbe, d'une ligne onduleuse, gracieuse, — parfois fort maniérée, — hors de laquelle il n'était point de contour véritablement beau et digne d'admiration. — C'est Hogarth, le caricaturiste anglais, qui a le premier formulé en deux gros volumes la théorie de la ligne serpentine ou de beauté.

— **de foulée.** — (Arch.) — Ligne suivie sur les marches d'un escalier par les pieds d'une personne qui monte librement cet escalier. On dit aussi *ligne d'emmarchement*.

— **de gorge.** — (Arch.) — Ligne d'intersection du lattis *inférieur* d'un comble avec la sablière. — (Voy. *Ligne d'about*.)

— **d'emmarchement.** — (Arch.) — Ligne qui sert de base dans l'épure du tracé d'un escalier, pour la division des marches. Elle doit se confondre avec la *ligne de foulée*.

Ligne de naissance. — (Arch.) — Ligne d'intersection d'une surface verticale et de la surface concave d'une voûte.

— de niveau. — (Arch.) — Ligne déterminant la position horizontale de deux points distants l'un de l'autre.

— de pente. — (Arch.) — Ligne qui détermine la différence de niveau qui existe entre deux points.

— de terre. — Ligne droite horizontale servant de base pour le tracé perspectif d'un tableau.

— d'ombre. — Ligne qui dans un corps éclairé sépare la partie lumineuse de la partie ombrée.

— fuyante. — (Perspective.) — Ligne dont la direction n'est ni horizontale ni parallèle à l'horizon.

— horaire. — Ligne tracée sur un cadran solaire pour indiquer l'heure.

— horizontale. — Ligne d'intersection d'un plan horizontal avec un plan vertical. Se dit aussi en perspective de toutes les lignes parallèles à l'horizon.

— méplate. — (Peint.) — Ligne qui indique le passage d'un plan à un autre.

— ponctuée. — Ligne formée d'une série de points ronds ou de petits traits régulièrement espacés et servant à indiquer sur un plan soit des axes, soit des lignes invisibles, soit des directions projetées, etc., etc.

Limaçon. — (Arch.) — Se dit des tracés en spirale, suivant lesquels on édifie des voûtes, des escaliers, etc.

Limande. — (Arch.) — Règle plate des charpentiers et des menuisiers, — et aussi pièce de bois de peu d'épaisseur.

Limon. — (Arch.) — Point d'appui d'un escalier du côté du vide. Les limons sont en bois ou en pierre, évidés ou contournés, unis ou bordés de moulures, et généralement ils prennent naissance avec les premières marches qui, construites avec les mêmes matériaux, prennent le nom de *marches de limon*.

Limon (faux). — (Arch.) — Limon (voy. ce mot) posé contre un mur et destiné à soutenir de ce côté les marches d'un escalier.

Linçoir. — (Arch.) — Pièce de charpente supportant les solives ou les chevrons interrompus pour le passage d'une toiture de lucarne.

Linéaire. — Se dit d'épures, de plans exécutés à l'aide de lignes régulières, de courbes géométriques, et de tout dessin tracé à la règle et au compas.

Linéal. — Se dit de ce qui a rapport à l'ensemble des lignes, des contours d'un dessin, d'une peinture. L'harmonie linéale d'un tableau.

Linographie. — Genre de photographies agrandies et peintes à l'huile, dans lequel on s'attache à reproduire les indications données par le grandissement.

Linteau. — (Arch.) — Traverse horizontale unie ou ornementée réunissant les pieds-droits d'une baie de porte ou de fenêtre. Le linteau peut être en charpente, en fer ou en pierre. Dans le dernier cas,

s'il est monolithe, il est en général d'une faible longueur; aussi le plus souvent

est-il formé de claveaux appareillés en plate-bande. (Voy. ces mots.) Les linteaux en fer sont d'un aspect peu décoratif, mais ils offrent l'avantage d'avoir une grande portée. — (Voy. ce mot.)

Lion. — (Blas.) — Le lion et le léopard, qui sont des animaux héraldiques, ont des termes accessoires qui leur sont communs. Ils sont *armés*, lorsque les ongles sont d'émail différent ; *lampassés*, lorsque la langue est apparente ; *mornés*, s'ils n'ont ni langue ni dents ; *diffamés*, s'ils n'ont pas de queue ; *couronnés, adossés, affrontés*, etc.

— **issant.** — (Figure de blason.) — Lion dont l'extrémité supérieure seule est représentée sur un chef, sur une fasce, l'animal semblant ainsi apparaître au haut de l'écu. On dit lion naissant quand il paraît à moitié sur le champ de l'écu, la partie inférieure étant supprimée.

— **léopardé.** — (Blas.) — (Voy. *Lion passant*.)

— **passant.** — (Blas.) — Lion représenté sur l'écu dans la position d'un animal en marche, la patte dextre de devant presque horizontale. On dit aussi *lion léopardé*, lorsque la queue étant tournée sur le dos, l'extrémité en est retournée en dehors.

— **rampant.** — (Blas.) — Lion de profil ne montrant qu'un œil et qu'une oreille, dressé sur ses pattes de derrière, la patte dextre de devant élevée et la patte sénestre de derrière en arrière, la queue levée droite un peu ondée et l'extrémité touffue tournée du côté du dos.

Lisse. — (Arch.) — Uni, dressé, sans ornements ni moulures.

Lisse. — (Tapisserie.) — (Voy. *Basse lisse, Haute lisse*.)

Lisser. — (Arch.) — Polir.

Listel. — (Arch.) — Moulure unie ayant pour profil un demi-rectangle, séparant les moulures à profil convexe ou concave. (Voy. *Filet*.) — Se dit aussi de la partie lisse d'un fût de colonne occupant l'intervalle des cannelures.

— (Numism.) — Rebord circulaire qui existe à la circonférence des monnaies ou des médailles.

Lit. — (Arch.) — Surface inférieure d'une pierre taillée et posée suivant la position qu'elle occupait dans la carrière.

Liteau. — (Arch.) — Petite latte.

Liteler. — (Arch.) — Poser et clouer des liteaux.

Lithochromatographie. — Art d'imprimer en couleur sur pierre. — Peu usité. — On dit plus habituellement *Chromolithographie*.

Lithochromie. — Procédé par lequel on cherche à imiter les tableaux en peignant à l'huile — en couches épaisses et à l'envers — des épreuves lithographiques tirées sur papier, rendues transparentes à l'aide de vernis gras, et finalement collées sur une toile et vernies comme les tableaux ordinaires.

Lithochromique. — Se dit des procédés relatifs à la lithochromie.

Lithochromographie. — Se dit de l'impression en couleur sur pierre. On dit plus fréquemment *Chromolithographie*.

Lithochromographique. — Se dit des procédés relatifs à l'impression en couleur sur pierre.

Lithochrysographie. — Art d'imprimer sur pierre les ors et les couleurs.

Lithochrysographique. — Se dit des procédés d'impression sur pierre en or et en couleur.

Lithocolle. — Ciment à l'aide duquel les lapidaires assujettissent les pierres fines qu'ils taillent à la meule.

Lithoglyphe. — Graveur sur pierre.

Lithoglyphie. — Art de graver sur pierre.

Lithographe. — Artistes qui exécutent des dessins sur pierre lithographique. — (Voy. *Lithographie.*)

Lithographie. — Art de dessiner sur pierre à l'aide d'encre grasse ou de crayons gras, et aussi épreuves obtenues par ce procédé. La lithographie a été inventée en 1796 par Senefelder. Elle n'est presque plus usitée aujourd'hui que dans l'art industriel, pour les imprimés de commerce. Mais dans la première moitié de ce siècle les procédés de lithographie au crayon ont été adoptés par toute une pléiade d'artistes : Prudhon, Géricault, Charlet, Delacroix, Devéria, Raffet, Vernet, Bellangé, Daumier, Gavarni, dont les croquis sur pierre sont autant d'épreuves de dessins originaux. Malheureusement un tirage à très petit nombre suffit à enlever les finesses du dessin.

Lithographier. — Reproduire par des procédés lithographiques.

Lithophanie. — Procédé à l'aide duquel on modèle sur des plaques de porcelaine, de biscuit, des dessins qui, éclairés par transparence, donnent des ombres et des clairs. La différence des tons est obtenue par la plus ou moins grande épaisseur de la porcelaine ou du biscuit. Les lithophanies sont coulées dans des moules obtenus soit mécaniquement, soit à la main, et dans lesquels toute l'habileté de l'artiste consiste à bien graduer les épaisseurs destinées à donner les noirs, par rapport aux blancs qui doivent être maintenus aussi transparents et par suite aussi peu épais que possible.

Lithophotographie. — Procédé d'impression lithographique dans lequel les pierres, au lieu d'être dessinées par un artiste, sont obtenues à l'aide de clichés photographiques qui ont permis de décalquer à la surface de la pierre une épreuve photographique semblable à celle que l'on obtient sur papier sensibilisé. Les épreuves lithophotographiques ont donc l'aspect de photographies et sont parfois un peu floues, mais elles présentent l'avantage d'être inaltérables puisqu'elles sont tirées à l'encre grasse.

Lithostéréotypie. — Procédé de gravure chimique sur pierre, inventé en 1841 par Tissier et qui porte aussi le nom de tissiérographie. — Il consiste à creuser à l'aide de l'acide azotique les parties d'une pierre qui ne sont pas recouvertes de crayon ou d'encre grasse, de façon à obtenir un creux suffisant pour couler la matière des caractères d'imprimerie. Le cliché ainsi obtenu peut être tiré sur des presses typographiques. Il est bon toutefois d'observer que ce procédé donne des clichés en sens inverse des dessins tracés sur la pierre.

Lithostrote. — Pavages exécutés en mosaïque.

Lithotypographie. — Procédé à l'aide duquel on exécute sur pierre des fac-similés d'impressions typographiques, soit en décalquant des pages de vieux volumes dont le papier a été humecté avec une composition chimique spéciale, soit en décalquant des épreuves fraîchement tirées sur des caractères typographiques.

Litre. — (Arch.) — Bande peinte aux armoiries des patrons fondateurs des églises du moyen âge et de la Renaissance, et régnant au pourtour extérieur de l'édifice. — Se dit aussi des larges

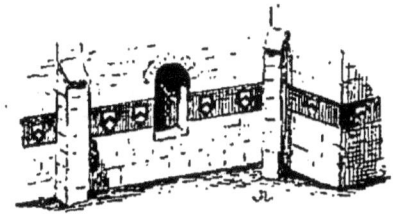

bandes d'ornementation peintes à plat sur une surface murale et plus spécialement des bandes verticales divisant de grands panneaux, ou reliant des motifs décoratifs aux bordures horizontales servant d'encadrement.

Livide. — (Voy. *Couleur livide.*)

Livre d'**Heures.** — (Voy. *Heures.*)

— **éléphantins.** — (Arch.) — Tablettes d'ivoire sur lesquelles sont peintes ou gravées des inscriptions.

Livret. — Catalogue des expositions

des beaux-arts, des Salons annuels, des musées; nomenclature des œuvres formant une collection.

Lobe. — (Arch.) — Découpure, dentelure ou compartiments formés par des arcs de cercle en usage dans l'architecture mauresque et dans le style gothique.

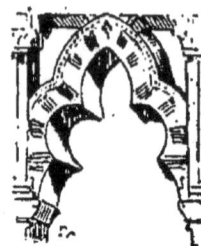

Dans les arcades arabes, les ogives sont découpées en plusieurs lobes toujours en nombre impair. Quelquefois même dans les arcades inscrites dans des ouvertures rectangulaires ou de toute autre forme, la division et le contour des lobes sont accusés à l'extrados des voûtes. Dans le style ogival, on trouve de fréquents exemples de grandes fenêtres divisées verticalement par les nervures ou meneaux, et à partir de la naissance de l'ogive, ces meneaux se croisent,

s'entrelacent, laissant entre eux des vides ou lobes déterminés par des portions d'arc de cercle convexes ou concaves, dont les intersections forment des crochets saillants qui parfois sont ornés de feuillages.

Lobé. — Divisé en lobes.

Loge ou **loggia**. — (Arch.) — Galeries et portiques construits en avant-

corps de certains édifices en Italie et décorés parfois de peintures. Se dit aussi des peintures elles-mêmes. Les loges de Raphaël au Vatican. En architecture, il y a des exemples récents de ces loges à l'italienne au nouvel Opéra et aux deux théâtres de la place du Châtelet à Paris. On donne aussi le nom de loges, dans les théâtres, aux places formant salon ou appartement clos sur trois faces et ouvert seulement dans la direction de la scène.

Loge (en). — Être en loge. Se dit de la façon dont les artistes sont installés pour exécuter les œuvres du concours pour le prix de Rome. Ils sont, à cet effet, individuellement enfermés, isolés dans des ateliers ou « loges », où ils ne doivent introduire, sous peine d'exclusion, ni dessins ni documents pris à l'extérieur.

Logement. — (Arch.) — Ensemble de pièces destinées à l'habitation.

Loggia. — (Voy. *Loge*.)

Logis. — Se disait autrefois des hôtelleries, des demeures privées, des gentilhommières, etc., etc.

Logiste. — Se dit des élèves qui ont été admis à prendre part aux épreuves en loges pour le concours du prix de Rome à l'École des beaux-arts.

Lointain. — Se dit, dans un tableau ou un dessin, des plans les plus éloignés. Les fonds ou lointains d'un paysage, des lointains vaporeux, des lointains trop écrits, trop accentués, qui ne paraissent pas suffisamment éloignés.

Long-pan. — La plus grande surface d'un comble.

Longrine. — (Constr.) — Pièce de charpente posée horizontalement sur une muraille continue ou sur des piliers

très rapprochés et qui sert de base à un comble, etc., etc. Les longrines, devant parfois supporter des charges considérables, doivent être soutenues dans toute leur longueur.

Loquet. — (Arch.) — Mode de

fermeture d'une porte, consistant en une tige de fer qui retombe par son propre poids ou à l'aide d'un ressort dans une gâche ou mentonnière placée à cet effet.

Loqueteau. — Petit loquet.

Losange. — Figure géométrique ayant quatre côtés égaux, quatre angles égaux deux à deux, deux angles aigus et deux obtus.

Losangé. — (Arch.) — Se dit des motifs d'ornementation sculptés, usités dans le style roman et consistant en che-

vrons opposés, et aussi des plaques de métal découpées en losanges et servant à recouvrir les toitures des clochers, des dômes, des coupoles, etc.

— (Blas.) — Se dit d'un écu rempli de losanges. Le losange est une figure quadrangulaire dont la hauteur et la largeur doivent être dans la proportion de 7 à 5. Il ne faut le confondre ni avec la *fusée* qui est plus resserrée et à extrémités pointues ou légèrement arrondies, ni avec les *macles* ou *rustres* qui sont toujours percés d'ouvertures.

Lottinoplastique. — (Sculpt.) — Procédé de moulage inventé en 1835 par le littérateur et voyageur Lottin de Laval. Ce procédé consiste à prendre des empreintes à l'aide de feuilles de papier humides et superposées que l'on applique successivement en tamponnant à l'aide d'une brosse. Lorsque le moulage a acquis la consistance du carton, on le retire avec précaution et lorsqu'il est sec, on peut le rouler. La lottinoplastique peut s'appliquer à la reproduction des statues et des bas-reliefs; il présente — pour les voyageurs surtout — cet immense avantage de fournir des moulages faciles à emporter et d'un poids insignifiant.

Lotus. — (Arch.) — Se dit d'une cimaise d'un profil spécial, et particu- lièrement employée dans les monuments de style indien.

Lotus. — Feuilles et fleurs fréquemment employées comme motif de décoration dans les monuments de l'Inde et de l'Égypte, et considérées comme un symbole de fécondation et de vie. Les fleurs

épanouies du lotus, les boutons et les feuilles en forme de cloche à bords évasés ont été souvent reproduits par les Égyptiens, et le plus grand nombre des chapiteaux de style égyptien offre soit

l'aspect d'une fleur de lotus tronquée supérieurement, renflée par le bas et resserrée par le haut, soit celui d'un calice dont la circonférence est décorée de lobes convexes représentant les pétales du lotus.

Louche. — Se dit particulièrement dans la peinture sur verre et sur émail de tons noirâtres et manquant de transparence. — Se dit aussi en général de tonalités sans fraîcheur, de tons troubles ou altérés par des mélanges maladroits.

Loup passant. — (Blas.) — Le loup passant se représente comme le lion passant, comme le léopard, c'est-à-dire dans l'attitude de la marche, la patte dextre levée.

— **ravissant.** — (Blas.) — Loup dressé sur ses pattes de derrière.

Lourd. — Se dit de tons opaques, de contours trop appuyés, de figures sans élégance; en architecture, des proportions, des détails qui demandaient à être traités d'une façon plus svelte, plus légère.

Louvre. — Se dit à la fois des palais du Louvre et de l'ensemble des

collections d'art rassemblées à Paris dès le règne de François Ier et considérablement augmentées par Louis XIV et Napoléon Ier. Les galeries du Louvre renferment : un musée des tableaux, un musée des dessins, un musée des objets d'art du moyen âge et de la Renaissance, des musées de sculpture ancienne et moderne, et enfin des musées assyrien, égyptien et étrusque. A ces différentes galeries il faut encore ajouter les salles de la chalcographie ou musée de gravure, et les salles ou galeries installées à la suite de donations ou legs particuliers.

Lucarne. — (Arch.) — Fenêtre verticale en saillie sur la pente d'une toiture. Au XVe et au XVIe siècle, les lucarnes ont joué un grand rôle dans la décoration des façades. Sur les immenses combles en ardoise de cette

époque on élevait alors de gigantesques lucarnes de pierre découpée, entourées de clochetons et de balustrades du plus merveilleux effet. Les lucarnes du palais de justice de Rouen passent à bon droit pour des chefs-d'œuvre de ce genre. Il existe aussi de très belles lucarnes décoratives soit en pierre, soit en charpente, à l'Hôtel de Cluny, à l'Hôtel de Jacques Cœur à Bourges, à l'Hôtel du Bourgtheroulde, à Rouen, etc.

— **à fronton triangulaire**. — On dit aussi lucarne damoiselle. (Voy. ce mot.) Dans les constructions en pierre — et suivant les styles, — on fait un fréquent usage des lucarnes à fronton triangulaire.

Les grandes lucarnes gothiques sont des lucarnes à fronton triangulaire, et dans le style classique les lucarnes à fronton sont parfois décorées au sommet de riches motifs de sculpture formant amortissement.

Lucarne à la capucine. — (Arch.) — Lucarne recouverte d'un comble vu par la croupe.

— **bombée**. — (Arch.) — Lucarne dont la toiture suit la forme d'un arc de cercle. Les lucarnes en zinc, de fabrication moderne, ont généralement cette forme, et quelquefois ces lucarnes sont ornées de motifs rapportés et rompant légèrement les moulures concentriques.

— **carrée**. — Lucarne dont la toiture est horizontale. Cette forme est peu monumentale. Elle est utilisée parfois dans les constructions privées, dans les habitations champêtres.

— **damoiselle**. — (Arch.) — Lucarne en charpente terminée par une toiture triangulaire.

— **faîtière**. — Lucarne placée à la partie supérieure d'un comble et terminée par une toiture en pignon.

— **flamande**. — (Arch.) — Lucarne construite en maçonnerie de pierre ou de brique et couronnée d'un fronton à redans dissimulant la toiture. Ces redans sont en nombre plus ou moins grand, suivant la hauteur du fronton.

Lucarne historiée. — Lucarne dont le tympan est orné de sculptures, dont le couronnement est découpé en arcatures, ou se termine en pinacles. Telles étaient le plus souvent les lucarnes des monuments du XVᵉ et du XVIᵉ siècle, qui, au-dessus de l'ouverture rectangulaire, offrent souvent aussi un espace triangulaire décoré d'armoiries ou de bas-reliefs.

— **œil-de-bœuf.** — Lucarne dont l'ouverture est circulaire. Les lucarnes de cette forme sont parfois reliées à une base assez large par des enroulements

en volute, tandis que les motifs d'ornementation de l'*œil-de-bœuf* (voy. ce mot) se rapprochent presque toujours de la forme circulaire.

— **rampante.** — (Arch.) — Lucarne dépourvue de fronton, placée dans le milieu d'un comble et dont la toiture est inclinée, mais suivant une autre pente que celle du toit. On donne parfois aussi ce nom aux lucarnes dont l'appui et le linteau ne sont pas placés horizontalement.

Luisant du cuivre. — (Grav.) — On nomme ainsi, par opposition au noir du vernis, les traits de métal brillant mis à nu à l'aide de la pointe. On tempère ce luisant qui, frappé directement par la lumière, serait très fatigant à l'œil, au moyen d'un châssis tendu en papier huilé ou en gaze d'Italie,

incliné à 45° et tamisant les rayons lumineux.

Lumière. — Se dit de la partie la plus lumineuse d'un tableau, d'un dessin, d'une gravure. — Se dit aussi de la façon dont une scène est éclairée. Un tableau qui manque de lumière dans certaines parties.

— (Blas.) — Se dit des yeux d'animaux représentés sur un écu, et principalement des yeux de sanglier ou de porc-épic.

— **étrangère.** — Se dit d'un foyer de lumière qui n'est qu'un accessoire dans l'éclairage d'une scène peinte. Ainsi, par exemple, dans un tableau représentant un parc de moutons au clair de lune, un berger s'avance une lanterne à la main ; cette lanterne, qui projette des reflets sur une partie de la toile, porte le nom de lumière étrangère, par opposition aux rayons de la lune qui est la lumière principale du tableau.

Lumineux. — Se dit de tons éclatants et brillants ; de toiles claires, de tableaux dans lesquels la lumière est abondante et vive.

Lunette. — (Arch.) — Voûte pratiquée dans une autre voûte en berceau de plus grande dimension et destinée à amener du jour dans un endroit ou à rejeter une partie de la poussée sur d'autres points d'appui.

— On donne aussi ce nom aux quatre portions de courbes formant par leur réunion une voûte d'arête.

Lustre. — (Céram.) — Glaçure, vernis, émail ou couverte (voy. ces mots) appliqué en couche très mince.

— Appareil d'éclairage suspendu à un plafond, à une voûte, à une nef d'église. Les lustres d'église affectent parfois la forme de couronnes tréflées ou fleurdelisées suspendues par de

chaînes. Les lustres destinés à éclairer les salles de théâtre atteignent souvent des dimensions considérables. Tel est le lustre du grand Opéra. L'armature et certaines parties décoratives sont ordinairement en bronze doré et enrichies de pendeloques et de boules de cristal disposées en guirlandes.

Lutrin. — Meuble d'église placé dans le chœur et formé d'un pupitre double ou simple, le plus souvent posé sur un pivot. C'est sur le lutrin que se placent les livres de plainchant. Il existe de très beaux lutrins en bois sculpté. D'autres sont exécutés en pierre, en marbre, en fer forgé ou en cuivre.

Luxembourg. — Se dit à Paris du palais du Sénat et de la galerie de tableaux, inaugurée en 1818 et renfermant un certain nombre d'œuvres des principaux artistes vivants. Suivant un règlement fort peu respecté, les œuvres des artistes ne doivent prendre définitivement place au musée du Louvre que cinq ans au moins après la mort de leurs auteurs. Le musée du Luxembourg doit prochainement être transféré dans l'orangerie du même palais, qui va être installée à cet effet.

Lycée. — Chez les anciens, se disait d'un ensemble de bâtiments où les savants se réunissaient et où les jeunes Athéniens s'instruisaient. Chez les peuples modernes, se dit des établissements officiels destinés à l'instruction de la jeunesse et placés sous la surveillance de l'État.

M

Macabre. — Se dit de sujets peints, dessinés, sculptés ou gravés, dans lesquels figure une représentation de la Mort, soit sous forme de squelette, soit sous forme d'écorché. Une Danse macabre, des sujets macabres.

Mâchicoulis. — (Arch.) — Galerie saillante et continue établie dans les châteaux forts du moyen âge au sommet des courtines et des tours, avec ouvertures d'où l'on pouvait voir le pied des constructions. Les mâchicoulis en pierre ont remplacé les hourds en bois (voy. *Hourd*) dont la détérioration était très rapide. Les mâchicoulis furent substitués aux hourds

dès le XIIe siècle, dans les régions du Midi, et au XIIIe seulement dans celles du Nord. Au XIVe, on les construisit de façon que les projectiles pussent ricocher, décrire des courbes et atteindre des assiégeants même placés à une certaine distance des murailles. Au XVe siècle, les mâchicoulis furent parfois décorés de trilobes; mais ils disparurent définitivement lorsque l'artillerie devint d'un usage général. Dans certaines maisons gothiques, aux étages supérieurs et pour soutenir la saillie des corniches, on établissait parfois des mâchicoulis en charpente, mais sans aucune utilité et simplement comme parti pris décoratif.

Machine à graver. — Machine à l'aide de laquelle on exécute en taille-douce ou sur bois des hachures fines et régulièrement espacées. On désigne aussi ces appareils sous le nom de *Machine à griser*, parce qu'elles peuvent exécuter des hachures fines qui produisent à l'œil l'effet d'une teinte grise très unie.

— **à sculpter.** — Se dit de certaines applications du pantographe, entre autres des machines Collas et Blanchard, à l'aide desquelles on reproduit des sculptures, soit en réduction, soit de même dimension que les reliefs d'après lesquels on opère.

Macles. — (Blas.) — Losanges ajourés de losanges plus petits, laissant voir le champ de l'écu par leurs ouvertures. Les macles diffèrent des *rustres* en ce que ces derniers sont ajourés en rond. Les macles s'emploient presque toujours en nombre. Dans certaines armoiries on trouve des exemples de macles posés en pairle, c'est-à-dire dont l'axe rayonne à partir du centre de l'écu.

Maçonné. — (Blas.) — Se dit de tours ou de constructions représentées sur un écu et dont l'appareil est indiqué. Ces joints, que certains auteurs appellent aussi traits de rustique, sont ordinairement de sable. Des tours crénelées d'argent et maçonnées de sable.

Maçonnerie. — (Arch.) — Se dit des travaux construits en moellons, en briques ou en pierre et reliés à l'aide de plâtre ou de mortier.

Madone. — Représentation peinte ou sculptée de la Vierge. — Statuette de la Vierge généralement placée dans une niche, sur la voie publique, souvent à l'angle d'une construction.

Madre. — Se disait au moyen âge des cœurs de bois avec lesquels on fabriquait des hanaps et des vases à boire.

Madré. — Tacheté de diverses couleurs par analogie aux taches du bois de hêtre. Porcelaine madrée.

Madrier. — (Arch.) — Pièce de bois de longueur variable, sur 8 à 16 centimètres d'épaisseur et 27 à 43 centimètres de largeur environ.

Magot. — Figures grotesques de la Chine ou du Japon, peintes, dessinées, sculptées et parfois enluminées et dans lesquelles les dimensions de la tête sont considérablement exagérées. Il y a des magots en porcelaine, en faïence, en bronze, en bois, en ivoire, qui sont de petites merveilles d'exécution.

Maigre. — Se dit d'un contour de proportion trop étriquée, d'une exécution trop sèche, trop superficielle, qui manque d'ampleur.

Maillet. — Se dit parfois poétiquement pour désigner la masse du statuaire, du sculpteur.

Mailloche. — (Blas.) — Maillet de petite taille. Se dit aussi d'une masse de sculpteur, d'un gros maillet formé d'un bloc de bois cylindrique et de forme légèrement cintrée. Se dit aussi du gros marteau de fer à l'aide duquel les ouvriers carriers détachent les blocs de pierre.

Main. — Réunion de vingt ou vingt-cinq feuilles de papier de même format. Une main de papier grand aigle.

Main courante. — (Arch.) — Partie supérieure d'une balustrade ou d'une rampe d'escalier à hauteur d'appui sur laquelle on pose la main. Lorsque les rampes sont en fer, les mains courantes sont ordinairement en bois. On pose aussi sur des balustrades en pierre des mains courantes en marbre ou en bois recouvert d'étoffes. On dit aussi porte-main.

Main de justice. — Insigne du pouvoir royal se composant d'une tige de métal plus ou moins ornementée et surmontée d'une main d'ivoire ou de métal.

Maison. — (Arch.) — Constructions destinées à l'habitation. Les maisons grecques et romaines se composaient en général de plusieurs corps de bâtiments entourant une cour. Les maisons gothiques et de la Renaissance étaient élevées suivant des plans de formes variables et leurs façades étaient parfois somptueusement décorées de sculptures en pierre ou en bois.

— **carrée.** — (Arch.) — Se dit communément d'un temple romain qui existe encore à Nîmes et dont l'église de la Madeleine, à Paris, n'est qu'une reproduction considérablement amplifiée.

Maître. — (Blas.) — Se dit de la plus grande partie de l'écu quand le bas n'est garni que d'une pointe et le plus souvent en chapé à contour curviligne. Le maître se rencontre fréquemment dans les armoiries allemandes et se blasonne ainsi : d'argent, le maître ployé ou arrondi d'azur, de gueules, etc.

— Se dit en art des peintres, sculpteurs, graveurs et architectes qui font ou ont fait école, et dont les œuvres sont universellement admirées. — (Voy. *Petits maîtres.*)

Maître à danser. — Se disait, sur-

tout au siècle dernier, des compas à branches inégales et contournées, dont les sculpteurs se servent encore de nos jours, pour relever des dimensions, et dont les pointes sont recourbées de deux manières différentes, de façon à permettre de relever exactement, soit en dessus, soit en dessous, une mesure donnée.

Maître autel. — (Arch.) — Autel principal d'une église placé dans l'axe de la nef, généralement au fond du chœur, et faisant face à l'entrée principale.

Maîtresse arche. — (Voy. *Arche maîtresse*.)

Majolique. — (Céram.) — Se dit de certaines faïences italiennes de la Renaissance et aussi de faïences de fabrication moderne fabriquées dans le goût de ces poteries introduites en Italie par des Arabes ou des Espagnols des îles Baléares. C'est à Faenza et à Gubbio (1425-1480) qu'ont été fabriquées les premières majoliques, qui consistent généralement en plats de grande dimension, peints de couleurs variées et parfois à reflets métalliques. A partir de 1520, les pièces majoliques, ornées d'arabesques jaunes ou rouges, sont d'une exécution plus délicate ; mais elles atteignent le maximum de leur perfection en 1530 ; leur décadence s'affirme dès 1560.

Majuscule. — Grande lettre commençant un alinéa, un mot dans les manuscrits. Les lettres ornées (voy. ce mot) sont des majuscules. Souvent ces majuscules, dans les anciens manuscrits, étaient rubriquées, c'est-à-dire peintes au vermillon ; parfois aussi elles étaient enluminées de vives couleurs rehaussées de dorures et enjolivées de délicats traits de plume enlacés, couvrant les marges des pages et empiétant même quelquefois sur le texte. On désigne les majuscules sous le nom de capitales en *langage d'imprimerie*.

Mal ordonné. — (Blas.) — Se dit lorsque les figures sont posées contrairement à leur assiette. Ainsi la position ordinaire de trois pièces étant toujours deux en chef et une en pointe, on les dit *mal ordonnées* lorsqu'elles sont mises *une* en chef et *deux* en pointe.

Malléoles. — (Anat.) — Chevilles ou protubérances des os de la jambe. Des malléoles engorgées, qui ne sont pas d'un rendu assez fin, assez délicat, dont la finesse d'attache n'est pas bien observée.

Manière. — Façon de composer et procédés d'exécution particuliers à un artiste. Ce tableau est peint « dans la manière » de Corot, dira-t-on, pour indiquer que son exécution, au premier abord, a pu faire songer à une œuvre de ce maître. — On dit aussi qu'un artiste a eu « différentes manières » pour exprimer qu'il a changé plusieurs fois, ou sa facture ou le style de ses compositions. Il est rare qu'un maître ayant vécu longtemps n'ait pas eu plusieurs manières correspondant aux diverses époques de formation, d'épanouissement et de décadence de son talent.

Mannequin. — Figure artificielle dont l'armature est formée de bois ou de métal, dont les membres sont articulés à l'aide de parties sphériques juxtaposées, mobiles, pourvues de lamelles formant charnières, et qui est recouvert en peau ou en étoffe. Il y a des mannequins d'hommes et des mannequins d'animaux, principalement de chevaux. Les dimensions de ces figures varient depuis la

grandeur naturelle jusqu'à de très petites dimensions. Quelques mannequins sont de véritables poupées articulées, construites d'après les règles de l'anatomie, ayant la structure du squelette humain, et dont les jointures brisées pour le jeu des articulations permettent de leur faire prendre toutes les attitudes. Le mannequin sert principalement à poser les draperies, dont l'artiste peut ainsi étudier les plis avec plus de loisir que sur le modèle vivant. Mais il faut bien se garder de copier servilement les attitudes d'un mannequin, car les lignes qu'il offre sont toujours bien plus dures et plus raides que celles du modèle vivant.

Mannequin. — (Arch.) — Se disait autrefois d'un motif de décoration représentant une petite corbeille ou manne remplie de fruits ou de fleurs.

Mannequinage. — (Sculpt.) — Procédé de décoration expéditif et sommaire qui consiste à modeler à l'aide de plâtre et d'étoffes à grain rugueux maintenues sur une armature spéciale. Certaines décorations éphémères et en haut relief d'une grande tournure sculpturale sont obtenues par des procédés de mannequinage. Le projet de groupe colossal destiné à surmonter la plate-forme de l'Arc de Triomphe de Paris, exécuté en 1882 et 1883, d'après les maquettes du statuaire Falguière, était une sorte de mannequinage gigantesque exécuté sur un treillis de fil de fer que soutenait une solide charpente en bois. On donne aussi ce nom aux petites figures grossièrement exécutées par certains peintres pour se guider dans leurs compositions et formées de maquettes sommaires, drapées de lambeaux d'étoffe mouillés et permettant à l'artiste de se rendre compte de l'attitude d'une figure, de l'effet d'ensemble d'un groupe.

Mannequiné. — Se dit, en peinture, en sculpture, d'étoffes dont les plis raides et anguleux sentent plutôt l'immobilité du mannequin que le modèle vivant.

Manipule. — (Antiq. et Blas.) — Se disait des enseignes primitives des Romains consistant en une touffe d'herbes attachée au sommet d'une lance. Se dit d'une pièce de blason représentant l'ornement que les prêtres diacres et sous-diacres portent au bras.

Mansarde. — (Arch.) — Fenêtres pratiquées dans la pente d'un comble.

Mansard remit en vogue en 1650 ce genre de fenêtres auquel il donna son nom, mais que Pierre Lescot avait bien antérieurement employé au palais du Louvre. Les appartements mansardés, souvent bas de plafond, ne reçoivent en général qu'une lumière insuffisante; mais au point de vue de l'art décoratif, les mansardes sont d'un grand effet à l'extérieur et contribuent puissamment à atténuer la sécheresse des lignes d'un comble.

Manteau. — (Blas.) — Ornement extérieur de l'écu, ordinairement doublé d'hermine et qui enveloppe entièrement les armoiries. Suivant le rang et les dignités, l'extérieur du manteau est ou semé de fleurs de lis ou aux armoiries du dignitaire.

Manteau d'arlequin. — (Arch. théâtr.) — Draperies peintes, mobiles, placées à l'ouverture de la scène et en arrière du plan de rideau, de façon à permettre de diminuer ou d'agrandir suivant la nécessité le cadre dans lequel se placent les décorations.

Manufactures nationales. — Se dit des trois établissements administrés en France par l'État et qui sont la Manufacture de porcelaine de Sèvres (Seine-et-Oise), la Manufacture de tapisserie des Gobelins (Paris) et celle de Beauvais (Oise).

Manuscrit. — Livre écrit à la main et enrichi parfois de miniatures. Certains manuscrits du xiie et du xiiie siècle étaient décorés à chaque page de sujets peints et d'initiales rehaussées de dorures. Les manuscrits des xiiie, xive et xve siècles ne sont pas moins richement ornementés. Au xviie et au xviiie siècle, on exécutait encore des manuscrits comme *la Guirlande de Julie*, par Jarry (1620-1674), et le *Missel* de Daniel d'Eaubonne (Bibliothèque de Rouen), moine de Saint-Ouen, qui sont de véritables merveilles de dessin et de coloris.

Maquette. — Se dit, en sculpture, de l'esquisse d'une statue, esquisse dont les dimensions sont plus petites que celles de l'œuvre définitive. — Se dit, en peinture, de l'esquisse d'ensemble d'une peinture décorative, et en art théâtral, du modèle en carton découpé ou simplement peint, représentant une décoration avec ses divers plans, ses coulisses et sa toile de fond.

— Petits mannequins servant à donner aux artistes des attitudes, des mouvements, à leur permettre d'étudier les plis des draperies. Il existe dans le commerce six tailles principales de ces maquettes représentant des types d'hommes ou des types de femmes ; leur dimension varie de trente centimètres à quatre-vingts centimètres. Elles sont exécutées soit en bois blanc, soit en noyer et parfois pourvues d'un pied en fer à coulisse destiné à assurer leur stabilité dans toutes les positions possibles. Il y a aussi dans le commerce des maquettes de cheval, avec ou sans cavalier, et qui sont articulées de façon à reproduire les allures de l'animal.

Marabout. — Se dit de petites mosquées, — de tentes de forme conique ; — et de certaines plumes d'oiseau utilisées dans la parure de la femme.

Marbre. — Roche de chaux carbonatée d'une grande dureté, de colorations très diverses, susceptible de recevoir après la taille un poli qui résiste aux injures du temps. L'architecture fait un grand usage des marbres colorés soit comme pavages, soit comme décoration de façades. Les statuaires emploient généralement le marbre blanc non veiné ; les plus belles œuvres de l'antiquité ont été sculptées dans des marbres de Carrare ou de Paros.

— artificiel. — Imitation de marbre exécutée en stuc.

— feint. — Se dit des peintures à l'huile imitant les taches et les veines des différents marbres. On emploie aussi les expressions de *jeté* ou de *chiqueté*, suivant que ces imitations ont pour but de reproduire des porphyres ou des granits.

— pentélique. — Marbre du mont Pentélique employé par les artistes grecs pour leurs statues et quelques-uns de leurs édifices.

— statuaire. — Marbre blanc non veiné. — (Voy. *Marbre*.)

Marbré. — Se dit de papiers de couleur imitant le marbre et dont on se sert pour couvrir des plats de volumes, des cartons, etc., etc.

Marbrer. — Peindre de façon à imiter le marbre ; — barioler, couvrir une surface unie de taches irrégulières de façon à imiter les taches et les veines du marbre.

Marbrière. — Lieu d'extraction des marbres.

Marbrure. — Se dit des peintures imitant le marbre; — et aussi des bariolages imitant les taches, les veines du marbre, et dont on couvre parfois les tranches des volumes reliés, ainsi que certains papiers de gardes ou de brochure de livre.

Marchage. — (Céram.) — Pétrissage obtenu en faisant piétiner la pâte.

Marche. — (Arch.) — Degré d'un escalier. Partie horizontale sur laquelle on pose le pied; la partie verticale portant le nom de contre-marche. Les marches des escaliers d'intérieur, soit en pierre, soit en bois, sont ordinairement astragalées, c'est-à-dire bordées d'une moulure saillante, ayant pour profil un quart de rond, un réglet et un congé.

— **carrée.** — (Arch.) — Marche qui offre partout la même largeur. On dit aussi *marche droite*. Les marches ou degrés donnant accès aux temples de l'antiquité étaient presque toujours des marches carrées et souvent dépourvues d'astragale.

— **cintrée.** — (Voy. *Marches courbes*.)

— **courbes.** — (Arch.) — Marches dont les bords décrivent une courbe. On dit aussi *marches cintrées*.

— **d'angle.** — (Arch.) — Les marches d'angle sont des marches tournantes et de plus grande largeur que les marches supérieures; les marches de demi-angle sont les marches placées immédiatement au-dessus ou au-dessous de ces marches d'angle.

— **dansante.** — (Arch.) — Marche qui n'offre pas la même largeur aux deux extrémités.

Marche droite. — (Voy. *Marche carrée*.)

— **gironnée.** — (Arch.) — Marches placées suivant les rayons d'un cercle. On dit aussi *marches tournantes*. La plupart des escaliers modernes, établis soit dans des cages circulaires, soit dans des cages rectangulaires à coins arrondis, offrent de nombreux exemples de marches gironnées.

— **moulée.** — (Arch.) — Marche bordée d'une moulure.

— **palière.** — (Arch.) — Marche formant le rebord d'un palier de repos.

— **rampantes.** — (Arch.) — Marche dont la surface supérieure est inclinée au lieu d'être horizontale.

— **tournantes.** — (Arch.) — (Voy. *Marche gironnée*.)

Marchepied. — (Arch.) — Base des stalles gothiques affectant la forme d'une marche très élevée au niveau du sol.

Marger. — Se dit, dans l'imprimerie, de la façon dont une planche doit être placée sur la presse, de façon que les marges du papier soient régulières. A cet effet, la planche est posée sur une feuille de zinc de même grandeur que la feuille de papier et sur laquelle sont tracés des points de repère.

Marier. — Se dit, en imprimerie, de la façon dont on combine, pour l'exécution d'un ouvrage, deux procédés d'impression différents. Marier la lithographie avec la typographie, c'est tirer dans un texte imprimé des vignettes en lithographie; marier la taille-douce avec la typographie, c'est orner un volume d'en-têtes, de culs-de-lampe tirés en taille-douce.

Marine. — Tableaux, dessins représentant des scènes maritimes, des vues de mer. Une marine de Turner, de Claude Lorrain, de Joseph Vernet.

Mariniste. — Peintre qui s'est fait une spécialité de sujets maritimes, de vues des bords de la mer, d'effets de

pleine mer par divers temps, d'études de vagues déferlant sur la plage.

Marli. — (Céram.) — Bord intérieur d'un plat, d'une assiette. On désigne sous le nom de *filets au marli* les filets d'or et de couleur tracés circulairement sur ces bords. Les plats en faïence de Rouen offrent souvent des marlis décorés de riches motifs de ferronnerie, de délicates arabesques, de dentelles, etc., etc. — On désignait autrefois sous ce nom une étoffe de gaze fabriquée avec de la soie pure ou mélangée de fil.

Maroquin. — Peau de chèvre tannée, mise en couleur du côté de la fleur et usitée pour la reliure des volumes.

Marouflage. — Le marouflage est l'opération qui a pour but de coller à une surface murale une peinture sur toile. — (Voy. *Maroufle* et *Maroufler*.)

Maroufle. — Colle très forte et très tenace, composée d'or-couleur rendu épais et gluant par une cuisson prolongée.

Maroufler. — Appliquer une peinture sur toile contre une surface murale au moyen de maroufle (voy. ce mot). Les toiles ainsi appliquées doivent être maintenues sur les bords par des clous.

Marmouset. — (Arch.) — Petites figures — principalement dans le style gothique — accroupies ou dans une attitude bizarre, placées sur le profil d'une moulure et espacées régulièrement de distance en distance. Souvent ces petites figures tiennent devant elles un phylactère qui dissimule la moitié de leur corps.

Marque. — Vignettes, fleurons avec armes parlantes, figures ou attributs placés soit sur le titre, soit à la fin d'un volume, et particuliers à un imprimeur ou à un éditeur.

— (Céram.) — Se dit de signes conventionnels, de monogrammes appliqués au verso des pièces de céramique, auxquels on reconnaît la fabrique d'origine.

Parfois même, comme dans le Sèvres, l'époque de la fabrication est facile à reconnaître par la différence des marques.

Marqueté. — Décoré de marqueterie; — bariolé de couleurs diverses.

Marqueterie. — Décoration par incrustation et juxtaposition de bois ou de métaux, de marbres ou d'autres matières diversement colorées. Le goût de la marqueterie fut introduit en France au XVIe siècle, et les meubles de Boule (1642-1732) sont décorés de dessins en marqueterie d'une grande richesse de composition et d'une admirable perfection de travail.

Marqueteur. — Artiste ou artisan qui exécute des marqueteries.

Marquette. — Pain de cire vierge.

Marquise. — (Arch.) — Toiture légère, formant abri au pourtour d'un édifice, au sommet d'un perron. La plupart des théâtres possèdent sur leurs façades des marquises d'une assez grande longueur.

Généralement les toitures des marquises sont vitrées.

Marteau. — (Arch.) — Battant de métal fixé au vantail d'une porte. On donne aussi à ces battants le nom de heurtoir. Suivant les époques, les battants ont considérablement varié. A l'époque gothique, ils offraient souvent l'aspect d'un animal fantastique ; pendant la Renaissance, ils étaient parfois composés, forgés et ciselés avec un art infini.

— à oiseler. — Marteau à bout très large dont se servent les graveurs en médailles, principalement les ciseleurs. C'est à l'aide de petits coups sur le ciselet, déplacé chaque fois, que l'on exécute ces multitudes de méplats qui accentuent le modelé des objets en métal.

— à repousser. — (Grav.) — Petit marteau usité chez les graveurs pour repousser le métal aux endroits où il a été effacé, de façon que la surface de la planche soit d'une horizontalité parfaite. C'est avec la pointe et non avec la tête du marteau à repousser que les graveurs opèrent.

Martelage. — Mode de fabrication, au marteau et à froid, de certains ornements en métal, découpés suivant des profils donnés dans des plaques de métal planes et auxquelles, à l'aide d'un marteau, on donne du relief et du modelé.

Martelé. — Travaillé au marteau. Se dit particulièrement d'objets d'argenterie modelés, repoussés au marteau et dont la surface est couverte d'une multitude de facettes résultant du travail. Un vase en martelé, une pièce martelée. En numismatique, se dit des monnaies anciennes dont les revers limés ont été remplacés par des coins modernes frappés au marteau.

Martelet. — Petit marteau employé dans certains ouvrages délicats.

Marteline. — Marteau de sculpteur orné de dents en pointes de diamant.

Mascaron. — (Arch.) — Motif de décoration formé d'une tête le plus souvent faite en caprice, entourée ou non de rinceaux, de feuillages, parfois placée au centre d'un cartouche, et servant d'ornement à des clefs de voûte, à la partie centrale d'un linteau de porte, d'un panneau, etc.

Masque. — Se dit en art de l'ensemble du visage, de la face. Un masque trop petit, par rapport à la dimension de la tête, au volume du crâne.

— (Sculpt.) — Moulage sur nature, empreinte relevée sur le visage d'un cadavre. Il y a de ces masques devenus classiques qui servent de modèles dans l'enseignement : le masque de *Géricault*, le masque de *Jeune fille*.

— (Arch.) — Se dit des masques de théâtre, dont les deux types généraux sont le masque tragique et le masque comique, inspirés des modèles antiques. Ces masques servent ordinairement de motifs de décoration dans les façades des théâtres, dans les monuments érigés à la mémoire d'auteurs ou d'artistes dramatiques ou lyriques.

— de satyre. — (Voy. *Satyre.*)

Massacre. — (Blas.) — Tête de cerf garnie de ses cornes et ramures. Le massacre de cerf se représente toujours de front ; s'il était représenté de côté ou de profil, on doit le spécifier en blasonnant. Un massacre de gueules.

Masse. — Se dit en art de l'ensemble, en faisant abstraction des détails. La masse d'ombre, la masse de lumière. Traiter par la masse, ne pas accorder d'importance aux détails, les négliger volontairement.

— (Sculpt.) — Marteau des sculpteurs sur marbre ou sur pierre, ayant la forme d'un petit bloc de fer presque cubique, placé à l'extrémité d'un manche très court. Les faces de cette masse assez

lourde, avec lesquelles l'artiste frappe le ciseau, s'entament et se creusent facilement ; aussi en remplit-on parfois les concavités avec du plomb fondu qu'on remplace à son tour lorsqu'il est usé.

— (Arch.) — Ensemble d'un bâtiment, d'un édifice. La masse d'une cathédrale.

— Figure de blason. — On lui donne ordinairement l'aspect d'une masse d'armes. On emploie aussi la masse ou bâton à tête garni d'argent, qui était en usage et portée par honneur par les bedeaux devant les Chapitres ou l'Université. Les masses s'emploient presque toujours en nombre. Des masses posées en sautoir; des masses d'argent; des masses d'armes de sable.

Masser. — Disposer par masses, exécuter un modèle par masses, en négligeant l'exécution des détails.

Massicot. — Protoxyde de plomb, de couleur jaune ou rougeâtre, employé en peinture.

Massif. — (Arch.) — Se dit d'une masse de maçonnerie, d'un ouvrage plein et sans aucun vide, servant de soutien et de contrefort, agissant surtout par son propre poids. — Se dit aussi des proportions lourdes d'une figure, de détails d'ornementation sans élégance.

Massue. — (Blas.) — Figure de blason représentant l'arme d'Hercule. Les massues sont parfois garnies de pointes. Elles sont le plus souvent représentées en nombre : de gueules à trois massues rangées en bande. Des massues d'argent garnies de pointes de gueules posées en sautoir, etc., etc.

Mastic. — (Arch.) — Se dit des mortiers factices autres que les mortiers de chaux et de plâtre.

— **des marbriers.** — Mélange de plâtre fin, de marbre blanc en poudre et d'essence de térébenthine.

— **des mouleurs.** — Mélange de cire, de ciment fin et de résine, destiné au moulage des pièces délicates.

— **Dihl.** — (Arch.) — Mélange de brique, de litharge et d'huile de lin servant à souder des pierres, et dont on peut former les enduits destinés à recevoir des peintures murales.

Mat. — Terne, sans éclat; se dit d'une surface qui n'est ni brillante ni polie. — Se dit aussi des couleurs en détrempe qui ne sont pas vernies, de l'or qui n'est pas bruni.

Matériaux. — (Arch.) — Se dit de tout ce qui est nécessaire à la construction d'un édifice.

Matière antiplastique. — On dit aussi matière aride, dégraissante. — (Voy. *Antiplastique*.)

— **plastique.** — Argile plastique et figuline; marnes argileuses et kaolins employés dans la fabrication des poteries.

Matter. — Cette opération, qui est le contraire du brunissage, consiste à passer, avec de grandes précautions, sur la dorure, qui ne doit pas être brillante, une couche fort légère et douce de colle de parchemin.

Mattoir. — (Grav.) — Sorte de poinçon usité dans la gravure à la manière noire et se composant d'une tige

de métal dont la partie inférieure a la forme d'un fond de dé presque plat, criblé de petits points saillants irrégulièrement placés. On s'en sert en frappant à l'aide d'un marteau pour mettre un grain léger, pour matter ou assourdir un travail trop transparent ou trop clair. Il existe aussi des mattoirs à manche de bois que l'on manœuvre à peu près comme les roulettes. — (Voy. ce mot.)

Matrice. — Moules en creux à l'aide desquels on peut à grand nombre obtenir des épreuves en relief.

— **originales.** — Matrices qui fournissent les poinçons de reproduction des coins destinés au monnayage.

Mauresque. — (Arch.) — Style qui s'est développé en Espagne à la suite de l'invasion des Arabes. La Mosquée de Cordoue et l'Alhambra (xiiie siècle) sont à citer parmi les constructions mauresques les plus remarquables.

— (Art décor.) — Se dit de certains motifs de décoration formés de feuillages fantaisistes et fréquemment usités en damasquinerie.

Mausolée. — (Arch.) — Tombeau, monument funéraire.

Méandre. — Motif d'ornementation formé de fragments de lignes brisées diversement, contournées ou entrecroisées. Certains auteurs donnent aussi ce nom aux entrelacements de lignes droites, se coupant et se brisant à angle droit, que l'on nomme grecque et parfois aussi guillochis.

Mécanisme. — Tout ce qui se rapporte à la pratique, aux procédés techniques de chacun des arts. Tel peintre possède bien le mécanisme de son art; tel autre moins.

Méconnu. — Se dit d'un artiste qui n'est pas apprécié selon son mérite, d'un talent auquel le public, la critique, le jury ne rendent pas la justice qui lui est due.

Médaille. — (Arch.) — Se dit de petits médaillons de forme circulaire représentant des effigies sculptées en bas-relief et formant motif de décoration dans un entablement, sur une façade, dans les écoinçons d'une arcade.

— (Numism.) — Disque de métal frappé à l'effigie d'un personnage ou représentant une figure, une scène, un groupe allégorique.

— Forme des récompenses décernées au Salon annuel et aux Expositions universelles de Paris. Les médailles du Salon depuis 1870 sont de trois classes; en 1863, il avait été créé une médaille unique qui, obtenue trois fois, classait les artistes parmi les *hors concours*. — (Voy. ce mot.)

— **contre-marquée.** — (Numism.) — Médaille marquée à l'aide d'un poinçon par-dessus la première empreinte.

— **d'honneur.** — Se dit d'une médaille décernée au Salon de Paris dans chaque section, depuis quelques années, par le vote des artistes exposants; — et aussi de certaines médailles décernées aux expositions universelles.

— **éclatée.** — (Numism.) — Médaille dont les rebords se sont fendus pendant l'opération des frappes.

— **encastrée.** — (Numism.) — Se dit des médailles fausses dont la face et le revers appartiennent à des médailles authentiques d'époque ou de fabrication différentes.

— **fourrée.** — (Numism.) — Médaille dont les surfaces extérieures seulement sont en métal précieux.

— **inanimée.** — (Numism.) — Médaille dépourvue de légende.

— **incuse.** — (Numism.) — Médaille frappée d'un seul côté.

— **martelée.** — (Numism.) — Médaille dont le revers ou la face a été remplacé par une empreinte d'une autre face ou d'un autre revers.

Médaillé. — Se dit des artistes qui ont été récompensés, qui ont obtenu des médailles soit aux Salons annuels, soit aux Expositions universelles de Paris.

Médailleur. — Artiste qui grave des coins de médailles ou de monnaies.

Médaillier. — Meuble dans lequel on renferme une collection de médailles. — Se dit aussi de cette collection elle-même.

Médailliste. — Collectionneur de médailles.

Médaillon. — Médailles de très grande dimension. — Portraits ou sujets peints, dessinés, gravés ou sculptés dans un entourage circulaire ou de forme

elliptique. — Se dit aussi de motifs de décoration architecturale inscrits ou placés à l'intérieur de cartouches de forme circulaire ou elliptique.

Médian. — Se dit en géométrie du plan déterminé par le diamètre d'une figure ou par une ligne partageant cette figure en deux parties égales.

Medius. — Doigt du milieu de la main, c'est-à-dire le doigt le plus long.

Mégalographe. — Artiste qui dessine des objets en grand. On dit aujourd'hui plus simplement grandisseur. — (Voy. *Mégalographie*.)

Mégalographie. — Art de dessiner, de peindre en grand, et aussi d'exécuter des œuvres représentant des sujets d'un style noble et élevé. On a remplacé, dans le premier sens surtout, cette expression tirée du grec par le néologisme grandissement, et se servir sérieusement du même mot dans sa seconde acception serait singulièrement prétentieux.

Mélanger. — Se dit de la façon dont les couleurs sont plus ou moins heureusement combinées. Un excellent mélange de couleurs. — Se dit aussi des combinaisons des couleurs calculées en vue d'obtenir des teintes d'intensité et de tonalité différentes.

Membre. — (Arch.) — Se dit d'un ensemble de moulures. On dit qu'un membre est creux lorsqu'il n'est formé que d'une seule moulure concave; on le dit couronné lorsque la moulure est surmontée d'un filet saillant.

Membré. — Se dit d'une figure dont les membres sont vigoureux, solides, bien attachés.

— (Blas.) — Se dit d'un oiseau lorsqu'il a les jambes d'un autre émail que le corps. Un aigle de gueules membré d'azur.

Membres. — Se dit en anatomie artistique des membres supérieurs ou thoraciques (l'épaule, le bras, le coude, l'avant-bras, le poignet, la main et les doigts), et des membres inférieurs ou abdominaux (la hanche, la cuisse, le genou, la jambe, l'articulation tibio-tarsienne, le pied et les orteils).

— (Blas.) — Se dit d'une jambe ou patte de griffon, d'aigle, etc., séparée du corps et posée en barre le plus ordinairement; d'argent à deux membres de griffon l'un sur l'autre, posés en sautoir, d'argent à six membres d'aigles posés trois, deux et un.

Membrure. — (Arch.) — Pièces de bois servant de point d'appui.

Meneau. — (Arch.) — Montants et compartiments de pierre divisant en plusieurs vides la surface des fenêtres des monuments des styles gothique et Renais-

sance. Au moyen âge, les meneaux ont à chaque époque des profils très caractéristiques. Les meneaux, qui sont verticaux dans la plus grande partie de la croisée, s'entre-croisent à la partie supé-

rieure suivant des courbes plus ou moins

compliquées (voy. *Lobe*). Pendant la Renaissance, les vides des croisées étaient divisés par des meneaux se coupant à angle droit. Le vide existant entre les meneaux était rempli par des panneaux de vitrages soutenus par des armatures.

Mener. — (Géom.) — Tracer une ligne droite. Relier un point à un autre; s'emploie par opposition à décrire, qui signifie tracer une ligne courbe.

Menhir. — Monument celtique formé d'une énorme pierre verticalement enfoncée dans le sol. Les menhirs portent aussi le nom de *Peulvan, Mensao, Ladère, Pierres fichées*, etc.

Mensao. — Menhir breton. — (Voy. *Menhir*.)

Mention honorable. — Distinction inférieure à la médaille de troisième classe, accordée par le jury à certains exposants du Salon annuel et des expositions universelles.

Mentonnière. — (Grav.) — Morceau de toile ou de carton que le graveur sur bois place devant sa bouche comme une sorte de bâillon, de façon que l'haleine ne détrempe pas l'encre du dessin. Les lithographes se servent aussi de mentonnière, car l'haleine se condense vivement à la surface de la pierre, délaye rapidement l'encre ou le crayon, et force d'interrompre le travail.

Menuiserie. — Sert à désigner en général l'art du menuisier et les ouvrages confectionnés en bois. — Menuiserie se dit aussi des petits ouvrages d'or et d'argent de petites dimensions, tels que les bijoux, par opposition à *grosserie* qui s'applique à la vaisselle d'orfèvrerie.

Menu vair. — (Blas.) — Fourrure composée de cinq rangées de clochettes d'argent et d'azur.

Méplat. — Se dit des surfaces, des plans établissant une transition entre des surfaces et des plans successifs. Les méplats sont en art la réunion des petites surfaces planes, dont la juxtaposition accentue un modelé. Accentuer les méplats, c'est préciser ces sortes de facettes qui indiquent la forme. Atténuer les méplats, c'est adoucir les angles; mais il faut éviter de rendre le modelé trop rond et trop mou.

Mères. — (Céram.) — Contre-épreuves en plâtre des modèles-types et à l'aide desquelles on obtient les moules servant au façonnage.

Merlettes. — Figure de blason. — Oiseaux représentés sans bec et sans pieds. Les merlettes diffèrent des alérions en ce que ces derniers ont toujours les ailes ouvertes, étendues ou abaissées et sont posés sur l'écu debout et en pal, tandis que les merlettes sont toujours représentées passantes et les ailes serrées.

Merlon. — (Arch.) — Partie de parapet dont les intervalles ou vides forment les créneaux. Les merlons affectent

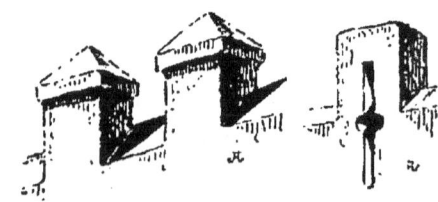

des formes différentes suivant les styles et les époques. Parfois ils se terminent par des pyramidions, parfois aussi ils

sont percés de longues meurtrières verticales.

Mesure. — (Voy. *Prendre des mesures* et *Donner des mesures*.)

Métallique (histoire). — (Numismat.) — Se dit de l'histoire d'un règne par les monnaies, d'une collection de médailles ou de monnaies comprenant une série continue de faits ou d'événements historiques.

Métalliser. — Recouvrir un objet d'une légère couche de métal, par les différents procédés connus de métallisation.

Métatome. — (Arch.) — (Voy. *Denticule*.)

Métaux. — (Blas.) — Les deux métaux usités en blason sont l'or et l'argent.

Métier. — (T. d'argot.) — Avoir beaucoup de métier, c'est avoir une très grande habileté d'exécution, mais souvent rien de plus. Un artiste qui n'a que du métier est inférieur à celui qui a de la patte. — (Voy. ce mot.)

Métoche. — (Arch.) — Intervalle qui existe entre deux denticules.

Métope. — (Arch.) — Intervalle qui existe entre deux triglyphes. Les métopes étaient parfois rehaussées de peintures ou décorées de bas-reliefs. On désigne aussi sous ce nom les bas-reliefs provenant de cette partie du Parthénon, et dont les moulages servent de modèle dans les écoles des beaux-arts. Une figure qui rappelle les métopes du Parthénon.

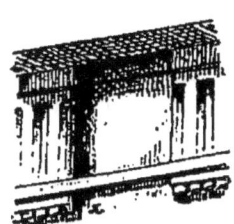

Métrer. — Mesurer, relever des dimensions à l'aide du mètre.

Metteur au point. — (Sculpt.) — Ouvrier qui met au point les statues. — (Voy. *Mise au point*.)

Metteur en bronze. — Artisan qui donne la couleur du bronze à des objets en métal.

Metteur en œuvre. — Artisan qui monte les perles et les pierres fines.

Mettre au point. — (Photog.) — Faire avancer ou reculer l'objectif ou la glace, jusqu'à ce que l'image formée sur cette glace dépolie soit d'une netteté absolue.

Mettre en scène. — Se dit de la façon dont un artiste conçoit un sujet, le représente, place et dispose ses groupes. Un sujet bien mis en scène.

Mettre un tableau en perspective. — C'est tracer la perspective du tableau. C'est aussi mettre bien en vue, à une certaine distance du spectateur un tableau achevé, de façon que, le spectateur étant convenablement placé, l'effet de perspective du tableau fasse illusion aussi complètement que possible.

Meuble. — (Blas.) — Se dit des pièces figurées sur l'Écu.

— **de Boule.** — Meuble incrusté d'écaille, d'or et de cuivre, etc., dans le style de ceux qui furent inventés et fabriqués par l'ébéniste Ch.-And. Boule (1642-1732).

Meubler. — (Orn. déc.) — En parlant d'un tableau, d'un dessin, un intérieur, un paysage meublé de figures.

Meule à user. — Petite meule montée sur un auget, et dont les sculpteurs et les graveurs se servent pour aiguiser leurs outils.

Mezzanine. — (Arch.) — Petit étage établi au-dessus d'un grand étage, tous deux étant placés dans le même encadrement extérieur de façade. — Se dit aussi de petites fenêtres carrées, ou plus larges que hau-

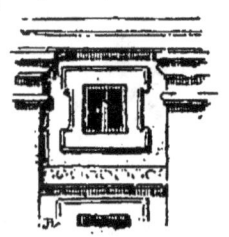

tes, éclairant un entresol ou un étage supérieur.

Mezzo-tinto. — Gravure à la manière noire. Dans le langage courant, on ne fait pas sentir le son final *o*, l'on prononce *mezzo-tinte*.

Michelangesque. — A la façon des œuvres de Michel-Ange. — Se dit des groupes de figures d'une tournure audacieuse, d'un mouvement superbe, où l'anatomie est fièrement accusée.

Mignardise. — Se dit, dans une œuvre d'art, d'une exécution où se font trop sentir l'afféterie, l'affectation, la recherche de la grâce, d'un modèle d'une délicatesse, d'une douceur excessives, d'un fini exagéré.

Mimoplastique. — Se dit de tableaux, de groupes formés de personnages vivants et conservant une complète immobilité. Ce mot est synonyme de *tableaux vivants*.

Minaret. — (Arch.) — Tourelle de grande élévation accolée aux mosquées et terminée au sommet par un balcon en saillie et une toiture de forme bulbeuse. — S'applique par extension aux tours, tourelles et clochers sveltes et élevés. Les tours de Saint-Marc, de Venise, et de la Giralda, de Séville, ont l'aspect de véritables minarets. A notre époque, on donne aussi parfois ce nom à de hautes tourelles dont le style et les détails d'ornementation ne rappellent que de bien loin l'architecture musulmane; tels sont les minarets du palais du Trocadéro à Paris.

Minoe. — Se dit d'une facture trop superficielle, d'un modelé sans consistance, de l'interprétation du relief d'un corps à l'aide de tons manquant de solidité, de l'application des couleurs sur leur support par couches sans épaisseur suffisante.

Mine de plomb. — (Dessin.) — Nom d'une substance d'un gris noir et brillant avec laquelle on fabrique les crayons. — (Voy. *Crayon, Graphite*.)

Miniature. — Aquarelles ou gouaches exécutées sur parchemin et décorant les anciens manuscrits. — Par extension, les œuvres d'art, peintures, dessins ou gravures de petites dimensions et d'une exécution délicate. — Scènes ou portraits peints à la gouache, sur vélin ou sur ivoire. Les miniatures de Klingstedt (xviiie siècle) et d'Arlaud (de Genève), celles de Rosalba Carriera, de Massé, du Suédois Hall, de Noël Hallé, de Siccardi, de Fragonard, de Van Blarenberg, d'Isabey, de Duchesne, de Mme de Mirbel, sont activement recherchées par les collectionneurs.

Miniaturé. — Décoré, orné de miniatures.

Miniaturiste. — Artiste qui peint des miniatures, des portraits en miniature.

Minium. — Deutoxyde de plomb d'un rouge éclatant, tirant légèrement sur le jaune. Le minium est fréquemment usité en peinture. On l'emploie en architecture pour préserver de la rouille les pièces de fer ou de fonte et protéger les bois contre l'humidité.

Minute. — (Arch.) — Douzième partie du module ou rayon d'un fût de colonne, mesuré à sa base. — (Voy. *Plan minute*.)

Minutes. — (Dessin.) — Division de la hauteur d'une tête humaine en quarante-huit parties égales.

Mi-parti. — (Blas.) — Se dit d'un écu qui est parti de deux armoiries, de façon que chaque parti représente la moitié des pièces ou figures de chaque armoirie. On blasonne ainsi : mi-parti, le premier d'azur, etc., le second de gueules, etc.

Miraillé. — (Blas.) — Se dit de figures représentant les marques ou taches des plumes de paon ou des ailes de papillon. Un paon miraillé d'or. Un papillon d'argent miraillé de sable.

Mire à coulisse. — Sorte de jalon

formé de deux tiges glissant à coulisse, et usité dans les nivellements.

Mire parlante. — Sorte de jalon couvert de gros chiffres, usité dans les nivellements et permettant à l'opérateur de lire lui-même la cote ou hauteur à relever.

Miroir. — (Arch.) — Motif d'ornementation de forme ovale, placé dans une moulure creuse.

Mise au carreau. — Opération qui a le plus souvent pour but de grandir une esquisse, d'exécuter une

composition dans de grandes dimensions et d'après un modèle donné. — (Voy. *Carreau*.)

— **au point.** — (Sculpt.) — Opération qui a pour but de reproduire un modèle en plâtre, avec une précision mathématique, dans un bloc de pierre ou de marbre. Ce modèle est placé sur une selle (voy. ce mot) à côté du bloc posé sur une selle de même hauteur. Au-dessus du modèle et du bloc, et dans leur axe, sont placés deux carrés de bois

dont les côtés sont divisés et sur lesquels on fixe un fil à plomb. Ce fil à plomb peut se déplacer et détermine un parallélipipède fictif à l'intérieur duquel se trouvent renfermés le bloc épannelé (voy. ce mot) et le modèle de la statue. On relève avec le compas la distance qui existe entre ce fil à plomb et un des points les plus saillants du modèle, puis on reporte cette distance sur le bloc. On creuse ensuite à l'aide du ciseau au point marqué jusqu'à ce qu'on ait obtenu la profondeur nécessaire. En répétant cette opération pour tous les points saillants pris dans un même plan, on a une silhouette du modèle d'autant plus exacte que les points ont été relevés plus près l'un de l'autre. En opérant de même pour d'autres plans, on obtient une reproduction exacte, mathématique des lignes de l'original. Il ne reste plus au statuaire qu'à préciser les accents du modelé et à donner le fini, avant de confier le marbre au polisseur.

Mise en train. — (Voy. *Impression de la gravure sur bois*.)

Miséricorde. — Petit siège mobile placé à l'intérieur des stalles gothiques. Relevé, il sert de point d'appui à la personne qui paraît se tenir debout dans

la stalle. Les miséricordes des stalles gothiques affectent la forme d'un cul-de-lampe et sont souvent décorées de bas-reliefs et de figures symboliques ou grotesques.

Missel. — Se dit des manuscrits et aussi des volumes de grand format pour le service de l'autel, imprimés et décorés de riches motifs d'ornementation, d'entourages de lettres en noir ou en couleur, à l'imitation des anciens manuscrits et contenant les prières de la messe.

Mitoyen. — (Arch.) — Se dit des clôtures, murailles servant de limite à deux propriétés contiguës, et dont la moitié appartient à chacun des propriétaires.

Mitre. — (Blas.) — Figure représentant l'ornement de tête des archevêques, évêques et abbés mitrés. Certaines armoiries sont surmontées, au lieu de heaume, d'une mitre dont les extrémités flottantes reposent sur le bord supérieur de l'écu.

— (Arch.) — Tuyaux en terre ou en tôle de forme conique, placés au sommet d'un tuyau de cheminée pour en régulariser le tirage. Parfois ces cylindres sont garnis de girouettes qui, par leur mouvement de rotation, contribuent à rendre encore ce tirage plus actif.

Mixtion. — (Grav.) — Mélange d'huile et de suif dont les anciens graveurs recouvraient des parties assez étendues d'une planche qu'ils voulaient soustraire aux travaux de morsure ultérieurs.

— (Céram.) — Mélange d'essence de térébenthine et de copal qu'on applique sur les pièces de poterie glacées pour faciliter le *posage des couleurs*. — (Voy. ce mot.)

— (Dor.) — Mordant léger servant à fixer la dorure.

Mobilier national. — Se dit de l'administration de l'État, chargée de la conservation des meubles et objets d'art qui sont la propriété de l'État. — (Voy. *Garde-meuble*.)

Modelage. — Opération par laquelle le statuaire exécute en terre ou en cire le modèle qu'il se propose de reproduire en plâtre, en terre cuite, en bronze, en marbre, en pierre, en bois, etc.

— à la balle ou à la boulette. — (Sculpt.) — Procédé de modelage qui consiste à poser les unes à côté des autres de petites balles ou boulettes de terre glaise qu'on écrase avec le pouce pour accentuer le modelé. Avec le modelage à la boulette on obtient des maquettes d'une couleur et d'un effet très séduisants, mais il faut parfois se défier de ses séductions, dont il ne reste pas grand'chose après le moulage et qui ont l'inconvénient de ne pas forcer l'artiste à finir suffisamment son œuvre. — On moule aussi à la balle, en écrasant avec le pouce à l'intérieur du moule en plâtre des balles de terre glaise de différentes grosseurs.

Modèle. — Le modèle est en principe un type destiné à être reproduit. Ainsi on dit un modèle de dessin; on dira de telle composition ornementale, par exemple, qu'elle est un modèle pour exprimer que cette composition doit être étudiée et servir de type au besoin.

— (Sculpt.) — Figure que le statuaire modèle en terre glaise ou en cire.

— vivant. — Personne qui pose devant l'artiste. Beaucoup de modèles féminins appartiennent à la religion juive. Quelques-unes de ces jeunes femmes, d'une grande beauté et d'une admirable perfection de formes, ont posé pour des œuvres célèbres. Telles sont, entre autres, la *Renommée* de l'hémicycle de Paul Delaroche, les *Odalisques* et la *Source* d'Ingres, les figures allégoriques de Baudry et de Bouguereau. Les modèles hommes sont de nationalités diverses, souvent Italiens. Enfin les jeunes enfants et les vieillards à barbe blanche et à ossature fortement accusée étaient recherchés jadis, lorsque la peinture religieuse, non encore délaissée, avait besoin de modèles d'Enfants Jésus, de Saints et de Prophètes. De nos jours, l'artiste se préoccupant davantage de reproduire dans ses œuvres des types moins conventionnels, plus modernes, plus réalistes parfois, les types classiques du modèle tendent à disparaître; les modèles vivants — les hommes avec leurs feutres mous et leurs manteaux troués et rapiécés, les femmes, les Italiennes surtout, avec leurs costumes originaux, mais singulièrement fanés — ne posent plus guère que dans les académies libres ou dans les ateliers officiels. Le modèle est placé sur un

socle plus ou moins élevé, ou table à modèle, au centre d'un demi-cercle suivant lequel sont rangés tous les élèves, les dessinateurs au premier rang, ensuite les peintres, et derrière eux les sculpteurs sur des gradins plus élevés.

Modelé. — Se dit en peinture de la façon dont on accuse les plans, les reliefs, dont on imite les saillies en ronde bosse; — et en sculpture des œuvres exécutées en terre ou en cire. Une figure au crayon noir modelée avec soin. Une statue d'un beau modelé.

Modeler. — Exécuter le modelage d'une statue; — déterminer les divers plans, les reliefs d'une figure, d'un terrain, à l'aide de tons gradués, d'effets d'ombre et de lumière.

Modeleur. — Artiste qui exécute des modèles en terre ou en cire soit d'après nature, soit d'après les modèles dus à d'autres artistes, et dont il fait les copies agrandies en vue de faciliter l'exécution définitive en bronze, en marbre ou en pierre.

Moderner. — (Arch.) — Restaurer un édifice à la moderne.

Moderniser. — Rajeunir un sujet ancien, le traiter d'une façon nouvelle, lui donner une tournure moderne.

Moderniste. — Se dit parfois des artistes qui dans leurs œuvres représentent des scènes ou des types empruntés à la vie moderne, à la mode actuelle.

Modillon. — (Arch.) — Motif de décoration en forme de consoles régulièrement espacées placé sous la saillie d'une corniche ou d'un balcon. On donne aussi ce nom aux petites consoles appliquées contre une muraille et servant de support à des vases, à des bustes, par exemple. Suivant leur destination, la hauteur et la saillie des corniches, suivant la dimension du plafond, des larmiers, on pose les modillons de façon que les enroulements des volutes se présentent horizontalement ou verticalement.

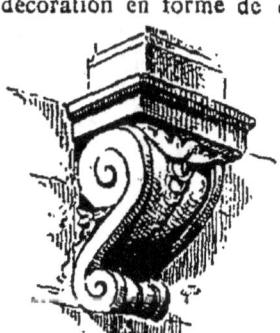
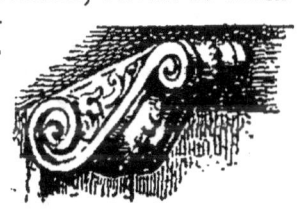

Moelleux. — Se dit en peinture de contours sans dureté, d'une grande souplesse, et de tons agréablement fondus.

Moellon. — (Arch.) — Pierres de petite dimension employées dans la construction tantôt taillées, tantôt non équarries.

Moise. — (Constr.) — Mode d'assemblage dans lequel les pièces de bois sont maintenues par un boulon de fer. Les pièces de charpente ainsi assemblées sont souvent entaillées à mi-bois.

Môle. — (Arch.) — Sorte de jetée en pierre s'avançant dans la mer et placée à l'entrée d'un port, destinée à briser les lames.

Moletage. — (Céram.) — (Voy. *Estampage*.)

Molette. — (Peint.) — Morceau de cristal, de marbre ou de porphyre se rapprochant à peu près de la forme du tronc de cône et offrant une surface plane bien dressée, à l'aide de laquelle on broie les couleurs posées sur une tablette de marbre. On dit aussi *broyon*. Il y a des molettes de toutes les tailles. Les unes, de grande dimension, pouvant être saisies à deux mains, sont usitées

dans les travaux de broyage des couleurs à l'huile. D'autres molettes, très petites, sont, au contraire, destinées aux peintres sur émail, sur faïence ; elles sont parfois emmanchées et servent à broyer dans de petits godets de marbre ou d'agate.

On donne aussi ce nom aux petites roues d'acier servant à graver les cylindres pour l'impression des toiles peintes et à tailler les corps durs, — et à un outil de forme spéciale avec lequel on trace les ornements sur une poterie encore molle.

Molette d'éperon. — (Blas.) — Figure représentant la pièce principale de l'éperon, garnie de rayons au nombre de cinq, six ou huit, en forme d'étoile, mais différant de cette dernière figure en ce qu'elle est toujours percée d'une ouverture au centre.

Mollesse. — Défaut de fermeté, de solidité. Se dit de contours, de touches veules et manquant de résistance.

Momie. — (Voy. *Mummie*.)

Monde. — (Blas.) — Figure représentant une boule surmontée d'une croix. Un monde d'or, un monde de sable croisé de gueules. Dans leurs effigies, les souverains, les empereurs sont souvent représentés tenant ce globe d'une main, et de l'autre le sceptre ou la main de justice.

Monnaie. — Se dit de pièces de métal de diverses valeurs, frappées à l'effigie de l'autorité souveraine, représentée quelquefois par une figure ou un groupe de figures allégoriques. Se dit aussi de l'établissement où s'exécute cette fabrication. La Monnaie de Paris. Une des plus belles médailles qui soient sorties de la Monnaie.

Monnayage. — Fabrication des monnaies. Parmi les nombreuses opérations du monnayage, il n'y a que la gravure des poinçons, l'exécution des matrices et des coins qui soient réellement du domaine de l'art.

Monochromatique. — Se dit d'une peinture d'une seule couleur ; plus simplement *monochrome*.

Monochrome. — D'une seule couleur.

Monochromie. — Art de peindre en n'employant qu'une seule couleur.

Monogramme. — Signature d'une œuvre d'art au moyen d'un chiffre composé de lettres initiales agencées, combinées, entrelacées ou juxtaposées, et parfois d'un emblème ou d'un signe quelconque qui sert à désigner l'artiste, tel le maître à l'œillet, le maître à l'oiseau. Un grand nombre d'artistes n'ont signé leurs œuvres que de monogrammes.

Monographie. — Étude biographique, documents publiés sur la vie et les œuvres d'un seul artiste. — Se dit aussi d'une étude dont le sujet est borné à un seul genre d'objets d'art. Une monographie traitant des émaux, des faïences, des bronzes. La monographie d'un édifice, c'est-à-dire la description détaillée de cet édifice, avec plans et vues à l'appui.

Monopédiculé. — (Arch.) — Se dit parfois des cuves baptismales du moyen âge ayant un seul support.

Monoptère. — (Arch.) — Se dit d'un temple antique de forme circulaire n'ayant qu'une seule rangée de colonnes. Le monument choragique de Lysicrate, à Athènes, était un spécimen fort élégant d'édifice monoptère d'ordre corinthien.

Monopyle. — (Arch.) — Édifice n'ayant qu'une seule porte. Un temple monopyle, une enceinte monopyle. On donnait aussi parfois le nom de péribole aux enceintes à portiques, aux enclos de murs établis au

pourtour des temples et n'offrant qu'une seule entrée.

Monostyle. — (Arch.) — Se dit d'un édifice formé d'une seule colonne. La colonne Trajane est un édifice monostyle.

Monotriglyphe. — (Arch.) — Se dit d'un mode d'entre-colonnement ne permettant de placer dans la frise qu'un seul triglyphe.

Monotypopolychromie. — Impression en chromotypographie (voy. ce mot) obtenue à l'aide d'un seul tirage.

Monstrance. — (Voy. *Ostensoir*.)

Monstrueux. — (Blas.) — Se dit de figures d'animaux dont les parties sont empruntées à des êtres différents. Un coq à tête de chèvre, etc. Les animaux monstrueux sont fréquemment employés dans les armoiries allemandes.

Montage. — Opération qui a pour but d'ajouter à des pièces de céramique des ornements en bronze ou en métal, anses, piédouches ou rebords ornementés.

Montant. — (Arch.) — Pièce de bois ou de fer placée verticalement, concourant à l'encadrement d'une baie.

Monté de ton. — (Peint.) — Ensemble de tons vigoureux. — Se dit aussi d'une épreuve de gravure dont les noirs sont intenses et font ressortir énergiquement les parties en lumière.

Montée. — (Arch.) — Se dit de la hauteur d'une voûte mesurée perpendiculairement sous la clef; — et aussi de la pente du pavage d'un pont, de la différence de niveau qui existe entre l'axe d'une voûte et l'axe d'une culée; — pente douce au-devant d'un édifice.

Monter une couleur. — (Peint.) — Augmenter l'intensité d'une couleur.

Montres. — (Céram.) — Petits fragments de poteries de même pâte que la fournée, et que l'on retire de temps à autre pour constater les progrès de la cuisson.

Monument. — Ensemble de vastes constructions architecturales; — statues érigées sur piédestal et destinées à perpétuer soit le souvenir d'hommes célèbres, soit la mémoire de grands événements, par une figure ou un groupe symbolique, comme le monument de la place de Clichy, à Paris, le Lion de Belfort, etc.

Monument choragique. — (Antiq.) — Trépied d'airain, avec inscriptions commémoratives, dédié aux vainqueurs des concours de musique et de théâtre fondés à Athènes; petits temples d'une architecture élégante érigés dans la même intention.

— **celtique.** — (Arch.) — Se dit des monuments, parfois monolithes, toujours formés de pierres brutes, édifiés dans les régions de la Gaule et de la Grande-Bretagne, habitées par les tribus celtiques ou galliques. — (Voy. *Menhir, Peulvan, Cromlech*, etc.)

— **expiatoire.** — (Arch.) — Monument érigé en expiation d'un crime.

— **funèbre.** — (Arch.) — Monuments, chapelles, stèles, tombeaux érigés sur une sépulture, ou dans un cimetière, à la mémoire d'un mort dont le corps est absent.

— **historique.** — Se dit de tous les édifices anciens qui, à raison de leur valeur artistique, de leur importance historique, ou des souvenirs qui s'y rattachent, sont classés par la Commission des monuments historiques. Les monuments historiques ne peuvent pas être détruits; ils ne peuvent même être restaurés ou réparés qu'après avis conforme des inspecteurs officiels et décision de la commission.

— **public.** — (Arch.) — Édifice érigé dans un but d'utilité ou de décoration publique.

Monumental. — Se dit, en architecture, des édifices grandioses; en peinture, des fresques ou tableaux destinés à orner l'intérieur d'édifices et à occuper de vastes surfaces; en sculpture, des figures de grandes dimensions concourant à un ensemble décoratif, ayant leur emplacement réservé dans des

niches, des tympans, sur des piédestaux, et exécutées en vue de l'emplacement qu'elles doivent occuper.

Morbidesse. — Se dit pour caractériser la façon délicate, souple et vivante dont les chairs sont interprétées en peinture, en sculpture ou en gravure.

Morceau. — Fragment d'œuvre considéré au point de vue de l'exécution seule. Bien exécuter le morceau, c'est-à-dire traiter avec une excellente technique, dans une facture souple, chaude, grasse et d'une belle pâte les parties d'une œuvre qui, considérées d'ensemble, peuvent laisser à désirer au point de vue de la composition. Il y a de merveilleux peintres de morceau qui ne sont que de très médiocres artistes.

— **de réception.** — Se disait autrefois des tableaux ou statues présentés par les artistes lors de leur admission à l'Académie Royale, et qui restaient la propriété commune de la compagnie.

Morceler. — Diviser, partager, morceler l'intérêt dans un tableau; ne pas concentrer suffisamment les effets de lumière, attirer l'attention, solliciter le regard sur plusieurs parties à la fois.

Mordant. — (Dor.) — Mélange de bitume de Judée, d'huile grasse et de mine de plomb, additionné de quelques gouttes d'essence, et usité dans la dorure à l'or mat.

Mordre. — (Grav.) — (Voy. *Faire mordre, Morsure.*)

— **(faire).** — (Grav.) — Verser l'acide nitrique sur une planche de cuivre pour creuser les traits dessinés.

Mordu. — (Grav.) — Se dit d'un cuivre dont la morsure à l'eau-forte est achevée.

Moresque. — (Voy. *Mauresque.*)

Morfil. — (Grav.) — Le burin en coupant le cuivre laisse des deux côtés de la taille des aspérités nommées *barbes* (dans la gravure à la pointe sèche) ou *morfil*, et qu'on fait disparaître à l'aide du grattoir ou de l'ébarboir. Toutefois, l'ébarboir usant un peu le métal, il ne faut pas enlever le morfil après chaque taille, mais de préférence après une série de travaux.

Morrailles. — (Blas.) — Figure représentant une sorte particulière de tenailles ou fermoirs longs et dentelés que les maréchaux emploient pour comprimer le nez des chevaux. On doit en blasonnant indiquer comment elles sont liées. Des morrailles d'or liées de gueules.

Morsure. — (Grav.) — Opération qui a pour but d'attaquer à l'acide nitrique étendu d'eau les planches en cuivre rouge, dans les parties mises à nu par une pointe qui en a enlevé le vernis. Avant de commencer la morsure, si la planche est de petite dimension, on en recouvre de vernis toutes les faces et on la plonge dans une cuvette. Si elle est de grande taille, on la borde de cire, de façon à la transformer en cuvette. Dans tous les cas, on se sert des barbes d'une plume pour faire disparaître les bulles qui se produisent dès que le métal est

attaqué. Les morsures se pratiquent d'ordinaire au moyen de l'acide nitrique du commerce à 40°, mélangé avec moitié d'eau. Ces morsures sont plus ou moins répétées, selon que l'artiste veut créer plus ou moins de différence entre les profondeurs des tailles des divers plans. Elles sont d'autant plus rapides que la température de l'atelier est plus élevée. Enfin certains artistes terminent la morsure de leurs planches en attaquant le cuivre par le perchlorure de fer. Ce dernier procédé permet d'obtenir des tailles profondes qui se traduisent à l'impression par de beaux noirs veloutés.

— **à plat.** — (Grav.) — Procédé de morsure qui consiste à dessiner sur le cuivre avec des pointes de différentes grosseurs, et à faire mordre tous les

plans pendant une égale durée, les différentes valeurs de ton étant obtenues par les hachures plus ou moins larges et plus ou moins serrées.

Morsure par couvertures. — (Grav.) — Procédé de morsure qui consiste à recouvrir de vernis les différentes parties d'une eau-forte au fur et à mesure que la profondeur voulue des tailles a été obtenue.

Mortaise. — (Arch.) — Entaille pratiquée dans une pièce de bois, de façon à recevoir une partie saillante ou tenon. Il y a différentes manières de pratiquer cet assemblage, qui peut être droit ou oblique, et comporter un ou plusieurs tenons.

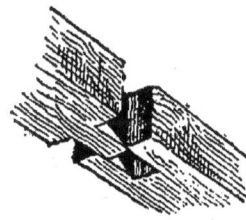

Mortier. — (Arch.) — Mélange de sable, de ciment et de chaux délayé dans l'eau et destiné à relier les matériaux d'une construction.

— Vase dans lequel on réduit en poudre certaines substances, dans lequel on broie, ou pulvérise certaines couleurs.

— (Blas.) — Figure représentant la coiffure des chanceliers de France et des présidents du parlement, dits présidents à mortier. Pour le chancelier, le mortier était de toile d'or, brodé et rebrassé d'hermine; pour les présidents, il était de velours ou panne noir, enrichi de deux larges galons d'or.

Mosaïque. — Ouvrage fait de pièces rapportées, combinées de manière à reproduire des dessins. — La *mosaïque* de pierres dures, dite de Florence, est un assemblage de marbres polis et de pierres précieuses, s'appliquant surtout aux objets mobiliers et aux bijoux. Les parements et revêtements formés de plaques de marbre de couleur constituent également une espèce de *mosaïque*, la plus ancienne de toutes. (Voy. *Pavimentum*.) — On donne aussi le nom de mosaïque aux carrelages de terre, quelquefois même aux dessins en creux des anciennes pierres tombales. (Voy. *Graffite*.) Il y a encore la *mosaïque* d'émail, spéciale à l'orfèvrerie et à la bijouterie romaines; enfin, la *mosaïque* décorative, faite au moyen de petits cubes qui sont généralement en émail coloré dans la pâte, et qu'on applique, au moyen d'un ciment, contre une surface solide. Cette dernière occupe une place importante dans l'histoire des arts décoratifs, depuis Sainte-Sophie de Constantinople et Saint-Marc de Venise jusqu'au grand Opéra de Paris. — Le gouvernement a même fondé à Paris, il y a quelques années, un atelier national de *mosaïque*.

Mosaïste. — Artiste en mosaïque.

Motif. — Se dit, en peinture, du sujet d'un tableau, un motif agréable; en sculpture, d'une figure, d'un groupe; en architecture, d'un ensemble de décoration peint ou sculpté. De riches motifs, des motifs d'un joli contour.

Moucharabi. — (Arch.) — Balcons en saillie à l'extérieur et recouverts de grillage en bois, d'un usage fréquent dans les constructions de style oriental. Ces grillages, en bois découpé à jour, sont presque toujours d'un très joli dessin.

Moufle. — Demi-cylindre creux, en terre réfractaire, fermé à l'une de ses extrémités, ouvert à l'autre, et dont se servent les peintres sur émail et les peintres sur porcelaine pour exposer au feu et vitrifier leurs couleurs.

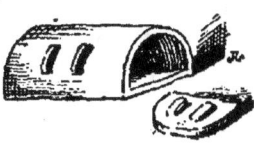

Moulage. — (Sculpt.) — Opération qui a pour but de reproduire des sculptures à l'aide d'empreintes. On se sert ordinairement de plâtre pour le moulage. Cependant on emploie quelquefois

la gélatine, qui, par son élasticité, permet de diminuer le nombre des pièces de dépouille. — (Voy. ce mot.)

Moulage. — (Céram.) — Procédé de façonnage qui consiste à mouler les pièces dans les moules en plâtre obtenus à l'aide des contre-épreuves nommées *mères*.

— **à la balle.** — (Céram.) — Procédé de moulage qui consiste à placer à la main dans les creux des moules de petites boules de pâte homogène.

— **à la croûte.** — (Céram.) — Procédé de moulage qui consiste à étaler sur une toile ou une peau une couche de pâte que l'on applique à la surface du moule.

— **à la housse.** — (Céram.) — Procédé de façonnage qui consiste à appliquer à l'aide de l'éponge une pièce déjà tournée et encore molle dans les concavités d'un moule en plâtre.

— **à la presse.** — (Céram.) — Procédé de façonnage qui consiste à comprimer la pâte dans le moule à l'aide de machines.

Moule. — (Sculpt.) — Le moule est une empreinte d'objets en relief à l'aide de laquelle on peut obtenir des reproductions de cet objet. Le moule à creux perdu est celui qui ne peut fournir qu'une épreuve et doit être brisé pour détacher cette épreuve; le moule à bon creux est celui qui, composé de pièces mobiles, peut fournir un nombre indéfini d'épreuves.

— (Grav.) — Planche de bois sur laquelle sont gravés les modèles de cartes à jouer.

— **à bon creux.** — (Sculpt.) — (Voy. *Moule*.)

— **à creux perdu.** — (Sculpt.) — (Voy. *Moule*.)

— **de potée.** — Moule des objets destinés à la fonte et composé d'un mélange spécial. (Voy. *Potée*.) Lorsque la statue en cire a été repérée (voy. *Repérage des cires*), on la recouvre d'un moule de potée, et lorsque ce moule est sec (voy. *Enterrage*), on chauffe de façon à faire écouler la cire et à *recuire* et augmenter la résistance du moule. Il reste alors un espace vide entre le moule de potée et le noyau, et c'est ce vide que doit remplir le métal en fusion.

Mouler. — Reproduire des statues, des bas-reliefs, tout objet en relief à l'aide du moulage.

Mouleur. — Celui qui moule des ouvrages de sculpture. Les mouleurs ne peuvent être rigoureusement classés parmi les artistes, cependant leur profession exige une habileté et des tours de main spéciaux qui ne sont pas à la portée du premier venu.

Moulu. — Se dit de métaux réduits en poudre fine et qui, employés ainsi, prennent un ton particulier : de l'or moulu, de l'argent moulu.

Moulure. — (Arch.) — Saillie, à profil droit, concave ou convexe, et constituant un ornement placé sur le nu d'un mur. Les moulures plates sont le *filet*, le *listel*, le *larmier*, la *fasce*, la *plate-bande* et la *plinthe*; — les moulures à profil convexe sont le *quart de rond*, la *baguette*, le *tore* et le *boudin*; — les moulures à profil concave sont la *scotie*, la *gorge*, le *cavet* et le *congé*. Certaines moulures, comme le *talon* et la *doucine*, sont mi-parties convexes et concaves. Les moulures sont unies ou décorées de feuillages. Non seulement elles sont usitées en architecture, mais elles servent à décorer un certain nombre de surfaces sur lesquelles elles produisent par leurs saillies et leurs ombres portées des effets de lumière. Dans les ordres grecs et romains, on emploie les moulures dont il vient d'être question. Dans le style roman, ces mêmes moulures sont conservées; mais leur profil est plus lourd, et parfois les plates-bandes décorées d'ornements portent aussi le nom de moulures. Des moulures décorées de frettes, de chevrons, etc. A l'époque gothique, on introduit dans les moulures le chanfrein, le biseau et

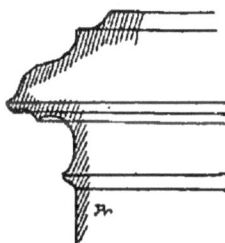
toute une série de petites moulures qui sont savamment combinées pour faire ressortir le profil des parties courbes. A partir de la Renaissance, on revient aux moulures antiques dont les profils sont légèrement modifiés, mais sans rien perdre néanmoins de leur forme primitive.

Moulure engorgée. — (Arch.) — Moulure recouverte d'une couche de peinture trop épaisse qui en alourdit le profil.

Moulurer. — Orner de moulures.

Moulurier. — Artisan qui fabrique des moulures, principalement des moulures en bois.

Mouvant. — (Blas.) — On désigne ainsi les pièces qui semblent sortir du chef, des angles, des flancs ou de la pointe de l'écu. De gueules à une patte de lion d'argent mouvant du flanc sénestre et posée en barre. Un dextrochère d'or mouvant à sénestre.

Moyen âge. — Se dit des œuvres d'art qui appartiennent au moyen âge et ont été produites depuis le XIIe siècle jusqu'au XVIe seulement. Dans le sens historique, le moyen âge s'étend de la chute de l'empire romain (475) jusqu'à la prise de Constantinople par Mahomet II (1453).

Moyes. — (Voy. *Veine*.)

Mufle. — (Sculpt.) — Motif d'ornementation représentant un mufle d'animal réel ou fabuleux. Les mufles de lions sont fréquemment usités pour la décoration des fontaines. Souvent les jets d'eau s'échappent de mufles d'animaux. On décore aussi les chéneaux de mufles alternant parfois avec des fleurons ou des rinceaux.

Mummie. — On désignait sous le nom de *mummie*, au siècle dernier encore, une couleur brune séchant très difficilement, et connue aujourd'hui sous les noms de bitume et de baume ou de terre de momie. C'était un composé d'aromates et de chairs tirées des anciennes momies. Seulement, s'il fallait en croire M. Valmont de Bomare, la mummie tirée de momies égyptiennes authentiques depuis longtemps déjà était fort rare, et celle que fournissaient alors les droguistes du Levant provenait des cadavres que les juifs et les chrétiens du Levant embaumaient avec des aromates résineux et du bitume de Judée.

Mur du diable. — (Archéol.) — Se dit d'une muraille de construction romaine existant en Germanie.

Mural. — (Voy. *Peinture murale*.)

Musculature. — L'ensemble des muscles apparents à la surface du corps. Une superbe musculature; la musculature de cette figure laisse à désirer.

Musclé. — Se dit d'un membre, d'une figure peinte ou sculptée dont les muscles sont bien accusés, bien développés. Une figure solidement musclée.

Museaux. — (Arch.) — Nom donné aux accotoirs (voy. ce mot) des stalles gothiques.

Musée. — Collection publique d'œuvres d'art, peinture, sculpture, objets de haute curiosité.

— de Cluny. — Musée d'objets d'art et de curiosité établi à Paris à l'hôtel de Cluny et dans les ruines du palais des Thermes. Le musée de Cluny, dont le principal noyau fut formé par la collection Du Sommerard, a été ouvert au public le 16 mars 1844 et s'est, depuis, considérablement accru et enrichi.

— du Louvre. — (Voy. *Louvre*.)

— historique. — Se dit principalement du musée de Versailles et en général de toutes les galeries de peinture et de sculpture dans lesquelles les œuvres d'art ont surtout pour but de représenter des scènes, des événements et de grands faits historiques, formant par leur réunion l'histoire d'un peuple, d'une nation, etc.

Musées nationaux. — On désigne sous cette dénomination les musées du Louvre et du Luxembourg, à Paris; le musée historique de Versailles et le musée de Saint-Germain. Le service des musées nationaux a aussi dans ses attributions la conservation des objets d'art placés dans les résidences et les châteaux appartenant à l'État.

Mutilé. — Se dit d'une œuvre d'art, principalement d'une sculpture incomplète, dégradée.

Mutule. — (Arch.) — Se dit d'une sorte de modillon assez large, sans

ornementation aucune et particulier à l'ordre dorique.

Myologie. — Branche de l'anatomie qui comprend l'étude des muscles. Le modèle vivant ne suffit pas toujours à l'artiste. Le modèle se lasse, les muscles s'affaissent, et il donne au début de la pose seulement le degré de tension que les muscles doivent avoir dans l'action. Cette force se perd à mesure que le modèle se fatigue, et l'artiste, ne retrouvant plus sur le modèle ce que celui-ci lui avait donné, doit faire appel à ses connaissances anatomiques pour restituer par la pensée ce que le modèle ne lui représente plus.

Myriorama. — Variété de diorama formé de tableaux exécutés sur des pièces mobiles qui pourraient se combiner différemment.

Mythologique. — Se dit de figures peintes ou dessinées représentant des scènes ou des personnages empruntés à la mythologie et particulièrement à la mythologie ou histoire fabuleuse des dieux et des héros de l'antiquité grecque et romaine.

N

Nacarat. — Couleur rouge orangé. Du velours nacarat.

Nacelle. — (Arch.) — Se dit de la courbe de certaines moulures à profil concave.

Naore. — Matière intérieure de certaines coquilles. Elle est blanche, irisée, dure, susceptible d'un beau poli et est souvent employée pour faire des incrustations.

Nacré. — D'un ton, d'un éclat, d'une transparence semblable à celle de la nacre ou substance intérieure des coquilles produisant des reflets irisés.

Naissance. — Point de départ d'une ligne courbe, d'une surface.

— **d'une colonne.** — (Arch.) — Se dit du commencement d'un fût de colonne.

— **d'une voûte.** — Arch.) — Se dit de l'endroit où commence la courbure d'une voûte.

Naos. — (Arch.) — Partie centrale des temples grecs où s'élevaient les statues des dieux ; — se dit aujourd'hui, dans les églises grecques, de la nef réservée aux fidèles.

Nappe d'autel. — Draperie brodée ou garnie de dentelles que l'on étend sur la table d'autel.

Narthex. — (Arch.) — Vestibule intérieur des basiliques chrétiennes.

Nativité. — Se dit des tableaux religieux représentant la naissance de l'Enfant Jésus.

Naturalisme. — Se dit des efforts esthétiques de toute école d'art qui tend à interpréter la nature en la serrant d'aussi près que possible. Le naturalisme de notre époque manque trop souvent d'élévation, bien que certains artistes, tels qu'Albert Dürer et Lucas Cranach, aient montré qu'on pouvait exécuter des œuvres naturalistes dans un sentiment très noble.

Nature. — Se dit en art des objets peints ou sculptés d'une vérité, d'une imitation parfaites. C'est nature. Est-ce assez nature ? C'est-à-dire c'est bien observé, c'est reproduit exactement. — (Voy. *D'après nature.*)

— **(d'après).** — Dessiner, peindre ou modeler d'après le modèle vivant, peindre un paysage d'après nature, en plein air, en installant son chevalet devant le site à reproduire.

— **morte.** — Se dit de tableaux représentant des animaux morts, et par une extension abusive, de tableaux représentant des fruits, des fleurs et même des accessoires, des objets quelconques.

Navicelle. — (Arch.) — Se dit de certains bassins de fontaine antique affectant la forme de barque.

Navire arrêté. — (Blas.) — Navire sans mâts et sans voiles.

— **fretté.** — (Blas.) — Navire représenté avec ses agrès.

— **habillé.** — (Blas.) — Navire représenté avec ses voiles.

Nébulé. — (Blas.) — Variété de l'enté, dans laquelle les entures sont faites en forme de nuées se mettant les unes dans les autres, tandis que l'enté n'offre que des — entures — ou découpures rondes. Tranché nébulé d'argent sur gueules. Les armoiries allemandes offrent de nombreux exemples de nébulé.

Nébules. — (Arch.) — Motif d'or-

nement de l'époque romane formé de festons pendants ondulés et arrondis.

Nécropole. — Se disait, dans l'antiquité, de la partie des villes ou des souterrains réservés aux sépultures. — Se dit maintenant des grands cimetières.

Nef. — (Arch.) — Partie des églises gothiques qui s'étend entre le chœur et le portail principal et à laquelle les voûtes posant sur des piliers donnent l'aspect d'une coque de navire retournée sens dessus dessous.

— **collatérale.** — (Arch.) — Nef parallèle à la nef principale.

Négatif. — Se dit en photographie d'épreuves dans lesquelles les parties lumineuses sont représentées par des taches noires et les parties d'ombre par des blancs.

Néo-grec. — Se dit du style et des sujets adoptés par certains peintres qui interprètent les sujets et le style de l'antiquité grecque dans un sentiment moderne.

— Se dit particulièrement, en architecture, d'un style inspiré des ordres grecs, mais surtout caractérisé par un parti pris d'ornementation comportant des motifs de sculpture peu saillants, des rinceaux en gravure, de grandes surfaces unies et des moulures à profil très allongé.

Néorama. — Panorama représentant sur une surface cylindrique et concave la vue intérieure de vastes édifices, le spectateur étant supposé placé au centre de l'édifice.

Nerf. — (Arch.) — Se dit pour *nervure*.

— **d'ogives.** — (Arch.) — Sortes de moulures saillantes soutenant les pendentifs d'une voûte.

Nerveux. — Se dit en peinture, en sculpture, de couleurs fermes, d'un dessin vigoureux, d'un modelé solide sans lourdeur, nettement accusé par plans et méplats.

Nervure. — (Arch.) — Côtes et arêtes saillantes des voûtes ogivales. Dans les premiers temps de l'architecture gothique, les nervures sont de profil très simple, en forme d'un gros tore en boudin. Plus tard, elles affectent des profils aux courbes délicates, et au XVe siècle les nervures sont parfois ornées de pendentifs, de guirlandes de feuillages et de clefs pendantes.

Nervure. — Se dit, en sculpture, des reliefs formés par les côtes des feuillages; en reliure, des saillies placées aux dos des volumes. On dit aussi *nerfs* dans ce dernier cas.

Nettoyage des cuivres. — (Grav.) — On nettoie les planches de cuivre destinées à la gravure en les frottant de blanc d'Espagne en poudre. Cette opération a pour but de dégraisser la surface du métal et de permettre au vernis d'adhérer plus solidement. On nettoie aussi les planches gravées à l'aide de pâte de charbon ou d'ardoise et d'huile, parfois de papier émeri (nos 0 et ∞), ce qui dépolit le métal; enfin à l'aide de rouge d'Angleterre, de tripoli de Venise ou de terre poussière.

Nettoyer un contour. — (Dessin.) — Faire disparaître les faux traits, les indications préliminaires, de façon à laisser le contour définitif dans toute sa pureté.

Neutre. — Se dit des colorations effacées et vagues n'offrant pas de ton prédominant. — Se dit particulièrement en aquarelle d'une certaine tonalité d'un gris bleu violacé. Les tonalités neutres forment d'excellents fonds aux tableaux ; elles font valoir les colorations vives et étincelantes qu'elles avivent par comparaison et dont elles font ressortir l'éclat.

Niche. — (Arch.) — Emplacement creux, enfoncement pratiqué sur une façade ou ménagé dans un intérieur, parfois encadré de pilastres et destiné à

recevoir une statue, un buste ou un vase décoratif. On trouve des exemples de niches dans tous les styles. Dans le style arabe, on donne ce nom aux successions

d'alvéoles qui soutiennent les plafonds. Dans le style gothique, on trouve de nombreux exemples de niches formées de colonnettes soutenant un petit tympan et abritant les statues. Au XVIe siècle,

ces niches sont surmontées de dais (voy. *Niche en tabernacle*). Au XVIIe et au XVIIIe siècle, les niches occupent une place importante dans la décoration des façades.

Niche à buste. — (Arch.) — Niche de forme circulaire ou ovale.

— **à cru.** — (Arch.) — Niche dépourvue de piédestal et prenant naissance au niveau du sol.

— **d'autel.** — (Arch.) — Se disait particulièrement dans l'architecture gothique des arcades ou niches ogivales destinées à abriter un autel ou un retable.

— **en tabernacle.** — (Arch.) — Niches flanquées de pilastres et surmontées d'un couronnement.

Niche en tour. — (Arch.) — Niche creusée dans des surfaces circulaires convexes ou concaves. Dans le premier cas, on les dit niches en tour ronde; et, dans le second, niches en tour creuse.

— **feinte.** — Niche simulée en peinture ou n'offrant qu'une profondeur insuffisante et à l'intérieur de laquelle on a disposé des figures peintes ou en bas-relief et non des statues en ronde bosse.

— **sphérique.** — (Arch.) — Niche terminée par un demi-dôme coupé suivant un plan vertical.

Nickelé. — Se dit d'ornements en métal, particulièrement en fer, en cuivre, en laiton ou en fonte, recouverts par les procédés électro-métalliques d'une couche de nickel qui les préserve de la rouille et des altérations causées par l'air et l'humidité, et leur donne un aspect brillant.

Niellage. — Action de *nieller*.

Nielle. — Se dit en général des ornements exécutés sur métaux précieux et offrant l'aspect d'incrustations noires sur fond clair, ou réciproquement. Certaines nielles comprennent aussi des figures mélangées à des rinceaux d'ornementation de style varié. Le noir d'émail des nielles est formé d'un mélange d'argent, de cuivre, de plomb, de borax et de soufre, additionné de sel ammoniac et passé au four d'émailleur. Les nielles byzantins et allemands sont d'une exécution remarquable. C'est grâce à un orfèvre florentin, Tommaso Finiguerra (XVe siècle), qui relevait des épreuves en terre fine ou en soufre d'une gravure inachevée et avant la fusion du nielle ou émail noir, que l'on fut conduit à l'impression des épreuves en taille-douce.

— On désigne aussi sous le nom de nielle les épreuves au soufre obtenues au

moyen d'une planche destinée à être remplie d'émail noir.

Niellé. — Décoré de nielles.
Nieller. — Orner de nielles.
Nielleur. — Graveur de nielles.
Niellure. — Art de nieller.
Nille. — (Art des jardins.) — Se dit des décorations ou bordures de parterre formées d'un mince filet de buis.
Nimbe. — Cercle lumineux que les peintres et les sculpteurs placent sur la tête des saints. (Voy. *Auréole*.) Il existe

aussi des nimbes triangulaires, orlés, festonnés, rayonnants, crucifères et de différentes couleurs suivant la qualité des saints personnages représentés.
Nimbée. — Se dit d'une figure ornée d'un nimbe.
Niveau. — Triangle rectangle isocèle en bois ou en fer, dont les deux lames sont parfaitement dressées. On suspend au sommet de l'angle droit un fil à plomb, et lorsqu'on vérifie l'horizontalité d'une ligne, le fil doit diviser en deux parties égales la traverse formant l'hypoténuse du triangle. Ce niveau est employé par les ouvriers de tous les corps d'état, maçons, charpentiers, menuisiers. On le prend aussi comme symbole de l'égalité dans l'agencement d'attributs, de trophées emblématiques.

— **à bulle d'air.** — (Arch.) — Niveau formé d'un tube rempli d'eau et légèrement cintré, renfermant une bulle d'air qui atteint exactement le milieu du tube lorsque le niveau est placé sur une surface parfaitement horizontale.

— **d'eau.** — (Arch.) — Tube de fer recourbé à angle droit à ses deux extrémités et garni de fioles en verre, que l'on remplit d'eau légèrement colorée. La ligne partant de l'œil de l'observateur et rasant la surface des deux tubes pleins d'eau sert à déterminer une ligne horizontale, puisque l'eau s'élève dans chacun des tubes à la même hauteur de niveau.

Niveler. — Mettre de niveau, rendre horizontal.
Niveleur. — Se dit de ceux qui exécutent des nivellements.
Nivellement. — Art de niveler, de mesurer à l'aide du niveau.
Noir. — Couleur obtenue par la calcination de substances végétales ou animales.
Noircir un cuivre. — (Grav.) — (Voy. *Enfumage*.)
Noquet. — (Arch.) — Se dit des bandes de plomb recouvrant les angles des toitures en ardoises.
Normale. — Ligne perpendiculaire aux tangentes des courbes et des surfaces.
Normalement. — En géométrie, perpendiculairement.
Note. — Se dit, en peinture, de la tonalité générale d'une œuvre, d'une qualité spéciale de composition, d'un accent particulier. Une note d'un joli sentiment. Une jolie note de couleur. — Se dit aussi d'un résultat nouveau, individuel, atteint par un artiste. Tel peintre a donné une note inconnue avant lui. Telle œuvre donne bien la véritable note de l'artiste. C'est dans ce tableau que tel autre peintre a donné sa note de la façon la plus complète.

Noue. — (Arch.) — Angle rentrant

formé par l'intersection de deux combles

inclinés en sens inverse. On donne aussi le même nom aux longues bandes de plomb ou de zinc qui s'appliquent sur cet angle, et aux tuiles creuses placées de même et servant à l'écoulement des eaux.

Nouet. — Petit morceau de vessie dans lequel on plaçait autrefois les couleurs broyées à l'huile et qu'on a remplacé par des tubes d'étain.

Noueux. — (Blas.) — Se dit de pièces représentées couvertes de nœuds, comme le sont, par exemple, les troncs et les branches d'arbre. Un bâton noueux mis en fasce, en bande.
Un bâton noueux d'or en bande sur le tout.

Nourri. — Se dit, en peinture, de tons empâtés, de couleurs abondantes; en dessin, de contours gras et larges.

Noyau. — (Archit.) — Partie centrale d'un escalier et aussi saillie de pierre brute destinée à être taillée.

— Capacité intérieure d'un moule destiné à l'opération de la fonte, que l'on remplit de plâtre, de brique pilée, qui soutient les cires et doit résister à la température du métal en fusion.

— Se dit d'une bouteille de forme concave.

Noyé. — Se dit des teintes effacées, et particulièrement dans la peinture sur émail des teintes affaiblies.

Noyer un contour. — Fondre des contours, les harmoniser avec les teintes voisines; modeler de façon que la transition avec les fonds se fasse sans dureté.

Nu. — Se dit des études de figure faites d'après nature, d'après le modèle vivant dépouillé de tout vêtement. Faire une étude de nu. Se dit de la forme du corps. Des draperies qui accusent le nu. — Se dit aussi des œuvres d'art représentant des figures nues. Écrire un chapitre critique sur le nu au Salon.

Nu. — (Archit.) — Surface d'une muraille sur laquelle sont appliqués des ornements saillants. Le nu d'une façade. Ligne verticale ou surface réelle ou fictive en avant desquelles se détache la saillie d'une moulure, ou d'un motif d'ornementation. Dans un cartouche, par exemple, les enroulements extérieurs, les volutes, les feuillages font saillie sur le nu de la surface qu'ils décorent, et le milieu du cartouche peut, suivant le style adopté, être encore saillant sur ce nu, ou, au contraire, être défoncé de façon à se confondre avec lui et même à être creusé en arrière de ce nu. Ce qui arrive parfois lorsque le centre du cartouche est destiné à recevoir une incrustation de marbre.

Nuagé. — (Blas.) — Le nuagé diffère du nébulé (voy. ce mot) en ce que le contour n'offre point de découpures s'engageant les unes dans les autres; il consiste simplement en une succession de lignes courbes décrites toutes dans le même sens.

Nuageux. — Se dit des pierres fines manquant de transparence.

Nuance. — Résultat du mélange de plusieurs couleurs. — (Voy. *Ton*.)

Nuancé. — Se dit de tons, de couleurs dont les teintes sont délicatement graduées.

Nuancer. — Disposer par teintes graduées, en allant du ton le plus clair au ton le plus sombre ou le plus intense d'une même couleur.

Nué. — De nuances diverses.

Numismal. — Qui a une certaine analogie avec les pièces de monnaie.

Numismate. — Se dit de celui qui s'occupe de la science des médailles ou qui fait collection de monnaies ou de médailles.

Numismatique. — Science des médailles et des monnaies historiques.

Numismatiste. — Se dit de celui qui s'occupe de l'étude des médailles. On dit aussi *Numismate*. — La tradition du Cabinet des Médailles, à la Bibliothèque nationale, conserve de préférence *Numismatiste*.

Numismatographie. — Science de décrire les médailles.

O

Obéliscal. — (Archit.) — En forme d'obélisque.

Obélisque. — (Archit.) — Monument égyptien, monolithe de forme pyramidale; — par analogie, petite pyramide de forme haute et allongée. — Les obélisques égyptien étaient le plus souvent formés de monolithes de dimensions colossales : tel était l'obélisque de

Louqsor, qui orne aujourd'hui la place de la Concorde à Paris. — Dans certains monuments modernes on trouve des exemples d'obélisques — mais non monolithes — servant soit de motifs d'amortissement, soit de lampadaires gigantesques, au grand Opéra de Paris par exemple.

Objectif. — (Photographie.) — Jeu ou combinaison de lentilles placées dans une monture en avant d'une chambre noire, et qui sont destinées à reproduire les images sur une glace dépolie et sur les glaces sensibilisées qui sont substituées à celle-ci.

Oblatorium. — (Archit.) — L'une des absides latérales des basiliques chrétiennes destinée à la bénédiction du pain et du vin. On la désignait aussi sous le nom de *Prothesis*.

Oblique. — Se dit de toute direction qui n'est ni verticale ni horizontale.

Oblitérer. — Effacer une planche gravée en taille-douce, la couvrir de tailles profondes et irrégulières qui détruisent tout l'objet du travail. L'oblitération des planches a pour but de prévenir les tirages ultérieurs qui pourraient diminuer la valeur des premiers tirages d'une planche.

Oblong. — De forme allongée, plus long que large.

Observer. — Étudier, rendre avec exactitude. Des figures bien observées, un mouvement observé, des effets de lumière d'une grande vérité d'observation.

Obturateur. — (Photographie.) — Disque de métal ou de carton servant à intercepter l'action des rayons lumineux passant à travers l'objectif, ou sorte de cylindre creux, parfois doublé de velours noir formant couvercle, et que l'on emboîte sur l'objectif lorsque le temps de pose est expiré.

Obtus. — Angle plus grand qu'un angle droit.

Ocre. — Argile colorée par l'oxyde de fer.

— **brun.** — Argile contenant de l'oxyde de fer et de l'oxyde de manganèse. La terre d'ombre est une ocre d'un rouge brun.

— **jaune.** — (Peint.) — En aquarelle, l'ocre jaune est une couleur très solide, d'un ton jaune assez foncé, quel-

que peu opaque, et qui n'est autre chose qu'un oxyde de fer.

Ocre rouge. — Les ocres rouges sont toujours hydratées et portent le nom de terre rouge d'Italie, de rouge de Prusse, de rouge indien, etc.

Octaèdre. — Corps solide à huit faces.

Octastyle. — (Archit.) — Se dit des temples antiques décorés d'une ordonnance de huit colonnes. On dit aussi *Octostyle*.

Oculus. — (Arch.) — Petite ouverture ou lucarne, de forme circulaire, destinée à donner du jour ou de l'air. On donne spécialement ce nom, dans les basiliques latines, aux ouvertures circulaires pratiquées au sommet des tympans. L'oculus se retrouve également dans les édifices de style roman et dans le style gothique; lorsqu'il a pris une importance considérable dans le parti pris décoratif des façades, on lui donne le nom de rose ou de rosace.

Œil. — (Arch.) — Centre de la volute d'un chapiteau ionique, et aussi ouverture circulaire pratiquée au sommet d'un dôme. Petit cercle placé au centre d'une rosace. C'est à l'intérieur de cet œil, et suivant les côtés et les

diagonales d'un carré inscrit lui-même dans un cercle, que sont placés les différents centres qui permettent de décrire des portions de cercle se raccordant de façon à déterminer au compas le contour de la volute. — (Voy. *Tracé des volutes.*)

Œil-de-bœuf. — (Arch.) — Fenêtre ronde ou ovale, placée soit sur une façade, soit sur un comble, et dont la Renaissance, le XVIIe et le XVIIIe siècle

ont laissé des spécimens d'une grande richesse d'ornementation. Certains auteurs désignent sous le nom d'œil-de-

bœuf les jours pris à la partie supérieure d'une salle et réservent le nom d'œil-de-doire aux lucarnes ou fenêtres extérieures.

Œil-de-chat. — Pierre fine d'un ton jaune ou verdâtre, sillonnée de rayons d'un vert brillant.

Œil-de-serpent. — Pierre fine de très petite taille.

Œnochoé. — (Antiq.) — Vase destiné à puiser le vin dans les cratères. Dans la plupart de ces vases, d'une grande élégance et parfois décorés avec une extrême richesse, la forme allongée domine. On trouve aussi des œnochoé à couverte noire, à panse ovoïde, à col mince, évasé, découpé en ouverture délicate et pourvue d'anse légère, d'un grand dé-

veloppement et gracieusement courbée en forme d'S.

Œuvre. — Ensemble des ouvrages d'un artiste. L'œuvre de Rubens est considérable. — Recueil des reproductions des peintures, des sculptures, des gravures dues à un même artiste : l'œuvre d'Holbein, l'œuvre de Rembrandt, l'œuvre de Carpeaux. En ce sens, le mot œuvre est du genre masculin. L'œuvre complet d'Eugène Delacroix. — Quand il sert à désigner tel ou tel tableau, telle ou telle statue d'un artiste, il est du genre féminin. Le *Naufrage de la Méduse* est une grande œuvre. — En architecture, œuvre est synonyme de bâtisse, de construction, et le gros œuvre signifie la construction des fondations, des grosses maçonneries.

— **(dans).** — (Arch.) — Se dit de mesures prises à l'intérieur d'un édifice, en relevant la distance de l'intérieur d'une muraille à l'intérieur d'une autre muraille.

Ogival. — (Arch.) — Se dit des édifices de style gothique qui ont été construits du XIIe au XVIe siècle. Le style ogival se divise en trois âges ou trois grandes périodes : la période primitive, ou style ogival en lancettes; la période secondaire, ou style ogival rayonnant de 1300 à 1400; et la période tertiaire, ou flamboyante, qui occupe le XVe et une partie du XVIe siècle.

Ogive. — (Arch.) — Forme des voûtes, des arcades dont le contour est déterminé par deux portions d'arcs égaux se coupant à angle aigu et s'arrêtant en général sur la ligne des centres. On disait aussi au moyen âge augive, croix d'augives. Cette expression s'appliquait surtout aux nervures diagonales formées par l'intersection de deux voûtes en berceau. Ce n'est qu'à partir du XVIIIe siècle que le mot ogive a été adopté pour désigner l'arcade formant un angle curviligne, et, depuis, ce mot est resté avec ce dernier sens.

— **arabe.** — (Arch.) — Ogive obtenue en brisant l'arc en fer à cheval ou arcade moresque. — (Voy. *Ogive lancéolée*.)

Ogive en lancette. — (Arch.) — Ogive très pointue, en usage au XIIe et au XIIIe siècle. On lui donne aussi le nom d'ogive en pointe aiguë. Cette forme d'ogive a été fréquemment employée dans l'architecture militaire du moyen âge. — (Voy. *Lancette*.)

— **équilatérale.** — (Arch.) — Ogive décrite avec un rayon égal à son ouverture et fréquemment usitée au XIVe siècle. On lui donne aussi parfois les noms d'ogive en tiers-point, d'arcade à tiers-point.

— **lancéolée.** — (Arch.) — Ogive dont les arcs descendent au-dessous de la ligne des centres. L'ogive arabe, l'ogive moresque obtenues en brisant l'arc en fer à cheval, affectent souvent cette forme lancéolée.

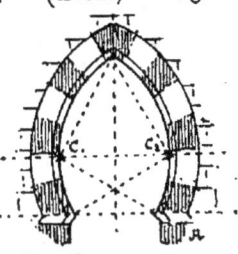

— **obtuse.** — (Arch.) — Se dit parfois du plein cintre brisé. C'est la forme caractéristique des monuments de la fin du XIIe siècle. Cette ogive, que certains auteurs désignent sous le nom d'arcade pointue obtuse, et que les architectes du XVe siècle ont particulièrement appliquée dans leurs constructions, n'est qu'une variété du plein cintre brisé.

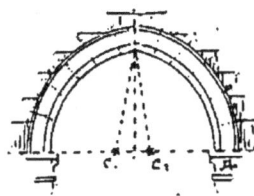

— **surbaissée.** — (Arch.) — Ogive

obtenue en décrivant les arcs avec un rayon plus petit que l'ouverture de l'arcade. L'ogive surbaissée a été surtout employée au XVe siècle.

Oléographie. — Se dit de certains procédés d'impression à l'aide de couleurs additionnées d'huile, comme les encres ordinaires d'imprimerie. S'est dit particulièrement de certaines épreuves obtenues par des procédés chromolithographiques. Des fac-similés de tableaux reproduits en couleur par l'oléographie.

Olive. — (Arch.) — Perles oblongues servant de motif de décoration sur des baguettes ou de petites moulures à profil convexe.

Olivier. — Feuillage très usité dans l'art décoratif. L'olivier est originaire d'Asie; il offre des feuilles ovales d'un vert foncé en dessus, et en dessous d'un vert blanchâtre. Le bois de l'olivier est susceptible de recevoir un beau poli; il est d'un beau ton jaune, marbré de veines brunes et est quelquefois employé dans l'ébénisterie.

Olpé. — (Céram.) — Vase antique de dimensions très variables, en forme de bourse avec anse arrondie de la panse à l'ouverture évasée.

Ombilic. — Se dit, en anatomie, du nombril; — et, en art, du bouton posé au centre d'un bouclier.

Ombre. — Partie d'un tableau, d'un dessin ou d'une gravure représentant des objets qui, n'étant pas frappés par les rayons lumineux, sont relativement obscurs.

— **absolue.** Ombre projetée dans l'espace, dans le vide et ne rencontrant aucun corps. Cette expression appartient plutôt à la physique, néanmoins nous la consignons ici parce qu'elle explique les noirs absolus des vignettes qui illustrent les ouvrages scientifiques, consacrés à l'étude des lois de l'optique. On pourrait faire la même observation pour l'ombre relative.

Ombre droite. — Ombre projetée sur un plan horizontal.

— **de soleil.** — (Blas.) — Figure de soleil représentée en couleur sur le champ de l'écu. — (Voy. *Astres*.)

— **portée.** — Ombre projetée sur une surface par un corps éclairé. Les lignes qui délimitent les ombres portées sont d'autant plus divergentes que les corps lumineux sont plus petits et placés plus près des objets éclairés; et les

ombres sont d'autant plus vigoureuses que les corps qui les projettent sont plus vivement éclairés. L'ombre portée est toujours plus foncée que l'ombre proprement dite, si le corps portant ombre et la surface recevant l'ombre portée sont de même tonalité.

— **relative.** — Ombre projetée sur un corps.

— **renversée.** — Ombre projetée sur un plan vertical.

Omoplate. — (Anat.) — Os plat et large qui avec la clavicule forme l'épaule, est relié à la colonne vertébrale par des masses charnues, et avec lequel s'articule l'humérus.

Onciale. — Se dit, dans les manuscrits, d'initiales ou de textes composés de majuscules parfois richement ornementées et rehaussées de dorures. L'écriture onciale, qui remplaça dans les

manuscrits grecs l'écriture capitale, fut employée jusqu'au IXe siècle, et jusqu'au XIIe pour les livres d'église. Dès le IXe siècle, l'onciale fut parfois remplacée par la *demi-onciale*, et au Xe siè-

cle, les manuscrits étant exécutés en minuscules, procédé beaucoup plus expé-

ditif, les onciales ne furent plus employées que pour les titres ou têtes de chapitre.

Ondé. — (Blas.) — On désigne ainsi les pièces dont les contours découpés en dents rondes, alternativement convexes et concaves, présentent un aspect d'ondulation. Des pals ondés d'or. Une fasce ondée d'argent. On dit aussi fascé ondé d'or et d'azur.

Ondes. — Ornement composé de lignes alternativement et symétriquement convexes et concaves. Motif de déco-

ration de moulures que l'on rencontre fréquemment dans les édifices de style roman.

Onglet. — Se dit de la marge d'une gravure repliée et formant charnière ou d'une bandelette de papier mince rapportée à cet effet, de façon à pouvoir insérer une épreuve dans un volume, et la brocher ou la relier avec les feuilles de texte.

— Se dit en général des assemblages d'une planche, d'une moulure sur l'angle, mais désigne le plus souvent les assemblages faits suivant un angle de 45°. Les

cadres, les panneaux d'encadrement sont formés de moulures taillées en onglet et assemblées à l'aide de mortaises (voy. ce mot) ou simplement clouées.

Onglette. — (Grav. en méd.) — Instrument d'acier employé par les graveurs en médailles. Il y a des onglettes tranchantes et des onglettes doubles. Les unes se composent d'une petite tige triangulaire offrant une seule pointe; les autres sont quadrangulaires et l'un des côtés refendu forme deux pointes acérées.

Onyx. — Agate ou variété de chalcédoine d'une finesse remarquable et caractérisée par des raies parallèles et concentriques diversement colorées.

Opale. — Variété de quartz d'un blanc bleuâtre et laiteux à irisations.

Opaque. — Se dit de tons lourds, manquant de transparence.

Opémaux. — Terme proposé sans succès par M. Salvetat pour désigner les émaux sur faïence opaque. — (Voy. Transémaux.)

Opisthodome. — (Arch.) — Partie postérieure des temples grecs.

Opposé. — (Blas.) — Lorsque sur une pièce coupée il y a deux pointes qui regardent l'une le haut et le chef de l'écu, l'autre la pointe et le bas, on dit que les pointes sont opposées, posées au contraire l'une de l'autre, ce qui évite de dire : chapé et chaussé.

Opus antiquum. — (Arch.) — Appareil romain dans lequel on employait les pierres sans être taillées. On dit aussi opus incertum. Cet appareil (voy. ce mot) et l'opus spicatum ou maçonnerie en feuilles de fougère, en arête de poisson, ont été aussi employés dans quelques édifices de style latin et de style roman.

Or. — (Blas.) — L'un des deux métaux employés dans les armoiries. S'indique en gravure par des points très légers disposés en diagonales.

Or citron. — (Dor.) — Comme pour l'or vert on obtient cette coloration en mélangeant à la céruse un peu de stil de grain et en ajoutant de la gomme gutte lorsqu'on fait le vermeil.

— **couleur.** — (Dor.) — Mélange de céruse, de litharge, de terre d'ombre et d'huile, ou mieux, résidu gras et gluant que les couleurs à l'huile déposent lorsqu'on nettoie les pinceaux et avec lequel on revêt les objets à dorer.

— **en coquille.** — (Peint.) — (Voy. *Coquille.*)

— **mat repassé.** — (Dor.) — Procédé de dorure simplifié pour lequel les couches de préparation sont peu nombreuses, mais qui est peu solide.

— **moulu.** — (Dor.) — Or amalgamé avec le mercure.

— **vert.** — (Dor.) — La dorure en or vert se prépare à l'aide d'une couche de blanc de céruse mélangée de bleu de Prusse et de stil de grain. C'est cette couche légèrement verdâtre qui transparaît sous les feuilles du métal et qu'on revêt enfin d'une couche de vermeil pareillement colorée.

Orange. — Ton jaune mélangé de rouge.

Orangé. — De la couleur de l'orange.
— Se dit, en blason, d'une couleur aurore fréquemment employée dans les armoiries anglaises.

Oratoire. — (Arch.) — Petite chapelle privée ou petit appartement décoré et ornementé pour faire office de chapelle.

Ordonnance. — (Arch.) — Se dit de l'emploi des ordres d'architecture antique et du nombre et de la disposition des colonnes au pourtour d'un édifice.

— (Peint.) — Se dit de l'aspect général d'une composition, du mouvement des lignes, de la pondération des masses. Un tableau, un dessin d'une belle, d'une grande ordonnance.

Ordre. — (Arch.) — Se dit d'un ensemble de colonnes et d'entablements présentant des proportions d'un caractère particulier. En architecture classique, on n'admet que trois ordres: l'ordre *dorique*, l'ordre *ionique* et l'ordre *corinthien*. Certains auteurs admettent aussi l'ordre *toscan*, l'ordre *composite* et même l'ordre *caryatide*, dans lequel les colonnes ou supports verticaux sont remplacés par des statues allégoriques.

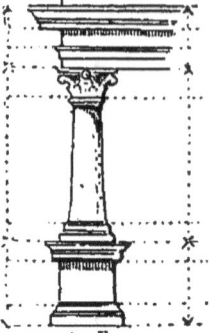

Oreiller. — (Arch.) — (Voy. *Coussinet.*)

Orfèvre. — Se dit des artistes et des artisans qui fabriquent des pièces d'orfèvrerie; — et aussi des marchands qui les vendent.

Orfèvrerie. — Art de l'orfèvre. — Ouvrages d'or ou d'argent enrichis ou non de pierres précieuses.

Orfroi. — (Art déc.) — Broderie en bordure, réservée aujourd'hui aux vêtements sacerdotaux, exécutée en fils ou en lamelles d'or, d'argent ou de soie.

Orient. — Se dit de la partie lumineuse d'une perle fine.

Orientaliste. — Peintre qui exécute des sujets, des scènes orientales. Decamps, Marilhat, Fromentin, sont des orientalistes.

Orienté. — (Arch.) — Se dit des églises dont le chevet est tourné vers l'Orient.

Oriflamme. — L'oriflamme, qui était l'étendard des anciens rois de France, fut d'abord la bannière des abbés de Saint-Denis. Autrefois, elle avait trois pointes se terminant par des houppes vertes et s'arborait au bout d'une lance. De nos jours, ces oriflammes sont suspendues comme les bannières et sont fréquemment usitées dans les pavoisements de fête.

Original. — Se dit d'un mode ab-

solument personnel de conception et d'interprétation, dans des œuvres exécutées par les artistes ou d'après nature, ou d'après leur propre imagination. Se dit aussi d'un tableau, d'un dessin, d'une statue dont il a été exécuté des copies, des reproductions, etc. Posséder un original. Telle collection ne renferme que la copie d'une œuvre, l'original appartient à un musée.

Originalité. — Se dit des qualités maîtresses, personnelles, primesautières, qui caractérisent les œuvres d'un artiste. Manquer d'originalité, se traîner dans les sentiers battus. — Ne pas confondre l'originalité et la bizarrerie; la bizarrerie est le vice de la tendance dont l'originalité est la vertu.

Oripeau. — Lame de cuivre brillante. Étoffe ornée de broderie de faux or.

Orle. — (Arch.) — Se dit du rebord en filet placé sous l'ove d'un chapiteau.

— (Blas.) — Bordure très étroite. La largeur de la bordure devant être égale au sixième de l'écu, la largeur de l'orle est égale au douzième. De plus, la bordure touche toujours le bord de l'écu, tandis que l'orle en est toujours éloigné.

Ornemaniste. — Artiste dessinateur ou sculpteur qui n'exécute que les ornements, c'est-à-dire les rinceaux, les feuillages, les chapiteaux, les rosaces et tous les motifs d'ornementation dans la composition desquels les figures ou les animaux n'interviennent qu'à titre d'accessoires.

Ornement. — Motif peint ou sculpté décorant une surface délimitée par des lignes régulières ou irrégulières et contribuant à rendre un objet plus riche et plus orné. Les ornements sont absolument de fantaisie ou formés de la libre interprétation des feuillages ou des figures; mais ils consistent toujours en des agencements conventionnels qui varient suivant l'imagination de l'artiste.

Ornement courant. — Motif d'ornementation se répétant identiquement sur une moulure.

Ornemental. — Qui appartient à l'ornement.

Ornementation. — Art de l'ornemaniste et aussi manière de disposer des ornements.

— **arabe.** — Les ornements arabes ont pour base des combinaisons géométriques de cercles et de polygones, de trapèzes, de rayons, de triangles, de losanges et autres figures dont les compartiments ou les intervalles, d'étendue variable, sont diversement colorés, mais toujours avec une harmonie incomparable.

— **byzantine, romane et gothique.** — L'ornementation architecturale, très riche dans l'art byzantin, se contenta pendant la période romane de reproduire, mais en les alourdissant singulièrement et en les transformant, les motifs classiques qui entraient dans la composition des ordres antiques, grecs et romains. Au XI^e siècle, l'ornementation s'inspire d'une flore conventionnelle et devient typique; puis elle reproduit avec une scrupuleuse exactitude les plantes particulières à chaque contrée, crée des animaux chimériques et se développe en ce sens jusqu'au $XIII^e$ siècle. Au XIV^e, elle décroît; au XV^e, au contraire, elle est très touffue, et, perdant la pureté des lignes, devient d'une richesse excessive.

— **égyptienne.** — Les principaux motifs de décoration employés dans le style égyptien consistent en hiéroglyphes, globes ailés, scarabées, animaux symboliques, feuilles, fleurs de lotus, palmes, etc.

— **grecque.** — Les motifs principaux de l'ornementation grecque se composent des feuillages appliqués d'une façon régulière aux diverses parties de l'entablement décorant soit la courbe des chapiteaux, soit la rosace placée sur les frises, etc. Ces divers motifs sont devenus classiques. L'architecture romaine et l'architecture de la Renaissance s'en

sont inspirées en les modifiant légèrement.

Ornementation polychrome. — Ornementation en plusieurs couleurs.

— romaine. — Les motifs de décoration appliqués à l'architecture romaine sont à peu près les mêmes que ceux de l'architecture grecque. Mais, dans la décoration des surfaces murales et des pavages, les mosaïques et les peintures à fresque sur fond diversement coloré comportent souvent un motif central autour duquel règnent des rinceaux se détachant en clair sur le fond. Les fragments de peintures retrouvées à Pompéi offrent de nombreux exemples de surfaces murales décorées ainsi de rinceaux, de figurines, d'édifices fantaisistes et de labyrinthes.

Ornementé. — Décoré d'ornements.

Ornementiste. — Se dit parfois des ornemanistes.

Ornements. — (Blas.) — Les ornements sont les pièces accessoires entourant l'écu.

— de charge. — (Blas.) — Ces ornements servaient à particulariser les armes des dignitaires ecclésiastiques, des nobles revêtus de charges de la couronne et de la maison du roi. Ces ornements consistent en attributs : livre d'azur pour le grand aumônier; flacons pour le grand échanson ; épée nue pour les connétables, etc.

— de dignité. — (Blas.) — Ornements qui constatent le droit à porter un titre de noblesse et consistant en couronnes et en casques.

— d'hérédité. — (Blas.) — Ornements se transmettant dans les familles par ordre de succession et comprenant : les lambrequins, les cimiers, les supports et les devises.

— typographiques. — Marques d'imprimeurs, fleurons, entourages, lettres ornées, têtes de pages, culs-de-lampe, etc., agencés dans la composition typographique. On désigne surtout ainsi les ornements gravés en relief et imprimés directement en même temps que le texte.

Orner. — Décorer d'ornements et aussi illustrer un volume; exécuter des vignettes, des illustrations pour un ouvrage.

Orthographie. — Se dit des élévations géométrales ou dessins géométriques qui reproduisent un monument avec ses dimensions réduites à l'échelle et sans les déformations résultant de la perspective.

Ossature. — Se dit de la charpente d'une figure, des parties solides d'un édifice ; l'ossature d'un dôme.

Ossuaire. — Amas d'ossements. — Se dit aussi des petites constructions gothiques, des niches pratiquées dans les murailles de certaines églises, où l'on recueillait et rangeait des crânes et des ossements.

Osteau. — (Arch.) — Rosaces et médaillons, ouvertures circulaires placées au sommet des fenêtres à meneaux de l'époque gothique. Terme peu usité aujourd'hui.

Ostensoir. — (Art déc.) — Vase sacré où se place l'hostie consacrée exposée à la vénération des fidèles. On donne plus spécialement le nom de *monstrance* aux objets d'orfèvrerie affectant la forme pyramidale et supportant des récipients en cristal de roche, le plus souvent cylindriques, et destinés à contenir des reliques. La monstrance donnée par l'empereur Maximilien à l'abbaye de Donawerth est une des belles pièces de l'orfèvrerie allemande, et représente la généalogie de la Vierge sous la forme d'un arbre de Jessé. Les ostensoirs dus aux orfèvres français du XVIIIe siècle sont en forme de gloire, agrémentée de têtes de chérubins et parfois d'épis de blé et de grappes de raisin. Parmi les ostensoirs de dimension exceptionnelle,

il faut citer le grand soleil-ostensoir d'argent donné, en 1708, à Notre-Dame de Paris, par le chanoine de La Porte, exécuté sur les dessins de l'architecte de Cotte par Ballin, orfèvre du roi, mesurant plus de cinq pieds ($1^m,60$) de haut et ayant pour support une figure d'ange qui soutient le livre de l'Apocalypse.

Ostéologie. — Branche de l'anatomie qui a pour objet l'étude des os, du système osseux, du squelette, de la charpente du corps.

Ottelle. — (Blas.) — Figure de fantaisie se rapprochant d'un fer de lance, mais sans ouverture, s'élargissant en rondeur à une extrémité et pointue par l'autre. On leur donne aussi le nom d'amandes. On rencontre quelquefois dans les armoiries quatre ottelles posées en sautoir, les pointes en dehors.

Ouate. — Se dit des petits tampons de ouate à l'aide desquels on exécute les ciels dans les dessins au fusain.

Outillage. — (Grav.) — Se dit de l'ensemble des pointes à graver, brunissoir, grattoir, burins, etc., employés par les graveurs.

Outremer. — Couleur d'un beau bleu d'azur, précieuse pour sa fixité, obtenue autrefois par la calcination du lapis-lazuli, et artificiellement de nos jours par un mélange de kaolin, de sodium et de soufre.

Ouverture. — (Arch.) — Se dit en général des baies ou vides ménagés dans une façade, un plancher, une voûte, etc.

Ouvrage. — Œuvres d'art, tableaux, dessins, gravures, sculptures. — Catalogue des ouvrages exposés au Salon.

Ouvré. — Travaillé, façonné, découpé, gravé. Des coffrets ouvrés avec une grande délicatesse.

Ovale. — Courbe allongée. En principe, un ovale est une courbe se rapprochant le plus possible de la forme d'un œuf coupé par le milieu et dans le sens de la longueur. Par extension, on donne à l'ellipse le nom de courbe ovale; la réunion de deux courbes en anse de panier (voy. ce mot) forme aussi un ovale. Les courbes ovales sont souvent formées de plusieurs arcs de cercle se raccordant et ont plusieurs centres disposés symétriquement. Le masque d'une figure humaine, vue de face, peut être inscrit dans une courbe allongée de cette forme; aussi dit-on fréquemment : l'ovale d'une figure; un visage dont l'ovale est régulier.

Ove. — (Arch.) — Motif d'ornementation courant ayant la forme d'un œuf et servant à décorer le plus souvent des moulures ayant pour profil un quart de rond. Les oves entourés et couverts de culots de feuillages portent le nom d'oves fleuronnés. En général, les oves sont séparés les uns des autres par des dards aigus ou des feuilles d'eau de forme allongée. Les oves sont employés surtout pour décorer les moulures des ordres antiques grecs, romains et de la Renaissance.

Toutefois, dans certains édifices romans du midi de la France, on donne aussi le nom d'oves à un ornement de moulures exécuté souvent avec une grande pureté et consistant en une sorte d'œuf, dont l'ovale est complet, très régulier. Ils sont opposés par leur sommet, placés à peu de distance les uns des autres comme les olives d'un chapelet, mais dont le fil ne serait pas représenté. Parfois, les sculpteurs de l'époque romane

représentaient une pomme de pin à demi engagée à l'intérieur de la coque de ces oves. — Certains auteurs se servent abusivement du mot ove pour désigner la moulure du chapiteau, que l'on nomme échine, et la moulure ou quart de rond sur laquelle les oves sont appliqués.

Oxybaphon. — Vase antique en forme de récipient creux et évasé, sorte de cratère, mais parfois décoré d'anses latérales placées assez haut.

P

Pagode. — (Arch.) — Se dit des monuments religieux de l'Inde, de la Chine et du royaume de Siam.

Paillette. — Petite feuille de métal très mince, de forme circulaire et percée au centre d'une ouverture qui permet de la fixer à l'aide d'un point de fil ou de soie. Les paillettes scintillent vivement aux lumières. Les habits de cour du xviii^e siècle étaient ornés de guirlandes et de rinceaux formés de paillettes d'or ou d'argent.

Paillon. — Feuille de cuivre jaune ou laiton, colorée sur l'une de ses faces, et qui sert dans la joaillerie pour obtenir des fonds miroitants. On donne aussi ce nom aux feuilles minces d'or ou d'argent placées sous l'émail, de façon à déterminer des points brillants.

Pain. — Couleurs pour la miniature pétries à l'aide d'eau gommée. On leur donne aussi la forme de tablette, de bâton ou de pastille.

— d'émail. — Petits disques d'émail de différentes couleurs dont les peintres broient des fragments dans un mortier d'agate.

Pairle. — (Blas.) — Figure composée de trois colices mouvantes, des deux coins du chef et de la pointe, et se joignant au cœur de l'écu en forme d'Y. Certains auteurs font dériver le pairle du *pallium* que portent les archevêques.

Paix. — Plaque de métal, ordinairement de forme circulaire, souvent niellée, gravée et damasquinée, que l'officiant donne à baiser aux fidèles. Les épreuves tirées à l'aide de la paix de Maso Fini guerra sont les premières épreuves en taille-douce connues. — (Voy. *Nielle*.)

Pal. — (Blas.) — Le pal est une lisse longue, plate et large, debout au milieu de l'écu et de toute la hauteur, depuis le dessus du chef jusqu'à la pointe. C'est une pièce honorable, dont la largeur doit être égale au tiers de l'écu. On trouve aussi des pals aiguisés, cométés, flamboyants.

Palais. — (Arch.) — Ensemble de vastes bâtiments richement décorés, servant d'habitation aux souverains, aux princes, ou de lieu de réunion aux grands corps de l'État.

— d'Éole. — (Arch.) — Réservoirs d'air en usage dans certains palais d'Italie pour aider à la ventilation des appartements.

— d'été. — (Arch.) — Résidence de l'empereur de la Chine. En chinois : *Yuen-Min-Yuen.*

— de justice. — (Arch.) — Palais où sont installés les divers services des tribunaux.

— des thermes. — (Voy. *Musée de Cluny*.)

Palestre. — (Voy. *Gymnase*.)

Palette. — L'un des principaux outils du peintre, composé d'une planchette mince, en bois de noyer ou de poirier, échancrée en un de ses bouts et percée d'un trou pour passer le pouce.

La palette est d'abord chargée, c'est-

à-dire couverte de couleurs que l'on dispose dans un certain ordre. Sur les rebords on fixe parfois les godets destinés à recevoir l'huile. Il y a des palettes ovales et des palettes carrées. Pour l'aquarelle et la gouache, on se sert de palettes en porcelaine. Pour la peinture en détrempe, la palette consiste en une vaste planche bordée de casiers contenant les couleurs broyées à l'eau et mélangées avec la colle.

La palette est prise souvent comme emblème de la peinture.

Palette à dorer. — (Dor.) — Outil en bois dont le doreur se sert pour poser les feuilles d'or ; et autrefois se disait du bout de queue de petit-gris disposé en éventail dans une carte, servant à prendre la feuille d'or qu'elle happe vivement.

On donne aussi le nom de palette à la tablette pourvue d'un manche ou poignée verticale dont se servent les ouvriers en stuc, à l'instrument de fer à l'aide duquel les relieurs repoussent les ornements des dos de volume, et enfin à l'instrument de bois avec lequel le potier arrondit et bat ses ouvrages.

Pallé. — (Blas.) — Se dit d'un écu couvert de pals.

Palme. — Motif d'ornementation en forme de feuille de palmier. Les palmes entrent fréquemment dans la composition des trophées. La palme est le symbole de la victoire. L'art décoratif fait un fréquent usage des palmes comme motif d'ornementation. — Motif différent usité dans les étoffes de l'Inde, et ayant l'aspect d'une sorte de feuille dont l'extrémité se recourbe et dont l'intérieur est rempli de fleurons, de rinceaux, parfois d'une extrême complication et d'une grande richesse de coloration.

Palmette. — (Arch.) — Motif d'ornementation formé de petites palmes et très fréquemment employé dans les divers styles. Souvent les palmettes sont inscrites dans une courbe ogivale. Elles se composent de plusieurs tiges recourbées, au nombre de cinq ou davantage, reliées par une sorte d'agrafe. Leur partie inférieure s'enroule ordinairement en rinceaux.

Panache. — (Arch.) — Se dit de la surface triangulaire particulière aux pendentifs.

Pan coupé. — (Arch.) — Surface remplaçant l'angle formé par l'intersection de deux autres surfaces et qu'on aurait abattu.

— de bois. — (Arch.) — Assemblage de pièces de charpente dont les vides sont remplis par de la maçonnerie. Certaines maisons du moyen âge et de la Renaissance offraient des dispositions de pans de bois fort ingénieusement combinés et d'un bel aspect. De nos jours, les pans de bois apparents ne sont plus employés que pour les constructions pittoresques ou champêtres.

Paniconographie. — Procédé de gravure en relief sur zinc inventé par Gillot en 1850, et qui consiste à transformer un dessin à l'encre lithographique en un cliché sur zinc qui s'imprime sur la presse typographique. — Le nom de *gillotage* a prévalu.

Panier. — (Arch.) — Motif de dé-

coration composé d'une corbeille de forme haute et étroite, d'où débordent des fleurs et des fruits.

Panne. — (Arch.) — Pièce de bois horizontale faisant partie d'un comble et supportant les chevrons.

Panneau. — Surface plane ou convexe, unie et encadrée ou ornée de moulures.

— (Arch.) — Surface d'une pierre taillée.

— (Peint.) — Les panneaux en acajou ou en bois blanc servant de support à la peinture se trouvent tout préparés chez les marchands de couleurs. Les *panneaux de* 1 mesurent 21 centimètres 1/2 sur 16; leurs proportions augmentent jusqu'au *panneau de* 40, qui mesure 1 mètre sur 81 centimètres.

— **à glace.** — (Arch.) — Panneau de lambris offrant une surface plane.

— **anglais.** — Panneaux usités dans la peinture à l'huile, fabriqués avec soin par des artisans anglais et que certains artistes préfèrent aux panneaux fabriqués en France, parce qu'ils sont moins sujets à se déjeter sous l'influence des variations atmosphériques.

— **de douelle.** — (Arch.) — Face courbe d'un voussoir. La face plane et visible porte le nom de panneau de tête, et la face d'un voussoir touchant l'autre voussoir porte le nom de panneau de lit.

Pannelle. — (Blas.) — Figure représentant une feuille de peuplier. Les pannelles sont presque toujours en nombre sur l'écu. Des pannelles d'argent, de sinople, etc., etc., posées trois, deux et une. Des pannelles d'argent mises en bande, dix pannelles d'argent posées trois, trois, trois et une.

Pannes. — (Blas.) — On dit aussi fourrures. Les pannes sont l'hermine et le vair, la contre-hermine et le contre-vair.

Panoptique. — On dit en architecture qu'un monument est panoptique lorsque d'un seul coup d'œil le regard peut en saisir l'ensemble.

Panorama. — Tableau peint sur une toile sans solution de continuité et appliquée contre une muraille circulaire. Les spectateurs sont placés au centre du panorama, en un point suffisamment élevé et dans une demi-obscurité; la lumière, en frappant vivement les premiers plans, ou peints ou réels, du tableau, accentue la profondeur de l'ensemble et donne l'illusion de la réalité. Le premier panorama exposé en France en 1799 représentait une vue de Paris peinte par Fontaine, Prevost et Bourgeois. Vinrent ensuite des vues des principales villes de France et de l'étranger, des batailles (principalement celles du premier Empire); puis, après le *Diorama* (voy. ce mot) de Daguerre et Bouton (inventé en 1822), le colonel Langlois exécuta d'immenses toiles représentant les batailles des Pyramides, de Malakoff et de Solferino. Ces toiles mesuraient 120 mètres de longueur sur 14 de hauteur et étaient installées dans une rotonde construite à cet effet aux Champs-Elysées à l'occasion de l'Exposition de 1855. Depuis quelques années, le goût des panoramas s'est considérablement développé, et leur exécution semble avoir atteint les dernières limites de la perfection. Dans le panorama de la bataille de Champigny, peint par MM. Detaille et de Neuville, on ne sait ce que l'on doit le plus admirer : des figures, du paysage ou même des premiers plans, dont la construction est d'une habileté surprenante.

Panorographe. — Instrument inventé en 1827 par l'ingénieur géographe Puissant, à l'aide duquel on obtient sur une surface plane le développement d'une vue perspective circulaire.

Panse. — (Arch.) — (Voy. *Balustre.*)

— (Céram.) — Se dit de la partie renflée d'un vase. Un vase à large panse.

Panthéon. — (Arch.) — Temple consacré au culte de tous les dieux de l'antiquité. Nom donné à certains édifices élevés à la gloire des hommes illustres d'une nation. Rome et Athènes avaient

leur Panthéon. Le Panthéon de Paris a été transformé en église sous l'invocation de sainte Geneviève.

Pantographe. — Instrument à l'aide duquel on grandit ou on diminue un dessin dans des proportions mathématiquement exactes. Il y a des pantographes de différents systèmes. L'un des plus usités est fondé sur le principe des triangles semblables et permet d'obtenir

des reproductions plus grandes, plus petites ou de même grandeur que l'original, selon la place où l'on pose le pivot de l'appareil, le stylet destiné à suivre les contours du dessin à reproduire et le crayon servant à tracer l'image sur le papier.

Pantographie. — Art de copier, de reproduire des dessins à l'aide du pantographe.

Pantomètre. — Instrument servant à mesurer les angles et à mener les perpendiculaires ; — et aussi instrument inventé en 1752 par l'abbé Louvrier et servant à exécuter des portraits de profil d'après nature.

Papelonné. — (Blas.) — Se dit de sortes d'écailles demi-rondes, posées par rangées comme des tuiles, le plein des écailles représentant le champ de l'écu, et les bords les pièces et ornements. De gueules, papelonné d'argent, d'hermine papelonné de gueules.

Papier. — Matière fabriquée à l'aide de substances végétales réduites en pâte et transformées en feuilles minces sur lesquelles on peint, on écrit, on dessine ou on imprime.

Papier à peindre. — Papier spécial sur lequel on peut peindre à l'huile.

— **autographique.** — Papier enduit d'une préparation spéciale sur laquelle on dessine et qui, légèrement humidifié et soumis à la pression, permet d'obtenir un décalque sur une pierre lithographique ou sur une plaque de zinc.

— **bleuté.** — Papier fort ou carton Bristol d'une teinte gris bleu, fréquemment employée pour servir de marge aux dessins.

— **bulle.** — Papier de couleur, d'un ton jaunâtre ou rosé, employé surtout pour les dessins et les plans d'architecture destinés à fournir aux ouvriers des modèles grandeur d'exécution.

— **Creswick.** — Papier anglais pour l'aquarelle. — (Voy. *Papier Whatman*.)

— **de Chine.** — Papier d'une teinte jaunâtre plus ou moins foncée, fabriqué avec l'écorce de bambou, employé pour tirer des épreuves de gravure, soit en relief, soit en taille-douce. Il y a des papiers de Chine de teinte très claire, d'autres de teinte presque bistrée. Le papier de Chine étant très mince, lorsqu'il est appliqué sur un bristol ou sur un papier pâte résistant, il prend le nom de *Chine appliqué*. Dans le cas contraire, il prend le nom de *Chine volant*. Cette application s'obtient d'ailleurs par la pression exercée pendant le tirage. Les papiers de Chine fournissent d'excellentes épreuves de gravures sur bois ; ils permettent aussi d'obtenir de belles épreuves des gravures en taille-douce ; cependant celles-ci sont toujours un peu sèches et ternes, surtout si on les compare aux magnifiques épreuves que l'on peut obtenir sur parchemin ou sur japon.

— **destinés à l'impression.** — Les papiers de formats les plus usités dans l'impression des volumes sont, — outre les papiers grand monde, grand aigle, grand soleil, grand colombier et jésus (voy. ces mots), — les papiers :

raisin (64 cent. sur 49), cavalier (60 sur 40), carré (56 sur 45), coquille (56 sur 44), écu (52 sur 40), couronne (46 sur 36), tellière (43 sur 33) et pot (39 sur 31). Ces dénominations ont leur origine dans les marques ou signes qui existaient dans la pâte des papiers fabriqués anciennement. Le format des volumes est déterminé par des feuilles de papier de cette dimension ou à peu près, pliées en deux, en quatre, en huit, en seize, etc.

Papier (grand). — Se dit d'ouvrages tirés avec de grandes marges. Un exemplaire sur grand papier, et par abréviation un grand papier. — (Voy. *Petit papier*.)

— **de tenture.** — (Voy. *Papier peint*.)

— **de verre.** — (Grav.) — Papier, ou toile, sur lequel est collé du verre réduit en poudre plus ou moins grossière. On s'en sert dans l'exécution des eaux-fortes pittoresques pour dépolir la surface du cuivre, de façon à obtenir à l'encrage des taches irrégulières qui aident à accentuer les plans ou le rendu de certains morceaux. On se sert aussi de ce papier ou de papier d'émeri pour aiguiser les pointes à graver.

— **dioptrique.** — Papier à décalquer très transparent.

— **du Japon.** — Le papier du Japon, fabriqué avec l'écorce du *Morus papifera sativa*, n'est employé que pour les tirages de luxe. Le papier du Japon blanc est le plus beau et le plus épais. Il est soyeux, satiné, transparent, et fait admirablement ressortir les tons veloutés que donnent les morsures profondes. Mais il absorbe l'encre très facilement; aussi les planches doivent-elles être encrées plus fortement que pour les épreuves sur papier vergé.

— **en rouleau.** — Papier mécanique dioptrique, blanc ou bulle (voy. *Papier bulle*), usité pour les dessins d'architecture ou de machines, mesurant ordinairement 10 mètres de long sur $1^m,10$ ou $1^m,50$ de large.

— **glace.** — (Grav.) — Feuilles de gélatine sur lesquelles on exécute le calque des sujets qu'on veut reproduire. — (Voy. *Calque, Décalque*.)

Papier grand aigle. — Format de papier mesurant $1^m,03$ sur $0^m,68$.

— **grand colombier.** — Format de papier mesurant $0^m,90$ sur $0^m,60$.

— **grand monde.** — Papier dont les feuilles mesurent $1^m,194$ sur $0^m,87$.

— **grand soleil.** — Format de papier mesurant 1 mètre sur $0^m,69$.

— **jésus.** — Il y a de ce nom deux formats de papier mesurant l'un $0^m,72$ sur $0^m,56$, l'autre $0^m,70$ sur $0^m,55$. On dit aussi grand jésus et petit jésus.

— **parchemin.** — Papier immergé dans une solution d'acide sulfurique qui lui donne l'aspect du parchemin et que l'on utilise comme couverture de volume. On dit aussi faux parchemin.

— **peint.** — Papier décoré d'ornements et de motifs divers par voie d'impression en couleurs et que l'on utilise comme tentures, à l'intérieur des appartements. On dit aussi *papier de tenture*.

— **pelure.** — Feuilles de papier mince que l'on superpose aux gravures. On s'en sert aussi pour cet usage de papier serpente, papier sans colle destiné à empêcher les épreuves fraîches de décharger leur encre sur les feuilles qui leur font face.

— **porcelaine.** — Papier couvert d'une couche de céruse, offrant une surface unie et miroitante d'un très beau blanc.

— **pumicif.** — Papier enduit de pierre ponce pulvérisée et employé pour les dessins au pastel.

— **quadrillé.** — Papier divisé, à l'aide de lignes horizontales et verticales, en petits carreaux de cinq à dix millimètres de côté et usités pour tracer des croquis d'architecture, des plans, des relevés de machines.

— **serpente.** — (Voy. *Papier pelure*.)

— **torchon.** — (Voy. *Papier Whatman*.)

— **vélin.** — On désigne sous le nom de papier vélin un papier fort et sans grain, aussi uni et satiné que possible. Les beaux papiers vélins sont excellents pour le tirage des vignettes en relief. Ils

en font ressortir à merveille toutes les finesses. Malheureusement le papier vélin est beaucoup moins solide que le papier vergé et se pique facilement de taches d'humidité.

Papier vergé. — Papiers qui laissent apercevoir par transparence des vergeures et des pontusseaux ou empreintes de fils métalliques restées sur la pâte humide pendant la fabrication. Le papier vergé est solide et résistant ; il se prête admirablement au tirage des épreuves en taille-douce, mais doit être proscrit pour le tirage des vignettes en relief.

— **Whatman.** — Sorte de papier très solide, à grain très fin, à grain ordinaire ou à gros grain, que l'on désigne parfois, dans ce dernier cas, sous le nom de *papier torchon*. Le papier Whatman à gros grain est adopté par les aquarellistes. Le papier à grain fin sert surtout à certaines impressions de luxe, après avoir été préalablement satiné, c'est-à-dire après que, sous une forte pression, on a fait disparaître les aspérités de son grain. Pour ces papiers, de fabrication anglaise, destinés à l'aquarelle, les dimensions varient depuis le demy, le medium et le royal, qui mesurent environ $0^m,60$ sur $0^m,40$, jusqu'à l'impérial, au double-éléphant, au Creswick, au Harding et au Cartridge, qui mesurent $0^m,76$ jusqu'à $1^m,20$ sur leur plus grande dimension.

Papillons. — Se dit parfois de petites cartes de détail disposées dans les coins d'une grande carte géographique. Une carte de France avec papillon des embouchures du Rhin et de la Meuse.

Papillotage. — Se dit dans une peinture, un dessin, une gravure, de l'effet produit par un éparpillement de nombreuses lumières, de tons clairs, de taches blanches qui nuisent à l'unité, distraient le regard et font que l'œil du spectateur, attiré à la fois dans plusieurs directions, ne sait où se fixer.

Papillotant. — Se dit de couleurs de tons qui papillottent.

Papyrographie. — Art d'obtenir des épreuves lithographiques en substituant des blocs de carton-pâte aux pierres lithographiques.

Parabole. — Courbe géométrique qui est formée par la réunion, la continuité de points situés à égale distance d'un point fixe ou foyer et d'une ligne droite ou directrice. Cette courbe résulte aussi de la section d'un cône par un plan parallèle à son côté.

Paraboloïde. — Surface engendrée par la révolution d'une parabole.

Parafe. — Se dit de traits de plume, d'enjolivements que certains artistes ajoutent sur leurs œuvres à leur signature ou à leur monogramme.

Parallèle. — Se dit de lignes qui, placées dans le même plan et prolongées à l'infini, ne se rencontreraient jamais. — Se dit aussi de choses semblables, de figures identiques, symétriquement placées, de sujets de même taille formant pendant, de parties d'un édifice de même proportion.

— **à vis.** — Instrument dont se servent les graveurs — principalement les graveurs de lettres — pour tracer des lignes parallèles sur des planches de métal.

Parallélipipède. — Solide formé de six parallélogrammes ou de six rectangles. Dans ce dernier cas, il porte le nom de parallélipipède droit. Le cube est un parallélipipède.

Parallélogramme. — Quadrilatère dont les côtés opposés sont parallèles et égaux deux à deux. Le losange est un parallélogramme dont les quatre côtés sont égaux.

Parallélographe. — Instrument servant à tracer des lignes parallèles.

Parapet. — (Arch.) — Barrière, rebord à hauteur d'appui, élevé sur une saillie de balcon, sur une plate-forme, sur un pont, un quai, etc.

Parasol. — Le parasol de toile blanche est un des accessoires indispensables aux artistes qui font des études en plein air. Ces parasols sont pourvus d'un manche terminé par une pique qu'on enfonce dans le sol. Les manches sont ordinairement avec brisures, ce qui permet d'incliner le parasol dans toutes les directions possibles, de façon à maintenir dans l'ombre, quelle que soit la position du soleil, l'artiste et la toile sur laquelle il travaille.

Parastate. — (Arch.) — Se dit indifféremment des pilastres, piliers et pieds-droits.

Paravent. — Petit meuble formé de feuilles réunies par des charnières et placées verticalement, que l'on décore de peintures, de riches broderies, d'étoffes. Parfois l'entourage des feuilles est orné de fines sculptures. Enfin il existe aussi des paravents laqués. Les Chinois et les Japonais ont fait preuve dans la décoration des feuilles de paravent d'une étonnante richesse d'imagination.

Parchemin. — Peau de mouton ou de chèvre, préparée et polie à la pierre ponce, sur laquelle on exécutait autrefois des manuscrits, et qui sert encore pour les peintures à la gouache, pour les miniatures, pour les tirages de luxe de certains ouvrages et sur laquelle on obtient de superbes épreuves des planches en taille-douce.

Parcheminé. — D'un ton blanc jaunâtre, offrant l'aspect du parchemin neuf, ou d'un ton gris jaune, comme celui du vieux parchemin.

Parclose. — (Arch.) — Enceinte d'une stalle d'église, et aussi traverse figurant un ouvrage d'assemblage.

Parement. — (Arch.) — Surface extérieure d'une muraille.

Parodie. — Imitation, reproduction burlesque. Parodier la manière d'un artiste, c'est exécuter en charge, d'après ses compositions, des croquis dans lesquels les partis pris sont exagérés, de façon à produire des effets grotesques et risibles.

Paroi. — En général, surfaces tant extérieures qu'intérieures d'un objet, d'une muraille, d'un vase, etc.; et aussi en maçonnerie, se dit pour cloison.

Parpaing. — (Voy. *Assise de parpaing.*)

Parquet. — (Arch.) — Assemblage de lames de bois mince, posées sur des lambourdes ou sorte de solives horizontales et formant le plancher d'un appartement. Suivant la largeur des lames, suivant leur disposition, les parquets prennent les différents noms : de parquet

à *frises* ou formé de longues lames; de parquet à *point de Hongrie*, lorsque les lames sont posées comme des chevrons de blason; de parquet à *bâtons rompus*, c'est-à-dire en forme de chevrons dont les côtés sont perpendiculaires; et de parquet *d'assemblage* lorsque les lames

sont croisées en tout sens, laissant entre elles des vides carrés, des espaces triangulaires qui sont remplis par de petits morceaux soigneusement ajustés. Enfin on exécute aussi des parquets en marqueterie avec des incrustations de bois diversement colorés, qui sont parfois d'un grand effet décoratif.

Parterre. — Se dit des parties planes d'un jardin décorées symétriquement de compartiments de fleurs ou recouvertes de gazon.

Parthénon. — Temple de Minerve à Athènes.

Parti. — (Blas.) — L'une des quatre partitions principales de l'écu. Le parti

se dit d'un écu divisé en deux parties égales par une verticale. On dit aussi parti de l'un en l'autre, lorsque sur le parti il y a une pièce soit honorable, animal, meuble, etc., qui est parti du même trait que celui qui divise l'écu et a les mêmes émaux, mais le métal étant à la place de la couleur et réciproquement.

Parties de l'écu. — (Blas.) — Les différentes parties de l'écu sont le chef et la pointe, ayant chacun un canton dextre et un canton sénestre, et le centre ayant un flanc dextre et un flanc sénestre.

— **fières.** — (Voy. *Parties poufes*.)

— **poufes.** — Parties d'un bloc de marbre se réduisant en poudre lors de la taille. Les parties *poufes* sont celles dont le grain n'offre pas une cohésion suffisante; les parties *fières*, au contraire, sont celles que l'outil entame difficilement.

Parti pris. — Se dit, dans un tableau, du mode de distribution de la lumière choisi par l'artiste, de la façon dont une scène a été comprise et rendue, dont elle est composée, dont un sujet a été traité. Un parti pris de lumière, de couleur. Un tableau qui manque de parti pris.

Participer. — Se dit dans un tableau des tons qui, tout en gardant leur valeur, s'associent dans une certaine mesure aux tons juxtaposés et leur empruntent même des éléments de coloration. Ces tons, participant ainsi les uns des autres, ont pour but de rendre un ensemble plus harmonieux, plus homogène.

Parvis. — (Arch.) — Emplacement situé en avant des basiliques chrétiennes et des églises, désigné souvent, dans le premier cas, sous le nom d'atrium et qui était réservé aux catéchumènes et aux pénitents. Au moyen âge, on désignait ainsi une place souvent enclose de petits murs ou de lisses et située en

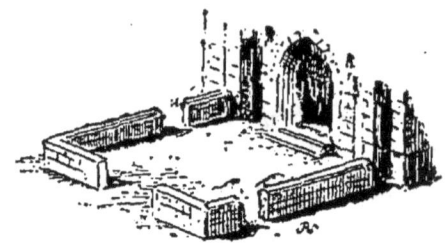

avant du portail principal des églises. Le parvis de l'église, le parvis de la cathédrale.

Pas de l'hélice. — Distance constante entre deux spires, et qui se mesure verticalement suivant les génératrices du cylindre.

— **de vis.** — Se dit de l'espace, de la distance qui existe entre deux filets.

Passage. — (Peint.) — Mode de transition entre deux tons juxtaposés, entre des parties sombres et lumineuses. Un passage trop brusque des parties éclairées aux parties plongées dans l'ombre.

— (Arch.) — Corridor servant de dégagement entre deux pièces; et aussi, vaste galerie couverte; enfin, sorte de rue étroite réservée aux piétons.

Passe-partout. — (Grav.) — Le passe-partout est une gravure soit en relief, soit en taille-douce, formée de deux parties mobiles. Telles sont, par exemple, certaines lettres ornées gravées sur bois, dont l'entourage reste toujours le même, tandis que le milieu est mobile. Telles sont aussi certaines eaux-fortes, principalement dans les ouvrages du siècle dernier, dont l'une fournit un cadre richement orné, au milieu duquel on place des vignettes avec légendes variées qu'on substitue l'une à l'autre dans le même encadrement. Se dit aussi d'un cadre dans lequel on peut substituer aisément un dessin, une gravure à un autre. Un dessin monté en passe-partout.

Pastel. — Procédé de dessin en couleur à l'aide de crayons diversement

colorés. Le pastel s'exécute sur papier pelucheux ou sur canevas recouvert d'une préparation à la détrempe. On fixe les contours à l'aide de crayons durs ou demi-durs et on indique les lumières, les masses et les plans à l'aide des crayons tendres, qu'on écrase et étend avec le doigt, avec l'estompe ou le tortillon. Les dessins au pastel s'effacent facilement. On peut enlever des surfaces entières d'un seul coup de blaireau ; aussi doivent-ils être fixés à l'aide d'un fixatif spécial et mis à l'abri de l'air et de l'humidité, puis placés sous verre, si on veut en assurer la conservation.

Pastiche. — Imitations d'œuvres d'art, soit que l'on cherche à reproduire les ouvrages d'un maître, soit que l'on veuille imiter les détails ou le parti pris caractéristique d'une école. Certaines œuvres modernes sont d'agréables pastiches des maîtres anciens.

Pasticher. — Exécuter des pastiches.

Pasticheur. — Celui qui n'exécute que des pastiches. S'emploie souvent en mauvaise part, comme synonyme ou à peu près de copiste.

Pastillage. — (Céram.) — Mode de décoration qui consiste à modeler à part des ornements qui sont ensuite collés à la surface nue du vase au moyen de la barbotine, et forment ainsi relief. Ce procédé est le contraire de celui appelé sigillation et qui consiste à *imprimer*, à l'aide de moules spéciaux, des ornements dont la saillie est prise dans la masse même du vase.

Pastille. — Couleur pour l'aquarelle ayant la forme de petits disques de peu d'épaisseur.

Pastorale. — Sujet champêtre où l'on met en scène des bergers et des bergères de convention. Les pastorales de Boucher.

Pâte. — Masse de couleur fraîche préparée sur la palette pour être posée sur la toile. — Une pâte d'une excellente qualité. — Se dit aussi pour caractériser le mode d'emploi, le maniement plus ou moins habile de la pâte colorante. Des chairs d'une pâte superbe. — (Voy. *Peindre en pleine pâte*.)

Pâte. — (Céram.) — Mélange de diverses matières broyées et mêlées, qui sert à fabriquer la porcelaine.

— de verre. — Nom donné aux empreintes de verre que les Italiens nomment *obsidianum vitruum*, et qui par leurs diverses colorations imitent les pierres précieuses.

— siccative. — (Voy. *Huile à retoucher*.)

— vieille. — (Céram.) — Pâte ayant acquis l'homogénéité nécessaire pour être façonnée.

Pâté. — (Grav.) — Taches noires et opaques, provenant de travaux trop serrés et produisant une tache au lieu des ombres transparentes que l'artiste voulait obtenir.

— (Arch.) — Ensemble de constructions formant un groupe compact. Lors des travaux de voirie, ou percement de nouvelles rues, on fait disparaître des pâtés de maisons. On dit aussi un pâté de constructions formant l'angle d'une rue, un pâté de maisons isolé par quatre rues.

Patenôtre. — (Arch.) — Motif d'ornementation formé de files de chapelets ou de guirlandes de petites graines rondes ou ovales.

Patère. — Vase antique en forme de coupe très plate.

— (Arch.) — Motif d'ornementation

formé d'une rosace de forme circulaire

rappelant les coupes antiques destinées aux libations.

Pâtes. — Abréviation par laquelle on désigne souvent les ornements en carton-pâte. — (Voy. ce mot et *Carton-pierre*.)

Patine. — Croûte verte formée de carbonate de cuivre, de vert-de-gris qui apparaît à la surface des bronzes exposés aux intempéries de l'air. — Se dit aussi du ton que prend le vernis qui recouvre un tableau après plusieurs années d'exposition à la lumière. Il y a des tableaux qui, avec le temps, prennent une patine d'une finesse de ton exquise. Se dit en général de l'aspect moelleux, fondu, que prennent avec le temps tous les objets d'art sous l'influence de différentes conditions atmosphériques, sous l'influence même des atomes de poussière. Les statues en marbre, les édifices se recouvrent avec le temps d'une patine qui les rend plus harmonieux.

— **antique.** — Patine à reflets verts et bleus, laissant apercevoir de grandes surfaces brunes et des points brillants de métal. On l'obtient artificiellement à l'aide d'un bain d'acide acétique, de chlorure de sodium et de sulfhydrate d'ammoniaque.

Patiner. — Préparer la surface d'un bronze de façon à le recouvrir d'une patine artificielle.

Pâtissier. — Artisan qui pose les pâtes destinées à la décoration des lambris et plafonds.

Patron. — Carton découpé servant au coloriage.

Patronage. — Façon d'exécuter des peintures décoratives, surtout des motifs d'ornementation à l'aide de patrons découpés.

Patte. — Avoir de la patte, c'est, en argot artistique, avoir une grande habileté de main doublée d'un certain esprit. On dit qu'un artiste a « une patte du diable », qu'il a « une patte d'enfer » pour indiquer qu'il exécute des tableaux avec une habileté surprenante ; cette habileté d'exécution fait souvent passer sur certaines fautes de dessin ou de composition.

Patte de lièvre. — Se dit d'une estompe plate de papier usitée pour l'exécution de certaines parties d'un dessin au fusain.

Pavage. — (Arch.) — Revêtement de la surface horizontale du sol à l'aide de dalles de pierre ou de marbre, de pavés de grès, de carreaux de terre cuite, de cubes de bois placé sur une couche d'asphalte.

Pavé des géants. — Réunion de menhirs placés sans ordre et non sous forme d'alignements. — (Voy. *Menhir*.)

Pavement. — Action de paver et aussi pavage de luxe. Un pavement de marbre.

Pavillon. — (Arch.) — Bâtiment carré ou circulaire, isolé, formant milieu ou ayant pour parallèle un bâtiment de même dimension. Les pavillons des Tuileries. — Se dit aussi de petits abris de construction pittoresque, de petites maisons isolées dans un jardin, de grands espaces couverts et vitrés et de forme régulière protégeant une place, un marché : les pavillons des Halles centrales. — Se dit enfin des lames de fer ou des planches en bois découpé servant à protéger les persiennes à lames ou les stores roulés à la partie supérieure d'une fenêtre.

— **de l'horloge.** — (Voy. *Tour de l'horloge*.)

Pavimentum reotile. — Nom donné par les archéologues aux mosaïques composées de fragments de forme et de couleurs variées, découpés suivant des combinaisons géométriques.

— **sculpturatum.** — Mosaïque dans laquelle les contours sont accusés par des creux remplis d'une sorte de mastic durci.

— **tessellatum.** — Nom donné par les archéologues aux mosaïques dont tous les fragments sont taillés en forme de cube. On désigne aussi ce

genre de mosaïque sous le nom de *pavimentum tesseris structum*.

Pavimentum vermiculatum. — Nom donné par les archéologues aux mosaïques qui reproduisent des sujets et dans lesquelles les fragments sont placés de façon à suivre les contours des figures ou des ornements représentés.

Paysage. — Tableaux représentant la campagne, des sites agrestes, des scènes champêtres où l'interprétation de la nature tient la place prédominante, où les figures d'hommes et d'animaux, réduites à de petites dimensions, ne sont que les accessoires donnant une note dans l'ensemble ou fournissant une échelle des dimensions.

— **historique.** — Tableau de paysage représentant non pas des sites copiés sur nature, mais des compositions agencées suivant le goût de l'artiste et parfois peuplées de monuments en ruines, de statues, de vases et décorés de figures représentant une scène tirée de la Fable ou de l'histoire.

Paysagiste. — Peintre de paysage.

Peau de chien de mer. — (Dor.) — (Voy. *Retoucher*.)

— **de vélin.** — Peau de veau très mince et très unie sur laquelle on peut exécuter des miniatures et des gouaches ou tirer des épreuves de gravures en taille-douce.

Pectiné. — (Voy. *Toit pectiné*.)

Pectoral. — Se disait, chez les Romains, de la partie de l'armure protégeant la poitrine. Chez les Juifs, les grands prêtres portaient un pectoral consistant en une broderie carrée enrichie de douze pierres précieuses.

Pédicule. — (Arch.) — Pilier isolé servant de support. — Le pédicule d'une cuve baptismale. — Et aussi petit couronnement d'une arcade ogivale au-dessus duquel se place un bourgeon ou une statuette. — Aussi mode de terminaison d'une arcade de même style placée au-dessus d'un cul-de-lampe.

Peigné. — Se dit d'une œuvre d'art, d'un dessin, d'un tableau, d'un fini excessif.

Peigner. — Travailler une œuvre avec minutie, à l'excès.

Peindre. — Exécuter un tableau, une aquarelle. Peindre à l'huile. Peindre à l'aquarelle.

— **à pleine couleur.** — Peindre avec des pinceaux chargés de couleur. — Se dit aussi de la façon de peindre sur des couleurs fraîches, de façon qu'elles se fondent mieux les unes dans les autres. On dit mieux, dans ce cas : « peindre en pleine pâte ».

— **au couteau.** — (Peint.) — (Voy. *Couteau à palette*.)

— **dans la pâte.** — Se dit de la façon dont un artiste couvre certaines parties de la toile d'une masse de couleur épaisse, qui permet, quand elle est encore fraîche, d'obtenir des tons fondus et dégradés donnant au modelé une souplesse et un moelleux qu'il serait impossible d'obtenir par d'autres travaux.

— **de pratique.** — Peindre de routine, ne pas exécuter une œuvre d'après le modèle ou d'après nature.

— **du premier coup.** — Poser les touches avec franchise, sans avoir besoin de revenir sur son travail. — Se dit aussi pour exprimer la facilité d'exécution, et la justesse de tons qui semblent avoir été rapidement appliqués sur la toile et n'avoir pas nécessité de travaux ultérieurs.

— **en pleine pâte.** — (Voy. *Peindre à pleine couleur.* — *Peindre dans la pâte.*)

Peint. — Orné de peintures. On dit d'un tableau qu'il est bien peint, pour indiquer que la facture en est savante et habile. Des accessoires mal peints.

Peintre. — Artiste qui exerce l'art de la peinture.

— **de batailles.** — Parmi les peintres de batailles, il faut citer Velasquez (la Reddition de Bréda), Wouwermans, Huchtenburg (Siège de Namur), Salvator Rosa, Lebrun, Van der Meulen, Van de Velde (Batailles navales), Snayers, le Bourguignon, Parrocel, Casanova, C. Vernet, Gros, Gérard, Horace Ver-

net, H. Bellangé, etc., etc. Aujourd'hui on semble avoir abandonné cette dénomination pour celle de peintres militaires.

Peintre d'intérieurs. — Les peintres de l'école hollandaise et de l'école flamande ont excellé dans les intérieurs. Les intérieurs (voy. ce mot) d'églises de van der Poel, de W. Kalf, ceux de P. Neef, de van der Meer, de Delft, sont justement appréciés. En général, cette dénomination de peintres d'intérieurs ne devrait être appliquée qu'aux tableaux dans lesquels la perspective de vues d'intérieur joue un rôle considérable, comme, par exemple, l'intérieur de Saint-Pierre de Rome, de Panini.

— **de fleurs.** — Artistes qui peignent des tableaux de fleurs. Les tableaux de fleurs du jésuite d'Anvers, Daniel Seghers (1590-1660), sont célèbres. Après lui, il faut mentionner les fleurs de David de Heem, de Van Huysum (1682-1749) et celles de Redouté (1759-1840).

— **de marines.** — (Voy. *Marine*.)

— **de paysages.** — Parmi les peintres de paysages les plus remarquables, il faut citer J. Ruysdael, Hobbema, Rembrandt, Huysmans, Hubert Robert, N. Poussin, Joseph Vernet et la pléiade des artistes français contemporains, Corot, Th. Rousseau, Daubigny, Chintreuil, Courbet, et tant d'autres qui assignent à l'école française une place prépondérante dans la peinture de paysage.

— **militaires.** — Se dit de nos jours des artistes qui représentent des épisodes de guerre, des scènes militaires. Ils sont les continuateurs modifiés des anciens peintres de batailles.

Peinture. — Se dit de l'art de la peinture, des ouvrages exécutés en peinture, et aussi des divers procédés en usage pour exécuter des œuvres peintes.

— **à la cire.** — (Voy. *Encaustique*.)

— **à la colle.** — Peinture dans laquelle on emploie des couleurs délayées avec de l'eau et de la gélatine.

Peinture à l'encaustique. — (Voy. *Encaustique*.) On désigne aussi ce procédé sous le nom de peinture à la cire.

— **à l'huile vernie-polie.** — Procédé de peinture industrielle qui consiste à recouvrir les objets de couches très nombreuses d'une préparation que l'on ponce et revêt ensuite de plusieurs autres couches de vernis. Cette préparation est appliquée par couches nommées *teintes dures*, parce qu'on en broie les couleurs à l'huile grasse, en les additionnant de céruse calcinée.

— **au vernis.** — Procédé de peinture industrielle dans lequel on emploie des couleurs broyées à l'alcool ou a l'huile, mais détrempées préalablement au vernis.

— **de genre.** — (Voy. *Genre*.)

— **d'histoire.** — La peinture d'histoire est celle qui a pour but de représenter les grands faits de l'histoire, des sujets religieux, des scènes allégoriques, symboliques ou mythologiques, et aussi des figures idéales ou d'une beauté idéalisée.

— **d'impression.** — Dénomination un peu solennelle — mais fréquemment employée cependant, — pour désigner la vulgaire peinture en bâtiment.

— **murale.** — Se dit d'œuvres exécutées directement sur les murailles d'un édifice. Les toiles peintes à l'atelier et destinées à être ensuite appliquées contre les murailles d'un édifice ne sont de la peinture murale que par à peu près.

— **sur émail.** — Peinture exécutée avec des couleurs métalliques auxquelles on a ajouté des fondants, sur des plaques d'or ou de cuivre émaillées et quelquefois contre-émaillées.

Peinturé. — Se dit des surfaces enduites de couches de couleur ; — et aussi des œuvres exécutées sans goût.

Peinturer. — Couvrir de couleurs.

Peintureur. — Mauvais peintre barbouilleur.

Peinturlurage. — Bariolage de couleurs criardes.

Peinturlurer. — En argot artistique, faire de la très mauvaise peinture.

Pendentif. — (Peint.) — Se dit des décorations peintes sur des surfaces polygonales, souvent curvilignes, et comprises entre des portions de voûtes ou de baies cintrées.

— (Arch.) — Se dit en architecture gothique des décorations de clefs pendantes; — et en architecture classique des triangles sphériques formés dans une voûte hémisphérique par la pénétration de deux berceaux demi-cylindriques, et aussi de surfaces courbes triangulaires obtenues par l'intersection de voûtes de différente forme. — D'autres combinaisons architecturales du même genre, mais non identiques, peuvent engendrer des pendentifs de formes polygonales différentes. Ceux de la bibliothèque du palais Bourbon, décorés par E. Delacroix, sont des hexagones curvilignes irréguliers.

Pénétration. — (Arch.) — Se dit de la façon dont plusieurs corps solides de forme géométrique se coupent, se rencontrent, et aussi des surfaces obtenues par ces pénétrations.

Penne. — (Arch.) — Solive d'une certaine épaisseur.

Pennon. — (Blason.) — Se dit de écu chargé des alliances d'une maison.

Pénombre. — La pénombre est la partie d'une ombre dans laquelle il arrive un peu de lumière due aux rayons divergents. Au point où la lumière vive se fond avec l'ombre, les contours deviennent ainsi moins durs et moins secs.

Pensionnaire. — Nom donné aux lauréats du prix de Rome pendant leur séjour à l'Académie de France dans cette ville. Les pensionnaires de la villa Médicis. — Se dit aussi des jeunes gens qui reçoivent une pension de leur ville natale pour continuer leurs études à l'École des beaux-arts de Paris et même à Rome. Pensionnaire de la ville de Lille.

Pentadécagone. — Figure géométrique qui a quinze côtés et par suite quinze angles.

Pentagone. — Polygone ayant cinq angles et cinq côtés.

Pentaptyque. — Panneau peint ou sculpté formé de cinq volets se repliant les uns sur les autres. Un grand nombre de triptyques sont souvent désignés sous le nom de pentaptyques par certains auteurs, lorsque les deux volets destinés à se replier sur le fond sont formés chacun de deux panneaux.

Pente. — Inclinaison d'une ligne ou d'une surface.

Pentélique. — (Voy. *Marbre pentélique*.)

Penture. — (Arch.) — Bande de fer plat fixée à une porte, à une fenêtre, et la soutenant sur ses gonds en for-

mant charnière. Les pentures en fer forgé des portes de l'abbaye de Saint-Denis et de la cathédrale de Paris sont des chefs-d'œuvre de fer forgé.

Percée. — Se dit, dans un paysage, de la façon dont le ciel et les lointains apparaissent entre les masses des premiers plans.

Perche. — (Arch.) — Se dit parfois dans le style gothique de piliers minces et élancés.

Péribole. — (Arch.) — Enceinte extérieure des édifices; — et aussi espace, au pourtour des temples antiques, décoré de statues, d'autels et de monuments votifs.

Péridrome. — (Arch.) — Galerie couverte autour d'un édifice.

Périer. — Longue barre de fer permettant de manœuvrer le tampon fermant l'issue par laquelle le métal en fusion s'écoule des fourneaux au moment de la fonte d'une statue.

Périptère. — (Arch.) — Se dit des édifices, des temples antiques entourés de colonnes isolées.

Péristyle. — (Arch.) — Galerie à colonnes isolées. — Se dit aussi des temples antiques ornés intérieurement de rangées de colonnes.

Perle. — (Arch.) — Motif d'ornementation formé de petits grains sphériques appliqués sur une moulure à profil convexe.

Péroné. — (Anatom.) — Se dit de l'un des os de la jambe.

Perron. — (Arch.) — Escalier extérieur, ensemble de marches formant saillie sur une façade, ou reliant dans un parc des terrains élevés à des niveaux différents.

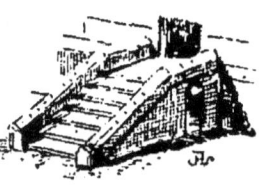

Persienne. — (Arch.) — Châssis à claire-voie. Sorte de volet ajouré formé de lames de bois inclinées en abat-jour. Ensemble de lamelles de bois ou de fer espacées les unes des autres, maintenues et dirigées à l'aide de chaînettes qui se déploient et se replient à la façon des stores. On dit aussi *Jalousies*.

Perspecteur. — (Arch.) — Qui a la spécialité des tracés perspectifs, qui met un tableau en perspective. Lorsqu'ils ont de grandes parties d'architecture à traiter, ou que le fond de leur toile comprend de nombreux monuments, la plupart des peintres ont recours à la collaboration des perspecteurs, qui sont appelés aussi pour établir les lignes de fuite d'un plafond, et en général tracer toutes les épures géométriques que nécessite la mise en perspective d'un sujet.

Perspective. — « La perspective, a dit Lamennais, est l'observation des lois de l'optique dans la disposition des plans. »

— **aérienne.** — Perspective qui indique l'éloignement relatif des objets par la dégradation des tons.

— **cavalière.** — Tracé spécial de perspective qui a pour but de représenter les objets sous un aspect très net et comme s'ils étaient vus d'en haut et comme à vol d'oiseau. Dans les ouvrages élémentaires de géométrie, les solides sont toujours représentés ainsi ; et dans un grand nombre de plans on a appliqué ce système. La perspective cavalière est également usitée en charpente et en stéréotomie. Malgré cela, les tracés de perspective cavalière peuvent devenir assez compliqués ; mais ils présentent cet avantage de se borner aux projections obliques sur un plan parallèle à deux des trois directions principales rectangulaires de l'objet que l'on met en perspective.

— **de sentiment.** — On dit que dans un tableau la perspective a été exécutée de sentiment, pour indiquer que l'artiste a travaillé « de sentiment », c'est-à-dire qu'il s'est rapproché de la vraisemblance le plus possible, mais qu'il n'a pas eu recours aux règles théoriques, qu'il n'a pas rigoureusement appliqué les tracés géométriques.

— **des ombres.** — Tracé géométrique perspectif à l'aide duquel, après avoir mis en perspective les objets représentés, on précise la position des lignes d'ombre et le contour des ombres portées.

— **isométrique.** — Tracé perspectif qui a pour but d'introduire dans la représentation des objets des rapports de

dimension entre les dimensions de l'objet lui-même et celles de l'objet représenté.

Perspective linéaire. — Science qui a pour but, à l'aide d'un tracé géométrique seul, de représenter les corps selon les différences d'aspect, de proportions et de dimensions que leur impose leur éloignement.

— ordinaire. — Tracé perspectif qui a pour but de représenter sur une surface plane les objets tels qu'ils apparaissent à l'œil des spectateurs.

— pratique. — Théorie simplifiée de la perspective et ayant pour but de représenter les objets usuels tels que nous les voyons fréquemment.

— spéculative. — Perspective théorique qui a pour but de rechercher la comparaison des différents aspects sous lesquels on aperçoit les objets suivant la position qu'ils occupent par rapport à l'œil du spectateur.

Pétard. — Tirer un pétard, c'est, en langage d'atelier, en argot de rapin, produire une œuvre d'une singularité voulue et destinée à attirer l'attention du public sur son auteur. On dit aussi qu'un tableau est « trop pétard » pour indiquer que l'œuvre est peinte dans des tons éclatants et outrés qui s'éloignent complètement de la vérité.

Petit-buisson. — Fusain noir et assez dur servant à accentuer les traits de force dans un dessin.

Petite nature. — Se dit de figures de dimensions intermédiaires entre celles de la figure humaine grandeur nature et de la figure demi-nature. — (Voy. *Demi-nature*. — *Plus grand que nature*.)

Petite onde. — (Arch.) — (Voy. *Doucine*.)

Petit papier. — Se dit d'ouvrages imprimés, de volumes dont les marges sont étroites. — (Voy. *Grand papier*.)

Petites branches d'ogive. — (Arch.) — Nervures se détachant des branches d'ogive et rejoignant les extrémités inférieures des clefs pendantes.

Petits maîtres. — Se dit d'une nombreuse pléiade d'artistes peintres, sculpteurs et graveurs qui, sans occuper le premier rang, tiennent une place honorable et indiscutable dans l'histoire de l'art.

Pétrissage. — (Céram.) — Préparation de la pâte obtenue à l'aide du battage à la main, du battage mécanique ou du marchage.

Peulvan. — (Voy. *Menhir*.)

Phalange. — (Anatom.) — Os des doigts de la main et du pied.

Phare. — (Arch.) — Se dit des tours, tourelles ou constructions de forme élancée, élevées au bord de la mer ou sur les rives de larges fleuves, et portant au sommet des fanaux destinés à guider les navigateurs. A l'entrée des ports bâtis par les Romains étaient souvent de hautes tours servant de phare, construites à l'imitation du célèbre phare d'Alexandrie qui, rappelant les bûchers d'apothéose, était formé de pyramides tronquées placées en retraite les unes au-dessus des autres.

Parfois aussi on se sert, comme phare, de figures colossales : tel était le colosse de Rhodes et tel sera, en Amérique, la statue de l'*Indépendance*, par Bartholdi, exécutée en cuivre repoussé : un fanal devant être placé au sommet.

Phelloplastique. — Art de reproduire en liège des monuments célèbres, des ensembles de ville, dont les dimensions sont obtenues à l'échelle de réduction. Les vues de ports de mer appartenant au musée de marine et exposées au Louvre sont des chefs-d'œuvre de phelloplastique. L'invention de ce procédé est due à Agostino Rosa (1780).

Photocalque. — Sorte de chambre noire dans laquelle on obtient, à l'aide d'une combinaison de miroirs, une image

sur une glace dépolie placée horizontalement, ce qui permet d'en exécuter le calque aisément.

Photochromatique. — Se dit de procédés ayant pour but de reproduire les couleurs à l'aide de moyens photographiques.

Photogalvanographie. — Procédé de gravure héliographique permettant d'obtenir des dessins en relief ou en creux dont on fait des clichés.

Photogénique. — Se dit des couleurs qui ont de l'action, qui impressionnent les plaques photographiques sensibilisées.

Photoglyptie. — Procédé de gravure à l'aide de clichés photographiques. Il consiste à obtenir un cliché en gélatine à l'aide d'un cliché sur verre. Le cliché en gélatine, étant plus ou moins creusé et recouvert d'encre spéciale, donne à l'impression des teintes plus ou moins noires, correspondant aux parties lumineuses et aux parties ombrées.

Photographe. — Se dit de ceux qui reproduisent des modèles, des vues, travaillent d'après nature, exécutent des reproductions de gravures à l'aide d'appareils photographiques.

Photographie. — Façon de reproduire, d'obtenir des images à l'aide d'agents chimiques et d'appareils spéciaux; — et aussi épreuves obtenues par ces procédés.

— instantanée. — Épreuves photographiques obtenues dans un espace de temps à peine appréciable, instantanément, en ouvrant et fermant l'objectif aussi rapidement que possible. Les photographies instantanées peuvent parfois donner aux artistes de précieuses indications de mouvement.

— polychrome. — Procédés héliochromiques par lesquels on cherche à obtenir des épreuves photographiques en couleur.

— sur émail. — Épreuves photographiques transportées sur émail et rendues inaltérables par la cuisson.

Photogravure. — Procédé de transformation des clichés photographiques en planches en taille-douce; — et aussi épreuves obtenues en imprimant ces planches avec l'encre grasse ordinaire.

Photolithographie. — Procédé qui consiste à transformer un cliché photographique en dessin lithographié sur pierre; — et aussi épreuves tirées par ce procédé.

Photoniellure. — Nielles obtenus par des procédés photographiques.

Photosculpture. — Procédé qui consiste à photographier un modèle à l'aide de plusieurs objectifs disposés circulairement, et à dégrossir une masse de terre à l'aide d'un pantographe suivant le contour de ces clichés, chacun d'eux donnant un aspect différent du modèle. On obtient ainsi, grâce à des silhouettes nombreuses, une figurine suffisamment dégrossie et ne nécessitant que quelques retouches pour faire disparaître les arêtes et ajouter les accents particuliers au sujet. En résumé, la photosculpture est un procédé qui permet au statuaire de s'aider considérablement de la photographie, mais dans lequel l'habileté de l'artiste tient encore une place considérable.

Phototypographie. — Procédé à l'aide duquel on transforme des clichés photographiques en gravures en relief s'imprimant sur des presses typographiques. Les clichés Gillot, Michelet, Petit sont des clichés obtenus par des procédés phototypographiques.

Phylactères. — Banderoles dont les extrémités sont enroulées et que tiennent souvent entre leurs mains les figures de l'époque gothique. Sur ces phylactères sont souvent écrits des légendes, des versets de psaumes, etc. On trouve aussi, dans les manuscrits de ces époques, des phylactères employés dans les bordures de pages et s'enroulant autour de brindilles de fleurs et de feuillage.

Physionotrace. — Appareil in-

venté au xviiie siècle et à l'aide duquel on reproduisait mécaniquement et d'après nature des portraits de profil.

Physionotype. — Appareil inventé en 1835, servant à fabriquer des empreintes. Il consistait en une plaque métallique armée de tiges mobiles qui, enfoncées plus ou moins, suivant les saillies de l'original, déterminaient une surface ondulée que l'on pouvait reproduire à l'aide d'une matière malléable.

Phytochromotypie. — Procédé à l'aide duquel on obtient par la pression des empreintes sur papier ou sur bois de plantes, de fleurs ou de feuillages préalablement enduits de couleurs d'aniline.

Picotements. — (Grav.) — On obtient des picotements, c'est-à-dire des accidents voulus offrant l'aspect de taches irrégulières parsemées de points, en tamponnant le cuivre à l'aide d'un tampon inégalement chargé de vernis qui laisse le métal à nu en certains endroits. Ces picotements sont usités surtout pour le rendu des terrains, des vieux pans de murailles, etc.

Pièce. — (Grav. sur bois.) — Lorsqu'il faut exécuter un changemen dans une planche déjà gravée ou réparer une erreur, on creuse dans le bloc une ouverture carrée dans laquelle on enfonce au maillet un petit cube de bois préalablement enduit de colle forte. Après en avoir bien dressé la surface, on grave à nouveau sur ce petit bloc.

Piécettes. — (Arch.) — Orne-ment de moulures à profil convexe, consistant en petits disques entièrement aplatis ou à demi renflés et représentés enfilés comme les perles d'un chapelet.

Pied. — Se dit de la partie la plus étroite d'un vase, lui servant de support et formé ordinairement d'un profil de moulure reposant parfois sur une petite plinthe carrée.

— Ancienne mesure de longueur égale à trente-deux centimètres et demi.

Pied. — (Phot.) — Support de hauteur variable sur lequel on place la chambre noire. On donne le nom de pied de voyage, soit à de grosses cannes fendues en trépied, soit à des systèmes de même forme très légers et se démontant facilement. On appelle pied d'atelier un support très solide auquel, grâce à différents systèmes d'engrenage, on peut imprimer des mouvements précis et dans plusieurs plans, qui peuvent supporter des chambres noires d'un poids considérable et offrent une stabilité parfaite.

— **de fontaine.** — (Arch.) — Se dit des gros balustres soutenant des vasques.

— **droit.** — (Arch.) — Partie verticale d'une muraille supportant une arcade ; — et aussi grands côtés verticaux de l'ouverture d'une baie. On dit aussi dans ce sens : jambages. Dans le style roman, on donne parfois aussi le nom de pied-droit, ou de pilastre aux piliers carrés ou prismatiques, dépourvus de colonnettes sur leurs angles.

Piédestal. — (Arch.) — Support, ordinairement carré, pourvu de moulures, de base et de corniche de couronnement. La partie carrée porte le nom de dé. Pour placer les statues dans les jardins, on exécute parfois des piédestaux cylindriques ou à pans coupés.

Piédouche. — Socle de petite dimension et de forme spéciale suppor-

tant un buste. Les piédouches consistent généralement en une grande moulure creuse, ornée en haut et en bas de moulures saillantes. Depuis quelques années, certains statuaires ont mis à la mode des bustes coupés brusquement et posés sur des piédouches carrés — en marbre ou en velours — formés de cubes sans moulure aucune et portant parfois un cartouche avec inscription.

Pierre. — (Arch.) — Parties de roches silicatées, quartzeuses ou calcaires usitées dans les constructions et qui, taillées régulièrement sur toutes leurs faces, prennent le nom de pierres de taille.

— **à aiguiser.** — Pierre dure à l'aide de laquelle les graveurs ébauchent grossièrement les pointes d'outils qu'ils achèvent d'aiguiser à l'émeri.

— **à brunir.** — (Dor.) — Pierre dure, transparente et polie, taillée en dent de loup ou en coude et adaptée à un manche en bois.

— **à l'eau.** — (Céram.) — (Voy. *Pierre verte*.)

— **alignées.** — (Arch.) — Nom donné aux monuments celtiques se composant de rangées de monolithes. Les alignements de Carnac forment onze lignes parallèles et couvrent une surface de plusieurs lieues.

— **branlante.** — Monument celtique formé de deux blocs dont l'un est placé sur l'autre dans une position d'équilibre telle que parfois il suffit d'un mouvement très faible pour le faire entrer en oscillation. On donne aussi à ces monuments le nom de *Pierre folle*, de *pierre qui danse*, etc.

— **couverte.** — Nom donné parfois à certains dolmens. — (Voy. ce mot.)

— **d'attente.** — Pierre saillante laissée alternativement d'assise en assise sur un parement de muraille, de façon que, lors de la construction d'un mur au même alignement, on puisse relier les assises de la nouvelle construction à celles de l'ancienne.

Pierre d'autel. — Pierre bénite enchâssée au milieu de la table d'autel et sur laquelle officie le prêtre.

— **de fiel.** — (Peint.) — La pierre de fiel donne un ton assez semblable à celui de la terre de Sienne naturelle. Mais elle est également employée par les miniaturistes et les peintres d'éventails qui, à l'aide d'une solution fort étendue de pierre de fiel, rendent la surface du vélin sur lequel ils travaillent moins rebelle aux teintes qu'ils appliquent.

— **d'Italie.** — Schiste argileux à grain très serré, dont les artistes des siècles derniers se servaient fréquemment pour exécuter leurs dessins.

— **fichée.** — Monument celtique formé d'une pierre de forme allongée, plantée verticalement en terre. On leur donne aussi les noms de *Peulvan* ou de *Menhir*, et suivant les localités, on dit aussi *Pierre fiche, pierre fitte, pierre levée, pierre fixée, pierre latte, pierre debout, haute borne, pierre droite, chaire au diable,* etc., etc.

— **fine.** — Pierre précieuse naturelle.

— **gravée.** — Pierres fines gravées en creux ou en relief.

— **noire.** — Sorte de schiste ou d'ardoise assez friable dont les artistes se servaient avant l'invention du crayon noir dit *crayon Conté*.

— **précieuse.** — Pierre dure employée dans les bijoux et les objets d'art.

— **tombale.** — Pierres gravées généralement en creux, recouvrant des sépultures et placées au niveau du sol ou encastrées dans des murs verticaux. Il existe un grand nombre de pierres

tombales du moyen âge et de la Renaissance reproduisant les effigies des personnages historiques, qui sont des documents précieux pour l'histoire du costume. De plus, certaines pierres tombales sont d'une grande richesse d'ornementation. Les figures tracées d'un trait sommaire ont souvent un remarquable caractère de grandeur.

Pierre verte. — (Céram.) — Grès très fin à l'aide duquel on enlève les parties d'une peinture sur porcelaine ou sur faïence qui ont souffert de l'écaillage. — (Voy. ce mot.) — On dit aussi *Pierre à l'eau*.

— **vertes.** — (Arch.) — Pierres sortant de la carrière.

Pignon. — (Arch.) — Partie supérieure d'un mur se terminant en pointe. Dans les édifices gothiques, la décoration des pignons est particulièrement soignée. Il était aussi d'usage que les demeures privées eussent leur pignon

placé parallèlement à la rue. De là l'expression « posséder pignon sur rue ». Dans les constructions modernes, au contraire, et pour éviter les écoulements d'eau du côté des murs mitoyens, les pignons sont absolument proscrits.

— **à redans.** — Pignons dont les côtés, au lieu de présenter des lignes droites, offrent une série de ressauts semblables aux marches d'un escalier. Un grand nombre de vieilles maisons des villes de Belgique offrent de très nombreux spécimens de pignons à redans.

Pilastre. — (Arch.) — Support carré, terminé par une base et par un chapiteau. Dans l'architecture grecque, le couronnement des pilastres est toujours différent du chapiteau

des colonnes. Dans les constructions romaines et à l'époque de la Renaissance, les chapiteaux de pilastres sont de véritables chapiteaux de colonnes tracés sur plan carré.

Pile. — (Arch.) — Massif de maçonnerie soutenant les arches d'un pont.

— Côté d'une monnaie opposé à la face.

— (Blas.) — (Voy. *Figures*.)

Pilier. — (Arch.) — Supports verticaux avec ou sans décoration. Particulièrement en architecture gothique. Colonnes et faisceaux

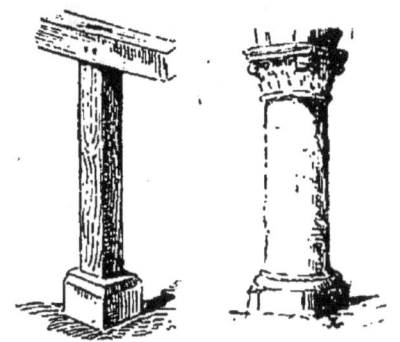

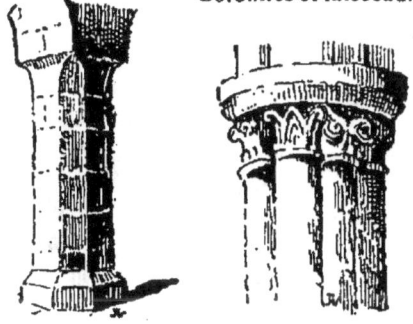

de colonnettes. Les piliers sont, en général, carrés et parfois cantonnés de colonnes. Ils sont ronds ou cruciformes

à l'époque du style ogival primaire. Au xiv° siècle, ils sont supportés par des socles en nombre égal à celui des colonnettes groupées. Au xv°, les piliers sont dépourvus de chapiteaux et formés de moulures prismatiques.

Pilier butant. — (Arch.) — Pilier destiné à combattre la poussée au vide d'une voûte.

— **de dôme.** — (Arch.) — Se dit des piliers supportant le tour d'un dôme ou une voûte en coupole.

Pilon d'agate. — (Peint. sur émail.) — Instrument employé pour broyer les émaux dans un mortier de même matière. — (Voy. *Broyon* et *Molette*.)

Pilotis. — (Arch.) — Ensemble de pieux enfoncés dans le sol, dont les têtes sont réunies par un grillage en charpente servant de sol artificiel pour fonder les maçon-

neries, lorsque le terrain est humide, mouvant, etc. Les ouvrages construits dans l'eau sont assis sur pilotis.

Pinacle. — (Arch.) — Petit clocheton en forme de pyramide à base polygonale. Dans le style roman, les pinacles sont remplacés souvent par des amortissements très simples. Au xi° et au xii° siècle, les pinacles se terminent parfois par une sorte de cône. Au xiii°, ils deviennent très riches et se terminent en pyramides dont les arêtes sont garnies de crochets et parfois flanquées à leurs bases de petites pyramides. Au xiv°, ils sont d'une excessive légèreté,

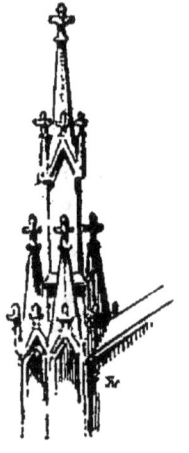

et au xv°, ils sont formés de faisceaux de prismes se terminant en pyramides, se pénétrant ou s'élançant les uns au-dessus des autres. Enfin au xvi° siècle, ils sont richement décorés de sculptures, mais exécutés avec moins de hardiesse qu'à l'époque précédente.

Pinacothèque. — Se disait, à Athènes, de la salle des Propylées renfermant des tableaux. — Se dit aussi de certains musées de peinture. La Pinacothèque de Munich.

Pinceau. — Faisceau de poils assemblés. Les pinceaux montés dans un tube de plume sont usités pour la peinture à l'aquarelle et les pinceaux montés sur manche de bois à l'aide d'un

tube de fer-blanc ou de cuivre sont employés dans la peinture à l'huile.

— **à mouiller.** — (Dor.) — Pinceau de petit-gris servant à imbiber d'eau l'objet à dorer.

— **à ramender.** — (Dor.) — Pinceau de poils très doux et à bout arrondi servant à réparer les cassures de l'or.

Pincelier. — (Peint.) — Vase en fer-blanc offrant deux compartiments. Dans l'un on met de l'huile, dans l'autre de l'essence de térébenthine pour nettoyer les pinceaux. C'est en pressant les pinceaux contre le rebord du pincelier que l'on accumule dans un des compartiments le résidu auquel on donne le nom d'or-couleur.

Pinnules. — (Voy. *Alidades*.)

Pinx. — Abréviation du mot latin *pinxit*, qui suit le nom de l'auteur d'un tableau reproduit en gravure, en lithographie, en photographie, en photogravure, etc.

Piquer. — Rehausser un modelé, un dessin d'ornementation à l'aide de petites touches énergiques et d'une couleur intense. Détacher des ornements bleu clair sur un fond bleu plus foncé à l'aide de piqués d'un bleu intense.

Piqués. — (Voy. *Piquer*.)

— (Grav.) — Accidents survenus pendant la morsure et offrant sur l'épreuve l'aspect de petits points noirs irréguliers et dus à un mauvais vernissage.

Piquet. — (Arch.) — Petite perche, petit jalon enfoncé dans le sol pour indiquer un alignement, une direction.

Pirouettes. — (Arch.) — Ornement de moulures à profil convexe, consistant en une sorte de perle de forme oblongue enfilée à un cordon. Souvent les pirouettes alternent avec des perles ou des piécettes. — (Voy. ces mots.)

Piscine. — (Arch.) — Réservoirs antiques ou bassins contenant de l'eau; cuvettes destinées aux ablutions et placées dans les églises gothiques, accolées aux piliers des églises (XIIe siècle) ou encadrées dans des arcatures qui, au XVe siècle surtout, étaient décorées avec une extrême richesse.

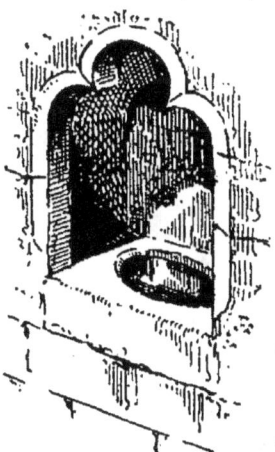

Pisé. — Maçonnerie en terre argileuse que l'on coule dans l'intervalle de planches formant une sorte de moule, et qu'on laisse sécher à l'air.

Pithos. — Grand récipient de terre, de forme assez semblable à celle des amphores de grande dimension, mais cependant plus ventru et plus profond. On fabriquait dans l'antiquité des pithos à col rétréci et des pithos à col ouvert. Il y avait aussi des pithos de dimensions telles que, le col brisé, un homme eût pu se tenir à l'aise à l'intérieur.

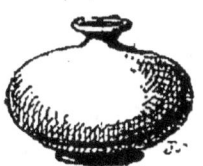

Pittoresque. — Se dit de tout ce qui a de l'effet, du relief, de la couleur, de tout ce qui est digne d'inspirer une œuvre d'art. « Le dessin, le relief et la couleur, voilà la trinité pittoresque », a dit Théophile Gautier. — Se dit de tout ce qui séduit, charme par un agencement, un ensemble qui sortent de la banalité. — Des ruines, des chaumières très pittoresques. — En général, tout ce qui a trait à la peinture.

Placage. — Moyen de décoration dans les ouvrages d'ébénisterie, qui consiste à découper des bois diversement colorés que l'on applique sur d'autres bois de valeur inférieure. Les placages d'acajou caractérisent une époque de l'art du mobilier. — On donne aussi le nom de placage, en architecture, aux revêtements de marbre, aux parements extérieurs de pierre recouvrant complètement d'épaisses murailles en maçonnerie de peu de valeur.

Place. — (Arch.) — Emplacement destiné à recevoir des constructions; et aussi, vaste lieu public découvert, entouré de bâtiments, d'édifices, parfois décoré de fontaines, de monuments.

— (mise en). — Se dit en peinture, en dessin, de la première esquisse, du premier trait indiquant l'attitude, le mouvement d'une figure. Une figure bien mise en place; une mise en place défectueuse. — Se dit, en sculpture, de l'emplacement définitif que doivent occuper les statues. Les statues destinées à la décoration d'une façade ne peuvent être bien appréciées qu'après leur mise en place.

Plafond. — (Peint.) — Peinture décorant la surface plane ou concave d'un plafond.

— (Arch.) — Surface supérieure d'un appartement. Les plafonds modernes consistent le plus souvent en enduits de plâtre, décorés ou non de moulures. Au moyen âge et à l'époque de la Renaissance, les plafonds étaient formés par les solives du plancher de l'étage supérieur qui restaient apparentes et divisaient la surface du plafond en longues bandes creuses que l'on transformait parfois en carrés ou caissons.

Plafond (faux). — (Arch.) — (Voy. *Faux plancher*.)

Plafonnage. — Action de plafonner.

Plafonnement. — Se dit de figures peintes et dessinées suivant une perspec-

tive tracée de bas en haut, de façon à les représenter comme si elles étaient vues en dessous.

Plafonner. — Exécuter une peinture avec les raccourcis nécessaires pour que les objets soient représentés comme s'ils étaient vus en dessous. — Faire plafonner une figure.

Plafonneur. — Artisan qui exécute les plafonds en plâtre.

Plaine. — (Blas.) — Nom de la Champagne diminuée. — (Voy. ce mot et *Figures*.)

Plain-pied. — (Arch.) — Se dit d'une série d'appartements dont le sol est au même niveau. Un salon et des galeries de plain-pied.

Plan. — Se dit en art des différentes surfaces verticales parallèles à la surface de la toile et qui, par un effet de perspective, représentent la distance qui existe entre des objets plus ou moins éloignés de l'œil du spectateur. Une figure qui n'est pas à son plan ; qui est trop près ou trop loin. Des plans qui ne sont pas assez accentués.

Plan. — (Arch.) — Se dit de dessins géométriques en général, et en particulier des dessins représentant la projection des murailles d'un édifice sur un plan horizontal, ou la trace de ces murailles sur le sol. — Se dit aussi de projets d'architecture, de dessins industriels.

— (Art théâtral.) — (Voy. *Coulisse*.)

— **coté.** — (Arch.) — Plan couvert de cotes. — (Voy. ce mot.)

— **de front.** — (Perspect.) — Plan ayant pour base une ligne horizontale.

— **figuratif.** — Plan dans lequel les édifices, les reliefs de terrain sont représentés sous leur aspect réel, comme dans une sorte de vue à vol d'oiseau, mais avec une perspective spéciale dans le genre des vues cavalières. — (Voy. *Perspective cavalière*.)

— **fuyant.** — (Perspect.) — Plan

ayant pour base une ligne fuyante.

— **géométral.** — (Persp.) — (Voy. *Géométral*.)

— **horizontal.** — Se dit du plan parallèle au côté inférieur du tableau et perpendiculaire au plan de ce tableau ou plan vertical.

— **minute.** — (Arch.) — Plan ou dessin géométrique relevé sur le terrain, ou d'après lequel on exécute à l'aide de différents calques des reproductions exactes de ce plan qui est le dessin type.

— **vertical.** — (Perspect.) — (Voy. *Vertical*.)

Planage. — Opération qui a pour but de dresser les plaques de métal destinées aux graveurs. — (Voy. *Planeurs*.)

Planche. — (Grav.) — Plaque de métal ou bloc de bois destiné à la gravure. Se dit aussi d'épreuves gravées ou lithographiées. Une très belle planche ; un ouvrage orné de planches.

— **à claire-voie.** — (Grav.) — Se dit de planches gravées en taille-douce, offrant à leur milieu une ouverture réservée. Certains ouvrages du XVIIIe siècle sont illustrés ainsi de planches dont l'entourage reproduit un certain nombre de motifs d'ornementation, au milieu desquels on a intercalé des vignettes ou des cartes en taille-douce. On dit aussi *passe-partout*. — (Voy. ce mot.)

— **usée.** — (Grav.) — Les planches usées par de trop grands tirages donnent des épreuves *pâles*, lorsque ce sont des planches gravées en taille-douce ; ce qui s'explique tout naturellement par l'usure des tailles. Lorsque, au contraire, on tire des gravures sur bois, les planches usées donnent des épreuves très *noires*, parce que les tailles s'empâtent, se grossissent et se confondent.

Plancher. — (Arch.) — Parquet en bois grossier.

— **(faux).** — (Arch.) — Plafond établi au-dessous du plafond réel, de façon à diminuer la hauteur d'un appartement. On dit aussi *faux plafond*.

Planchette. — (Arch.) — Tablettes à bords rectangulaires bien dressés. Lorsque l'on veut exécuter un dessin, on fixe une feuille de papier sur cette planchette, soit à l'aide de punaises, soit à l'aide de colle. — Se dit aussi d'une

tablette montée sur un trépied et servant à relever des plans sur le terrain. Le levé des plans par cette méthode porte le nom de levé à la planchette. — (Voy. *Alidade*.)

Planeurs. — Ouvriers qui préparent les cuivres destinés aux graveurs. Les planeurs livrent la planche *planée*, c'est-à-dire bien droite et *polie*, brillante comme un miroir. De plus, les planeurs aident le graveur dans les travaux de repoussage et d'effaçage. Ils *baissent de ton* certains plans trop mordus en frappant à l'aide de marteaux de bois, de façon à tasser le métal et à diminuer la largeur des hachures ; ils effacent complètement certaines parties d'un cuivre en ménageant le reste du travail et en repoussant le métal à l'endroit où le graveur doit graver à nouveau. Pour cela, les planeurs se servent d'un compas dit d'épaisseur, qui leur permet de repousser le métal sur l'étau, à l'envers de la partie effacée.

Plantation. — (Art déc.) — Se dit de la manière de poser un décor sur la scène. La plantation consiste à disposer les premiers plans, les coulisses, de façon à masquer les entrées et les sorties nécessaires au service de la scène. L'agencement des plantations, la science du clair-obscur et le dessin perspectif sont les éléments essentiels de la décoration théâtrale. Dans le décor du deuxième acte des *Huguenots* (par Lavastre), l'escalier du château de Chenonceaux est un exemple du grand effet que l'on peut obtenir par la plantation. On emploie quelquefois les plantations obliques pour accentuer les effets de perspective, de profondeur : telle était l'avenue d'obélisques et de pylones de l'un des décors d'*Aïda*, tel le décor du troisième acte de la *Reine de Chypre* (peint par Chéret).

Plaque. — Plaques de verre sur lesquelles on obtient des épreuves photographiques dont la dimension est de $0^m,24$ sur $0^m,18$ environ. Ces dimensions étant généralement admises, on désigne sous le nom de demi-plaque et de quart de plaque les épreuves ayant pour dimension $0^m,18$ sur $0^m,13$ et $0^m,11$ sur $0^m,9$ environ. On désigne aussi parfois les plaques sous le nom de plaque entière, et les épreuves de très grande dimension sous le nom d'extra-plaque.

— **spéciale.** — Se dit de sujets spéciaux, de motifs d'ornementation gravés sur une plaque de cuivre, et décorant le

plat de certains cartonnages ou reliures.

Plaquer. — Recouvrir un métal commun d'une feuille mince de métal précieux, un bois commun d'une feuille de bois plus riche.

Plaquette. — Album, recueil, volume de peu d'épaisseur.

Plastique. — Art de reproduire les objets par le relief, par la forme. Art de modeler des figures.

— **(arts).** — Se dit, en général, de tous les arts qui engendrent la forme, c'est-à-dire les arts du dessin ; — et en particulier de ceux qui se manifestent par le relief, le plus souvent à l'aide de matières malléables comme la terre glaise, la cire, le plâtre.

Plat. — Se dit de modelés qui manquent d'énergie.

Plate-bande. — (Arch.) — Partie supérieure d'une baie rectangulaire construite en pierres taillées suivant un appareil approprié. — Moulure plate et unie qui a plus de largeur que de saillie.

Plate-forme. — (Arch.) — Surface horizontale établie à l'extrémité d'une pente, au sommet d'un édifice, etc., formant terrasse, sur laquelle est souvent édifié un kiosque.

Plâtras. — Fragments informes provenant de la démolition d'un lambris en plâtre, d'une statue en plâtre brisée en mille morceaux, et bons à utiliser comme remblai ou remplissage.

Plâtre. — Se dit en général d'objets, de figures moulés en plâtre et de reproductions en plâtre. Un plâtre d'après l'antique.

Plâtreux. — Se dit de tons clairs d'un blanc blafard, sans transparence, d'une tonalité blanche, lourde, sans légèreté.

Plâtrière. — Lieu d'extraction de la pierre à plâtre.

Plein. — (Arch.) — Partie massive d'une construction. Les pleins et les vides d'une façade.

Plein air. — Se dit des tableaux, des dessins exécutés hors de l'atelier. Dans l'atelier, éclairé par un jour unique et tombant suivant un angle donné, on obtient de grands partis pris d'ombre et de lumière franchement tranchés ; lorsque le modèle, au contraire, pose en plein air, le modelé des plans s'accuse beaucoup moins énergiquement, à cause de l'abondance de lumière, des reflets, des rayons lumineux qui l'enveloppent de tous côtés. Dans ces conditions, le modelé ne s'obtient qu'en observant rigoureusement la valeur des tons, et telle saillie, qui dans l'atelier projetterait une ombre énergique, ne s'indique en plein air que par une valeur de ton aidant à la détacher, à la faire venir en avant. Enfin il faut ajouter que cette expression de tableaux, de dessins, d'études de plein air ne se prend pas toujours en bonne part. Quelques impressionnistes, voulant simplifier tout, abusent des effets de plein air ; cela les dispense d'étudier le modelé, lequel dans ce cas — et nombre d'œuvres d'artistes contemporains en font foi — demande, au contraire, un rendu très habile et une science très étendue de la valeur des tons.

— **cintre.** — (Arch.) — Cintre dont la courbe est égale à une demi-circonférence.

Pléorama. — Sorte de panorama mouvant inventé en 1831 et dans lequel les points de vue semblent fuir devant le spectateur.

Pli. — Se dit de la façon dont les draperies forment des angles et des cassures. Des plis mal étudiés. Un pli d'une ligne superbe.

Pliant. — Petit siège léger que les artistes joignent à leur bagage, lorsqu'ils vont faire des études en pleine campagne.

Plié. — (Blas.) — Se dit d'une fasce, d'une bande, etc., dont le contour est formé de deux courbes concentriques. Un chevron plié de gueules, trois fasces pliées de sable. Le plié est fréquemment employé dans les armoiries allemandes et italiennes.

Plinthe. — (Sculpt.) — Base rectangulaire ou circulaire au-dessus de laquelle commence le sol sur lequel les figures statuaires sont posées. Les plinthes servent souvent à recevoir les inscriptions, le titre des bustes, des statues; mais elles servent aussi à les surélever, de façon que la perspective — lorsque ces statues sont mises en place — n'en cache point les parties inférieures et que le raccourci n'en altère pas les proportions.

— (Arch.) — Partie carrée à la base des colonnes posant directement sur le sol, et servant à dégager le profil des moulures circulaires.

Dans tous les ordres antiques, sauf dans l'ordre dorique grec du Parthénon, toutes les bases de colonnes sont pourvues de plinthes.

— **(faire un lit sous).** — (Sculpt.) — Passer un trait de scie sous un bloc de pierre ou de marbre, de façon à obtenir une surface horizontale qui forme l'assise du bloc et serve de base pour l'établissement de la plinthe. — (Voy. ce mot.)

Plomb (colique de). — Colique violente causée par l'oxyde de plomb contenu dans les couleurs à l'huile.

Plombé. — (Voy. *Couleurs livides.*)

Plomberie. — (Arch.) — Ensemble de toutes les pièces en plomb qui entrent dans la construction d'un édifice. Art de fondre et de travailler le plomb.

Plumes à dessin. — Primitivement on se servait pour dessiner de plumes de corbeau. On se sert maintenant de plumes de fer plus ou moins fines, suivant le genre de dessin que l'on se propose d'exécuter. Le dessin à la plume a pris une certaine extension depuis que les procédés de gravure en relief sont universellement adoptés. Aussi certains artistes, pour obtenir des vigueurs, ajoutent-ils parfois aux traits fournis par les plumes ordinaires de larges touches obtenues à l'aide de roseaux taillés en pointe, de grosses plumes d'oie, et même de pinceaux trempés dans l'encre.

Pochade. — Esquisse, croquis librement et rapidement enlevé.

Poché. — Se dit d'encre de Chine très épaisse, délayée dans l'eau et donnant un noir intense.

Pocher. — Enlever une pochade, dessiner prestement, indiquer des figures à l'aide de quelques touches énergiques et vivement jetées. Un paysage animé de figures spirituellement pochées.

Poignée. — (Grav. en pierres fines.) — Manche en bois à l'extrémité duquel on fixe, avec du mastic, la pierre que l'on grave. C'est à l'aide de cette poignée que le graveur peut aisément manier la pierre fine, qui est ordinairement de très petite dimension, et la présenter au touret

portant les bouterolles, qui l'usent au moyen de la poudre de diamant ou d'émeri dont elles sont enduites.

Poinçon. — (Grav.) — Instrument acéré offrant parfois deux pointes assez grosses, émoussées, et servant, dans la gravure en manière de crayon, à ajouter de gros points au travail déjà préparé à l'eau-forte. En frappant sur ce poinçon, tenu bien perpendiculairement à la planche, on obtient, à l'aide de coups répétés et en déplaçant l'instrument à chaque fois, des creux plus ou moins espacés, plus ou moins profonds, qui se traduisent à l'impression par des points d'un noir

plus ou moins intense. Un grand nombre de planches, habilement exécutées ainsi au siècle dernier et imprimées en rouge, offrent l'aspect de dessins à la sanguine.

Poinçon. — (Gravure en cachets.) — Instrument d'acier servant à obtenir des empreintes répétées qui se trouvent gravées en frappant sur le côté opposé à la figure. Le contrepoinçon sert à obtenir des empreintes en sens contraire de celles que donnent les poinçons. Les graveurs possèdent souvent une collection de poinçons représentant les pièces qui reviennent le plus souvent dans le blason.

— Empreinte d'une initiale, d'une devise, d'un signe ou d'un symbole quelconque placé sur les objets d'orfèvrerie, sur les bijoux d'or et d'argent. Pour les objets modernes fabriqués commercialement, on désigne vulgairement ces poinçons sous le nom général de contrôle. On conserve au musée de Cluny une table de bronze où sont frappés les seings et contre-seings des orfèvres de Rouen au XVe siècle. Les pièces d'orfèvrerie ancienne sont ordinairement revêtues du poinçon du maître, de celui de la maison commune, du poinçon de charge et du poinçon de décharge. De nos jours, l'application des poinçons est réglementée par des lois et décrets spéciaux et soumise au contrôle permanent des agents de l'État.

— (Numismat.) — Relief qu'on imprime sur une autre pièce et qu'on termine en creux.

— (Arch.) — Pièce de charpente verticale placée au milieu d'une ferme (voy. ce mot), et posant par son extrémité inférieure sur l'entrait, de façon à soutenir le faîte à l'endroit où sont assemblés les arbalétriers.

— **originaux.** — Poinçons destinés au frappage des monnaies et qui ne subissent aucune retouche. Ces poinçons sont toujours en acier trempé.

Point. — (Sculpt.) — Marque que l'on fait sur les saillies d'une statue que l'on veut reproduire. — (Voy. *Mise au point.*)

Point d'aspect. — (Arch.) — Se dit du lieu d'où un édifice doit être envisagé pour être saisi d'un seul coup d'œil par le spectateur.

— **de distance.** — (Perspect.) — Point de fuite des lignes qui sont perpendiculaires au plan du tableau ou forment angle droit avec la base horizontale du tableau.

— **de fuite accidentel.** — (Perspect.) — Point de fuite d'un ensemble de lignes droites parallèles.

— **de fuite principal.** — (Perspect.) — C'est en ce point que vient converger la perspective des lignes perpendiculaires au tableau, et ce point est le pied de la perpendiculaire abaissée de l'œil du spectateur sur le plan du tableau.

— **de vue.** — (Perspect.) — Point placé sur la ligne de terre et où convergent les rayons visuels.

— **équipollés.** — (Blas.) — Ces points, au nombre de neuf, sont placés en échiquier.

— **perdu.** — Arch. — Centre d'un arc dans une figure d'ornement placée sur une portion de cercle.

Pointal. — Pièce de fer entrant dans l'armature des modèles de statues pour la fonte.

Pointe. — (Blas.) — Pièce montant de bas en haut. Plus étroite que le chapé et occupant seulement les deux tiers de la pointe de l'écu. On trouve des pointes en bande, en barre, en fasce renversées. On dit aussi pointe en pointe lorsque la pointe a son sommet au centre de l'écu.

— **à graver.** — Les pointes des graveurs sont des poinçons plus ou moins aigus. Les anciens graveurs se servaient de fortes aiguilles à coudre. On se sert fréquemment de nos jours de petites vergettes d'acier adaptées à un manche de bois. On em-

ploie aussi des porte-pointes à vis qui permettent de se servir successivement de pointes de grosseurs différentes.

Pointe de diamant. — (Arch.) — Pierres bossages taillées en facettes ; — et aussi ornement de moulure de l'époque romane. — (Voy. *Bossages*.)

— **des graveurs sur bois.** — La pointe des graveurs sur bois se compose d'une lame d'acier ; — on se sert fréquemment de ressorts de pendule aiguisés en biseau, que l'on trempe et recuit au jaune foncé. On les emmanche dans une tige de bois fendue en deux et serrée par une corde tortillée. Le graveur manie cette pointe comme une sorte de canif pour creuser le buis, pour défoncer les blancs qui, dans la gravure sur bois, doivent être assez profonds pour n'être pas touchés par le rouleau destiné à encrer les parties en relief.

— **double.** — (Grav.) — Il y a des pointes doubles et même des pointes triples destinées, dans la gravure à la manière du crayon, à graver deux ou trois points à la fois. Ces pointes sont fixées dans des manches en bois et souvent légèrement émoussées, de façon à former des points assez gros.

— **plate.** — (Grav.) — Pointe qui enlève de fortes largeurs de vernis, mais donne des tailles moins énergiques que celles que l'on obtient avec les pointes ordinaires et à l'aide d'une morsure très prolongée.

Pointer. — Exécuter un modèle à l'aide de points.

Pointe sèche. — (Grav.) — Stylet d'acier à l'aide duquel on dessine directement sur le cuivre. En appuyant plus ou moins fortement, la pointe sèche pénètre plus ou moins profondément le métal, qu'elle ne coupe pas, mais qu'elle refoule de chaque côté. Ces saillies de cuivre portent le nom de *barbes*. On les enlève à l'aide du grattoir si l'on veut que les traits donnent à l'impression un ton gris. Si on désire au contraire avoir des noirs veloutés, on conserve ces barbes ; lors de l'encrage de la planche elles accrochent le noir. Mais elles ne peuvent donner qu'un nombre d'épreuves fort restreint, car elles s'usent rapidement à l'essuyage. On se sert de la pointe sèche pour ajouter à une planche déjà mordue à l'eau-forte des valeurs de ton d'une grande finesse et qu'il serait impossible d'obtenir par des morsures. C'est donc un procédé de retouche et c'est ainsi que Rembrandt employait la pointe sèche. Toutefois, il s'est trouvé dans ces derniers temps des artistes qui ont exécuté entièrement à la pointe sèche et sans avoir recours à aucun autre procédé des planches — principalement des portraits — de très grande dimension, et dont la beauté d'épreuves dépend surtout de l'habileté de l'imprimeur. — (Voy. *Essuyage, Retroussage*.)

Pointillage. — Travail fait à l'aide de points. — Et aussi mode de tracer des lignes formées d'une série de points destinés, dans les plans, à indiquer des axes ou des lignes de construction à titre de renseignements.

Pointillé. — Se dit de peintures, de dessins, de gravures exécutés à l'aide de points et non à l'aide de teintes plates ou de hachures.

Poitrail. — (Constr.) Forte pièce de charpente placée horizontalement sur des piliers, sur des massifs de maçonnerie, etc., et destinée à supporter parfois des charges considérables.

Polissage. — (Sculpt.) — Le polissage des statues en marbre est ordinairement confié à des ouvriers marbriers, mais le statuaire doit surveiller ce travail avec soin. Les finesses des touches disparaissent aisément sous l'action de la pierre ponce. Aussi les statuaires de l'antiquité ont-ils poli simplement à la cire quelques-unes de leurs

œuvres. On recouvre parfois les statues en marbre dont on veut conserver le polissage d'une légère couche de vernis.

Polissage. — (Grav.) — On polit les cuivres destinés aux graveurs à l'aide d'un grattoir, puis avec du grès, de la pierre ponce, de la poudre d'ardoise, du charbon de saule. — (Voy. *Planeurs*.)

Polisseur. — Ouvriers marbriers qui polissent les statues en marbre.

Polychrome. — Qui est de plusieurs couleurs. En Égypte et en Grèce, l'architecture polychrome était en honneur et les monuments byzantins et certains édifices gothiques étaient peints ou offraient des détails d'ornementation rehaussés de peinture à l'extérieur aussi bien qu'à l'intérieur. De nos jours et sous nos climats les essais de polychromie les plus sérieux n'ont été tentés qu'à l'aide de matériaux diversement colorés : bronzes, marbres, pièces de céramique. La sculpture polychrome était pratiquée dès la plus haute antiquité; de nos jours, quelques statuaires, Simart, Pradier, Clésinger, ont tenté de ressusciter cette forme d'art, non plus en coloriant les statues comme autrefois, mais en employant des matériaux de couleurs diverses.

Polychromie. — Procédé d'impression, de décoration, de coloriage, d'enluminage à l'aide de plusieurs couleurs.

Polyèdre. — Solide à surfaces planes.

Polygonal. — Qui a la forme d'un polygone.

Polygone. — Figure géométrique qui a plusieurs angles et plusieurs côtés.

Polyorama. — Panorama offrant des tableaux superposés dont les aspects se transforment, suivant que les toiles sont éclairées par devant ou par derrière.

Polyptyque. — On désigne ainsi, particulièrement pendant le moyen âge et la Renaissance, les retables fermés à l'aide de plusieurs volets se repliant les uns sur

les autres. — (Voy. *Diptyque* et *Triptyque*.) Se disait, dans l'antiquité, des tablettes à écrire formées de plus de deux lames ou feuillets.

Pomme. — Motif d'ornementation de forme sphérique.

— **de pin.** — Motif de décoration formé d'une sorte de cône renflé, couvert d'écailles et d'imbrications et fréquemment employé dans les frises, dans les rosaces, comme motif d'amortissement.

Ponce. — Petit sachet de toile rempli de charbon pilé, de plâtre ou de sanguine dont on se sert pour obtenir un *poncis*. — (Voy. ce mot.)

Ponceau. — (Voy. *Couleur ponceau*.)

— (Arch.) — Se dit d'un petit pont d'une seule arche.

Poncette. — Morceaux de feutre imprégnés d'un mélange de résine en poudre et de noir de fumée ou de céruse dont on se sert pour obtenir un poncis. — (Voy. ce mot.)

Poncif. — On dit d'un tableau qu'il est par trop « poncif » pour indiquer qu'il n'a aucun caractère d'originalité, que ces figures semblent avoir été déjà vues, paraissent être des décalques d'œuvres antérieures, très connues ou des réminiscences d'œuvres types.

Poncis. — Contour précis d'un dessin exécuté sur une feuille de papier assez résistante et qu'on pique de trous d'aiguille aussi rapprochés que possible. Pour obtenir un décalque de ce contour, on tamponne cette feuille avec un petit sac renfermant de la poudre de fusain, de sanguine ou de craie, et la poudre, en traversant les petites ouvertures, indique par une suite de points le contour dont on voulait avoir une reproduction exacte. On se sert de poncis pour reporter sur toile les esquisses cherchées sur papier, pour obtenir des répétitions identiques d'un motif d'ornementation, etc. Ce n'est que par

corruption qu'on désigne les *poncis* sous le nom de *poncifs*; ce dernier mot a une autre signification. — (Voy. *Poncif*.)

Pondérer. — Equilibrer les groupes d'une composition.

Pont. — (Arch.) — Construction formée d'arches ou de tabliers en fer et servant à franchir un fleuve, à relier deux points séparés par une dépression de terrain.

— **biais.** — (Arch.) — Pont établi obliquement par rapport à la direction de l'axe du fleuve ou de la route qu'il traverse.

Porcelaine. — (Céram.) — Poterie dure, compacte et imperméable, formée d'une pâte fine et translucide, à base principale de kaolin.

— **hybride.** — Se dit de certaines pièces de porcelaine italienne dans lesquelles le kaolin de Vicence n'entrait que pour une faible part, la base étant formée de quartz et de fritte vitreuse, et qui étaient vernies au plomb mêlé de quartz et de fondant. Certains auteurs, tels que Brongniart, donnent aussi le nom de porcelaine mixte à ces pièces qui ne sont pas purement kaoliniques.

— **opaque.** — Se dit improprement de certaines faïences fines. On les désigne parfois aussi sous le nom de *demi-porcelaines*.

Porcelainier. — Artisan qui fabrique des porcelaines.

Porcelanique. — Qui a l'apparence, l'aspect de la porcelaine.

Porche. — (Arch.) — Vestibule extérieur des basiliques chrétiennes. C'était la partie qui dans les temples antiques portait le nom de *pronaos*.

Certaines églises du moyen âge possèdent des porches en pierre d'une grande richesse, tels qu'on en trouve à Notre-Dame de Noyon et à Saint-Vincent de Rouen. La Renaissance nous a laissé de beaux spécimens de porches en bois sculpté, et l'entrée d'un grand nombre d'églises de village était, autrefois surtout, précédée de porches rustiques d'un aspect parfois très pittoresque.

Porphyre. — Pierre dure, de couleur rouge ou verte, parsemée de taches blanches et susceptible de recevoir un très beau poli.

Porphyriser. — Broyer les matières colorantes destinées à la fabrication des couleurs.

Portail. — (Arch.) — Nom donné dans le style roman et le style gothique, surtout du XIIIe au XVIe siècle, à la façade des églises. Le portail de la cathédrale d'Amiens. On désigne aussi par ce mot les portes des églises, et on donne le nom de grand portail à l'entrée principale.

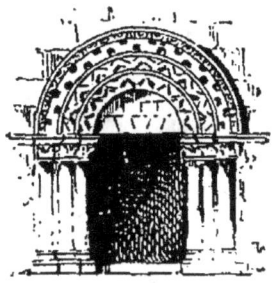

Dans le style roman, l'archivolte en plein cintre du portail est soutenue par des colonnettes, et dans le style gothique cette partie verticale est décorée de niches superposées. La partie qui existe entre le linteau de la porte et la partie

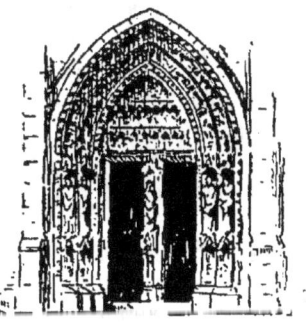

courbe porte le nom de tympan. Dans la plupart des édifices gothiques, le tympan des portails est orné de bas-reliefs comprenant parfois des centaines de figurines disposées en frises superposées, et parfois aussi ces tympans ont servi à représenter la généalogie de la Vierge sous la forme d'un arbre, désigné sous le nom d'arbre de Jessé.

Porte. — (Arch.) — Ouverture ou baie servant d'issue ou de dégagement. — Se dit aussi de sortes d'arcs de triomphe ou portes décoratives. Telles sont, à Paris, les portes Saint-Martin et Saint-Denis érigées sous le règne de Louis XIV.

— **à deux battants.** — (Arch.) — Porte formée de deux vantaux se fermant l'un sur l'autre.

La porte cochère, la porte-fenêtre ou porte à balcon sont ordinairement des portes à deux battants. Parfois, ces battants s'ouvrent dans toute la hauteur de la baie; parfois aussi une imposte dormante occupe la partie supérieure.

— **bâtarde.** — (Arch.) — Porte de dimensions intermédiaires entre celles de la porte cochère et de la petite porte.

— **cochère.** — (Arch.) — Porte carrossable. La porte cochère doit avoir une largeur de deux mètres au moins. Au XVIIe et au XVIIIe siècle, lorsque la dimension des carrosses de gala était considérable, on a exécuté des portes cochères dont la hauteur apparente dépassait la hauteur de deux étages. Dans ce cas, la partie supérieure formant imposte dormante était décorée de frontons et de cartouches parfois d'une extrême richesse.

— **décorative.** — (Arch.) — Se dit des portes construites au XVIIe et au XVIIIe siècle pour remplacer les portes fortifiées du moyen âge. Ces portes décoratives, qui souvent étaient reliées aux anciens remparts, servaient à fermer l'issue d'une rue; mais elles étaient surtout conçues au point de vue décoratif, ornées de trophées et parfois de statues allégoriques.

Porte égyptienne. — (Arch.) — Porte dont l'ouverture a la forme d'un trapèze dont les jambages sont inclinés. On trouve aussi des portes égyptiennes à jambages verticaux. En général, ces portes sont décorées d'hiéroglyphes sculptés ou peints, et parfois leur couronnement se compose d'une large gorge avec motif central formé d'un globe ailé.

— **d'enfilade.** — (Arch.) — Se dit, dans un édifice, de portes placées dans un même axe. Dans les musées, dans les palais, les portes d'enfilade servent à faire communiquer entre elles les galeries, les salons, dans toute la longueur de l'édifice.

— **fenêtre.** — (Arch.) — Baie descendant jusqu'au sol d'un appartement et fermée d'une porte vitrée servant à la fois de porte et de fenêtre.

— **flamande.** — (Arch.) — Porte avec jambage et couronnement fermés d'une grille de bois ou de fer.

— **fortifiée.** — (Arch.) — Se disait surtout au moyen âge des portes avec pont-levis servant à défendre l'entrée d'une ville. Les portes fortifiées étaient ordinairement flanquées de tourelles à chaque angle, et une galerie supportée par des mâchicoulis permettait aux assiégés de lancer des projectiles sur les assiégeants. La plupart de ces portes étaient couronnées de hautes toitures.

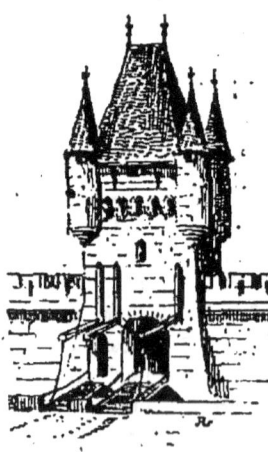

Porte triomphale. — (Arch.) — Monument commémoratif en forme d'arc de triomphe.

Porte-cartons. — Se dit de petits meubles ayant une forme générale qui ressemble à celles des lettres X ou Y et servant à placer les cartons ou portefeuilles à hauteur d'appui, pour qu'on puisse les feuilleter plus aisément.

— -crayon. — (Dess.) — Instrument formé de branches de cuivre mince, de forme demi-cylindrique, soudées l'une à l'autre, et dont l'extrémité s'évase de façon qu'on puisse y enchâsser le crayon, qu'on maintient fortement en place à l'aide d'un anneau pressant les

branches de métal. Les porte-crayons peuvent le plus souvent recevoir un crayon à chaque extrémité. On les emploie surtout pour dessiner au crayon noir, qui non seulement noircirait les doigts, mais de plus est de trop petite taille pour être tenu directement.

Portefeuilles. — Se dit de deux feuilles de carton reliées par un dos en toile, avec ou sans rabattants (voy. ce mot), et fermées par des rubans. Il y a des portefeuilles de toute dimension, de tout format. Avoir de nombreux portefeuilles de gravures, posséder une nombreuse collection de pièces gravées dans ses portefeuilles.

Porte-folios. — Se dit de cartons placés à demeure sur de petits chevalets, se fermant comme un portefeuille, à l'aide d'une serrure et dans lesquels on classe des épreuves rares, des gravures, des dessins précieux.

— -main. — Moulure en bois ou en fer à profil convexe, parfois avec arête angulaire légèrement saillante et que l'on applique sur les rampes d'escalier, sur les balcons, à l'endroit où l'on s'appuie. On fabrique des porte-main en bois diversement colorés et vernis.

Porte-pointes. — (Grav.) — Le porte-pointe se compose d'une virole de cuivre fendue ; ce qui permet de loger à l'intérieur des pointes de différentes grosseurs qu'on maintient à l'aide d'une vis de pression.

— -sujet. — Supports destinés à placer à une hauteur convenable les modèles en relief que doivent copier des élèves.

Portée. — (Arch.) — Se dit de la longueur d'une pièce de charpente en bois

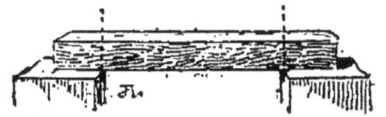

ou en fer posée horizontalement et soutenue à ses deux bouts par des supports.

Portière. — Rideau fixé à la partie supérieure d'une baie, drapé, relevé ou tombant verticalement, et à l'aide duquel on dissimule une porte ou on orne une ouverture. On emploie souvent des tapisseries comme portières dans les ateliers d'artistes installés avec luxe.

Portique. — (Arch.) — Galerie couverte, à air libre, dont les voûtes ou les plafonds sont supportés par des colonnes, des piliers ou des arcades. Quelques auteurs donnent

aussi ce nom, ou même celui de loge, à l'ensemble formé par un entablement supporté par deux colonnes au milieu

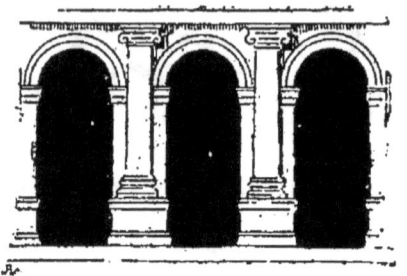

desquelles est placée une arcade. Un portique avec piédestal. Un portique sans piédestal.

Portrait. — Imitation trait pour trait — on disait pourtraict en vieux français, — image d'après un personnage, un modèle vivant, dessinée, peinte ou sculptée, etc., dans laquelle l'artiste s'attache surtout à reproduire exactement les traits, l'attitude habituelle et l'expression caractéristique du modèle.

— **en buste.** — Portrait représentant un personnage de la tête à la ceinture.

— **en médaillon.** — Portrait représentant la tête seule d'un personnage, et de préférence le profil.

— **en pied.** — Portrait représentant un personnage en entier, de la tête aux pieds.

Posage des couleurs. — (Céram.) — Application, à la surface des poteries, de couleurs résistantes au feu. Ce posage peut se faire au pinceau, au putois (voy. ce mot), au mordant (espèce d'huile grasse qui retient la couleur saupoudrée), par réserve (c'est-à-dire en ménageant à l'aide d'une solution gommeuse les parties qui doivent être réservées), ou enfin par impression, en décalquant à la surface de la pièce à décorer des épreuves d'ornements lithographiés ou gravés sur lesquels on fait adhérer les couleurs vitrifiables à l'aide d'un tampon.

Poser à champ. — (Arch.) — Placer une pierre, une tablette de marbre, de façon que la plus grande surface soit verticale. On dit aussi *de champ*.

Poser l'ensemble. — Terme indiquant que le modèle pose entièrement nu.

— **des jets.** — Dans les opérations préparatoires de la fonte des statues on nomme pose des jets la disposition des canaux renfermés dans le moule de potée (voy. ce mot) et destinés à recevoir le métal en fusion.

— **le modèle.** — Donner une attitude au modèle vivant. « C'est un grand art, a dit excellemment Diderot, que de savoir poser le modèle. »

Postes. — (Arch.) — Motif d'orne-

mentation formé d'enroulements se reliant d'une façon continue. On dit aussi flots.

Post-scénium. — (Arch.) — Partie des théâtres antiques située en arrière de la scène.

Poteau. — (Arch.) — Pièce de bois servant de support vertical.

Potée. — Mélange de creusets blancs pulvérisés, de terre, de fiente de cheval et de poils de bœuf, usité pour fabriquer les moules des statues destinées à la fonte.

Potelet. — (Arch.) — Petit poteau.

Poterie. — Produit de l'industrie du potier ; — et aussi vases d'argile communs et grossiers, cuits au four.

— **vernissée.** — Poteries recouvertes d'une glaçure plombifère.

Poterne. — (Arch.) — Fausses portes, petites portes dissimulées que l'on rencontre dans certains châteaux forts du moyen âge.

Potiche. — Vase de Chine et du Japon ordinairement en porcelaine, à col évasé, à panse légèrement renflée, souvent couvert d'une ornementation fort riche. Il y a des potiches de toute dimension. Les Chinois se servent de grandes potiches ventrues, avec couvercles rappelant la

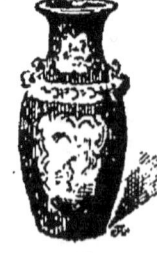

toiture des temples, pour renfermer leur récolte de thé.

Potichomanie. — Procédé de décoration de vases de verre à l'aide de figurines découpées et collées à la surface intérieure du vase, qui était ensuite barbouillée d'une couche de blanc épais, de façon à lui donner l'aspect de la faïence. La potichomanie, mise à la mode en 1850, a joui pendant quelque temps d'une vogue singulière et est aujourd'hui complètement abandonnée.

Potier. — Artisan qui fabrique des pièces de poterie.

— d'étain. — Artisan qui tourne des vases d'étain.

Pouce. — Ancienne mesure de longueur égale à vingt-sept millimètres.

Poudre de diamant. — (Grav.) — Poudre utilisée par les graveurs en pierres fines, qui en enduisent leurs outils de fer à l'aide d'une légère couche d'huile, de façon à attaquer plus sûrement les pierres contre lesquelles l'acier s'émousserait.

Pourpre. — (Voy. *Couleur pourpre*.)

— (Blas.) — Couleur violette tirant sur le rouge. S'indique en gravure par des hachures inclinant de droite à gauche.

Pourrir la pâte (faire). — (Céram.) — Opération qui a pour but d'achever la préparation de la pâte à faïence fine ou à porcelaine, et qui consiste à livrer cette pâte à l'action de l'eau, de manière à le débarrasser par la putréfaction des matières organiques qu'elle renferme.

Pourrissage. — (Céram.) — Opération qui consiste à conserver pendant quelque temps les pâtes céramiques dans un état constant d'humidité.

Pourtour. — (Arch.) — Tour, circuit, développement d'un édifice. Le pourtour extérieur d'une cathédrale.

Poussé. — Se dit d'une exécution très soignée, d'un tableau, d'une statue, travaillés, étudiés dans leurs moindres détails.

Poussée. — (Arch.) — Se dit de la force résultant de la réaction de deux voûtes ou parties de construction arc-boutées l'une contre l'autre.

Pousser au noir. — Se dit de l'inconvénient que présentent certains tableaux, certaines couleurs qui, sous l'action de l'air et du temps, deviennent ternes, noircissent.

— au vide. — (Arch.) — Se dit de l'effet produit sur les jambages par une partie voûtée. Dans l'architecture gothique, les arcs-boutants et les contre-forts n'ont d'autre but que de combattre la poussée au vide des voûtes des nefs, et les architectes de cette époque ont montré 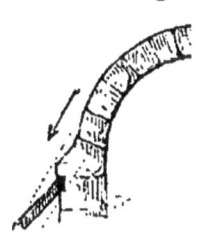 quel parti, au point de vue artistique et décoratif, on pouvait tirer de massifs de maçonnerie indispensables à la stabilité de l'édifice.

Poussinesque. — Se dit d'œuvres exécutées à la manière du Poussin.

Poutre. — (Arch.) — Pièce de bois équarrie. Solives destinées à former un plancher.

Poutrelle. — (Arch.) — Petite poutre.

Pouzzolane. — (Arch.) — Terre rougeâtre qu'on mélange avec de la chaux pour former un ciment hydraulique.

Praticien. — Artisan, doublé parfois d'un artiste, qui fait la mise au point des sculptures. — (Voy. *Mise au point*.)

Pratique. — (Voy. *Peindre de pratique*.)

Préau. — (Arch.) — Dans les anciens cloîtres, cour carrée à air libre réservée à la promenade des religieux.

Précieux. — Se dit d'une exécution très cherchée, d'un faire très délicat, d'une touche d'une finesse exquise.

Préciser. — Fixer, arrêter un contour. Des reliefs qui gagneraient à être précisés.

Préféricule. — Se dit d'un vase antique en forme de bassin.

Prêle. — (Bot.) — Tige d'une plante hérissée d'inégalités semblables à des grains de sable et avec laquelle on peut lisser et polir le bois et même nettoyer les métaux. Certains sculpteurs se

servent aussi de la prêle rugueuse pour obtenir sur leurs modèles en terre glaise des surfaces couvertes d'aspérités irrégulières, qui accrochent la lumière et accentuent le modelé.

Premier état. — (Grav.) — Épreuve que donne une planche lorsqu'elle a reçu une première morsure, et que les travaux complémentaires et définitifs n'ont point encore été exécutés. On donne aussi le nom de premier état à toute épreuve d'une planche, terminée ou non, mais différente des épreuves d'un second tirage.

Première idée. — Croquis, ébauche dessinée, peinte ou sculptée, projet d'architecture réalisant la première pensée de l'artiste.

Premier plan. — (Arch. théâtrale.) — Espace de la scène compris entre le manteau d'Arlequin et la première coulisse.

Premières épreuves. — (Grav.) — Épreuves tirées avant qu'une planche soit achevée, avant le tracé des légendes gravées, avant les noms d'auteurs, etc. — (Voy. *Épreuve avant la lettre*, *Épreuve d'artiste*.)

Prendre des mesures. — (Arch.) — Relever des dimensions soit sur un terrain, soit dans une construction quelconque.

— du champ. — C'est se mettre à une distance suffisante d'une œuvre d'art pour pouvoir en saisir les lignes d'ensemble d'un seul coup d'œil et de façon qu'elle se présente sous l'aspect le plus favorable.

Préparation. — Se dit de la façon dont on ébauche un tableau, dont on prépare certaines parties en les recouvrant de tons qui doivent servir à faire valoir les travaux ultérieurs. Une bonne préparation. Une préparation insuffisante.

Presse. — Machine au moyen de laquelle on imprime des planches gravées ou les feuilles d'un livre.

— Bâti en bois ou en fer, en forme de rectangle ouvert sur l'un de ses côtés, et pourvu d'une vis à manche qui peut être plus ou moins serrée. La presse est employée pour maintenir adhérents certains assemblages de menuiserie. Les photographes emploient également de très petites presses pour fixer les chambres noires sur la planchette terminant un pied.

Presse à bras. — Presses typographiques ou lithographiques mues à bras d'homme.

— en taille-douce. — Presse à l'aide de laquelle on imprime des planches gravées en creux, c'est-à-dire dans lesquelles les traits noirs creusés conservent seuls l'encre nécessaire pour le tirage.

— lithographique. — Presse à l'aide de laquelle on tire des épreuves des pierres sur lesquelles on a exécuté à l'encre grasse des dessins à la plume ou au crayon.

— manuelle en bois. — Se disait, au siècle dernier, de la presse typographique à bras au moyen de laquelle on tirait des épreuves des vignettes sur bois.

— mécanique. — Presses mues à l'aide de machines à vapeur, à gaz ou électriques, et destinées à imprimer en typographie ou en lithographie.

— monétaire. — Presse destinée au frappage des médailles et monnaies.

— typographique. — Presse à l'aide de laquelle on imprime les bois gravés, les clichés et autres gravures en relief, c'est-à-dire dans lesquelles les blancs sont creux et dont les noirs peuvent être encrés par un rouleau passant à leur surface.

Presse (sous). — Se dit d'un ouvrage livré à l'impression, de planches gravées dont le tirage en nombre est en cours d'exécution.

Pressier. — Ouvrier qui imprime à la presse à bras.

Prismatique. — Qui a la forme d'un prisme.

Prisme. — Solide géométrique dont les bases sont égales et parallèles et les

côtés formés de parallélogrammes. Un prisme est dit triangulaire, hexagonal, etc., s'il a pour base un triangle, un hexagone. Un prisme est droit, lorsque les arêtes sont perpendiculaires au plan de la base et lorsque les faces latérales sont des rectangles.

Prisme. — Prisme triangulaire en cristal, qui, relevant un rayon de lumière blanche, le réfracte décomposé et formant les sept couleurs du spectre.

Proboscide. — (Blas.) — Trompe d'éléphant ordinairement représentée contournée en S et posée en pal. Un proboscide d'or. Un proboscide, le naseau en haut d'argent. Cette pièce, dont l'usage est fort rare, ne se rencontre que dans les armoiries allemandes.

Procédé. — Moyen technique, pratique, d'exécution.

Profil. — Se dit, en général, de l'aspect, de la représentation d'un objet quelconque vu d'un seul côté. Contour déterminé par cet objet vu de côté.

— (Peint.) — Se dit en peinture, en dessin, d'un portrait vu de côté.

— (Arch.) — Se dit des dessins représentant un édifice en coupe verticale, et surtout des sections pratiquées de façon à bien préciser les saillies d'une moulure, d'un motif d'ornementation dont les dessins de face ne pourraient faire apprécier le relief. Le dessin des profils dans le style gothique était toujours subordonné au tracé de l'appareil, et les moulures étaient toujours combinées de telle sorte que les joints étaient dissimulés et ne venaient jamais rompre la surface concave ou convexe de ces moulures. Les sections des piliers gothiques, celles surtout des arcs-doubleaux, montrent des profils d'un tracé très savant. Au XIIIe siècle, les piliers étaient formés de

colonnes cantonnées; mais au XIVe siècle, leur profil — ou section horizon-

tale — étant le même que celui des arcs-doubleaux, était formé parfois d'un très grand nombre de moulures. Enfin lorsqu'on exécute les moulures en plâtre, on donne le nom de contre-profil à la planchette découpée de façon à obtenir le profil voulu.

Profil fuyant.—(Voy. *Profil perdu.*)

— **perdu.** — Se dit d'un portrait représentant une personne vue de côté, de façon que le derrière de la tête soit placé au premier plan et que les traits du visage soient dissimulés en partie par les saillies du front et de la joue. On dit aussi *profil fuyant*.

Profiler. — Tracer un profil, représenter de profil, tracer la silhouette, le contour d'un profil.

Profondeur. — (Peint.) — Étendue considérée du bord inférieur du tableau jusqu'à l'horizon. Ce paysage manque de profondeur.

Progression. — Système d'ornementation dans lequel les motifs prennent plus ou moins d'importance suivant qu'ils ont à couvrir des surfaces plus ou moins étendues. Ainsi, dans un fronton, l'ornementation doit être conçue par progression, puisqu'elle doit rem-

plir au sommet du fronton une surface plus considérable qu'aux extrémités qui se terminent en pointe.

Projection. — Représentation des corps sur une surface plane, verticale ou horizontale; figure obtenue sur ces plans en joignant le pied des perpendi-culaires abaissées de tous les points d'un objet sur le plan. Le tracé des projections rentre dans la série des épures et exige parfois des connaissances très étendues en géométrie; mais l'architecte doit être familiarisé avec ces tracés qui lui permettent de se rendre compte des détails d'une construc-tion et de les préciser en vue de l'exécution, et qui lui servent aussi à indiquer sur ces dessins le tracé des ombres projetées par un foyer de lumière conventionnellement placé dans le haut et à gauche des dessins et dirigeant ses rayons suivant un angle de 45°.

Projet. — (Arch.) — Se dit de l'ensemble des plans, élévation et détails d'un édifice que l'on projette de construire.

Projeter. — Tracer une projection (voy. ce mot); et aussi dresser le plan, le projet d'un édifice.

Pronaos. — Se disait, dans les temples antiques, des portiques placés en avant de la cella.

Proportion. — Se dit de la dimension d'une figure peinte, dessinée ou sculptée; — et aussi du rapport qui existe entre les dimensions des différentes parties du corps. En peinture et en sculpture, la proportion du corps humain est indiquée par la tête; un corps humain bien proportionné a une hauteur égale à 7 ou 8 longueurs de tête. En architecture, les proportions de l'entablement sont fournies par le module

ou rayon du fût de la colonne à sa base.

Proportionné. — Se dit d'une figure dont les proportions sont bien observées, offrent un rapport harmonique entre leurs dimensions.

Proportionnel. — Qui a rapport à une proportion.

Propre. — Se dit dans un tableau de colorations étendues avec soin, de taches sans rugosités; dans un dessin de hachures, de traits régulièrement alignés. La propreté d'exécution n'est pas toujours une preuve de mérite dans une œuvre d'art. Poussée à l'excès, elle ne fait que refroidir singulièrement l'aspect de l'œuvre.

Propyléen. — (Arch.) — Dans le style des propylées.

Propylées. — (Arch.) — Se dit, dans l'antiquité, du vestibule d'un temple orné de colonnes et, en particulier, de la construction placée à l'entrée de l'Acropole d'Athènes, avant d'arriver au Parthénon.

Proscénium. — (Arch.) — Partie des temples antiques placée en avant de la scène.

Prostyle. — (Arch.) — Se dit des temples antiques, ornés de colonnes sur la seule face antérieure.

Prothesis. — (Voy. *Oblatorium.*)

Pseudisodomos. — (Arch.) — Appareil antique formé d'assises hautes et basses alternant régulièrement. Les appareils formés de pierres de même hauteur portaient, chez les Grecs, le nom d'ἰσόδομον (bâti de la même manière). On donnait le nom d'ἔμπλεκτόν aux murailles d'une grande épaisseur, dont le vide était rempli de pierres brutes noyées dans le mortier, mais dont les deux faces étaient reliées par des pierres transversales portant le nom de διατόνοι. Enfin l'*opus reticulatum* des Romains, formé de pierres carrées posées en losange, portait chez les Grecs le nom de δικτυόθετον (δίκτυον, filet de pêcheur).

Pseudodiptère. — (Arch.) — Se disait dans l'antiquité de temples diptères incomplets.

Publication. — Se dit, en général, des volumes imprimés, publiés et

mis en vente par les éditeurs. Des publications d'art. Des publications illustrées.

Pulvérisateur. — Instrument à l'aide duquel on projette sur un dessin un liquide fixateur réduit en poudre ou gouttelettes d'une ténuité extrême. — (Voy. *Fixateur.*)

Punaise. — Sorte de petite pointe acérée très courte, à tête large, dont on se sert pour fixer des feuilles de papier sur des planchettes, des cartons, etc.

Pupitre. — On se sert d'un pupitre pouvant s'incliner suivant des angles différents : 1° pour peindre les miniatures sur ivoire ; 2° pour la peinture sur porcelaine ; 3° pour la retouche des photographies ; 4° pour exécuter différents calques. Dans toutes ces applications, sauf pour la peinture sur porcelaine où le pupitre est en bois plein, le vide de l'encadrement du pupitre est rempli par une glace dépolie qui sert à tamiser le jour.

Pur. — (Blas.) — Se dit d'une armoirie qui n'a d'autre émail que celui de l'écu. On dit aussi plein.

Pureté. — Se dit de la correction, de la précision du dessin. La pureté de contour des figures de Raphaël. La pureté de lignes de la *Source* d'Ingres.

Putois. — (Peint. sur faïence.) — Pinceau très doux ayant la forme d'une brosse courte dont on se sert pour étendre les couleurs et unir les teintes.

Pycnostyle. — (Arch.) — Se dit d'un entre-colonnement très étroit ne mesurant que trois modules. — (Voy. ce mot.)

Pylône. — (Arch.) — Se dit, dans l'architecture égyptienne, d'un double massif de maçonnerie en forme de tour pyramidale, avec porte au milieu, la partie supérieure se terminant en terrasse.

Parfois on appliquait contre ces pylônes des mâts ornés de banderoles flottantes. Les pylônes de Thèbes étaient précédés d'avenues de sphinx et d'obélisques.

Pyramidal. - En forme de pyramide.

Pyramide. — Solide géométrique à base triangulaire ou polygonale et dont les faces latérales se réunissent et se groupent en un point nommé *sommet*. On désigne aussi sous ce nom, et parfois sans qualificatif, les trois monuments égyptiens de la IV° dynastie, dont le plus élevé, ou pyramide de Chéops, qui mesure 146 mètres de hauteur, est édifié sur un plan

carré et dont le massif en pierre calcaire était primitivement revêtu de dalles polies et appareillées avec soin.

Pyramidé. — Qui offre une disposition pyramidale.

Pyramidion. — (Arch.) — Se dit de pyramides dont la hauteur est très petite par rapport à la base. Le sommet des

obélisques se termine souvent en pyramidion. On termine ainsi de même un certain nombre de monuments funèbres ou commémoratifs conçus dans le style néo-grec.

Pyro-fixateur. — Petit appareil d'amateur destiné à cuire la peinture sur porcelaine. Il est composé d'un bâti en fonte avec panneaux en terre réfractaire. A l'intérieur est disposée une petite cazette dans laquelle on introduit les plaques qu'on veut soumettre à la cuisson.

Q

Quadrangulaire. — Qui a quatre angles, on dit aussi *quadrangulé*.

Quadrataire. — Se disait, au moyen âge, de l'art d'incruster des pierres dures à l'imitation des anciennes mosaïques.

Quadrature. — Se dit, dans la peinture à fresque, de l'exécution de motifs d'ornements suivant des tracés géométriques.

Quadrilatère. — Polygone à quatre côtés.

Quadrillé. — (Voy. *Papier quadrillé*.)

Quart de rond. — (Arch.) — Moulure dont la saillie est déterminée par un quart de cercle.

Quartier. — (Arch.) — Se dit des marches tournantes d'un escalier ; et aussi de la portion d'un escalier à vis reliant deux pièces situées à un étage différent.

— (Blas.) — Chacune des parties d'un écu écartelé en croix. On blasonne en faisant précéder la description du mot écartelé. Écartelé au premier quartier d'or, au deuxième de gueules, etc., etc., ou au premier et quatrième d'argent, s'il se trouve deux quartiers semblables.

Quatre-feuilles. —(Arch.)— Motif d'ornementation de style ogival, formé de quatre arcs de cercle tracés en prenant successivement pour centre les angles d'un carré. Quelquefois les quatre arcs de cercle sont tangents ou sécants ; quelquefois aussi et suivant les époques, leurs extrémités sont séparées par des parties angulaires. Au XIIe siècle, le contour intérieur des quatre-feuilles est orné d'un tore. Au XIVe siècle, chaque lobe, au lieu d'être formé par une portion d'arc, est formé d'une arc d'ogive.

Quatre-feuilles. — (Blas.) — Fleur à quatre feuilles. On dit aussi quarte-feuille et quarte-feuille double lorsque les feuilles sont au nombre de huit.

Quartz. — Pierre siliceuse. Le quartz hyalin : le cristal de roche.

Quenouille. — Obturateurs des orifices par lesquels le métal en fusion doit pénétrer dans le moule d'une statue. On disait autrefois *quenouillettes*.

Quenouillettes. — Tiges de fer se terminant par une olive, et à l'aide desquelles on peut à volonté obturer ou non l'entrée des jets dans l'opération de la fonte. On dit aujourd'hui *quenouilles*. — (Voy. *Pose de jets*.)

Queue. — (Arch.) — Extrémité d'une pierre prise dans sa plus grande longueur et qui est placée du côté intérieur d'une muraille.

— **d'aronde.** — Mode d'assem-

blage dont la découpure, rappelant la

queue d'hirondelle, offre l'aspect de deux trapèzes joints par leur petit côté. On trouve parfois des modillons formant saillie dans le vide et maintenus dans la maçonnerie par une queue d'aronde. Se dit aussi de pièces de bois assemblées. Un assemblage en queue d'aronde.

Queue. — (Voy. *Chevalet.*)

— de morue. — (Grav.) — Brosse plate et large, employée pour recouvrir de vernis l'envers des plaques destinées à la morsure et que l'on plonge dans une cuvette.

Quinconce. — Disposition en échiquier. Le plus fréquemment, plantations d'arbres conçues de manière à présenter des lignes droites, de quelque point que la plantation soit envisagée. Pour obtenir ce résultat, le terrain est divisé en un certain nombre de carrés égaux dont les diagonales sont tracées, et la plantation s'effectue aux quatre angles et au centre de chaque carré.

Quintefeuille. — (Arch.) — Motif d'ornementation formé de cinq lobes. — (Voy. *Quatrefeuilles.*) L'usage des quintefeuilles circulaires est antérieur au xiv^e siècle. A partir de cette époque, on trouve des quintefeuilles dont les contours sont en arc d'ogive.

R

Rabattants. — Morceaux de toile renforcés ou non de feuilles de carton et fixés à l'un des côtés d'un carton ou portefeuille destiné à recueillir des dessins ou des gravures. Un portefeuille avec rabattants. Ces rabattants ont pour but de protéger de la poussière les pièces contenues dans les cartons.

Rabattement. — Mouvement de rotation que l'on fait accomplir à une figure plane et qui, à l'aide de tracés géométriques, permet d'obtenir la projection de cette figure sur l'un des plans de projection usités.

Rabattre. — Polir un marbre avec de la terre cuite pulvérisée pour en faire disparaître les inégalités.

Rabattu. — (Art. déc.) — Rabattre un ton, c'est en affaiblir l'intensité par un mélange de noir. On a fait en ce siècle un trop grand usage des tons rabattus, surtout dans la fabrication des tapisseries.

Raccorder. — Dans la restauration d'un tableau, couvrir une surface de tons se reliant, se confondant avec les parties anciennes de l'œuvre.

Raccords. — Se dit en peinture, en gravure, de travaux de retouche destinés à relier différents plans manquant d'homogénéité, ou qui ne sont pas reliés par de suffisantes transitions de valeurs.

Raccourci. — Se dit des procédés de dessin et de coloration à l'aide desquels on rend l'aspect de certains objets, de certaines figures, dont la perspective réduit les dimensions pour le regard; tous les objets formant une saillie perpendiculaire au plan du tableau doivent être traités en raccourci. Ainsi, les bras d'un personnage tendus directement sur le spectateur sont vus en raccourci. Les raccourcis désagréables d'aspect ou incompréhensibles sont des écueils à éviter. Les statuaires, eux aussi, ont à tenir compte des raccourcis, mais d'une façon spéciale: d'une part, lorsqu'ils exécutent des bas-reliefs; d'autre part, dans la composition de statues destinées à un emplacement déterminé, ils ont à prévoir les mauvais effets de raccourcis que pourrait présenter l'œuvre mise en place.

Racheter. — (Arch.) — Corriger, atténuer, relier, racheter une pente par l'habile disposition d'escaliers. Racheter une coupole à quatre plans circulaires, c'est-à-dire la relier à ces surfaces à l'aide de pendentifs.

Rachevage. — (Céram.) — Ensemble des travaux d'achèvement ou de repérage des pièces moulées.

Racloir. — (Grav.) — Le racloir est le grattoir ou ébarboir des graveurs à la manière noire. C'est à l'aide de cet instrument que les graveurs enlèvent la grainure (voy. ce mot) partout où ils veulent obtenir des blancs. Le graveur à la manière noire travaille donc en conservant la grainure pour obtenir les ombres et en

la « ratissant » pour obtenir des clairs. Il opère avec le racloir comme le dessinateur au crayon noir qui enlève les parties lumineuses à l'aide de la mie de pain sur un fond crayonné.

Racloir des graveurs sur bois. — Outil d'acier aiguisé à vif avec lequel les graveurs polissent la surface des blocs de bois. Quelques artistes préfèrent la prêle à cet instrument.

Radié. — Rayonné. Se dit de motifs d'ornementation formés de rayons.

Radius. — L'un des os de l'avant-bras.

Raffermissement. — (Céram.) — Débarrasser les pâtes céramiques de l'eau qu'elles contiennent en excès. On dit aussi *ressuage*.

Rafraîchir. — Nettoyer, réparer, rafraîchir un tableau, une tapisserie.

Ragoût. — Se dit de l'ensemble d'une coloration harmonieuse et chaude avec un certain imprévu dans la facture. Un peintre qui a du ragoût, un artiste dont les œuvres manquent de ragoût.

Ragoûtant. — Se dit d'un morceau de peinture séduisant, traité d'une façon originale, qui flatte, qui a de l'œil, qui a du brillant.

Ragréer. — (Arch.) — Polir une façade en pierre, la gratter, la remettre à neuf.

Raidir un étai. — (Arch.) — Le serrer à l'aide de cales.

Rainures. — (Arch.) — Moulures creuses très fines, séparant la gorge de l'échine dans le chapiteau dorique grec.

Rais. — (Blas.) — Se dit des rayons d'une étoile et aussi de bâtons se terminant par des fleurs de lis ou des perles, et disposés comme les rayons d'une roue.

— de cœur. — (Arch.) — Motif d'ornementation en forme de cœur, composé de fleurons alternant avec des feuilles d'eau et dont on décore certaines moulures à profil convexe. Les rais de cœur s'appliquent le plus souvent sur un talon (voy. ce mot) ou cimaise lesbienne.

Raisin. — Se dit d'un format de papier. — (Voy. *Papier raisin*.)

Rame. — Se dit de vingt mains de papier, de vingt rouleaux de papier de tenture.

Ramender. — (Dor.) — Applique de petites feuilles d'or pour réparer un travail.

Rampant. — (Arch.) — Se dit de ce qui est incliné, de ce qui offre une pente. Les rampants d'un fronton. Le rampant d'une toiture. Dans les styles antiques, la corniche de l'entablement sert de base au fronton, et la partie supérieure de cette corniche se répète seule sur les rampants du fronton.

Rampe. — (Arch.) — Pente d'un terrain en plan incliné, sur lequel sont

ou non placées les marches d'un escalier ; — et aussi balustrade d'escalier

en bois ou en fer disposée pour servir d'appui.

— (Arch. théât.) — Rangées de becs de gaz ou de lampes placées au niveau du plancher de l'avant-scène pour éclairer les acteurs.

Ramures. — (Blas.) — Cornes de

cerf attachées à une partie du crâne. On dit aussi rames. Quelquefois on met les cors sans nombre. Une ramure de cerf d'argent. Les ramures se rencontrent souvent dans les blasons allemands et italiens.

Ranchier. — (Blas.) — Fer d'une faux. On dit aussi *rangier*. En blasonnant, on doit spécifier si les ranchiers sont emmanchés et comment ils sont posés. Trois ranchiers rangés en fasce. Un ranchier de gueules emmanché de sable. Cette pièce est fréquemment usitée dans les armoiries allemandes.

Râpes. — (Sculpt.) — Instrument en acier de dimensions très variables dont se servent les sculpteurs sur bois, sur marbre et sur pierre.

Raphaélesque. — Qui rappelle les œuvres de Raphaël, dans le style de ce maître. Dessin, beauté raphaélesque.

Rapin. — Mot d'argot artistique par excellence, dont malheureusement les étymologies connues sont toutes plus inadmissibles l'une que l'autre. On a fait dériver rapin de *râpé*, ce qui ne manque pas d'une certaine vraisemblance, car les rapins d'autrefois, en général, n'étaient pas des millionnaires — et de *rapiner*, voler, ce qui est une calomnie purement gratuite. Enfin d'autres étymologistes ont trouvé dans ce mot le calembour *rat qui peint*. Quoi qu'il en soit, le rapin du temps de Balzac pouvait être encore un jeune et joyeux élève en peinture, toujours à l'affût de farces et de plaisanteries pour effarer « le bourgeois », et négligeant bien un peu pour elles l'étude de son art. Mais de nos jours, la race des rapins de l'ancienne école a disparu. Elle a suivi le chemin des anciens étudiants et de toute cette bohème qui affichait des idées à part et se revêtait de costumes bizarres. Aujourd'hui les élèves qui fréquentent les ateliers, bourgeois eux-mêmes, affecteraient plutôt le contraire. Ce sont des élégants, la plupart sont bacheliers, quelques-uns docteurs en droit ; ce ne sont plus des rapins. — L'art y a-t-il gagné ?

Rappel de ton. — (Peint.) — Se dit de touches placées en différents endroits d'une œuvre peinte, de manière à rappeler le ton le plus éclatant du tableau en le reproduisant avec moins d'intensité.

Rapporter. — (Arch.) — Tracer un plan à l'échelle sur le papier d'après des mesures prises sur le terrain.

Rapporteur. — (Arch.) — Demi-cercle en corne, divisé en 180 degrés et servant à mesurer et à tracer les angles sur le papier.
Il y a des rapporteurs en cuivre ayant la forme d'un demi-disque ajouré.

Rare. — Se dit des pièces gravées ou lithographiées qu'il est difficile de rencontrer, des œuvres introuvables, des états d'eau-forte exceptionnels, dont il n'existe qu'un très petit nombre d'épreuves. Dans les catalogues, on donne même l'épithète de *rarissime* à certaines pièces.

Rasement. — (Arch.) — Action de démolir un édifice, de le détruire jusqu'au niveau du sol ; et aussi de le faire disparaître entièrement.

Râteau. — (Voy. *Impression lithographique*.)

Raturage. — Opération qui a pour but de rendre le parchemin très mince, très blanc et très uni.

Ravalement. — (Arch.) — Opération qui a pour but de sculpter les ornements et de tailler les moulures d'une façade en pierre, d'en dresser les parties planes, d'en rendre unies les grandes surfaces. — On désigne aussi sous le nom de ravalement certaines parties creuses bordées de moulures.

Ravaler. — (Arch.) — Exécuter un ravalement.

Rayère. — (Arch.) — Dans certains

châteaux forts du moyen âge, ouverture longue et étroite pratiquée dans l'épaisseur d'une muraille, afin de donner du jour.

Rayon. — Distance constante qui existe entre le centre et un point quelconque d'une circonférence ou de la surface d'une sphère.

Rayonnement. — Mode de décoration d'une surface circulaire suivant les rayons divergents du cercle. Se dit aussi d'un système d'ornementation qui consiste à disposer sur une surface de forme quelconque des motifs de décoration suivant les rayons d'un cercle.

Rayure. — (Arch.) — Assemblage de la charpente d'un comble.

Réaciérage. — (Grav.) — (Voy. *Aciérage*.)

Réactif. — Substances chimiques employées pour développer en photographie et fixer les images obtenues.

Réalisme. — Le mot est susceptible de deux acceptions. Au sens strict, le réalisme est la représentation des choses réelles, telles qu'elles sont effectivement, à l'opposé de l'idéalisme qui s'efforce de reconstruire le type absolu et parfait de ces mêmes choses, tel que l'esprit essaye de le concevoir. Dans la représentation des sujets historiques, l'école réaliste s'applique à reconstituer les faits, les personnages, les costumes, les lieux aussi exactement que possible, et repousse en conséquence les types et les draperies de convention. — Il y a ou il y a eu un autre réalisme. Celui-ci, poussant à l'extrême la doctrine de la réalité dans la représentation des faits et des choses, s'interdit toute reproduction de scènes ou d'objets qui exigerait une interprétation, une participation de l'intelligence. Elle se borne étroitement à reproduire ce qu'elle voit, et ne s'applique pas toujours à voir le beau côté des choses. Il lui arrive même souvent dans ses choix d'incliner de préférence vers la laideur.

Rebattements. — (Blas.) — On désigne ainsi des figures de fantaisie peu usitées en France et très employées au contraire en Allemagne. Les principales sont la dextre, la pointe, la plaine, la champagne, la pointe en pointe, les goussets, un écusson renversé dans un autre, etc., etc.

Réchampir. — Dans la peinture décorative, détacher certaines formes du fond sur lequel on peint, en accentuant soit le trait, soit l'opposition des couleurs.

Réchauffer. — (Peint.) — Aviver une coloration, donner à un objet des tons plus chauds; faire disparaître d'une peinture un objet froid.

Réclame. — Se dit dans les anciens volumes d'un mot placé isolément au bas d'un feuillet et qui n'est autre que le premier mot du feuillet suivant. Cet usage n'a pas été suivi dans les ouvrages modernes.

Recoupe. — (Grav.) — (Voy. *Coupe*.)

Recoupé. — (Blas.) — Se dit d'un écu coupé, dont le coupé est encore coupé. En énonçant le blason, on décrit d'abord le coupé, puis le recoupé. Le recoupé est assez fréquemment employé dans les armoiries allemandes.

Recoupement. — (Arch.) — Saillie ménagée aux assises de pierre formant soubassement et augmentant au fur et à mesure que les assises s'enfoncent dans le sol.

Rectangle. — Se dit des figures à angle droit; un triangle rectangle, un parallélogramme rectangle. Se dit particulièrement d'un quadrilatère dont les quatre angles sont droits et les côtés égaux deux à deux.

Rectangulaire. — Qui a ses angles droits. Un parallélipipède à base rectangulaire.

Recuit. — (Voy. *Moule de potée*.)

Recuite. — Opération qui a pour but de fixer les couleurs sur verre ou

sur émail, en soumettant à l'action du feu les pièces peintes.

Recul. — Se dit de la distance, de l'éloignement nécessaire pour bien voir l'ensemble d'une œuvre d'art. Manquer de recul, avoir un recul suffisant.

Récuse. — (Numis.) — Se dit de monnaies frappées de deux types différents superposés l'un à l'autre.

Redent. — (Arch.) — Sortes de découpures, de dentelures en usage dans le style gothique. On dit aussi redan, et surtout lorsqu'il s'agit des ressauts d'une mu-

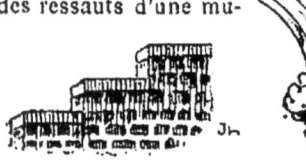

raille dont la partie supérieure, au lieu d'offrir une ligne horizontale, se découpe comme les marches d'un escalier. Des pignons à redents. — (Voy. *Pignon*.)

— **redenté.** — (Arch.) — Redent formé de trois arcs de cercles se coupant deux à deux. Les redents redentés sont en usage dès le XIIIe siècle.

— **simple.** — (Arch.) — Redent formé d'un seul arc de cercle.

Redorer. — Dorer à nouveau.

Redorte. — (Blas.) — Se dit des branches d'arbre avec ou sans feuilles, recourbées, entrelacées, *retortillées* les unes sur les autres. On désigne le nombre d'anneaux par le mot pièces. Une redorte de trois pièces de sable. Une redorte de lierre de deux pièces, feuillée de huit pièces de gueules.

Redresser. — Rectifier. Les photographies obtenues avec des objectifs défectueux fournissent des épreuves dans lesquelles les lignes verticales ont besoin d'être redressées.

Réduction. — Se dit en art d'une esquisse, d'un tableau original reproduisant une œuvre dans des dimensions moindres ; et aussi de gravures obtenues par des procédés mécaniques qui réduisent les dessins originaux, ce qui leur donne de la finesse. — Se dit enfin des répétitions en petit d'une statue ; une réduction de la *Vénus de Milo*.

— **Collas.** — Se dit de statues obtenues par un procédé de réduction mécanique fondé sur une application du pantographe et qui fournit des réductions d'une exactitude absolument mathématique.

Réduit. — Se dit en architecture militaire d'ouvrages fortifiés destinés à prolonger la défense d'un château fort.

Réédifier. — (Arch.) — Construire de nouveau. La réédification de l'Hôtel de Ville de Paris.

Rééditer. — Éditer à nouveau. Faire de nouveaux tirages de planches en taille-douce. Rééditer les cuivres de Piranèse, les cuivres de Callot.

Refend. — (Arch.) — Murailles ou clôtures légères servant de cloison à l'intérieur d'un édifice ; et aussi lignes creuses horizontales ou verticales simulant des assises de pierre sur une façade.

Reflet. — Se dit de parties éclairées non pas par des rayons de lumière directe, mais par des rayons réfléchis. Dans un corps éclairé il y a trois parties bien distinctes, la lumière, l'ombre et le reflet. Ce dernier est la partie plongée dans une pénombre éclaircie par les rayons que renvoient d'autres corps plus ou moins rapprochés et recevant directement la lumière.

Réfractaire. — (Céram.) — Se dit des silicates d'alumine qui résistent à la fusion malgré l'élévation de la température.

Réfraction. — Changement de direction que prennent les rayons lumineux à l'endroit où ils pénètrent dans

certains corps transparents. C'est par suite de ce phénomènes qu'un bâton plongé à demi et debout dans l'eau paraît brisé ; que le disque du soleil à l'horizon paraît plus large qu'au zénith, ses rayons ayant à traverser une couche plus épaisse du milieu *réfringent* de l'atmosphère.

Refroidir. — Oter de l'intérêt à un tableau, à une scène, à une composition par un coloris trop pâle, par une exécution trop méticuleuse, manquant de verve, d'entrain.

Regard. — S'employait autrefois comme synonyme de pendant. Des statues formant regard.

— (Arch.) — Ouverture permettant de surveiller l'état d'un conduit souterrain et d'y accéder.

Regardant. — (Blas.) — Se dit de figures d'animaux dont la tête seule est représentée et apparaît sur une pièce, comme un chef, un coupé. D'azur au chef d'argent chargé d'un lion regardant de gueules.

Règle. — Lamelle plate de bois, de métal ou de verre, servant à tracer des lignes droites.

— **lesbienne.** — Se disait dans l'ancienne architecture d'une lamelle de plomb à l'aide de laquelle on pouvait mesurer des surfaces convexes.

— **parallèles.** — Système formé de deux règles en bois maintenues par des tenons en métal qui leur permettent

de s'éloigner ou de s'approcher l'une de l'autre, servant à tracer des lignes parallèles sans le secours des équerres.

Réglet. — (Arch.) — Petite moulure plate. On lui donne aussi indifféremment les noms de filet ou de listel. Lorsqu'elle est fort large, elle prend le nom de plate-bande, et certains auteurs la désignent alors sous le nom de ténia (ταινία).

Régulier. — (Arch.) — Se dit d'un plan, d'une façade de disposition symétrique.

Rehaussage. — Action de rehausser.

Rehausser. — Poser des rehauts sur un dessin ; — et aussi décorer, orner, embellir un motif de décoration. — Un cartouche rehaussé de dorures.

Rehauts. — Touches brillantes indiquant les points lumineux et accentuant le modelé d'un objet peint ou dessiné. On rehausse un dessin au crayon noir en plaçant sur les lumières des touches de crayon blanc, de gouache. — On rehausse des panneaux traités en décor en y appliquant des clinquants et des feuilles d'or.

Rein. — (Arch.) — Se dit de la partie d'une voûte qui correspond au joint de rupture.

Rejointoyer. — (Arch.) — Jointoyer (voy. ce mot) une maçonnerie anciennement construite.

Relation. — Rapport de coloration qui existe entre deux tons. — Une relation de notes d'une grande finesse.

Relevé en bosse. — Se dit des pièces d'orfèvrerie ornées de reliefs obtenus par le repoussage.

Relève-moustaches. — (Peint. sur émail.) — Pince longue et plate dont on se sert pour enlever une plaque émaillée et la porter au feu.

Relief. — (Peint.) — Saillie apparente des objets obtenue par le modelé, par des dégradations de teinte. Reliefs bien rendus. Un portrait qui manque de relief.

— (Sculpt.) — Ouvrages de sculpture plus ou moins relevés en bosse. Un plein relief. Un haut relief. Un bas-relief.

— (Arch.) — Moulures et motifs de décoration formant saillie sur la surface d'une muraille, sur le nu (voy. ce mot) d'une façade.

Reliquaire. — Enveloppe, coffret de forme très variable destiné à conserver des reliques. Il y avait au moyen âge des reliquaires de grande dimen-

sion destinés aux chapelles, et de petits reliquaires portatifs. Parfois aussi on donnait aux reliquaires la forme d'un bras, d'un crâne, et selon que la relique était un os du bras, un fragment de crâne, etc., etc. En général, les reliquaires, surtout ceux des XIII^e au XV^e siècle, étaient d'une richesse prodigieuse; les uns étaient formés de blocs de cristal de roche supportés par des colonnettes délicatement ajourées. D'autres se composaient de vases de

jaspe, de porphyre, avec moulures émaillées ; enfin un grand nombre de reliquaires étaient enrichis de pierreries.

Reliure. — Se dit de l'art du relieur, et aussi de la façon dont un livre est fixé à l'intérieur d'une couverture forte et rigide.

— **arrhaphique.** — Système de reliure dans laquelle les feuilles du volume sont maintenues à l'aide de colle et non cousues.

— **à la Bradel.** — Reliure dans laquelle on ne touche pas aux marges d'un volume et dont les plats et le dos sont formés de couvertures imprimées.

Remanier. — Modifier, changer la composition d'une œuvre d'art.

Remarque. — (Grav.) — (Voy. *Épreuve de remarque*.)

Rembranesque. — A la manière de Rembrandt. Se dit de combinaisons d'effets, de parti pris de lumière rappelant ceux adoptés par Rembrandt. Des effets de lumière rembranesques. Un tableau rembranesque.

Rembruni. — Qui a poussé au brun, qui est devenu plus brun, plus foncé.

Remordre. — (Grav.) — Opération qui a pour but de faire mordre à nouveau, d'accentuer davantage des traits déjà creusés et aussi d'en creuser de nouveaux.

Rempart. — (Arch.) — Muraille fortifiée formant l'enceinte de défense d'une ville, d'un château. Au moyen âge,

les remparts reliaient d'une façon continue les portes fortifiées et étaient bordés de fossés.

Remplissage. — On désigne ainsi dans une composition toute figure inutile, tout accessoire superflu qui nuit au mérite de l'œuvre.

— (Céram.) — Bouchage des trous mis à découvert par le tournassage et le réparage.

Renaissance. — Se dit des monuments, des œuvres et en général du grand mouvement d'art qui s'est produit dans le XV^e siècle et a rempli le XVI^e. Ce qui a caractérisé surtout le style architectural de la Renaissance, c'est le retour aux ordres antiques.

Renchier. — (Blas.) — Figure de cerf de grande taille, la tête ornée de cornes larges et plates.

Rencontre. — (Blas.) — Se dit des têtes d'animaux vues de face. Une rencontre de bélier d'or. Une rencontre de vache. Les têtes de cerf seules, vues de front, portent le nom de massacre. Quant aux lions, ils sont toujours représentés de profil.

Rendre. — Représenter, exprimer,

interpréter par les moyens d'un art quelconque.

Rendu. — Se dit de la manière dont une œuvre, un morceau, une figure est peinte, dessinée ou exécutée. Un rendu insuffisant. Des morceaux d'un admirable rendu. Le rendu d'un monument d'architecture, c'est-à-dire un dessin étudié précisant certains détails qui n'étaient qu'indiqués dans le projet ou l'avant-projet.

Renforcer. — En dessin, en peinture décorative élargir un trait, un contour, parfois le doubler d'un contour juxtaposé.

Rentoilage. — Opération qui a pour but de remplacer la toile usée ou le panneau vermoulu sur lequel des peintures sont exécutées. — (Voy. *Cartonnage, Enlevage*.)

Rentoileur. — Artisan qui exécute des rentoilages.

Renversé. — Se dit de la façon dont certains tableaux sont gravés, c'est-à-dire reproduites en sens inverse de l'original.

Réparage. — (Céram.) — Grattage des pièces à l'aide de la gradine et ayant pour but d'enlever les coutures, les bavures et les traces de moulage.

— des cires. — Opération qui a lieu après le coulage du noyau (voy. ce mot), et qui consiste à enlever et à nettoyer les balèvres que le défaut de jointure des pièces du moule a pu produire. En général, le statuaire profite de cette opération pour revoir, corriger, modifier, accentuer ou atténuer certaines touches de son travail que le métal en fusion reproduira fidèlement.

Réparer. — (Dor.) — Aviver les ornements de sculpture que les couches d'apprêt ont engommées.

Repeint. — Parties d'un tableau sur lesquelles on a appliqué de nouvelles couleurs. — (Voy. *Restauration*.) Se dit surtout, dans un tableau, des portions qui ont été peintes à une époque postérieure à l'achèvement de l'œuvre. Les repeints sont à classer parmi les procédés de restauration les plus dangereux et les plus préjudiciables à la valeur d'un tableau.

Repentir. — Premiers contours sur lesquels l'artiste est revenu et qu'il a modifié. Parfois, dans un tableau, d'anciens repentirs reparaissent à travers une nouvelle couche de couleurs posée quand la première n'était pas suffisamment sèche.

Repercé. — Se dit de certains bijoux découpés à jour.

Repère. — Se dit des points, des marques fixes ayant pour objet de fournir des indications pendant la durée d'un travail. C'est grâce à des points de repère que l'on peut exécuter sur une même feuille de papier des tirages en plusieurs couleurs.

Repérer. — Marquer, indiquer des points de repère.

Répétition. — Se dit d'une œuvre d'art originale exécutée dans les mêmes dimensions qu'une autre œuvre d'art du même artiste, et aussi d'une œuvre de la même main représentant identiquement un sujet déjà traité et de mêmes dimensions.

— (Art déc.) — Système d'ornementation qui consiste à décorer une surface en y représentant un même motif un très grand nombre de fois et suivant des dispositions géométriques. — (Voy. *Alternance, Symétrie, Consonance, Contraste*.)

Repiquage. — Opération qui a pour but d'accentuer les clairs à l'aide de touches énergiques.

Repiquer. — Accentuer les clairs et les ombres.

Réplique. — Répétition d'une œuvre d'art exécutée dans des dimensions différentes de l'œuvre originale.

Report. — (Lithogr.) — (Voy. *Encre de report*.)

Repoussé. — (Art déc.) — Se dit de l'art de travailler au marteau des objets en métal, et aussi, de motifs décoration exécutés par ce procédé. Des feuillages en repoussé. Des pièces

de repoussé du moyen âge et de la Renaissance.

Repousser. — (Peint.) — Se dit dans un tableau de l'effet produit par une couleur qui absorbe les tons environnants. Un bleu qui repousse, qui devient dur, qui a détruit l'harmonie primitive.

Repoussoir. — (Peint.) — Ton vigoureux faisant valoir les parties claires et lumineuses d'un tableau. Un terrain dans l'ombre formant repoussoir, une figure en silhouette servant de repoussoir.

— (Sculpt.) — Outil. Ciseau servant à pousser des moulures.

Reprise de travaux. — (Grav.) — On désigne ainsi tous les travaux de retouche ou de raccord qui ont pour but de modifier l'aspect d'une planche déjà gravée.

Reproduction. — Copies d'œuvres d'art et principalement pour les tableaux, leur interprétation en gravure, leur reproduction en photogravure ou en photographie. Le droit de reproduction d'une œuvre d'art appartient à l'artiste et est distinct de la possession de l'œuvre, si l'auteur a pris soin de réserver ce droit au moment de la vente. S'il a négligé de faire cette réserve, et toujours pour les portraits, le droit de reproduction appartient à l'acquéreur.

Resarcelé. — (Blas.) — On désigne ainsi les bordures étroites enserrant des pièces de blason et d'un émail différent de celui de la pièce elle-même. On dit aussi recercelé. — (Voy. *Croix recercelée*.)

Réseau. — (Blas.) — Se dit de filets couvrant une partie de l'écu. On dit aussi ret. D'azur à un ret d'or. Une fasce de sable chargée d'un réseau d'argent. Une bande d'argent chargée d'un ret de gueules. Les rets se rencontrent quelquefois dans les armoiries françaises et assez fréquemment dans les armoiries étrangères.

Réserves. — (Peint.) — On nomme réserves en aquarelle les parties du dessin qui ont été ménagées, épargnées ou réservées en passant des teintes. Le blanc ainsi réservé est toujours d'un éclat bien plus vif que le blanc obtenu par l'application de touches de gouache.

— (Grav.) — Parties protégées contre la morsure à l'aide de touches de petit vernis posées au pinceau par-dessus les traits dessinés à la pointe.

Résille. — Lamelles de plomb servant à maintenir les vitrages. La résille la plus simple offre l'aspect de

losanges. Parfois aussi les résilles offrent des combinaisons de polygones assez compliquées.

Ressaut. — (Arch.) — Saillie d'un corps de moulure, d'un entablement, se

projetant en dehors du nu d'une surface.

— (Arch.) — Saillie d'une partie sur une autre. Des pilastres formant ressaut. Une corniche qui ressaute de distance en distance.

Ressenti. — Se dit d'un dessin exprimant la forme avec force dans son caractère exact.

Ressuage. — (Céram.) — Opération qui a pour but de raffermir la pâte à faïence en l'amenant à l'état de bouillie molle dans des caisses de terre poreuse qui absorbent l'humidité.

Ressuer. — (Céram.) — Expulser l'eau que contient la pâte.

Restauration. — (Peint.) — L'art de restaurer les tableaux nécessite une

habileté et une prudence extrêmes. Les tableaux « repeints », c'est-à-dire retouchés sur une étendue assez grande perdent considérablement de leur valeur. Même si les « repeints » sont de peu d'importance, quelle que soit l'exactitude des tons posés par le restaurateur, ces retouches ne tardent pas à trancher violemment avec les parties anciennes, la dessiccation de l'huile amenant infailliblement des modifications de tons. Lorsque les peintures sur toile s'écaillent, on bouche les vides avec un mastic composé de blanc d'Espagne et de colle forte, puis on dissimule avec soin les raccords à l'aide du pinceau, et l'on revêt enfin le tableau d'une couche de vernis très siccatif aussi clair que possible.

Restauration. — (Sculpt.) — La restauration des statues et principalement des antiques en marbre présente peut-être encore plus de difficultés que celle des tableaux et n'exige pas moins de scrupules. — On restaure, on remplace facilement des fragments peu importants d'une figure, tantôt à l'aide de plâtre coloré se rapprochant le plus possible du ton de l'original, tantôt à l'aide de morceaux de marbre que l'on fixe à leur place par des tenons ou attaches de cuivre. Mais, en général, la restauration des statues devrait se borner à l'exécution des travaux strictement nécessaires pour la consolidation. Il ne viendra jamais à l'idée d'aucun statuaire de « restaurer » les bras de la Vénus de Milo. Pourquoi dès lors témoignerait-on de plus de sans façon vis-à-vis des autres œuvres qui, malheureusement, nous sont parvenues mutilées, mais que notre époque devrait s'attacher à conserver telles quelles ? Aux deux derniers siècles, on agissait plus cavalièrement à l'égard d'autres antiques. On leur « restaurait » la tête absente en ajoutant une tête d'une provenance toute différente.

— (Arch.) — Plans et dessins qui ont pour but de reproduire dans son état primitif un édifice en partie détruit ou en ruines ; — et aussi travaux entrepris pour le remettre dans cet état.

Restaurer. — Réparer des œuvres de peinture et de sculpture, des édifices, des monuments historiques.

Restituer. — (Arch.) — Dessiner la restitution d'un édifice entièrement détruit.

Restitution. — (Arch.) — Dessins, restaurations de monuments entièrement détruits. Ces dessins, le plus souvent, restent à l'état de projet ou ne peuvent être exécutés.

Retable. — (Arch.) — Décoration d'autel formée d'un panneau au centre duquel, suivant le style et l'époque, est ordinairement placé un bas-relief ou un tableau, qui portent le nom de *contre-retable*. Avant le XIIIᵉ siècle, les retables étaient mobiles ; à partir de cette époque, ils devinrent fixes.

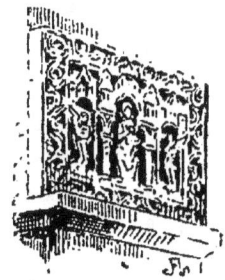

Au XVᵉ siècle, il y eut des retables d'une prodigieuse richesse d'ornementation, et depuis la Renaissance, au XVIIᵉ et

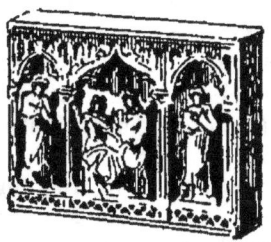

jusqu'au XVIIIᵉ siècle, les retables furent conçus comme de véritables portiques décorés d'entablements et de colonnes, flanqués de niches contenant des statues, se terminant par des frontons, par des vases d'amortissement ; parfois même ces retables, en bois sculpté et d'un admirable travail, étaient entièrement dorés.

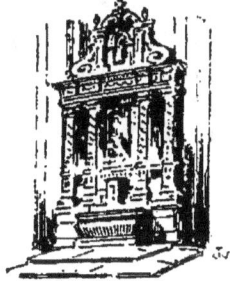

Rétioulé. — Se dit de certaines pièces de porcelaine à double paroi, la paroi intérieure étant pleine et la seconde enveloppe étant ajourée en réseau. Il y a des pièces de porcelaine de Chine réticulées, dont la paroi découpée en arabesques est superposée à un autre vase de même forme ou simplement cylindrique et de couleur différente. On fabrique aussi des vases en faux réticulé, à l'aide d'une impression de dessins en creux.

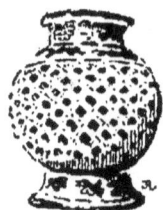

Retombée. — (Arch.) — Naissance d'une voûte et aussi point où se termine une arcade formant ou non saillie sur une muraille.

Retouche. — Modification, travail de correction exécuté sur un tableau, un dessin, une gravure, et aussi adjonctions faites aux clichés photographiques pour en adoucir et trop souvent affadir le modelé.

— (Grav. en taille-douce.) — Travaux qui ont pour but de modifier l'aspect d'un cuivre gravé, soit en renforçant, soit en affaiblissant le ton obtenu à l'impression par des hachures déjà tracées.

— (Grav. sur bois.) — La retouche des gravures sur bois se borne à affaiblir, à diminuer la largeur des traits et des contours que l'on trouve trop durs ou trop marqués. Le procédé de retouche ne permet donc que de modifier le travail par voie de suppression et non d'addition comme dans la gravure en taille-douce où l'on peut superposer à un premier ouvrage de hachures toute une série de nouvelles hachures et même ajouter des ciels, par exemple, si cela est nécessaire. Cette sorte de retouches est absolument impossible dans la gravure sur bois, puisque le champ de la planche est évidé et que c'est uniquement à l'aide de pièces (voy. ce mot) rapportées qu'on pourrait obtenir de nouvelles surfaces propres à la gravure.

Retoucher. — Faire des retouches.

— (Dor.) — Réparer avec un mastic spécial appelé *gros-blanc* les inégalités de la couche d'apprêt destinée à la dorure à la détrempe, et en polir la surface à l'aide d'une peau de chien de mer.

Retour. — (Arch.) — Encoignure. Angle d'un édifice. Angle d'un entablement, d'une corniche, d'une moulure saillante. On dit aussi qu'une moulure se retourne, c'est-à-dire se profile sur le côté.

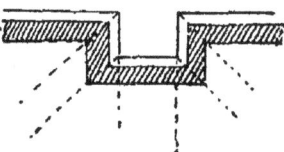

— **d'équerre.** — (Arch.) — Se dit d'un bâtiment formant angle droit avec un autre bâtiment, de moulures se retournant carrément.

Retourné. — Se dit des sujets reproduits en sens inverse de l'original.

Retrait. — (Arch.) — Se dit principalement au moyen âge de petites salles voûtées, de petits appartements particuliers éclairés par des arcatures.

— Diminution du volume des pâtes céramiques et des terres à cuire résultant du séchage ou de la cuisson. Le même phénomène, quoique moins sensible que dans les terres cuites, se produit dans la fonte en bronze d'une figure modelée.

— (Blas.) — Se dit lorsqu'une pièce de blason est représentée de façon à ne montrer vers le chef qu'une partie d'elle-même. D'azur au pal retrait d'argent, de gueules à deux bandes, l'une retraite, l'autre abaissée. Le retrait se rencontre fréquemment dans les armoiries étrangères.

Retraite (en). — (Arch.) — Se

dit de ce qui est en arrière d'un plan

principal. Des pavillons, des niches en retraite d'une façade.

Retraité. — (Blas.) — On désigne ainsi les pièces qui, ne touchant le bord de l'écu que d'un seul côté, sont par suite en *retrait*, en arrière de cette même limite du côté opposé.

Rétrospectif (art). — Se dit des œuvres d'art antérieures au XIXe siècle. Des expositions d'art rétrospectif ou d'art ancien.

Retroussage. — (Grav.) — Procédé d'impression des planches gravées à l'eau-forte qui consiste à effleurer légèrement le cuivre, après l'encrage, à l'aide d'une mousseline roulée en chiffon, et qui, faisant sortir l'encre des tailles profondément mordues, produit sous le rouleau de la presse ces larges teintes veloutées qui relient harmonieusement les hachures accentuant les parties vigoureuses.

Retroussée. — Se dit de l'envers des feuillages traités comme motifs d'ornementation.

Retrousser. — Imprimer une planche en taille-douce en appliquant le procédé du retroussage.

Rets. — (Blas.) — Filet avec de gros nœuds et des mailles en plus ou moins grand nombre.

Réveillon. — Se dit de touches brillantes, de notes vives, gaies et scintillantes qui rompent la monotonie de la coloration d'un tableau. — On dit aussi *Réveil*. — Un réveil de lumière.

Revernissage. — (Grav. à l'eauforte.) — Il y a deux sortes de revernissages : le revernissage au tampon et à chaud, et le revernissage au petit vernis additionné de noir de fumée qu'on étend à l'aide d'un pinceau. Ces deux opérations ont pour but de permettre au graveur de retoucher une planche déjà mordue en y ajoutant des travaux qui nécessitent une nouvelle morsure.

Revers. — Côté opposé à la face ou à l'avers d'une médaille ou d'une monnaie.

Revêtement. — (Arch.) — Sorte de placage, d'enduit, destinés à consolider, à embellir une maçonnerie, un pan de muraille, etc.

Révolution. — Se dit en géométrie du mouvement de rotation à l'aide duquel une figure plane engendre un solide.

Rez-de-chaussée. — (Arch.) — La partie d'une maison qui est au ras du sol. Se dit aussi des étages situés au-dessus du sol à une hauteur inférieure à deux mètres environ. Un rez-de-chaussée élevé de plusieurs marches

Rhyparographe. — Se disait dans l'antiquité des artistes qui ne reproduisaient que des sujets vulgaires et communs.

Rhyton. — Vase antique, en forme de corne, servant à boire. Ces vases courbés, pourvus d'une anse, rappellent les cornes percées qui, dans l'origine de la société grecque, s'employaient pour boire le vin. Le plus souvent, la partie aiguë prenait la forme d'une tête d'animal et l'évasement était parfois décoré de sujets peints.

Rideau. — (Arch. théâtr.) — Se dit particulièrement du rideau d'avant-scène ou toile qui pendant les entr'actes sépare la scène de la salle et dont l'immense surface peinte représente le plus souvent une draperie simulée. On donne aussi le nom de *Rideau de fond* aux toiles de fond des différentes décorations, et celui de *Rideau de manœuvre* à un rideau d'avant-scène d'une décoration spéciale.

Rifloir. — Instrument à l'usage des graveurs en médailles, se composant d'une tige de métal arrondie à ses extrémités et terminée par des stries croisées comme celles de la lime.

Rinceau. — Ornement composé de tiges fleuries disposées par enroulement. Les rinceaux sont employés comme mo-

tifs de décoration dans tous les styles. Les bordures de certaines peintures mu-

rales sont formées de rinceaux, avec palmettes et feuillages.

Dans le style néo-grec on entoure souvent des cartouches, ou autres motifs de décoration en relief, de rinceaux gravés en creux. Dans le style roman, on trouve aussi des exemples de rinceaux, mais c'est surtout dans l'architecture romaine, dans les frises des monuments de l'ordre corinthien que l'on trouve les plus

beaux exemples de rinceaux formés de feuilles d'acanthe. A l'époque de la Renaissance, les rinceaux ont été traités d'une façon toute spéciale, avec une extrême délicatesse, et se composent presque toujours, dans les parties verticales, de motifs reproduits symétriquement par rapport à une ligne d'axe et quant aux lignes d'ensemble, mais toujours formés de détails, d'accessoires différents. Souvent ces rinceaux de feuillages sont entrecoupés de vases, de mascarons et de petites figures.

Ripe. — Outil servant à gratter une surface et de forme très variable. Les tailleurs de pierre se servent de ripes pour effacer la trace du marteau bretté. Les sculpteurs emploient, au contraire, des ripes de forme spéciale pour couvrir de stries irrégulières certaines parties de leur œuvre.

Rissolé. — Se dit parfois d'un tableau qui a pris une teinte dorée. Certains peintres romantiques ont cherché les tons rissolés de Rembrandt et n'ont fait qu'abuser des tons roux et lourds.

Rivet. — (Constr.) — Clou à tête ronde dont l'extrémité a été aplatie de façon à former une seconde tête. Les charpentes en fer sont assemblées à l'aide de rivets, chauffés au rouge blanc et martelés. On donne le nom de goutte de suif à la tête aplatie du rivet. On exécute aussi le rivetage à froid, pour les petits travaux.

Roc. — (Blas.) — Pièce d'écu ayant l'aspect d'un fer de lance de tournoi ou rappelant, suivant certains auteurs, la forme du roc de la Tour ou roc de l'Échiquier.

Rocaille. — Se dit en art du style du règne de Louis XV, et dont les enroulements, rappelant des feuillages, des coquilles, sont d'un contour et d'une forme très caractéristique.

— (Arch.) — Décoration de style rustique avec imitation ou adjonctions de rochers, de plantes, etc., etc.

Rocher. — (Arch.) — Masses de rocaille artificielle ou naturelle servant d'ornementation à certaines fontaines décoratives.

Rochoir. — Instrument à l'usage des ouvriers qui travaillent le métal et destiné à le saupoudrer de borax pulvérisé.

Rococo. — Style décoratif qui n'est que l'exagération du genre *Rocaille* (voy. ce mot). — Se dit aussi, par dérision, d'un objet laid, vieux et démodé.

Rocou. — Pâte rouge, sèche et d'une odeur désagréable, obtenue par la macération des grains de rocou et usitée en dorure, pour faire les vermeils.

Roman. — (Arch.) — Style des monuments construits du Ve au XIIe siècle, dont le caractère essentiel est la voûte à plein cintre.

— **fleuri.** — Architecture des dernières années du style roman caractérisé par la surcharge de riches ornements sculptés.

Romantisme. — Mouvement d'art qui s'est produit vers 1830, parallèlement au mouvement littéraire que caractérisait l'affranchissement de la convention et des traditions dites classiques. L'école romantique a laissé des œuvres remarquables par la couleur, le mouvement, l'expression des passions, l'interprétation des grandes œuvres poétiques, et engendré l'un des plus grands peintres et des plus merveilleux décorateurs de l'école française : Eugène Delacroix.

Rompre une couleur. — (Peint.) — Adoucir l'éclat d'une couleur vive en y ajoutant une autre nuance ou un ton sombre. On dit aussi qu'un ton est rompu lorsqu'il se dégrade de l'ombre à la lumière ; et qu'une couleur est rompue, quand elle offre des reflets d'une couleur ou d'une nuance différente.

Rond. — Se dit dans un tableau, un dessin, de figures dont les lignes sont molles, sans énergie, dont le modelé n'est pas suffisamment accentué. C'est trop rond, cette figure est bien peinte, mais certains morceaux sont un peu ronds.

Rondeau. — (Arch.) — Se dit parfois de l'*Astragale*. — (Voy. ce mot.)

Ronde bosse (statue en). — Ouvrage exécuté en plein relief, c'est-à-dire autour duquel on peut tourner. — (Voy. *Bas-relief*, *Haut relief*.)

Rondelle. — Petits disques de bois ou de métal percés d'une ouverture circulaire. On donne aussi ce nom à un outil des marbriers servant à fouiller et à unir les parties creuses et à un autre outil à l'aide duquel on arrondit les moulures.

Rond-point. — (Arch.) — Se dit parfois de l'hémicycle ou abside terminant une église. Se dit surtout d'un emplacement circulaire réservé à l'extrémité, à l'intersection d'avenues, etc., au centre duquel on élève parfois des monuments, des statues, des fontaines, etc.

Rosace. — (Arch.) — Motif d'ornementation peint ou sculpté, de forme circulaire. Les plafonds, les caissons sont parfois décorés de rosaces formées de fleurs, à un ou plusieurs rangs de feuilles disposés circulairement autour

d'un bouton ou culot. On donne le nom de roses aux rosaces de petites dimensions. — (Voy. *Rose*. Arch.)

Rose. — Couleur d'un rouge clair.
— (Arch.) — Dans le style roman et le style gothique, fenêtres d'église de forme circulaire.

— Petites rosaces décorant le chapiteau corinthien. — Motifs d'ornementation circulaires pratiqués au centre d'un parquet ou d'un dallage en matériaux diversement colorés.

Rostral. — (Arch.) — Se dit de colonnes ornées d'éperons de navires antiques ou *Rostres*.

Rostre. — (Arch.) — Motif d'ornementation formé d'une proue de navire antique. On donnait aussi, dans l'antiquité, le nom de rostres à la tribune élevée sur le

Forum romain, parce que cette tribune était décorée d'éperons de navire.

Rotonde. — (Arch.) — Se dit des édifices de forme circulaire généralement surmontés d'une coupole ; — quelquefois aussi de salles rondes.

Rotule. — Os du genou placé en avant de l'articulation du fémur et du tibia.

Rouge. — Les couleurs rouges sont formées d'ocre ou d'argile colorées par des oxydes de fer calcinés et pulvérisés. Les couleurs rouges à base de fer sont toujours d'une coloration foncée. Les couleurs rouges obtenues avec l'oxyde de plomb ou des combinaisons de mercure sont vives et intenses ; tels sont le minium (protoxyde de plomb), le cinabre, le vermillon (sulfure de mercure).

Rouleau. — (Arch.) — Se dit parfois des enroulements de volute décorant les consoles vues de face.

Rouleau à revernir. — (Grav.) — Cylindre en bois muni de poignées, garni de cuir, sur lequel on étend un vernis spécial. En passant habilement ce rouleau à la surface d'un cuivre déjà gravé, le vernis ne pénètre pas dans les tailles, il ne recouvre que les surfaces planes et l'on peut faire mordre à nouveau. — (Voy. *Banderole*.)

Roulettes. — (Grav.) — Petits disques d'acier trempé, crénelés, à dents plus ou moins aiguës. Les unes sont fixées perpendiculairement, les autres parallèlement au manche. On les passe à plusieurs reprises sur le vernis, de fa-

çon à tracer des séries de points, que l'on croise à volonté dans tous les sens. Le grain obtenu est plus ou moins fort, suivant la grosseur des dents et suivant que l'on appuie l'instrument sur le vernis avec plus ou moins de vigueur.

Rubis. — (Art déc.) — Pierre précieuse, rouge et transparente.

Rubricateur. — Se disait au moyen âge des calligraphes qui enluminaient de vermillon, qui *rubriquaient* les initiales des manuscrits.

Rudenture. — (Arch.) — Sorte de baguette unie ou sorte de câble à profil convexe que l'on place dans les cavités de certaines cannelures. — (Voy. *Cannelures*.)

Ruelle. — (Arch.) — Se disait — par extension des mots « ruelle de lit » — de chambres à coucher que certaines dames de qualité et précieuses du temps de Louis XIV transformaient en salons de conversation. Une ruelle d'après les dessins de Lepautre.

Ruines. — Se dit des débris d'un édifice ; — et aussi de tableaux représentant des ruines agencées dans un paysage de convention. Des Ruines d'Hubert Robert.

Rupture. — (Peint.) — Action de mélanger les couleurs sur la palette.

Rustique. — (Arch.) — Style d'ornementation dans lequel on décore les surfaces de vermiculations; où l'on affecte de laisser aux pierres des parements bruts.

Rustiquer. — (Arch.) — Tailler la surface d'une muraille d'une façon rustique, lui donner l'apparence de parements abrupts.

Rustre. — (Blas.) — Losange ajouré de petits disques circulaires. Le rustre, la losange et la mâcle ont tous trois la même forme; mais la mâcle est percée en carré, le rustre est percé en rond, tandis que le losange est sans ouverture aucune.

Rutilant. — Qui brille d'un éclat très vif. Des étoffes d'un ton rutilant.

S

Sable. — (Blas.) — Couleur noire. S'indique en gravure par des hachures noires perpendiculaires l'une à l'autre, ou par des hachures blanches très fines, mais laissant entre elles de larges points noirs disposés carrément.

Sablière. — (Arch.) — Pièce de charpente posée horizontalement, et destinée à supporter les extrémités d'autres pièces.

Sac d'artiste. — Sac en toile de dimension variable, dans lequel l'artiste peut placer une toile de 4, de 5 ou de 6 (voy. *Toile de mesure*), et qui permet en outre de transporter aisément à dos une boîte de couleur, le chevalet, le pliant et le parasol indispensables aux études de plein air.

Sacellum. — (Arch.) — Nom que portaient dans l'antiquité de petits temples, de petites chapelles sans toitures, à air libre.

Sacrarium. — Se disait dans l'antiquité de la partie du temple où l'on conservait les ustensiles et vases sacrés.

Sacrifice. — (Voy. *Sacrifier*.)

Sacrifier. — Négliger dans un tableau certains détails, de façon à faire valoir le motif principal. Avoir l'art des sacrifices, c'est-à-dire connaître exactement les parties qu'il est nécessaire de négliger pour en faire ressortir d'autres.

Sacristie. — (Arch.) — Construction attenante à une église ou salle aménagée à cet effet, et destinée à conserver les vases sacrés et les vêtements sacerdotaux. C'est dans les sacristies que sont conservés les trésors.

Le trésor de Notre-Dame de Paris, le trésor de Saint-Denis sont placés dans la sacristie. Parfois ces sacristies se composaient de salles voûtées et s'accusaient à l'extérieur comme les chapelles latérales. Parfois aussi, les sacristies ne se composaient que d'une ou de deux travées se confondant dans l'ordonnance du monument.

Safran. — (Dor.) — Poudre préparée avec des fleurs de safran et usitée pour faire les vermeils.

Saillie. — Relief, ce qui se détache en avant d'un alignement, d'une surface. Les corps de moulures, les entablements, les balcons formant saillie sur les façades projettent des ombres, et dans les élévations géométrales lavées à l'effet, dans les projets d'architecture éclairés par un foyer de lumière fictif placé à gauche, dans le haut du dessin, et dirigé suivant un angle de 45°, la dimension de l'ombre portée (voy. ce mot) par une moulure est déterminée par la saillie de cette moulure.

Saillir. — En peinture, relief donné aux objets représentés. Des ombres qui font saillir la panse d'un vase, des premiers plans qui ne *saillent* pas assez (Académie).

Sainte-Chapelle. — (Arch.) — Chapelle du Palais de Justice de Paris, construite par Pierre de Montereau, sous le règne de saint Louis (de 1242 à 1248), et formée de deux chapelles superposées : une chapelle basse et une chapelle haute. La Sainte-Chapelle a été

restaurée par Duban, Viollet-le-Duc et Lassus, et c'est d'après les plans de ce dernier architecte qu'a été réédifiée la charmante flèche en charpente couverte en plomb et rehaussée de dorure qui existe actuellement.

Sale. — Se dit de tons brouillés, mal fondus, manquant de fraîcheur.

Salir. — Ternir une couleur, en rompre l'éclat par un mélange.

Salle des pas perdus. — (Arch.) — Longue galerie publique, grande salle précédant les salles d'audience dans un palais, des salles d'attente dans une gare.

— **capitulaire.** — (Arch.) — Salle dépendant d'un ensemble de bâtiments religieux et affectée aux réunions du chapitre.

Salon. — Le *Salon des arts* eut lieu en 1737, dans le *salon* carré du Louvre. — On donne le nom de *Salons*, depuis lors, à diverses expositions de beaux-arts, puis au compte rendu de ces expositions. Le Salon de la *Revue des Deux Mondes*.

— (Arch.) — Pièce de réception dans un appartement.

— **à l'italienne.** — (Arch.) — Salon d'une hauteur de deux étages, éclairé par un plafond vitré ou une coupole.

— **annuel.** — Se dit de l'Exposition des artistes vivants qui a lieu à Paris du 1er mai au 20 juin de chaque année. — (Voy. *Exposition des beaux-arts* et *Société des artistes français*.)

— **des arts décoratifs.** — Exposition annuelle organisée à Paris du 15 avril au 1er juin, en 1882 et 1883, par les soins de l'Union centrale des Arts décoratifs, et où étaient admises les œuvres d'art, architecture, peinture, sculpture, gravure, conçues spécialement au point de vue décoratif.

— **triennal.** — (Voy. *Exposition nationale*.)

— **(faire le).** — Publier dans un journal, dans une revue, une critique des œuvres exposées à un Salon de Paris. C'est M. *** qui fait le Salon dans tel journal.

Salonnier. — Critique d'art, qui publie le compte rendu du Salon annuel dans un journal. Le salonnier de la *Gazette des Beaux-Arts*.

Sanguine. — Crayon d'un rouge brun; et aussi dessins exécutés avec ces crayons. Un portrait à la sanguine. Une sanguine de Watteau.

— (Dor.) — Terre rouge calcinée, usitée comme apprêt spécial.

Sans retouche. — Se dit de clichés photographiques ou de gravures par des procédés chimiques obtenues sans travaux manuels additionnels.

Saphir. — Pierre précieuse, brillante et transparente, de couleur bleue.

Sarcophage. — (Arch.) — Dans l'antiquité, tombeaux où l'on plaçait des corps qui n'avaient pas été brûlés. Ils étaient formés d'une pierre spéciale,

ayant, croyait-on, la propriété de ronger les chairs. — Se disait, à l'époque de la Renaissance, de tombeaux en forme d'autels, décorés de cannelures, parfois

surmontés de statues couchées ou agenouillées. — Se dit aujourd'hui, en général, des tombeaux affectant la forme de cercueils drapés.

Sarde. — Agate de couleur rougeâtre.

Sardoine. — Variété d'agate d'un

rouge orange ou d'un rouge brun foncé.

Sardonyx. — Pierre dure, à teintes fondues, noire, pourpre, blanche et brune, formée de sarde et d'onyx.

Satiné. — Qui a le brillant, le lustre du satin. Des épreuves de gravures sur bois tirées sur du papier satiné. Des chairs d'un rendu satiné.

Satirique. — Se dit de dessinateurs de caricatures, de charges satiriques. Daumier est le plus grand des dessinateurs satiriques.

Satyre. — Figure mythologique. Demi-dieu des Grecs et des Romains à visage bestial, à pieds de bouc, à corps velu, et dont la tête est couverte de cheveux incultes d'où partent des cornes de chèvre. Les statues et les masques de satyres sont fréquemment usités comme motifs de décoration.

Sauce. — (Dess.) — Crayon noir très friable. — (Voy. *Estompe*.)

— de fusain. — Se dit d'une poudre de fusain que l'on étend à l'estompe pour couvrir certains espaces d'une teinte uniforme ou faire un ton sur lequel on revient à l'aide de hachures.

— velours. — Se dit d'une poudre formée de crayon Conté, donnant un noir intense et que l'on étend sur le dessin au doigt, à l'estompe, ou au tortillon.

Sautoir. — (Blas.) — Pièce composée de deux longues bandes plates, dont l'une va du côté dextre du chef au sénestre de la pointe et dont l'autre va de l'angle sénestre du chef au côté dextre de la pointe. Lorsqu'un écu est divisé suivant deux diagonales, on le dit aussi flanqué en sautoir.

Savant. — Se dit d'un talent qui dénote non seulement de l'art, mais de l'habileté acquise par l'étude. Une composition savante. Un dessin savant.

Savonnerie. — Se disait des tapisseries de la manufacture royale de tapis, fondée à Paris au XVII° siècle et réunie en 1728 à la manufacture des Gobelins. Un tapis de la Savonnerie. Une Savonnerie.

Savoureux. — D'un aspect agréable, dont on jouit avec délices. Une exécution savoureuse; des morceaux de peinture savoureux.

Saxe. — Se dit par abréviation des pièces de porcelaine de Saxe. Du vieux saxe, des statuettes en saxe.

Sc. — (Voy. *Sculp*.)

Scabellon. — (Arch.) — Socle, piédestal. On désignait dans l'antiquité, sous le nom de *scabellum*, une sorte de tabouret carré, de socle assez large, de la hauteur d'une marche, et aussi un marchepied mobile que l'on plaçait sous les pieds des statues représentant un dieu assis sur son trône. Dans l'architecture moderne, on donne souvent le nom de scabellon aux piédestaux carrés, avec ou sans chapiteau, peu élevés, destinés à supporter un buste et placés sur une sépulture, en arrière d'un sarcophage ou bien érigés à titre de petit monument commémoratif.

Sceau. — Cachet portant empreinte en creux; — et aussi épreuve en cire de cette empreinte; — relief obtenu par la pression du sceau sur le papier ou le parchemin.

Scellé. — Ce qui est marqué d'un sceau.

Scellement. — (Arch.) — Action de sceller, de fixer dans la pierre, à l'aide de plâtre, de soufre, de mastic, de fonte, de ciment romain ou de plomb, des pièces de bois, de marbre ou de métal.

Scène. — (Arch. théât.) — Partie

du théâtre réservée aux acteurs, où ceux-ci jouent en vue du public.

Scénographie. — Art de représenter les objets en perspective; — et aussi de disposer en perspective les décors de théâtre.

Schème. — Se dit de figures, de tracés géométriques simplifiés, utiles à une démonstration.

Sciagraphie. — On dit plus ordinairement *sciographie*. — (Voy. ce mot.)

Scie d'atelier. — Terme d'argot artistique. La scie est une mystification, un récit, une chanson dont le refrain, d'une monotonie voulue, est répété à satiété. Cette répétition a pour but d'agacer, de tourmenter l'auditeur. Pour qu'une scie soit réussie, elle doit non seulement atteindre, mais même dépasser ce but. Il y a dans les ateliers des scies féroces, dangereuses et traditionnelles, comme le seau d'eau suspendu au-dessus de la porte d'entrée et qui arrose la tête du nouveau... et parfois celle du maître. Mais il y a des scies toutes spontanées, improvisées, qui sont des allusions aux événements, aux faits du jour et dans lesquels l'esprit d'à-propos des jeunes gens qu'on a renoncé à appeler *rapins* (voy. ce mot) trouve matière à s'exercer.

Sciographe. — Dénomination que l'on applique aux peintres de l'antiquité qui pratiquaient l'art de la sciographie.

Sciographie. — Se disait dans l'antiquité de l'art de reproduire les objets d'ombre et de clair-obscur.

— (Arch.) — Dessin géométrique représentant la coupe, la vue intérieure d'un édifice.

Scotie. — (Arch.) — Moulure à profil concave formé de deux portions de courbes. On lui donne aussi les noms de rond creux, de nacelle. Cette moulure, portant une ombre assez prononcée (σκότιος, obscur), est aussi désignée parfois sous le nom de trochyle (τρόχιλος, poulie).

Sculp. — Abréviation du mot *sculpsit*, qui accompagne sur les planches gravées le nom du graveur : G. Audran sculp.

Sculptage. — Action de sculpter. — (Céram.) — Achèvement du modelé des ornements en relief grossièrement ébauchés au moulage.

Sculptable. — Qui peut être reproduit en sculpture.

Sculpter. — Exécuter des sculptures.

Sculpteur. — Artiste qui exécute des sculptures. — (Voy. *Statuaire*.)

Sculptural. — Se dit de figures, d'attitudes, de scènes qui, par leur style et la beauté de leurs lignes, se prêtent à une reproduction par la sculpture. Des lignes sculpturales, une figure d'une tournure sculpturale.

Sculpture. — Art de reproduire les objets en relief dans des matériaux durs et qui doivent être taillés au ciseau. — Se dit aussi de ces ouvrages eux-mêmes. Exécuter un modèle en terre glaise, c'est l'opération du modelage; reproduire ce modèle en bronze ou marbre, c'est le but de la sculpture. La sculpture représente les objets en ronde bosse ou en bas-relief; quand elle les représente en creux, — ce qui est le cas pour les pierres fines, — elle prend le nom de glyptique.

Séance. — Se dit de l'espace de temps — ordinairement de deux heures environ ou plus — pendant lequel un artiste travaille, soit d'après nature, soit d'après le modèle. Enlever une ébauche en une séance. Un portrait qui aurait besoin de plusieurs séances pour être terminé.

Sec. — Se dit d'une exécution dure, de contours trop cernés, de tableaux peints d'une touche trop mince, dont la pâte n'offre pas une épaisseur suffisante.

Sécheresse d'exécution. — Se dit en peinture d'un tableau qui manque de vaporeux, dont les contours sont trop durs, trop cassants, dont le modelé est trop arrêté.

Séchiste. — Expression employée

par certains critiques d'art pour désigner des artistes qui exécutent des gravures entièrement à la pointe sèche et sans aucun mélange de travaux préparatoires à l'eau-forte. M. *** est un de nos premiers séchistes.

Second plan. — (Arch. théâtrale.) — Espace compris entre la première et la deuxième coulisse. — (Voy. *Coulisse*.) — Se dit, au figuré, dans une œuvre d'art, dans un tableau, de détails, de parties secondaires trop accentuées, qui demandaient à être traités plus sobrement : des figures, qui devaient rester au second plan ; auxquelles l'artiste a accordé trop d'importance, qui ne devaient pas attirer l'attention au même point que les figures principales.

Second grand prix. — Se dit des élèves concurrents qui ont obtenu le second prix au concours du prix de Rome.

Secrétaire. — Meuble destiné à renfermer des papiers précieux, mais dont un panneau se rabat horizontalement de manière à former une sorte de table sur laquelle on écrit.

Secretarium. — (Voy. *Diaconicum*.)

Secteur. — Portion de cercle comprise entre deux rayons et un arc de cercle. On donne le nom de secteur sphérique au volume engendré par la rotation d'un secteur suivant un diamètre comme axe. Les différentes portions d'une enceinte fortifiée portent aussi le nom de secteur.

Section. — (Arch.) — Dessins exécutés de façon à retracer les détails intérieurs d'un édifice représenté en coupe ou section verticale.

Segment. — Portion de cercle comprise entre un arc de cercle et sa corde. On donne le nom de segment sphérique à une portion de sphère comprise entre une surface courbe et un plan sécant. Se dit aussi, en géométrie, d'une portion déterminée sur une ligne, dans une surface, par une autre ligne ou par un autre plan.

Selle. — Support assez élevé se terminant par une plate-forme circulaire ou carrée, mobile, pivotant sur elle-même à l'aide de galets ou de roulettes, et sur laquelle les modeleurs placent la masse de terre et les sculpteurs le bloc de pierre ou de marbre auxquels ils travaillent.

Sellette. — Se dit parfois des petites selles de sculpteurs.

Sénestre. — (Blas.) — Côté gauche de l'écu, c'est-à-dire partie située à droite lorsqu'on regarde un écu. La gauche et la droite du blason se désignent par les mots sénestre et dextre, et on dit sénestré ou adextré pour désigner la place d'une figure.

Sénestré. — (Blas.) — Se dit d'une pièce posée dans un écu à gauche ou à sénestre. D'argent à trois tourteaux de gueules, sénestrés d'une clef de même. On dit aussi *sinistré* lorsqu'un écu est parti en pal, les deux tiers d'un écu étant d'un émail et l'autre tiers d'un autre émail.

Sénestrochère. — (Blas.) — Figure de blason représentant un bras gauche. On dit aussi sénextrochère. On doit en blasonnant spécifier si le sénestrochère est habillé ou nu, si la main est ouverte, etc.

Le sénestrochère est assez fréquemment usité dans les armoiries allemandes.

Senti. — Ce qui est rendu, exprimé avec force ; ce que l'artiste semble avoir éprouvé, étudié avec conscience.

Sépia. — (Peint.) — La sépia employée par les aquarellistes est fournie par la vessie d'un petit mollusque, la seiche (*sepia*). Elle est d'un ton plus ou moins chaud, selon qu'elle est naturelle ou colorée. La sépia naturelle donne un ton d'un brun roux ; la sépia colorée donne le même ton, mais avec une nuance légèrement vineuse et carminée. On a fait — vers 1830 principalement — un grand nombre de *dessins à la sépia*. On appelait ainsi des lavis monochromes dans lesquels on ne se servait que de sépia. Ces lavis, d'aspect assez froid, ont eu jadis leur moment de succès. Parmi bien des œuvres en ce genre qui sont d'une sécheresse désolante, des artistes comme Charlet, Delacroix, ont fait de belles sépias. Aujourd'hui encore quelques peintres emploient la sépia ou le *bistre*, qui est à peu près de même ton, à l'exécution de croquis lavés, prestement enlevés, et qui, à l'aide de larges touches de sépia franchement posées, indiquent rapidement un effet de lumière. De plus, on utilise parfois le ton chaud du bistre — ou de la sépia — pour tirer des épreuves de planches qui, encrées en noir, seraient d'un effet trop brutal. Telles sont les épreuves du *Liber studiorum* du célèbre peintre graveur anglais J.-M.-W.-Turner ; tels aussi certains fac-similés d'anciennes œuvres et même des reproductions de dessins à la plume, de vieux textes dont l'écriture a jauni, et dont le bistre ou la sépia rendent à merveille le ton passé et légèrement jaunâtre.

Sérapéum. — Se disait dans l'antiquité romaine des temples de Sérapis ou monuments égyptiens de Memphis et d'Alexandrie.

Sergent. — Sorte de presse (voy. ce mot) dont la partie inférieure est mobile par un système de crans auxquels elle s'accroche par un morceau de fer coudé formant bride, ce qui permet de maintenir serrées, à l'aide de la vis de pression, des pièces de dimensions très variables. Le sergent est usité dans les travaux de menuiserie ou d'ébénisterie pour maintenir solidement les parties réunies à l'aide de la colle forte; pour maintenir des assemblages, etc. On donne aussi quelquefois, mais à tort, le nom de serre-joint à cet outil.

Serré. — Se dit d'un modelé, d'un dessin, d'un contour savant, qui serre la forme de très près.

Serrurerie. — Art du serrurier ; — et aussi ouvrages en fer. Il y a des grilles, des pentures de différentes époques qui sont des chefs-d'œuvre de serrurerie et des merveilles d'art au point de vue de l'exécution technique et de la composition décorative.

Sertir. — Enchâsser une pierre précieuse dans un chaton.

Sertissage. — Opération qui a pour but de maintenir et de fixer des pierres précieuses à l'aide de griffes ou lèvres de métal.

Seuil. — (Voy. *Baie*.)

Sfumato. — Se dit dans certains tableaux d'une exécution moelleuse, vaporeuse, de figures dont les contours sont vagues et estompés.

Sgraffite. — Mode de décoration italienne, sorte de peinture à fresque, qui consiste à appliquer sur un fond de stuc noir un enduit blanc ou sur un fond clair un enduit de couleur foncée, mais enlevé par hachures de manière à former des dessins. On dit parfois à l'italienne *sgraffito*, et improprement *graffiti*, ce dernier mot s'appliquant aux inscriptions tracées sur les murailles antiques. Les *graffiti* de Pompéi.

Sgraffito. — (Voy. *Sgraffite*.)

Sicamor. — (Blas.) — Pièce d'ar-

moirie ayant la forme d'un cerceau, d'un cercle de tonneau dont le lien est fortement accentué. De sable à un sicamor d'or. Cette figure est très rarement employée dans les blasons. On dit aussi *ciclamor*.

Siccatif. — (Voy. *Huile grasse*.)

Sidérographie. — Art de graver sur fer ou sur acier, procédés usités au xve et au xvie siècle, et remis en honneur en 1816 par des artistes américains.

Sigillation. — (Céram.) — Art de décorer les poteries en imprimant à la surface des vases et à l'aide de moules spéciaux des ornements dont la combinaison et la répétition concourent à former un ensemble de décoration souvent fort riche.

Sigillographie. — Étude, description et interprétation des sceaux historiques.

Sigle. — Lettres initiales désignant certains mots par abréviation. *J.-C.*, *Jésus-Christ*; *I. O. M.*, *Iovi optimo maximo*.

Signature. — Dans les anciens volumes, marques particulières placées au bas des feuilles d'impression et destinées à faciliter leur assemblage.

Silhouette. — Se dit de dessins, de portraits formés de taches noires sur fond clair dans lesquels les contours extérieurs seuls sont indiqués. — Dessins, profils ombrés formés par des corps vigoureusement éclairés. La silhouette de la cathédrale de Paris.

Silicatisation. — (Arch.) — Opération qui a pour but d'imprégner des pierres tendres de silicates alcalins qui leur donnent une grande dureté.

Simpulum. — Sorte de vase, pourvu d'un long manche servant à puiser dans les cratères.

Singe. — Nom que l'on donnait parfois, au siècle dernier, au pantographe, parce qu'il permettait de reproduire, de copier servilement des dessins.

Singler. — (Arch.) — Mesurer, développer la surface de parties courbes à l'aide d'un cordeau.

Sinople. — (Blas.) — Couleur verte. S'indique en gravure par des hachures inclinant de gauche à droite.

Sirène. — (Blas.) — Pièce d'armoirie représentant un monstre marin, moitié femme et moitié poisson. Dans un certain nombre d'armoiries, soit comme pièces d'écu, soit comme supports, on trouve des sirènes se peignant et se mirant.

Sobre. — Se dit d'une coloration discrète, d'un effet tranquille et calme.

Sociétés artistiques. — Il existe, tant à Paris que dans plusieurs villes des départements, un grand nombre de sociétés qui ont pour objet d'encourager les arts, de concourir à leurs progrès, d'en étudier l'histoire, d'assurer une pension aux sociétaires âgés, etc. Beaucoup de ces sociétés organisent des expositions, ont un budget d'acquisitions, publient des mémoires, quelques-unes éditent des gravures, etc. Elles s'intitulent société des artistes, société des amis des arts, société libre de... société artistique, etc., etc. Quelquefois le mot *société* est remplacé par le mot *union*, par le mot *institut*, par le mot *académie*. Mais sous quelque titre que ce soit, elles ont pour but d'encourager les arts.

Socle. — (Arch.) — Partie carrée servant de soubassement à un édifice, à une colonne, et aussi petit soubassement, avec ou sans moulure, servant de support à poser des bustes, des vases. Dans ce cas, on emploie un peu abusivement ce mot dans le sens de piédestal. On doit surtout entendre par socle, la moulure ou

la saillie de la base d'un piédestal. Dans le style gothique, on trouve des exemples de socles fasciculés, c'est-à-dire taillés à facettes.

Soffite. — (Arch.) — Plafond, dessous d'un lamier, d'une corniche. Il y a

des soffites décorés de rosaces avec une grande richesse.

Solide. — Se dit, en géométrie, de corps limités par des surfaces; en architecture, des parties massives et pleines; en peinture, d'une exécution robuste. Des terrains solides, des rochers qui manquent de solidité.

Solive. — (Arch.) — Se dit des pièces de charpente placées horizontalement et soutenant un plancher. Au moyen âge et pendant la Renaissance, les solives des plafonds restaient apparentes et étaient parfois sculptées. Dans

un certain nombre d'édifices gothiques, on trouve des solives dont l'extrémité, engagée dans le mur, est grossièrement façonnée en tête d'animal monstrueux,

tandis que la partie horizontale est taillée à pans coupés, de façon à ne rien ôter de la solidité à la solive, tout en la faisant paraître moins volumineuse. On donne le nom de solives passantes aux solives régnant dans toute la longueur d'un plancher, et celui de solives boiteuses aux solives posant d'un côté sur une muraille et de l'autre sur une solive d'enchevêtrure. (Voy. ce mot.) Enfin on donne parfois le nom de soliveau à de petites solives destinées à remplir de grands vides.

Solives d'enchevêtrure. — (Arch.) — Solives ménageant entre elles un espace vide destiné au passage d'une cheminée, et ordinairement d'un diamètre beaucoup plus fort que celui des autres solives.

Sombre. — Foncé. Se dit de colorations poussées au noir, de tonalités sans éclat.

Sommet. — Extrémité supérieure. Le sommet d'un édifice. Point de rencontre des côtés d'un angle, des faces d'un solide. Le sommet d'un triangle, le sommet d'une pyramide.

Sommier. — (Arch.) — Pierres supportant la retombée d'une voûte, et aussi fortes pièces de charpente supportant des solives ou formant le linteau de larges baies ou de grandes ouvertures. Dans les constructions du siècle dernier, on trouve de fréquents exemples de sommiers décorés parfois de rosaces sculptées, de panneaux, de moulures. Dans un grand nombre de constructions modernes, on

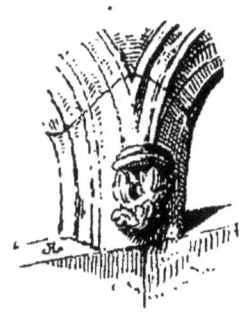

établit aussi des sommiers en fer, destinés à supporter un ensemble de solives plus petites, entre lesquelles on construit des voûtes en briques qui,

dans certains cas, restent apparentes, et dans d'autres cas sont dissimulées par des lambris en plâtre.

Sopra-Bianco. — (Céram.) — Se dit de certaines faïences italiennes décorées de motifs d'ornementation se détachant en blanc clair laiteux sur un fond blanc d'une tonalité très fine.

Sortie. — (Grav.) — Façon dont les tailles, dans la gravure au burin, diminuent de largeur et se terminent en traits aigus et déliés.

Soubassement. — (Arch.) — Partie inférieure d'une construction. Socle continu régnant à la base d'une façade, d'une rangée de colonnes. — Un rez-de-chaussée traité en

soubassement, formant une sorte de socle élevé par rapport à l'ensemble d'une façade. Dans les édifices de la Renaissance et des siècles suivants, on trouve de fréquents exemples de soubassements décorés de bossages. A l'époque gothique, les soubassements, au pourtour des portails principalement, étaient souvent décorés de sculp-

tures avec une extrême profusion, et ces motifs simulaient parfois de riches tapisseries ou des arcatures aveugles, ou encore représentaient des bas-reliefs symboliques et grotesques inscrits dans des trèfles, des quatre-feuilles, etc., etc.

Soufflé. — Se dit de figures manquant de solidité, peintes de tons peu solides, dont le modelé manque de consistance.

Soupirail. — (Arch.) — Ouverture

destinée à donner du jour à des sous-sols, à des appartements souterrains.

Soutènement. — (Arch.) — Appui, étai, massif de maçonnerie servant à renforcer une construction. Des travaux de soutènement. Un mur de soutènement destiné à combattre la poussée des terres, à soutenir un remblai, etc.

Soutenu. — Se dit d'une coloration franche et énergique, de tons solides, qui font valoir un modelé.

Spath fluor. — Minéral qui, en fusion, dissout les différents oxydes métalliques, et produit ainsi une espèce de cristal dont la coloration varie avec la nature du métal en dissolution, et avec lequel on fabrique des torchères, des candélabres, des vases et autres objets décoratifs.

Spatule. — (Peint. en émail.) —

Instrument destiné à prendre l'émail en

poudre et à le passer sur la plaque de métal.

Spatule. — (Sculpt.) — Outil en forme de truelle à l'aide duquel les mouleurs remuent le plâtre dans la sébille et l'étendent dans le moule.

Spectre. — Image que donne un rayon lumineux traversant un prisme de cristal, et dont les couleurs fondues sur les bords et se rejoignant par des nuances insensibles sont le violet, l'indigo, le bleu, le vert, le jaune, l'orange et le rouge.

Sphère. — Solide engendré par une demi-circonférence tournant autour de son diamètre comme axe. Se dit aussi des globes représentant la surface de la terre. On désigne sous le nom de sphère armillaire un globe céleste formé de cercles représentant le mouvement des astres. La Bibliothèque nationale possède deux sphères colossales du xviie siècle, exécutées par Coronelli, et dont les armatures et les supports sont d'une prodigieuse richesse d'ornementation.

Sphéroïde. — Qui a la forme d'une sphère aplatie. Volume engendré par un demi-ellipse tournant autour de l'un de ses axes. Un sphéroïde allongé. Un corps de forme sphéroïdale.

Sphinx. — Figure monstrueuse ayant une tête et une poitrine de femme, un corps de lion et des ailes d'aigle. On donne aussi ce nom aux colosses de granit de l'antiquité égyptienne. Près de la pyramide de Chéops existent encore les ruines d'un sphinx taillé dans un roc de vingt mètres de haut et de près de quarante mètres de long. Le musée du Louvre possède des sphinx en granit rose d'une exécution très soignée. Suivant certains auteurs, le grand sphinx n'était qu'un rocher isolé, auquel les Égyptiens avaient donné cette forme à l'aide de blocs de pierre habilement disposés, la tête seule ayant été sculptée. Ce sphinx était l'image du Dieu égyptien Hoz-em-Khou, que les Grecs ont appelé Armachis.

Spirale. — Courbe plane décrivant plusieurs révolutions autour d'un point dont elle s'éloigne à chaque révolution.

Spire. — Portion d'hélice. — (Voy. *Hélice.*)

Squelette. — Charpente osseuse de l'homme et des mammifères. Un grand nombre d'artistes possèdent dans les ateliers des squelettes *artificiels*, c'est-à-dire dont les os sont joints entre eux par des fils de laiton. Ces squelettes, auxquels on peut faire prendre toutes les positions, servent à l'artiste à préciser dans son dessin les attaches et les saillies des os.

Staff. — Composition qui tend à remplacer le carton-pâte, étant d'un emploi plus facile et d'un poids beaucoup moins considérable à surface égale. Les orne-

ments en staff sont fabriqués à l'aide de moules, à l'intérieur desquels on applique des filaments de chanvre suivant les sinuosités, les creux et les saillies du modèle. On recouvre ces filaments d'une couche de plâtre liquide. Suivant la dimension, cette couche de plâtre doit être plus ou moins épaisse, mais en général quelques millimètres suffisent. Les ornements en staff sont beaucoup moins fragiles que les ornements en carton-pâte; ils ne sont pas altérables à l'humidité et se posent, sur les surfaces à décorer, à l'aide de petites pointes.

Stalactites. — (Arch.) — Motif de décoration de bossages saillants rappelant l'aspect des concrétions pierreuses formées dans certaines grottes par le dépôt et l'amas de sels calcaires filtrant goutte à goutte.

Stalle. — Siège de bois à dossier élevé placé au pourtour du chœur des églises. Dans les premières basiliques chrétiennes, les stalles étaient en pierre ou en marbre. Au XIIIe, au XVe et au XVIe siècle, les stalles furent généralement exécutées en bois et décorées de sculptures avec une abondance extraordinaire. Les stalles de la cathédrale d'Amiens (1508-1522) et celles de l'église d'Auch (1529-1546) sont à citer comme les plus belles stalles en bois sculpté.

Stamnos. — Vase grec à panse ovoïde, surmontée d'une gorge évasée, pourvu de deux poignées attachées au-dessus des hanches et fermé par un couvercle légèrement bombé. La plupart de ces vases sont décorés de motifs d'ornementation d'une grande richesse.

Stangue. — (Blas.) — Tige principale de l'ancre d'un navire.

Statuaire. — Artiste qui sculpte, qui modèle des statues, des figures. Un sculpteur statuaire, un sculpteur qui sculpte l'ornement et la figure. — Art de faire des statues. La statuaire.

Statue. — Ouvrage de sculpture en ronde bosse représentant la figure humaine. Une statue en marbre, en bronze, en pierre, en bois. Une statue colossale.

— **équestre.** — Statue représentant un personnage monté sur un cheval.

— **persique.** — (Arch.) — Se dit parfois des figures servant de cariatides.

— **tombale.** — Se disait principalement, au moyen âge, des statues représentant des figures couchées et recouvrant une sépulture au-dessus de laquelle

elles n'étaient surélevées que par un socle souvent de petite dimension. On trouve aussi des statues tombales de la Renaissance, mais ces statues représentent souvent les personnages étendus sur la tablette d'un sarcophage.

Statuette. — Statue dont les dimensions sont de beaucoup inférieures à celles d'une figure humaine. Une statuette demi-nature. Une statuette en bronze, en terre cuite.

Stature. — Hauteur, proportion d'une figure humaine ou d'un animal. Un personnage de haute stature.

Stèle. — (Arch.) — On désignait ainsi dans l'antiquité des monuments, des pierres monolithes placées verti-

calement et dont les inscriptions étaient destinées à conserver le souvenir de fastes historiques; tels sont les stèles égyptiennes du musée du Louvre. On donne aujourd'hui le nom de stèle à des colonnes brisées, à des cippes ou pierres droites servant de monuments funèbres, à de petites colonnes qui supportent un objet décoratif, une statuette, un vase, etc.

Stenté. — Se dit en art, d'après l'italien *stentato*, de tableaux, d'ouvrages d'une exécution pénible, qui sont cherchés, travaillés à l'excès.

Stéréobate. — (Arch.) — Piédestaux continus dépourvus de moulures, de base et de corniche (στε- ρεός, solide). On désigne, au contraire, sous le nom de stylobate, les piédestaux *avec* moulures.

Stéréographie. — Art de représenter les corps en relief sur des surfaces planes.

Stéréométrie. — Art de mesurer les corps en relief.

Stéréotomie. — Science de la coupe des pierres destinées à être employées dans les constructions.

Stéréotypie. — Art de stéréotyper ou de clicher, de reproduire par le clichage des pages composées en caractères mobiles et encadrant parfois des vignettes.

Stigmographe. — Règle graduée, divisée en parties proportionnelles, et qui, portée à la hauteur de l'œil, permet de mesurer les dimensions d'un modèle que l'on veut reproduire. Cette règle est tenue à longueur de bras, occupant toujours la même place sur le cône de rayons visuels qui va de l'œil aux extrémités du cadre renfermant le modèle.

Stil de grain. — Couleur d'un jaune verdâtre obtenue comme les laques en précipitant, à l'aide d'un mélange de craie ou d'alun, une décoction de graine d'Avignon ou *nerprun* des teinturiers (*rhamnus frangula*).

Stirator. — Sorte de double châssis en bois, garni à son pourtour de rainures entre lesquelles on engage les extrémités

d'une feuille de papier humide. En séchant, la feuille maintenue par les bords se tend et offre une surface parfaitement plane. Certains stirators sont à claire-voie; d'autres, au contraire, sont à fond plein. Les stirators sont usités pour l'exécution des aquarelles et des lavis.

Store. — Longue bande d'étoffe s'enroulant à l'une de ses extrémités sur un petit cylindre et servant à protéger

une fenêtre de l'ardeur du soleil, de la vivacité de la lumière. Les stores relevés à l'extérieur portent le nom de stores à l'italienne. Dans les musées, dans les galeries de tableaux, les stores

intérieurs sont indispensables pour atténuer le trop vif éclat de la lumière. On fabrique aussi, pour l'extérieur, des stores en bambou très mince et comme on en trouve dans la plupart des maisons chinoises et japonaises.

Strapassé. — Se dit des figures peintes ou sculptées d'une attitude et d'un mouvement tourmentés, exagérés.

Stras. — Sorte de cristal artificiel imitant l'éclat du diamant et des pierres précieuses.

Stries. — Se dit de filets étroits décorant le fût des colonnes et que l'on intercale entre les cannelures ; — et aussi de toute surface présentant une certaine étendue de filets parallèles. Les stries d'une tapisserie. Une tête de profil s'enlevant sur un fond strié d'or.

Strigiles. — (Arch.) — Cannelures creuses qui, au lieu d'être verticales, décrivent des courbes en forme d'S. — Racloir en bronze dont les anciens se servaient dans un but de propreté au bain et les lutteurs pour enlever l'huile dont leurs membres avaient été oints.

Striures. — (Arch.) — Se dit parfois des cannelures de colonnes.

Structure. — Se dit de la manière dont un édifice est construit, de son parti pris décoratif. La structure antique. — Se dit aussi de la manière dont une figure humaine, peinte ou sculptée, est rendue au point de vue de l'anatomie ; la structure de cette figure est parfaite.

Stuc. — Enduit dont on revêt les murailles et qui prend le poli du marbre. Le stuc se compose d'un mélange de chaux éteinte et de poudre de marbre, et parfois d'albâtre ou de plâtre. Toutefois, les stucs formés de ce dernier mélange résistent moins bien à l'humidité. Les stucs destinés à des revêtements extérieurs sont faits de pouzzolane ou de fragments de tuiles réduits en poudre.

Stucateur. — Ouvrier qui fait les revêtements en stuc, applique le stuc sur les murailles à l'état pâteux, profile les moulures à l'aide de calibres en fer, polit et colore l'enduit suivant le ton que l'on veut obtenir.

Style. — Se dit, en art, de la manière particulière à un artiste, à une époque. Le style de Raphaël, le style gothique, le style italien. (Voy. les mots spéciaux : *Byzantin, Corinthien, Gothique, Ogival, Roman,* etc.) Se dit aussi des œuvres d'art de grand caractère, dans lesquelles les figures sont exécutées dans un sentiment élevé. Une œuvre d'un style noble. Des figures qui manquent de style.

— Sorte de poinçon à l'aide duquel les anciens traçaient des caractères sur des tablettes recouvertes de cire. — Et aussi tige de cadran solaire dont l'ombre portée sert à indiquer l'heure.

Stylobate. — (Arch.) — Piédestal avec moulure, base et corniche régnant au pourtour d'un édifice ; — et aussi soubassement décoré de moulures formant avant-corps, suivant les ressauts d'une façade. Le mot est parfois synonyme de plinthe, 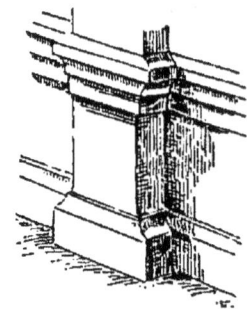 surtout lorsque la plinthe est décorée de moulures. Les soubassements unis sont désignés sous le nom de stéréobates.

Sucé. — (Céram.) — Se dit des glaçures que la pâte a absorbées plus qu'il ne convient pendant la cuisson.

Suite. — Se dit d'une collection de tableaux dont les sujets sont pris dans un même ordre d'idées ou de faits. La suite des tableaux de Rubens pour la galerie de Médicis. — Se dit aussi d'une collection complète de gravures exécutées pour illustrer un ouvrage, une suite sur chine, une suite des vignettes de Gravelot.

Sujet. — Se dit du motif historique, conventionnel, réel ou idéal, que l'ar-

tiste a choisi pour l'interpréter dans son œuvre. Un sujet heureux, un sujet mal choisi. Il y a des sujets qui ne gagnent pas à être traités en art ; d'autres, au contraire, semblent être une mine inépuisable pour les artistes.

Sujet orné. — (Arch.) — On désigne ainsi les motifs de composition qui sont brillamment traités, avec abondance plutôt qu'avec sobriété de détails.

Superficie. — Étendue d'une surface plane, convexe ou concave.

Support. — (Blas.) — Arbre verdoyant, ou naturel, ou tronçonné, auquel est suspendu un écu. On désigne aussi sous le nom de supports les figures placées en dehors et de chaque côté de l'écu. Des armoiries ayant pour support des griffons d'or, des lévriers d'argent. Les armes du royaume de France avaient autrefois pour support des anges vêtus de cottes de mailles ou de dalmatiques et représentés les ailes étendues.

Supports. — (Peint.) — Ce mot sert également à désigner d'une façon générale la qualité ou matière de la surface sur laquelle un tableau est peint : toile, panneau, carton, papier, etc.

Surbaissement. — (Arch.) — Se dit des arcs, des voûtes dont la hauteur est inférieure à la moitié de la largeur prise à la naissance de l'arc ou de la voûte.

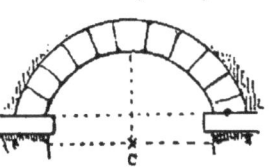

Surdorer. — Dorer solidement, revêtir d'une double couche d'or.

Surhaussement. — (Arch.) — Se dit des arcs, des voûtes dont la hauteur est supérieure à la moitié de la largeur prise à la naissance de l'arc ou de la voûte.

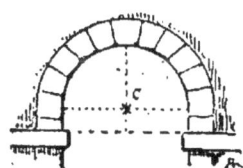

Surmoulage. — Moulage pris sur un moulage. Le commerce des plâtres moulés est infesté de surmoulages.

Surplomb. — (Arch.) — Saillie dans le vide. Des balcons, des corniches en surplomb. — Se dit aussi de tout ce qui dépasse le nu d'une muraille dont les parements sont verticaux.

Surtout. — Grande pièce d'orfèvrerie destinée à servir de milieu de table. Il y a des surtouts décorés de statuettes et de groupes exécutés d'après les modèles des statuaires les plus célèbres.

Symbole. — Représentation conventionnelle de figures ou d'objets qui sont le signe d'une idée. — On dit aussi une figure symbolique, des attributs symboliques, pour désigner une figure qui personnifie des attributs qui caractérisent une idée abstraite : une figure symbolique de la Victoire, de l'Ame, de la Pensée. Les attributs de la musique, de la peinture, de la pêche, etc., ont une valeur symbolique.

Symbolisme. — Se dit, principalement dans le style gothique, de la façon dont on peut interpréter les peintures ou sculptures dans lesquelles les vices et les vertus sont représentés sous forme de personnages ou d'animaux fantastiques. — On désigne aussi par « symbolisme de l'art » les différents partis pris ou conceptions particulières à chaque époque, à chaque style architectural, et dans lesquels s'affirment les croyances des peuples.

Symétrie. — Système de décoration ou d'ornementation dans lequel les motifs se reproduisent exactement de chaque côté d'une ligne d'axe fictive ou réelle passant par le centre de la composition. Un plan d'une symétrie parfaite.

Dans le style gothique, la symétrie absolue n'existe presque jamais. A l'extré-

mité d'une façade on élevait parfois un beffroi, tandis qu'à l'autre extrémité on construisait un simple pignon. Bien des portails d'église sont flanqués à leurs extrémités de tours ou de clochers de style divers, d'époques et de proportions différentes. Pendant la Renaissance et jusqu'à nos jours, les principes de la symétrie sont toujours appliqués aux façades des édifices.

Symétriser. — Disposer d'une façon symétrique.

Systyle. — (Arch.) — Se dit d'un mode d'entre-colonnement dans lequel les colonnes sont espacées de six modules, d'axe en axe. — (Voy. *Module*.)

T

T (règle en forme de). — Le T se compose d'une règle plate fixée perpendiculairement à une pièce de bois qu'une rainure permet d'appliquer sur le bord d'une planchette. En faisant glisser de la main gauche cette partie du T, la lame ou règle plate sert à tracer des lignes horizontales d'un parallélisme absolu, — pourvu que le bord de la planchette soit bien dressé. Il y a aussi des T dont les branches sont mobiles et qui permettent de tracer de même des obliques parallèles. Les perpendiculaires s'obtiennent, en général, en plaçant sur la lame horizontale une équerre à fronton. Lorsque le maniement du T est familier, il facilite singulièrement la rapidité d'exécution des dessins d'architecture, des dessins géométriques, etc.

Tabernacle. — (Arch.) — Sorte d'édicule occupant le milieu de l'autel et offrant l'aspect d'un diminutif de chapelle ou de temple, où se place le calice avec les hosties consacrées, et que termine une petite plate-forme sur laquelle on place une croix, un ostensoir, etc.

Table. — (Arch.) — Nom donné parfois à des surfaces unies, qui portent aussi celui de panneaux.

— **à modèle.** — Sorte d'estrade, support soutenu par des pieds courts et trapus offrant une large surface horizontale élevée au-dessus du sol et sur laquelle on fait poser le modèle vivant dont on exécute le portrait ou d'après lequel on fait des études.

Table d'attente. — Panneau resté momentanément sans inscription.

— (Blas.) — Écu dont le contour, dont la forme seule existe. Dans certains arbres généalogiques, on trouve des tables d'attente sur lesquelles on dessine des armoiries. Se dit aussi des écus d'un seul émail, soit couleur, soit métal, et n'étant chargés d'aucune figure. Bien que ce soit assez rare, il existe cependant un certain nombre d'armoiries de ce genre. Dans ce cas, on énonce : *** porte d'or, de gueules, etc.

— **d'autel.** — Partie horizontale de l'autel où sont posés les vases et les livres sacrés avec lesquels le prêtre officie.

— **du diable.** — (Arch.) — Nom populaire des dolmens.

— **iliaque.** — Bas-relief en stuc qui était conservé au Capitole et représentait les principaux épisodes de la guerre de Troie ou d'Ilion, accompagnés de légendes.

— **taillée.** — (Grav.) — Les anciens graveurs et de nos jours encore les graveurs sur bois travaillent sur une table échancrée en fer à cheval, de façon que le corps se place dans l'échancrure et que les coudes trouvent un point d'appui sur les parties avancées. Cette table était parfois garnie d'un rebord très peu sail-

lant, destiné à empêcher les outils de tomber.

Tableau. — Se dit des œuvres peintes à l'huile sur toile ou sur panneau.

— Terme de perspective. — (Voy. *Vertical*.)

— **de baie.** — (Arch.) — Se dit de l'épaisseur d'un mur au pourtour d'une ouverture.

— **de chevalet.** — Tableau de petite dimension. S'applique aussi aux peintures d'une exécution délicate et qui doivent être placées près du regard des spectateurs.

— **de mai.** — Se disait au XVIIe siècle du tableau offert chaque année à cette époque à Notre-Dame de Paris par la corporation des orfèvres. L'on dit par abréviation les mais. Un des mais de Notre-Dame.

— **perspectif.** — On désigne sous ce nom, et parfois sous cette dénomination plus simple encore, *une perspective*, la décoration peinte sur une muraille et qui a pour but de créer une sorte de trompe-l'œil, soit en simulant dans un panneau de vestibule une vue ouverte sur un paysage, soit en terminant une avenue ou un long couloir par une répétition d'arbres peints ou d'arcades feintes qui paraissent augmenter la profondeur réelle.

— **vivants.** — Se dit de groupes formés par des personnages vivants, posés dans le but de représenter des épisodes historiques ou de reproduire la composition d'œuvres d'art célèbres.

Tableautin. — Petit tableau.

Tablette. — Se dit des couleurs pour l'aquarelle en forme de petit rectangle allongé et d'épaisseur variable.

— (Voy. *Pastille*.) On en indique les dimensions dans les prix courants des marchands de couleurs par les mots *tablette* et *demi-tablette*. — Se disait dans l'antiquité des petites planchettes enduites de cire sur lesquelles on écrivait à l'aide d'un stylet.

Tablette d'appui. — (Arch.) — Surface extérieure de l'assise de pierre placée à hauteur d'appui dans l'ouverture d'une baie. Parfois, les pierres formant tablette sont recouvertes d'une pierre, longue et plate, de toute la largeur de la baie et destinée à protéger de la pluie les joints de l'assise inférieure.

— **de cheminée.** — (Arch.) — Plaque de marbre posée horizontalement et ordinairement à hauteur d'appui, sur les deux chambranles ou montants verticaux d'une cheminée moderne.

— **de cire.** — Lamelles d'épaisseur variable — suivant l'épaisseur que l'on veut donner au métal — que l'on amollit en les plongeant dans l'eau chaude et que l'on applique dans les creux d'un moule en vue de la fonte en les pétrissant avec les doigts, de façon qu'elles fassent corps avec la cire déjà appliquée au pinceau et suffisamment brettelée. — (Voy. ce mot.)

— **d'inscription.** — Tablette de pierre ou de marbre destinée à recevoir une inscription commémorative. Les maisons où sont nés les hommes illustres sont décorées de tablettes couvertes d'inscriptions.

Tablier. — (Arch.) — Ensemble des poutres en bois ou en fonte recouvertes de planches, de dalles, de terre même, qui rejoint les travées d'un pont fixe ou suspendu et sur lequel passe la voie nécessaire à la circulation.

Tabouret. — Siège pliant ou non, sans bras ni dossier.

Tache. — Se dit, en art, de la façon dont certains artistes impressionnistes exécutent leurs tableaux, à l'aide de

touches vives dont les bords ne sont pas fondus. — On dit aussi que dans un tableau la tache n'y est pas, pour indiquer que la lumière vive, la partie claire destinée à faire vibrer l'ensemble est absente ou fausse.

Tachiste. — Se dit de peintres impressionnistes qui ne voient dans une œuvre que l'attrait de taches diversement colorées et d'intensité différente.

Taille. — Manière dont on coupe les pierres, le bois, dont on travaille les pierres précieuses et en particulier le diamant.

— (Grav.) — Incision pratiquée à l'aide du burin dans les planches de cuivre ou d'acier.

— **brisée.** — (Grav.) — Taille brusquement interrompue.

— **douce.** — (Grav.) — Se dit des gravures sur métal au burin, à l'eau-forte et à la manière noire.

— **doucier.** — Se dit des imprimeurs de gravures en taille-douce.

— **méplate.** — (Grav.) — Taille tranchée destinée à accentuer les parties dans l'ombre et à bien délimiter les parties en lumière.

— **perdues.** — (Grav. sur bois.) — Nom donné aux tailles trop basses et que l'encrage atteint difficilement.

Taillé. — (Blas.) — Le taillé se dit d'un écu divisé en deux parties par une diagonale inclinant de droite à gauche.

Tailloir. — (Arch.) — Se dit de l'abaque des chapiteaux. — (Voy. *Abaque*.)

Talent. — Habileté acquise dans la pratique d'un art.

Talon. — Partie postérieure du pied de l'homme formé par l'os nommé calcaneum.

— (Arch.) — Moulure formée de deux arcs de cercle, l'un convexe, l'autre concave; le premier, placé à la partie supérieure de la moulure, le second à la partie inférieure. Dans le cas contraire, cette moulure prend le nom de *talon renversé* ou *doucine*.

Talon renversé. — (Arch.) — (Voy. *Talon*.)

Talonnière. — Petite cale de bois que l'on place sous le pied du modèle vivant, pour maintenir la jambe raccourcie. Lorsque le modèle donne un mouvement énergique, lorsque la plante du pied ne pose pas entièrement sur le sol, la talonnière sert de point d'appui et permet au modèle de tenir la pose plus aisément. Quelquefois les statuaires laissent aussi des talonnières sous les pieds de leurs figures, ce sont dans ce cas de véritables tenons (voy. ce mot), destinés à consolider des parties fragiles.

— **de Mercure.** — Chaussure ornée d'ailes, agrafée par des courroies aux pieds de Mercure, de Persée et de quelques autres figures mythologiques représentées dans l'espace.

Talus. — Pente rapide d'un terrain, inclinaison, obliquité de la surface des murailles. Les talus à 45 degrés sont ceux que donne l'écoulement des terres abandonnées à elles-mêmes; ce sont les talus offrant les meilleures conditions de résistance.

Tambour. — (Arch.) — Assises cylindriques entrant dans la composition d'un fût de colonne; — murailles élevées sur plan circulaire et supportant un dôme; — et aussi, particulièrement dans le style gothique,

petits refends circulaires en bois, ajourés ou formés de panneaux sculptés, placés le plus souvent dans l'angle d'un appartement et enveloppant des escaliers intérieurs faisant saillie. Dans certains édifices gothiques, on trouve des tambours en pierre. Tel est à Saint-Maclou, à Rouen, le tambour enveloppant l'escalier des orgues (1518-1519) et qui est un véritable bijou. — Enfin on donne aussi le nom de tambour aux combinaisons de portes mobiles placées dans un bâti circulaire ou rectangulaire, en avant d'une ouverture, et destinées à abriter des courants d'air.

Tambour. — (Voy. *Vase.*)

Tampon de feutre. — (Grav.) — Les graveurs au burin se servent d'un tampon de feutre ou de lisière de drap roulée, imprégné d'huile mêlée de noir de fumée, pour encrer les travaux déjà faits et juger du degré de profondeur des tailles.

— de soie. — (Grav.) — Sorte de demi-boule légèrement aplatie et enveloppée de soie, à l'aide de laquelle on étend le vernis à chaud sur les plaques de cuivre destinées à la gravure à l'eau-forte.

Tanagriennes. — Se dit de petites statuettes en terre cuite que l'on fabriquait dans l'antiquité à Tanagra en Béotie. Les tanagriennes ou figures de Tanagra sont d'une délicatesse d'exécution et d'un charme inexprimable; quelques-unes étaient dorées, d'autres peintes; elles sont aujourd'hui fort recherchées des collectionneurs.

Tangente. — Se dit en géométrie de toute ligne ou courbe qui n'a qu'un seul point de commun avec une autre courbe.

Tanné. — Couleur brun rouge légèrement orangé. — Du velours tanné. — Se dit aussi en blason d'une couleur particulière aux armoiries allemandes.

Tapé. — Se dit, en peinture, d'un tableau exécuté très librement; et en gravure, d'un vernis bien étendu à la surface d'une planche.

Tapette. — (Grav.) — Petit tampon formé d'une boule de coton enveloppée dans de la soie et servant à étendre le vernis sur le cuivre.

Tapis. — Pièces de tapisseries servant à recouvrir des surfaces horizontales, des parquets, des dallages, des escaliers, des tables, etc.

— (Art déc.) — Se dit des couleurs que l'on dispose les unes à côté des autres et qu'on isole à l'aide du fiel de bœuf. Mélangées d'une certaine façon, elles permettent d'obtenir des papiers coloriés que l'on désigne sous le nom de *papier marbré*, *papier peigne* et *papier escargot*.

— (Art des jard.) — Étendue de gazon disposée en forme de rectangle allongé. Le tapis vert du parc de Versailles.

Tapisser. — Recouvrir des murailles de papier peint ou d'étoffes. — Décorer des surfaces murales à l'aide de tapisseries.

Tapisserie. — Ouvrages faits à l'aiguille sur canevas ou au métier, destinés à décorer des surfaces murales ou à recouvrir des meubles.

— à bestions. — Tapisseries représentant des animaux.

— brodée. — Tapisseries enrichies de perles et de broderies d'or ou d'argent.

— de basse lisse. — Tapisserie dont la chaîne est horizontale. C'est la principale fabrication de Beauvais.

— de haute lisse. — Tapisserie dont la chaîne est verticale. C'est la principale fabrication des Gobelins.

— échantillonnée. — Tapisserie

dont chaque ton est représenté par deux, trois, ou plusieurs échantillons de laine ou de soie semblable à celle qui doit être employée pour recouvrir toute une surface.

Tapisserie historiée. — Tapisserie représentant des sujets, des figures, des groupes, des scènes.

Taré. — (Blas.) — Tourné. On dit qu'un casque est taré en profil, lorsqu'il se dessine de profil sur le haut de l'écu, qu'il est taré de trois quarts, etc. Les heaumes ou casques des rois sont toujours tarés de face ou de front et ceux des gentilshommes sont tarés en profil.

Targe. — Forme d'écu particulière aux Allemands, se terminant en croissant, et dont les contours sont parfois très déchiquetés, très découpés et enroulés. On donne aussi ce nom aux boucliers de forme demi-cylindrique et parfois de dimensions énormes (1m,60 de haut sur 0m,60 à 0m,90 de large) destinés, au moyen âge, à protéger les archers assiégeant une ville fortifiée et qui étaient faits en bois, recouverts de cuirs et garnis de fer.

Tas. — (Grav.) — Petit bloc d'acier poli, placé sur un support en bois et dont les graveurs se servent pour repousser leurs planches. — (Voy. *Marteau à repousser.*)

— de charge. — (Arch.) — Pierre servant d'appui, de point de départ à plusieurs arcs.

Tasseau. — Petites cales (voy. ce mot), et aussi petits supports destinés à recevoir des tablettes faisant saillie dans le vide.

Tassement. — (Arch.) — Affaissement du sol et déchirements qu'il occasionne dans les constructions en maçonnerie.

Tâter. — Exécuter avec hésitation, dessiner timidement.

Tau. — Instrument sacré des Égyptiens en forme du tau grec; τ. — Se dit aussi d'une pièce de blason en forme de T — d'une croix potencée à laquelle on donne aussi le nom de Croix de saint Antoine.

Taurobol. — Autels de l'antiquité servant au sacrifice des taureaux.

Teinte. — Nuance légère; — aussi couleur obtenue par le mélange de plusieurs couleurs; application d'une même couleur avec plus ou moins d'intensité. — (Voy. *Lavis, Coucher une teinte.*)

Teinté. — Recouvert d'une teinte, coloré uniformément d'une nuance légère.

Teinter. — Couvrir d'une teinte.

Télamons. — (Arch.) — Figures servant de cariatides. — (Voy. *Atlantes.*)

Téléiconographe. — Appareil à l'aide duquel on reproduit à distance un dessin au moyen de courants transmis par des fils télégraphiques.

Témoins. — (Arch.) — Se dit des monticules de terre laissés çà et là pendant les travaux de fouilles, afin de permettre de vérifier le métré des déblais.

— (Grav.) — Se dit de l'empreinte laissée sur l'épreuve d'une planche en taille-douce par les bords de la planche.

Tempera. — Substances employées dans la peinture en détrempe et à l'aide desquelles on délaye les couleurs sèches.

Temple. — (Arch.) — Édifice consacré au culte des dieux chez les Grecs et les Romains. Les temples antiques, indépendamment de leurs dimensions et de leur destination, se subdivisent en *temples à antes* (ou à pilastres à leurs angles) — *amphiprostyles* (décorés de colonnes sur leurs deux façades) — *aréostyles* (décorés de colonnes à large entre-colonnement) — *décastyles* (ornés de dix colonnes) — *diastyles* (dont les colonnes sont espacées de six modules) — *diptères* (qui avaient deux rangs de colonnes) — *eustyles* (dont l'harmonie

était parfaite) — *hexastyles* (qui avaient six colonnes de façade) — *hypètres* (sans toiture et offrant dix colonnes et un double portique) — *monoptères* (ou circulaires) — *octostyles* (ayant huit colonnes de façade) — *prostyles* (ayant un portique extérieur) — *pseudo-diptères* (dont les deux colonnades sont espacées de quatre modules) — *pycnostyles* (dont les colonnes sont espacées de trois modules) — *sistyles* (espacées de quatre modules) et *tétrastyles* (décorés de portiques à quatre colonnes).

Temporal. — (Anatom.) Os du crâne situé dans la région des tempes.

Tenant. — (Blas.) — Figures d'hommes d'armes, de Mores, de sauvages, de sirènes, d'animaux réels ou fabuleux, placés de chaque côté d'un écu. Certains auteurs réservent ce mot aux figures uniques placées d'un côté de l'écu, et leur donnent le nom de supports lorsqu'elles sont au nombre de deux et placées de chaque côté de l'écu.

Tendre. — Léger, délicat. Des couleurs tendres, d'une grande fraîcheur.

Tenon. — (Arch.) — Pièces de fer destinées à relier des assises ou des détails qui ont besoin d'être consolidés; et aussi pièces de bois ou de fer taillées de façon à faire un assemblage solide.

— (Sculpt.) — Portions de pierre ou de marbre que l'on ne détache pas pendant l'exécution d'une statue et qui ont pour but de consolider les parties trop faibles, que l'ébranlement causé par les coups de masse pourrait briser. Les tenons sont en général destinés à être enlevés à la scie, lorsque la statue occupe son emplacement définitif. Toutefois, dans les figures très mouvementées, il est parfois prudent de conserver perpétuellement les tenons pour soutenir les jambes ou les bras très écartés du corps. Les troncs d'arbre ou les rochers informes auxquels s'appuient certaines figures en plâtre ou en marbre, les draperies pendantes et traînant sur le sol, ne sont en réalité que des tenons perpétuels que l'on a essayé de dissimuler le mieux possible.

Tenture. — Bandes de papier peint ou d'étoffe juxtaposées et disposées de façon à couvrir une surface; et aussi tapisseries recouvrant une muraille.

Térébenthine. — Produit résineux liquide. L'essence de térébenthine est un hydrocarbure usité pour dissoudre les corps gras, nettoyer les brosses à peindre, enlever le vernis des planches dont la gravure à l'eau-forte est achevée, etc.

Terme. — Se dit de bustes décoratifs posés sur des gaines. Parfois on termine en gaine des figures à mi-corps avec ou sans bras. On a exécuté aussi, mais assez rarement des termes représentant deux figures juxtaposées et dont les membres inférieurs sont remplacés par une seule gaine. Les termes sont fréquemment employés dans la décoration des parcs et des jardins, et certains auteurs ont donné le nom de Termes marins aux figures de Tritons, de Naïades dont les membres inférieurs sont disposés en queues de poissons enroulées; on les utilise dans la décoration des grottes, des vasques de fontaines.

Terne. — (Céram.) — Le terne est une absence de glaçure dans certaines couleurs, tandis que les couleurs voisines sont brillantes. Cet accident est dû généralement à des mélanges de couleurs trop dures.

Terrasse. — (Arch.) — Toiture horizontale formant plate-forme au-dessus d'une construction. L'étage supérieur des maisons romaines ou *solarium* offrait

le plus souvent l'aspect d'une véritable terrasse décorée de treilles, d'arbustes et de fleurs. — Étendue de terrain disposée en plan horizontal au-devant d'une construction élevée sur une pente.
— Se dit surtout de vastes espaces bordés de balustrades. Le parc de Versailles offre de magnifiques exemples de terrasses superposées reliées par des escaliers, et la terrasse du château de Saint-Germain-en-

Laye, construite par Le Nôtre en 1676, offre une largeur de 35 mètres sur plus de deux kilomètres et demi de longueur.

Terre. — Figure naturelle de blason. L'élément terrestre est représenté en blason par des montagnes, des rochers, des terre-pleins, etc.

— **de momie.** — (Voy. *Mummie*.)

— **d'ombre.** — Couleur brun rouge provenant de Nocera en Ombrie, et de même ton à peu près que la terre de Sienne.

— **glaise.** — (Sculpt.) — Terre pesante, compacte, onctueuse et ductile, facile à pétrir sous les doigts lorsqu'elle est humidifiée. Elle sèche rapidement et devient cassante et friable. Aussi les maquettes des sculpteurs sont-elles fréquemment arrosées à l'aide de petites pompes spéciales, et, lorsque l'artiste a cessé de travailler, entourées de linges fins dont on entretient l'humidité avec soin.

Terre de Sienne. — (Peint. et aquar.) — Il y a deux sortes de couleurs de ce nom. La terre de Sienne *naturelle* est d'un ton jaunâtre assez froid. La terre de Sienne *brûlée* donne un ton très chaud et très coloré. Ces deux couleurs, fabriquées pour l'aquarelle, ont la propriété de se dissoudre promptement dans l'eau. Elles permettent d'appliquer très facilement sur le papier des teintes d'une limpidité parfaite. On les utilise fréquemment aussi bien dans les aquarelles pittoresques que dans les dessins topographiques et les lavis de constructions et de machines.

— **plen.** — (Arch.) — Masse formée entre deux piles d'un pont, à la pointe d'une île par exemple. Une sta-

tue d'Henri IV est érigée sur le terre-plein du Pont-Neuf à Paris. — Et aussi sorte de terrasse dont les terres sont soutenues par des murailles ou des contreforts.

Teston. — (Numism.) — Monnaie française du règne de Louis XII. — Monnaie anglaise du règne de Henri VIII.

Tête. — Se dit, en peinture et en sculpture, de la dimension, de la hauteur de la face humaine. Une figure qui mesure sept têtes et demie de hauteur, c'est-à-dire dont la hauteur est égale à sept fois et demie la dimension du visage, de la face et du crâne réunis et mesurés verticalement.

— (Arch.) — Se dit des deux faces verticales des claveaux d'une voûte.

— **de caractère.** — On désigne ainsi, en style académique, un visage d'une expression énergique bien que conventionnelle. Tête de caractère, figure d'expression sont des locutions à peu près synonymes. On a institué des con-

cours dans lesquels les concurrents ont à reproduire un modèle auquel on a donné une attitude énergique indiquant une passion violente. A l'aide de cette pose, les mouvements des muscles sont fortement accusés, partant plus faciles à saisir, et le caractère de la figure est nettement accentué. — On dit aussi qu'un groupe, qu'un paysage a du caractère, lorsqu'il se présente d'une façon typique, personnelle, et qu'il s'impose soit au point de vue de la ligne, soit au point de vue de la couleur.

Tête de clou. — (Arch.) — Motif d'ornementation usité surtout dans le style roman. Les têtes de clou ont le plus souvent l'aspect de pointes de diamant et sont juxtaposées.

Quelquefois elles sont espacées et offrent l'aspect de têtes monstrueuses dont les traits sont gravés en creux ; elles sont désignées alors plus communément sous les noms de corbeaux ou de modillons.

— **de bélier.** — (Art déc.) — Motif d'ornementation se composant d'une tête de bélier vue de face et dont les cornes sont souvent reliées par une guirlande.

— **d'un mur.** — (Arch.) — Partie extrême d'un mur d'une épaisseur supérieure à celle du reste de la muraille.

Tétraèdre. — Se dit, en géométrie, d'un solide à quatre faces planes. Une pyramide tétraèdre.

Tétragramme. — Se dit de lettres mystiques placées dans un triangle et figurant le nom de Dieu.

Tétrastyle. — (Arch.) — Se dit des temples ornés de quatre colonnes.

Texture. — (Peint.) — S'entend de la disposition des touches par entrecroisement, ou de tons voisins, de nuances différentes d'une même couleur par alternance et juxtaposition. Le secret de la vibration des verts dans les paysages de l'Anglais Constable tient à ce qu'il procède par une texture de verts d'intensité différente.

Théâtral. — Se dit de figures peintes ou sculptées dont l'attitude manque de naturel, dont le mouvement est exagéré, ampoulé. Une statue d'une tournure par trop théâtrale. Une scène rendue d'une façon théâtrale, qui manque de simplicité.

Théâtre. — (Arch.) — Vaste construction divisée en deux parties bien distinctes : la salle, réservée aux spectateurs, et la scène, réservée aux acteurs. Les théâtres antiques étaient à ciel ouvert ; les théâtres modernes, éclairés aujourd'hui soit au gaz, soit à l'électricité, se composent en général de vastes scènes en avant desquelles sont placées, en hémicycle ou en fer à cheval, des galeries destinées au public et superposées en étages.

— **d'eau.** — (Art des jardins.) — Se dit, en architecture hydraulique, de l'agencement des vasques, jets d'eau, cascades formant un ensemble décoratif.

Thermes. — Ensemble de constructions romaines destinées aux bains. Les thermes comprenaient de nombreuses salles, des piscines, étuves, etc., et couvraient parfois une surface de terrain considérable.

Tholus. — (Arch.) — Clef de coupole et aussi ensemble d'un dôme.

Thyrse. — Sorte de tige ou de javelot entouré de pampres et de lierres, se terminant par une pomme de pin, et servant d'attribut à Bacchus et à ses suivants, prêtres et prêtresses. Suivant certains auteurs, le thyrse se terminant en pointe de javelot représentait la ruse du combattant cherchant à dissimuler ses armes sous des flots de rubans, et le thyrse sous la forme d'un bâton terminé en forme de pomme de pin symbolisait la vie pacifique. Dans leurs cérémonies religieuses, les Phéniciens, les Égyptiens,

les Grecs et même les Juifs portaient des thyrses.

Tiare. — Coiffure des rois persans ; — en usage aussi chez les Juifs. Bonnet orné de trois couronnes réservé au souverain pontife.

Tibicen. — Joueur de flûte antique.

Tibicine. — Joueuse de flûte antique.

Tiercé. — (Blas.) — Division de l'écu en trois parties égales. Le tiercé par le parti s'appelle *tiercé en pal* ; le

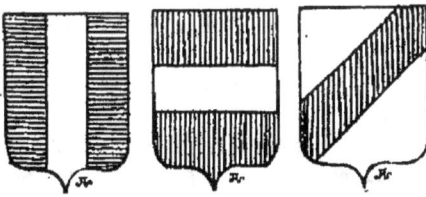

tiercé par le coupé, *tiercé en fasce* ; le tiercé par le taillé, *tiercé en barre*, et

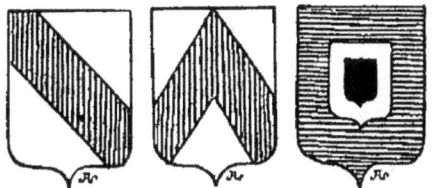

le tiercé par le tranché, *tiercé en bande*. Il y a aussi le *tiercé en chevron*, le *tiercé en écusson*, le *tiercé en pointe*, le *tiercé*

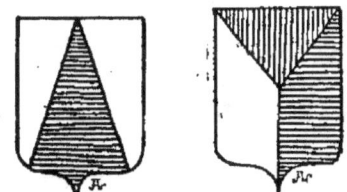

en pairle, le *tiercé en abîme*. Le tiercé est une des divisions qui modifient le plus l'aspect de l'écu.

Tierceron. — (Arch.) — Nervures d'arête placées dans les angles d'une voûte de style gothique.

Tierces ou **Tierches.** — (Blas.) — On désigne ainsi les fasces, bandes et barres très minces disposées trois par trois. Les tierces sont des fasces en devise posées trois par trois, de même que les jumelles sont posées deux par deux ; mais toutes les trois ne doivent occuper ensemble que la largeur d'une fasce ordinaire.

Tierches. — (Blas.) — (Voy. *Tierces*.)

Tiers-point. — (Perspect.) — Point pris sur la ligne de vue où convergent les diagonales.

— (Arch.) — Point d'intersection de deux arcs d'ogive, et aussi tracé en ogive. Un arc en tiers-point, une voûte en tiers-point.

Tiers-poteau. — (Arch.) — Pièce de charpente renforçant une cloison légère.

Tige. — (Sculpt.) — Se dit, dans certains motifs d'ornementation, dans

certains rinceaux, des branchages cylindriques d'où sortent les feuillages. Parfois ces tiges, légèrement renflées vers l'extrémité où s'épanouit un fleuron, où commence un culot, sont décorées de cannelures ou de stries ; parfois aussi ces tiges sont unies.

— (Arch.) — Fût de colonne ; — et aussi support d'une vasque de fontaine.

Timbrer. — (Blas.) — C'est placer au-dessus de l'écu un casque, une couronne, ou tout autre couvre-chef. On dit aussi, en blasonnant les armoiries des

dignitaires de l'Église, que les écus sont timbrés d'une crosse, d'un bâton pastoral.

Tirage. — Impression d'un bois gravé, d'une planche en taille-douce, à plusieurs exemplaires. Un tirage à grand nombre, un tirage limité, un tirage de luxe.

Tirant. — (Arch.) — Pièce horizontale d'une ferme, destinée à combattre la poussée des deux arbalétriers.

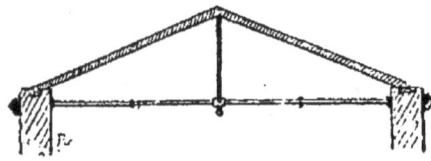

Le tirant est suspendu au poinçon en son milieu, afin de diminuer sa flexion. Il est souvent en fer.

Tire-fond. — (Arch.) — Anneau de fer pourvu d'une pointe à vis.

Tire-ligne. — Instrument formé de deux lamelles plates qu'une vis de pression permet de rapprocher et qui, rempli d'encre de Chine, sert à tracer des lignes d'une largeur absolument régulière. Il y a des tire-lignes destinés à tracer les lignes droites; pourvus d'un manche mobile pouvant être dévissé et servant de pointe; d'autres tire-lignes, au contraire, peuvent s'adapter à des compas et servent à tracer les circonférences et les lignes courbes, formées d'arcs de cercle.

Tirer. — Exécuter le tirage d'une gravure, imprimer une planche gravée. Des épreuves bien tirées, tirées à grand nombre.

Tires. — (Blas.) — Se dit d'une rangée de vair (voy. ce mot). Le beffroi est composé de trois tires, le vair de quatre et le contre-vair de six.

Tissiérographie. — Procédé de gravure en relief inventé par Louis Tissier, de 1831 à 1839, à l'aide duquel on pouvait tirer typographiquement des dessins modelés en hachures, exécutés à la plume, au pinceau, des reports sur papier autographique, des décalques de bois gravés, d'épreuves en taille-douce. — (Voy. **Lithostéréotypie**.)

Toile. — Se dit des toiles tendues sur châssis et sur lesquelles on exécute des peintures à l'huile.

— **à marouflage.** — Toiles destinées à être marouflées (voy. ce mot), après avoir été peintes dans l'atelier de l'artiste, où elles étaient tendues sur des châssis provisoires.

— **décor.** — Se dit de toiles lisses ou rugueuses de largeur variable ($1^m,25$ à $2^m,60$), et sur lesquelles on exécute la peinture de décoration.

— **de fausse mesure.** — Se dit de certaines dimensions de toiles qui diffèrent des mesures régulières (voy. *Toiles de mesure régulière*), mais qui, malgré cela, se trouvent toutes préparées chez les marchands de couleurs. Bien que leurs dimensions varient parfois, suivant les fabricants, les toiles de fausse mesure ont, en général, pour point de départ une *toile de 4*, de $0^m,325$ sur $0^m,200$ (la mesure régulière étant de $0^m,325$ sur $0^m,240$), et vont jusqu'à la *toile de 30*, qui mesure $0^m,920$ sur $0^m,675$, tandis que les *toiles de 30*, de mesure régulière, ont $0^m,92$ sur $0^m,73$. Ces toiles prennent aussi le nom de « toiles pour paysage et marine », et se prêtent aussi bien aux sujets en hauteur qu'aux sujets en largeur.

— **de fond.** — Se dit, dans la décoration théâtrale, des rideaux ou toiles verticales occupant le fond de la scène et sur lesquelles sont représentés les derniers plans, les lointains; les premiers plans étant formés par les coulisses posées en avant de cette toile de fond.

— **de mesure régulière.** — Toiles toutes préparées et de dimensions uniformes que l'on trouve chez les marchands de couleurs. La *toile de 1* mesure $0^m,215$ sur $0^m,160$; la *toile de 2*, $0^m,245$ sur $0^m,190$, et ainsi de suite,

toujours en augmentant de plusieurs centimètres, mais non suivant une progression régulière. Ainsi une *toile de 10* mesure 0m,54 sur 0m,46 ; une *toile de 20*, 0m,730 sur 0m,595 ; une *toile de 100*, 1m,620 sur 1m,295, et une *toile de 120*, 1m,950 sur 1m,295 (voy. *Toiles de fausse mesure*). Ces dimensions se font en toile fine et en toile ordinaire, sur châssis ordinaire et sur châssis à clef, et aussi de forme carrée ou de forme ovale.

Toile de un. — Se dit de la plus petite dimension des toiles qui se trouvent toutes préparées chez les marchands. — Une étude exécutée sur une toile de un. — (Voy. *Toiles de mesure régulière*.)

— **en pièces.** — Toiles de grande largeur (2 et 3 mètres), qui se vendent chez les marchands de couleurs au mètre superficiel ou linéaire, et sont destinées aux tableaux de grandes dimensions, aux plafonds, panneaux décoratifs, etc.

— **imprimée.** — Toiles décorées par impression de motifs peints de diverses couleurs.

— **ordinaire.** — Espèce de toile usitée pour recouvrir les châssis destinés à la peinture à l'huile. — (Voy. *Coutil*.)

— **peinte.** — Toiles peintes de diverses couleurs et servant de tentures décoratives. Il y a des toiles peintes qui sont de véritables tableaux d'une exécution très spirituelle. D'autres toiles peintes, fabriquées industriellement, sont exécutées à l'aide de vignettes, de poncis, permettant de reproduire rapidement et identiquement des motifs d'ornementation, des rinceaux, des guirlandes, bordures, etc.

— **plafond.** — Toile de grande largeur (depuis 2m,50 jusqu'à 6 mèt.) destinée à la peinture des plafonds. — (Voy. *Toile en pièces*.)

— **tapisserie.** — Se dit de trois sortes de toiles, dénommées : *toiles-Gobelins*, *toiles point reps* et *toiles point carré*, sur lesquelles on exécute, par un procédé nouveau, à l'aide de couleurs spéciales, des peintures qui imitent l'aspect rugueux, le grain de la tapisserie, mais qui ne rappellent que bien rarement la douceur de modelé des véritables tapisseries et sont loin d'offrir les mêmes garanties de solidité et de durée.

Toise. — Ancienne mesure de longueur égale à 1m,949.

Toiser. — Mesurer une dimension linéaire, métrer une surface plane.

Toit. — (Arch.) — Partie supérieure d'un édifice, surface inclinée destinée à recevoir les eaux pluviales, et à les rejeter à l'aide de gouttières, de façon à protéger de l'humidité les murs et l'intérieur d'une construction.

— **en bâtière.** (Arch.) — Nom donné aux toitures de clocher, formées seulement de deux surfaces obliques s'inclinant en forme de bât. Certaines églises romanes offrent des exemples de clochers en bâtière, dont les pignons sont parfois percés d'ouvertures géminées.

— **en terrasse.** — (Arch.) — Toiture dont l'inclinaison est très faible, toiture presque horizontale. — (Voy. *Terrasse*.)

— **pectiné.** — (Arch.) — Toiture conique à bord denté comme les bords d'un peigne. Dans les édifices de style gothique, lorsque les couvertures des tourelles n'offraient qu'un très court diamètre, on se servait de très petites ardoises taillées en forme d'écaille demironde, ou à dents aiguës, car les angles droits des ardoises plates appliquées sur une surface curviligne convexe auraient fait des cornes saillantes, désagréables à l'œil et, de plus, d'une grande fragilité. Les architectes du moyen âge se servaient, pour la toiture de ces tourelles, soit d'ardoises en écailles ordinaires, soit même d'ardoises en écailles *biaises*, et au XIIe et au XIIIe siècle, ces ardoises mesuraient parfois

près de quinze millimètres d'épaisseur.

Toiture. — (Arch.) — Couverture d'un édifice et matériaux usités pour l'établissement de ces couvertures. Une toiture élevée, une toiture en ardoises.

Tôle. — (Peint. sur émail.) — Plaque de métal sur laquelle on pose les émaux pour les passer au feu. Afin d'éviter les vapeurs et les écailles, certains artistes se servent de petites plaques d'or au lieu de tôle de fer, qu'il faut faire rougir au feu et fréquemment marteler sur le tas, dans le but d'éviter toute altération.

Tombe. — (Arch.) — Dalles recouvrant une sépulture. — (Voy. *Pierre tombale, Tombeau.*)

Tombeau. — (Arch.) — Monument érigé à l'endroit où reposent les restes d'un mort. La forme des tombeaux a varié suivant les styles et les époques. Les tombeaux égyptiens et romains occupaient parfois des emplacements considérables. Au moyen âge, on construisait des tombeaux qui, le plus souvent, accolés à des églises ou placés à l'intérieur des chapelles, affectaient la forme d'édifices en miniature. Pendant la Renaissance, les tombeaux décorés de pilastres, de colonnes, d'entablements, de statues équestres, prirent parfois une importance considérable. Au XVIIe et au XVIIIe siècle, les tombeaux des hommes illustres furent souvent conçus avec un sentiment exquis de l'art décoratif. A notre époque, le style néo-grec a prévalu pour l'exécution des tombeaux qui, en général, sont de forme pyramidale et ornés de bas-reliefs, de moulures d'un profil très sobre.

Ton. — Résultat du mélange d'une nuance avec du noir et du blanc (voy. *Nuance*). Se dit aussi de l'éclat, de l'intensité des teintes, de l'effet dominant, des couleurs d'un tableau. Des tons chauds, des tons vigoureux, des tons froids.

— **bitumineux.** — (Voy. *Bitumineux.*)

— **ivoire.** — Blanc très légèrement jaunâtre ou verdâtre.

Ton local. — Se dit du ton général recouvrant une surface dont le modelé est obtenu à l'aide de touches plus foncées représentant les ombres, et de touches plus claires indiquant les lumières.

— **neutres.** — Se dit d'une gamme de tons rompus, de nuances effacées, et qui, précisément à cause de cette neutralité, aident à faire valoir d'autres tons, d'autres colorations plus vives. Les tentures d'un ton neutre font vibrer les notes éclatantes des tableaux.

Tonalité. — Ensemble de tons, subordonné à un ton dominant. Une tonalité vigoureuse. Un tableau peint dans une tonalité violette.

Tondin. — (Arch.) — Se dit parfois des *tores* (voy. ce mot), ou grosses baguettes.

Topaze. — Pierre précieuse d'un ton jaune. — La topaze brûlée est d'un ton plus foncé.

Topographique. — Se dit de plans, de cartes représentant avec détails la forme d'une contrée, d'un pays.

Toque. — Se dit particulièrement du bonnet des anciens doges de Venise. La toque ducale était richement ornée et pourvue d'oreillettes. On donnait aussi le nom de toque à la coiffure d'apparat, au bonnet de velours noir surmonté de plumes et d'aigrettes que portaient, avant 1815, les hauts dignitaires de la noblesse impériale.

Torcher. — (Peint.) — Essuyer, nettoyer. Torcher une palette, torcher des pinceaux.

Torchère. — Figure allégorique soutenant un flambeau, un candélabre, un foyer de lumière. On donne ce nom à des vases de métal pourvus d'un manche, et à l'intérieur desquels on place des matières inflammables qui, par leur combustion, produisent une flamme intense ; et aussi à des supports de forme élancée sur lesquels on peut poser un foyer de lumière.

Tore. — (Arch.) — Moulure à profil convexe. Ce profil est ordinairement formé d'une demi-circonférence ; cependant il existe dans l'architecture gothique des tores à profil elliptique, ou dont le profil est formé de deux portions de cercle se coupant à angle aigu.

Toreuma. — (Sculpt.) — Nom donné par les anciens aux bas-reliefs exécutés en métal et ciselés.

Torque. — (Blas.) — Bourrelet placé au sommet des casques posés en cimier. (Voy. *Taré*.) La torque est toujours des deux principaux émaux entrant dans la composition des armoiries et des lambrequins.

Torsade. — (Art déc.) — Motif d'ornementation, imitant une sorte de gros câble tordu ; frange tordue, pour orner les rideaux, les draperies, les écharpes.

Torse. — Partie d'une figure humaine, d'une statue, comprenant les épaules, les reins et la poitrine. Se dit aussi d'une statue privée de la tête et des bras. Une étude de torse. Un torse nu. Le *torse du Belvédère* découvert à Rome à la fin du XVe siècle et conservé au Musée du Vatican, et le *torse Farnèse*, conservé à Naples, sont deux admirables morceaux de sculpture antique.

Torser. — Exécuter une colonne torse. Torser un fût.

Torsinage. — Opération qui consiste à imprimer à une pièce de verre en fusion un mouvement de torsion. Les verres vénitiens filigranés sont souvent décorés à l'aide du torsinage.

Tortil. — (Blas.) — Se dit des trois rangs de perles qui entourent le cercle formant la couronne de baron ; et aussi d'un ornement en sorte de torque (voy. ce mot) servant de couronne aux figures de Mores représentées dans certaines armoiries.

Tortillé. — (Blas.) — Se dit d'une figure portant le tortil. Quatre têtes de Mores de sable tortillées d'argent.

Tortillis. — (Arch.) — Ornements vermiculés creusés à l'outil sur des bossages.

Tortillon. — Sorte d'estompe en papier. Les tortillons sont surtout employés dans les dessins au fusain ou au pastel.

Toscan. — (Arch.) — Ordre d'architecture de style étrusque, nommé aussi ordre rustique et qui était employé pour décorer les rez-de-chaussée de certaines constructions romaines, telles que le théâtre de Marcellus. Cet ordre, décrit par Vitruve, n'est qu'une reproduction dégénérée et abâtardie de l'ordre dorique grec. L'ordre toscan selon Vignole n'est aussi qu'un ordre dorique de proportions moins élégantes.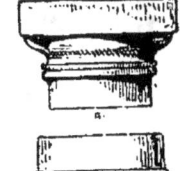

Touche. — Façon dont les tons sont posés par le peintre à la surface de la toile. Une touche spirituelle. Manquer de touche. Indiquer un modelé à l'aide de quelques touches habilement posées.

Tour. — (Arch.) — Construction beaucoup plus haute que large, à base circulaire, polygonale ou carrée. Les tours des châteaux forts servaient de donjon et aussi à relier les courtines et à défendre l'angle d'une enceinte fortifiée. Au XIIe siècle, ces tours étaient carrées ; au XIIIe, elles étaient circulaires ; et du XIVe au XVIe, elles se rapprochent de la forme carrée, surtout pour les tours ser-

vant de donjon. — Enfin on désigne aussi sous le nom de tours les clochers

d'églises dont la base est carrée, les étages supérieurs parfois polygonaux, et qui ne se terminent pas en pyramide.

Les tours de Notre-Dame de Paris. La tour de Saint-Ouen de Rouen.

Tour ajourée. — (Blas.) — Tour percée d'ouvertures par lesquelles on aperçoit le champ de l'écu.

— **crénelée.** — (Blas.) — Le nombre des créneaux doit être spécifié en blasonnant.

— **de l'horloge.** — (Arch.) — Tour dépendant ou non d'un château, clocher d'église, dans lequel est placée une horloge dont le cadran sert parfois de motif de décoration. On désignait aussi sous le nom de pavillon de l'Horloge le pavillon central du palais des Tuileries, aujourd'hui démoli, dans l'attique duquel était posé un cadran. Cette dénomination, d'ailleurs, de pavillon de l'horloge est encore appliquée dans un certain nombre de châteaux.

— **donjonnée.** — (Blas.) — Tour surmontée de tourelles.

Tour de Galles. — Se dit, en archéologie, des tours de l'époque gauloise qui ont été construites en galet.

— **à guillocher.** — (Voy. *Guillocher.*)

— **à portrait.** — Machine qui permet de réduire à la dimension voulue et sur un petit bloc d'acier une esquisse beaucoup plus grande de la composition d'une face de médaille ou de monnaie. L'artiste a d'abord exécuté son œuvre en terre ou en cire et préalablement il a fait fondre une épreuve en fer ou en bronze.

— **de main.** — Habileté d'exécution. — Se dit aussi de la façon adroite avec laquelle on surmonte les difficultés d'un procédé, d'une opération purement mécanique. Attraper le tour de main. Connaître le tour de main.

Tourelle. — (Arch.) — Principalement, dans l'architecture gothique et de l'époque de la Renaissance, petites tours

servant ordinairement d'escalier et offrant aussi à l'intérieur de petits réduits plus ou moins richement décorés. Quelquefois elles prennent naissance au niveau du sol, quelquefois aussi ces tourelles, de forme circulaire ou polygonale, sont placées en encorbellement, en saillie sur le vide et se terminent en cul-de-lampe.

Touret. — (Grav. en pierres fines.) — Le touret est un petit tour portant les bouterolles qui usent, au moyen de la poudre de diamant ou d'émeri mélangée d'huile dont elles sont enduites, les parties de la pierre qu'on leur présente.

Le mouvement est communiqué à l'arbre du touret par une grande roue de bois

placée sous l'établi et mise en mouvement à l'aide d'une pédale.

Tourmaline. — Pierre dure formée de silicate à base de chaux ou de magnésie, contenant de l'acide borique et du fluor dont il existe des variétés incolores ou d'un vert violet ou rouge brun foncé tirant sur le noir.

Tourmenté. — Se dit d'un contour dont les lignes manquent de simplicité, d'une composition bizarre, touffue, trop cherchée.

Tournage. — (Céram.) — Façonnage à l'aide du tour à potier.

Tournassage. — (Céram.) — Opération qui a pour but de régulariser l'épaisseur des pièces à l'aide du tour ou d'outils spéciaux.

Tournassins. — (Céram.) — Tour de construction spéciale et outils destinés au tournassage.

Tourné. — (Blas.) — Se dit de pièces penchantes, soit en barre, soit en bande. Des croissants tournés en bande de gueules.

Tournure. — Aspect caractéristique d'une figure, d'un dessin, désinvolture ou grandeur de lignes remarquables. Une figure d'une tournure élégante, un morceau de sculpture d'une fière tournure.

Tourteaux. — (Blas.) — Pièce de second ordre ayant la forme de disques toujours de couleur, tandis que les besants sont toujours de métal. — (Voy. *Besants*.)

Trabe. — (Blas.) — Traverse de l'ancre d'un navire.

Trace. — (Art déc.) — Se dit du tracé grandeur d'exécution exécuté sur la toile d'après les maquettes. Commencer la trace d'une toile de fond.

Tracé. — Contour, ensemble de lignes délimitant une surface. Un tracé très savant. Un tracé d'une extrême complication.

— **géométrique des ombres.** — Tracé qui a pour but de déterminer exactement la forme des ombres por-

tées et les parties lumineuses d'un corps, étant donnée la position du point lumineux par rapport à ce corps. — (Voy. *Perspective des ombres, Saillie*.)

Tracer en grand. — (Arch.) — Tracer sur une surface plane, le plus souvent sur une aire en plâtre, les détails et profils, grandeur d'exécution, suivant lesquels les pierres doivent être taillées et appareillées.

— **sur le terrain.** — (Arch.) — Indiquer sur le terrain, à l'aide de piquets ou de tracés sur des objets fixes, l'emplacement et les dimensions d'une construction.

Traîner une moulure. — (Arch.) — Exécuter une moulure en faisant glisser sur deux tringles parallèles un profil en métal qui découpe dans la masse humide du plâtre le profil de la moulure.

Trait. — Contour. Dessin au trait. Gravure au trait. Dessin, gravure, qui ne représentent que le contour des formes.

Trait. — (Arch.) — L'art du trait ou du tracé de la coupe des pierres. Les charpentiers se servent aussi de l'art du trait pour indiquer la coupe, l'assemblage des pièces de bois.

— (Blas.) — Se dit d'un des rangs des carrés de l'échiquier. Un échiqueté d'or et d'azur de quatre traits.

— **de force.** — (Dessin.) — Les traits de force dans le dessin d'architecture et surtout dans la topographie servent à indiquer dans un objet les contours du côté de l'ombre. Ils consistent en un large trait à l'encre de Chine ou au carmin, si le plan de l'objet représenté est recouvert de cette teinte.

Traiter. — Exécuter. Représenter. Traiter un sujet avec esprit. Des figures mal traitées. Un groupe heureusement traité.

Tranché. — (Blas.) — Le tranché se dit d'un écu divisé en deux parties par une ligne oblique inclinant de droite à gauche. Le tranché peut être crénelé, endenté, retranché, taillé, etc. Le tranché est fréquemment employé dans les armoiries allemandes.

Trangle. — (Blas.) — Se dit d'une fasce très étroite. La devise ne doit avoir que le tiers de la largeur normale de la fasce. La trangle ne doit en avoir que le sixième. La trangle est fréquemment usitée dans les armoiries allemandes.

Tranquille. — Se dit d'une œuvre exécutée dans une tonalité douce et harmonieuse ; d'un objet, d'un ensemble calme et paisible. Adoucir des notes trop vives. Éteindre des lumières éclatantes pour que l'œuvre devienne tranquille.

Transémaux. — Terme proposé par M. Salvetat pour désigner les émaux faïences transparents. (Voy. *Opémaux*.) Les opémaux deviennent des transémaux par addition d'un opémail incolore.

Transept. — (Arch.) — Petit bras

de la croisée des églises gothiques. Le transept méridional. On écrit quelquefois *Transept*. Il existe quelques rares exemples d'églises à deux transepts. L'église collégiale de Saint-Quentin en offre un spécimen remarquable.

Transparent. — Décorations peintes sur toile ou sur papier huilé et qu'on éclaire par derrière à l'aide d'un foyer de lumière.

Transport sur pierre. — (Lith.) — Mode de préparation d'une pierre lithographique au moyen d'un dessin tracé à l'encre grasse sur un papier spécial, que l'on applique ensuite sur la pierre où il dépose ses parties grasses. On dit aussi *report*. Reporter une épreuve lithographique de façon à obtenir par le décalque une nouvelle pierre sur laquelle on puisse effectuer de nouveaux tirages.

Trapèze. — Quadrilatère dont deux côtés sont inégaux et parallèles. On donne le nom de trapézoèdre à un solide dont les faces ont la forme du trapèze, et particulièrement à celui dont les vingt-quatre faces offrent l'aspect de quadrilatères symétriques.

Trapézoïdal. — En forme de trapèze. On dit aussi une forme trapézoïde.

Trappe. — (Arch.) — Ouverture pratiquée dans des planchers ou pla-

fonds et fermée de grilles ou de volets.

Travaillé en bosse. — (Voy. *Relevé en bosse.*)

Travailler. — (Peint.) — Se dit de la façon dont les couleurs à l'huile changent de ton sous l'influence du temps et de l'air. Des bleus qui travaillent.

— (Arch.) — Se dit d'un bâtiment, d'une construction qui foule, qui éprouve un tassement, de panneaux de menuiserie, d'assemblages, de meubles qui, sous l'influence des conditions atmosphériques, se disjoignent, dont les surfaces deviennent gauches.

Travée. — (Arch.) — Dans le style gothique, divisions formées par les arcades d'une nef, d'un cloître, d'une galerie. Une nef qui a

huit travées. — Se dit aussi dans l'architecture classique de l'intervalle compris entre deux pilastres. La décoration d'une travée.

Traverse. — (Blas.) — On désigne ainsi la barre diminuée; c'est une sorte de filet étroit qui se place souvent dans les armes des bâtards.

— **alésée.** — (Blas.) — Traverse ne touchant pas les bords de l'écu. Dans ce cas elle est dite bâton péri en barre.

Travertin. — (Arch.) — Sorte de tuf employé dans les constructions.

Trèfle. — (Arch.) — Motif d'ornementation de l'époque gothique formé de trois lobes ou portions de cercle. Il y a des trèfles simples et des trèfles composés, c'est-à-dire à l'intérieur desquels sont inscrits d'autres trèfles.

Trèfle. — (Figure de blason.) — Petite feuille à trois lobes avec une queue légèrement ondulée.

Treille. — (Arch. des jardins.) — Décoration de jardins formée de ceps de vigne ou de plantes grimpantes assujetties contre des murailles, treillages, berceaux en forme de voûte, etc. Au moyen âge et dès le XIIe siècle, on élevait dans les jar-

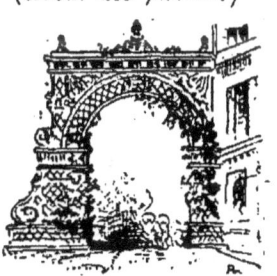

dins des berceaux en treillage. Les treilles du jardin du palais près de la place Dauphine à Paris étaient célèbres. A partir du XVIe siècle et pendant les siècles suivants on édifia des « architectures » en treillage, c'est-à-dire des sortes de portiques parfois d'une extrême richesse et d'une prodigieuse hauteur.

Treillis. — (Blas.) — Se dit du grillage des casques, et aussi de treilles garnies de clous. — (Voy. *Treillissé.*)

Treillissé. — (Blas.) — Bandes et barres entrelacées et cloués à leur point d'intersection, dont le métal ou l'émail doit être spécifié dans le blason. Le treillis diffère des frettes en ce que ces dernières ne sont pas clouées. D'argent aux treillis de gueules. De gueules treillissé d'argent.

Trembloté. — Se dit dans les croquis à main levée d'un trait qui manque de fermeté.

Trémie. — (Arch.) — Place occupée dans la charpente du plancher par le foyer d'une cheminée.

Trépied. — Qui a trois pieds. Se dit de la manière dont se terminent certains meubles, lampadaires, torchères, brûle-parfums reposant sur trois griffes, se terminant en trépieds. On donnait particulièrement ce nom dans l'antiquité au siège à trois pieds sur lequel se plaçait la Sibylle lorsqu'elle rendait ses oracles. Le trépied de la Sibylle de Delphes.

Trescheur. — (Blas.) — Se dit d'une orle très étroite. On dit aussi *essonnier*. On rencontre fréquemment dans les armoiries des exemples de trescheurs simples ou doubles, fleuronnés ou contre-fleuronnés et parfois fleurdelisés.

Trésor. — (Arch.) — Se dit, dans certains édifices gothiques, de petits bâtiments isolés, de chapelles ou de sacristies où étaient conservés les reliques et les objets du culte en métal précieux.

Tressaillé. — (Céram.) — Se dit d'une poterie dont la couverte est fendillée d'une multitude de gerçures ou tressaillures. On dit aussi *truité*. — (Voy. Craquelé.)

Tresse. — (Arch.) — Motif d'ornementation de moulure plate ou convexe formé de bandelettes tressées. Dans le style roman on trouve de fréquents exemples de tores ornés de tresses.

Triangle. — Figure géométrique qui a trois côtés et trois angles. Un triangle est rectangle lorsqu'il a un angle droit ; équilatéral quand ses trois côtés et ses trois angles sont égaux ; isocèle quand il a deux côtés égaux, et scalène quand ses trois côtés sont inégaux.

Triangulaire. — Qui a trois angles, qui a la forme d'un triangle.

Tribune. — (Arch.) — Hémicycle des basiliques romaines et, dans tous les styles, galerie élevée au-dessus du sol, supportée par des colonnes, des arcades. Passage pratiqué dans l'épaisseur des murailles des édifices gothiques et bordé de balustrades à jour. Se dit aussi parfois de la plate-forme des jubés, du haut de laquelle on instruisait les fidèles. Certains auteurs donnent le nom de tribunes aux galeries établies au pourtour de la lanterne terminant un dôme. Enfin on donne le nom de tribune d'orgues à l'ensemble du buffet d'orgues et du balcon sur lequel prennent place ceux qui exécutent des chants religieux.

Triclinium. — (Arch.) — Salle de réception des maisons romaines.

Trident. — Fourche à trois dents. Neptune est toujours représenté armé du trident. On donne aussi cet attribut aux divinités de la mer, Tritons, Néréides, etc., représentés dans les scènes mythologiques, comme groupes décoratifs de vasques ou de fontaines, etc.

Triforium. — (Arch.) — Galerie placée au-dessus des nefs latérales, des basiliques ou des églises. Parfois le triforium occupe toute la largeur des col-

LEXIQUE.

latéraux, parfois aussi il consiste seulement en une étroite galerie de service adossée aux combles des bas côtés. Ces galeries voûtées avaient pour but de former un arc-boutant continu destiné à contrebuter la poussée du berceau central. Quelquefois le triforium s'ouvrait directement sous le comble des collatéraux ; enfin, comme à la cathédrale d'Amiens, on trouve un triforium séparé du comble en appentis, par une cloison fixe.

Triglyphe. — (Arch.) — Motif d'ornementation de la frise d'ordre dorique formé d'une partie légèrement saillante et creusée de cannelures verticales, séparées par des listels auxquels certains auteurs donnent le nom de *fémur*. Dans les temples grecs, les angles des entablements sont renforcés par deux triglyphes, un sur chaque face. Dans les temples romains, au contraire, ce sont deux demi-métopes qui forment l'angle de la frise, et les triglyphes sont toujours placés dans l'axe des colonnes.

Trilithe. — (Voy. *Lichaven*.)

Trilobe. — Motif d'ornementation à trois lobes. On dit aussi trèfle. Le trilobe a été fréquemment employé dans le style gothique du XIIe au XVIe siècle. Les exemples de meneaux, d'arcatures trilobées sont très nombreux et quelquefois le point d'intersection des arcs de cercle se termine par un bouquet de feuilles.

Tringle. — (Arch.) — Petite moulure placée à la base des triglyphes doriques.

— Baguette longue et étroite qui sert à former des moulures.

Triptyque. — Tableau peint sur un panneau que recouvrent deux volets mobiles autour de charnières. Il existe aussi des triptyques décorés de bas-reliefs peints et dorés. Rubens a peint de superbes triptyques. Les triptyques de la cathédrale d'Anvers. Un tableau monté en triptyque. Un volet de triptyque.

Trochisque. — Petit cône de couleur réduite en pâte humide qu'on laisse sécher à l'air avant de la broyer à l'huile.

Trochyle. — (Arch.) — Moulure à profil concave séparant ordinairement deux tores ou moulures convexes. Le trochyle (τρόχιλος poulie) est une scotie d'un profil spécial. — (Voy. *Scotie*.)

Trompe. — (Arch.) — Voûte tronquée formant saillie dans le vide. Ensemble de pierres appareillées en forme de coquille, de façon à former encorbellement. Le profil de la voûte peut avoir ou la forme d'un quart de rond ou celle d'un arc de cercle. Au XVIIe et au XVIIIe siècle, les trompes qui forment à leur partie supérieure des porte-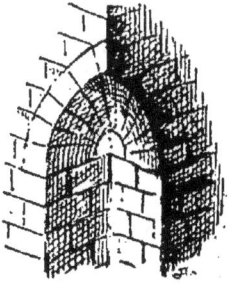

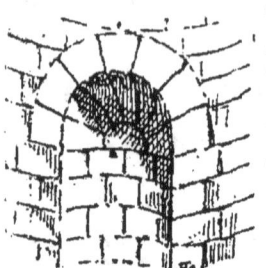
à-faux étaient fréquemment utilisées comme parti pris décoratif. Certaines portes monumentales, des encoignures d'hôtels, d'édifices publics, offraient des exemples de trompes parfois décorées de bossages et de motifs de sculpture.

Trompe-l'œil. — Mode de peinture qui consiste à représenter des objets de façon à faire illusion. Exécuter des détails en trompe-l'œil, c'est-à-dire soigner l'exécution de détails de telle sorte que les objets semblent réels, même s'ils sont vus de près. Les procédés d'imitation matérielle destinée à produire le trompe-l'œil n'ont rien de commun avec les grands principes de l'art, qui n'a pour but que d'interpréter la nature et non de la reproduire servilement. — On dit qu'une figure est exécutée en trompe-l'œil pour indiquer qu'elle a été exécutée de façon à produire illusion, à paraître réelle. Tel est le cas de certaines peintures encadrées dans des motifs en relief.

Trompillon. — (Arch.) — Petite trompe. — (Voir ce mot.)

— de voûte. — (Arch.) — Pierre ronde faisant partie des voussoirs d'une niche ; — et aussi pierre placée au point où concourent les rayons des voussoirs.

Tronc. — (Arch.) — Fût de colonne, de piédestal.

— de pyramide. — Se dit de la partie inférieure d'une pyramide dont le sommet a disparu. La plupart des *dés* sont taillés en forme de tronc de pyramide dont les faces sont plus ou moins inclinées, de façon à offrir au sommet une surface suffisante pour poser verticalement les pièces de charpente auxquelles ils servent de socle.

Tronçon. — (Arch.) — Fragment d'un fût de colonne.

Tronqué. — (Arch.) — Se dit parfois d'une portion de fût de colonne servant de piédestal.

Trop fait. — (Peint.) — Se dit, en peinture, d'une exécution poussée trop loin. Dans un tableau, les morceaux trop faits ont le défaut de ne pas être à leur plan, c'est-à-dire de paraître trop rapprochés du spectateur, ou celui de rendre le modelé sec et dur.

Trophée. — (Art déc.) — Motif de décoration formé d'armes groupées, peintes ou sculptées, agencées, reliées par des flots de rubans et suspendues à une patère réelle ou simulée. — Et par extension, groupe d'attributs divers. Une trophée de chasse. Des trophées d'instruments de musique.

Trou. — (Peint.) — Vide dans une composition, espace qui devrait être occupé, rempli. — Se dit aussi de touches trop noires, trop vigoureuses, qui, placées sur un ton clair, détruisent le modelé et donnent la sensation d'un vide, d'une ouverture, d'un trou dans la toile.

Trousseau. — Nom donné, lors du monnayage au marteau, au coin inférieur ou coin de revers.

Trouvaille. — Se dit des objets découverts par hasard, dans des fouilles, à l'occasion de travaux. Les trouvailles de la mission en Phénicie.

Trouvé. — Se dit, en art, d'une composition originale, d'une figure heu-

reusement conçue, d'un mouvement juste, bien observé. Cette figure est bien trouvée. L'attitude est trouvée.

Truc. — Ce mot est à peu près synonyme de « ficelle », mais il s'applique plutôt au procédé qu'aux moyens d'exécution. « Avoir le truc », c'est avoir une connaissance spéciale des détails de son art et saisir du premier coup de quelle façon une chose doit être exécutée. — Se dit spécialement dans l'art du théâtre des moyens usités pour faire mouvoir les décors, pour exécuter des transformations, des changements à vue sans baisser le rideau. Une féerie dont les trucs sont bien réglés.

Trucage. — Contrefaçon des objets d'art. On écrit aussi *truquage*. — (Voy. *Truqueur*.)

Truculent. — Brutal et joyeux en même temps. Colorations vives, franches, ne manquant pas d'harmonie, mais posées d'une main expéditive. Des tons truculents.

Truelle. — Outil en forme de triangle avec pointes arrondies et pourvu d'un manche, servant à étendre le plâtre, à maçonner. Il y a de petites truelles, destinées à rejointoyer, c'est-à-dire à exécuter les joints des maçonneries. Enfin quelques artistes se servent de couteaux à palette en forme de petites truelles pour triturer la pâte, l'étendre sur la toile, exécuter certains morceaux de terrains, des parties de muraille, dont l'exécution brutale est destinée à faire valoir par contraste d'autres parties très soignées.

Truité. — (Céram.) — D'après certains auteurs, on nomme *craquelé* les pièces dont le vernis est fendillé suivant des segments d'une certaine étendue, et *truité* les pièces couvertes d'un fin réseau, semblables aux petites écailles des truites. On donne aussi le nom de *Long-thsiouen* aux porcelaines de Chine finement fendillées.

Trumeau. — Se dit de l'espace compris entre deux portes, entre deux fenêtres, et aussi, par extension, de panneaux placés au-dessus d'une glace de cheminée, parce que le parquet de glace posé jadis entre deux fenêtres avait pris de la place qu'il occupait le nom de trumeau. Des trumeaux peints. Un trumeau de glace. Se dit particulièrement, dans le style gothique, du pilier divisant un portail. Un trumeau décoré d'une statue.

Truqueur. — Faussaire doublé d'un artiste, — il faut malheureusement en convenir, — qui fabrique de vieux bibelots, des tableaux, de vieux dessins, des autographes d'hommes illustres, destinés à tromper des amateurs qui les achèteront à de gros prix comme authentiques. L'art du trucage a fait de nos jours des progrès considérables. On va chercher en Grèce des fragments de paros à l'aide desquels on fabrique des bas-reliefs du temps de Phidias. On surmoule des terres cuites dans lesquelles on exagère encore le flou des originaux qui ont servi de modèle. On enfouit ces antiques modernes et on les retrouve devant le touriste qui, enchanté de cette trouvaille, les paye sans marchander. On décore des assiettes modernes de dessins du XVIIIe siècle, obtenus à l'aide de poncis du temps; on ébrèche et on fendille les fausses pièces de curiosité qui paraissent trop neuves; on fabrique des meubles neufs qu'on crible de trous de vers, à l'aide d'un outil spécial, dont on émousse les angles

à coups de bâton ; on enfume et on encrasse les tableaux qui sortent de l'atelier ; on exécute sur d'anciens papiers des tirages de vieux cuivres que l'on vend ou que l'on essaye de vendre pour de belles épreuves originales... bien qu'un peu détériorées, etc. — On dit aussi d'un artiste : c'est un truqueur, pour indiquer que sa peinture est remplie de ficelles.

Trusquin. — (Grav.) — Instrument qui sert au graveur sur bois pour creuser des filets autour des vignettes, ou à guider le travail dans l'exécution des tailles horizontales ou perpendiculaires, et dont la pointe qui marque les points de repère doit être légèrement émoussée pour ne pas laisser de traces sur le bois.

Tube. — (Peint.) — Petit cylindre d'étain, dont l'une des extrémités est fermée d'un bouchon de même métal vissé, et dont l'autre extrémité est repliée lorsque le tube a été rempli de couleur broyée, réduite à l'état de pâte molle. En dévissant le bouchon et en pressant le tube on en fait sortir la quantité de couleur que l'on doit utiliser. On fabrique des tubes de plus ou moins grande dimension, destinés aux couleurs employées dans la peinture à l'huile. Un tube de bitume, un double tube de blanc. On met aussi en tubes certaines couleurs pour la gouache et l'aquarelle. Un tube de blanc de gouache.

Tuf. — (Arch.) — Pierre tendre et grossière.

Tuile. — (Arch.) — Carreau de terre cuite employé pour les toitures. Certaines tuiles de forme convexe se posent sur le faîte et portent le nom de tuiles faîtières. Enfin il existe des tuiles vernissées et de colorations diverses qui permettent de décorer de dessins géométriques certaines toitures. Les Romains ont parfois édifié des temples dont la couverture était formée de tuiles de bronze juxtaposées, et les temples chinois ont presque toujours des toitures en tuile de grosse porcelaine peinte en vert ou en jaune.

Tuilette. — (Arch.) — Petite tuile.

Tumulaire. — Qui a rapport aux tombeaux. Des pierres tumulaires. L'architecture tumulaire. — (Voy. *Pierre tombale*.)

Tumulus. — Se dit en général d'un amas de terre ou de pierres en forme de cône, d'un monticule élevé. Dès la plus haute antiquité, on éleva des tumulus comme tombeaux, comme monuments commémoratifs, etc. Il existe encore quelques tumulus celtiques ou gaulois (voy. *Galgal*). Certains tombeaux étrusques se composaient d'un soubassement en maçonnerie, au-dessus duquel était édifié un cône de terre, parfois de dimensions considérables et planté d'arbustes.

Tuyau de cheminée. — (Arch.) — Partie des conduites de cheminée dépassant les combles, parfois décorée avec le plus grand soin. Il existe de très beaux spécimens de tuyaux de cheminée du moyen âge et de la Renaissance ; les uns sont entièrement en briques unies ou moulurées, les autres en pierre et décorés de pilastres et de mascarons. Parmi les tuyaux de cheminée des autres époques,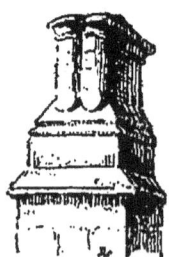

il faut citer les cheminées des Tuileries et de l'Hôtel de Ville, qui étaient d'une dimension et d'une hauteur considérables et décorées de plusieurs étages d'entablements superposés ; celles aussi du nouvel Opéra, dont le couronnement est formé d'une crête de lyres en partie ajourées.

Tympan. — (Arch.) — Espace triangulaire compris entre la corniche et les deux rampants d'un fronton ; se

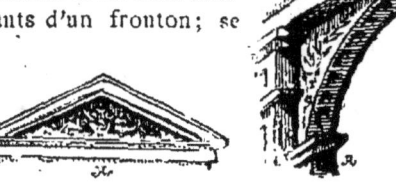

dit aussi du triangle ou sorte d'écoin-

çon circonscrit par une archivolte, un entablement et un pilastre. Ces tympans d'arcade sont parfois décorés de bas-reliefs, de peintures, de mosaïques, etc., etc. — Se dit aussi du champ limité par le triangle curviligne placé au-dessus des portes des églises de style gothique et circonscrit par des axes d'ogive. Le tympan du grand portail de Notre-Dame de Paris.

Type. — Se dit en art d'une figure, d'un caractère précis et bien particulier. Un beau type de femme ; un type de mendiant. — Se dit, en numismatique, des figures historiques ou symboliques représentées sur une médaille. Une pièce au type d'Antonin. Des monnaies au type d'Hercule.

Typique. — Ayant le caractère, la valeur d'un type.

Typochromie. — (Voy. *Chromotypie*.)

Typographie. — Art d'imprimer à l'aide de caractères en relief. Les gravures en relief, bois ou zinc, peuvent être imprimées par le procédé typographique et en même temps que les compositions en caractères mobiles.

Typolithographie. — Art d'imprimer sur une même feuille des dessins en lithographie et des caractères en typographie.

Typométrie. — Art de composer à l'aide de filets découpés et contournés et de caractères mobiles, des dessins, des plans, etc., qui sont imprimés typographiquement.

U

Umbo. — Se dit des pointes ou cônes formant saillie au centre d'un bouclier. On désignait ainsi parfois dans l'antiquité le bouclier tout entier. Certaines rondelles ou boucliers italiens de la Renaissance, certains boucliers faisant partie des armes de parade étaient décorés d'umbos offrant l'aspect d'une tête de Méduse ; dans les boucliers orientaux, on trouve souvent autour de l'umbo central plusieurs petits umbos en acier gravé et damasquiné.

Urcéolée. — (Arch.) — Se dit de la forme renflée au milieu, rétrécie à la base et large au sommet, de certaines corbeilles de chapiteaux.

Urceus. — Se disait dans l'antiquité des vases pourvus d'anses.

Urne. — Forme particulière de vase antique le plus souvent de grandes dimensions, à col étroit et à corps renflé. Il y avait des *urnes cinéraires* et des *urnes bachiques* ou *cratères*. La panse et les anses étaient, en général, décorées de bas-reliefs et de riches motifs d'ornementation. On se servait aussi dans l'antiquité d'urnes de forme spéciale et à col étroit, pour recevoir les bulletins de vote. 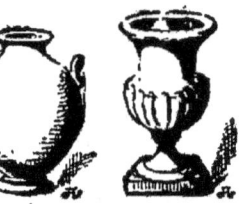 De nos jours, on désigne souvent sous le nom d'urnes des vases en terre ou en métal, à panse circulaire évasée, à culots ornés ou non de godrons et montés sur un pied, dont le profil rappelle celui d'une base attique posant sur une plinthe carrée.

V

Vair. — (Blas.) — Le vair est avec l'hermine une des deux pannes ou fourrures employées dans les armoiries. Il est d'argent et d'azur. Dans le contrevair, le métal est opposé au métal, tandis que dans le vair, le métal est opposé à la couleur. Dans le vair en pal ou vair appointé, la disposition est encore différente.

Enfin, il existe très exceptionnellement des vairs d'or, de gueules et d'autres couleurs que l'argent ou l'azur, qui sont d'un usage plus fréquent. On dit vair affronté lorsque les pointes du vair se dirigent vers le centre de l'écu.

Vaisselle en bosse. — Vaisselle d'orfèvrerie qui comprend les aiguières, bassins, vases décoratifs, lampadaires, etc.

— plate. — Vaisselle d'orfèvrerie ou d'argenterie, et, en particulier, les pièces de vaisselle sans soudure.

Valet. — Pièce de fer coudée qui, enfoncée obliquement dans une ouverture pratiquée à cet effet, sert à maintenir une pièce de bois sur l'établi. Les sculpteurs sur bois maintiennent, à l'aide du valet, les objets qu'ils sculptent à l'aide de la gouge ou du ciseau. Pour éviter le contact entre la pièce de bois et le valet, on interpose une cale en bois sur laquelle l'instrument en fer s'incruste lorsqu'on frappe à coups de marteau pour enfoncer le valet.

Valeur. — Rapport entre les degrés d'intensité d'un même ton ou de tons voisins les uns des autres.

Vandalisme. — Destruction, détérioration d'œuvres d'art. Un acte de vandalisme, des œuvres d'art abîmées par des Vandales, c'est-à-dire par des procédés de destruction équivalents ou semblables à ceux des peuplades germaines de ce nom, qui dévastèrent Rome, les Gaules, l'Espagne et l'Afrique aux premiers siècles de l'ère chrétienne. La restauration inutile ou maladroite d'un tableau est un acte de vandalisme.

Vantail. — (Arch.) — Battant d'une porte ou d'une fenêtre.

Vaporeux. — Enveloppé de vapeur, nuageux, indécis. Des tons vaporeux. Un lointain vaporeux, qui semble baigné dans les vapeurs de l'atmosphère.

Vase. — (Art déc.) — Pièce décorative, motif d'ornementation en forme de vase. Il y en a de toute matière, de toutes dimensions, pour les destinations les plus diverses.

— (Arch.) — Ensemble d'un chapiteau corinthien. On dit aussi *campane* et *tambour*.

— d'amortissement. — (Arch.) — Vase décoratif en pierre posé au sommet d'une façade, aux extrémités d'un fronton, sur les piédestaux d'angle d'une balustrade posée en attique. A la Renaissance, au XVIIe et au XVIIIe siècle, on fit un fréquent usage des vases d'amortissement. Dans certains monuments, on trouve aussi des

vases d'amortissement de dimensions colossales supportés par des groupes d'enfants et d'un grand effet décoratif.

Vases céramographiques. — On désigne ainsi en archéologie les vases de terre cuite décorés de peintures.

— **étrusques.** — Vases de terre anciens que l'on trouve en Toscane, peints et ornés de palmettes et de figurines noires sur fond rouge ou rouges sur fond noir, quelquefois aussi décorés de dessins en jaune et en blanc sur fond rouge ou noir. Les vases dits *étrusques* sont d'origine *grecque*.

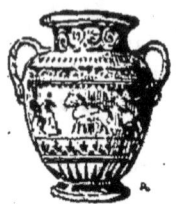

— **sculptés.** — Grands vases en marbre ou en bronze destinés à la décoration des jardins.

Vasistas. — (Arch.) — Petite ouverture fermée par un châssis ou un volet mobile, et permettant de communiquer, mais non de livrer passage.

Vasque. — (Arch.) — Vaste bassin de fontaine en forme de large coupe de

forme plate et circulaire. Il y a des fontaines formées de plusieurs vasques superposées.

Veine. — (Arch.) — Filets de nuances variées qui caractérisent les marbres ; et aussi défauts (*moyes*, *fils* ou *délits*) qui existent dans certaines pierres de taille.

Vélin. — (Peint.) — Le vélin est une peau de veau mort-né. Pour la miniature on en prépare la surface qui est inégalement grenue à l'aide de la pierre ponce. On évite ainsi le désagrément de l'absorption de la couleur inhérent à ce support, qui en retour est d'une solidité remarquable et peut braver les siècles. — (Voy. *Papier vélin*.)

Velum. — Se dit de draperies, de bandes d'étoffes placées horizontalement, de façon à tamiser la lumière, à intercepter les rayons du soleil. On donnait, dans l'antiquité, le nom de *velarium* à la grande toile fixée par des cordages au sommet des mâts et protégeant des ar-

deurs du soleil les spectateurs assis sur les gradins des amphithéâtres. De nos jours, on donne le nom de velum aux bannes ou toiles, dont les extrémités sont parfois relevées par des cordelières fixées au sommet de lances, et qui sont utilisés pour former abri et comme motif de décoration temporaire ; et aussi aux plafonds en gaze plus ou moins transparente destinés à tamiser la lumière venant d'en haut, dans les ateliers, dans les salles d'exposition.

Venu. — Se dit d'une épreuve de gravure bien imprimée ; — dans un dessin, dans un tableau, de détails bien exécutés, bien rendus ; — de clichés photographiques bien nets. L'épreuve est bonne, sauf quelques détails qui sont mal venus.

Véranda. — (Arch.) — Galerie

le plus souvent vitrée, sorte de construc-

tion légère, dont les ouvertures à air libre peuvent être garnies de stores. Les habitations de l'extrême Orient possèdent des vérandas qui règnent parfois sur toute la largeur de leur façade. Dans bon nombre de constructions modernes, les vérandas forment des serres extérieures, des vestibules vitrés, etc., etc., et sont presque toujours construites en fer.

Verdures. — Se dit de tapisseries, de tentures représentant des paysages, où les tons verts dominent aussi bien dans le sujet principal que dans les motifs formant bordure.

Vergelet. — (Arch.) — Calcaire tendre usité comme pierre à bâtir.

Vergeté. — (Blas.) — Se dit lorsque les pals d'un écu sont au nombre de plus de huit.

Vergette. — (Blas.) — Le pal diminué se nomme vergette.

Verin. — (Arch.) — Machine servant à soulever des fardeaux et aussi, avec l'aide d'étais, à supporter le poids d'une partie de construction, pendant que l'on procède à des travaux de restauration ou de consolidation.

Vermeil. — (Dor.) — Liquide formé de rocou, de safran (voy. ces mots), de gomme-gutte, de sang-de-dragon, etc., et donnant à l'or appliqué sur de l'argent du reflet et du feu.

Vermeillonner. — (Dor.) — Passer avec un pinceau très fin une couche de liqueur spéciale, qui donne aux objets du reflet et une belle couleur chaude d'or moulu.

Vermiculé. — (Arch.) — Décoré de *vermiculures*.

Vermiculure. — (Arch.) — Mo-

tifs d'ornementation en forme de trace de vers, décrivant des courbes sinueuses et irrégulières gravées en creux. On dit aussi parfois *vermiculage*.

Vermillon. — Rouge vif.

— **de Chine.** — (Peint.) — Le vermillon de Chine, fréquemment employé en aquarelle, est d'un ton rouge très éclatant, mais à la condition d'être étendu en teintes d'une légèreté suffisante pour faire jouer la transparence du papier. Lorsque la couche de vermillon est trop épaisse, lorsque la couleur n'est pas suffisamment diluée, le vermillon de Chine devient opaque et terne.

Vernier. — Instrument inventé au XVIIe siècle par le géomètre Vernier et consistant en une petite règle graduée de telle façon qu'elle permet d'évaluer les plus petites dimensions. Le vernier est l'appendice des règles divisées et s'étend ordinairement sur une longueur de *neuf* millimètres ; chacun d'eux est divisé en dix parties égales, ce qui permet d'évaluer même les fractions de dixième de millimètre.

Vernir. — (Peint.) — La qualité du vernis et le moment auquel il convient de vernir un tableau exigent la plus grande sollicitude de la part du peintre soucieux de la durée de ses ouvrages. Pour vernir un tableau, on doit attendre que les couleurs soient d'une siccité parfaite. Cependant on cite quelques exemples de tableaux vernis — encore frais, à peine achevés — à l'aide d'une couche de liquide versée sur la toile, posée horizontalement, et dont la conservation n'a jamais rien laissé à désirer. Mais ce mode de vernissage est fort dangereux. — (Voy. *Vernisser*.)

Vernis. — (Céram.) — Glaçure transparente et plombifère des poteries communes et des faïences fines.

— **à la laque.** — (Dor.) — Solution de gomme laque dans l'alcool usitée comme apprêt et pour dégraisser les couleurs à l'huile, avant l'opération de la dorure.

— **à l'alcool.** — (Grav.) — Vernis destiné aux petites retouches, obtenu en délayant du noir de fumée dans du vernis à l'alcool. Seulement il faut avoir soin de graver à l'aide d'une pointe coupante et avant que le vernis soit sec et durci, parce qu'alors il s'écaille sous la pointe.

Vernis à l'or. — (Dor.) — Il y a deux sortes de vernis à l'or : l'un à l'alcool, l'autre à l'huile, ce qui a fait donner à ce dernier le nom de vernis gras.

— **à revernir.** — (Grav.) — Solution de vernis ordinaire dans l'essence de lavande. Ce vernis, en hiver, offre une consistance mucilagineuse.

— **à tableaux.** — (Peint.) — Vernis à l'essence de térébenthine formé de mastic, de camphre, de verre blanc et de térébenthine de Venise. On emploie aussi comme vernis à tableaux une solution de camphre et de copal dans l'essence de térébenthine.

— **blanc.** — (Grav.) — Vernis incolore qui s'applique à chaud et au tampon sur les planches déjà gravées. Sa transparence permet des retouches très précises aux endroits déjà mordus. L'inconvénient de ce vernis est d'être très peu résistant au bouillonnement de l'acide. Aussi ne doit-on s'en servir qu'avec la plus grande circonspection.

— **de peintre.** — (Grav.) — (Voy. *Vernis de Venise*.)

— **de Venise.** — (Grav.) — Nom donné parfois au petit vernis à recouvrir. On l'appelle quelquefois aussi *vernis de peintre*.

— **dur.** — (Grav.) — Le vernis dur d'Abraham Bosse se compose de poix, de résine ou de colophane et d'huile de lin. On le filtrait à travers un linge et on le gardait en flacon bien bouché. Il offrait une consistance sirupeuse et gagnait, dit-on, en vieillissant. Quoiqu'il fût d'une application difficile, sa solidité en rendait l'emploi fréquent. Il était souvent employé par Callot, Ab. Bosse, etc. — Un autre vernis dur, connu sous le nom de vernis de Callot ou de vernis de Florence, se composait de mastic en larmes et d'huile grasse. Ces vernis s'étendaient soit avec la main, soit avec un tampon spécial nommé *tapette*.

— **mou.** — (Grav.) — Les planches obtenues à l'aide de ce procédé offrent une grande analogie avec celles que les graveurs du siècle dernier désignaient sous le nom de gravures en manière de crayon. Le vernis mou est un mélange de vernis ordinaire et de suif, dont on recouvre la surface de la planche. Seulement, au lieu de graver à l'aide d'une pointe, on applique sur le cuivre verni une feuille de papier très mince et on dessine sur ce papier avec un crayon ordinaire. Le crayon fait adhérer le vernis à l'envers du papier, et en enlevant le papier on a un dessin sur cuivre que l'on fait mordre comme une eau-forte ordinaire. Le vernis mou d'Abraham Bosse se composait d'un mélange de cire blanche, de mastic en larmes et de spalt calciné ; celui de Cochin se composait de cire, de poix noire et de poix de Bourgogne. On se servait de ces deux sortes de vernis sous la forme de petites boules enveloppées de soie.

Vernissage. — Se dit du jour qui précède l'ouverture des Salons annuels et où les exposants sont admis à vernir les tableaux qui étaient trop frais pour subir cette opération quand ils ont été déposés, c'est-à-dire six semaines environ auparavant. Cette dénomination de *vernissage* est synonyme, en argot artistique, de « répétition générale ». Lorsque l'État procède à l'inauguration du Salon triennal, qui renferme nombre d'œuvres datant déjà d'un certain nombre d'années, la veille de l'ouverture officielle porte aussi le nom de vernissage ; faire un article sur le *vernissage*, c'est publier un compte rendu de la visite faite à une exposition par un plus ou moins grand nombre d'invités ou de privilégiés la veille de l'ouverture d'une exposition ; par suite de cet abus même, on appelle souvent *vernissage* le jour qui précède l'ouverture au public des expositions des aquarellistes, des expositions d'objets d'art.

— (Grav.) — Opération qui a pour but de passer à la surface d'un cuivre chauffé une boule de vernis que l'on étend aussi à chaud et à l'aide du tampon.

Le vernissage doit être exécuté assez rapidement, sans quoi le vernis trop chauffé brûle et ne peut plus résister à la morsure. Certains artistes travaillent

directement sur le cuivre verni et sans avoir recours à l'enfumage (voy. ce mot). Néanmoins, cette dernière opération, en outre du glacé qu'elle donne aux planches, permet de distinguer avec plus de netteté les hachures.

Vernisser. — Étendre du vernis. On dit *vernisser* et non *vernir* en parlant des poteries.

Vernisseur. — Artisan qui étend des couches de vernis.

Vernissure. — (Arch.) — Se dit en général de l'emploi d'un vernis.

Verre. — Corps solide et transparent obtenu par la fusion de sable siliceux ; — et aussi objets exécutés en cette matière. Des verres de Venise, des verres de Murano.

— **dalle.** — (Arch.) — Plaques de verre très épaisses servant de pavage et donnant du jour à des endroits souterrains.

— **d'optique.** — Espèce de verre destiné à la fabrication des lentilles.

— **doublés.** — Se dit des pièces de verreries fabriquées à la façon des coupes chrétiennes à fond doré, et décorées de motifs découpés dans des feuilles d'or, gravés au trait, par enlevage à la pointe, et renfermés, à l'aide d'une cuisson, entre deux lames de verre soudées ensemble.

— **églomisés.** — Se dit, dans le vocabulaire de la curiosité, de verreries décorées de motifs d'ornementation formés d'une feuille d'or fixée sous le verre et protégée par un vernis qui, remplissant les hachures et les vides, détache le motif en silhouette d'or sur fond noir. On donne aussi le nom de « fixé peint » aux verreries décorées d'ornements peints sous le verre et préservés des altérations à l'aide d'un vernis.

Verre filigrané. — Se dit d'objets en verre, décorés de filets diversement colorés et entrelacés.

— **taillé.** — Se dit d'objets en verre, dont les facettes sont taillées à la meule.

Verrerie. — Art de fabriquer le verre ; — et aussi usine où l'on fabrique différentes sortes de verres.

Verrier. — Artisan qui exécute des ouvrages en verre. — On donnait autrefois le nom de gentilshommes verriers aux personnes nobles qui travaillaient à cette fabrication. — Les peintres de vitraux se disent aujourd'hui *peintres verriers*.

Verrière. — Grands vitraux. Une verrière d'Eglise.

Verroterie. — Menus objets en verre.

Verrou. — (Arch.) — Lame de fer cylindrique ou plate appliquée contre une platine en fer fondu, ciselé ou découpé, et qui se meut horizontalement entre deux crampons, au moyen d'un bouton ou d'une patte. Les targettes sont de petits verrous horizontaux, et on donne le nom de crémones aux verrous haut et bas, posés verticalement et servant à ferrer les châssis de grande dimension.

Versicolore. — De plusieurs couleurs, de couleurs variées, changeantes.

Vert. — Le vert est une couleur formée par le mélange du jaune et du bleu. Les couleurs vertes, en général, sont à base d'oxyde de cuivre, ou extraites du cuivre. Le vert minéral, le vert de montagne, le vert malachite, sont des carbonates de fer hydraté. Le vert de Scheele est un arséniate de cuivre

et le vert-de-gris ou verdet un acétate de cuivre. Cependant le vert de vessie est tiré du nerprun, arbrisseau de la famille des Rhamnées. Il n'est employé qu'en aquarelle.

Vert antique. — Patine de bronze d'un beau ton clair vert-de-grisé. On l'obtient artificiellement par l'application au pinceau d'un mélange de vinaigre d'ammoniac et de sel marin. — On dit aussi vert d'Égypte.

Vertevelle. — (Arch.) — Sorte de verrou à longue tige, pourvu d'une serrure percée d'une ouverture nommée *auberonnière*. Dans cette ouverture peut s'engager la saillie nommée auberon, placée à l'extrémité du *moraillon* ou tige fixée perpendiculairement au verrou. A l'époque gothique, pour la fermeture des portes d'entrée aussi bien que pour celle des meubles, on faisait un fréquent usage de ces *vertevelles* ou verrous horizontaux.

Vertical. — (Perspect.) — Abréviation par laquelle on désigne le plan vertical de projection sur lequel on exécute un tracé perspectif.

Vespasienne. — (Voy. *Colonne vespasienne*.)

Vessie. — Les couleurs à l'huile étaient autrefois renfermées dans de petites vessies de porc pliées en forme de bourse. On les exprimait sur la palette à l'aide d'une simple piqûre d'épingle. Aujourd'hui les couleurs à l'huile et même celles à la gouache et à l'aquarelle sont renfermées dans de petits tubes d'étain fermés par un petit bouchon vissé.

Vestibule. — (Arch.) — Espace couvert placé à l'entrée d'un édifice, en avant d'un escalier, d'un appartement.

— tétrastyle. — (Arch.) — Vestibule décoré de quatre colonnes isolées.

Vêtu. — (Blas.) — Sorte de rebattement. Se dit lorsque l'écu est rempli d'un carré posé en losange, le carré tenant lieu de champ. Le vêtu diffère du chapé chaussé, en ce que, dans ce dernier, un filet en fasce le divise en deux parties souvent d'émaux différents, tandis que le vêtu est d'un même émail.

Viaduc. — (Arch.) — Pont à piles espacées, reliées par un tablier en fer ou

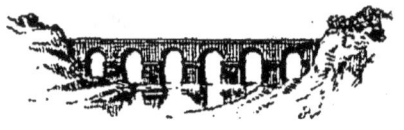

à arcades servant au passage d'une voie ferrée, franchissant un fleuve, une dépression de terrain.

Vibrant. — Se dit, dans les œuvres d'art, d'un effet de coloration accentué, nerveux, vivant, obtenu par d'habiles contrastes de ton. Une exécution vibrante, un ton vibrant.

Victoire. — Divinité allégorique que les artistes représentent sous la figure d'une jeune femme ailée, couronnée de lauriers, posée sur un globe et tenant une palme de laurier à la main.

Vide. — (Peint.) — Se dit dans un tableau, d'une portion de l'espace qui n'est pas suffisamment remplie. La composition de cette scène est excellente, mais il y a un vide au milieu du tableau, c'est-à-dire un espace que le peintre aurait dû chercher à utiliser. On dit aussi, dans ce sens, trou. — (Voy. ce mot.)

— (Arch.) — Ouverture pratiquée dans les murs d'un édifice. Le vide d'une fenêtre, la prédominance des pleins sur les vides.

Vidé. — (Blas.) — On désigne ainsi les pièces ajourées permettant de voir le champ de l'écu.

Vider. — (Grav. sur bois.) — Creuser soit à la main, soit au maillet avec des gouges assez fortes, toutes les parties d'un bois gravé qui doivent fournir de grands blancs et par conséquent être

assez creusées, pour ne pas recevoir d'encre lors du passage du rouleau d'imprimerie.

Vidrecome. — Grand verre à boire en usage en Allemagne. On dit aussi vidercome. En général, les verres allemands sont de forme cylindrique et quelques-uns sont d'une capacité respectable. Certains vidrecomes sont parfois décorés de peintures émaillées représentant le plus souvent des blasons avec devises. Le vidrecome est employé dans les festins de cérémonie.

Vierge. — Se dit des statues ou tableaux représentant la mère du Christ. Une *Vierge* de Michel-Ange, les *Vierges* de Raphaël.

Vignette. — Petits dessins illustrant un ouvrage et représentant soit des scènes formant entourages, soit des motifs d'ornementation. Des vignettes gravées sur bois, des vignettes gravées à l'eau-forte.

Vignettiste. — Artistes qui dessinent ou gravent des vignettes. Moreau, Eisen, Cochin, Gravelot sont de célèbres vignettistes du XVIIIe siècle.

Vigueur de brosse. — (Peint.) — (Voy. *Brosser*.)

Violet. — Couleur obtenue par le mélange du rouge et du bleu.

Virage. — (Photogr.) — Opération qui a pour but de modifier, par l'immersion dans un bain de sels d'or, avant le fixage, la coloration des épreuves sur le papier sensibilisé aux sels d'argent et qui viennent d'être soumises à l'impression de la lumière.

Virer. — (Photog.) — Faire subir aux épreuves photographiques tirées au sel d'argent, l'opération du virage.

Vis de Saint-Gilles. — (Arch.) — On donne parfois, indifféremment, le nom de vis de Saint-Gilles aux escaliers en pierre conçus de telle sorte que leurs marches ont pour point de départ un noyau plein ou évidé, que ces marches soient monolithes ou non. Lorsque les marches sont monolithes, chaque marche supporte la marche suivante, et cette disposition est apparente au-dessous de l'escalier. Mais la véritable vis de Saint-Gilles, d'après le modèle de celle qui fut exécutée pour la première fois au prieuré de ce nom, près de Nîmes, doit être faite de matériaux appareillés de telle façon que la coquille d'escalier, que le dessous, ait l'aspect d'une voûte. De plus, ces escaliers s'exécutant soit sur plan carré, rectangulaire ou circulaire, ils offrent, dans les deux premiers cas surtout, des combinaisons de voûtes en ogives, de voûtes rampantes, de voûtes annulaires, etc., dont le tracé, de la plus haute difficulté, exige un appareilleur d'une extrême habileté.

Visage. — La face humaine. Un visage sans caractère.

Vitrage. — (Arch.) — Surface verticale, horizontale, oblique ou courbe, recouverte de vitres; — et aussi action de vitrer. Les verres destinés aux vitrages des fenêtres des anciennes maisons étaient fortement colorés en vert foncé et offraient à leur partie centrale un disque saillant et rugueux ou cul de bouteille. Les verres à vitrage de fabrication moderne sont incolores; lorsqu'ils ont une épaisseur de deux millimètres, ils portent le nom de verres simples; de deux à quatre millimètres, ils portent le nom de verres doubles, et on

donne le nom de verre mousseline, de verres gravés aux feuilles de vitrage décorées de dessins, de rinceaux, de fleurons formant des motifs dépolis, opaques sur fond transparent ou réciproquement, et rappelant dans leur ensemble la décoration des tentures des étoffes d'ameublement.

Vitrail. — Grands vitrages d'église, formés de panneaux de verre peint, montés dans des lamelles de plomb et soutenus par des armatures et des barres de fer fixées aux meneaux des croisées de style gothique. Les vitraux du xɪɪ^e siècle étaient formés de verre incolore pour le fond du tableau et de verres coloriés au pinceau pour les bordures. Au xɪɪɪ^e siècle, les vitraux étaient d'un éclat de coloration véritablement éblouissant. Au xɪv^e siècle, le dessin devint plus correct, et on chercha à introduire dans les vitraux des effets de tableau, de clair-obscur. Enfin au xv^e et au xvɪ^e siècle, la tendance à traiter les vitraux en tableaux ne fit que s'accentuer. Au xvɪɪ^e et au xvɪɪɪ^e siècle, on exécuta encore de jolies reproductions destinées à servir de vitraux dans les églises, les châteaux, les demeures princières. Au xɪx^e siècle, enfin, on pastiche fort ingénieusement les œuvres de toutes les époques antérieures.

Vitre. — (Arch.) — Feuilles de verre usitées pour le vitrage des ouvertures.

Vitreux. — Terne, sans éclat.

Vitrière. — (Arch.) — Se dit des verges de fer carrées servant à maintenir une verrière. On dit aussi, dans ce sens, armature.

Vitrifiable. — Se dit des matières que la fusion peut transformer en verre.

Vitrification. — Matières vitrifiées ; — et aussi manière dont ces matières ont été transformées en verre.

Vitrine. — Petite armoire vitrée où sont placés les objets d'art, soit chez les collectionneurs, soit dans les expositions, les musées, etc. Il y a des vitrines verticales, d'une plus ou moins grande hauteur, dont les tablettes superposées permettent de placer plusieurs objets les uns au-dessus des autres, et des vitrines horizontales, c'est-à-dire en forme de tables, recouvertes d'une glace et à hauteur d'appui.

Vive arête. — (Arch.) — Arête ou intersection de surface à angle droit ou à angle aigu, dont la ligne est franche, nette et sans avaries.

Vivré. — (Blas.) — On désigne ainsi les pièces dont les découpures se composent de larges dents à angle droit, formant, si la pièce est oblique, une sorte d'emmarchement régulier plutôt qu'une dentelure.

Voie. — (Arch.) — Rue, place, chemin public, route d'un lieu à un autre. — Des constructions élevées en bordure de la voie publique.

Voilé. — Se dit, en photographie, d'épreuves manquant de netteté, qui semblent recouvertes d'une sorte de voile, qui absorbe, dissimule les détails. Les clichés qui ont subi un temps de pose trop prolongé, les glaces qui n'ont pas été conservées dans une obscurité complète, donnent des épreuves voilées.

Voirie. — (Arch.) — Travaux d'exécution, entretien et administration des voies de communication d'une grande ville.

Vol. — (Blas.) — Se dit de deux ailes d'oiseau posées dos à dos. On dit demi-vol, quel que soit le nombre d'ailes dans un écu, lorsque ces ailes sont représentées le dos du même côté.

Volet. — (Arch.) — Assemblage de lames pleines en bois ou en fer ser-

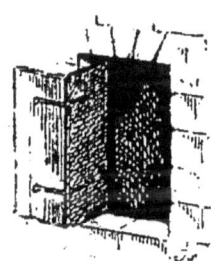vant à la fermeture d'une baie. Il y a des volets à un seul battant, à brisures, c'est-à-dire formés de deux feuilles maintenues par des ferrures, et aussi des volets mobiles se composant de planches qui glissent dans des rainures. Les fermetures des anciennes boutiques se composaient d'un certain nombre de volets mobiles. De nos jours, on donne le nom de volets mécaniques à des systèmes de fermeture formés de lamelles de bois ou de tôle s'enroulant sur un cylindre horizontal

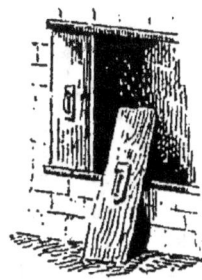 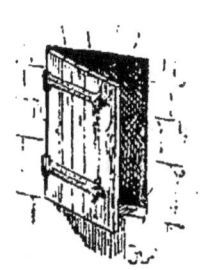

placé à la partie supérieure de la baie et mis en mouvement à l'aide d'engrenages.

Volet. — (Blas.) — Longue bande d'étoffe volante que les chevaliers fixaient à la torque de leurs casques dans les tournois.

Volute. — (Arch.) — En général, motif d'ornementation formé d'un enroulement en spirale, et en particulier or-

 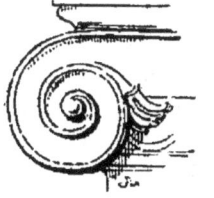

nement caractéristique des chapiteaux ioniques et corinthiens. Le tracé des volutes s'exécute à l'aide du compas; la volute la plus simple est formée au moins de quatre quarts de circonférence se raccordant à l'une de leurs extrémités, et décrits à l'aide de rayons de plus en plus petits. Ordinairement les centres de ces portions de cercle sont placés aux quatre angles d'un carré,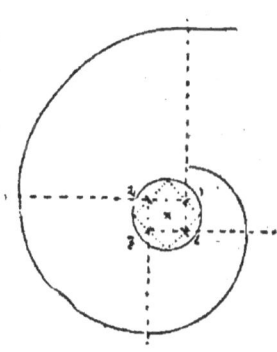
inscrit lui-même dans un cercle qui porte le nom d'œil de la volute.

Volute angulaire. — (Arch.) —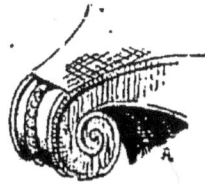
Volutes dont l'axe d'épaisseur correspond à la diagonale d'un chapiteau ionique, corinthien ou composite qui, dans ce cas, est décoré d'enroulements en volutes sur ces quatre faces.

— **arasée.** — (Arch.) — Volute dont les rebords ou listels ne forment pas saillie.

— **à tige droite.** — (Arch.) — Volute prenant naissance derrière l'abaque.

— **de console.** — (Arch.) — Enroulements décorant les consoles vues de profil. Les volutes de consoles sont en général fort saillantes, et parfois des feuilles d'acanthe ou tout autre motif d'ornementation sont appliqués sur la face des consoles et servent de profil, à racheter la saillie des enroulements ; souvent aussi, ces volutes offrent un enroulement supérieur d'un grand développement et un enroulement inférieur d'un développement beaucoup moindre.

— **de modillon.** — (Arch.) — Volute à enroulements inégaux décorant le profil des modillons ou petites consoles soutenant la corniche des entablements corinthiens.

— **fleuronnée.** — (Arch.) — Vo-

lute décorée de rinceaux. Dans les travaux de serrurerie on fait un fréquent usage des volutes fleuronnées. Le contour de la volute étant exécuté en fer forgé, on applique sur ces volutes des feuilles en tôle découpée, martelée ou repoussée.

Vomitoires. — (Arch.) — Se disait des portes, des ouvertures, des vastes couloirs donnant accès aux différents gradins des amphithéâtres antiques. Se dit encore, de nos jours, des portes de sortie de certains édifices publics. Des vomitoires de vastes dimensions.

Voulu. — Se dit d'un effet prémédité, réalisé avec intention.

Voussoir. — (Arch.) — Pierres en forme de coin formant une voûte.

— à branche. — (Arch.) — Voussoir donnant naissance à un pendentif.

— à crossettes. — (Arch.) — Voussoir se reliant aux voussoirs contigus par des saillies en forme de crosses ou de crossettes.

Voussure. — (Arch.) — Courbure d'une voûte, épaisseur de l'intrados d'une voûte. Des voussures à caissons. Dans le style gothique les portails sont couronnés de plusieurs séries de voussures offrant un certain nombre de rangées de niches occupées par des statuettes et placées en retraite les unes au-dessus des autres.

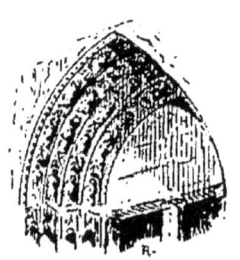

Voûte. — (Arch.) — Agencement particulier de pierres ou de briques décrivant un arc de cercle de largeur et d'épaisseur variables.

— annulaire. — Voûte élevée sur un plan circulaire ou elliptique. Dans les deux cas, la voûte annulaire a pour point d'appui un pilier isolé et une surface verticale, circulaire ou elliptique. Le dessous des escaliers en forme de vis de Saint-Gilles offre un exemple de voûtes annulaires dont la ligne d'axe est une spirale.

Voûte à compartiments. — (Arch.) — Voûte dont la surface est ornée de caissons réels ou simulés.

— à plein cintre. — (Arch.) — Voûte dont la courbe est déterminée par une demi-circonférence.

— biaise. — (Arch.) — Voûte dont les surfaces latérales ne sont pas à angle droit avec les pieds-droits. Cette voûte, rarement employée dans la construction des édifices, est souvent usitée pour les viaducs. Lorsque deux chemins situés à des niveaux différents ne se rencontrent pas à angle droit, pour établir une communication 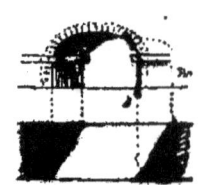 entre les deux portions du chemin placé à la plus haute altitude, il faut établir une voûte biaise. Le tracé d'appareil des voûtes biaises est très compliqué. De nos jours on remplace fréquemment ces voûtes par des ponts biais formés de tabliers en fer.

— conique. — Voûte dont le plan est circulaire et qui est formé par la révolution d'un triangle rectangle tournant autour d'un des côtés de l'angle droit comme axe.

— d'arête. — (Arch.) — Voûte formée par l'intersection de deux demi-cylindres. Deux voûtes en berceau, placées perpendiculairement l'une à l'autre, forment par leur pénétration une 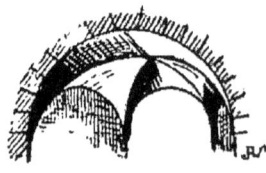 voûte d'arête. Certains auteurs donnent le nom de voûte d'arête gothique aux voûtes formées par la pénétration de voûtes en ogives.

— en arc de cloître. — (Arch.)

— Ensemble que forme l'intersection de portions de voûtes déterminées par des arcs d'ogives.

Voûte en berceau. — Voûte édifiée suivant un demi-cercle et dont la longueur est supérieure à la largeur. La voûte en berceau a la forme d'un demi-cylindre creux. On donne aussi le nom de voûte en berceau tournant aux voûtes annulaires. — (Voy. *Berceau*.)

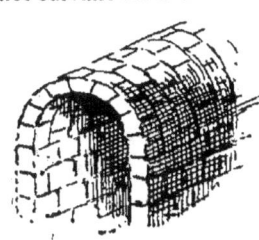

— **en calotte.** — (Arch.) — Voûte ayant l'aspect d'une calotte sphérique. La plupart des coupoles sont des voûtes en calottes. On donne aussi à ces voûtes le nom de voûtes sphériques. Lorsque le profil de la voûte est une ellipse, on lui donne encore le nom de voûte sphéroïde.

— **en canonnière.** — Arch. — Voûte conique (voy. ce mot) dont l'axe est horizontal.

— **en coquille.** — Voûte ayant la forme d'une demi-coupole.

— **en cul-de-four.** — Voûte dont la portion cintrée est égale à un quart de sphère. Certaines absides, certaines extrémités de chapelles se terminent en voûtes en cul-de-four. Certains auteurs donnent le nom de voûte en cul-de-four aux voûtes en calottes ou voûtes sphériques ou sphéroïdes.

— **en limaçon.** — (Arch.) — Voûte sphérique dont les assises décrivent une ligne spirale. On dit aussi voûte hélicoïdale.

— **en ogive.** — (Arch.) — Voûte dont la courbe est déterminée par des arcs d'ogives. Certains auteurs donnent le nom de voûte en ogive aux voûtes composées de formerets, de doubleaux, de tiers-points et de pendentifs. (Voy. ces derniers mots.)

Voûte hélicoïdale. — (Arch.) — (Voy. *Voûte en limaçon*.)

— **rampante.** — (Arch.) — Voûte dont les deux naissances ne sont pas sur une même ligne horizontale. Pour soutenir les degrés d'un escalier, les marches d'un perron, on établit parfois des voûtes rampantes reposant sur des pieds-droits, d'inégale hauteur.

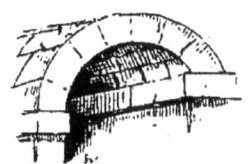

— **sphérique.** — (Arch.) — Se dit parfois des coupoles ou voûtes ayant la forme d'une demi-sphère creuse. On dit aussi voûte en calotte.

— **surbaissée.** — (Arch.) — Voûte dont la hauteur est moins grande que le rayon de sa courbe. — (Voy. *Surbaissement*.)

— **surhaussée.** — (Arch.) — Voûte dont la hauteur est plus grande que le rayon de sa courbe. — (Voy. *Surhaussement*.)

— **sur noyau.** — (Arch.) — (Voy. *Berceau tournant*.)

Voûter. — (Arch.) — Construire une voûte.

Voyer. — Se dit des architectes et ingénieurs chargés, dans les grandes villes, de surveiller l'état de la voirie.

Vrilles. — Motifs d'ornementation rappelant les enroulements en spirale des filaments de la vigne. A de certaines époques et dans les œuvres de ferronnerie, les extrémités des rinceaux se terminent souvent en vrilles. On donne aussi parfois le nom de vrilles aux petites volutes des chapiteaux corinthiens, dont

l'enroulement fait saillie. Mais ce qui caractérise surtout l'ornement en vrille, c'est la forme de tire-bouchon, de spirale se rétrécissant de plus en plus et se terminant en pointe plus ou moins aiguë.

Vue. — Tableau, dessin représentant l'aspect d'une ville, d'un site. Une vue de Paris, une vue de la campagne romaine.

— (Arch.) — Ouverture pratiquée dans une muraille. Une vue d'aplomb, une vue de servitude, de souffrance. Prendre vue, prendre jour.

Vue dioramique. — Tableau ou vue exécutée pour être exhibée en diorama. (Voy. ce mot.)

— **panoramique.** — Vue offrant l'aspect d'un panorama. Ces dessins ne sont pas toujours des vues d'ensemble prises d'un seul et même point; on suppose parfois, lorsqu'on fait des vues panoramiques conventionnelles, que le point de vue est déplacé parallèlement à lui-même. Il existe nombre de vues panoramiques dessinées, gravées et même photographiées qui sont exécutées ainsi et dans lesquelles — pour ces dernières surtout — l'habileté consiste à dissimuler les raccords le plus adroitement possible.

W

Whatman. — Se dit par abréviation et familièrement du papier whatman, spécialement employé pour l'aquarelle, pour les tirages d'épreuves de gravures en taille-douce, et pour les tirages sur papiers de luxe de certains livres. — Un beau whatman. — (Voy. *Papier whatman.*)

X

Xyloglyphe. — Graveur de caractères sur bois, celui qui exécute des lettres ornées pour la librairie, et aussi de grosses lettres destinées aux affiches.

Xyloglyphie. — Art de graver des caractères sur bois. On dit aussi *xyloglyphique*.

Xyloglyphique. — (Voy. *Xyloglyphie.*)

Xylographe. — Graveur sur bois.

Xylographie. — Art de graver sur bois.

Xylographique. — Qui a rapport aux procédés de gravure sur bois.

Xyste. — (Arch.) — Salles et portiques où s'exerçaient les athlètes grecs et romains.

Y

Yatagan. — Sorte de très long poignard turc à lame courbe, dont le manche et le fourreau, parfois incrustés de pierres précieuses, sont souvent décorés d'arabesques d'une extrême richesse.

Z

Zigzag. — Ligne brisée formant des angles alternativement saillants et rentrants. Certaines moulures d'architecture sont décorées de zigzags.

Zinc. — Métal d'un blanc bleuâtre sur lequel on exécute, par certains procédés chimiques, des gravures en relief destinées en général à être tirées en typographie et aussi des gravures en taille-douce. Dans ce dernier cas, les planches vernies et mordues à l'eau-forte par les procédés ordinaires s'usent très vite au tirage et ne fournissent qu'un nombre très restreint de bonnes épreuves. En revanche, et si elles ne se prêtent pas à l'exécution de traits d'une grande finesse, elles donnent des contours très gras et très moelleux.

Zincographie. — Procédé de gravure sur zinc.

Zincographie galvanique. — Procédé de gravure galvanique inventé par Dumont en 1852.

Zincographier. — Reproduire des dessins, imprimer des épreuves suivant les procédés de la zincographie.

Zinzolin. — Couleur d'un violet teinté de rouge. Ce mot vient de l'espagnol *cinzolino*. Certains auteurs ont écrit aussi gingeolin (de l'italien *giangelina*).

Zodiaque. — (Arch.) — Se dit de bas-reliefs représentant les signes du zodiaque plus ou moins bizarrement interprétés, dont on trouve de nombreux exemples aux portails des églises de style gothique.

Zone. — Portion de la surface d'une sphère comprise entre deux plans parallèles. La calotte sphérique est une zone à une seule base. Les peintures des coupoles affectent le plus souvent la forme d'une zone, la partie supérieure de la coupole étant parfois percée d'une ouverture circulaire.

Zoophore. — (Arch.) — Terme par lequel Vitruve désigne les frises décorées de rinceaux avec figures d'animaux.

Zoophorique. — (Arch.) — S'applique à tout support de figure d'animal.

Zothèque. — (Arch.) — Enfoncement pratiqué dans les chambres à coucher des maisons romaines pour y placer le lit.

FIN.

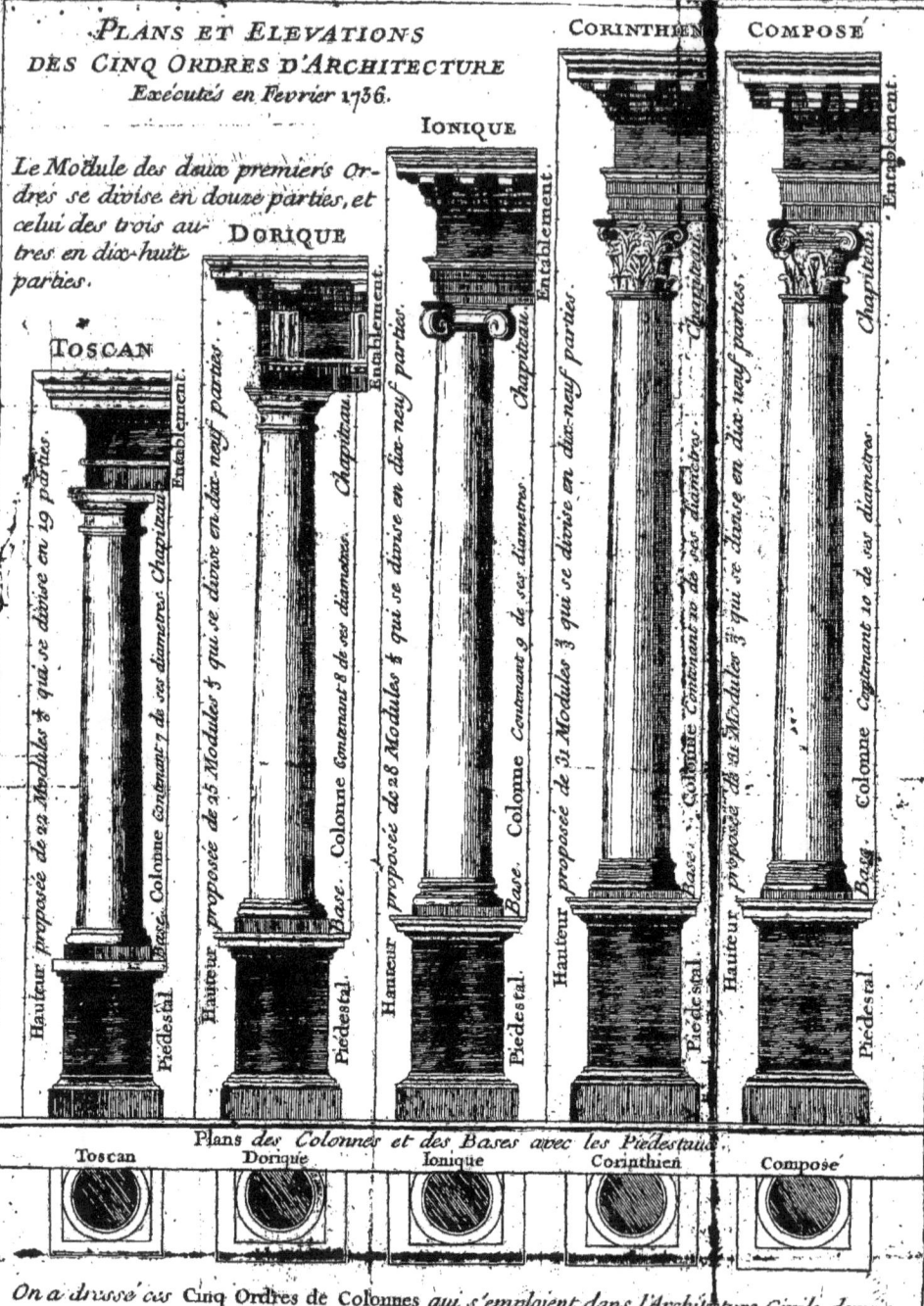

www.ingramcontent.com/pod-product-compliance
Lightning Source LLC
Chambersburg PA
CBHW051352220526
45469CB00001B/221